Nineteenth-Century European Art

Second Edition

十九世纪
欧洲艺术史

［荷］曲培醇（Petra ten-Doesschate Chu）著

丁宁　吴瑶　刘鹏　梁舒涵 译

著作权合同登记号　图字：01-2009-0727

图书在版编目(CIP)数据

十九世纪欧洲艺术史 /（荷）曲培醇著；丁宁等译 . —北京：北京大学出版社，2014.5
（培文书系·人文科学系列）
ISBN 978-7-301-23584-3

I.①十⋯　II.①曲⋯②丁⋯　III.①艺术史－欧洲－19世纪　IV.①J150.094

中国版本图书馆CIP数据核字（2013）第299760号

Authorized translation from the English language edition, entitled Nineteenth-Century European Art, 978-0-13-188643-6 by Petra ten-Doesschate Chu, published by Pearson Education, Inc, publishing as Prentice Hall, Copyright © 2009.

All rights reserved. No part of this book may be reproduced or transmitted in any form or by any means, electronic or mechanical, including photocopying, recording or by any information storage retrieval system, without permission from Pearson Education, Inc.

CHINESE SIMPLIFIED language edition published by PEARSON EDUCATION ASIA LTD., and PEKING UNIVERSITY PRESS Copyright © 2013.

本书封面贴有Pearson Education（培生教育出版集团）防伪标签，无标签者不得销售。

书　　　名：	十九世纪欧洲艺术史
著作责任者：	[荷] 曲培醇 著　丁宁 吴瑶 刘鹏 梁舒涵 译
责 任 编 辑：	黄敏劼
标 准 书 号：	ISBN 978-7-301-23584-3/J·0553
出 版 发 行：	北京大学出版社
地　　　址：	北京市海淀区成府路205号　100871
网　　　址：	http://www.pup.cn　新浪官方微博:@北京大学出版社　@培文图书
电 子 信 箱：	pw@pup.pku.edu.cn
电　　　话：	邮购部62752015　发行部62750672　编辑部62750112　出版部62754962
印 　刷 　者：	北京翔利印刷有限公司
经 　销 　者：	新华书店
	850毫米×1168毫米　16开本　35.5印张　1080千字
	2014年5月第1版　2015年12月第2次印刷
定　　　价：	280.00元

未经许可，不得以任何方式复制或抄袭本书之部分或全部内容。

版权所有，侵权必究

举报电话：010-62752024　电子信箱：fd@pup.pku.edu.cn

目 录

英文第二版前言 7

导　论 1

19 世纪艺术的故事 1
时间框架和语境 1
定名 3
主次情节 5

第一章　洛可可、启蒙运动及 18 世纪中叶对新艺术的呼唤 7

路易十五和洛可可室内装饰的出现 7
洛可可装饰：绘画、雕塑和瓷器 10
启蒙运动 13
法国之外的洛可可 14
英国肖像画 17
18 世纪的艺术家：
　赞助与艺术市场之间 18
艺术家的教育与学院 21
学院展览 22
沙龙批评家与法国对新艺术的呼唤 23
堂吉维叶伯爵与对高尚艺术的提倡 25
雷诺兹与英国对新艺术的呼唤 26

专栏

专制主义 7
艺术作品的复制 18

第二章　古典的范式 31

温克尔曼和绘画与雕塑中对希腊作品
　的模仿 31
古典艺术与理想主义 32
轮廓 33
考古学和庞贝与赫库兰尼姆的发现 34
温克尔曼的《古代艺术史》 35
希腊与罗马 36
新古典主义的开端 37
大卫 44
雕塑 49
卡诺瓦 49
约翰·弗拉克斯曼 53
工业革命与新古典主义的推广 55
新古典主义居所 57

专栏

埃尔金大理石雕 37
游学旅行 39

第三章　乔治王时代晚期的英国艺术　61

崇高　61
对中世纪的迷恋　63
霍勒斯·沃波尔、威廉·贝克福德及建筑中的
　"哥特式"意味　64
绘画中的崇高与哥特式：
　本杰明·威斯特　66
博伊德尔的莎士比亚画廊　68
亨利·弗塞利　69
威廉·布莱克　71
当代英雄与历史语境　76
宏伟风格与中产阶级肖像画　79

专栏

乔治王时代的英国　62

第四章　法国的艺术与革命宣传　85

大革命前后的玛丽·安托瓦内特　86
大卫：《扈从给布鲁图斯带回他儿子
　的尸体》　88
纪念法国大革命中的英雄与烈士　89
创立革命的图像志　92
皮埃尔-保尔·普吕东　94
夸特梅尔·德·昆西、先贤祠及未竟
　的共和纪念碑　96
作为宣传的破坏　98

专栏

1789—1795年法国大革命中的主要事件　86

第五章　拿破仑时代的艺术　101

拿破仑的崛起　102
维旺·德农与拿破仑博物馆　103
拿破仑时期的公共纪念碑　104
帝政风格　107
帝王形象　108
安东尼-让·格罗与拿破仑的史诗　115
大卫画派与男性裸体绘画
　的"危机"　119
女性裸体绘画　121
新古典主义的变化：
　新主题与新情感　124
历史风俗画与所谓的游吟诗人风格　125
次要的绘画类型：风俗画、肖像画
　及风景画　126

专栏

拿破仑战争　103
绘画类型与其等级　129

第六章　弗朗西斯科·戈雅与世纪之交的西班牙绘画　133

卡洛斯三世的王室赞助：提埃坡罗与门斯　133
弗朗西斯科·戈雅的成长　135
宫廷画师戈雅　139
戈雅的蚀刻版画　141
《1808年5月3日的枪杀》　144
聋人之家　146
戈雅之后的西班牙艺术　147

专栏

蚀刻版画　142

第七章　浪漫主义在德语世界的肇始　*151*

浪漫主义运动　*151*
早期拿撒勒派：奥韦尔贝克与普福尔　*153*
后期拿撒勒派：科内利乌斯与
　　施诺尔·冯·卡罗斯费尔德　*155*
德国绘画的语境　*160*

菲利普·奥托·龙格　*160*
卡斯帕尔·大卫·弗里德里希　*165*

专栏

德意志邦国与自由城市　*152*

第八章　风景的重要地位——19世纪早期的英国绘画　*171*

大不列颠对自然的热情　*171*
如画　*172*
水彩画的流行：业余画家与
　　职业画家　*175*
吉尔丁、科特曼及水彩的艺术表现力　*177*
约瑟夫·马洛德·威廉·透纳　*181*

约翰·康斯太勃尔　*188*

专栏

水彩画　*175*
吉尔丁与绘制全景画的时尚　*177*
风景画：主题与模式　*180*

第九章　法国复辟时期对古典主义的拒斥　*193*

政府赞助与对古典主义的拒斥　*193*
学院　*195*
复辟时期的沙龙　*196*
斯塔尔夫人与浪漫主义思想引入法国　*197*
司汤达　*198*
东方主义　*198*
奥拉斯·韦尔内　*198*
泰奥多尔·席里柯　*199*

欧仁·德拉克洛瓦　*206*
安格尔与古典主义的转变　*211*
古典主义与浪漫主义　*213*

专栏

巴黎沙龙　*196*
《梅杜萨之筏》的创作　*203*
石版印刷术　*205*

第十章　法国七月王朝时期（1830—1848）艺术与视觉文化的普及　*215*

古典主义、浪漫主义及中庸之道　*216*
路易-菲利普与法国历史博物馆　*217*
纪念拿破仑　*219*
宗教壁画的复兴　*221*
七月王朝时期的沙龙　*223*
历史风俗画与东方主义绘画　*224*
风景画：柯罗与历史风景画传统　*227*
风景：如画的传统　*230*
风景：巴比松画派与自然主义　*231*
肖像画　*233*

沙龙中的雕塑　*235*
新闻出版的激增与流行文化
　　的兴起　*237*
奥诺雷·杜米埃　*237*
加瓦尔尼与格兰维尔　*242*
路易·达盖尔与法国摄影术的开始　*243*

专栏

木口木刻　*237*
相面术与颅相学　*240*

第十一章　1848年革命与法国现实主义的崛起　247

第二共和国时期的沙龙　248
现实主义的缘起　248
古斯塔夫·库尔贝的《奥南的葬礼》　250
库尔贝、米勒及社会问题画　252
杜米埃与城市劳工阶层　255
现实主义　257

第十二章　进步、现代性与现代主义
——第二帝国期间（1852—1870）法国的视觉文化　259

拿破仑三世与巴黎市"奥斯曼式"旧城改造　259
歌剧院与19世纪中期的雕塑　263
第二帝国时期的沙龙与其他展览　267
第二帝国沙龙上的潮流　268
放大镜下的历史：梅索尼埃与热罗姆　268
第二帝国时期的东方主义：热罗姆、弗罗芒坦、
　杜坎、科迪埃　270
人体画　275
风景画与动物画：库尔贝与博纳尔　277
第二帝国时期的农民题材绘画：
米勒与朱尔·布雷东　281
波德莱尔与《现代生活的画家》　283
库尔贝、马奈及现代主义的缘起　285
摄影　292
摄影的新用途　294

专栏

埃米尔·左拉与第二帝国时期的法国　260
维奥莱-勒-杜克与法国的哥特式传统　262
女装式样与女性杂志　284

第十三章　从维也纳会议到德意志帝国统一前（1815—1871）德语世界的艺术　297

比德迈文化　297
比德迈式人物风俗画　298
城市风光与风景画　300
比德迈式肖像画　302
德语国家童话故事画　304
德语国家的美术学院　304
学院派历史画　305
阿道夫·门采尔　306
现实主义与理想主义：1870年代初的两股潮流　311

专栏

真人布景　308

第十四章　维多利亚时代（1837—1901）的英国艺术　315

维多利亚时代的社会与经济状况　316
维多利亚时代的艺术领域　318
维多利亚时代早期的绘画：轶事题材　319
仙灵画：佩顿与达德　321
维多利亚时代早期的风景画与动物画：
　马丁与兰西尔　323
维多利亚时代早期的肖像画与摄影术　325
政府的赞助与议会大厦　326
拉斐尔前派兄弟会　330
拉斐尔前派与世俗题材　332
维多利亚时代中期的风俗画与摄影　336
从拉斐尔前派到唯美主义运动　338
皇家美术学院　342

专栏

惠斯勒诉拉斯金案　344

第十五章　民族国家的骄傲与国际竞争——大型国际博览会　347

国际博览会的起源　347
万国工业产品大博览会　348
水晶宫：一场建筑学的革命　348
大博览会与英国的设计危机　350
对设计的新态度：欧文·琼斯与约翰·拉斯金　351
1862年伦敦国际博览会　352
1862年博览会上的日本厅　354
1855年巴黎世界博览会　356
国际艺术展　358
法国展　358
库尔贝个人的临时展　358
1855年国际艺术展上的外国艺术家　360
1867年巴黎世界博览会　362
1867年艺术展　363
日本馆　364
1850年代与1860年代国际博览会的重要性　365

专栏

国际博览会上的机器　349
19世纪主要的国际博览会　356

第十六章　巴黎公社后的法国艺术——保守主义与现代主义趋向　367

巴黎公社与欧洲早期摄影新闻报道　367
共和国纪念碑　369
第三共和国时期的壁画　372
第三共和国与官方沙龙的消亡　375
1873—1890年沙龙上的学院派画作与
　现实主义画作　376
1870—1890年沙龙上的自然主义画作　378
1870年代与1880年代沙龙上的马奈　380
沙龙之外　382
"印象派"的起源与定义　383
克劳德·莫奈与印象派风景画　384
其他的印象派风景画家：毕沙罗与西斯莱　386
莫奈的早期系列画　388
印象派人物画　390
印象派与城市场景画：埃德加·德加　393
印象派与城市场景画：卡耶博特　398
印象派画展上的女性　401
印象派与现代视觉　405

专栏

色粉笔　396
埃德沃德·迈布里奇与动物的运动　399

第十七章　法国1880年代的前卫艺术　407

乔治·修拉与新印象派　407
新印象派与乌托邦理想：西涅克与毕沙罗　413
印象派的"危机"　415
莫奈与晚期系列画　416
1880年代的德加　417
1880年代的雷诺阿　420
保罗·塞尚　421
文森特·梵高　428
后印象派　434

专栏

梵高书信　429

第十八章　埃菲尔铁塔建成初期　437

埃菲尔铁塔　437
机械馆　439
居住历史馆　439
殖民地展览　439

美术展 *443*
自然主义的成功 *443*
北欧四国的自然主义：民族主义与自然崇拜 *445*
德国的自然主义：马克思·利伯曼
　　与弗里茨·冯·乌德 *448*
比利时的自然主义 *449*

荷兰的约瑟夫·伊斯雷尔斯与海牙画派 *452*
俄国绘画 *453*
1889年博览会回顾 *457*

专栏

19世纪的帝国主义 *441*

第十九章　"美好年代"的法国 *459*

灵魂与身体的通道：圣心堂与地铁 *461*
"新艺术"、西格弗里德·宾及装饰的概念 *463*
"新艺术"的来源 *463*
图卢兹-劳特累克与"新艺术"海报 *464*
画家图卢兹-劳特累克 *468*
保罗·高更与埃米尔·伯纳德：
　　分隔主义与综合主义 *470*
保罗·高更：对非西方文化的热情 *472*
象征主义 *479*

象征主义与浪漫主义：古斯塔夫·莫罗
　　与奥蒂诺·雷东 *479*
象征主义的宗教崇拜团体：玫瑰十字派与纳比派 *483*
"世纪末"的雕塑 *486*
卡蜜儿·克劳黛尔 *492*

专栏

海报 *465*
雕塑工艺 *487*

第二十章　1920年前后的国际潮流 *495*

法国以外的新艺术 *495*
比利时的"新艺术" *496*
安东尼·高迪与西班牙的
　　"现代主义" *497*
格拉斯哥的"新艺术" *501*
"新艺术"与象征主义 *501*
玫瑰＋十字沙龙 *502*

"二十人团" *504*
维也纳分离派 *507*
古斯塔夫·克里姆特 *507*
费迪南德·霍德勒 *509*
柏林分离派 *513*
爱德华·蒙克 *513*
1900年巴黎世界博览会 *516*

大事年表 *522*
术语表 *528*
参考资料 *532*
译后记 *557*

英文第二版前言

本书的再版给了作者修订讹误、厘清段落、增补内容以飨读者的"第二次机会"。这项工作涉及很多内容，因此耗时甚久，且有许多人为此付出努力。

在修订时，我极大地受益于以下书评人的评论：朗伍德大学（Longwood University）的 Claire McCoy、亚利桑那大学（Arizona University）的 Sarah J. Moore、波士顿大学（Boston University）的 Jonathan P. Ribner、圣何塞州立大学（San Jose State University）的 Patricia Sanders，以及明尼苏达大学（Minnesota University）的 Gabriel P. Weisberg。第二版因他们的建议而有了改进。Anthony Janson 刊发于《十九世纪世界艺术》（*Nineteenth-Century Art Worldwide*，2003 年秋季号）的书评也非常有帮助。我感谢他们，同时也感谢那些寄来札记提醒我在第一版中的史实和排版讹误的读者。在这方面，要向 Robert A. Adler 和 Carolyn Solomon Kiefer 单独致谢。

在保持本书基本结构的同时，我添加了一些图片，尤其是那些似乎在回顾时照顾得太少的领域，诸如雕塑和摄影。此外，若干幅在第一版里为黑白的图现在变成了彩图。我也重写了若干读者认为含糊或者不完整的部分。例如，重写第二章中有关安杰莉卡·考夫曼（Angelica Kauffmann）的部分，以明确她在男性主宰的艺术界中的位置。第八章有关英国水彩画的讨论增加了有关约翰·塞尔·科特曼（John Sell Cotman）、罗伯特·科曾斯（Robert Cozens）以及"门罗学院"（Monro Academy）的内容。第九章关于东方主义的部分作了修订，而第十章关于欧仁·德拉克洛瓦（Eugène Delacroix）的《后宫中的阿尔及尔妇女》（图 10-13）的讨论作了扩充。第十二章和第十四章对摄影有了更多的强调。第十三章作了压缩，以减少对阿道夫·门采尔（Adolph Menzel）有点累赘的论述。我希望所有这一切会使本书变成一本品质更佳、更有可读性的书。

没有人是一座孤岛，而书的作者们尤其敏感于这样的事实，即他们的任务不仅仅千头万绪地与其他研究者和作者的工作联系在一起，而且，也在很大程度上有赖于研究助理、编辑、设计师、印刷工人、摄影师以及其他人的努力。因而，我要感谢许多人，尤其是曲晓芸和 Leanne Zalewski，没有他们的帮助，我不可能完成本书的第一版。其他以各种各样的方式提供过帮助的人包括：Peter Ahr、Laurie Dahlberg、Robert Hallissey、Jürgen Heinrichs、Anne van der Jagt、Sura Levine、Mel

Shay、Judith Stark、Gabriel Weisberg、Yvonne Weisberg 以及 Julius Zsako。

本书的前一版得益于 Hary N.Abrams 出版公司的 Julia Moore、Kathy Doyle 和 Holly Jennings，Prentice Hall 出版社的 Bud Therien，以及 Laurence King 出版社的 Kara Hattersley-Smith 和 Samantha Gray 的编辑协助。本书的最后形式归功于设计师 Karen Stafford、制作经理 Judy Rasmussen，以及图片研究员 Peter Kent，他在有限的时间里熟练地定购了数百张照片。

就这一版而言，对 Sarah Touborg 和 Helen Ronan 的鼓励和关心理应称道和感谢。同样，对 Laurence King 出版社的 Richard Mason 的工作也要称道和感谢，他是彬彬有礼和忍耐的典范。Matthew Taylor 是出色的文字编辑，我对其专业精神和周全考虑再满意不过了。这次 Peter Kent 还是像为第一版查找图片时那样给予帮助。我还要感谢 Price Watkins 的设计团队，他们如此细心而又专注地为本书制作版面。

在撰写本书的过程中，我有幸在两种令人获益的环境之间活动。就像我的丈夫和孩子们总是对我的工作（即使不可避免地导致对他们的忽略）给予喝彩一样，西东大学（Seton Hall University）也以其慷慨的学术休假政策和小额研究资助的配发，提供了这样的一种环境。向你们所有人表示我的爱和感激。

<div style="text-align:right">

曲培醇（Petra ten-Doesschate Chu）
2005 年 8 月

</div>

导 论

19 世纪艺术的故事

如同所有"真实"的故事一样，本书讲述的 19 世纪艺术的故事也是由史实原材料所构成的。故事的讲述者为了叙述的必要，会对史实有所选择，某些史实得到了更多的强调，而其他大量的史实则被完全忽略了。当然，选择什么，忽略什么，并不仅仅是故事讲述者自身的事情。时间本身早已经发挥了一种过滤网的作用，在保留某些因素的同时，让其他的东西沉入了忘川。而且，随着故事的讲述和再讲述，一种共识就发展起来了，即哪些是重要的，哪些只是次要的；谁是明星，谁是临时演员；哪一个事件构成了故事的转折点，或者只是推动故事向前发展。即使有了这些共识，故事还将继续随着时间而发展，且每一代人都会对故事有新的期待。

时间框架和语境

无论政治史还是文化史，都不能被整齐地安置在一个世纪的时间里。历史的分期遵循其自身的节奏，而这种节奏绝少与人设的历法相吻合。因而，要恰当地讲述 19 世纪艺术的故事，我们就得从 1800 年之前约四十年（18 世纪约四分之三）的时候开始。当时，欧美的许多思想家相信，整个世界正在经历一种惊人的意识形态与文化的剧变。1759 年，法国哲学家、数学家让·达朗贝尔（Jean d'Alembert）写道：

> 我们思想上最不寻常的变化正在发生，它是如此迅猛，似乎允诺了更为巨大的变化将要到来。这种革命的目标、本质及局限有待未来予以确定，而对于它的失误与缺陷，后代会比我们更好地作出评判。

达朗贝尔对自身时代的意识是非常敏锐的：在他写下预言的 30 年后，法国大革命爆发了，终结了一个已持续近九百年的君主政体，同时推动了（先是在法国而后在欧洲其他地方）一种缓慢却又稳健的民主化过程。在 13 年前的 1776 年，在一份包含了自由、民主世界最基本的政治与道德原则因而至今仍有广泛影响的文件中，美洲殖民地宣布从大英帝国的统治中独立出来。

在这些政治剧变进行的过程中,工业革命也在获得自身的动力。1769年,英国发明家詹姆斯·瓦特(James Watt)获得了第一项高效蒸汽机的专利。与接连不断的进一步的发明一起,蒸汽机带来了制造的机械化,而这又极大地增加了消费品的生产。史无前例的商品供应以及出售这些商品的市场的发展也推动了资本主义的繁荣。

自19世纪早期起,蒸汽机也促进了轮船和火车的发展,它们都提高了人与货物的流动性。通讯因邮政系统的改善及1830年代电报的发明而向前发展着。后者的重要性不仅在于传递个人信息,还在于能将消息从一个地方迅速地传到另一个地方。因此,19世纪的报纸可以更即时而准确地报道全世界的事件。

然而,对19世纪而言,18世纪后半叶开始的政治、经济和通讯的革命可谓毁誉参半。与欧洲的逐步民主化相伴的是持续不断的政治动荡。1848年标志了一场全欧范围的重要革命;而规模较小的国家或地区范围的起义在欧洲各地不断发生,贯穿着整个19世纪甚至延续至20世纪。

工业革命在提高日益增多的中产阶级或"资产阶级"的生活水平的同时,也催生出生活在悲惨贫困中的城市无产阶级。查尔斯·狄更斯(Charles Dickens)的《雾都孤儿》(*Oliver Twist*,1838)和维克多·雨果(Victor Hugo)的《悲惨世界》(*Les Misérables*,1862)尽管是虚构的,但和其他许多应该被记住的作品一样,都反映出贫困的问题,尤其是在伦敦和巴黎表现出来的贫困问题。不过,贫困并非只是城市里的状况。虽然农业在缓慢地实现现代化,绝大多数农民的命运在18、19世纪中却少有改善。事实上,这一类现代化的某些方面,尤其是农业资本主义(由此,土地就被雇用劳力耕地的农业投资者所拥有),实际却催生出和城市贫民一样生活悲惨的乡村底层人群。

到了1750年,由于16、17世纪的大航海,五大洲的轮廓已被大致绘入地图。不过,世界上许多内陆地区却依然无人探索,至少西方旅行者未去过这些地方。美国西部、中非和澳大利亚的许多地方,以及中亚的相当一部分,在18世纪的地图上都是空白的。到了19世纪末,这些地域不仅被绘入了地图,有许多还通了公路或铁路。

流动性的增强与通讯量的增加帮助了好几个欧洲国家扩展自己在世界其他地方的控制范围,导致非洲和南亚大量地区的殖民化。尽管欧洲获利甚高,但是,殖民化使世界变得很不稳定,为许多甚至在21世纪还在折磨我们的政治和经济问题提供了温床。

在这一时期,人民的生活有了极大的改变。得益于医疗科学尤其是婴儿护理领域水平的极大提高,世界人口几乎翻了一番,从1750年的8亿上升到1900年的15.5亿。在欧洲,这一时期的人口几乎增至三倍,从1.4亿增加到3.9亿;而在英国则增至五倍,从1750年的600万增加到1900年的3300万。而且,由于有了更好的营养,男男女女都长得更高,尤其是在欧美,平均身高增加了好几厘米。

人们的日常生活发生了极大的变化。18世纪,蜡烛和油灯是唯一可行的照明方式,无论在家中还是路上都是如此。到了1900年,煤气灯得到了广泛的运用,电灯虽然还不是那么普及,但是,已肯定是那些用得起的人的选择了。在许多家庭里,铸铁炉替代了开放式壁炉,而富人甚至有了(用煤的)集中供热系统。然而,直到1900年,大多数家庭还是绝少有供热,人们穿上厚衣服,即使在起居室与卧

室都是如此。

1750年，男人的西装与女人的衣裙，从纺线到织布，以及从染色与印花到缝合与锁边，都是手工做的。只有富人能购置可以放上若干件衣服的衣橱。普通人通常只有一两件外套，都得穿一辈子，然后，如果还没有穿破，就要传下去给孩子们。相比之下，到了1900年，男男女女在百货公司购买的都是大批量生产出来的衣服了；时装，尤其是女性的时装，应时而变（我们对19世纪晚期绘画的研究将会清晰地说明这一点）。衣服穿了几年之后就扔了。这样的"消费主义"是布料的机械化生产的发展以及缝纫机发明所带来的结果，两者均使得大批量生产的衣服可以人们负担得起的价格出售。

1750年，普通人根本没有任何关于如何或由谁来管理他们自身的概念。到了1900年，在大多数西欧国家以及美国，成年男性，不管其社会和经济地位如何，都有权在全国和地方的选举中投票。1750年之前，妇女的社会地位在所有方面均低于男性，在19世纪，就有了缓慢的改善，主要是因为接受了教育的妇女越来越多。然而，到了1900年，女性依然没有获得男性享有的大多数权利和优待。尽管经过了长期而又激烈的斗争，女性的选举权依然没有成为惯例，而是一种例外，女性继续被排除在公职和许多工作之外。

1750年，农奴制是东欧大多数农民的境遇，而且，直到1861年被正式废除之前都是如此。与此同时，在北美，蓄奴制是被承认的做法；从非洲引进的工人在南方烟草种植园里成了廉价而又可靠的劳动力。虽然从18世纪中叶开始就有人反对奴隶制，但是，奴隶的数量却在以后的几百年间有了实际的上升，因为烟草被棉花所取代，而后者总是需要大量的劳动力。到了1861年美国内战爆发时，约四百万男女和儿童生活在蓄奴制之下。虽然1865年的《宪法第十三条修正案》（Thirteenth Constitutional Amendment）承认他们是自由的，但是，到了1900年，他们的社会和经济状况还是像俄国的农奴一样，没有多少改善。

定　名

在历史学中，我们所讨论的时期被认为是所谓的现代的一部分。历史学家区分了现代早期（从16世纪文艺复兴开始，一直到1750年为止）与现代本身（从18世纪中叶开始，一直到第二次世界大战为止）。现代早期与"现代"科学的诞生、资本主义的开始，以及中产阶级的上升有关。现代本身则以技术的扩展、生产过程的机械化、资本主义和中产阶级的胜利，以及民主制的兴起而著称。不过，现代这一时期最重要的特征也许是对进步的坚信不疑，即一种认为人类有了科学与技术的佐助就有能力持续不断地改善世界的意识。

在艺术史里，尽管"现代"一词被广泛地使用着，但是，其时间含义却不是那么准确。关于现代艺术的发端有19世纪早期、中期乃至晚期几种说法，而且，有些人甚至把现代艺术的诞生设定在20世纪早期。其终结点是在从第二次世界大战结束一直到2000年的某个地方，同样也是含糊不清的。

问题在于，"现代"一词在历史学和艺术中使用的方式是颇为不同的。17世纪，当此词被当做艺术领域的专业术语时，是"古典"的反义词。如果"古典"指的是

一种受制于古希腊罗马所确立的艺术规则和美的绝对标准的艺术,那么,"现代"就表示一种相对(尽管并非完全)摆脱了这些规范信条的艺术。在18世纪晚期、19世纪早期,"现代"逐渐与中世纪的基督教艺术(相对于古代的"异教"艺术)联系在一起,而基督教艺术由于鄙视自然主义,同时又缺乏单一的审美理想,在人们看来,体现了古典艺术所缺乏的自由与情感。

但是,到了19世纪中叶,当"现代"一词逐渐意味着"与传统格格不入"和"属于其自身的时代"时,就又形成了一种新的意义。一个刚刚杜撰的新名词"现代性"就表现了一种欲求,即不仅仅有别于曾经有过的任何东西,同时也异于中产阶级趣味所确立的标准。现代性意味着对独创性的赞美以及对既定价值观的反叛。它也逐渐与19世纪日益加速的变化步伐联系在一起,而对于生活在其中的人们,这一时代看起来似乎转瞬即逝、变幻不定。对引入"现代性"一词发挥了重大作用的法国诗人夏尔·波德莱尔(Charles Baudelaire,1821—1867)写道:

> 现代性就是过渡、短暂、偶然,就是艺术的一半,而另一半是永恒和不变……为那些在古代寻找纯粹艺术、逻辑以及普遍方法以外的任何东西的人感到悲哀。在过去中陷得太深,他就看不见当下;他否认环境所提供的价值观和优厚条件,因为我们几乎所有的独创性都来自时代打在我们感受上的印记。

依照波德莱尔的意思,要做到"现代"就得完全置身在自己的时代里,从而变得独一无二。

如果人们将艺术中的现代性宽泛地界定为一种与艺术的过去相决裂的欲求,那么,19世纪所杜撰的"现代主义"一词就是一种以朝着未知的艺术领域进取的欲望为标志的潮流。因而,现代主义是前卫的艺术,是艺术家的前沿,他们都把自己看做新型的"战士",永远探索无人走过的道路。

有些人声称,现代主义始于18世纪晚期,当时的新古典主义艺术家与更早的洛可可时代的艺术分道扬镳。但是,新古典主义艺术令人回想到古典时期的艺术,这本身与现代观念构成了对立面。浪漫主义作为19世纪接下来的一个重要阶段,自认为具有更强烈的现代性,因为它不仅仅是在反对此前一代的艺术的背景下产生的,而且,也内在地反对古典。波德莱尔将浪漫主义艺术称为"现代的",并把它与"用艺术的所有手段表达的亲密感、灵性、色彩,以及对永恒的渴望等联系在一起"。不过,尽管有这些看起来是现代主义的、毫无疑问的反古典的倾向性,许多浪漫主义的艺术家还是公开声称在过去的艺术中寻求灵感,而且他们的题材也往往是派生于历史、《圣经》或古代文学。

许多当代艺术史学者赞美现实主义产生了最早真正属于现代的艺术家。现实主义的领袖、波德莱尔的好友古斯塔夫·库尔贝(Gustave Courbet,1819—1877)写道:"真正的艺术家是那些准确抓住了自己时代的人,此前各个时代都是如此。学习过去就是碌碌无为、浪费精力,既没有理解历史,也没有从历史中获益。"库尔贝拒绝描绘历史、神话和宗教的题材,声称他不能画天使,因为他从未见过。而且,他认为,艺术家的责任就是"永远从事全新的工作,总是处在当下"。

画家爱德华·马奈(Edouard Manet,1832—1883)比库尔贝年轻13岁,将他的观念又向前推进了一步。马奈不仅仅拒绝传统的题材,而且还嘲笑那种认为艺术

作品应该呈现关于现实的可信的视错觉的观念。他在承认绘画或雕塑至多都只是接近现实的人工"创造"的同时，还声称艺术家应该按照自身而非那些几百年以来旨在"模仿自然"的惯例所认可的法则，来创作绘画和雕塑。马奈推动了一种偏离艺术"让人相信"的潮流，到了 1910 年，它最终升级成艺术家在绘画和雕塑上对任何"可认知"形体的完全否定，而这样的作品就是我们如今所谓的"抽象"或"非客观"的艺术。当然，马奈依然呈现现实的可信图像的艺术和瓦西里·康定斯基（Vasili Kandinsky）或皮特·蒙德里安（Piet Mondrian）完全非客观的作品之间存在一条鸿沟，要弥合并非轻而易举。马奈的追随者们——印象派和后印象派艺术家们——在两者之间建了一座桥梁。他们逐渐发展出这样的观念，即一件艺术品是一个自足的实体，它也许指涉现实，但它首先，也是最重要的，是艺术家所"创造"的一个对象。或者，就如 19 世纪晚期的艺术家莫里斯·德尼（Maurice Denis）所说的那样，"不妨记住，一幅画——在成为一匹战马、一名裸女或某段轶事之前——本质上是一个覆盖着按特定秩序组合的颜色的平面"。

主次情节

从一种旨在模仿自然的艺术逐渐转化为一种确认其自身的"技巧"特征的艺术，这是 19 世纪艺术故事中的重要情节，但绝对不是唯一的情节。在接下来的各个章节里，我们会看到许多平行的情节以及次要的情节。这些包括：关于艺术功能的不断变化的看法，相关的对于题材的恰当选择；艺术家与公众之间变化着的关系；艺术家对自然的态度的发展；随着贸易与殖民化的扩张，西方人对非西方艺术形式的迷恋；以及新科技（建筑上的玻璃和铁制品、管装颜料、画室里的煤气灯等）对艺术的影响，等等。上述各类主次情节组成了多线索的故事，这进一步与艺术家们的个人生活故事相交织而变得更为丰富。这种质感丰富的故事正是下文中要讲述的。

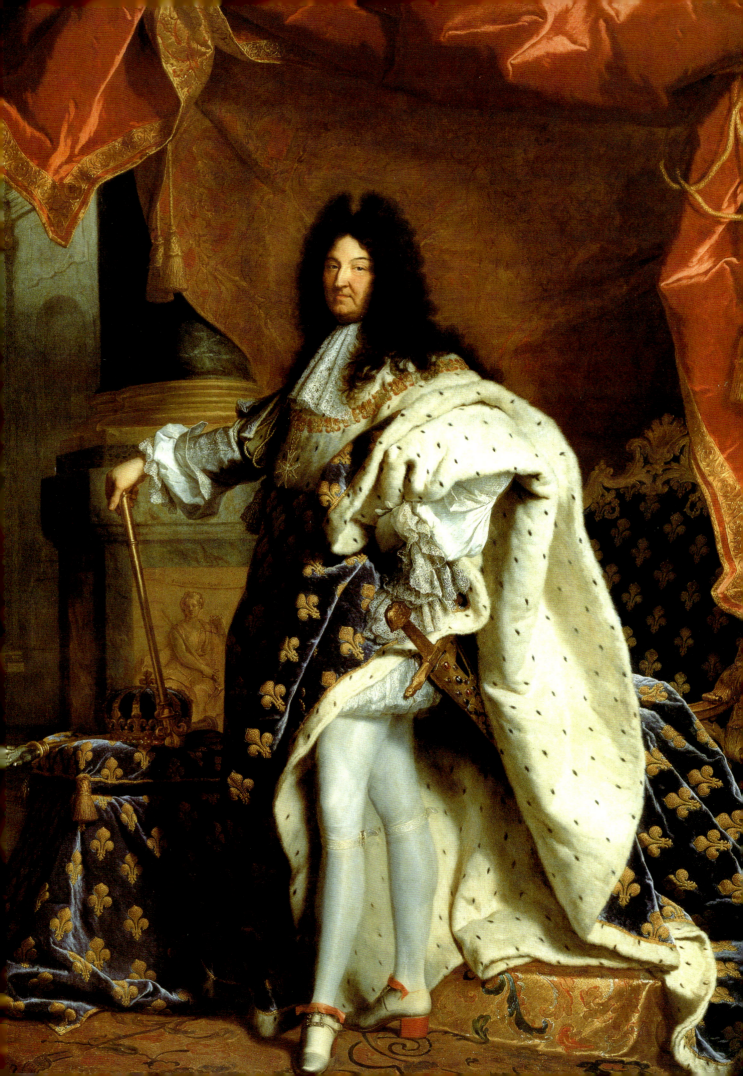

第一章

洛可可、启蒙运动及 18世纪中叶对新艺术的呼唤

1715年,路易十四(图1-1)的离世标志着法国一个时代的终结。"太阳王"(Sun King)象征的是专制主义——立法、司法、财政等诸项权力都集中在统治者一人手里的政府体系(参见本页"**专制主义**")。他的名言"朕即国家"(L'état, c'est moi)即将君主等同于国家。

尽管路易十四的离世并没有废除君主专制政体,但却在实际上结束了他执政期间对文化与知识生活的严格、甚至让人窒息的控制。这也给了他的臣民们一个机会去质疑作为专制主义基础的哲学和宗教原理。最终,这样的质疑导致君主统治断送在1789年的革命者手里。

路易十五和洛可可室内装饰的出现

在路易十五漫长的执政期间(1715—1774),法国的上层阶级经历了一次全新的社会和知识解放。贵族们和富有的资产阶级(bourgeois,bourgeoisie成员,或中产阶级)倾心于寻欢作乐。表现得优雅而机智成为

◀ 图1-1 亚森特·里戈(Hyacinthe Rigaud),《路易十四肖像》(*Portrait of Louis XIV*),布面油画,2.79×2.4米,卢浮宫博物馆,巴黎。

专制主义

尽管政治专制主义在今天看来难以理解,但在17世纪和18世纪的很长一段时间里,它在宗教和国务两方面都是正当、合理的。君主们的权力被认为来自上帝,上帝委任他们成为其神圣旨意在人间的执行者。专制统治被看做秩序与安定的保证,能够最有效地防范混乱与无政府状态。专制主义不仅仅存在于法国,在西班牙、俄罗斯和众多的德意志邦国,如普鲁士和萨克森,也很普遍。即使在受到不列颠宪法限制的英国,王权也是神圣不可侵犯的。

哲学层面上,专制主义和"存在巨链"(Great Chain of Being)的宇宙观非常吻合。依照这一观念,众生存在于等级森严的系统内,上始上帝这一"至高的存在"(Supreme Being),下至最卑微的微生物种。如果任何一个等级的生物僭越规矩,这一链索便会断裂,秩序不复存在。诗人亚历山大·蒲柏(Alexander Pope,1688—1744)在他的《人论》(*Essay on Man*,1732—1733)中精准地表达了这一观点:

> 巨大的存在之链!从上帝开始
> 自然之灵性、人性、天使、人类,
> 走兽、飞禽、游鱼、昆虫,直到肉眼不见,
> 显微镜无察……
> 此链之内,一环被毁,平衡打破;
> 不论处于自然之链的哪一环,
> 第十,抑或一万,毁坏链索都一样。

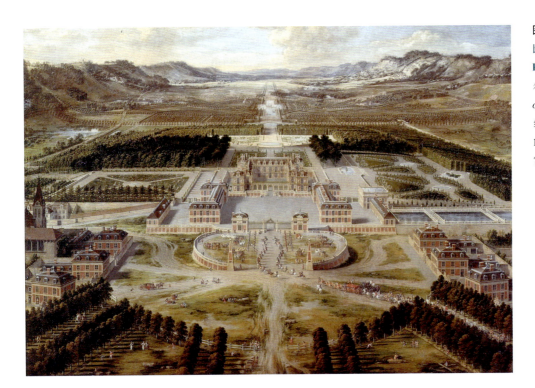

图 1-2

比埃尔·帕特尔（Pierre Patel），《1668 年的凡尔赛宫》（The Palace of Versailles In 1668），约 1668 年，布面油画，1.15×1.61 米，凡尔赛宫国家博物馆，凡尔赛。

社交风尚。一种新生的理性好奇促发人们对陈腐的既定真理进行有益的怀疑。

路易十四和路易十五统治下的文化差异很明显地表现在贵族阶级社会生活的不同空间上。路易十四在巴黎郊外的凡尔赛修建的宏大宫殿（图 1-2）是 17 世纪下半叶宫廷生活的中心。在这里，国王款待有权势的法国贵族们，以防他们谋反，就像他们在他童年时（那时他的母亲摄政）一场叫做投石党乱（the Fronde）的暴动中所干的那样。这座雄伟的巴洛克式（Baroque）宫殿，拱门高耸，支柱敦实，就是为了震慑法国民众和外国访客而建的。占据中心的是一间巨大的舞厅（图 1-3），宽 10.36 米，长 72.85 米（足足是一个篮球场长度的两倍半）。它的一面墙上有 17 扇高大的窗户，俯瞰御花园；另一面墙有 17 面镜子，使得这个舞厅看起来有实际的

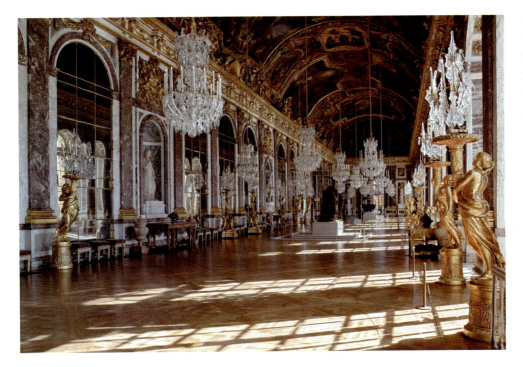

图 1-3

朱尔斯·达杜因－孟莎（Jules Dardouin-Mansart），凡尔赛宫镜厅，1678—1684 年，凡尔赛。

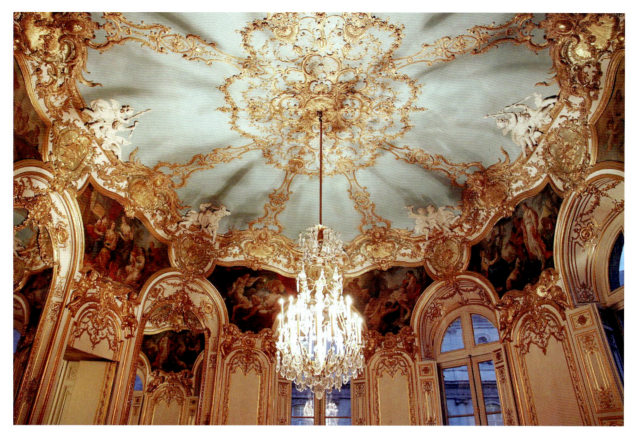

图1-4 热尔曼·波夫朗，苏比斯府邸公主沙龙（现为国家档案馆），1732年，巴黎。

两倍宽。这间"镜厅"豪华的装饰——屋顶、绘画、雕像、挂毯和吊灯（要照亮这间屋子需要点起约三千根蜡烛）——让这里成为路易十四统治的鼎盛时期举办各种礼仪繁复的招待会和正式舞会的绝佳场所。

同凡尔赛宫相比，18世纪的苏比斯府邸（Hôtel de Soubise）的宴会厅（或称"沙龙"，图1-4）就简朴多了。这间巴黎的宅邸（hôtel）属于法国一户名门望族。路易十四死后，贵族们很乐意离开凡尔赛的"金丝笼"，搬回巴黎，这间府邸因而得以整修。苏比斯府邸的内部由热尔曼·波夫朗（Germain Boffrand，1667—1754）设计，有一种轻松随意的特质，与凡尔赛宫内部庄严肃穆的气派迥然相异。为非正式的社交聚会而设计的房间，往往显得私密，而非浮华。墙壁通常呈椭圆或圆形，用雕刻优美的木质镶板装饰，再以装框的绘画或镜子点缀。花式灰泥装饰连接着弯曲的屋顶（图1-5）。木雕和灰泥装饰都呈现迂回的有机形态，让人联想到藤蔓、招展的树叶、贝壳或者奇石。"洛可可"（Rococo）这个用来形容路易十五统治时期装饰艺术和美术的术语，来源于法语rocaille一词，原指花园中的假山石，

图1-5 苏比斯府邸公主沙龙天花板装饰细节，1732年，巴黎。

第一章 洛可可、启蒙运动及18世纪中叶对新艺术的呼唤

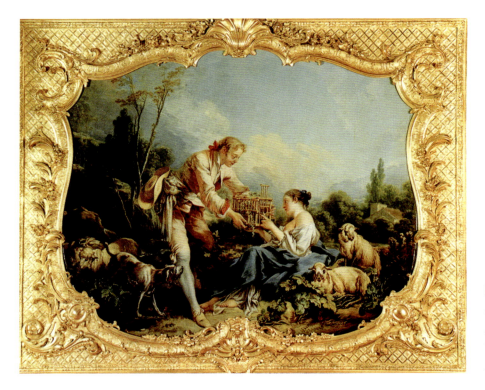

图 1-6

弗朗索瓦·布歇,《优雅的牧羊人》,1736—1739 年,布面油画,1.25×1.67 米,苏比斯府邸(现为国家档案馆),巴黎。

那时认为是它们激发了创作这些装饰的灵感。

那时候的一些著名艺术家为苏比斯府邸的内部装饰尽其所能。由弗朗索瓦·布歇(François Boucher,1703—1770)所作的《优雅的牧羊人》(*The Gracious Shepherd*,图 1-6)就是一幅府邸室内装饰画的代表作。年轻的牧羊人向牧羊女献上一只装在笼中的小鸟。这是追求过程的第一步,无疑会发展成她自己被爱俘虏。按照 18 世纪的社会现实,很显然这些发式和衣着都很时髦的年轻人不是真正的牧羊人。布歇笔下质朴宜人的田园风光实为一种超脱世事的幻想,意在勾起对乡村生活之惬意的怀恋。

洛可可装饰:绘画、雕塑和瓷器

布歇是路易十五统治时期最著名的装饰画家。除了田园美景外,他还创作了许多神话场景,画中的仙女和女神,各个年轻貌美,赤身裸体,纵于情欲。古罗马爱神维纳斯(Venus)在布歇的作品中就是一位主要人物。在图 1-7 这幅画中,她和情人马尔斯(Mars)被她丈夫伏尔甘(Vulcan)捉奸在床,而她本人因过于沉醉竟没有察觉这一突变。秉承其一贯画风,布歇精心安排了这个场景:一张波浪般起伏的褥垫悬在一片森林之中,环绕的天使们振翼挥动着大幅的缎纹床单。

较布歇年轻些的另一位画家让-奥诺雷·弗拉戈纳尔(Jean-Honoré Fragonard,1732—1806)的作品则呈现了洛可可装饰画的另外一面。弗拉戈纳尔尤其被那个时代贵族青年们游戏人生般的生活和

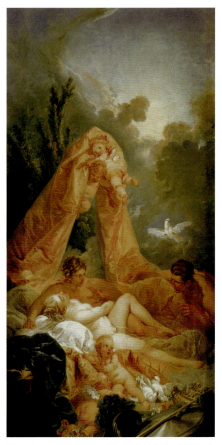

图 1-7 弗朗索瓦·布歇,《遭到伏尔甘惊吓的马尔斯与维纳斯》(*Mars and Venus Surprised by Vulcan*),1754 年,布面油画,1.64×0.71 米,伦敦。

图 1-8　让－奥诺雷·弗拉戈纳尔，《幽会》，出自《爱的进程》系列，1771—1773 年，布面油画，3.17×2.44 米，纽约。

情爱所吸引。《幽会》(The Secret Meeting，图 1-8) 是四幅装饰画中的一幅。这个系列合起来名为《爱的进程》(The Progress of Love)，由路易十五众多情妇中的最后一位，杜巴利夫人 (Madame du Barry) 委托绘制。在这幅画里，一个青年借助一架梯子，攀爬过他的爱人家宅四周的高墙。同意赴此次幽会的少女，紧张地四处观望，生怕有人跟着她。尽管弗拉戈纳尔这幅画处理的是一个当代题材，其间的幻想成分却不亚于布歇的作品。精心设计的恋人们急切的姿态和由一尊维纳斯与丘比特雕像守卫着的迷人"爱巢"，都是令人赏心

第一章　洛可可、启蒙运动及 18 世纪中叶对新艺术的呼唤　11

悦目的妙笔。

类似弗拉戈纳尔画中的装饰性雕像在洛可可时期十分盛行。维纳斯和丘比特，还有牧羊人和牧羊女，都是常见的题材。《丘比特坐像》(Seated Cupid，图1-9)由艾蒂安－莫里斯·法尔科内(Etienne-Maurice Falconet，1716—1791)为路易十五的情妇蓬巴杜夫人(Madame de Pompadour)的巴黎寓所雕刻。（这座建筑现在是法国总统官邸。）雕像展现丘比特一手用指压唇，一手悄悄从箭筒中抽出一支箭来。这个形象很吸引人，让观者觉得自己是丘比特对一位隐形"受害者"的偷袭的同犯。既然结局注定是甜蜜的爱情，又有谁可以抗拒参与他这小把戏呢？

瓷质的花瓶、烛台和小雕像是18世纪法国的室内装饰不可或缺之物。尽管中国从8世纪就开始生产瓷器了，欧洲生产商却直到18世纪才掌握了这项技术。离巴黎不远的塞夫勒(Sèvres)有一间官窑，生产当时最奢华的瓷器。图中这对用来摆放花瓣和香料的百花香瓶（图1-10）就是18世纪塞夫勒瓷器之巧妙匠心的一个例子。它们颇有趣味的外形由一系列内凹或外凸的曲线勾勒，又以立体、着色的装饰加以点缀。每只瓶盖的顶端都是一大朵粉色的花，瓶盖侧面则散布着不同色彩的小花。瓶身绘着中国生活的场景，表现了18世纪时对中国风(Chinoiseries)物品的热爱——旅行书籍中的图片以及进口的瓷器、丝绸和漆器等中国商品促生了欧洲人对中国的憧憬。

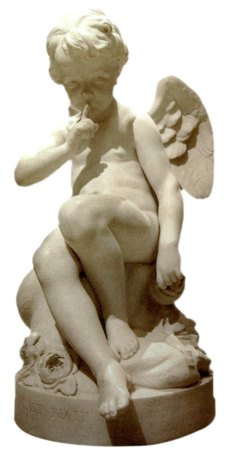

图1-9 艾蒂安－莫里斯·法尔科内，《丘比特坐像》，1757年，大理石，高90厘米，卢浮宫博物馆，巴黎。

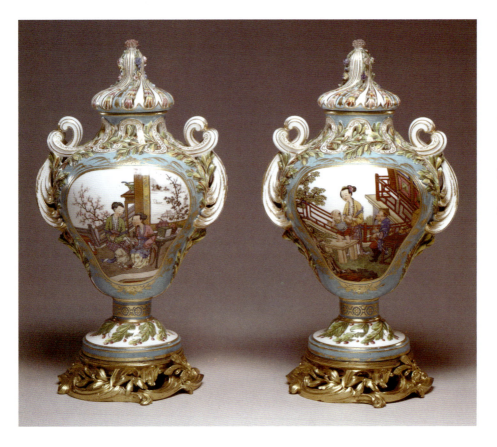

图1-10 塞夫勒官窑，一对百花香瓶，约1761年，软质瓷着珐琅彩并镀金，高30.5厘米，让－克劳德·钱伯伦·杜普莱西(Jean-Claude Chambellan Duplessis，1699—1774)设计，查尔斯·尼古拉斯·多迪(Charles Nicolas Dodin，1734—1803)彩绘，沃尔特斯美术馆(Walters Art Museum)，巴尔的摩，马里兰州。

启蒙运动

以主题轻松愉快的绘画、迷人的雕塑和有趣精致的瓷器为代表的洛可可风格室内装饰，构成了18世纪上流社会风行一时的小型聚会的完美背景。著名的"沙龙"女主人们都知道才华横溢、充满睿智的谈话可以保证她们沙龙的成功。于是，她们很乐意邀请一些当时知名的知识分子成为座上客，而巴黎恰好是人才济济的地方。那个时代轻松、愉快、无拘束的精神促生了新的思想解放和挑战陈规的精神。

这便是启蒙运动（the Enlightment）的时代。这场思想运动发源于17世纪的英国，却在18世纪法国的"哲人"（philosophes）这里达到鼎盛。伏尔泰（本名François-Marie Arouet，以Voltaire一名行世，1694—1778）、德尼·狄德罗（Denis Diderot，1713—1784）、让·达朗贝尔（Jean d'Alembert，1717—1783）等人都对理性的力量深信不疑。他们认为理性可以阐释一切自然现象，同时也是人类道德准则的基础。"哲人"挑战一些根深蒂固的信念，比如"存在巨链"和"君权神授"（参见第7页"**专制主义**"），他们甚至质疑上帝的存在。

蓬巴杜夫人（1721—1764）是众多款待伏尔泰、狄德罗等人的女主人中的一位。她本名让娜·安托瓦妮特·普瓦松（Jeanne Antoinette Poisson），1745年成为路易十五的第一情妇时被封为蓬巴杜侯爵夫人。她貌美、聪慧、多才多艺，对文艺很是推崇，更是"优雅品位"的引领者。在莫里斯-康坦·德·拉图尔（Maurice-Quentin de La Tour，1704—1788）为她画的著名色粉肖像画里（图1-11），这位国王的情人端坐在一张摆放着书籍、地球仪和乐谱的桌旁。桌腿边倚放着一个装满素描和版画的画夹。她身着一袭绣有玫瑰嫩枝的白缎裙，显得精致而世俗。

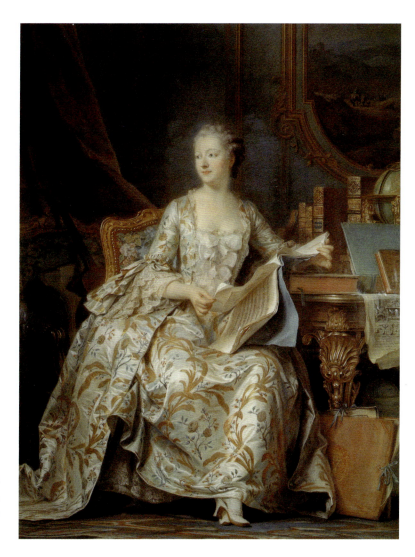

图 1-11

莫里斯-康坦·德·拉图尔，《蓬巴杜夫人肖像》（*Portrait of Madame de Pompadour*），1755年沙龙，色粉画，1.75×1.28米。卢浮宫博物馆，巴黎。

蓬巴杜夫人成为18世纪一项伟大知识工程的特别庇护者，这便是《百科全书》(Encyclopédie)，一部涵盖哲学、文学、天文、技术等当时所有知识的多卷本插图书籍。这样的庇护是十分必要的，因为"百科全书"工程从一开始就由于它激进的论调和反宗教的倾向而受到罗马天主教会的猛烈抨击。

《百科全书》的主编是哲学家、作家、批评家狄德罗和数学家达朗贝尔。他们组织了一群学者、科学家和艺术家撰文并画插图。《刀具店》(The Cutler's Shop，图1-12)就是反映当时各行各业的插图中的一张，清晰地展现了刀具的整个生产流程，从作坊到工具无不详尽。这样的图片揭示了18世纪对理性秩序和系统化的追求。它同样也表明了一种新的对工业技术的着迷，这即将引起工业革命。

《百科全书》充分借鉴了早先的一些类似项目，特别是早在1728年由伊弗雷姆·钱伯斯(Ephraim Chambers，约1680—1740)出版的英文版《百科全书》(Cyclopaedia)。如前所述，英国人才是启蒙运动的主要思想先驱。17世纪末，约翰·洛克(John Locke，1632—1704)已经对"君权神授"这一观点提出质疑，并宣称只有服务大众的政治权力才是合理的——这一观点日后对美国宪法产生了深远的影响。

洛克同时还认为知识来源于感官经验，而非与生俱来。此观点是经验主义(Empiricism)这一哲学体系的精髓。经验主义对不同艺术门类的重要性进行了重新排序，从而影响了18世纪早期的艺术理论。之前文学因其诉诸理智而最受推崇，而现在美术和音乐最受重视，因为它们直接由感官所体验。受到洛克的影响，法国理论家让‐巴蒂斯特·杜波斯(Jean-Baptiste Dubos，1670—1742)置绘画于诗歌之上，因为绘画"直接通过视觉器官对我们产生作用，画家不借用人造符号来传达效果……我们从艺术中获得的快乐是身体上的"。这与早一代理论家的观点大相径庭，比如画家、设计师夏尔·勒布伦(Charles Le Brun，参见第31页)就曾认为绘画是智力和理论的结合。

法国之外的洛可可

杜波斯认为，艺术提供作用于身体上的快乐，这一观点对于洛可可的审美观是至关重要的。这一审美观决定的不仅仅是法国贵族的巴黎府邸的室内装饰，还有18世纪中南欧的教堂和修道院。从当时宗教怀疑论的角度来分析，18世纪宗教建筑蓬勃发展这个现象似乎很奇怪。但这种怀疑论在英国启蒙运动哲学家和法国"哲人"的小圈子之外其实影响不大。在18世纪的大部分时间里，宗教依然是一般社会中无争议的支柱。

洛可可宗教建筑的一个小却精的例子就是由约翰·巴蒂斯特·齐默尔曼(Johann Baptist Zimmermann，1680—1758)和多米尼克斯·齐默尔曼(Dominikus Zimmermann，1685—1766)兄弟设计建造的维斯教堂(Wieskirche)，即"草地教堂"。这座椭圆形的朝圣教堂坐落于德国南部的巴伐利亚乡村，其简朴的白色外观完全无法让人联想到内部的繁复(图1-13)。进到里面，由精致的建筑、雕塑和绘画装饰做背景衬托出来的圣坛立刻吸引了观者的注意。经由大扇窗户倾泻进来的光线照耀着遍布教堂内部的镀金灰泥装饰。朝上

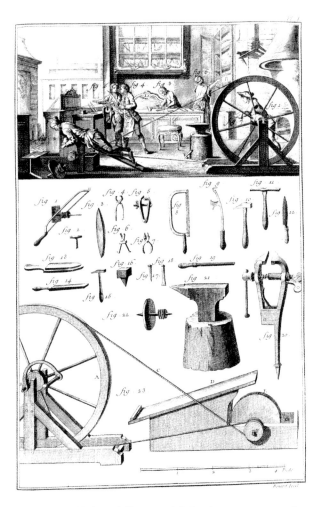

图1-12 《刀具店》，狄德罗《百科全书》插图，1762—1777年，雕版画，私人收藏，伦敦。

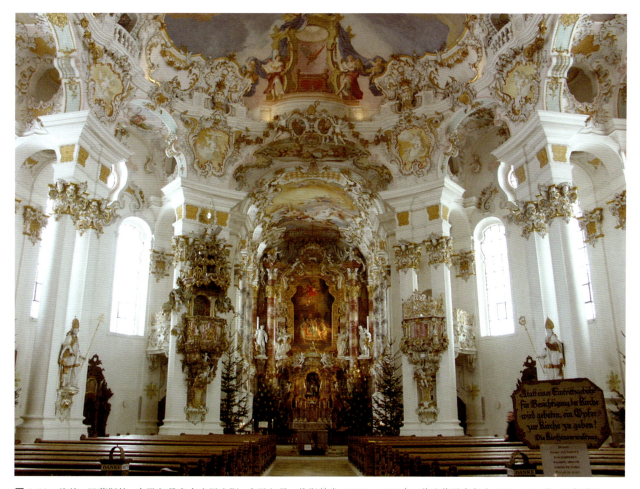

图1-13　约翰·巴蒂斯特·齐默尔曼和多米尼克斯·齐默尔曼，维斯教堂，1745—1757年，普法芬温克尔（pfaffenwinkel），巴伐利亚。

看是一幅画有众多人物的巨型天顶画。尽管装饰精致，但内部的主要颜色——白、粉红、金——给予建筑一种轻快灵动的感觉。像波夫朗的法国沙龙一样，齐默尔曼兄弟的教堂内饰就是为了唤起人们感官上的享受，但其目的不是要激起性的兴奋感，而是要让灵魂与上帝更加接近。

洛可可建筑的显著特征之一便是其基本结构的清晰简明和其装饰的丰富之间的对比。著名建筑史家尼古拉斯·佩夫斯纳（Nikolaus Pevsner，1902—1983）把它跟当时的音乐做了类比。他发现在约翰·塞巴斯蒂安·巴赫（Johann Sebastian Bach，1685—1750）和乔治·弗里德里希·亨德尔（George Frederick Handel，1685—1759）的作品中，有将装饰音和颤音加于基本结构之上的相似做法。巴赫和他的同伴们并没有把这些"修饰"写入音乐中，而是留给表演者去即兴发挥。同样的，洛可可风格的建筑师只是设计了主要结构，而把绘画、雕刻和灰泥装饰留给当地的艺匠，让他们用这些复杂的装饰工作来显示他们的想象力和精湛技艺。

只有少数洛可可工匠为人所知，但是一些装饰画家，如布歇和弗拉戈纳尔，享誉全国。更出名的是威尼斯画家乔凡尼·巴蒂斯塔·提埃坡罗（Giovanni Battista Tiepolo，1696—1770），他装饰的教堂和宫殿遍布中南欧。提埃坡罗的《玫瑰经的确立》（*The Institution of the Rosary*，图1-14）画于威尼斯玫瑰圣母教堂（Santa Maria del Rosario）的拱顶之上，是一幅壮观的代表作。这幅天顶画巨作纪念圣道明（St Dominic，约1170—1221）对于《玫瑰经》的传扬，那是一种借助数玫瑰念珠来诵念经文并冥想的虔诚的祈祷方式。这幅画给观者一种错觉，以为通过敞开的屋顶，他们看到了所处的人间之外的另一个世界。在那个空间里，一段雄伟的台阶引向一座宏大的建筑。在台阶的顶端，圣道明把玫瑰念珠交给人类。在他之后，我们看到圣母马利亚和基督耶稣立于明亮的云端，身边还有天使振翅飞翔。

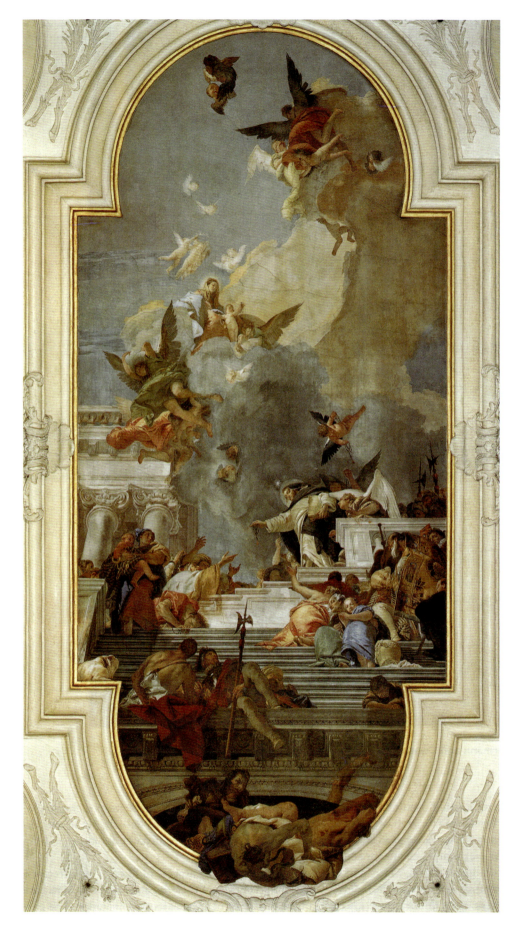

图 1-14
乔凡尼·巴蒂斯塔·提埃坡罗,《玫瑰经的确立》,1738—1739 年,天顶画,14×4.5 米,玫瑰圣母教堂,威尼斯。

图 1-15

托马斯·庚斯博罗,《玛丽·豪伯爵夫人像》(Portrait of Mary, Countess Howe),约 1760 年,布面油画,2.44×1.52 米,肯伍德宅邸(Kenwood House),伦敦。

提埃坡罗的构图引导着我们的视线蜿蜒而上,从"溢出"画框、进入教堂空间的壁画底部到达顶端的一组天使。(为了达到"溢出"的效果,一块精心造型的画布和天顶画相连接,并和灰泥装饰的边缘部分重叠。)眼睛的移动象征着灵魂的转移,由宗教引导,从人间升至天堂。色彩的安排也反映了这种转移,即由深沉的尘世色彩变化为清淡柔和的色调。提埃坡罗的艺术很好地结合了洛可可的感官性和启蒙运动的理性。在这幅画里,对于透视、构图和色彩的有章法的操控激发了强烈的宗教情感。

英国肖像画

洛可可装饰在中南欧繁荣兴盛,但是在北欧却没有大的发展。在英国、斯堪的纳维亚半岛、荷兰及德意志北部各邦国,对艺术的需求基本上局限于架上绘画,即完成于画架上,然后装框、挂上墙的绘画。

在英国这个北欧最强大的国家里,富有的贵族们用早期大师(Old Master,指 18 世纪前的欧洲著名画家)的绘画作品来装饰他们的家。当代的艺术家仅受

艺术作品的复制

今天艺术作品的复制品无处不见，以至于我们难以想象收藏家们曾经一度对它们垂涎三尺、高价竞买。在艺术史上，长期以来，复制一件艺术品就是其字面的意思——再次制作——即手工临摹它。这些复制品常常是艺术家本人根据买家或者收藏家的要求亲自制作的。直到印刷术的发明才使得制作纸上的、缩小格式的多件复制品成为可能。

自16世纪以来，最常被用来复制艺术品的印刷术是雕版印刷（engraving）。为了制作一幅雕版画，雕版师先在纸上画出要被复制的绘画或者雕塑的缩小格式的临摹图，然后把临摹图雕刻到一张铜版上。用一瓶墨和一台印刷机，在这张铜版上就可以印出几十甚至几百张复制品。雕版画的制作工艺使得每一张基本上都是原作的镜像图案。另外，雕版画缺乏色彩，仅有线条。但这些并没有影响复制版画与日俱增的需求量，因为在18世纪末博物馆兴起之前，大众接触艺术的渠道是有限的。

18世纪时复制版画十分流行，因为包括彩色印刷在内的新技术发明使得复制品越来越接近于原作。另外，版画的印刷商们也绞尽脑汁地想办法促销，他们把版画"打包"制作成册，配上专家撰写的说明文字，或者把它们当做"家具"版画出售，可以用来装框挂在墙上。

复制版画一般在图案下方标注两个艺术家的名字。左边是原作的作者名，常常与拉丁词 pinxit（画）或 delineavit（绘）一同出现。右边是版画制作者的名字，常常出现在拉丁词 sculpsit（刻）之前。

雇于创作需求量很大的家庭肖像画。托马斯·庚斯博罗（Thomas Gainsborough, 1727—1788）的《玛丽·豪伯爵夫人像》（图1-15）就是18世纪英国众多的贵族肖像画中的一个代表。这幅真人般大小的肖像画作于1763年左右，展现的是伯爵夫人傍晚散步时的场景。她的高跟鞋和粉色的蕾丝裙并不适合这项活动，因此必须提起蕾丝裙摆以免被蓟挂住。她所处场景的不协调说明这幅画与现代的快照截然不同，并非呈现伯爵夫人不设防的一瞬间。事实上，这幅精心设计的肖像画展现的是她的身份。背后的风景代表着她属于贵族阶级，就像其他拥有土地的贵族一样，她的财富和社会地位都来源于这片土地。昂贵的丝绸、蕾丝和珍珠表明她家资丰富。

尽管这幅画经过精心设计，庚斯博罗还是做到了赋予它一种自然自发的感觉。伯爵夫人轻快的脚步、漂亮的蕾丝，以及嘴角的一抹微笑，暗示着她是一个具有独立精神的聪明女性。画风开放自由，不受构图的局限。对丝绸和蕾丝的精妙描绘，以及自由写意的风景背景，建立起庚斯博罗的艺术风格与欧洲大陆洛可可绘画的联系。

18世纪的艺术家：赞助与艺术市场之间

提埃坡罗和布歇大概是18世纪上半叶最著名的艺术家，他们也是"美术企业家"（fine art entrepreneurs）。提埃坡罗游遍欧洲，在一群助手的协助下，为宫廷殿宇和宗教建筑制作大型的装饰性壁画或天顶画。布歇是另一种类型的企业家，他的活动主要限于法国。除了为富有的贵族家庭制作装饰画外，他还为塞夫勒瓷器厂和哥白林（Gobelin）挂毯厂等奢侈品制造商提供设计图样。两位艺术家都是拿佣金的，且要价颇高。据说布歇一年进账达5万多里弗，而相较之下，一个巴黎的大学教授年收入只有1900里弗左右。

在众多的凭借肖像画获得名望和财富的艺术家中，庚斯博罗在事业的巅峰期一幅头像要价30几尼（约6500美元），一幅半身像60几尼，一幅全身像则100几尼。他一年里很容易就赚到1000英镑（约20万美元），让他可以拥有私人的马车并收藏一些绘画。在法国，拉图尔为他的色粉肖像《蓬巴杜夫人肖像》（参见图1-11）开价并实际得到4.8万里弗，这是一个前所未有的高价。

装饰艺术家如布歇、肖像画家如庚斯博罗以服务于富有的主顾（国王、贵族、宗教机构之类）为生，但18世纪另有一小批数量逐渐增加的艺术家直接针对艺术市场进行创作。他们并非接受委托而画，但希望能够有收藏家买走他们的画作。这些艺术家一般避开神话或宗教的场景，转而专攻"次要的"题材，比如风俗画（来自日常生活的场景）、风景画和静物画。

在法国，让-巴蒂斯特·夏尔丹（Jean-Baptiste Chardin, 1699—1779）出售静物画和风俗画给艺术鉴

图 1-16 让-巴蒂斯特·夏尔丹,《餐前的祈祷》,约 1740 年,布面油画,49.5×38.5 厘米,卢浮宫博物馆,巴黎。

图 1-17

伯纳德·雷皮希埃（Bernard Lépicié），依据夏尔丹《餐前的祈祷》所制的雕版画，1744 年，版画，32.3×25.2 厘米，法国国家图书馆摄影部，巴黎。

赏家们，他们欣赏他画作里表现对象的静谧、构图的精妙和画面表层的质感。他的画作《餐前的祈祷》（Saying Grace，图 1-16）展现的是一个中产阶级家庭素净的室内场景。母亲俯身于餐桌之上，两个小孩——一个年长的女孩和一个年幼的男孩（直到 20 世纪初，小男孩都是穿裙子的）——面对她而坐。如夏尔丹画作的一贯特点，动作和情节都很简单：母亲一边摆放餐盘，一边看着小男孩做祷告。

和许多独立的艺术家一样，夏尔丹通过出售自己油画作品的版画复制品给中产阶级顾客而获取稳定的第二份收入（参见第 18 页"**艺术作品的复制**"）。为了增加它们的市场吸引力，这些版画常常成系列地出售，每幅版画的下面都附有诗句。一幅依照《餐前的祈祷》所制版画（图 1-17）的说明文字是这样的："姐姐狡黠地嘲笑她支支吾吾做祷告的弟弟。他食欲大好，毫不在乎，匆匆了事。"这样的文字突出了儿童的特征（女孩的狡黠与小男孩的贪食），也道出了他们的动机（那个男孩的饥饿），从而"强化了"这幅画的叙事内容。通过提供给观者一个"包装好的"解释，说明文字提高了版画的受欢迎度和市场销量。

版画的利润很高，所以有些艺术家在作画时首先考虑版画的市场。英国艺术家威廉·荷加斯（William Hogarth，1697—1764）为此目的创作了好几个系列的绘画，可以被看做 18 世纪画出来的肥皂剧。最著名的系列之一就是《时髦的婚姻》（Marriage-à-la-mode）。这一系列的六幅绘画描绘了富裕的中产阶级商人的女儿和没落贵族的儿子之间包办婚姻的不幸发展。婚后两人各自寻欢，伯爵染上了性病，而他太太的奸情也暴露了；这场婚姻以他的死亡和她的自杀而告终。最后一幅画展现的正是这个悲剧的结局（图 1-18），不忠的

图 1-18　威廉·荷加斯，《伯爵夫人之死》(*The Death of the Countess*)，出自《时髦的婚姻》，约 1743 年，布面油画，68.6×88.9 厘米，国家画廊，伦敦。

妻子过量服用鸦片酊后瘫倒在椅子上。医生测着她的脉搏，老奶妈把她的幼儿抱来跟她做临别的亲吻。

荷加斯在 1742 年的《伦敦每日邮报》(*London Daily Post*) 里宣布依照他的绘画制作版画的打算："荷加斯先生计划通过订购的方式，发行六张铜版画，由巴黎最好的工匠按照他的原画雕刻，表现现代享乐生活之百态，取名为《时髦的婚姻》。"这一系列在富裕的中产阶级中十分受欢迎，他们把这些版画装框、挂在起居室里。

艺术家的教育与学院

18 世纪的艺术教育基本上依照由中世纪行会发展而来的传统模式。有志于艺术的年轻人（往往不超过 14 岁），将跟随一位已经成名的师傅做学徒，学习"从基础做起"。这个体系让年轻的艺术学子学习他所选择行业的实际操作层面——画家如何调颜色，雕塑家如何雕大理石。但当涉及艺术的"更高"层面，比如历史、理论、审美等时，学徒制就略显不足了。

为弥补这一不足，另一种模式的艺术教育在 18 世纪应运而生。早在 1648 年，法国国务委员会 (Council of State) 就已经批准建立皇家绘画与雕塑学院 (Royal Academy of Painting and Sculpture) 教授人物画。在这里，年轻的艺术学子在学院院士的指导下，可以画古典雕塑模型或者人体模特。学院的宗旨并不是取代学徒制，而是作为补充，让学生可以接触到被看做西方艺术传统根源的古希腊罗马的雕塑。

法国学院在欧洲影响很大，但并不是这种机构的始祖。在此之前，在意大利就已经存在一些小型的学

院了，有些甚至可以追溯到16世纪。但是作为一个国家的、官方的机构，法国学院在18世纪却是处处效仿的范例。例如，维也纳（1692）、马德里（1744）、哥本哈根（1754）、圣彼得堡（1757）、伦敦（1768）都陆续建立了学院。

除教学之外，18世纪的学院还有另外两项任务。首先，它们把持艺术标准；第二，它们确保视觉艺术在广泛的文化领域受到应有的重视。为了维护艺术标准，学院设立了鼓励竞争的奖励机制。在大多数国家，最高的荣誉就是学院本身的院士资格，这是一项仅仅授予功成名就的艺术家的殊荣。（根据英国皇家美术学院[Royal Academy of Arts]的初始章程，从建院至今，它的院士从来没有超过40人。）学院还为年轻艺术家组织比赛。在法国，最权威的艺术竞赛的获奖者被授予奖金，以达成罗马之行，让他们有机会能够直接学习古典和文艺复兴的艺术。为了这个目的，法国学院甚至还在罗马设立了一个学院，罗马大奖（Prix de Rome）的获奖者可以在那里生活和工作4年。

学院展览

为了保证视觉艺术在文化领域占有一席之地，学院定期举办展览，展示院士及由指定院士组成的评委会认可的其他艺术家的作品。法国人开此先河。起初学院展览不定期，1737年后它们变成有规律的每年或每两年一次。这些展览在巴黎弃用的皇家宫殿——卢浮宫——举行，因为作品的展出场地是方形大厅，也就是所谓的"卡雷沙龙"（Salon Carre），所以这些展览被称为"沙龙"（Salons）。其他的学院也纷纷效仿。比如在英国，皇家美术学院从1768年起每年举办展览，这个传统保留至今。

无论对这些展览的重要性给予多高的评价都是不为过的。一方面，它们提供给大众接触当代艺术的机会。因此，学院展览是18世纪末及19世纪艺术逐渐民主化过程中的中坚力量。另一方面，它们也提供给艺术家在公众面前展示作品的机会。因为18世纪时还没有商业画廊，这些展览是艺术家出名的重要场合。虽然学院展览让艺术家得到公开展示，艺术家却不能在展览上卖画。那些交易都是艺术家和买家在私下进行的。艺术家在工作室接待感兴趣的顾客，展示画作、商谈价格。只有在少数情况下才会有画商的参与。一般来说，18世纪的画商避免运作当代的艺术品，认为这有风险；他们更愿意出售年代久远一些的艺术作品。

加布里埃尔·雅克·德·圣多班（Gabriel Jacques de Saint-Aubin，1724—1780）的画作《1767年沙龙》（The Salon of 1767，图1-19）展示了18世纪法国学院展览的面貌。沙龙的墙上布满了图画。靠近房顶摆放的是被学院标准视做最高等的大幅历史画，其下悬挂的是肖像画、风景画、风俗画和静物画。在房间的中央，男女神祇的裸体雕塑、人物胸像，以及浮雕被摆放

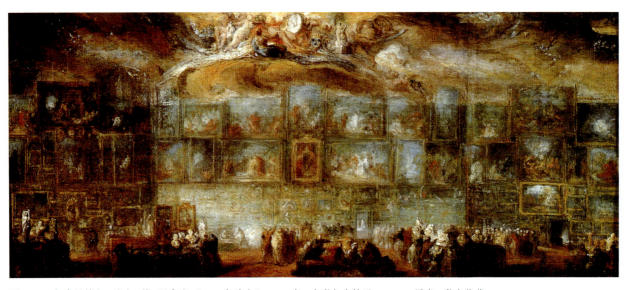

图1-19　加布里埃尔·雅克·德·圣多班，《1767年沙龙》，1767年，水彩与水粉画，25×48厘米，私人收藏。

在大桌子上。参观者在屋内巡回走动，鉴赏并讨论这些作品。墙上色彩丰富、屋内又人头攒动，沙龙里的视觉效果一定是让人眼花缭乱的。再加上嘈杂的声响和仲夏的炎热，沙龙之行必定让人有些吃不消。

沙龙批评家与法国对新艺术的呼唤

按照 18 世纪一位法国官员的说法，学院展览是向公众"汇报"学院工作的方式。在这些展览中，当代艺术受到公众的检阅，不久便有书面评论文章发表于小册子和期刊上。从 18 世纪中叶开始，艺术批评成为一种喜闻乐见的新闻模式。批评家成为艺术家和公众间的桥梁。作为品位的引导者，他们很有影响力，可以成就或者毁掉艺术家的事业。

在 1747 年一位自称为批评家的人——拉·封特·德·圣耶恩（La Font de Saint-Yenne，1711—1769）发表了一本篇幅很长的小册子，这常常被视为现代艺术批评的第一例。这本册子题为《对于法国绘画现状一些问题的反思》(Reflexions sur quelques causes de l'etat present de la peinture en France)，包括对 1746 年沙龙的长篇评论，批评家在文中哀叹当代艺术的颓废。拉·封特的小册子惹恼了并不习惯于让自己的作品受到如此检视的学院画家。在书面文字和漫画里，他都受到了讥讽。在克劳德－亨利·瓦特雷（Claude-Henri Watelet，1718—1786）的版画里（图 1-20），他被描绘成一个瞎子，由狗和拐杖相伴——这是对视觉艺术批评家的绝对冒犯。对拉·封特的攻击十分的恶毒，以至于他觉得必须要写一封公开信来为自己辩护，这封信同年发表。他写道："只有在那些组成'公众'的不屈、公正的人和那些与艺术家没有任何瓜葛的人的嘴里，我们才可以发现真言。"他表达了一个很有力的观点：公共展览和公正的批评可以挽救由艺术家的精英姿态和自满情绪引起的艺术衰落。

为对抗他所认为的艺术衰颓，拉·封特主张画家应该放弃洛可可绘画的轻浮色情的题材，而选择更高尚的主题。他建议他们尽量少用活泼、不对称的构图，刺激感官的色彩和匠气的笔触。拉·封特举了几个 16、17 世纪以古典的希腊罗马艺术作为灵感来源的艺术家的作品为例子。他还提议建立一所公共博物馆，使之成为年轻的艺术学子可以研究、欣赏并向文艺复

图 1-20　克劳德－亨利·瓦特雷，《拉·封特·德·圣耶恩讽刺画》(Caricature of La Font de Saint-Yenne)，按照波希恩（Portien）的绘画所作的蚀刻版画，法国国家图书馆摄影部，巴黎。

兴和巴洛克的大师学习的地方。这在当时是个很新奇的想法，因为大部分历史上的重要艺术作品都由王室或贵族收藏，大众一般是接触不到的。

拉·封特关于 1746 年沙龙的评论引发了众怒，但紧接着又有一系列沙龙批评和其他关于当代艺术的文章涌现出来。许多都表达了对一种高尚、有益且饱含情感的新艺术的呼声。这一观点的最佳表达来自狄德罗——《百科全书》的编辑之一，同时也是一位有洞察力的艺术批评家。1759 到 1771 年之间，狄德罗定期评论沙龙，并由此勾勒出一幅 18 世纪艺术的发展蓝图。狄德罗谴责洛可可风格的装饰绘画，抨击布歇的作品，认为他为年轻的艺术家树立了一个坏榜样。他批评布歇的"尽是羊和牧羊人"的田园风光，以及他的充斥着声色和裸体的神话爱情场景。这些作品对于狄德罗来说，只能是来自一个堕落腐化的脑袋，"一个成日和

图 1-21　让-巴蒂斯特·格勒兹，《孝心》，1763 年，布面油画，1.15×1.46 米，冬宫，圣彼得堡。

最下等的妓女厮混的人的想象"。（反讽的是，当狄德罗对布歇攻击最猛之时，布歇的事业正如日中天，他在 1765 年被任命为首席御用画师，在 1767 年被任命为学院院长。）

狄德罗更推崇夏尔丹的作品（参见图 1-16），认为夏尔丹画的是"自然和真理"。他也很赞赏他最喜欢的艺术家让-巴蒂斯特·格勒兹（Jean-Baptiste Greuze，1725—1805）饱含情感且富有教育意义的主题。格勒兹展出于 1763 年沙龙的《孝心》（Filial Piety，图 1-21），又名《瘫痪者》（The Paralytic），得到了他很高的赞赏："这幅画既动人又美丽。"《孝心》画的是一个中风后瘫痪的老人由家人悉心呵护的场景。狄德罗很欣赏格勒兹的人物表达他们对老人的关爱的方式。对他而言，老人腿上围的毯子和刚刚洗过晾晒在楼梯扶手上的床单是孝心的感人象征。

格勒兹的画作和狄德罗自己创作一种新戏剧的尝试可以相提并论。这种市民剧（drame bourgeois）侧重描绘当代中产阶级的生活和面临的问题。格勒兹事实上实现了狄德罗的主张：一种处理当代现实、展现真实情感、树立美德典范的艺术。

> 啊，如果所有的模仿艺术都可以设立一个共同的目标，与法律携手让我们好善嫉恶，这对人类将是多有益的事情啊！哲学家有使命鼓励他们这样做；他应当在诗人、画家、音乐家面前大声疾呼：天才们啊，为什么上天赋予你才华？如果他能够被理解，不久我们宫殿的墙上就不再有堕落的图画，我们的声音不再是罪恶的器官，品位和社会行为都将受益。

堂吉维叶伯爵与对高尚艺术的提倡

18世纪中叶，对道德积极向上的艺术的追求，常常被视为辛苦劳作的中产阶级对无聊堕落的贵族阶级的道德失范的一种反抗。诚然，这个说法有它的道理，但是它把一个微妙复杂的问题简单化了。事实上，夏尔丹和格勒兹的道德高尚的画作也被包括国王在内的贵族收藏，依据布歇和弗拉戈纳尔的"道德败坏"的画作而制的版画在中产阶级中也卖得很好。同时我们还应该注意路易十五的情妇，也就是蓬巴杜夫人，她是《百科全书》的主要庇护者，而在这部著作里许多关于艺术的社会功能的新观点得到了阐述。同样的，对洛可可装饰画抨击猛烈的批评家狄德罗本人也曾让弗拉戈纳尔给他画肖像！

更为重要的是，艺术界的最终变化的发起人并不是中产阶级，而是由皇家建筑、园林、艺术、研究院及工厂事务管理局（Office of the Director-General of Buildings, Gadens, Arts, Academies and Royal Factories of the King）的一系列项目引起的。这个机构负责学院和沙龙展览，以及所有皇家委托建造或制作的建筑、雕塑、绘画。1750到1790年之间，它负责在巴黎的卢森堡宫（Luxembourg Palace）建立一所公共艺术博物馆，在那里，根据拉·封特的建议，艺术家可以学习早期大师的作品。通过委托制作和购藏严肃庄重的作品，它也促成了历史画的复兴。

与这后一个项目息息相关的便是查尔斯·克劳德·堂吉维叶伯爵（Count Charles-Claude d'Angiviller，1730—1809），他是路易十六（1774年继承祖父路易十五王位）治下的建筑主管。上任后不久他就给学院院长写了一封信，信中表明官方的立场是，艺术的最高宗旨是惩恶扬善。为了达到这一目的，他提议委托制作有道德影响力的历史画。为了1777年的沙龙，他颁发了8份绘画制作委托书，要求取材自古希腊罗马和法国的历史，并指明要表现宗教虔诚、慷慨大方、辛勤工作、英雄气概、崇尚美德、崇尚道德等主题。堂吉维叶的指令所产生的代表作之一是尼古拉-居伊·布勒内（Nicolas-Guy Brenet，1728—1792）的一幅绘画，这位今天已被人遗忘的画家曾是布歇的学生。布勒内的《杜·盖克兰之死》（*The Death of Du Guesclin*，图1-22）展现的是法国和英国之间百年战争（1337—1453）的一

图1-22　尼古拉-居伊·布勒内，《杜·盖克兰之死》（局部），1777年，布面油画，3.17×2.24米，凡尔赛宫国家博物馆，凡尔赛。

个场景。品格高尚的法国统帅杜·盖克兰在收复英国占据城市的战役中牺牲。英国人曾向他保证，如果他们在特定期限内没有得到援助就会投降。尽管统帅已死，他们还是信守诺言。在布勒内的画里，英军将领跪在盖克兰的床前，放下城门的钥匙。床的两侧，朋友和士兵们哀悼统帅的离世。身着铠甲的副官指向盖克兰，似乎是要强调他的勇气和美德。

布勒内的《杜·盖克兰之死》较之布歇和弗拉戈纳尔笔下轻松的题材是一个很大的转变。它不仅仅选择了一个严肃、有教育意义的主题，而且还特别注重历史原貌。布勒内认真地研究了中世纪的图像，以求准确表现杜·盖克兰时期的环境和服饰。当然，他也没有完全摒弃洛可可的传统。画作中复杂的构图，淡雅的色彩，撩人、下垂的帐幔传承于布歇和弗拉戈纳尔的艺术。更年轻的一代艺术家才能够完全和洛可可风格相区隔。

堂吉维叶还试图通过委托制作一系列雄伟的"法国伟人"全身像来改变18世纪雕塑的发展方向。这些

都清晰地反映出法国历史的某一个时段。这样，这些雕像综合起来就如同一部法国的编年史。

雷诺兹与英国对新艺术的呼唤

其他的国家，特别是英国，也有对更加严肃、高尚、道德观正确的艺术的呼声。英国皇家美术学院的第一任院长乔舒亚·雷诺兹（Joshua Reynolds, 1723—1792）于近二十年间在学院展览开幕式上所做的一系列演讲中阐发了一套新的艺术哲学。在这些以《艺术讲演录》（*Discourses on Art*）为题发表的演讲中，雷诺兹提倡回归风格"宏伟"（grand）或"伟大"（great）的绘画，以当时公认的文艺复兴的两位大师米开朗基罗（Michelangelo, 1475—1564）和拉斐尔（Raphael, 1483—1520）的艺术为基准。雷诺兹所定义的"宏伟"既涉及形式也涉及主题。形式上，艺术应该简单、自然、"优美"，遵循古典主义艺术作品的审美情趣。其主题应该高尚、有教育意义，或者用雷诺兹自己的话说（参见《第三讲》["Third Discourse"]）：

> 优美和简单对于构成一种伟大的风格至关重要，对这两点掌握纯熟足矣。同时不要忘记，观念也应该是高尚的，超出仅仅对于完美形式的展示；有一种艺术，可以赋予人智性的高贵，让他们拥有展现哲学智慧和英雄美德的外表。要想做到这些，必须用丰富的知识来充实自己，用古代和现代最优秀的诗歌来激发想象。

和法国进步的学院派一样，雷诺兹认为历史画是艺术的最高形式。但是他本人的这类作品并不多。历史画需要大量时间和物质的投入，艺术家只有当需要在学院画展中出头露面或者执行委托制作时才会着手创作这类作品。但是在18世纪的英国，政府的委托有限，大型的历史画很难卖给私人。正是因为创作历史画的诱因不足，雷诺兹和其他许多英国艺术家一样，以创作总是很有市场的肖像画为生。可是有些时候他会把自己关于宏伟风格（grand style）绘画的一些想法嫁接到肖像画中。在有些肖像，特别是女性肖像

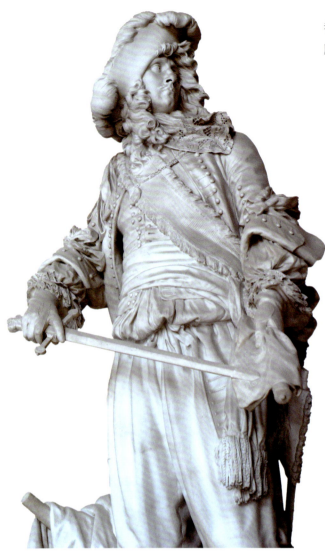

图1-23 让-安东尼·乌东，《德·图维尔海军上将》（局部），1781年，大理石，大于真人，凡尔赛宫国家博物馆，凡尔赛。

伟大人物的雕像旨在激励法国青年弘扬美德、发挥才干。同时，这些雕塑呈现了法国的神圣历史，可以激发自豪感和爱国之情。让-安东尼·乌东（Jean-Antoine Houdon, 1741—1828）的《德·图维尔海军上将》（*Admiral de Tourville*，图1-23）就是"法国伟人"系列里的一尊雕像。它展现的是路易十四时期一位著名的海军上将，他赢了不少海战，最终在臭名昭著的拉乌哥（La Hogue）战役（1692）中败给了英国舰队。因为德·图维尔在这场失利的战役中的勇气和毅力，他被任命为法国元帅。和堂吉维叶委托制作的历史画一样，"伟人"雕塑都具有高度的历史准确性。对于堂吉维叶来说，把法国的英雄们描绘成裸体的神或英雄是没有用处的。通过对服饰和特征的细节刻画，每一尊雕塑

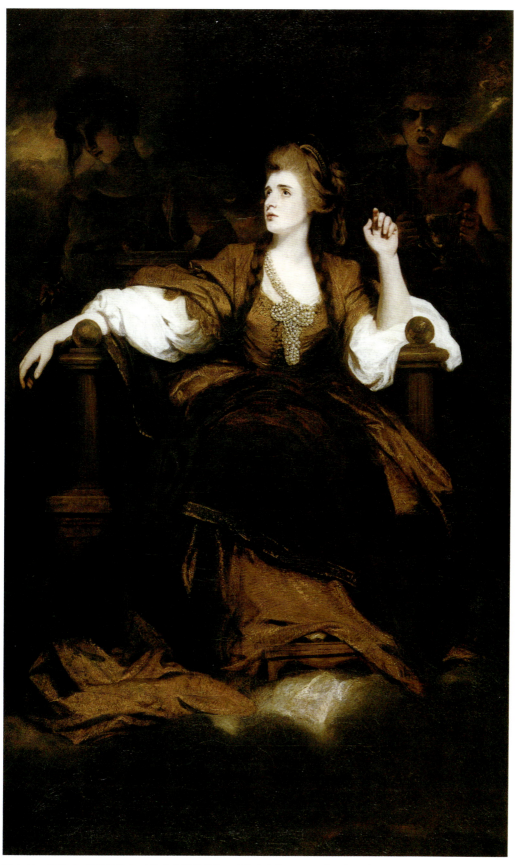

图 1-24 乔舒亚·雷诺兹爵士,《扮成悲剧缪斯的西登斯夫人像》,1784 年,布面油画,239.4×147.6 厘米,亨廷顿图书馆与美术馆,圣马力诺,加利福尼亚州。

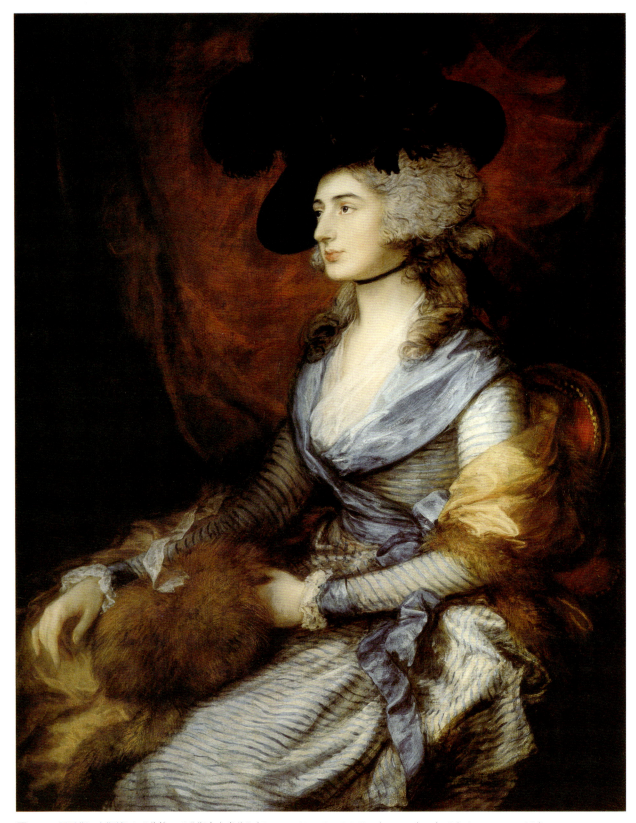

图 1-25 托马斯·庚斯博罗,《莎拉·西登斯夫人肖像》(*Portrait of Mrs. Sarah Siddons*),1785 年,布面油画,126×99.5 厘米,国家美术馆,伦敦。

里,他把模特装扮成希腊的女神或缪斯,设置在历史场景中。在另一些作品中,他把被画者变成寓言人物,比如"自然"、"诗歌"或"悲剧"。他的《扮成悲剧缪斯的西登斯夫人像》(Portrait of Mrs. Siddons as the Tragic Muse,图 1-24)就是宏伟风格肖像画的代表。这个以悲剧角色出名的女演员(她扮演的麦克白夫人大受欢迎)在这里被表现为一个坐在怜悯(左)和恐惧(右)中间的缪斯。这个构图的灵感直接来源于米开朗基罗所作的罗马西斯廷教堂(Sistine Chapel)天顶画中的一个先知。这不足为奇,因为米开朗基罗是雷诺兹心中的伟大英雄:一个"真正神圣的人"。在他的《艺术讲演录》里,他推崇米氏为所有艺术家的最高典范。

将雷诺兹宏伟风格的莎拉·西登斯像和庚斯博罗给她画的肖像(图 1-25)做一个比较是很能说明问题的。尽管两幅肖像为同期创作,但它们却大相径庭。庚斯博罗的画作代表了洛可可风格,通过技巧高超、刺激感官的笔触,精妙地再现西登斯时髦服饰的各种质感——丝绸、皮草、羽毛、蕾丝,而雷诺兹的作品则侧重于观念和思想深度。

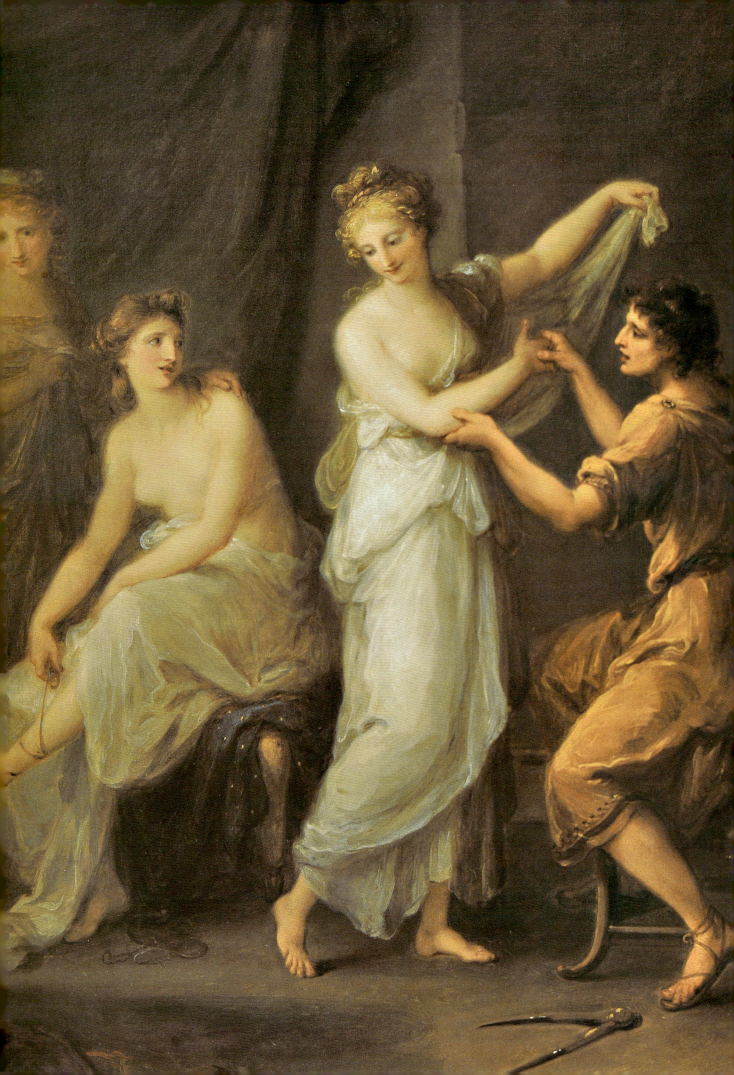

第二章

古典的范式

为了抵制当代艺术显而易见的颓废，法国的拉·封特·德·圣耶恩与英国的乔舒亚·雷诺兹都鼓励年轻的艺术家们关注过去的艺术。他们认定，在历史中可以为一种新的、高贵的及有教益的艺术找到榜样，而这种艺术能够加强甚或修复其民族的伦理纲常。拉·封特是提倡建立公共艺术博物馆的，他列举了像17世纪法国历史画家夏尔·勒布伦（1619—1690）、厄斯塔什·勒絮尔（Eustache Le Sueur, 1616—1655）和尼古拉·普桑（Nicolas Poussin, 1594？—1665）这些人的作品作为突出的典范。雷诺兹则挑选了意大利文艺复兴时期的米开朗基罗和拉斐尔作为年轻的艺术学子仿效的大师。他们觉得，这些艺术家从有意义的主题和动人的构思出发，通过精彩的构图和完美的笔触，创造了伟大的作品。

如果在拉·封特与雷诺兹各自举出的艺术家榜样之间存在着共同点的话，那就是其共有的根源——古典时期的艺术。两人都清醒地意识到，16世纪的米开朗基罗与拉斐尔和17世纪的勒布伦与普桑都是从古典艺术中寻求灵感的。因而，雷诺兹感觉到，研究古典雕塑与研究文艺复兴时期的绘画一样，都是举足轻重的。随着18世纪的推进，艺术家们越来越倾向于跨越17世纪甚或16世纪的绘画，而在古代为"新的艺术"寻找范本。确实，在大约1750到1775年间，正是古典雕塑，而非文艺复兴或巴洛克时期的绘画，逐渐被看做艺术复兴的主要范式。

温克尔曼和绘画与雕塑中对希腊作品的模仿

德国的文学研究者约翰·约阿希姆·温克尔曼（Johann Joachim Winckelmann, 1717—1768）最有力地论述了古典艺术（尤其是雕塑）作为当代艺术家卓越榜样的重要性。1755年，温克尔曼出版了一本题为《关于在绘画和雕刻中模仿希腊作品的一些意见》（*Gedanken über die Nachahmung der Griechischen Werke in der Mahlerey und Bildnauerkunst*，第2版，1756年；图2-1）的小册子。其中，温克尔曼指出，古典雕塑不仅是改进绘画与雕塑而且也是改进整个社会的一种范本。在认识到古典雕塑中的人体形式是对现实的"理想化"再现的同时，他还相信它们都相当真实地再现了古希腊人，并将他们的生活风尚标举为对现代人的一种启迪。温克尔曼感悟于对荷马、柏拉图以及其他古希腊作者的著作的阅读，形成了一种有关古希腊生活的乌托邦观念，在那里"从最早的童年开始，幸福的居民都专心于欢笑与愉悦，而出诸狭窄心地的繁文缛节从不约束行为举止的自由"。按照温克尔曼的说法，

◀ **安杰莉卡·考夫曼**，《宙克西斯为描绘特洛伊的海伦挑选模特儿》，约1778年（图2-14局部）。

图 2-1 约翰·约阿希姆·温克尔曼《关于在绘画和雕刻中模仿希腊作品的一些意见》第 2 版（德累斯顿和莱比锡，1756）封面，哈佛大学图书馆，坎布里奇，马萨诸塞州。

古希腊人过着简朴的生活，饮食健康并且经常锻炼。这种生活方式与 18 世纪的状况形成了鲜明的对比，在 18 世纪，饮食过度和缺乏锻炼乃是上层阶级的常态。他也赞扬与洛可可时期的紧身和束腹时装完全不同的古希腊宽松服饰。温克尔曼认为，古希腊人合理而又自然的生活方式形成了健康的心态和高尚的道德标准。

温克尔曼的最终梦想可能是在现代欧洲重新创造出一个古代的希腊，而他在小册子里确立的目标就比较和风细雨了，限定于让现代的绘画和雕塑模仿希腊艺术。他写道："如果我们想变得伟大，或者说，假如这是可能的、可以通过模仿做到的，唯一的途径就是模仿古代人。"他注意到，米开朗基罗、拉斐尔和普桑都转向古典艺术寻求灵感，因而，他建议与自己同时代的艺术家们也这么做。现代艺术家可以从古典艺术家那里学会如何描绘完美的人体轮廓，如何模仿轻柔地围在人体周围的织物，以及更为全面地从真实的事物中提炼出理想的对象。而且，对古典艺术的理解会有助于他们在自己作品的形象中注入温克尔曼在古希腊艺术中最为赞赏的"高贵的单纯，静穆的伟大"。

古典艺术与理想主义

对温克尔曼与他的同代人而言，古典艺术是理想美的范本，或者正如法国人所说，是 beau ideal（理想之美）。理想美的观念是建立在这样的信念上的，即认为不论自然在观者的眼里可能是多么心旷神怡，它总是不完美的。古希腊哲学家柏拉图首先引入了自然不完美的观念。在他看来，创造者或造物主（Demiurgos）构想了"理念"（Idea）——一切事物的观念的、不可见的原型。这种内在完美和绝对美的理念在现世中通过无数的形式而实现，可是，却总是比理念本身少了什么。譬如，造物主形成了一种关于"树"的类型的普遍理念，然而，所有的树，不管是过去、现在还是未来的树，却都是这种理念之树的不完美的体现。

古典的希腊艺术家意在于自然各种特殊化的形态中发现"理念"，即试图通过其作品接近至高无上的完美性。他们的雕塑（其最为著名的艺术形式）呈现了男男女女的形体，都极为均衡，毫无瑕疵或变形。极为端庄、表情恬静的脸部特征构成了古希腊人所想象的绝对美（参见图 2-5）。

艺术中的理想主义是从古希腊人开始的，在自然中追求完美性的探索，周期性地发生着——先是在 15 世纪和 16 世纪早期的文艺复兴，接着是在一些像意大利的安尼巴莱·卡拉奇（Annibale Carracci, 1560—1609）和法国的普桑这样的 17 世纪艺术家的作品里，而第三次则是在此处所讨论的时期里，约从 1760 至 1815 年。德国画家和理论家安东·拉斐尔·门斯（Anton Raphael Mengs, 1728—1779）写道："我所说的理想就是指人们只能通过想象看到的事物，而非目睹之物；因此，绘画中的理想有赖于选择自然中去掉了所有瑕疵的、最美的事物。"

在自然中揭示理想被认为是一桩难事，要求一种往往与"天才"相当的特殊洞见，以及大量的练习和研究。对那种让自然形体臻于完美的艺术——古典雕塑——的研究被认为是特别重要的。就如乔舒亚·雷诺兹在其《艺术讲演录》中所说的那样：

> 不过，我承认，研究这种[理想的]形式是痛苦的，而且，就我所知，唯有一种捷径：这就是细心地学习古代雕塑家；后者在自然这所学校里不知疲倦，并在其身后留下了完美形式的范本。

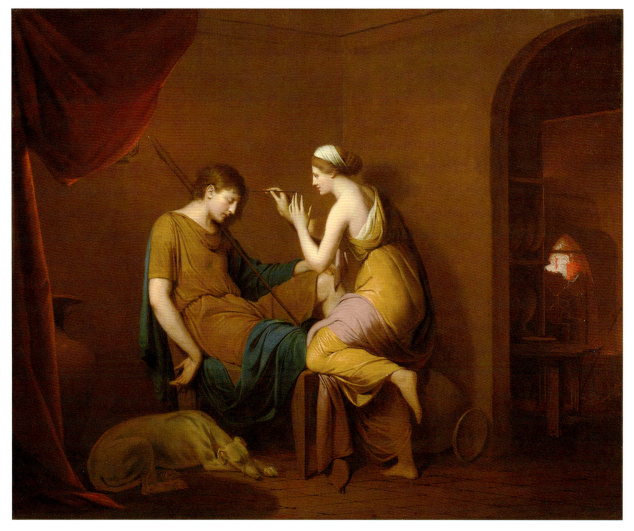

图 2-2 德比的约瑟夫·赖特,《科林斯少女》(*The Corinthian Maid*),约 1782—1785 年,布面油画,1.06×1.3 米,美国国家美术馆,华盛顿哥伦比亚特区。

轮　廓

　　18 世纪对理想的追求是与一种对轮廓或轮廓线的执着密切联系在一起的。温克尔曼认识到自然中并没有轮廓线(在云彩、树木或者人体的四周是没有黑色轮廓的),可是,他却将轮廓看做通往理想以及最高的艺术表现手段的绝佳道路。轮廓使艺术家通过清除现实所有的实在特征,并将其简约为形式的精粹——人类能够获得的最高的美,从而净化了现实。温克尔曼对轮廓的赞美为许多同时代的人所接受。荷兰哲学家弗朗索瓦·赫姆斯特豪斯(François Hemsterhuis,1721—1790)甚至走得更远,赋予了轮廓以宗教的意味。在发表于 1769 年的《雕塑书简》(*Lettre sur la sculpture*)里,他谈到了线条的神圣本质以及素描的神性使命。

　　18 世纪,对轮廓的重新强调使得人们对古典传说中艺术起源的兴趣重新被唤起。按照罗马作家老普林尼(Pliny the Elder,卒于 79 年)的说法,史上的第一幅画是一个来自科林斯的希腊少女所画,她伤感于恋人即将离去,就在墙上勾描了他的脸部投影。这一将轮廓画确认为艺术开端的故事被无数次地重述,甚至写进了狄德罗的《百科全书》里。这也是 18 世纪像德比的约瑟夫·赖特(Joseph Wright of Derby,1734—1797)这样的英国画家最喜爱的主题,他的画表现了科林斯少女在勾勒其入睡的恋人的影子(图 2-2)。普林尼的故事受到欢迎的原因或许可以当时的强烈信念来解释,即在源头上,艺术有一种"原始的"纯净性,而这种纯净性随着艺术家们变得越来越在意于视错觉而丧失了。许多世纪之交的画家和雕塑家都痴

迷于尝试再度体验这种纯净性，包括雅克－路易·大卫（Jacques-Louis David）和约翰·弗拉克斯曼（John Flaxman）在内（参见第44—53页）。

考古学和庞贝与赫库兰尼姆的发现

18世纪中叶对古典艺术美学（即其感性特质）的执迷与人们对古代文化重新产生的学术兴趣相吻合。启蒙主义对人类起源的好奇促成了考古学的诞生。意大利由于容易前往并且有丰富的历史，成为考古发掘所偏爱的领域。在意大利西部海岸一带的发掘出土了若干座伊特鲁里亚人（Etruscan）的坟墓，年代早至公元前8世纪，那时伊特鲁里亚人还未被吸纳进罗马帝国。在那些最令人激动的发现中，出土了各种各样带有图画的容器。尽管考古学家们像通常所做的那样，原本认定这些容器或"陶瓶"是伊特鲁里亚的，但是，他们最终意识到，它们是伊特鲁里亚人从希腊人那里带回的。古希腊陶瓶，作为当时所知的西方艺术的最早形式，似乎把人们带回了艺术的源头。由于陶瓶上绘制的装饰图案是以强烈的轮廓线为基础的，正好证实了轮廓线代表艺术最初样式的理论。

18世纪，古希腊或"伊特鲁里亚"陶瓶被广泛地收藏。至今为止最重要的是英国驻那不勒斯大使威

图2-4 大型花园房，维提之家（House of the Vettii），公元62年，庞贝。

图2-3 绘在古希腊陶瓶上图像的复制品。皮埃尔－弗朗索瓦·休斯·唐卡维尔（Pierre-François Hughes d'Hancarville），《伊特鲁里亚、希腊及罗马的古物：根据M.汉密尔顿的藏品绘制》（*Antiquités étrusques, grecques, et romaines tirées du cabinet de M. Hamilton*，第4卷，图版43），1766—1767年，手工上色雕版画，私人收藏。

廉·汉密尔顿（William Hamilton，1730—1803）的收藏。他收集的两类重要的藏品（第一类于1772年售给大英博物馆），都通过插图精美的图录（图2-3）而广为人知。在其为第二本图录撰写的前言中，汉密尔顿肯定了这些陶瓶对当代艺术的重要性，声称"再也没有什么古代的纪念碑会比这些最出类拔萃的陶瓶上的纤细描绘更吸引现代艺术家们的注意力了；它们自身就可能正面地形成一种古希腊艺术家的精神"。

在所有18世纪意大利出土的珍宝中，规模最大的莫过于1738年起陆续发掘的古罗马城庞贝（Pompeii）和赫库兰尼姆（Herculaneum）了。这些城市被毁于公元1世纪维苏威火山的爆发，该火山位于距现代意大利那不勒斯市不远的地方。由于庞贝和赫库兰尼姆都得以完整保存，它们令人信服地再现了古典时代的生活。参观者可以穿越古代的广场，进入神殿、剧场以及居家，并且欣赏大量的古罗马时代的制品与器具。

在庞贝和赫库兰尼姆发现的最耀眼的珍宝或许就

是在大的城镇居室内墙上保存完好、色彩斑斓的一系列绘画了。其中有些是纯装饰性的,有些则是再现性的(图2-4)。在此之前,除了在绝大多数已经被毁坏了的古希腊陶瓶上的小型装饰绘画之外,人们对古典绘画所知不多。突然,大量古典的绘画就在眼前,而这将对艺术及其研究产生巨大的影响。

温克尔曼的《古代艺术史》

庞贝壁画的发现令人激动不已,但是,也带来了失望。在许多鉴赏家看来,这些绘画似乎常常是内容琐碎、画技低劣,够不上古典雕塑的审美标准。有人说,它们代表的是古典艺术发展中晚近的一个阶段,一个艺术正显出败象的阶段。当然,这种说法的题中之意就是艺术已经历了某种进化,而这种进化有开端、中端和终端。

温克尔曼进一步发挥了这一观念。这位德国学者被意大利的考古活动所吸引,于1755年搬到了罗马(是年,他撰写了《关于在绘画和雕刻中模仿希腊作品的一些意见》)。作为枢机主教亚历山德罗·阿尔巴尼(Alessandro Albani,1692—1779)指定的古物收藏馆的馆长,他写出了若干本论述古典艺术的重要著作,最主要的就是1764年在德国发表的《古代艺术史》(*History of Ancient Art*)。在这本书里,温克尔曼用生物学的生命循环作类比,追溯古典艺术的历史。就如生命始于诞生,发展于成年,终结于老年与死亡一样,古典艺术(依照温克尔曼的理论,也适用于所有重要的艺术传统)有起源、成长和成熟,以及最终的衰亡。

在温克尔曼看来,古典艺术的摇篮并非罗马,而是希腊,在那儿,艺术的诞生和辉煌的顶峰(即所谓公元前5世纪和公元前4世纪的古典阶段)都已发生。温克尔曼既把罗马艺术本身,也将晚期希腊艺术,即希腊被纳入罗马帝国后创造的艺术,看做衰亡的表现。由于将学术注意力聚焦于希腊而非罗马,他引发了古典艺术与文化研究领域中一次重要的转向,而这一领域此前一直偏爱罗马。

温克尔曼的贡献远不止是将新的注意引导到希腊艺术上。他的著作因其对读者非同寻常的吸引力,在当时及他身后,都产生了巨大的影响。《古代艺术史》被译成多种语言,而且屡屡重印,不仅学者们广泛地

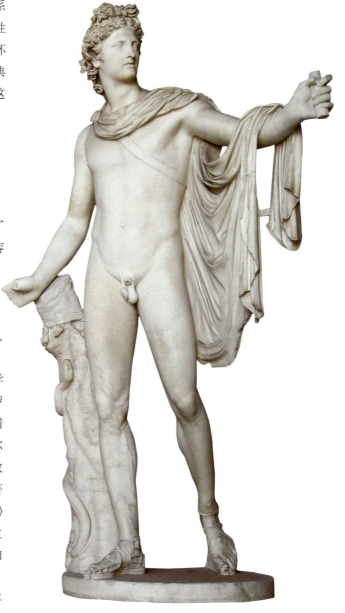

图 2-5 《眺望楼的阿波罗》(雕像在18世纪时的面貌,当时被修复的双手和前臂尚未去掉),古罗马复制品,其古希腊原型传为公元前4世纪晚期莱奥卡雷斯(Leochares)所作,大理石,高2.24米,梵蒂冈博物馆,罗马。

阅读,还吸引了艺术家、收藏家、艺术爱好者以及游客,他们都到意大利去欣赏古典时期的艺术品。这些人不是有感于温克尔曼严谨的学术论述,而是被其对古典雕塑出神入化的生动描述所打动。温克尔曼向他的读者表明,这些古老的大理石雕像实际上都是极美的人体形象,有着生命的脉动,感性甚或激起性欲。同时,通过指出古典雕塑的"高贵的单纯,静穆的伟大"的特点,他强调了其"理想化"的品质。他在关于罗

马的最著名古典雕塑之一《眺望楼的阿波罗》(Apollo Belvedere，图 2-5，如今我们知道这是古罗马的复制品，可是在 18 世纪时，它被认为是古希腊原作）的描述中，谈及他对古希腊雕塑世俗与理想品质的双重强调：

> 在所有幸存下来的古代作品中，阿波罗雕像乃是艺术的最高理想……他的躯体较诸人显得更为高贵，而其姿态体现了充盈其中的伟大。永恒的春光……以青春的魅力，装裹这些年华正盛的优雅男性，并用绵绵柔情抚摩其肢体的完美形态……没有一筋一络灸灼和刺激这躯体，而是一种神圣的精神气，如同温煦的溪流，在这躯体上流过，仿佛要充满这一形象的轮廓……他庄严的眼光里充满了力量的意识，仿佛瞥向未来……柔软的头发在神圣的头上游戏，仿佛轻风吹拂，像是高贵的蔓生植物上纤细摇摆的卷须；它好像涂上了众神之油，由美惠三女神系上好看的花冠……面对这艺术奇迹，我忘掉了一切别的东西……我的胸腔似乎因敬畏而扩张……我感觉自己神驰德洛斯岛（Delos），进入吕开俄斯山（Lycaean）的丛林——阿波罗曾经莅临的地方……

希腊与罗马

令人惊讶的是，尽管温克尔曼关注古希腊艺术，但是，他却从未访问过希腊。在 18 世纪，去希腊旅行是困难而又危险的。意大利至少从 17 世纪开始就已成为吸引旅游者的地方，而希腊就不一样了，它大体还是不为人知的地域。然而，喜爱古希腊艺术的人有足够的机会在意大利观赏到它们；南意大利曾长期作为希腊的一处殖民地，人们可以在那儿找到许多古典的希腊神殿与雕塑。此外，罗马人和以前的伊特鲁里亚人都曾广泛地收集和复制古典的希腊雕塑、陶瓶和钱币，其中许多被保存在罗马各种各样的公共与私人的收藏馆里。

温克尔曼从未去过希腊，然而，其他更有探险精神的人却急切地想要在希腊艺术的发源地对其进行研究。1751 年，伦敦慕雅会（London Society of Dilettanti）——由一些曾乘坐游轮访问过意大利（因而迷上了古典艺术与考古学）的绅士所组建的餐饮俱乐部——赞助两位年轻的建筑师远足希腊，他们是詹姆斯·斯图亚特（James Stuart，1713—1788）与尼古拉斯·里维特（Nicholas Revett，1720—1804）。人们期望斯图亚特与里维特研究、测量并绘制古希腊建筑纪念碑。1755 年他们回到伦敦，7 年之后，就开始出版 4 卷本不朽的著作，题为《雅典古迹》（The Antiquities of Athens，1762—1816）。此书包含精确的描述、细心的测量以及大幅对开的雕版图——依据斯图亚特与里维特在现场对雅典各个神庙绘制的图画（包括平面图、立视图以及各种各样的建筑细部 [图 2-6]）而作。这些图版和所配的文本促生了一种对古典建筑的新理解，而这将影响 19 世纪的很多建筑师。

斯图亚特与里维特的《雅典古迹》既是温克尔曼倡导的希腊复兴的征候，也是其催化剂，但同时还有一种反向的运动，旨在提升罗马艺术与文化的重要性。这一运动的主要人物就是意大利的版画家、考古学家、

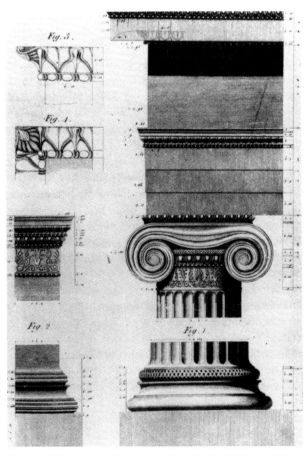

图 2-6　詹姆斯·斯图亚特与尼古拉斯·里维特，《伊瑞克提翁神庙的爱奥尼亚柱式》(The Ionic Order from the Erechtheum)，《雅典古迹》插图（第 2 卷，第 2 章，图版 8），1762—1816 年，雕版画，私人收藏，伦敦。

埃尔金大理石雕

当斯图亚特与里维特这样的西欧游客去探索古希腊时,这个国家还是奥斯曼土耳其帝国(Ottoman-Turkish Empire)的一部分。在希腊的土耳其统治者对完全外在于自身文化的古希腊艺术和文化没有什么兴趣。这就解释了在希腊游览的人如何有可能挪走各种各样大小不一的古典艺术残片,并将它们带回家去。最为极端的考古"盗窃"例子,就是英国贵族、第七代埃尔金伯爵(Earl of Elgin,也译为额尔金伯爵)移走了雅典著名的帕特农神庙上的装饰性雕塑。他把雕塑运到伦敦,展于大英博物馆(图 2.1-1)——或许直到今天还在那里,尽管希腊人一直予以强烈反对。虽然埃尔金的行为是不能接受的,但是,所谓的"埃尔金大理石雕"在伦敦的展示,对于在西欧和美国重新唤起人们对古典希腊艺术的兴趣,还是起了重要的作用。而且,这也可能使得这些雕塑免于受损甚至毁灭。

图 2.1-1
阿奇柏德·阿奇尔(Archibald Archer),《临时性埃尔金陈列室》(The Temporary Elgin Room),1819 年,布面油画,76.2×127 厘米,大英博物馆,伦敦。

艺术商及建筑师乔凡尼·巴蒂斯塔·皮拉内西(Giovanni Battista Piranesi,1720—1779)。皮拉内西反对温克尔曼的观点,即罗马艺术仅仅是从希腊艺术中派生出来的,而且代表了古典艺术的衰亡。相反,他认为,罗马人很有原创性,他不是将罗马艺术的源头归于希腊,而是回溯到伊特鲁里亚人那里。皮拉内西声称,罗马人创造了古典时期至今最伟大的建筑纪念碑,在形式、体量以及工程技术方面都超过了希腊的建筑。为了支持他的论点,1761 年,他出版了《论罗马人的伟大及其建筑》(Della magnificenza ed architettura de'romani)。这本由艺术家本人撰写和插图的著作,将论述过人一筹的罗马建筑的论文与一组共 38 帧蚀刻画结合在一起。这些图版由于建立在细致的考古研究基础上,就如皮拉内西所作的其他罗马蚀刻画一样,旨在突出罗马建筑的辉煌。他在《梅西亚输水道》(The Aqua Marcia Aqueduct,图 2-7)中的描绘,通过夸张的透视以及并置纪念碑式的建筑与渺小的人形(显然在尺度上是矮化了的人形),强调出了建筑废墟的庞大体量。

虽然在 18 世纪的考古学家和理论家那儿,有关希腊与罗马艺术的相对重要性的论战打得不可开交,但是,这对大多数艺术家却似乎没有太大的影响。尽管在艺术家中有些例外的情况,不过,大多数艺术家看起来遵循了皮拉内西的忠告,即艺术家不应该感觉到被束缚于单一的艺术范本(诸如希腊艺术的范本),而应该探究所有形式的古典艺术。

新古典主义的开端

温克尔曼让艺术家模仿古代艺术的建议,在 1760 年代首先被欧洲诸国一些在罗马工作过或学习过一段时间的艺术家所采纳。当时的罗马已经变成吸引年轻艺术家的磁场,他们如潮水般地涌入罗马城,以研究古代的纪念碑以及文艺复兴诸大师(尤其是最著名的米

图 2-7

乔凡尼·巴蒂斯塔·皮拉内西,《梅西亚输水道》,《论罗马人的伟大及其建筑》插图(图版 XXVI),1761 年,蚀刻版画,19×29 厘米,私人收藏,伦敦。

开朗基罗和拉斐尔)的作品。这些艺术家中的许多人都进入了温克尔曼的轨道,并受到其观念的影响,即认为模仿古典艺术将会推动艺术的复兴。

他们所创作的艺术作品受到了古典艺术的启迪,因而通常被称为新古典主义的(Neoclassical)。然而,必须注意的是,"新古典主义的"和"新古典主义"都是到了 1880 年代才设定的术语,在 18 世纪当然未曾使用过。"新古典主义"就像"洛可可"一样,本身就具有广泛的涵盖面,包括各种类型的艺术品,其内容与形式因艺术家的个人性情与信念和文化与民族背景而有所不同。确实,古典艺术本身对许多人而言都是意味深长的,不仅仅因为其自身以许多不同的方式出现(希腊雕塑、罗马建筑、庞贝壁画等),而且还由于其蕴含如此众多的历史联想。对德国的温克尔曼而言,古典雕塑就是乌托邦式的古代(某种身心完美的黄金时期)的宣言。与之相对,对意大利的艺术家如皮拉内西而言,罗马建筑是民族自豪感的来源之一。对法国和英国的艺术家来说,由于他们接触古代艺术之前就了解古代历史和文学,希腊罗马的艺术就常常被放在他们赞赏或批判的历史事件的语境中来考察。

新古典主义绘画的第一个重要作品是温克尔曼的密友、德国画家门斯创作的。门斯的湿壁画《帕耳那

图 2-8

安东·拉斐尔·门斯,《帕耳那索斯山》,1760—1761 年,湿壁画,3×6 米,阿尔巴尼别墅,罗马。

38 十九世纪欧洲艺术史

游学旅行

新近发现的罗马古城庞贝和赫库兰尼姆成为所谓"游学旅行"（Grand Tour）中的重要一站；这种有助于成长的旅行，参加者多为来自北欧尤其是英国的年轻人，他们自重而又富裕，旅行是为了提升他们接受的古典教育。

虽然其源头要追溯到17世纪，游学旅行在庞贝被发现之后，自大约1760年到18世纪末，达到了高潮。当时，拿破仑战争使得法国以外的人都有可能到意大利旅行。正是在这个时候，意大利（尤其是罗马）名副其实地变成了世界性的旅游目的地。数以万计的游客从北欧各地来到这里，住在出租房或旅馆，待上几个月甚至好几年。特殊的行业也就应需而生地发展起来。最为重要的是礼品的贸易。有钱的游客买"古物"——雕塑、希腊陶瓶、罗马钱币、油灯，等等。不是那么富裕的游客则会买类似于今天的明信片那样的东西——表现威尼斯或罗马风光（所谓景观）的版画，或是描绘古代雕塑与浮雕的版画。

罗马的艺术家蓬皮欧·巴托尼（Pompeo Batoni, 1708—1787）发展出了一个全新的肖像画种类——"游学旅行肖像"。巴托尼画了数以百计的富家游子——大多数是勋爵和公爵——其背景很气派，摆着一件或数件罗马著名的纪念碑式作品。他为托马斯·邓达斯勋爵（Lord Thomas Dundas, 图2.2-1）所画的肖像令人印象深刻，画中这一年轻的旅行家站在一处想象的建筑背景前，其中摆放了所有时代中最为著名的古典雕塑：《眺望楼的阿波罗》、《拉奥孔》（Laocoön）、《安提诺乌斯》（Antinous）以及所谓的《克娄巴特拉》（Cleöpatra）。这些古典文明中显赫的能指给这位苏格兰富商之子带来了一种有文化、文雅和可敬的氛围。

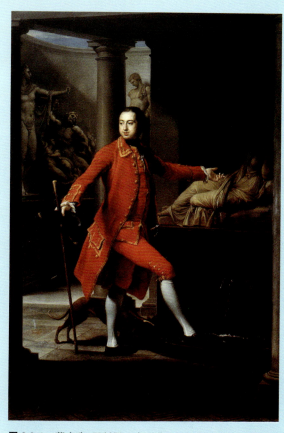

图2.2-1 蓬皮欧·巴托尼，《托马斯·邓达斯勋爵》，1764年，布面油画，2.98×1.96米，泽特兰侯爵（Marquess of Zetland）收藏，埃斯霍尔（Ashe Hall），约克郡。

索斯山》（Parnassus, 图2-8）再现了帕耳那索斯山上的阿波罗和缪斯们。不管在今天看来显得多么平淡，在当时它是新艺术的革命性宣言，是遵循温克尔曼的法则而构思、描绘的。这幅湿壁画是由温克尔曼的雇主枢机主教阿尔巴尼委托，用来装饰他在罗马的新别墅中的会客厅。在那里，到别墅去欣赏枢机主教著名古物收藏的无数访客看到了这幅画。

将门斯画在天顶的湿壁画与提埃坡罗大约二十年以前画在威尼斯玫瑰圣母教堂拱顶上的作品（参见图1-14）作一比较，是有益的。如果说提埃坡罗使用了所有的技巧在屋顶创造了洞口的视错觉，仿佛由此一路通往了天国，那么，门斯在构思其天顶画时就把它当做壁画似的，与其说否定了天顶的存在，还不如说是强调了它。与提埃坡罗精彩的透视技巧所暗示的无限空间相反，视觉深度在门斯的画中是有意轻描淡写的。人物形象占据着一个较浅的矩形区域，后面是一片树林，前面则是卡斯塔利亚泉（Castalian spring，神话中艺术灵感的源泉）。与提埃坡罗天顶画不对称的"起伏"构图不同，门斯的《帕耳那索斯山》体现了严格对称的布局。如果说提埃坡罗的画由于做出手势的人物和展翅飞翔的天使而有了动态的话，那么，门斯的画则是静态的，人物形象仿佛都凝固了。

在湿壁画《帕耳那索斯山》里，门斯雄心勃勃地要摆脱洛可可风格的装饰性绘画，从而创造一种新的、宏

第二章 古典的范式 39

图 2-9

约瑟夫-玛丽·维安,《卖丘比特的人》,1763年,布面油画,95×119厘米,国立枫丹白露城堡博物馆,枫丹白露。

图 2-10

卡罗·诺里(Carlo Nolli),《卖丘比特的人》,《赫库兰尼姆的古物》(Le antichità di Ercolano)插图(第 iii 卷,图版 vii),1762年,雕版画,23×32厘米,私人收藏,伦敦。

伟而高雅的建筑画风格。为此,他将目光投向古人(他的阿波罗是《眺望楼的阿波罗》翻转后的绘画版形象)以及文艺复兴时期的大师(他的构图令人想起拉斐尔在梵蒂冈教皇宫 [Vatican Palace] 的《雅典学院》)。门斯竭力倡导这种双管齐下的做法:既借鉴古典雕塑,以塑造个性化形象,又利用文艺复兴时期的绘画经营

构图——这也是许多新古典主义绘画的特点。确实,在其 1771 年的《反思绘画中的美与趣味》(Gedanken über die Schönheit und den Geschmack in der Malerei)的结论部分,他建议画家们研究古典艺术以获致美的趣味,研究拉斐尔、科雷乔(Correggio,约 1489—1534)和提香(Titian,约 1485—1576)以获取有关表

现、和谐以及色彩真实的趣味。

更为直接而彻底地受到古典艺术启迪的例子是约瑟夫-玛丽·维安（Joseph-Marie Vien，1716—1809）的《卖丘比特的人》（The Seller of Cupids，图2-9），此画只比门斯的湿壁画晚了两年。作为罗马大奖的获得者，维安1744至1750年间在罗马学习，恰逢庞贝和赫库兰尼姆的发掘所引发的激动达到了顶点。他在1763年法国沙龙上展出的《卖丘比特的人》，是基于1762年出版的关于这些发掘的多卷本著作里的一幅版画（图2-10）。此画呈现了版画（其本身也是罗马壁画的镜像）的镜像，尽管其构图并不那么丝毫不差；维安添加了各种各样的室内家具，而且用一个18世纪的篮子取代了古典的笼子。不过，将此画与维安的老师布歇的《优雅的牧羊人》（参见图1-6）比较一下，《卖丘比特的人》就似乎显得宁静而又有节制了。如果说布歇画作中的主导线条绝大部分是对角线，那么，维安的构图就由水平线和垂直线所主宰，这赋予画作一种静态而非动态的感受。而且，在布歇的画中，人物是处在一种意味着无限深度的风景之中，而维安的《卖丘比特的人》中的人物则被置于一个较浅的空间里，其背后被素朴的、无窗的墙壁隔断。在维安的绘画里，人物都清晰地与中性的灰墙相分离，而布歇笔下的人物则似乎是融入了作为背景的风景之中。

同时代的批评家在维安的绘画中感受到了某种新东西。有一位批评家意识到了艺术家对古典艺术的兴趣，并赞赏维安研究古典艺术从而收获的东西："几乎笔直而又无动作的人物所处的位置本身体现出伟大的朴素；……紧贴身体的织物很少而且大多数是轻薄而又无生气的；……（同时）在配饰上有一种明显的节制。"这一批评家觉得，维安从古典艺术那儿学到了有关简朴的重要一课，而古典艺术将会促进法国绘画的发展。不过，在一些批评家赞美维安绘画的简朴和节制的同时，另一些批评家却在批评其淫秽的内容。批评家狄德罗一直主张创作具有道德熏陶意义的新艺术，他强烈地反对其情色的题材。他认为，就内容而言，维安的绘画无异于洛可可绘画。事实上，维安有关出售爱情给富裕的罗马女士的主题，较诸布歇绝大多数的作品，更是赤裸裸的情色，甚或也更为邪恶。狄德罗尤

图2-11　本杰明·威斯特，《阿格丽皮娜带着日耳曼尼库斯的骨灰抵达布伦迪西姆》，1768年，布面油画，1.64×2.4米，耶鲁大学美术馆，纽黑文，康涅狄格州。

其愤慨于居中的丘比特所做的下流动作（用右手量一手臂长度），向女士展示"他承诺的快乐的尺度"。

维安的画带来了新的形式，可是，也保留了许多洛可可绘画的淫秽内容。相反，本杰明·威斯特（Benjamin West，1738—1820）画于1768年的《阿格丽皮娜带着日耳曼尼库斯的骨灰抵达布伦迪西姆》（*Agrippina Landing at Brundisium with the Ashes of Germanicus*，图2-11）不仅在形式方面有部分创新，在内容上也是崭新的。此画根据罗马历史学家塔西佗（Tacitus）的《编年史》（*Annals*）中的一段文字，描绘了罗马将军日耳曼尼库斯的年轻妻子阿格丽皮娜带着自己丈夫的骨灰回到意大利的一刻。（根据传言，是提比里乌斯皇帝[Emperor Tiberius]本人下令，在殖民地叙利亚，将日耳曼尼库斯杀掉的。）此画是约克大主教委托给年轻的美国画家威斯特的，后者曾在罗马学习过3年，于1763年定居英国。与维安不道德的《卖丘比特的人》不同，阿格丽皮娜是美德的化身。这一善良的寡妇在敬重丈夫的同时，也为孩子们（注意其身边的儿子与女儿）树立了正面的道德榜样。她也是一位女英雄，一路赶往叙利亚，去取回其丈夫的遗骸，以埋葬在罗马的土地下。正因为如此，阿格丽皮娜在登上南意大利布伦迪西姆（现代的布林迪西）港口时，受到了一群同情者的欢迎，他们既哀悼其丈夫之死，也赞美其勇气与美德。

威斯特的构图中心是身穿白衣（罗马人表示哀悼的颜色）的阿格丽皮娜及其随行人员，他们处在强烈的光线下，与黑暗的建筑背景明显有别。这一组人物由于身处在较浅的平面上，而且头与脚都处在两条水平线上，看上去像是某件古典大理石浮雕，威斯特在罗马停留期间可能欣赏过类似作品。确实，人物的排列与威斯特所作的一幅描绘一组贵族男子的素描有着惊人的相似之处（图2-12），他们就是奥古斯都皇帝（Emperor Augustus）提议建造的著名的和平祭坛浮雕中的人物（图2-13）。

不过，尽管居中的一组人物具有维安《卖丘比特的人》中充满古典意味的简朴和庄重，左侧的哀悼人群却显出洛可可风格的戏剧性和复杂性。他们沿着两条交叉的对角线聚集，处在戏剧性的光照中，而且衣着光鲜，与女性行列形成了鲜明的对比，就如右侧摆出戏剧性姿态的船夫一样。通过将新古典主义的表现手法和老掉牙的洛可可的程式并置起来，威斯特强化了正直的阿格丽皮娜与忠实的随从和人群中的普通人之间的差异。

18世纪的新古典主义是以罗马为中心的，但是，其拥护者来自整个欧洲及其殖民地，创造了一种名副其实的国际性氛围。门斯和温克尔曼来自德国；维安来自法国；而威斯特来自英国在北美的殖民地（他出生于宾夕法尼亚）。第四位新古典主义早期的重要艺术家安杰莉卡·考夫曼（Angelica Kauffman，1741—1807）出生于瑞士。作为画家的女儿，她的大部分青年时期是在意大利度过的，在父亲的督促下学习古典雕塑和文艺复兴时期大师的作品。在罗马的时候，她结交了温克尔曼，并为他画肖像画。她也尝试一种很少由女性来画的题材——历史画，尽管其训练中完全

图2-12　本杰明·威斯特，《和平祭坛雕带局部》（*Detail of the Frieze from the Ara Pacis*），1763年？，黑粉笔画于纸上，20.3×26.7厘米，费城艺术博物馆。

图2-13　和平祭坛南面，公元前13—前9年，大理石，高1.55米，罗马。

图 2-14　安杰莉卡·考夫曼,《宙克西斯为描绘特洛伊的海伦挑选模特儿》,约 1778 年,布面油画,80.6×111 厘米,安妮玛丽·布朗(AnnMary Brown)纪念收藏,布朗大学图书馆,普罗维登斯,罗得岛州。

没有解剖课和面对真实模特的素描(考夫曼通过面对雕像素描弥补了这一缺陷)。

1766 年,考夫曼搬到了英国,而且很快成为成功的肖像画家,她作为艺术家备受尊重,以至于两年之后她就受邀成为皇家美术学院的创始人之一。成为这一令人生畏的小组成员促使她重返历史画,但是,和雷诺兹一样,她很快就发现,英国公众对历史题材兴趣寥寥,除非它是可以用来做装饰的。考夫曼开始运用一种特殊的构图,以便让人依样画葫芦,装点英国贵族富丽堂皇的市内宅邸和乡村庄园的墙壁和天顶(参见下文第 57 页)。同时,她让人将许多这样的绘画复制成版画,以便装框后挂在中产阶级家庭的墙上。《宙克西斯为描绘特洛伊的海伦挑选模特儿》(Zeuxis Selecting Models for his Painting of Helen of Troy,图 2-14)是考夫曼装饰性历史画的代表。此画大约画于 1778 年,描绘的是一个对理想主义的理论与实践都至关重要的场景。按照罗马作家老普林尼的描述,古希腊画家宙克西斯受邀描绘传奇人物特洛伊的海伦——女性美的范式。为作此画,他选了 5 个处女做模特儿。从这一组人中,他选了每个人最美的特征(鼻子、乳房、脚,等等),并将这些特征集中在一个理想化的人物形象上(这正是门斯在其理论著作中所倡导的"选择性自然主义"的过程)。不过,尽管考夫曼的绘画主题符合新古典主义艺术理论的核心,但完成之后却保留了许多洛可可装饰性绘画的特点。虽然人物占据的是相对较浅的空间,但考夫曼夸大了绘画中的明暗对比(chiaroscuro),以抵消其类似檐壁雕带的布局效果。她的人物不是门斯和维安作品中那种轮廓清晰的形象,相反,其轮廓是用晕涂法(sfumato)绘成,类似于 16 世纪的意大利画家如列奥纳多·达·芬奇(Leonardo da Vinci, 1452—1519)和安东尼奥·阿莱格里·达·科雷乔(Antonio Allegri da Correggio, 1494?—1534)这样的艺术家的作品。无疑,与威斯特一样,考夫曼也允许她的英国客户有保守的趣味,他们当中没有多少

第二章　古典的范式　43

图 2-15

安杰莉卡·考夫曼,《格拉古兄弟的母亲科涅莉亚指着视若珍宝的孩子们》,约 1785 年,布面油画,1.01×1.27 米,弗吉尼亚美术博物馆,里士满,弗吉尼亚州。

人准备接受门斯和维安笔下严谨的新古典主义。确实,公众欣赏其人物形象柔和的轮廓和体态娇美的形体,而按照当时的一个批评家的说法,这种形象反映了"源自其性别的温柔"。

考夫曼 1781 年离开英国回到意大利,并在那儿度过余生。此后所作的一些绘画显示出她能够进行更为大胆的绘画表现。《格拉古兄弟的母亲科涅莉亚指着视若珍宝的孩子们》(Cornelia, Mother of the Gracci, Pointing to her Children as her Treasure,图 2-15)或可作为一个例子。与《宙克西斯为描绘特洛伊的海伦挑选模特儿》相比较,人们突然看到,人物形象变得更为高大,轮廓线更加分明,构图则更简洁而统一。与威斯特的《阿格丽皮娜》一样,考夫曼所表现的也是出自罗马史的一位女性美德的榜样。但是,如果说阿格丽皮娜是有尊严的妻子/寡妇的话,那么,科涅莉亚则体现了母性的价值。科涅莉亚站在那个坐着展示黄金珠宝的女性旁边,她是科涅莉亚的朋友。科涅莉亚指着自己的两个儿子提比略(Tiberius)和盖约·格拉古(Gaius Gracchus)——她最无与伦比的珍宝。值得注意的是,这位竭力为自己在男性的艺术世界中打造一个属于女性艺术家的位置的考夫曼依然认为儿子比女儿更为重要。请看科涅莉亚并没有将女儿塞姆普罗妮娅(Sempronia)包括在她的"珍宝"里的意思;而且,两个男孩看上去是放学回家(盖约手中拿着一卷纸),而塞姆普罗妮娅则在玩珠宝。因而,在她的艺术中,考夫曼似乎在强化她一生都努力想要克服的一种刻板印象。

大 卫

也许第一个成功地将拉·封特·德·圣耶恩与狄德罗倡导的高尚题材和温克尔曼提倡的审慎而又古典的形式结合起来的是雅克-路易·大卫(1748—1825)。作为维安的弟子,大卫也和当时绝大多数的年轻艺术家一样,有到罗马去学习的抱负。在连续 4 年竞争之后,他最终在 1774 年赢得了罗马大奖。1775 年,他与维安一起到了罗马,后者刚刚被任命为罗马法兰西学院院长。

起初,大卫与其说是偏爱古典艺术,还不如说是对在罗马发现的文艺复兴和巴洛克时期的大师(米开朗基罗、拉斐尔、卡拉奇一家以及普桑)之作更感兴趣。据说在他出发去罗马时,曾对一个艺术家同行夏尔-

图2-16　雅克-路易·大卫,《梵蒂冈的古典雕像》(*Classical Statues in the Vatican*),1780年,墨水笔与墨汁淡彩画于纸上,15.2×21厘米,卢浮宫博物馆绘画部,巴黎。

尼古拉·科钦(Charles-Nicolas Cochin,1715—1790)说过这样的话:"古物引诱不了我,它们缺乏动感,也不能打动我。"但是,一到罗马,他就对温克尔曼关于古典雕塑的纯粹性与轮廓之魅力的观念产生了兴趣,并开始勤勉地描摹古典雕像。他所画的梵蒂冈的古典雕像(图2-16)表明他想捕捉温克尔曼所赞美的古典雕塑简洁而又流畅的轮廓的渴望。画这些人物时,他先是用铅笔轻轻地描摹,再用墨水笔细心地描线,以创造出强有力、连贯的轮廓,最后添上寥寥几笔淡墨(淡彩),以表示体量和阴影。

在大卫的画作里,他对表现性轮廓的兴趣最早见于《安德洛玛刻哀悼赫克托耳》(*Andromache Mourning Hector*,图2-17)。大卫是在1780年从罗马回到巴黎的3年之后画这一作品的,要献给法兰西学院。当时,希望加入学院的艺术家都要提交一幅重要的作品,以证明自身不辱荣誉。这些被接纳的作品通常在沙龙上展出,这样,公众就能了解学院为其成员所设的标准。

大卫的《安德洛玛刻》受到荷马史诗《伊利亚特》(*Iliad*)的启发,后者在18世纪晚期逐渐被看做最早的古典文本,也重新激起了人们的兴趣。画作描绘安德洛玛刻在被希腊对手阿喀琉斯(Achilles)杀死的特洛伊的年轻英雄、丈夫赫克托耳的尸体边守灵。赫克托耳裸露的身体上随意盖着红色裹尸布,躺在雕琢繁复的床上。他脸部和胸部的轮廓在背景处深绿色的织物上鲜明地凸现出来。坐在床边的妻子安德洛玛刻满是泪水的脸从他身上转开,仰视着,仿佛恳求天国的众神。她的左手抓着儿子阿斯蒂阿纳克斯(Astyanax)的手臂,而右臂则伸向赫克托耳,将人们的注意力引向其英雄的勇气以及作为战争阵亡者的悲剧之死。

与本杰明·威斯特的《阿格丽皮娜》一样,大卫的《安德洛玛刻哀悼赫克托耳》也呈现了一种"美德典范"(exemplum virtutis)。在这里,哀伤至极的寡妇面对着丈夫(她孩子的父亲)的死。在荷马的《伊利亚特》中,赫克托耳被描绘成完美无缺的、有家室的男人:好儿子、好丈夫、好父亲,以及英勇的战士和出众的朋友。大卫希望传达的正是这种在其壮年被杀的伟大男子的悲剧。因而,赫克托耳强有力的体格和死亡的寂静之间的反差提醒观众,在战争中,死神甚至会降临在最高贵、最强有力的人身上。

与对赫克托耳身体的描绘相比,安德洛玛刻的形象看上去几乎是耳熟能详的。她具有巴洛克后期所有的戏剧性,这一时期情感是通过强有力的姿势和脸部表情表达出来的。在学院里,表现性十足的头部是极被看重的。1698年,作为学院创始人之一,勒布伦就此发表了一本重要的著作,而且,学院自身也曾为有表现性的头部设置了特别的竞赛,1773年,大卫赢得了此项竞赛。在构思安德洛玛刻形象时,大卫肯定想到了学院的评审们。

一旦他变成了学院中羽翼全丰的成员,大卫就有资格在卢浮宫里拥有画室,并可以在那儿收弟子。1784年,他接到了第一件描绘罗马史主题的王室委托。《贺拉斯兄弟的宣誓》(*The Oath of the Horatii*,图2-18)这一作品的产生,变成了他职业生涯的转折点,也为他赢得了持久的国际性声誉。此画作于他1784至1785年间在罗马城的第二次逗留期间。1785年,此画完成后,大卫向造访者开放了他在罗马的画室。画作在国际上引起轰动,意大利人和外国人都赞赏此画。德国画家约翰·海因里希·蒂施拜因(Johann Heinrich Tischbein,1751—1829)为德国的一家报纸写了一篇长论,其中,他告诉读者:"在艺术史上,我们不曾读到过像这幅画那样一出来就会引起如此轰动的作品。"

《贺拉斯兄弟的宣誓》受到罗马早期历史中一个事件的启发,此事在若干个包括李维(Livy)和普鲁塔克(Plutarch)在内的罗马史学家那里都有记述。在公元前7世纪,罗马王国与邻近的阿尔巴(Alba)王国发生边界纠纷。他们不是诉诸战争,而是通过双方各派三个兵士来比剑以解决冲突。为了这场三人对三人的决斗,罗马人选了贺拉斯三兄弟;阿尔巴人则挑了古里

图 2-17　雅克-路易·大卫,《安德洛玛刻哀悼赫克托耳》, 1780 年, 布面油画, 2.75×2.03 米, 国立高等美术学院, 巴黎。

图2-18　雅克-路易·大卫,《贺拉斯兄弟的宣誓》, 1785年, 布面油画, 3.3×4.25米, 卢浮宫博物馆, 巴黎。

亚斯三兄弟（Curiatii）。但命运的安排是，贺拉斯兄弟中的一个已经与古里亚斯的一个妹妹萨比娜（Sabina）缔结姻缘，而古里亚斯兄弟中的一个也与贺拉斯的妹妹卡米耶（Camilla）订了婚。因此，不管决斗的结局如何，她们都将痛失亲人。最后，在血腥的徒手搏斗之后，六个男性中只有贺雷修斯（Horatius）一人幸存下来，并被宣布为胜利者。然而，他回家后受到了妹妹卡米耶的诅咒，因为她的未婚夫在决斗中丧生了。被她的反应所激怒，贺雷修斯杀了她。

大卫将为国王描绘的正是最后一幕戏剧性的时刻（也是法国17世纪著名的剧作家皮埃尔·高乃依 [Pierre Corneille] 所作的戏剧《贺拉斯》[Horace] 中的精彩场面之一）。但是，在去罗马之前，他请求允准描绘另一个场面，表现贺拉斯一家举着剑发誓，不胜即死。罗马的历史文献或其后任何文字中，都没有记载过这样的事件。它是大卫自创的一个主题，也许是受了一些表现爱国宣誓的英法艺术家的作品的影响。当然，这样的宣誓主题符合艺术要能够提升公众道德和使国家强大的要求。不过，在大卫的眼里，它也提供了一个机会来构思一幅动作最少而戏剧性最强的画作。

场景就设在空荡荡的、石头砌成的大厅里，后面一堵墙上开了三个简单的拱门。在这简朴的背景前，宣誓庄重地进行。在中央，年轻男子们的父亲举起儿子们的刀剑，光线从左边墙上一个高得看不见的窗户泻下来，照得剑刃闪闪发光。三兄弟排齐站在左面，手臂伸向刀剑。他们的宣誓没有声音，而其嘴唇也是闭上的，但是，他们的双眼紧盯在其生命以及国家名誉赖以存在的武器上。三个女性占据了画面右边的空间。不同于贺拉斯三兄弟充满力量、绷直的身姿，她们都跌坐在椅子上。右边的卡米耶将头靠在中间座位上的嫂子萨比娜的肩上。一个保姆抱住两个孩子，竭力不让他们看到可怕的场面。但是，年纪最大的那个男孩却

第二章　古典的范式　47

图 2-19　雅克–路易·大卫,《苏格拉底之死》,1787 年,布面油画,1.3×1.96 米,大都会艺术博物馆,纽约。

拉开她的手指偷看。

在《贺拉斯兄弟的宣誓》里,大卫似乎吸收了 18 世纪所认识到的古典雕塑的全部教义。画作正是温克尔曼的理想"高贵的单纯,静穆的伟大"的一个例证。场面的戏剧性不是通过满是泪痕的脸或慷慨激昂的姿态来表现的,而是包含在人物自身的体态之中——贺拉斯三兄弟充满力量、肌肉发达、晒得黝黑的身体,以及女性颓然、柔软的身体。他们之间的差异不仅表现了男女在社会中的不同角色,而且,更为重要的是,体现了战争的两副面孔:一方面是荣誉与胜利,另一方面则是失败和绝望。

大卫的画将一个复杂的伦理问题强有力地精炼成一幅单纯且不夸张的画面,这是革命性的。确切地说,个人究竟是先为公众(国家)还是先为私人(家族)承担责任呢?大卫通过贺拉斯一家坚决的姿态和坚定的表情明确地表述了这种选择。然而,通过加上妇女和儿童的形象,他同时让我们认识到了这种选择所付出的情感代价。

在 1787 年的沙龙上,大卫展出了《苏格拉底之死》（The Death of Socrates,图 2-19）。这一描绘希腊哲学家死于社会理想（而统治者视其为一种威胁）的画作常常被人们看做对 1789 年法国大革命的牺牲的一种预言。但是,这种利用"后见之明"的阐释可能很容易歪曲当时人们对作品的理解。事实上,《苏格拉底之死》是当时一个重要的艺术赞助人、法国贵族成员夏尔–米歇尔·德·特吕代纳（Charles-Michel de Trudaine,1766—1794）所委托的。特吕代纳出身于有教养、爱好文学的家庭,他对死亡主题的选择可能更与其对古典哲学的兴趣有关,而不关乎其推翻现状的抱负,尽管 1789 年时,他也是支持革命的。

在大卫大致依据柏拉图《斐多篇》（Phaedo）的画作中,苏格拉底在行刑时身处阴冷、徒有四壁的牢房里。他身边围着弟子们,依然在授课,几乎是心不在焉地接过盛着致命毒酒的杯子。同时,苏格拉底的弟子们被悲伤和恐惧所压倒。有些人在哭泣,将头埋在双手中,而另一些人则绝望地举起双手。苏格拉底坚忍地接受死亡的态度与弟子们的悲伤之间的反差例证了哲学家本人对心身二元论的信念。如果说苏格拉底表

明了灵魂的不朽性,那么,弟子们则代表着肉体痛苦的凡俗性。

大卫的画或许受到狄德罗的启发,后者在 1758 年的《论戏剧诗》(*Discours de la poésie dramatique*)中曾经指出,苏格拉底之死可作为一出哑剧的完美主题。他甚至还草拟了哑剧剧本,几乎可以用作大卫画作的解说词了。狄德罗对悲伤的弟子们的描述或可算是一个例子:"有些用斗篷包住自己。克里托(Crito)站起来,在监狱里徘徊、叹息。其他人一动不动地站着,悲伤、无言地看着苏格拉底,泪水从脸颊上淌了下来。"

大卫对狄德罗的依赖或许解释了为什么他在《苏格拉底之死》中较诸《贺拉斯兄弟的宣誓》更强调姿态与表情。但是,即使在这幅画中,身体在表达情感方面依然起了重要的作用。例如,注意大卫如何使弟子们着衣的身体与苏格拉底半裸的身体之间形成对照,后者只用可能是埋葬用的裹尸布盖住了腰部以下的部位。尽管苏格拉底死的时候已逾 70 岁,大卫还是赋予他强劲的躯干和肌肉发达的双臂,有力地表现了他的道德力量和坚韧。

雕 塑

由于新古典主义是以古典雕塑为核心的,人们或许会期望在 18 世纪后半叶的雕塑领域里产生巨大的变化。实际上,古典影响在雕塑上的体现相对较晚。18 世纪两位最为重要的新古典主义雕塑家英国的约翰·弗拉克斯曼(1755—1826)和意大利的安东尼奥·卡诺瓦(Antonio Canova,1757—1822)都是比门斯、维安和威斯特等人更为年轻的一代。甚至大卫这一早期新古典主义画家中最年轻的一员也比他们年长近十岁。无疑,新古典主义被缓慢接受的一个原因就是 18、19 世纪雕塑普遍的保守倾向。这很大程度上是由于材料的昂贵,这就使得雕塑家们极度依赖委托,不像画家那样可以比较自由地独立实验。另一个原因则是雕塑家在创作那种形式古典而精神现代的作品时所面临的颇大挑战。一方面,在再现古典主题(希腊诸神、英雄或历史人物)时,挑战就是让作品既有古物的理想之美又能明显区别于古典雕塑。另一方面,在描绘现代主题(半身肖像和大型纪念像或葬礼纪念碑)时,则难以同时获得肖似性与理想性。

那些将理想性和写实性成功地结合起来的雕塑家并非模仿古典雕塑,而是抓住其精神——在作品中注入一种宁静的宏伟,这在当时被看做最高的成就。

卡诺瓦

新古典主义雕塑家中最为突出的是意大利的卡诺瓦,他是 18 世纪晚期和 19 世纪早期最著名的艺术家。确实,卡诺瓦或可称为艺术

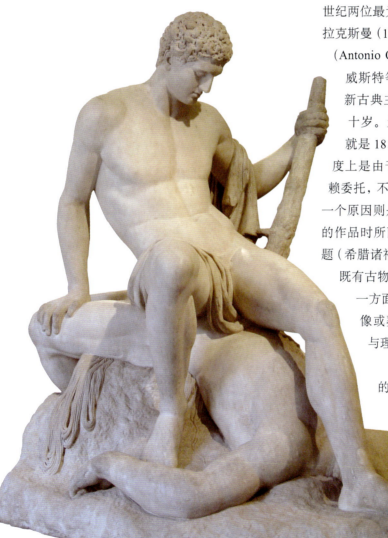

图 2-20 安东尼奥·卡诺瓦,《忒修斯和米诺陶诺斯》,1781—1783 年,大理石,高 1.47 米,维多利亚和阿尔伯特博物馆,伦敦。

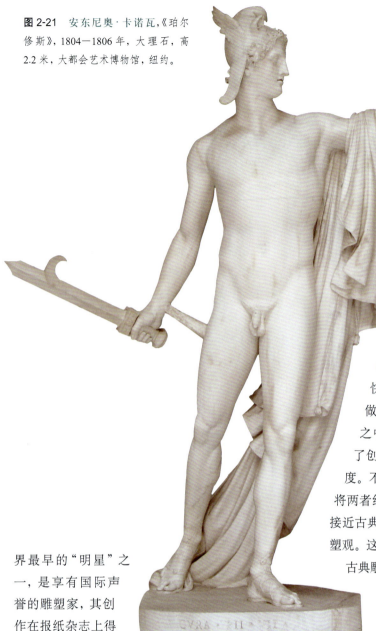

图2-21 安东尼奥·卡诺瓦,《珀尔修斯》,1804—1806年,大理石,高2.2米,大都会艺术博物馆,纽约。

界最早的"明星"之一,是享有国际声誉的雕塑家,其创作在报纸杂志上得到广泛的讨论。有意思的是,在意大利被看做欧洲艺术之中心的18世纪后半叶,他却是唯一真正出类拔萃的意大利艺术家。卡诺瓦出生于威尼斯共和国(the Republic of Venice,意大利直到1870年才成为一个统一的国家),1779年第一次访问罗马。在那里,他进入了苏格兰画家和古物商人加文·汉米尔顿(Gavin Hamilton,1723—1798)的圈子,后者向卡诺瓦介绍了古典艺术。因而,有感于此,他创作了第一件重要作品《忒修斯和米诺陶诺斯》(Theseus and the Minotaur,图2-20)。这是真人大小的雕像,再现了希腊英雄忒修斯,他刚杀了神话里人身牛头的妖怪米诺陶诺斯。卡诺瓦重现的是搏斗的结果,而不是像巴洛克或洛可可艺术家那样表现搏斗本身。他以勇气和正义战胜了野兽,但是,胜利却要求付出代价:在杀掉凶手时,忒修斯也失去了他的清白,被迫思究其道德抉择。

尽管《忒修斯和米诺陶诺斯》是一个私人收藏家委托的,也未公开展出过,但是,它很快就变得广为人知并受到赞赏。当时,它被看做第一件真正复古之作。它也是卡诺瓦所有雕塑之中最容易被误认为古典雕塑的作品,这也说明了创作一件同时兼备古典和现代特点的作品的难度。不过,在随后的数十年里,卡诺瓦越来越成功地将两者结合在一起。重要的是,他成熟的作品与其说接近古典雕塑本身,还不如说更接近18世纪的古典雕塑观。这种雕塑观是以温克尔曼的著作作为基础的,他对古典雕塑充满感性的描述,如前文所述,在当时具有极大的影响力。

卡诺瓦作于1804至1806年的《珀尔修斯》(Perseus,图2-21)正是这样的一个例子。这也是一位希腊的英雄,他杀了妖怪美杜莎(她那邪恶的注视会将任何看她的人变成石头)。珀尔修斯握着剑,站在观者面前,举起了死后不再有害的美杜莎首级。英雄的宽大外衣脱下后搭在他左臂上,显现出他无懈可击的躯体:

> 永恒的春光……以青春的魅力,装裹这些年华正盛的优雅男性,并用绵绵柔情抚摩其肢体的完美形态……没有一筋一络灸灼和刺激这躯体,而是一种神圣的精神气,如同温煦的溪流,在这躯体上流过,仿佛要充满这一形象的轮廓……

十九世纪欧洲艺术史

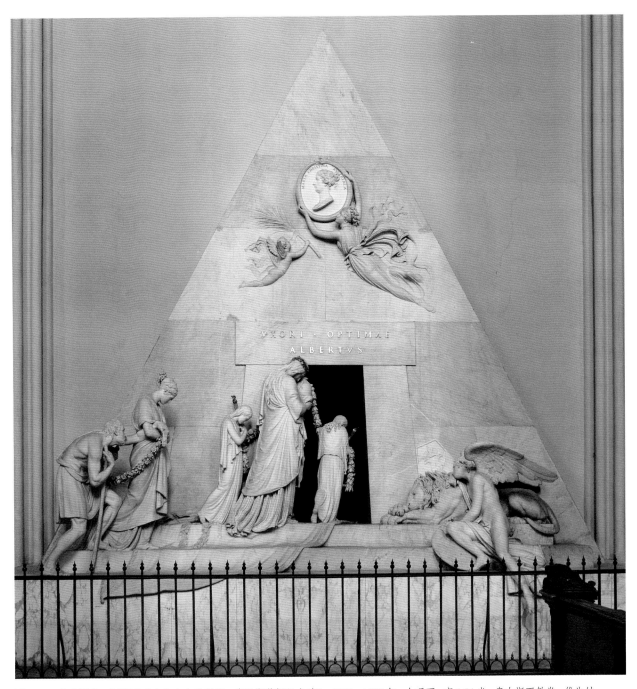

图 2-22　安东尼奥·卡诺瓦，《大公夫人玛利亚·克里斯蒂娜纪念碑》，1799—1805 年，大理石，高 5.74 米，奥古斯丁教堂，维也纳。

　　尽管温克尔曼的这些文字是为《眺望楼的阿波罗》而写的，但是，它们看起来何其切合卡诺瓦的作品！通过塑造一个比例完美、肌体柔软而又结实的人物形象，卡诺瓦的作品就把古典雕塑的理想形式与感性十足的现代诠释结合起来了。

　　在卡诺瓦的《珀尔修斯》中成功融合起来的古典理想主义与现代主体性，也可见于艺术家的葬礼纪念碑和肖像雕塑。卡诺瓦为两个教皇以及无数名流设计过坟墓。也许，最有创意的就是他在 1798 至 1805 年间为神圣罗马帝国皇帝和皇后的女儿、前法国王后玛丽·安托瓦内特（Marie Antoinette）的姐姐、大公夫人玛丽亚·克里斯蒂娜（Archduchess Maria Christina）（图 2-22）所设计的墓碑。在维也纳奥古斯丁教堂（Augustinerkirche）里的纪念碑采用了以墙面为背景的金字塔形式。靠近金字塔的顶端，一个女神和小天使举起了椭圆形的小徽章，其上有玛丽亚·克里斯蒂娜

第二章　古典的范式　51

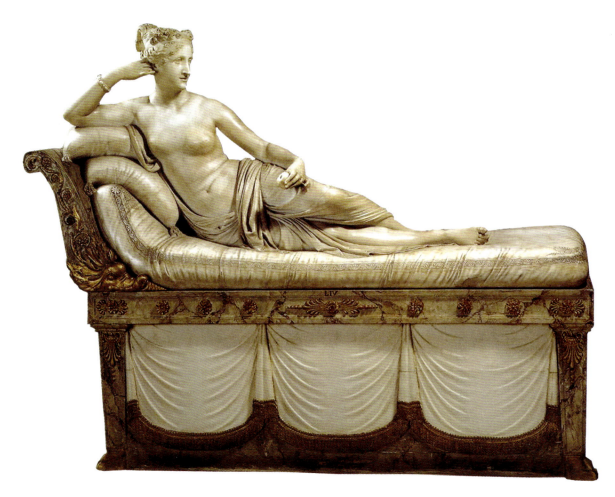

图 2-23　安东尼奥·卡诺瓦，《扮成获胜维纳斯的保利娜·博盖塞肖像》，1804—1808 年，大理石，高 2 米，博盖塞陈列馆，罗马。

的肖像。在下面，送葬的行列正在慢慢地进入金字塔。在最左边站着一个美丽的少女和一个老人，他们俩似乎代表着生命从风华正茂到日薄西山的过程。在右边，插着翅膀的死亡精灵靠在狮子（权威的象征）上，观看着行进的队伍。在中间，一个高大的女性拿着一个瓮，两侧是两个女孩，她们走近了金字塔的大门。死亡令人敬畏的虚空也许最好不过地体现在第一个拿着花环的小女孩身上，她就要消失在坟墓黑洞洞的空穴中。

与传统的坟墓纪念碑相比，卡诺瓦的非凡之处在于不用任何基督教中有关死亡和救赎的符号。而且，也没有试图赞美亡者。相反，坟墓是对死亡的一种平静而又永恒的沉思。卡诺瓦没有让玛丽亚·克里斯蒂娜的肖像成为作品的中心，而是让其变成这种沉思的由头和启示，这样就应对了将理想与特殊融为一体的挑战。

卡诺瓦的《扮成获胜维纳斯的保利娜·博盖塞肖像》（*Portrait of Paolina Borghese as Venus Victorious*，图 2-23）也显示了艺术家将理想性与真实性、特殊性融合起来的惊人才能。艺术家把意大利卡米洛·博盖塞（Camillo Borghese）亲王的妻子、拿破仑的妹妹保利娜（1780—1825）塑造成获胜的维纳斯。斜倚在古典睡榻上的她拿着一只苹果，这是古典时期著名的选美竞赛中的奖品，维纳斯正是在这一竞赛中压倒朱诺（Juno）与密涅瓦（Minerva）胜出。装扮成维纳斯，显然得高度裸露，而这是保利娜自己选择的，她的美色远近闻名，而她对社会与道德规范的蔑视也是众人皆知的。

将一个人塑造成神话人物的做法，可以追溯到文艺复兴时期并继而贯穿整个 17、18 世纪。如此，艺术家就能通过将被塑者再现为代表了特定美德的神话人物（譬如密涅瓦的智慧、赫拉克勒斯 [Hercules] 的勇气），来展现被塑者的这一品质。这类肖像大多可以分成两组。有些是忠实地再现被塑者，记录其所有的体貌特征。对现代的观者而言，这些受到古典启迪的作

图 2-27 （传）约翰·弗拉克斯曼（韦奇伍德的设计师），《法尔内塞的赫拉克勒斯》(Farnese Hercules)，1775—1780年，19×14厘米，韦奇伍德博物馆，斯塔福德郡。

图 2-29 《赫拉克勒斯》，伯纳德·德·莫特弗根《古物解释》插图（第1卷第2部分，第124页，图版62，图11），1719年，雕版画，私人收藏，伦敦。

图 2-28 格里孔（Glykon），《法尔内塞的赫拉克勒斯》，公元3世纪，大理石，高3.17米，国家博物馆，那不勒斯。

图 2-26 约翰·弗拉克斯曼,《约翰和苏珊娜·菲利摩尔纪念碑》(《痛苦中的两姐妹》) 的素描石膏模型,1804 年,4.13×2.34 米,大学学院,伦敦。

对朴素而又真挚的方式表达了深刻的哀伤。她们的脸是隐而不现的,两个女性缺乏特征,这提醒我们,对死亡的哀伤是人类共有的。

工业革命与新古典主义的推广

18 世纪最后 25 年期间,新古典主义的流行很大程度上得益于工业革命的到来。新的制造过程使人们有可能以一种比以往任何时候都要低得多的成本来制造某些产品。由此带来的廉价产品的供应导致了消费经济的增长,而实业家也开发新的营销技术和广告策略以推波助澜。许多生产于 18、19 世纪之交的家具令人回想起古典艺术和工艺品的样态或装饰性,或者两者兼有。古典艺术简洁的线条使得它们很适合批量生产,而新古典主义在"高雅艺术"圈流行的事实也让实业家们满怀信心地将其接纳为消费品。

处在这一发展前沿的是约书亚·韦奇伍德（1730—1795）。韦奇伍德是一个普通陶工的儿子,他利用一系列的技术革新以及高超的商业技巧建造了一个陶器帝国。他早就认识到,降低生产成本就可以提高他出售的货物数量。因此,他寻求各种各样的方法来生产廉价而又迷人的陶器,以售给新富起来的资产阶级甚或小康的工匠和农场主等。除了消费者使用的器皿之外,他也生产了少量昂贵的奢侈品,卖给更富裕的阶级。它们在韦奇伍德优雅的伦敦展厅里都是展示的样品,表明了工厂所具有的全部艺术和技术能力。

韦奇伍德对其陶器的制作和设计具有浓厚的兴趣。作为一个有悟性的营销商,他意识到好的趣味会给他带来顾客。他的工厂里生产的产品都体现出简洁而又清晰的轮廓,而其形式以及装饰往往受到古典艺术的启迪。韦奇伍德生产的大多数家用器皿都是米色陶器,即在白陶上加一层坚硬而又闪光的釉。大部分米色陶器上的图案都不是手绘的,而是转印的,这样就可以大批量生产。而韦奇伍德的奢侈品陶器上则完全是手绘的装饰。它们包括花瓶和盘子,以及饰板、奖章、珠宝,等等。他最具生命力的创造是浮雕瓷器（jasperware）,一种精致的、未上釉的瓷器,施以淡彩（蓝色最佳）,并饰有浅浮雕图案。

韦奇伍德雇用训练有素的艺术家,如弗拉克斯曼,设计其陶器上的装饰。这些设计都被转换成印制到陶器上的图案,或者由技术熟练的艺匠制作的浮雕瓷器上的小浮雕。设计师和制作者的劳动分工是新型工业生产的直接结果。由一个手艺人设计并制作物品的古老时代已经结束。自此以后,制作变成了一种日益细分化的过程,在这一过程中,生产的每一个阶段交给了不同的人或机器。

韦奇伍德的设计师们被要求以古典艺术为样本塑造自己的作品；事实上,许多图案借鉴了威廉·汉密尔顿收藏的陶瓶（参见第 34 页）,他的收藏于 1772 年卖给了大英博物馆。附有古典雕塑以及浮雕插图的书籍也是一种重要的源头。一件可能是由弗拉克斯曼设

第二章 古典的范式 **55**

图 2-25 约翰·弗拉克斯曼,《海军上将纳尔逊勋爵纪念碑》,1807—1818 年,大于真人,圣保罗大教堂,伦敦。

寓言形象给两个男孩指着雕像;在右侧,英国狮冲着观众咆哮。不同于善于在一个作品里将现实与神话人物融为一体的卡诺瓦,弗拉克斯曼在融合现实与理想方面并不完全成功。他的大不列颠的形象是依据密涅瓦女神的形象塑造的,与两个拿着书包的男孩相伴显得很古怪。体量过大、雕琢过细的狮子放在底座上简洁的浅浮雕旁边,看上去并不合适。

弗拉克斯曼最佳的作品是不那么宏大的作品,例如他为英国中产阶级设计的朴素的葬礼纪念碑。在这些设计中,他偏爱的是古典的墓碑形式:一种饰有浮雕、顶部渐变为锥形的垂直厚石板。他为《约翰和苏珊娜·菲利摩尔》(*John and Susannah Phillimore*,图 2-26)所作的大理石碑一度放在伦敦的一座小教堂里,后来被毁,但是,原初的素描石膏模型显现了两个隔着用断柱做的墓碑相互拥抱的女性。这件常常被称为《痛苦中的两姐妹》(*Tow Sisters in Affiction*)的浮雕以一种绝

54 十九世纪欧洲艺术史

品常常显得有点滑稽。而另外一些作品过于理想化，以至于被塑者的个人特征以及实际面容都失去了。《扮成获胜维纳斯的保利娜·博盖塞肖像》的迷人之处就在于，卡诺瓦设法创造了一个既个性化同时又具有女神永恒的美与尊贵的形象。他达到这种效果的方法就是让躯体简洁流畅，从而创造出优美而又起伏的轮廓，同时不失人体的光滑柔软。因而，保利娜既是令人渴求的，又是使人疏远的；既是情色的，又是冷漠的；既是凡俗的，又是神圣的。

约翰·弗拉克斯曼

年长卡诺瓦两岁的约翰·弗拉克斯曼从未像那位年轻的雕塑家一样获得明星般的声誉。如果说他具有国际声誉，那与其说是来自其雕塑还不如说是来自制图。弗拉克斯曼在伦敦的皇家美术学院学习，但是没有获得心中渴望的能让他到罗马学习的金奖。于是，他供职于约书亚·韦奇伍德（Josiah Wedgwood）的陶器厂，设计浅浮雕装饰——这至今依然是韦奇伍德陶器的特色（参见第55页）。尽管弗拉克斯曼怨恨这一工作，但这也让他有机会研究古典的瓶画。这些不仅启迪了他的装饰作品，而且也教会他从轮廓的角度考虑造型。

32岁时，弗拉克斯曼终于挣到足够的钱到罗马去旅行。在那里，他接到了为荷马的《伊利亚特》和《奥德赛》（Odyssey）画一组插图的委托。1793年，通过印制版画并出版画册，这些插图在当时引起了轰动。审视弗拉克斯曼的《帕里斯的裁判》（The Judgement of Paris，图2-24），他成功的原因显而易见。首先，弗拉克斯曼的画去掉了所有的阴影，只留下线条。第二，他的轮廓线简洁而不枝蔓，使画面具有鲜明的简约性和清新感。同时代人把弗拉克斯曼的插图看做一种让艺术回溯至其源头的尝试，因为画面中只有轮廓线而已（参见第33页）。它们的"原始性"与荷马的史诗相得益彰，因后者被认为代表了文学的源头。就如一个艺术家同行所评论的那样，弗拉克斯曼的画"仿佛是荷马写作时所画"。

弗拉克斯曼的插图在整个欧洲传播、复制并被盗版，使他很快成名。1794年回到英国之后，他被选中承担好几个重要的公共项目，包括伦敦圣保罗大教堂（St Paul's Cathedral）的《海军上将纳尔逊勋爵纪念碑》（Monument to Admiral Lord Nelson，图2-25）。这是自1796年起英国国会为纪念在与法国作战时牺牲的海陆军英雄而委托的一组作品中的一件，1807年弗拉克斯曼签约接受了委托。花了大约十一年时间完成的纳尔逊纪念碑是纳尔逊站在一个圆柱形底座上的全身雕像，其底座装饰了古代河神的浮雕。在左侧，大不列颠的

图2-24
约翰·弗拉克斯曼，《帕里斯的裁判》，荷马《伊利亚特》插图，1793年，托马索·匹罗利（Tommaso Piroli）根据弗拉克斯曼的素描所作的雕版画，16×10.5厘米，私人收藏。

图 2-30　罗伯特·亚当，伊特鲁里亚更衣室的设计稿，约 1775—1776 年，奥斯特利公园府邸，米德尔塞克斯。

计的浮雕瓷饰板再现了神话中的希腊英雄赫拉克勒斯（图 2-27），说明了古典艺术是怎样被改造为消费品的。饰有浅浮雕的饰板令人想起从前放在罗马法尔内塞宫（Farnese Palace）的著名的赫拉克勒斯雕像（图 2-28）。不过，这一形象并非从原作上复制的，而是参考了伯纳德·德·莫特弗根（Bernard de Montfaucon）的《古物解释》（*L'Antiquité expliquée*）中的图版；这套附有大量插图的书共 5 卷 10 本，是韦奇伍德的设计师们广泛使用的资料（图 2-29）。

新古典主义居所

虽然韦奇伍德也许算是新古典主义风格最成功的推广者，但是他绝不是唯一的一位。在 18 世纪后期，大量家用器皿以及家具制造商开始用新古典主义的设计来替代洛可可的设计。在这一发展中，英国扮演了领导者的角色，因为它是欧洲第一个工业化和成长起消费阶级的国家。由于有了韦奇伍德以及其他公司生产的新产品，中产阶级的英国人就可以仿效富裕阶层中流行的新古典主义的样式。

当然，真正有钱的人可以雇用像亚当兄弟那样的私人设计师。约翰·亚当（John Adam，1721—1792）、罗伯特·亚当（Robert Adam，1728—1792）和詹姆斯·亚当（James Adam，1732—1794）是一位成功的苏格兰建筑师的儿子；父亲的财产使得至少两个儿子参加了游学旅行。1754—1757 年间，次子罗伯特去了意大利。在那里，他勤奋地研究意大利著名的古典纪念碑，同时巧妙地结交在旅途上像是潜在顾客的英国富人。回到英国，他很快就成为重要的建筑师，专门研究室内装饰以及改造。他的活儿太忙，于是就与两个兄弟联手，在英国各地完成委托的工程。

1770 年代中期，由罗伯特·亚当改建的伦敦附近奥斯特利公园府邸（Osterley Park House）里的伊特鲁

图 2-31　理查德·米克、让-西蒙·鲁索和让-于格·鲁索，玛丽·安托瓦内特的金阁，凡尔赛宫，1783 年重新装饰，凡尔赛。

里亚更衣室（Etruscan Dressing Room，图2-30）就体现出了对古典资源的复杂改编，这是亚当风格的典型做法。更衣室与伊特鲁里亚艺术本身没有什么关系；相反，它是从古典的希腊陶瓶、希腊罗马建筑、庞贝壁画和文艺复兴时期的装饰艺术那儿吸取灵感。但是，尽管有各种各样的影响，其主导的印象却是有秩序和几何形。大多数装饰是绘制的，或用灰泥做成浅浮雕。这样，墙面和天顶看上去都是平的。这里没有洛可可室内所用的镜子来拓展室内空间，因而，整体的效果仅仅是有节制的装饰性。

尽管18世纪后半叶英国是最先彻底改造居所室内装饰的，其他国家的建筑师和设计师也弃用了洛可可，而走向更为简朴的装饰风格。在法国，这一运动通常是和路易十六的统治联系在一起的，尽管事实上在他1774年即位之前很久，这一运动就已开始了。"路易十六式"这一称谓用于描述以他的妻子玛丽·安托瓦内特在凡尔赛皇宫的房间为代表的一种风格。比较一下这两种风格是有意义的：一是王后的金阁（Cabinet Doré，图2-31），1783年，由理查德·米克（Richard Mique，1728—1794）和让－西蒙·鲁索（Jean-Simon Rousseau）、让－于格·鲁索（Jean-Hugues Rousseau）兄弟俩重新装饰；二是波夫朗设计的苏比斯府邸中洛可可风格的室内（参见图1-4和图1-5）。在后一风格中，有起伏的墙和弧形的天顶；而在前一种风格中，则是一种方形体。人们发现后者有弧线和不对称，前者则有直线和严格的对称；后者有大量镜子，创造出一种"可扩展的"空间，前者则有界定这一房间的四堵墙。显然，还未超过两代，趣味革命已然发生。

当然，新古典主义不仅仅只是一种趣味的变化。这一运动代表了启蒙主义最后一个高峰，它同时表明了一种对于历史的崭新学术兴趣以及改变现状的崇高期许。新古典主义运动在艺术上与洛可可的决裂，也是一种与被许多人认为滋生了洛可可的颓废文化的决裂。新古典主义代表着对秩序、朴素、和谐与美等的回归。因此，它能变成大革命的法国以及崭新的美国共和政体所偏爱的风格。

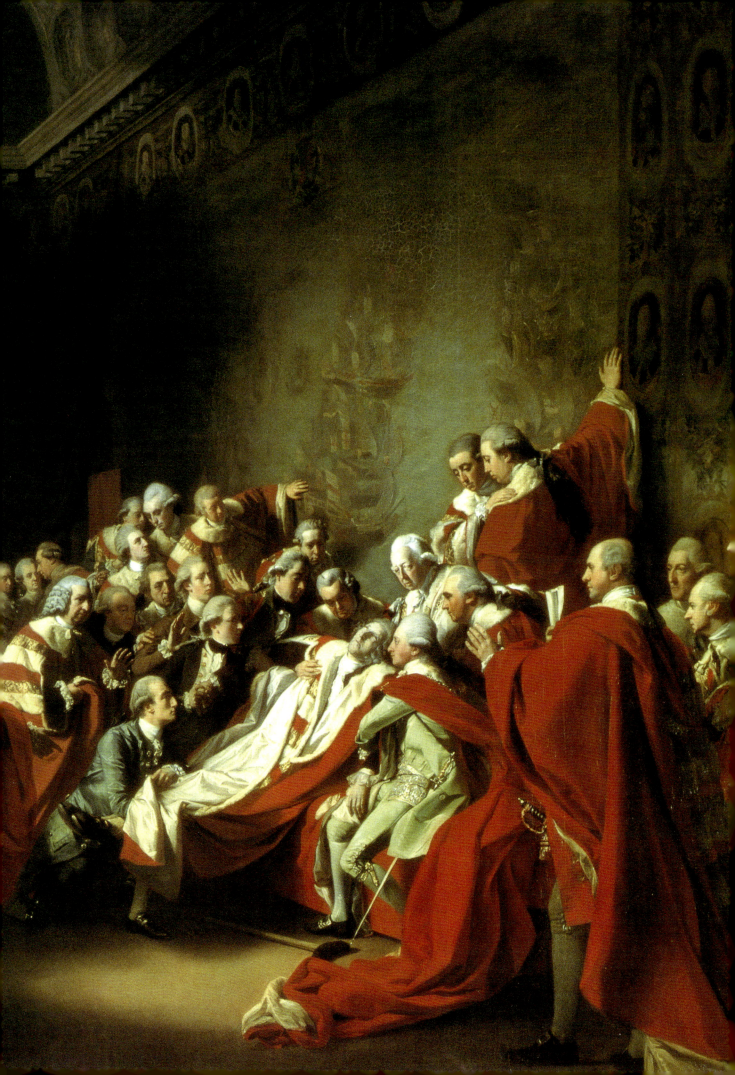

第三章

乔治王时代晚期的英国艺术

罗马是新古典主义的摇篮；德国提供了新古典主义运动的理论家；法国产生了以大卫为代表的这一流派最伟大的画家；而英国毫无疑问是经济的发动机，推动着这场变革向前发展。游学旅行中访问过意大利的无数英国绅士为罗马艺术经济注入了一股健康的几尼流。他们中的许多富人酷爱收藏古董真品，还有其复制品和铸件。他们购买了罗马的绘画和版画，并让他们的肖像画以罗马遗址为背景，或以著名的古董环绕身边。（参见第39页"游学旅行"）

乔治王时代的英国（Georgian Britain）是18世纪欧洲最富裕的国家之一（参见第62页"**乔治王时代的英国**"）。尽管这个国家经历了七年战争和美国独立战争，但它繁荣依旧，这很大程度上要归功于工业革命。当英国的地主和商人在意大利花费大笔金钱的时候，英国的艺术却少有公共资助。个人可以私人身份委托艺术品创作——大部分是肖像画和半身塑像，偶尔有葬礼纪念碑——但在历史画和大型公共纪念碑方面却极少有英国议会的官方支持。这使英国不同于法国，后者的政府是艺术重要的赞助人（开始是通过皇家建筑、园林、艺术、研究院及工厂事务管理局；在法国大革命以后，是通过共和国政府的各种机构）。政府支持的缺乏也无法用教会的艺术委托来弥补。亨利八世（Henry VIII，1509—1547年在位）统治时期大规模销毁了宗教艺术，继之清教徒及圣公会也不追慕教会艺术的传统。（作为对比，罗马天主教会在此时期却有一项宏伟的艺术委托计划。）因此，英国大型艺术作品的资助人被限定为君主、少数贵族和一些神职人员。

官方资助的不足促使英国艺术家寻找其他的途径从艺术，尤其是历史画中获利。上述因素部分解释了为什么18世纪英国艺术和法国艺术及大部分的欧洲艺术不同。导致这种不同的其他因素——并且，就像我们将看到的，它们之间并非毫无关联——是英国人对"崇高"（sublime）的关注以及对中世纪文化遗产的痴迷。

崇　高

18世纪下半叶，追求理想之美成为艺术重要的推动力，与此同时，尤其在英国，还有着对崇高的痴迷。"崇高"这个词，在今天宽泛地用于描述令人赞叹的事物，在18世纪则具有可以追溯至古代的更确切的意思。从罗马时代开始，哲学家和艺术家就意识到视觉的——准确地说是所有感观的——经验不能妥帖地划归为"美"和"丑"。能深深打动观者的特定审美体验并非必然是美的。由此，公元1世纪一位叫做朗吉努斯（Longinus）的罗马哲学家（他的真实身份不详）创造了这个新词"崇高"。这个词在18世纪被重新使用，

◀ 约翰·辛格尔顿·科普利，《查塔姆伯爵之死》，1779—1781年（图3-19局部）。

乔治王时代的英国

18世纪的法国由名为路易的国王所统治，而英国则是乔治王的天下（乔治一世，1714—1727；乔治二世，1727—1760；乔治三世，1760—1820；乔治四世，1820—1830）。与法国君主专制不同，从1688年开始，根据英国法律中隐含的一个复杂的方案，英国的国王们就开始和议会分享权力。18世纪的大部分时间里，英国最有权力的人是首相。罗伯特·沃波尔爵士（Sir Robert Walpole，1721—1742年在任）和小威廉·皮特（William Pitt the Younger，1783—1801年和1804—1806年在任）都在决定英国的对内和对外政策上扮演着关键性的角色。在两人的内阁相隔的40年中，皮特的父亲查塔姆伯爵一世（the 1st Earl of Chatham）尽管从不是正式的首相，不过从1756到1761年以及1766到1768年间他却行使着"事实上"的首相职责。

1792年的一幅人物漫画（图3.1-1）巧妙地显示出英国国王和首相间的关系，其中小皮特骑在乔治三世的肩上，一起对抗煽动性的文学作品。

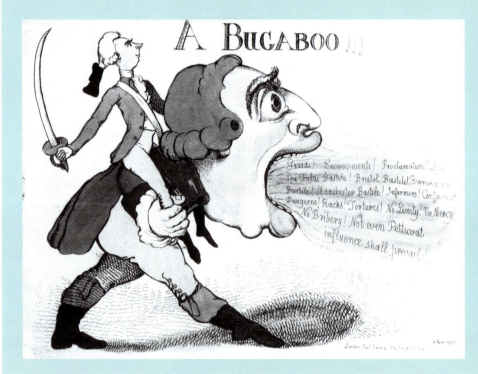

图 3.1-1 理查德·牛顿（Richard Newton），《一头怪兽!!!》（*A Bugaboo!!!*），1792年，由版画商威廉·霍兰德（William Holiand）出版的人物漫画，大英博物馆，伦敦。

由英国政治家和哲学家埃德蒙·柏克（Edmund Burke，1729—1797）作了明确定义和详尽阐述。

在他1757年出版的《关于崇高与优美之观念起源的哲学探讨》（*Philosophical Enquiry into the Origin of Our Ideas of the Sublime and the Beautiful*）一书中，柏克注意到，最强有力的人类情感不是被优美的经验唤起，而是由痛苦或恐惧，抑或两者兼具的感觉引起的。事实上，这些情绪是不愉快的，但是当隔着一段"安全的距离"去感受时，痛苦和恐惧就会让人感到异常兴奋（就像一个人看到一场大火时），或如柏克称之为的"崇高"。他写道，崇高的体验产生一种"令人愉快的恐惧"，这有别于优美引起的情感，他将这种情感定义为"喜爱，或类似的某种激情"。

柏克详尽描述了面对黑暗、力量、空虚、广袤、困难、壮丽和意外时的崇高体验。他还从自然、文学和艺术中援引了一些有关崇高的具体的例子。在柏克看来，星光灿烂的夜晚、雷鸣般的瀑布、飓风及咆哮的动物都是崇高的。约翰·弥尔顿（John Milton）在《失乐园》（*Paradise Lost*，1667）中描述的撒旦和古代遗址巨石阵（Stonehenge）也同样如此——"那些巨大的粗糙石块竖立着，一块摞在另一块之上"。

即使柏克的《关于崇高与优美之观念起源的哲学

探讨》不包含给同时期的艺术家的建议,他的论文还是对当时的艺术界产生了相当大的冲击。它激发了艺术的一种新角色,这个角色不再要使人愉快(例如洛可可艺术),也不用进行道德说教、教育和教化(例如大部分的新古典艺术)。艺术只需要在观众中释放出汹涌的情感。与认为优美根植于古典艺术的优美论理论家(温克尔曼、门斯、雷诺兹)不同,柏克没有把崇高的例证限定在任何一个单一的历史时期中。他坚持认为崇高可以在自然界中被发现,也可以在不同时期的艺术和文学中被找到。

对中世纪的迷恋

对崇高的关注可能与对中世纪重新燃起的兴趣有关,这种兴趣和英国大约1750年开始的古典复兴同时发生。在18世纪,中世纪被理解为黑暗且神秘的时代,有着原始森林和闹鬼的城堡。当古典艺术似乎表现了优美和秩序时,中世纪则使人想到崇高和混乱。这不是说每一件中世纪的事物都是崇高的,或者崇高仅能被限定在中世纪。相反,崇高也可以在古典建筑残破的废墟上和古希腊罗马的历史与传说中被发现。同样,许多中世纪的东西古怪甚至怪诞,没有一点崇高感。

对中世纪的兴趣和北欧各国在18世纪后期想巩固他们文化根基的愿望紧密相关。与起源于地中海沿岸的古典文化不同,中世纪文化被视为典型的北欧现象,混合了地方原住民、凯尔特人及公元初年入侵的日耳曼部落的传统。1760年代,《芬戈尔》(Fingal)和《帖木拉》(Temora)两部史诗的出现让英国和北欧其他国家为之振奋。由苏格兰诗人詹姆斯·麦克菲森(James Macpherson,1736—1796)找到并以现代译本的形式出版的这两部史诗,据说是由公元3世纪时的盖尔(Gaelic)吟游诗人莪相(Ossian)写的。它们被赞誉为北方的荷马史诗《伊利亚特》和《奥德赛》。正如荷马史诗被视为古典文明的源头(参见第45页),莪相的诗也被赞为中世纪文化的来源,甚至被夸大为整个北欧文化的源头。无关紧要的是,在19世纪,学者们证实了麦克菲森的发现是一场骗局,这两部诗绝大部分是他自己写的。但到那时,这两部诗已经完成了复兴对于英国起源的兴趣的重要任务。

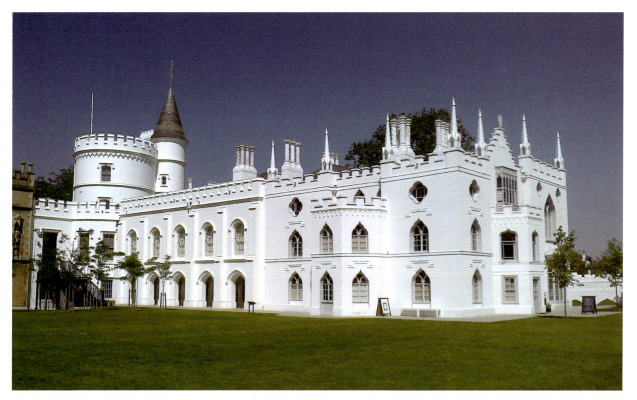

图 3-1　草莓山庄,理查德·本特利(Richard Benteley)、约翰·舒特(John Chute)、罗伯特·亚当、詹姆斯·埃塞克斯(James Essex)、托马斯·皮特(Thomas Pitt)等人为霍勒斯·沃波尔改建,1753—1776年,特威肯汉姆,米德尔塞克斯。

霍勒斯·沃波尔、威廉·贝克福德及建筑中的"哥特式"意味

霍勒斯·沃波尔（Horace Walpole，1717—1797）是最早推崇全盘接受中世纪的人之一，他是英国家喻户晓的第一任首相罗伯特·沃波尔爵士最小的儿子。1747年他在靠近伦敦的特威肯汉姆（Twickenham）买了座乡村庄园，随后他将其改变成想象中的中世纪建筑，并称它为草莓山庄（Strawberry Hill，图3-1）。他在建筑外部增加了塔楼、设有枪眼的城垛和各种形状的中世纪风格的窗户，刻意追求一种不对称和无序的效果。受到后期哥特（Gothic，指12—16世纪的艺术风格）垂直式风格（Perpendicular style，图3-2）的启发，他用灰泥天花板和木护板对建筑内部重新装修。尽管沃波尔聘请了一些建筑师帮助设计和改造他的房子，大多数想法还是他自己的。他坚持要求内部和外部的装饰细节都要复制现存的中世纪大型建筑。

初看时，草莓山庄的室内装饰似乎和亚当兄弟受古典主义启发而设计的房间（参见图2-30）大相径庭。但是，两者都传达出它们主人的愿望，即"活在过去"并创造一个让置身其中的人能冥思历史和时间之流逝的空间。正如在奥斯特利公园府邸的伊特鲁里亚更衣室中各种细节都复制了古典原件一样，草莓山庄的室内装饰受到哥特式坟墓和祭坛上的屏风的启发。此外，两种装修都包含了来自古代的原件（通过在意大利挖掘获得了古典的部件，中世纪的部件则从中世纪英国建筑上移过来），也增强了各自追求的气氛的真实性。

草莓山庄在18世纪晚期变得广为人知，因为沃波尔在1774年发表了描述这个建筑的长文，并在1784年将其扩充后再次发表。通过这两篇和其他一些文章，沃波尔希望在建筑界促成"哥特式"（Gothick，指18、19世纪的复古风格）的潮流，这是一种以折衷的方式汲取中世纪艺术而得的建筑风格。虽然哥特式的建筑是崇高的（参见第61页），沃波尔却更重视建筑的奇

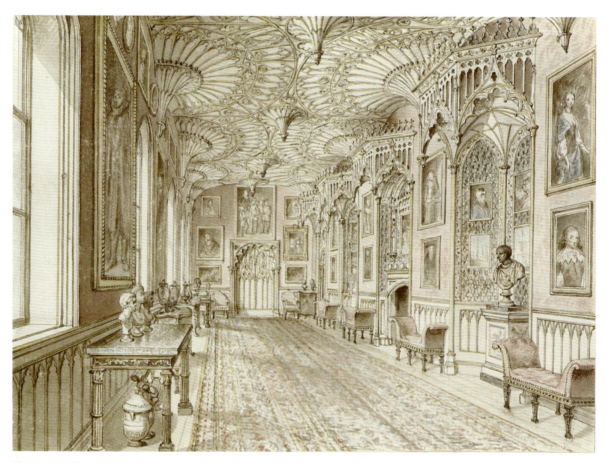

图3-2　爱德华·爱德华兹（Edward Edwards），《草莓山庄的画廊》（*The Gallery at Strawberry Hill*），托马斯·皮特和约翰·舒特设计，1784年，纸上水彩画，18×22.5厘米，耶鲁大学路易斯·沃波尔（Lewis Walpole）图书馆，纽黑文，康涅狄格州。

图 3-3

查尔斯·维尔德（Charles Wild），《芳特希尔大教堂》（*Fonthill Abbey*），1799 年，纸上水彩画，29.2×23.4 厘米，维多利亚与艾尔伯特博物馆，伦敦。

异性和后来很快被称为"如画"（picturesque）的特质（参见第 182 页）。

虽然沃波尔关于草莓山庄的文章主要针对的是英国上流社会，他还是通过以中世纪为背景创作的号称为哥特式的小说（即有点神秘又有点恐怖的故事）激发起大众对中世纪普遍的着迷。值得注意的是，用在文学中的"哥特式"不仅描述一种形式上的中世纪风格，还指奇异、恐怖、怪诞的特点。沃波尔 1765 年出版的《奥特兰托堡》（*The Castle of Otranto*）是哥特文学风格的开山之作和典范。这部小说阴森、狂暴甚至有超自然的意味——对启蒙运动中的理性主义进行了正面的攻击。虽然第一次的出版并不成功，《奥特兰托堡》最终得到了普遍的欢迎并被御用文人和诸如安·拉德克利夫（Ann Radcliffe，1764—1823）这样的著名作家不断效仿。这部小说为玛丽·沃尔斯顿克拉夫特·雪莱（Mary Wollstonecraft Shelley）的《弗兰肯斯坦》（*Frankenstein*，1818）和埃德加·艾伦·爱伦·坡（Edgar Allen Allan Poe）的怪异故事（1840 年代）开了先河，所有的这些最终导向了现代恐怖小说。

下一代英国绅士中最奢侈的沃波尔追随者是威廉·贝克福德（William Beckford，1760—1844）。他在 9 岁时父母双亡，由此继承了一笔可观的财富，这使他能够实现自己所有的突发奇想。他最让人瞠目的项目是重新装修他父亲在英格兰南部威尔特郡（Wiltshire）的芳特希尔·芨芨草（Fonthill Splendens）庄园。在围着庄园修建了一道 9.65 千米长的围墙以后，贝克福德把一座庄园建筑改建成一个修道院，还在中心建起一座超过 76.2 米高的中世纪塔楼。同时，他拆毁了旧的乡间别墅，搬进了这座修道院中，并将庄园更名为芳特希尔大教堂（图 3-3）。作为一所住宅，芳特希尔大教堂（1796—1807）是彻底不合格的，几乎可以说是完全无法居住的。但是，作为哥特式幻想的产物，它又是无可比拟的。它的塔楼和修道院有着令人惊叹的尺寸，成为柏克所定义的崇高的典范。贝克福德卖掉这处地产两年后的 1825 年，芳特希尔大教堂的塔楼倒塌了，这给了它一个再合适不过的戏剧性结局。这座毁坏了的塔楼迅速变成了一个旅游热点，提醒来访者，权力和财富是稍纵即逝的。

绘画中的崇高与哥特式：本杰明·威斯特

对优美的追求与对崇高的着迷和对古典与哥特的喜好并非完全不相容。许多画家对两者都很入迷。因此，画了新古典主义早期典范作品《阿格丽皮娜带着日耳曼尼库斯的骨灰抵达布伦迪西姆》（参见图2-11）的本杰明·威斯特也创作了具有典型的哥特式意味的画作《绝望的洞穴》（The Cave of Despair，图3-4）。《阿格丽皮娜》建立在古典历史基础上，《绝望的洞穴》则描绘了伊丽莎白一世时代的诗人埃德蒙·斯宾塞（Edmund Spenser）写的长篇史诗《仙后》（The Faerie Queene）中的一个片段。这幅画描绘了诗中一个关键性的时刻——当英勇的"红十字骑士"进入"绝望"的洞穴中准备自杀时的场景，画中用一个沮丧的老人代表"绝望"。当骑士即将把匕首刺进喉咙时，美丽的尤娜（Una）出现并制止了他。

在《绝望的洞穴》中，混乱和狂暴取代了《阿格丽皮娜》中的有序和平静。这幅画表现中世纪的主题，黑暗的洞穴、尸体、骷髅和鬼魂让人想起沃波尔和拉德克利夫的哥特式小说。当《阿格丽皮娜》激发了赞美与喜爱的情感，并将它归为"优美"时，《绝望的洞穴》则灌输给观众一种恐惧和焦虑的感觉，这迫使人们把它称为"崇高"。

难以相信《阿格丽皮娜》和《绝望的洞穴》出自同一画家之手，尤其它们完成的时间只隔4年。尽管如此，它们在一些方面具有共通之处。和《阿格丽皮娜》一样，《绝望的洞穴》也进行了道德说教，即使混乱的构图掩饰了这个目的。这幅画还是可以被解读为这样一个寓言，即红十字骑士代表了人类可以英勇地为正确的事而斗争，同时老人的形象则把每个人都不

图3-4 本杰明·威斯特，《绝望的洞穴》，1776年，布面油画，61×76厘米，达克斯伯里艺术综合中心（Duxbury Art Complex），马萨诸塞州。

图 3-5　本杰明·威斯特,《灰色马上的死亡》,1817 年,布面油画,4.47×7.65 米,宾夕法尼亚州美术馆,费城。

时会有的无力抵抗时的绝望人格化。最后,尤娜代表了真理或宗教信仰,这两者都可以让人获得救赎,并将他带回到正常的轨道上。

此外,《阿格丽皮娜》和《绝望的洞穴》都折衷地从以前的艺术中博采众长。《阿格丽皮娜》依据罗马浮雕和拉斐尔在梵蒂冈教皇宫中的湿壁画,《绝望的洞穴》则让人想起伦勃朗·范·莱因(Rembrandt van Rijn,1606—1669)和萨尔瓦多·罗萨(Salvator Rosa,1615—1673)。很明显,威斯特和他同时代的很多画家一样追随着雷诺兹的建议,不仅学习古典和文艺复兴的艺术,而且学习所有以往的艺术。就像雷诺兹在他的《艺术讲演录》中说的:"在每一所学校中,不论是威尼斯的、法国的还是荷兰的,他[画家]都会发现独特的构图、非凡的效果、某种特殊的表现,或者某种卓越的操作方法,它们值得关注,并多少值得仿效。"

威斯特对哥特式和崇高的着迷延续至职业生涯的终点。作为一位喜欢自我推销和营销自己作品的画家,威斯特对大众的品位很感兴趣。他必然认识到,哥特式引起的战栗比古典更有大众吸引力,而崇高能在观众中唤起强烈的情感,因此这两者最终比优美更有力量。

所以,在他生命的最后 10 年中,威斯特创作了一系列巨幅画作,它们在尺寸上和主题上都成为崇高的典范。最令人印象深刻的一幅是《灰色马上的死亡》(Death on the Pale Horse,图 3-5),这一巨大的油画大约有 4.47×7.65 米。受到《新约》最后一卷《启示录》(Apocalypse)的启发,这张画展现了圣约翰关于世界末日的可怕幻象:"我看见一匹灰色的马;骑在马上的,名字是死亡。地狱跟在他身后。有权柄赐给他们,可以用刀剑、饥荒、瘟疫、野兽,杀害地上四分之一的人。"

《灰色马上的死亡》不是一件为挂在指定地点而作的委托作品。就像我们讲过的,国家或教会的委托作品在英国是很少见的。因此,威斯特不太可能预期由个人买下这样一幅巨大的油画。那么他打算如何用这幅好几个月才完成的画去赚钱?

威斯特依靠的是一项在他后半生成功运作的新的商业战略。《灰色马上的死亡》在伦敦繁华的蓓尔美尔街(Pall Mall)上的一栋建筑中单独展出,画作巨大的尺寸、敏感的主题和崇高的特性吸引了许多观众。参观者需要买门票进入,就像人们去看电影时那样。因此,威斯特不再通过卖掉这幅画,而是纯粹通过"票房"来赚钱。

威斯特的创新不仅仅是一项精明的商业战略。一方面,他为观看行为定价,使一件艺术作品的货币价

值从对作品实体的拥有转变为对观众的精神作用。另一方面，他将评判艺术作品的权力从一小群精英艺术家或批评家的手中直接移交到普通大众的手中。由此，他推动了一场在19世纪不断壮大的艺术民主化运动。

博伊德尔的莎士比亚画廊

创作针对展览而不是售卖的艺术作品的想法并不是威斯特独有的，也不是1817年《灰色马上的死亡》第一次展出时的一个新主意。大约三十年前，也就是1789年，英国雕版师和版画商约翰·博伊德尔（John Boydell，1719—1804）也在蓓尔美尔街开办了一个特殊画廊，在这里公众可以付费去欣赏选自不同艺术家的以莎士比亚戏剧为题材创作的作品。

莎士比亚画廊（Shakespeare Gallery）的主意第一次被提出是在一场有几位艺术家出席的晚宴上，他们哀叹英国没有历史画的市场。博伊德尔的莎士比亚画廊是对这种抱怨的回应，但它也是一次商业冒险。博伊德尔计划通过入场费和售出画廊中绘画的复制版画来赚钱。他还推销了新的插图版莎士比亚戏剧集。其主题经过精心选择，以迎合莎士比亚的流行，以及对中世纪和崇高的喜好。当然，许多莎士比亚的戏剧都发生在中世纪。更重要的是，18世纪的批评家在诸如《麦克白》和《李尔王》这样的悲剧中看到了文学领域崇高的典范。

参与博伊德尔项目的几位画家展示出早期对崇高的兴趣。威斯特有两幅作品参展，即《暴风雨中的李尔王》（King Lear in the Storm，现藏于波士顿美术馆）和《国王和皇后面前的奥菲莉娅》（Ophelia before the King and Queen，现藏于辛辛那提美术馆）。柏克的密友、爱尔兰画家詹姆斯·巴里（James Barry，1741—1806）也提供了两幅作品参展，其中的《李尔王为科迪莉亚的尸体哭泣》（King Lear Weeping over the Body of Cordelia，图3-6）是一幅在绘画中表现崇高的杰出范例。巴里的作品展现了《李尔王》的最后一幕，就是当这个老国王发现他最小的女儿被绞死的时候。悲痛欲

图3-6　詹姆斯·巴里，《李尔王为科迪莉亚的尸体哭泣》，1774年，布面油画，1.02×1.28米，泰特不列颠美术馆（Tate Britain），伦敦。

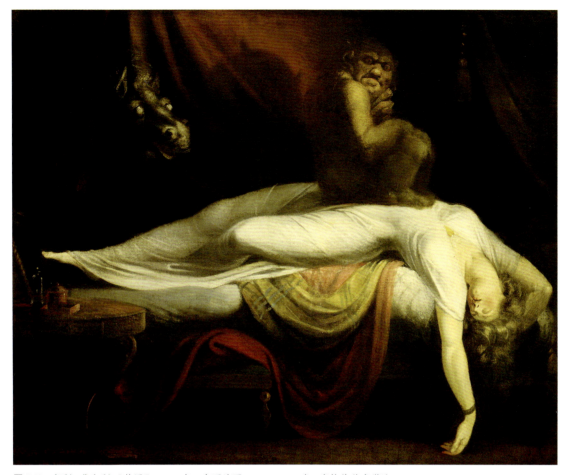

图 3-7　亨利·弗塞利,《梦魇》,1781 年,布面油画,1.02×1.27 米,底特律艺术学院。

绝的李尔抱着科迪莉亚的尸体从帐篷里走出来。画面用自然环境烘托他的绝望,一场突如其来的暴风雨让天一下子黑了下来,同时大风横扫着李尔长长的白发和胡须。

在 18 世纪,人们都知道莎士比亚的这场戏剧是基于有关前基督教时期不列颠一位尚武的国王的古代传说。巴里在背景中描绘了具有崇高意味的史前遗迹——巨石阵,以此来强调这部戏剧的古代不列颠气质。巴里意识到巨石阵在故事发生的时候还是件新事物,于是他把它画成了"复原"的样式,可能参考了 18 世纪英国关于巨石阵众多考古文献中的一篇。

亨利·弗塞利

博伊德尔的莎士比亚画廊最重要的参展者是亨利·弗塞利(Henry Fuseli,1741—1825)。出生在瑞士苏黎世的约翰·亨利希·菲斯利(Johann Heinrich Füssli,弗塞利德文名)以新教牧师开始了他的职业生涯。这就可以解释为何他终身喜爱神学、哲学和文学,这些之后被他引入了艺术中。在英国之行中,他遇见了说服他成为画家的乔舒亚·雷诺兹。在 8 年意大利之旅后,弗塞利定居伦敦,成为 17、18 世纪之交英国最有名的一位画家。

弗塞利最初的声名来自在 1781 年皇家美术学院展上展出的一幅极为特殊的画。《梦魇》(*The Nightmare*,图 3-7)的成功使得弗塞利应那些热切的收藏家的要求又重复画了许多不同的翻版。这里展示的版本中,一个穿着白长袍的女孩正在一张床上睡觉。她不舒服的睡姿看起来导致了她的噩梦,表现为坐在她小腹上的马拉(mara,一个被认为制造梦魇的怪物)。同样象征梦魇的一匹白马越过床后分开的窗帘进入房间。当女孩在睡梦中还不具有清醒的理智时,马拉和白马制造了恐惧的体验。弗塞利的画介于哥特的惊悚和崇高的惊骇之间,既让观众害怕得退缩又强烈吸引着他们。弗塞利将梦和性紧密联系在一起的做法比西

第三章　乔治王时代晚期的英国艺术　69

格蒙德·弗洛伊德（顺便提一句，他把《梦魇》的复制品悬挂在自己的书房中）的观点早了一个多世纪。《梦魇》暗示出一个年轻的处女压抑着渴望又惧怕的性欲。我们可以将丑陋怪物看做男性力比多的梦中象征物，白马冲过分开的窗帘则象征了性行为本身。

《梦魇》让弗塞利迅速成名。加之他呈交给皇家美术学院的一些莎士比亚画作获得了积极的反响，使他得到了为博伊德尔的莎士比亚画廊创作 8 幅作品的委托。现在仅能通过博伊德尔的版画复制件去了解《巫婆出现在麦克白和班戈面前》（The Witches appearing to Macbeth and Banquo，图 3-8），类似一些作品显然都是表现崇高感的例子。不过，其他一些作品则展现了某些新的、不一样的东西——对奇异意象的痴迷，有时，这似乎预见了 20 世纪的超现实主义（Surrealism）。和弗塞利的《梦魇》一样，这些画似乎都与梦境有关；不过不同于"从外部"再现梦境，它们似乎都在描绘来自梦境内部的灵感。

1785 到 1790 年间完成的这些作品中最有名的一幅是《蒂妲妮娅和波顿》（Titania and Bottom，图 3-9），它展现了莎士比亚戏剧《仲夏夜之梦》（A Midsummer Night's Dream）中的一个场景。嫉妒的仙王奥布朗（Oberon）与他的妻子蒂妲妮娅吵了架。在她睡着时，仙王对她施了一种魔法，让她爱上醒来后第一眼看见的那个人。结果这个人是波顿，一个来自附近村庄的戴着驴头的业余演员。在这幅画中，我们看见美丽的蒂妲妮娅正亲密地依偎在波顿身边，同时她的仙界随从围观着他们，并感到好笑。弗塞利充分发挥想象力去描绘仙子和她们怪模样的随从。一个仙女牵着一个被皮绳拴着的留着络腮胡的学者；另一位仙子则抱了一个小型的肌肉男在她腿上。这些迷人且有点恐怖的形象——就像莎士比亚的戏剧本身——形成了一场令人回味的梦。《蒂妲妮娅和波顿》在英国绘画中占据了重要位置，它促成了被普遍称为"仙灵画"（参见第 321 页）的一种典型的英国绘画题材。

虽然弗塞利提供给莎士比亚画廊的展品既让他得到有分量的赞誉，又让他成为皇家美术学院的院士，但他从中获得的经济报酬却极少。弗塞利因《蒂妲妮娅和波顿》分得了 280 几尼，而复制这幅画的雕版师则收获了 350 几尼。感觉被博伊德尔欺骗了的弗塞利开始着手创办一个他自己的弥尔顿画廊。通过自己完成所有的画作、运营展览和售出复印件，弗塞利希望获得数目可观的盈利。

在 1799 年和 1800 年，弗塞利在蓓尔美尔街租了一个画廊，展示 40 幅以 17 世纪诗人约翰·弥尔顿的名著《失乐园》为主题的画。对这部著作的选取毫无疑问是经过深思熟虑的。弥尔顿的著作在 18 世纪被广

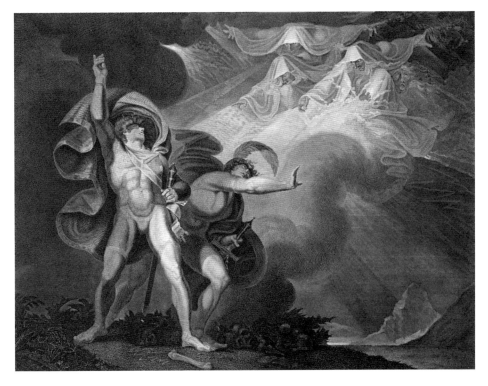

图 3-8
亨利·弗塞利，《巫婆出现在麦克白和班戈面前》，詹姆斯·卡尔德沃尔（James Caldwall）制点刻雕版画，1798 年，44.5 × 59.9 厘米，福尔杰莎士比亚图书馆，华盛顿哥伦比亚特区。

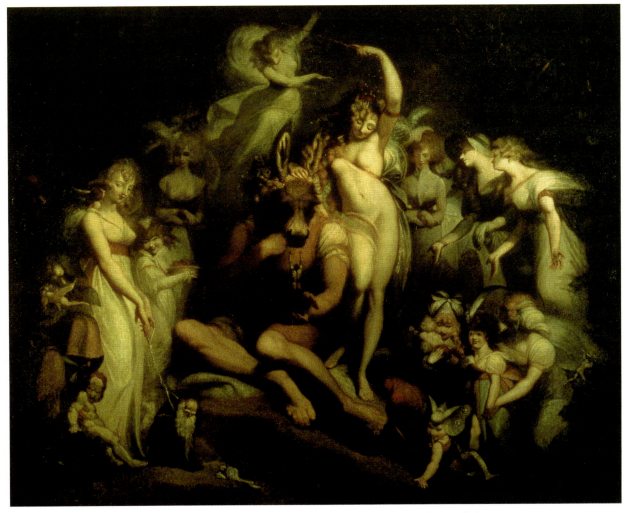

图 3-9　亨利·弗塞利，《蒂妲妮娅和波顿》，1790 年，布面油画。2.16×2.74 米，泰特不列颠美术馆，伦敦。

泛阅读，人们像尊敬莎士比亚一样尊敬他。柏克自己就将《失乐园》，尤其是其中描写的撒旦推举为文学中崇高感的高峰。

《被罪恶分开的撒旦与死神》(Satan and Death, Separated by Sin，图 3-10) 是弗塞利为弥尔顿画廊创作的大画之一的简化复制版。这幅令人惊叹的作品中，堕落的天使撒旦举起他的矛刺向恐怖的死神，但被可怕的半人半蛇的罪恶阻止了。弗塞利观念中的撒旦是一位有着一头卷发和大眼睛的年轻男子，他在大约十五年前为他朋友卡斯帕·拉瓦特 (Kaspar Lavater, 1741—1801) 的书作插图时构思出这个形象。在这位瑞士神学家 1778—1779 年出版的四卷本《相面术文选》(Physiognomische Fragmente) 中，他介绍了一项新的科学研究领域——相面术，它主要研究人面部的特征和性格之间的关系 (参见第 240 页"相面术与颅相学")。弗塞利笔下撒旦的形象 (图 3-11) 涵盖了拉瓦特描写的暴躁或愤怒这一性格的许多特征，例如浓密卷曲的头发、瞪大的眼睛和突出的眉毛。

弗塞利预期他的弥尔顿画廊可以引来大量的参观者，并希望能吸引一些买家。不过实际情况却让人失望。尽管他卖出了一些画，但大部分还是被退回到他的画室，并最终丢失了。甚至复制画作的销量也不多，无法弥补"票房"的低收入。

威廉·布莱克

除了少数的特例以外，18 世纪英国画家都需要将销售他们作品的版画作为主要的收入来源。他们一般依靠专业的雕版师和版画出版商来复制和销售他们的作品。大多数专业雕版师自身并非优秀的艺术家，在今天他们的名字大部分都被遗忘了。身兼版

第三章　乔治王时代晚期的英国艺术　71

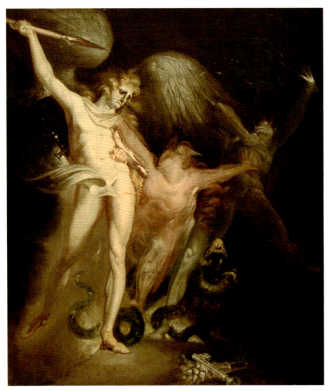

图 3-10　亨利·弗塞利，《被罪恶分开的撒旦与死神》，1776 年，布面油画，65×57 厘米，洛杉矶州立美术博物馆。

图 3-11　亨利·弗塞利，《撒旦》（Satan），卡斯帕·拉瓦特《观相术文选》中的插图，（第二卷，第 285 页的对开页），1779 年，托马斯·霍洛韦（Thomas Holloway）制雕版画，14.7×11.5 厘米，大英博物馆，伦敦。

画制造者和诗人且自称是预言家的威廉·布莱克（William Blake，1757—1827）是最有名的一个特例，年轻时他做过雕版师，后来立志自己创作版画，并将它们作为自己文章的插图。布莱克痴迷于制造全手工的书，这个目标在两卷很薄的诗集上第一次得到实现，一卷是《天真之歌》（Songs of Innocence，1789），另一卷是《经验之歌》（Songs of Experience，1794）。这两卷诗集中的每一页都有一首布莱克的诗和一幅通过装饰性的边框与文本连接的插图。布莱克拒绝使用活版印刷，而坚持将文本和图像放在同一张铜版上印刷。为了实现这个目标，布莱克发明了一种新的蚀刻技法，可以让他用漂亮的手写体直接在铜版上写文字。（布莱克声称这个新技法是他亡故的弟弟教授的，他创作的时候从幻象中看到了他的弟弟。）文本和图像都用一种颜色印刷，其他颜色则由布莱克或他的妻子凯瑟琳（Catherine）手工添加上去。这项装饰方法可以解释为什么布莱克仅制造了这么薄的卷本。

《天真之歌》和《经验之歌》都以一种童谣的形式写出，但不确定这两卷诗集是针对儿童还是成人的。因为尽管这些诗和伴随它们的简单甚至天真的插图可能会吸引儿童，它们往往也同时包含了对善与恶、上帝与恶魔的玄奥的思索。事实上，这两卷诗集的构思是相反的。《天真之歌》描绘了一个爱和喜悦的世界，而《经验之歌》则详细描述了人的堕落状态。

《天真之歌》中的《羔羊》（The Lamb，图 3-12）和《经验之歌》中的《老虎》（The Tyger，图 3-13）分别体现了这两卷诗集的主题。它们一同呈现出布莱克提出的"人类灵魂的相反状态"，使温柔、谦逊和纯真对立于残忍、骄傲和经验。这种对立不仅在诗中也在插图中被暗示出来。为《羔羊》而作的插图显示出温柔的曲线和柔和淡雅的色彩，而《老虎》则使用了更加简朴的素描风格和黑暗、不详的色彩。

《天真之歌》和《经验之歌》传达了布莱克对瑞典科学家和奥秘神学家伊曼纽·斯威登堡（Emanuel Swedenborg，1688—1772）的推崇。斯威登堡断言，所有造物都起源于上帝的爱，因此是完美的，而这种完美的状态已被人类的自私搅乱。

图3-12　威廉·布莱克，《羔羊》，出自《天真之歌》，拷贝b，1789年，铜版蚀刻与水彩上色，11.9×7.7厘米，国会图书馆，善本和特殊馆藏资料部，莱辛·J.罗森沃德收藏，华盛顿哥伦比亚特区。

邪恶来到这个世界是因为人类爱自己甚于爱上帝。

布莱克接下来的大部分有插图的书籍也表现出受到斯威登堡宗教信仰的影响，但是它们同样展现了他不寻常的政治观点。出于对1789年法国大革命的同情，布莱克加入了一个激进的政治圈子，参与者还有弗塞利和作家玛丽·沃尔斯顿克拉夫特（Mary Wollstonecraft，1759—1797）。神秘宗教信仰与激进政治主张的融合让布莱克在1790年创作出被称为"预言集"或"兰贝斯书"（Lambeth Book，以布莱克居住的伦敦郊区命名）的一些书。在这些书中，他研究了人类精神和肉体的奴役史（《由理生书》[Book of Urizen]、《阿罕尼亚书》[Book of Ahania]和《罗斯书》[Book of Los]），也关注着它的未来（《美利坚：一个预言》[America: A Prophecy]和《欧罗巴：一个预言》[Europe: A Prophecy]）。这些书中的文本和插图都是晦涩难懂、含义模糊的，因为布莱克坚持要读者经过长时间的仔细研究才能明白它们的意义。尽管如此，这些插图对观众往往有着直抵内心的冲击力。《罗斯书》的卷首插图《罗斯之歌》（The Song of Los，图3-14）可以被作为一个典范。在画中，我们看见一位可能是男性的人物形象，只穿一件白色长裙，俯伏在摊放着一本大书的祭坛前。上方一轮被黑斑遮盖的巨日赫然出现。太阳一般象征生殖力、生长和启蒙。而这个黑暗、长满脓包的天体则描述了一个病态的世界，其中的人们在罪恶的书中寻找忠告，并生活在无尽的黑暗中。

布莱克的插图书吸引了一小群崇拜者，这些人通过给他委托作品使他在经济上得以维持。这些委托作品中有一些是雕版的书籍插图，另一些是为历史悠久的文本绘制水彩插图，例如《圣经》、但丁·阿利盖利（Dante Alighieri，1265—1321）的《地狱》（Inferno）和弥尔顿的《失乐园》，或者其他更现代的诗人的作品，

图3-13　威廉·布莱克，《老虎》，出自《天真与经验之歌》，拷贝A，1789年设计，1794年印刷，铜版蚀刻与水彩上色，11×6.3厘米，大英博物馆，伦敦。

第三章　乔治王时代晚期的英国艺术

图 3-14 威廉·布莱克,《罗斯之歌》,《罗斯书》卷首插图,拷贝 e,1795 年,铜版彩色印刷,23.4×17.3 厘米,亨利·E.亨廷顿图书馆和美术馆,圣马力诺,加利福尼亚州。

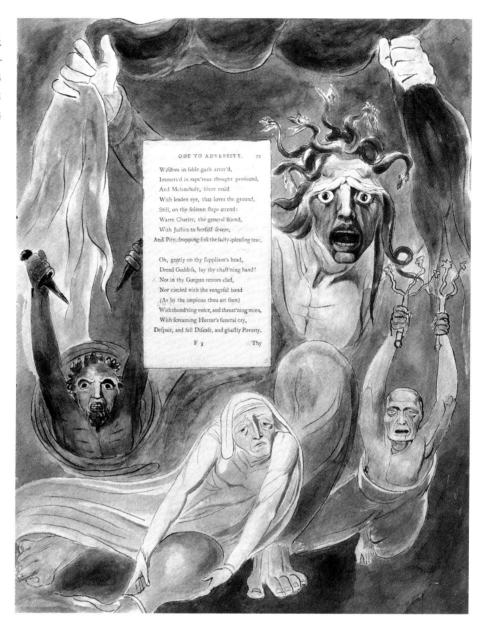

图 3-15

威廉·布莱克,《逆境颂歌》,《托马斯·格雷诗集》插图,1797—1798 年,墨水笔、墨水和水彩画于纸上,41.9×32.4 厘米,耶鲁大学英国艺术中心,保尔·梅隆收藏,纽黑文,康涅狄格州。

诸如爱德华·杨(Edward Young,1683—1765)和托马斯·格雷(Thomas Gray,1716—1771)的。布莱克偶尔会在皇家美术学院和水彩画家联合会(Associated Painters in Watercolours)的展览上展出这些水彩画,后者是在 18 世纪晚期、19 世纪早期发展起来的几个水彩画团体中的一个(参见第 177 页)。

水彩插图《逆境颂歌》(*Ode to Adversity*,图 3-15)是为托马斯·格雷的诗作所创作的一组 166 幅水彩插图中的一张。这套插图是布莱克的密友弗塞利作为送给妻子的礼物而委托他作的。围绕着格雷的颂歌中涉及"蛇发女怪可怕的外衣"和"恐怖的如丧葬般的哭喊/绝望、突然的恶疾和可怕的饥饿"的文本,我们看到一个可怕的蛇发女怪的头,周围盘绕着一群正疯狂撕咬的蛇,还有其他许多威胁地看着观众的怪异形象。这里,就像在许多其他布莱克的作品中一样,崇高感被提升到极限。

布莱克从没有尝试过油画,不过在他职业生涯的后期,他发展出一种独有的绘画技法,可以让他创作比书籍插图和水彩画更大的作品。他用木匠的胶水混合颜料,将这种自制的绘画颜料敷到油画布上或薄铜板上(其表面事先涂过胶水和石灰的混合物)。即使它和颜料与鸡蛋相调和的传统蛋彩画法相当不同,布莱克还是称这项技术为"蛋彩画法"。1809 年,布莱克在他兄弟家中举办的个人展上展出了部分此类画作。其

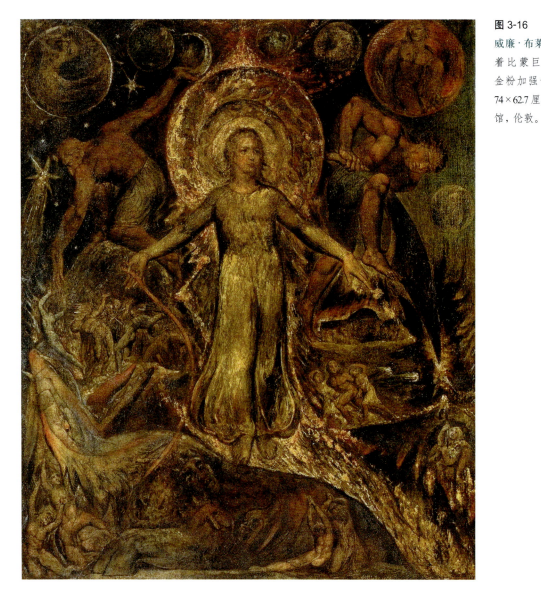

图 3-16

威廉·布莱克,《皮特之灵驾驭着比蒙巨兽》,1805年?,用金粉加强色彩的布面蛋彩画,74×62.7厘米,泰特不列颠美术馆,伦敦。

中之一是《皮特之灵驾驭着比蒙巨兽》(*The spiritual Form of Pitt Guiding Behemoth*,图3-16)。在这幅令人费解的作品中,小威廉·皮特(1783年起任英国首相,1806年死于任上)出现在类似幻象的图景中。他穿着一件长袍,头上环绕着巨大的光环,年轻的他(去世时47岁)手持缰绳操控着《旧约》中的比蒙巨兽,它象征了皮特对法国所发动战争的威力。在布莱克为1809年展览写的图录中,他宣称自己的作品受到一个幻象的启发,在其中他看见古代的绘画和雕塑在"寺院、塔楼、城市、宫殿的墙上……它们建在伊甸园河流周围的高度文明的国家中,如埃及、摩押(Moab)、以东(Edom)、亚兰(Aram)"。他尽力模仿他宣称见过的这些绘画,将它们的高贵与华美用在"用小尺寸表现的

现代英雄们"身上。

《皮特之灵驾驭着比蒙巨兽》是综合了布莱克的政治和宗教兴趣的典范。在布莱克包罗万象的历史观中,神话与现实、过去与现在都提供给他善与恶、理性与非理性长久斗争的例证。

当代英雄与历史语境

布莱克的《皮特之灵驾驭着比蒙巨兽》在现在的观众看来是以非同寻常的方式展现了当时一位政治家的形象。而在当时,它也是不寻常的。不过,不是因为它把皮特放在一个虚构的背景中,而是因为其背景自

图 3-17

詹姆斯·巴里,《查塔姆伯爵一世威廉·皮特肖像》,1778 年,飞尘法(aquatint)蚀刻版画,45.4×36.7 厘米,大英博物馆,伦敦。

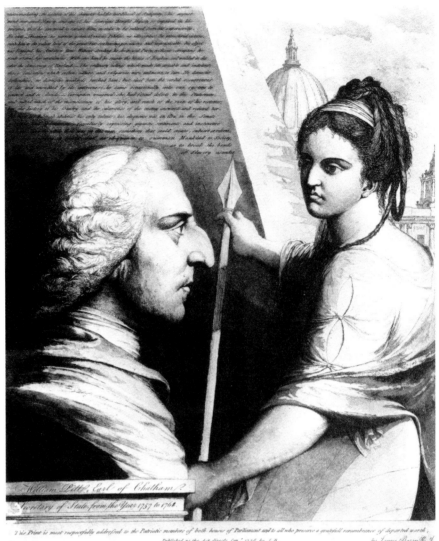

身在对《旧约》和世界末日景象的呈现方面就是十分特别的。

18 世纪,当代英雄们一般都被展示为穿着古典服装,处在古代的环境中。詹姆斯·巴里蚀刻的《查塔姆伯爵一世威廉·皮特肖像》(Portrait of William pitt, 1st Earl of Chatham,图 3-17)中,小威廉·皮特的父亲就是一个恰当的例子。这件作品是在 1778 年伯爵去世后委托绘制的,这幅版画把他描绘成有底座的古罗马半身像。在半身像旁边站着一个不列颠的寓言形象——穿着古典式裙子的丰盈妇女。她用一支箭指向被刻在金字塔上的皮特的成就。背景中可以看见圣保罗大教堂圆顶的一部分。巴里的图像不同于布莱克的,它用更传统的方式展现 18 世纪的英雄们,充满了古典的和寓意性的指涉。

也许第一个打破这种 18 世纪传统的画家是本杰明·威斯特。他 1771 年画的《沃尔夫将军之死》(The Death of General Wolfe,图 3-18)在那个时代是很独特的:画中的英雄没有穿着古代的服装,而是身着当时的服饰,他的功绩没有用寓意性的指涉来展示,而以对真实事件的描述展现。由此,威斯特改变了传统的英雄形象,同时创造了历史画的新形式。与早期描述古代或中世纪的历史事件或文学片段的历史画不同,《沃尔夫将军之死》歌颂了当代的事件。

英国少将詹姆斯·沃尔夫(James Wolfe)是七年战争中的著名英雄。当他 1759 年在魁北克指挥英军对抗法军时,受了致命伤。在他弥留之际,一个士兵带来了大败法军的消息,接着沃尔夫说了最后的遗言:"感谢上帝,现在我可以平静地死去了。"

第三章 乔治王时代晚期的英国艺术 77

威斯特的赞助人乔治三世（1760—1820年在位）总共从这位画家处买了大约六十幅画，但拒绝买这一张。他认为这张画"用这样的服装、马裤和尖顶帽来展示英雄简直荒谬可笑"。并且乔舒亚·雷诺兹也主张威斯特用古典的服装代替现代的制服。尽管批评界如此，这张画还是在1771年皇家美术学院展上第一次展出时获得了巨大的成功。显然威斯特知道在写实的背景中描绘当代的英雄可以产生强烈的公众感染力。他将自己与史学家相比，争辩道：

> 引导历史学家之笔的真实同样将主宰画家的铅笔。我认为自己有责任把这件大事告知世界；但是，如果我用古典的虚构再现代替事件的事实，我如何能为后代所理解呢？

当然，威斯特画中的"真实"只是相对而言的。因为威斯特没有出现在事发现场，他只能依靠目击者的描述。且即使对于这些资料，他也没有非常忠实地呈现，因为他要安排画面来凸显沃尔夫和麾下军官的英雄主义。在军官包围中，咽气的沃尔夫作为中心场景让人回想起对着基督尸体哀悼的传统表现。威斯特显然希望观众把为国捐躯的沃尔夫和为人类献身的基督加以比较。沃尔夫周围的人物（总计12人，和基督的门徒一样多）中有几位是在加拿大作战的著名英国军官。有趣的是，他们中的大部分事实上并不在沃尔夫死亡的现场。

同样与历史不相符的是在前景中出现的一个美洲土著。他在此发挥了寓言形象的作用，代表战争发生地——北美。他双腿交叉并且用手托头的独特姿势可以在传统寓意哀悼的形象中找到（例如，卡诺瓦设计的玛丽亚·克里斯蒂娜墓碑中的死亡精灵，参见图2-22）。

威斯特的画同时是一幅英雄画像、一组群体肖像和一张当代历史画，编织进关于勇气和自我牺牲的道德说教。它开创了一种新的历史画风格，这种风格在

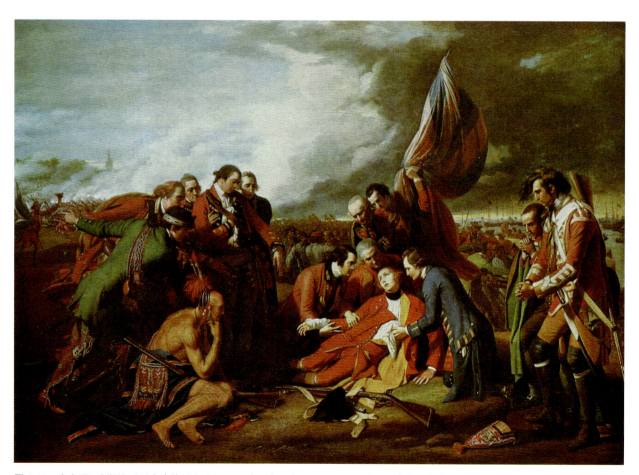

图3-18　**本杰明·威斯特**，《沃尔夫将军之死》，1771年，布面油画，1.51×2.13米，加拿大国家美术馆，渥太华。

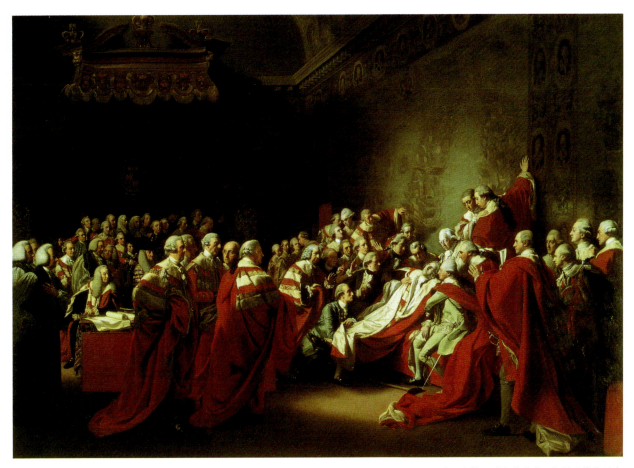

图 3-19　约翰·辛格尔顿·科普利，《查塔姆伯爵之死》，1779—1781 年，布面油画，2.28×3.07 米，泰特不列颠美术馆，伦敦（借给国家肖像美术馆，伦敦）。

拿破仑时代的法国繁盛起来，并持续到 19 世纪及以后。

威斯特的创新被另一位出生于美国而在英国工作的艺术家约翰·辛格尔顿·科普利（John Singleton Copley，1838—1915）向前推进了一步。科普利的画《查塔姆伯爵之死》（The Death of yhe Earl of Chatham，图 3-19）再现了巴里 1778 年在他的蚀刻版画中描绘过的老威廉·皮特在下议院突然去世时的场景。与威斯特的《沃尔夫将军之死》不同，后者追求最强烈的效果（他自己称其为像一部"史诗作品"一样）；而科普利的绘画让我们觉得更接近于真实的新闻报道。画家尽一切努力创作在伯爵逝世时下议院中每一位议员独特的个人肖像。它极其有效地结合了历史画和肖像画。或许受到威斯特与他的《沃尔夫将军之死》成功的刺激，科普利决定组织一场个展来展览《查塔姆伯爵之死》，同时出售版画复制件。这场展览给了科普利很好的经济回报，还为他赢得了极高的公众关注度。

宏伟风格与中产阶级肖像画

《查塔姆伯爵之死》的成功应部分归功于 18 世纪和 19 世纪早期肖像画的盛行。就像我们在第一章看到的，此时这种题材的画已赢得了最广大的英国市场。此时几乎全英国的画家，除了布莱克和弗塞利，都活跃于此领域。虽然对历史画的喜爱远胜于肖像画，但后者对许多有才能的画家而言是一项主要的经济来源，例如雷诺兹、科普利、庚斯博罗、乔治·罗姆尼（George Romney，1734—1802）、德比的约瑟夫·赖特（1734—1798）和托马斯·劳伦斯（Thomas Lawrence，1769—1830）。

就像 18 世纪上半叶，大部分的肖像画都属于那些时髦的伦敦人，一般他们都是贵族成员。这个阶级的人仍然喜爱"宏伟风格"的肖像画——真人大小的全身像，这样可以有效地强调被画者的财富和地位。1786 年乔治·罗姆尼的《罗德巴德夫人肖像》（Portrait

第三章　乔治王时代晚期的英国艺术　　79

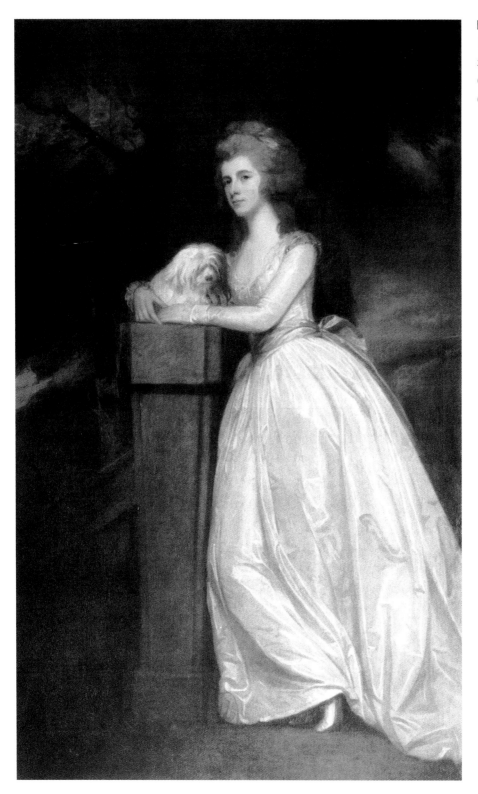

图 3-20 乔治·罗姆尼,《罗德巴德夫人肖像》,1786 年,布面油画,2.36×1.42 米,利弗夫人 (Lady Lever) 美术馆,日照港 (Port Sunlight),威勒尔 (Wirral)。

of Lady Rodbard,图 3-20)展现了这 25 年中,或是从庚斯博罗画了《玛丽·豪伯爵夫人像》(参见图 1-15)之后,肖像画发生的一些变化。罗姆尼的肖像画展现了一种新的感伤情调,与庚斯博罗的务实气氛不同。

对比豪伯爵夫人坚实的步态,罗德巴德夫人正倚靠在一个底座旁,心不在焉地抱着她的宠物,似乎刚被观众从一场深沉的白日梦中唤醒。

紧接在宏伟风格的肖像画之后,18 世纪的英国兴

图 3-21 德比的约瑟夫·赖特，《理查德·阿克莱特爵士像》，1789—1790 年，布面油画，2.41×1.52 米，个人收藏。

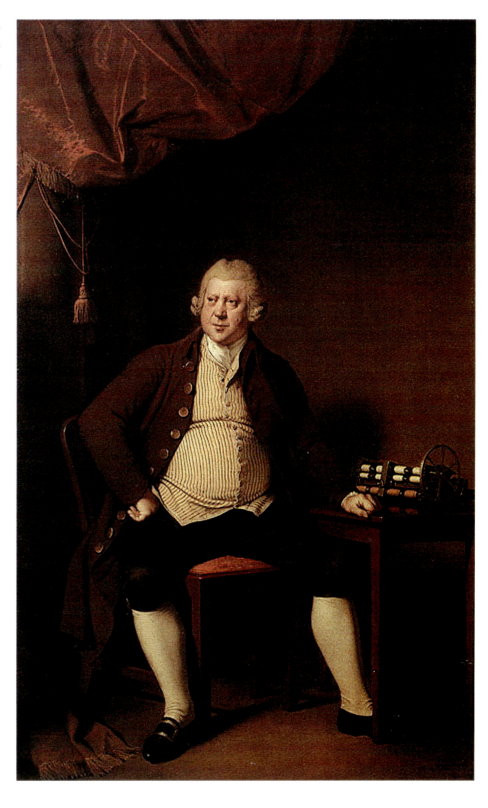

起了一种非常不同的肖像画类型，更适合展现雄心勃勃的英国中产阶级。经由工业革命而富裕起来的新兴工业家们成为肖像画家的新增客户。其中一些人想要被画得与贵族一样，而其他人则要求一种新的肖像画类型，强调的不是财富带给他们的优雅生活方式，而是作为财富之源的辛勤工作和企业家才能。

赖特1789至1790年画成的《理查德·阿克莱特爵士像》（*Portrait of Sir Richard Arkwright*，图 3-21）

第三章　乔治王时代晚期的英国艺术　81

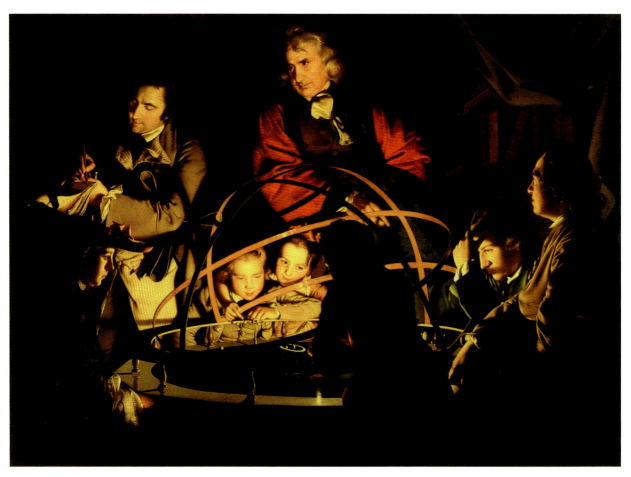

图 3-22　德比的约瑟夫·赖特,《哲学家关于太阳系仪的演讲,仪器中电灯代表太阳》,1764—1766 年,布面油画,1.47×2.03 米,德比博物馆和美术馆。

就是一个典型。它描绘了一个转变成纺织大亨的兰开夏郡(Lancashire)理发师,到去世时他的财富估计达到了 50 万英镑。在阿克莱特身边的桌子上放着一套棉纺滚轴,是他发明的新纺线机的关键部分,这一机器使他获得成功。虽然德比的赖特仍然使用贵族肖像画的某些传统,例如背景中的圆柱和幔帐,但是他的阿克莱特肖像画还是违背了既有传统,将被画者安排在室内,仿佛在办公室中工作时突然被打断的样子。这张肖像画缺少宏伟风格的肖像画所有的面部修饰、人为地减少人物体重及对姿态的改善。相反,它展现了一张不加修饰、直接写实的中产阶级企业家的肖像,画中的人通过勤奋和才智获得成功,而他的财富来自对劳工的剥削。就像当时大部分的工人一样,阿克莱特的雇工也从早上 6 点一直干到晚上 7 点。他的约一千九百名工人中有三分之二是只有 6 岁或稍微大一些的孩子。

阿克莱特和德比的赖特一样,也和大部分的新兴企业家一样,来自伦敦以外的地方。事实上,纺织厂、铸铁厂和瓷器厂都不建在伦敦,而是由年轻且精力充沛的企业家建在诸如兰开夏郡、斯塔福德郡(Staffordshire)和德比郡(Derbgshire)这样的郡里。这些人一般都没受过正规教育,但他们眼观六路,耳听八方,学习了那个时代新的科学发现和技术创新。赖特两幅最著名的画凸显了乐观、好奇和自我改善的精神,正是这种精神帮助像阿克莱特和韦奇伍德这样的人获得成功。《气泵里的鸟实验》(An Experiment on a Bird in the Air Pump,1768,现藏英国国家美术馆,伦敦)和《哲学家关于太阳系仪的演讲,仪器中电灯代表太阳》(A Philosopher Giving a Lecture on the Orrery, in which a Lamp is Put on Place of the Sun,图 3-22)都展现了一群外省的科学社团成员正参加一场实验演讲。后一幅画描绘了一群孩子和成年人聚在一种早期的星象仪——太阳系仪周围。这个房间

里是黑的，只有一盏灯亮着，被放在太阳系仪中代表太阳。在太阳系仪背后的中间位置上，站着一位头发灰白的老人，他正给三个年轻人、一位妇女和三个孩子讲授天文知识。

尽管画中的每个形象都表现了一个有特性的人，但赖特没有把这幅画作为肖像画展出，而是作为一幅风俗画，即日常生活画。18世纪的英国观众对这个场景是很熟悉的，因为这一时期业余科学社团遍布全国。作为伊拉斯谟斯·达尔文博士（Doctor Erasmus Darwin，进化论者查尔斯·达尔文[Charles Darwin]的祖父）的密友，赖特曾参加过著名的伯明翰月光社（Birmingham Lunar Society）的一些聚会，这个社团的成员除了达尔文，还有诸如詹姆斯·瓦特这样的发明家和例如约书亚·韦奇伍德这样的工业家（参见第55页）。

赖特的画超越了传统的风俗画，不仅在于它巨大的尺寸，还在于他处理这个主题时的严肃态度。画中的人物或者仔细地聆听演讲或者盯着太阳系仪沉思，被它的光亮所吸引。演讲和太阳系仪让他们思考广博的宇宙、造物的神奇，或许还有生命自身的意义。赖特的《太阳系仪》以及相关的画比当时其他的作品更好地传达了时代精神，即将科学与工业技术视为解答宇宙奥秘的钥匙与推动人类进步的工具。

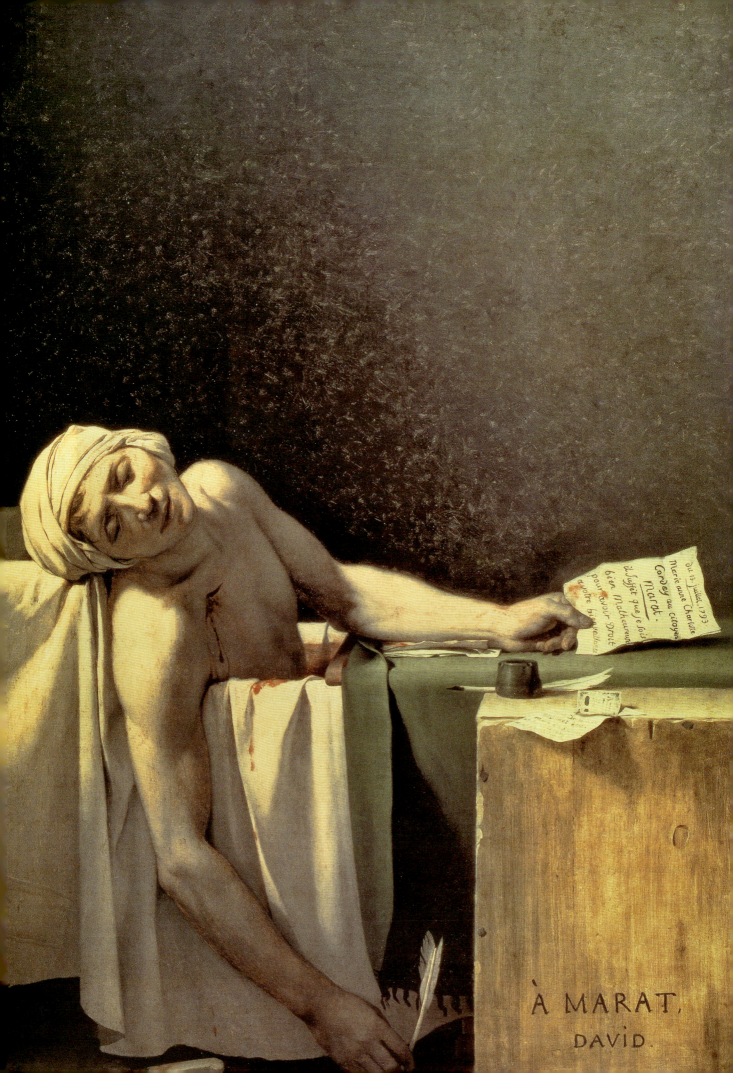

第四章

法国的艺术与革命宣传

当英国在美国独立战争后继续繁荣时,法国正经历着革命和政治的混乱。美国对英国统治的反抗让法国看到了公民如何为自由和平等而斗争,于是不久之后他们也走上了革命的道路。

法国大革命(参见第 86 页"**1789—1795 年法国大革命中的主要事件**")有着复杂的起源。周期性的食物短缺;现有政治制度下,迅速壮大的中产阶级却被完全排除在政治权力之外;加之占据思想氛围主导的"哲人"宣扬社会和政治改革,这些共同构成了爆炸性因素。而路易十六(1774—1792 年在位)试图增加税收,点燃了革命的导火索。国王希望获得由贵族、高级神职人员和富裕的中产阶级选出的一个特别委员会的支持从而使增税合法化。但是,委员会不愿意变成公众批评的靶子,因此建议国王召开三级会议(Estates General),这是一个由 300 位贵族代表、同等数量的神职人员和 600 位第三等级的平民组成的政治实体。这个发展让人始料未及,三级会议从 14 世纪就一直存在,不过自 1614 年后就一直没有召开过。

1789 年 5 月 5 日,选出的三级会议代表在凡尔赛宫召开第一次会议。不足为奇的是,他们一分为二,一方是站在国王这边的贵族和神职人员,另一方是希望从总体上改革税制和政府的第三等级的平民。在确信无法在三级会议的机制中占据优势后,第三等级平民组建了一个新的管理实体——国民议会(National Assembly)。在正式会场附近的室内网球场上,他们举行会议,宣誓直到给法国修订出一部新宪法才解散。国王发现无法控制他们了,于是让神职人员与贵族去和第三等级一道组成负责修订宪法的"制宪议会"(Constituent Assembly)。同时,他暗中调动军队在必要时采取行动。

当这些事在凡尔赛发生的时候,巴黎和法国省级城镇中因为食品短缺而产生动乱。饥饿和人们因看见聚集的军队而产生的恐惧直接导致了暴乱。1789 年 7 月 14 日,愤怒的人群突袭了巴黎的巴士底狱(the Bastille fortress),并解救出被关押其中的政治犯。制宪议会认为只有一种办法能安抚暴动的人群,8 月 4 日,制宪议会正式废除了封建专制。3 周后(8 月 27 日)该议会宣布了旨在授予全法国人自由和平等的《人权和公民权宣言》(Declaration of the Rights of Man and of the Citizen)。当国王拒绝批准议会的决定时,一大群人冲进凡尔赛宫,逼迫国王和王室成员回到了巴黎。

同时,制宪议会以《人权和公民权宣言》规定的原则为基准继续修订新的宪法。最初的计划是创建君主立宪制,保留国王,但严格限制他的权力。可是国王不愿意妥协,最终导致君主制的废除和法兰西共和国宣告成立。一个新的管理机制——国民公会(National Convention)以叛国罪宣判国王死刑。1793 年 1 月 21 日,路易十六被送上断头台;10 月 2 日,他

◀ 雅克-路易·大卫,《马拉之死》,1793 年(图 4-6 局部)。

1789—1795年法国大革命中的主要事件

1789.3.5	在凡尔赛宫召开三级会议
1789.6.20	网球场宣誓（Oath of the Tennis Court）
1789.7.14	攻占巴士底狱
1789.8.4	制宪议会废除君主专制
1789.8.27	《人权和公民权宣言》，它成为1791年宪法和随后的诸多立法的绪论
1789.10.5—6	巴黎群众冲进凡尔赛宫并强迫王室来到巴黎
1790.7.12	《教士公民组织法》（Civil Constitution of Clergy，在全国范围重组法国的罗马天主教会）
1791.9.3	第一部宪法；立法议会取代了制宪议会
1792.4	法国大革命爆发
1792.8.10	攻击了巴黎的杜伊勒里宫（Tuileries Palace），随后君主制被终止
1792.9.21	第一次国民代表大会；君主制被废除，第一共和国成立
1973.1.21	路易十六被处决
1793.4.6	建立公众安全委员会（Committee of Public Safety）
1793.6.22	采用第二部共和国宪法（Second Republican Constitution）
1793.7	罗伯斯庇尔（Robespierre）进入公众安全委员会
1793.9	罗伯斯庇尔的"恐怖统治"（Reign of Terror）开始，其间1.7万人被处决
1793.10.16	玛丽·安托瓦内特被处决
1794.7.27	罗伯斯庇尔的统治结束
1794.7.28	罗伯斯庇尔被处决
1794.7	公众安全委员会解散
1795.8.22	实施《共和三年宪法》（Constitution of Year III），设立督政府（the Directory）

的妻子玛丽·安托瓦内特也被处死。

这场革命终结了君权神授、以出身论贵贱的旧有世界秩序（参见第7页"**专制制度**"）。大革命引领社会进入了一个政治平等和社会阶层流动的新纪元，此后，权力和财富不是靠继承而是要靠劳动获得，国家的治理也有法可依，而不是靠统治者的心血来潮。

大革命前后的玛丽·安托瓦内特

没有什么比并置两张间隔15年画成的玛丽·安托瓦内特肖像画更能体现法国大革命前后的剧烈变化了。第一张肖像画（图4-1）是由著名的法国女肖像画家伊丽莎白·维热-勒布伦（Elisabeth Vigée-Lebrun，1755—1842）创作的一幅传统的统治者像。画面习惯性地用圆柱和垂挂的幔帐做背景，王后穿着低胸礼服，她复杂而巨大的裙子被撑裙或鲸骨架撑起。大量的荷叶边、丝带、褶饰和流苏装饰着这条拖着长长裙裾的礼服裙。王后高耸的假发上插着鸵鸟毛，强调了她的王室身份。壁架上路易十六的大理石半身像和桌上的王冠标志了她是欧洲最有权力的女性。

对比于这张画像中傲慢冷淡的玛丽·安托瓦内特，1793年10月6日大卫的速写（图4-2）中，她双手被反绑在背后，坐在载着她去断头台的木马车上。失去了王宫的保护，她被暴露在群众窥探性的注视，以及那些淫秽的咒骂和愤怒的手势中。没有了高挑扑粉的假发和象征她无尽财富的华丽礼服，她穿着简单而粗糙的囚服，随便地用亚麻布帽子扣住她油腻的短发。此时的玛丽·安托瓦内特仅有38岁，看上去却像老妪。只有自信挺直的坐姿暗示出她过去的荣耀。

在三年之内，一度称雄欧洲的法国君主制被彻底消灭了。这永久地改变了法国，而玛丽·安托瓦内特的命运则代表了这种变化。法国的剧变令旁观的局外人恐惧惊慌。或许埃德蒙·柏克在纪念玛丽·安托瓦内特的简短演讲里最简洁地表达了这种感受：

天呐，这叫什么革命！我要有怎样的铁

图 4-1 伊丽莎白·维热-勒布伦,《玛丽·安托瓦内特肖像》(*Portrait of Marie Antoinette*),1778—1789 年,布面油画,2.73×1.94 米,维也纳艺术史博物馆,维也纳。

图 4-2 雅克-路易·大卫,《去断头台路上的王后玛丽·安托瓦内特》(Queen Marie Antoinette on the Way to the Scaffold),1793 年,纸上墨水笔画,15×10 厘米,卢浮宫博物馆,E. 德·罗特希尔德 (E. de Rothschild) 收藏,巴黎。

> 石心肠才能平静地看待这番时移世易!在一个有着勇士的国度,一个有正人君子和骑士的重视荣誉的国度,我怎么也没想到这样的灾难会降临到她身上!

大卫:《扈从给布鲁图斯带回他儿子的尸体》

巧合的是,1789 年沙龙正式开幕的日子恰是宣布《人权和公民权宣言》的前一天。法国当时著名的画家和受崇拜的老师大卫向此次沙龙递送了三幅作品。其中最重要的一幅是受皇家建筑主管堂吉维叶伯爵(参见第 25 页)委托而作,但却逾期完成的《扈从给布鲁图斯带回他儿子的尸体》(The Lictors Returning to Brutus the Bodies of His Sons for Burial,图 4-3)。与《贺拉斯兄弟的宣誓》一样,这件作品的主题也是关于忠孝的冲突。

公元前 509 年,在领导了废黜最后一任罗马皇帝塔克文尼乌斯(Tarquinius)的运动后,罗马执政官路奇乌斯·尤尼乌斯·布鲁图斯(Lucius Junius Beutus)发现有一场复辟君主制的密谋。当密谋泄露时,他发现自己的两个儿子也牵涉其中。布鲁图斯下令将他们鞭打并斩首。罗马历史学家普鲁塔克在他的《希腊罗马名人传》(Lives)中记载了此事,评论布鲁图斯的行为"很难说完全的对或错"。确实,该如何评价这个为了共和国(公共的事业)而杀死亲生儿子的人呢?这正是大卫在他的画中所触及的道德问题。

此画描绘了在布鲁图斯府上,扈从(相当于现在的警察的古代官职)正抬着他两个儿子的尸体走了进来。当第一具尸体被用担架抬进房间时,布鲁图斯仍坐在他的椅子上,故意背对着门口。他佯装冷漠,但他的手势却暗示了紧张的情绪。只见他坐在椅子边上,两腿交叉,脚趾紧紧地蜷缩着。在他左手中紧握着那封牵涉到他儿子的信件,同时他的右臂犹豫不决地举起,这可以被解读为自责的迹象。

在布鲁图斯试图坚忍地面对他儿子的死时,他的妻子和女儿则在看到尸体的一刻悲痛欲绝。当母亲想冲向她的儿子们时,一个女儿在她的怀中昏厥过去,另一个则遮住双眼不去看这个可怕的场景。一个女仆转过身去,和布鲁图斯的貌似冷漠不同,她为了隐藏自己的悲痛拭去了泪水。

光线在画中扮演了一个重要的角色,精心设计的明暗对比明显增强了画面的冲击力。布鲁图斯被黑暗包围,暗示了他内心的冲突和沮丧的情绪。画面中心的那组悲伤的妇女则在亮处。最强烈的明暗对比更存在于两个静物之间——放置在门口边几乎全暗处的寓意罗马的雕塑,和靠近画面中央,放在桌上用强光照亮的针线篮。这绝不是偶然,而是道出了国家与家庭、责任与私爱之间的冲突,这就是这幅画的核心。

尽管大卫在 1787 年大革命爆发之前就着手这幅画的创作了,但当完成品在两年后展出时却似乎成了对时事的评论。布鲁图斯推翻了君主制,并把权力交还元老院,这就好比废除旧政权之后,先后恢复三级会议和制宪议会的权力。但是,1789 年很少有人这样理解这幅画。当时的批评家们关注的是画作的道德旨向和情感冲击力,其中一些人将其描述为"崇高"。他们还赞扬了这张画娴熟的技法,以及明暗对比的强烈效果。

图4-3　雅克-路易·大卫，《扈从给布鲁图斯带回他儿子的尸体》，1789年，布面油画，3.25×4.25米，卢浮宫博物馆，巴黎。

不过，随着大革命各类事件的逐渐出现，布鲁图斯的故事开始被视为现代革命者的古代榜样。布鲁图斯被看成一个革命英雄和殉道者，为共和事业作出了巨大的牺牲。当大卫在两年后的1791年沙龙上再一次展出这幅画时，一位批评家写道："布鲁图斯，你高尚的道德让你付出了沉重的代价……罗马缅怀你，并将在大理石上刻下：向布鲁图斯致敬，他为他伟大的祖国牺牲了他的孩子。"

纪念法国大革命中的英雄与烈士

尽管大卫的《扈从给布鲁图斯带回他儿子的尸体》被和法国大革命紧密联系起来，但还是很难确认大卫是否，或者在多大程度上赋予了这幅画革命意味。当1787年堂吉维叶伯爵委托大卫为那年的沙龙作画时，画作的内容要求是描绘传奇的罗马英雄科里奥拉努斯（Coriolanus）。但是大卫不仅没有按时完成作品，还改变了主题。（现在的研究很难确认，改动是否经过了伯爵的同意。）虽然一些艺术史家认为，大卫对这次订件委托的态度是满不在乎，但在另一些学者看来这是大卫对当时艺术权威的反抗。

总之，大卫对当时的历史事件表现出了极大兴趣。与第三等级的其他成员一样，他也对旧政权不满。作为一个艺术家，他极为反对法国皇家学院，因为它和这个国家一样，由少数特权人物把持，只维护本阶级的趣味。正是为了改革法国皇家学院，大卫才参与政治事务。1790年，大卫加入了激进的雅各宾派（Jacobins），并在雅各宾派当权的1792到1794年夏天，担任了多个政府职务。在这期间他曾被选为国民公会的代表，投票处决了路易十六和玛丽王后。此外，在1793年他还担任了雅各宾俱乐部的主席。因具有这种政治影响力，他在废除皇家学院的过程中发挥了重要作用，使法国皇家学院最终在1795年由法兰西学会（Institut de

图4-4　雅克－易·大卫，《网球场宣誓》的预备素描稿，1791年，墨水笔、褐色墨汁及棕色淡彩画于纸上，用白色提亮，65×105厘米，卢浮宫博物馆，巴黎（长期租借给凡尔赛宫国家博物馆）。

France）替代。

1791年雅各宾派委托大卫创作《网球场宣誓》（The Oath of The Tennis Court），如果此画得以完成，它将成为纪念革命事件的第一幅重要作品。这幅巨大的油画原计划悬挂在国民议会的大厅里，而用于创作的经费则来自该画印刷复制品的预订款。

和10年前科普利创作《查塔姆伯爵之死》（参见图3-19）相似，《网球场宣誓》是一幅涉及众多人物肖像的反映当时历史事件的画作。有630个人在宣誓书上签名，还有其他更多的人出席见证。要把当时网球场内的所有人都描绘出来是不可能的，然而把宣誓的领袖人物描画清楚使公众能辨认出他们却非常重要。

《网球场宣誓》这幅画创作了一年多，大卫画了一幅巨大的预备素描稿，并在画布上画出了基本构图。1792年春天，画面上的一些人物描绘已经完成了，大卫却决定放弃这件作品，原因当然是1790年代初发生的狂暴政治事件。尽管革命党一开始是团结一致的，但革命成功以后很快就分裂成了激进的雅各宾派和温和的吉伦特派（Girondins）。两派激烈冲突，成王败寇，许多曾经的革命英雄都变成了国家公敌。当我们辨认出宣誓仪式的中心人物是在1793年被雅各宾派处决的吉伦特派成员时，就不难理解如果大卫继续完成这件作品，不仅是不合适的，甚至是非常危险的。

通过1791年在沙龙上展出的《网球场宣誓》的预备素描稿（图4-4），我们可以想象该画如若完成的样子。整个宣誓场景被安排在一个由未经装饰的木板围成的室内网球场中，站在中间桌子上的是随后很快被处死的让－西尔万·巴伊（Jean-Sylvain Bailly，1736—1793）。这个第三等级的领袖正在向他周围的代表们宣读誓言。代表们向他欢呼，向他挥舞着手臂，大声呼喊着。在巴伊前面的是当天在场的三个开明的神职人员——一个修道士、一个神甫和一个新教牧师——他们握手、拥抱在一起。（这个细节来自大卫的虚构，但是它非常有助于象征新的政治秩序，其中诸如宗教和阶层这样旧的分隔已经被废弃了。）一阵大风从敞开的窗户吹进来，使窗帘像旗帜一样飘扬起来。许多平民趴在窗台上，观看这一场景。一个父亲握着孩子的手臂指向下方的代表们，让他记住眼前这一历史性事件

图4-5　雅克-路易·大卫，《网球场宣誓》（未完成画作的片段），1791—1792年，布面油画，3.58×6.48米，凡尔赛宫，凡尔赛。

的重要意义。

在这幅大约3.58×6.48米的未完成油画上，几个签名者的写生头像配有精确素描的裸体躯干（图4-5）。毫无疑问，从预备素描稿上我们能看出，大卫最终会为他们画上衣服的。但是通过画裸体，他能更好地把握人物的手势和姿态。大卫这一方法现在看起来可能不寻常，但却是当时人物画的惯例，以人体素描为核心。

在这之后，大卫没有再得到创作纪念革命事件的作品的官方委托。他的艺术才能被用于设计新的共和国艺术风格和组织革命游行、庆典及"革命烈士"的葬礼。与最后一项相关，在1793至1794年，大卫创作了三幅重要作品，都是表现为革命事业献身的烈士。在这三幅作品中，最广为人知的是《马拉之死》（*The Death of Marat*，图4-6）。这幅画完成于1793年，表现了一个雅各宾派记者让-保尔·马拉（Jean-Paul Marat）被害于家中浴盆里的情景。马拉因患有皮肤疾病，常在盛有药液的浴缸里工作。1793年7月13日，为吉伦特派工作的夏洛特·科黛（Charlotte Corday，1768—1793）编造理由进入马拉家中，用藏带的尖刀刺穿了马拉的心脏。

大卫和马拉很熟，在他被暗杀的前一天还拜访过他。马拉的公开葬礼是由大卫安排的，这也激发了他创作一幅纪念性的绘画。这幅作品的创作基于大卫自己对拜访马拉的记忆。他记得"浴盆旁，有一张放墨水和纸张的木台，而他总是从浴盆里伸出手来，书写关于如何拯救人民的思考"。在大卫的画作中展现的马拉是被暗杀后的样子，他的身体倒向浴盆的一侧，包着亚麻布的头向后垂下。他的右手依然握着羽毛笔，左手拿着夏洛特·科黛要求接待她的信。在他旁边的木台上面放着墨水瓶、羽毛笔、信件和纸张。在木台前面，写着"致马拉，大卫"。

大卫用一种非常不寻常的方式表现了一位国家英雄。比如，他的画作和弗拉克斯曼纪念纳尔逊的作品（参见图2-25）以及巴里为已故的老威廉·皮特画的肖像（参见图3-17）有很大不同。18世纪经常出现在纪念性绘画中的寓言人物和宏大的建筑背景并没有在此出现。马拉赤裸着身体瘫倒在浴盆里，看起来很脆弱，甚至令人同情。大卫巧妙地不让这一形象显得荒诞，把怪异转变成了崇高。他使用了竖向构图，使马拉的身体引人注目地从暗绿色的背景中凸显出来。（大卫的灵感可能来自他自己设计的马拉的灵堂，其中马拉的尸体被安置在一所废弃的教堂中一个高大的深色祭台上，图4-7）。此外，他弱化了所有的谋杀细节，例如伤痕和血污。马拉的身体和面容被表现得非常平静和高贵。他的右手姿势非常类似在罗马圣彼得大教堂的米开朗基罗作品《圣母怜子》（*Pietà*）中基督的姿势，

第四章　法国的艺术与革命宣传　91

图 4-6

雅克-路易·大卫,《马拉之死》,1793年,布面油画,1.65×1.28米,比利时皇家美术馆,布鲁塞尔。

这绝不是巧合。这实际上在引导我们对比马拉的死和基督的死——殉道士的死,为了"人民的救赎"。

把大卫的画作和当时众多流行的描绘马拉之死的作品比较着看是非常有益的。在几乎所有那些作品中,"人民的朋友"马拉总是和"可憎的谋杀者"科黛对立起来。在一幅1793年的无名氏的版画中(图4-8),马拉躺在浴盆中向坐在他旁边寓言化的自由投去了最后一瞥。另一边,和邪恶的龙一起逃走的科黛被寓言化的复仇揪住了头发。把大卫的画作放在类似这样的普通图像中间,他的独特创意立刻凸显出来。通过去除所有的动作、所有的寓言人物,以及几乎所有的谋杀痕迹,大卫创作出一幅真正的革命的圣像。

在马拉死后不到一年,雅各宾派就被赶下了台,大卫也失去了显赫的政治地位。虽被关押了两次,大卫很幸运地逃脱了上断头台的命运。反讽的是,大卫这位曾经拥护自由、平等、博爱的革命理想的艺术家后来却成了拿破仑这位帝国主义者最喜爱的画家之一。

创立革命的图像志

在旧政权统治下,君主是唯我独尊的。因此,传统的政府形象就是国王本身,即对路易十四的名言"朕即国家"的完美图示。国王的形象被各种象征与权力

图 4-7
无名氏,《让－保罗·马拉的葬礼在科德利埃教堂中》(*The Funeral of Jean-Paul Marat in the Church of the Cordeliers*),1794 年,布面油画,29.6×46.8 厘米,卡纳瓦莱(Carnavalet)博物馆,巴黎。

图 4-8
无名氏,《纪念马拉,人民之友,1793 年 7 月 13 日被刺》(*In Memory of Marat, Friend of the People, Assassinated 13 July 1793*),1793 年,飞尘法蚀刻版画,2.41×3.41 米,法国国家图书馆,巴黎。

相关的抽象概念的徽章强化着。像王冠和权杖就经常出现在王室成员的肖像中(参见图 1-1),以及硬币、文具等用品上。此外,国王们经常把自己放在寓言或神话人物的旁边,有时甚至自己装扮成他们。这些形象体现了统治者希望用来标榜自己的各种美德,诸如仁慈、公正、力量或优美。各种徽章、寓言形象和神话人物一起组成了复杂的表现王权的图像志(视觉语言)。

在旧政权倒台后,新政权需要一组全新的图像来推广共和制的观念,以替代对专制政权的宣扬。代表自由、平等和博爱的新寓言形象必须确立起来。一种全新的关于权力的图像志在 1790 年代开始出现,基本上是那些印刷业和铸造业的无名艺术家构想出来的。革命发端时诞生的这些寓言形象和象征物首先出现在标语、印刷材料和钱币上,然后才被运用到画作和雕塑中。

在早期的革命图像志中,借鉴了古典样式的自由的寓言形象占据了重要地位。罗马人早就创造了人物

第四章　法国的艺术与革命宣传

图 4-9　法兰西第一共和国第一个官方印章的压纹，1792 年，国家档案馆徽章收藏室，巴黎。

图 4-10　皮埃尔－保尔·普吕东，《自由精灵与智慧》，1791 年，黑色色粉笔、石墨和白色水粉画在古老的白纸上，32×17 厘米，福格艺术博物馆，哈佛大学美术馆，剑桥，马萨诸塞州。

化的自由女神。作为一个寓言人物，自由女神的形象流传了多个世纪，到了 18 世纪，这一形象逐渐演化成一个年轻女性，身穿白衣，一手握着权杖，一手拿着帽子。权杖象征着一个自由人对自身的控制权；帽子类似弗里吉亚无边便帽（phrygian bonnet）的样子，那是古罗马时代被释放的奴隶戴的，标志着他们刚刚获得了自由。

当国王在 1792 年被驱逐后，自由女神被选为法兰西共和国第一个官方印章上的形象（图 4-9）。这个印章是由一位不知名的艺术家设计的，展现了一位穿着古典外衣的女性，旁边写着"以法兰西共和国的名义"。她右手持一根顶着弗里吉亚帽的权杖，左手抓着束棒（由一根皮带绑在一起的一捆木棒和一把斧头）。在古罗马时代，束棒由执政官的扈从携带，代表着执行法律的权力。显然，对于早期的共和制拥护者，自由（liberty）并不是无政府主义，而是在法律和秩序平衡下的自由（freedom）。

由于新的共和制政府是自由这一革命理想的成果，自由的形象被广泛地用于代表法兰西共和国。法国人亲密地称呼这一寓言形象为"玛丽安"（Marianne），不可思议的是，这个昵称会让人想到末代王后玛丽·安托瓦内特。虽然看似奇怪，但玛丽·安托瓦内特和玛丽安所满足的是同一种心理需求，以拟人化的方式象征了政权，赋予了抽象的政治体系以人的面孔和名字。

皮埃尔－保尔·普吕东

画家皮埃尔－保尔·普吕东（Pierre-Paul Prud'hon，1758－1823）是参与创造革命图像的少数卓越艺术家之一。普吕东比大卫年轻 10 岁，在外省受的训练。他来到巴黎时距大革命爆发仅有几个月，因此他的事业起步缓慢。王室停止了赞助，作为艺术品主要购买者的贵族们移居国外以逃避即将爆发的大革命，而教堂也关闭了。这里已经没有工作提供给一个年轻有志的艺术家了。只有肖像画还持续有需求，因为刚获得权力的中产阶级成员渴求拥有自己的纪念像。

普吕东转向了革命图像，以求人们关注他本人及其艺术。1791 年沙龙上他只展出了一幅素描作品《自由精灵与智慧》（The Spirit of Liberty, and Wisdom，图 4-10）。画中，象征自由的不是一位女性而是一个裸体的男孩，斜靠在塑有智慧女神密涅瓦的胸像柱（一种古代的界标）上。在一幅根据此画所作的版画中，青年男子戴上了弗里吉亚帽，而附的图说解释了图像，告诉观众自由产生了明智的政府。

图 4-11 雅克－路易·科皮亚，依据普吕东的作品，《法国宪法、平等和法律》（*The French Constitution, Equality, Law*），1798 年，雕版画，40.6×50.3 厘米，法国国家图书馆，巴黎。

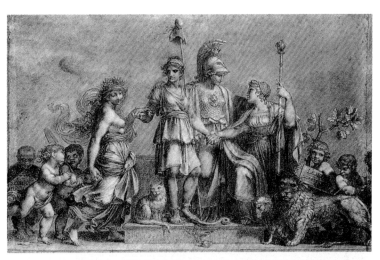

图 4-12 皮埃尔·保罗·普吕东，《法国宪法、平等和法律》，1791 年，蓝色纸上的黑白粉笔画，29.6×46.8 厘米，私人收藏。

在这张早期的绘画中，普吕东展现了他优美而极具个人特色的绘画风格。不同于大部分与他同时代的新古典主义画家所钟爱的清晰轮廓与稀疏阴影（参见大卫和弗拉克斯曼的作品，如图 2-16 及图 2-24），普吕东的图像显示了柔和的外轮廓和微妙的明暗对比。他独特的风格直到 19 世纪中期才受到全面推崇，那时在素描和油画中人们才赞赏明暗对比而不再是外形。

从 1791 年开始，普吕东和雕版师雅克－路易·科皮亚（Jacques-Louis Copia）密切合作，复制了普吕东的革命主题素描，卖给个人和机构。普吕东和科皮亚一起制作了一幅大型版画，尺寸大约有 40×50 厘米，其中有一幅大的宪法的寓意画，和两幅小的平等和法律的寓意画（图 4-11）。1791 年普吕东就为这幅版画创作了三幅素描，但科皮亚最终的版画却拖到了 1798 年，这缘于宪法连续不断的重写（1791 年，1793 年和 1795 年）。

在图 4-12 中，我们可看到普吕东为版画的主要形象作的素描图（需要注意的是版画制造了原图的镜像图像）。这组复杂的寓言形象以密涅瓦为中心，她将注意力转向寓意法律的人物，此人拿着饰有雄鸡的权杖，

第四章　法国的艺术与革命宣传　95

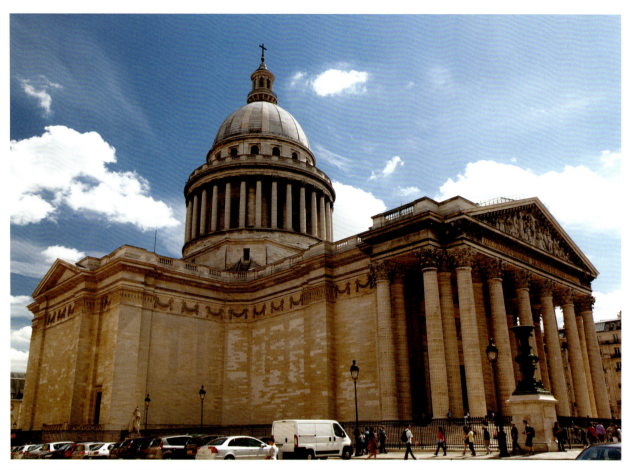

图 4-13 **雅克－日尔曼·苏夫洛**，先贤祠（前身为圣吉纳维夫大教堂），1757—1790 年，巴黎。

因雄鸡象征警戒。在密涅瓦的另一边，自由握着法律的手，脚踩奴隶的枷锁和锁链。同时，自由转向寓意自然的优美形象——一位领着许多孩子的、袒胸露乳的年轻女性。自然似乎代表了自然的社会秩序，其中的所有人生来自由平等。而各种动物则更加丰富了画面的寓意，传统上猫代表独立，而源自《圣经》的羊与狮共处的形象象征着在一个自由和法制的社会中人人平安。和所有寓意画一样，这个复杂的图像也是教育工具。观者在试图洞悉其意义的过程中必然会想到宪法自身的意义。

夸特梅尔·德·昆西、先贤祠及未竟的共和纪念碑

尽管民众热切要求用伟大的艺术作品来纪念新的共和国，但在 1790 年代只创作出少量纪念碑式的作品。部分原因是政府不断地更迭，造成在艺术领域不可能有任何稳定持续的官方政策。另外的原因是政治动乱和资金的匮乏，这是革命的遗留问题。

或许革命后最重要的纪念碑性质的尝试是把巴黎的圣吉纳维夫大教堂（Church of Ste-Geneviève）变成被称为先贤祠（Panthéon）的法国杰出人物陵墓（图 4-13）。在路易十五统治下，圣吉纳维夫大教堂在 1757 年动工，依据建筑师雅克－日尔曼·苏夫洛（Jacques-Germain Soufflot，1713—1780）的设计而建。在当时，它就被赞誉为新古典主义建筑的杰作：建筑平面围绕一个中心布局，圆顶根据罗马圣彼得大教堂的圆顶建造，且内外部细节都受到古典主义的影响。

1790 年这个教堂尚未完工，就已决定要被用作墓地。负责这个项目的是雕塑家、艺术批评家和革命者安托万·夸特梅尔·德·昆西（Antoine Quatremère de Quincy）。在 1791 年发表的一系列文章中，他提倡用艺术为政治宣传服务。先贤祠的项目提供了一个绝好的机会运用美术去实现革命与共和的目标。

为了把教堂转变为国家陵墓，夸特梅尔堵住所有

图 4-14　安托万·夸特梅尔·德·昆西，《法兰西共和国》(*République Française*，为先贤祠设计的群像雕塑，未完成)，巴黎，1793 年，美柔汀法 (mezzotint) 铜版画，39.3×28 厘米，法国国家图书馆，巴黎。

的窗户，去除了所有宗教性的雕塑装饰，用他监管下不同艺术家制作的革命题材的浮雕取而代之。因此，主入口上方的巨大浮雕《祖国把王冠献给美德和天才》(*The Motherland Bestowing Crowns on Virtue and on Genius*) 中的一块取代了此处原来展示的《信仰的胜利》(*The Triumph of Faith*)。反讽的是，在 1814 年君主制复辟后，它转而被毁掉了。

夸特梅尔为建筑内部设计了一座巨大的群像雕塑《法兰西共和国》(*République Française*)。与那个时代的大部分项目一样，这件作品也是半途而废，不过据夸特梅尔的设计样（图 4-14）制作的一张蚀刻画可以让我们想象出这件雕塑大概的样子。这组雕塑围绕着寓意共和的形象——类似密涅瓦的一位戴头盔女性。她右手握着一根权杖；左手拿着一个正三角形，代表了三个阶级的平等。在她的左侧是插着翅膀的自由精灵，拿着一个权杖，戴着一顶弗里吉亚无边便帽。在她的右侧，插着翅膀的象征公平的形象正踩踏着象征专政的蛇。

夸特梅尔的先贤祠成为数次革命盛典的举行地，因为许多这个国家的杰出人物陆续埋葬（或迁葬）到其地下室中。最重要的一场葬礼或许是把哲人伏尔泰的骨灰从以前的安置地迁葬到先贤祠。这场典礼在

图 4-15　雅克-路易·大卫，《将伏尔泰骨灰迁葬到先贤祠，1791 年 7 月 11 日》(*The Transfer of the Ashes of Voltaire to the Panthéon, 11 July 1791*)，1793 年，美柔汀法铜版画，13×26.3 厘米，法国国家图书馆，巴黎。

第四章　法国的艺术与革命宣传　97

1791 年 7 月 11 日举行，是由大卫筹办的多场同类活动之一。艺术家不仅设计了运送骨灰的双轮敞篷马车和骨灰盒（图 4-15），还精心安排了送葬队列。他的一幅为葬礼作的素描展现了有古典主义风格的马车被十二匹白马拉着，并由一个穿着古典制服的男仆牵着。骨灰盒的顶端放置着伏尔泰临终时的雕像，插着翅膀的寓言形象名誉陪伴在后方。马车四角的四尊空烛台象征着作家的逝世。

今天，除了这张素描没有别的东西记载伏尔泰葬礼的盛况。由大卫等革命艺术家设计的大量此类革命盛典和节日场景同样遗迹寥寥。这些意在让大量平民观看的精彩却短暂的"事件"，既不长久也不恢宏，恰好成为表现瞬息万变的革命时代的最佳艺术形式。

作为宣传的破坏

当时没有创作出多少庆祝共和国之建立的宏大纪念碑，反而将大量的精力和注意力都投入到了毁灭现有建制上。大部分被毁的是建筑和公共雕塑，因为它们让革命者极其厌恶，令他们想到了（主要是由）国王和贵族与神职人员所行使的权力。毫无疑问，对于革命者而言，拆毁和创造有着同样的象征价值。

在法国大革命期间第一座被拆毁的建筑或许是巴黎建于中世纪的巴士底狱，它是一座可怕且可恶的监狱，君主专制时期关押着大量的政治犯。画家休伯特·罗伯特（Hubert Robert，1733—1808）在 1789 年沙龙上展出了一张描绘革命群众攻占巴士底狱一个多月后拆毁这栋建筑的场景（图 4-16）。类似图像都强烈传达出破旧立新的愿望。的确，抹掉过去是很重要的，因为皇家建筑或雕塑的缺失是对新秩序的确认。有不少关于建一个纪念攻占巴士底狱的纪念碑的提议。例如竖立一个写着"这儿曾矗立着巴士底狱"的简单标志，或是把巴士底狱以前所在的地方变为一片空旷的空地。

巴士底狱只是许多被革命者拆毁或蓄意破坏的纪念物和建筑之一。除了国王的公共塑像以外，还有许多中世纪的教堂也受到了恶意的攻击。人们仇恨这些建筑不仅因为它们代表了教会专横的政治权力，还因

图 4-16　休伯特·罗伯特（Hubert Robert），《巴士底狱被拆毁的头几日》（*The Bastille during the First Days of its Demolition*），1789 年，布面油画，77×114 厘米，卡纳瓦莱博物馆，巴黎。

图 4-17 《法国纪念石像博物馆的 13 世纪展厅》(*The Thirteenth-Century Room in the Musée des Monuments Français*),让-巴蒂斯特·雷维尔(Jean-Baptiste Réville)和雅克·拉瓦莱(Jacques Lavallée)著《法国纪念石像博物馆图集》(*Vues Pittoresques et Perspectives des Salles du Musée des Monuments Français*,巴黎,1816)插图,法国国家图书馆,巴黎。

为它们中的大多数含有贵族的坟墓。意料之中的是,中世纪的圣德尼修道院(Abbey of St Denis)因为拥有几乎所有法国国王和他们的亲戚的坟墓而受到最猛烈的攻击。在巴黎,圣母院(Notre-Dame)成为众矢之的。当时,圣母院正面的大批《旧约》中的国王像被视为法国国王的形象。1793 年,革命政府下令将它们清除。大量的塑像被破坏或被扔进塞纳河。不过有一些被埋在附近的花园里,或许是什么人懊悔他们蓄意的破坏。1977 年,这批雕像在一次常规的建筑施工时被挖掘出来,现在可以在巴黎的克鲁尼博物馆(Musée de Cluny)中见到。

不过,不是每一个革命的同情者都同意对过去的蓄意破坏。1793 年,修道院院长亨利·格里高利(Henri Gregoire,大卫《网球场宣誓》中开明的神职人员中的一位)写下了著名的《革命蓄意破坏报告书》(*Rapport... sur le vandalisme révolutionnaire*)。在其中他论述道,摧毁纪念物不仅目光短浅,因为它使全世界丧失了如此多美丽的艺术作品,而且事与愿违,因为这些极好的纪念物可以成为对可恨的政权的警示物。

两年后,年轻艺术家亚历山大·勒努瓦(Alexander Lenoir,1761—1839)创建了一所博物馆,针对充公的艺术作品以及挽救下的建筑和雕塑残片——许多可以追溯到中世纪——它们曾被收藏在一个待销毁的仓库中。到这个时候,破坏的狂热已然逝去,后来勒努瓦的法国纪念石像博物馆(Musée des Monuments Français)促生了对法国中世纪艺术空前的兴趣(图 4-17)。

第五章

拿破仑时代的艺术

1799 年大卫组织了一场特殊的展览，向公众展示《萨宾妇女》（*The Sabine Women*，图 5-1）这幅大型古典题材绘画。展览在卢浮宫的一间会议室举办并收取门票——政府允许艺术家按自己的设想使用这一场地。这幅 3.85×5.22 米的画作几乎占据了展厅内的一整面墙。大卫在画作对面的墙上装了一面大镜子让观者可以看到以画作为背景的镜中的自己。当人们看到自己成为画作中的人物时，哪怕只有一会儿，也会产生身临其境的真实感。

尽管在 18 世纪晚期的英国观看当代艺术展览需要付费是很普遍的现象（参见第 68 页），但在法国则不然。学院历来禁止这类创新，认为商业会玷污艺术理想。法国学院于 1793 年就已经被废除，所以大卫其实并没有破坏任何既定的规矩。但他仍然遭到了那些认为不该对参观艺术品收费的人们的严厉谴责。

对于大卫而言，收取费用是必需的。因为《萨宾妇女》并不是在接受委托或已经有了买主的情况下创作的。这幅画前前后后花了他 5 年的时间。在这期间他的政治境遇发生过很大的变化：1794 年雅各宾派执政失败，作为其重要成员的大卫也被送入监狱。在他被关押期间，雅各宾派控制下的国民大会主席马克西米连·德·罗伯斯庇尔（Maximilien de Robespierre）被处决，他事实上的独裁被由五位督政官（executive

◀ 雅克-路易·大卫，《拿破仑一世加冕大典》，1805—1807 年（图 5-12 局部）。

Director）领导的代议政府取代。

在罗伯斯庇尔"恐怖统治"时期的 11 个月里，约有一万七千人被送上断头台。督政府（1795—1799）是接续其后的休整与和解阶段。大卫的《萨宾妇女》正是对这一过程的一个比喻。画作再现了罗马帝国时代的希腊作家普鲁塔克所描述的罗马传奇式起源的一幕。罗马的缔造者罗慕路斯（Romulus）组织了一场盛大的宴会并邀请了比邻的萨宾人部落。宴会结束时，缺乏女性的罗马人绑走了萨宾妇女并让她们做自己的妻子。3 年后萨宾人攻打罗马以施报复。如果不是萨宾妇女介入调停，战争给双方都会带来毁灭性的后果。她们把自己和孩子置于交战双方之间要求和解。她们（的行为）告诉男人们，为了孩子们必须停战争取和平，因为孩子既是罗马人也是萨宾人。

大卫的这幅作品以罗马城为背景，呈现了对峙的双方。主导这场战争的是画面右方的罗马首领罗慕路斯和画面左方的萨宾首领塔提乌斯（Tatius）。他们两个正准备决斗，就在这时塔提乌斯的女儿、罗慕路斯的妻子、美丽的赫尔西利娅（Hersilia）介入，她伸开双臂想要把他们分开。作为一个充满力量和动感的形象，赫尔西利娅似乎彰显了和平的理念——不是仅仅没有战争，而是值得为之奋斗的东西。赫尔西利娅不是唯一把自己置身混战中的女性。在她周围的那些妇女和孩子站在战士们之间想要把他们分开，有的则抱着战士的腿阻止他们作战。

大卫的《萨宾妇女》经常被拿来和他 15 年前展出

图 5-1　雅克-路易·大卫,《萨宾妇女》,1799 年,布面油画,3.85×5.22 米,卢浮宫博物馆,巴黎。

过的另一幅画《贺拉斯兄弟的宣誓》进行对比。两幅画都取材于罗马历史,都涉及罗马人和邻族的战争。《贺拉斯兄弟的宣誓》颂扬的是"男性化的"美德——爱国精神、勇气和争取荣誉的积极态度,而《萨宾妇女》更侧重表现"女性化的"对于家庭、和平与和谐共处的关切。通过强调女性作为生命的给予者和滋养者的角色,画作揭示出是和平与爱而非仇恨与毁灭确保了人类文明的延续。以这种方式,画作反映了督政府时期变化了的社会政治风气,那时的法国人摒弃了崇高的、清教徒式的革命理想而追求更加"谦卑的"安稳与快乐。

拿破仑的崛起

尽管有一个良好的开端,但督政府还是没能成功应对困扰共和国的众多问题。1799 年,就是大卫展出《萨宾妇女》的这一年,一场议会政变终结了其统治。这次政变是由五位督政官之一领导的,得到了军队中一位年轻将军拿破仑·波拿巴(Napoleon Bonaparte, 1769—1821)的支持。一个名为执政府(the Consulate)的新政府成立了。它寻求组建一个由三位执政官组成的更为有力和高效的行政部门,他们中的一号人物掌握着最大的权力。在政变过程中拿破仑以一个领导人的形象出现,在 1800 年他成为第一执政(First Consul),并在 1802 年通过全民公投再次被授予终身执政的职位。但他仍然不满足,1804 年拿破仑加冕称帝以确保他的权力最终可以由他的子嗣继承和延续。

作为第一执政以及后来的帝王,拿破仑主要关心两件事情。其一,他意欲彻底改革法国的行政体系。这包括重组中央和地区政府,建立民法系统(也被称为《拿破仑法典》[Napoleonic Code]),重组所有公共服务系统,涉及警察、邮政、税收和公共教育领域。

其二,拿破仑致力于在全世界建立法国的霸权。他掌权时,法国仍陷于一场由革命政府发动的战争,与之对抗的是几个欧洲国家组成的反法联盟。拿破仑通过一系列的胜仗和高明的外交手段于 1802 年签署了

《亚眠条约》(Treaty of Amiens)，结束了这场战争。然而和平不是他的最终目的，他把该条约视为法国权力扩张的一步棋。为了建立法国商品的海外市场，他意图在世界建立殖民地和贸易交易地。这使得他又卷入了同欧洲几个国家的冲突，最终导致了新的战争以及拿破仑对西欧和中欧大部分地区的征服。

1810 年，在拿破仑的权力达到顶峰时，他控制了欧洲西海岸的所有国家，从北边的荷兰到南边的伊比利亚 (Iberian) 半岛，还包括意大利、奥地利和今天的德国和波兰的大部分地区。拿破仑的霸权于 1814 年终止。这一年法国在所有战线上受敌，最终有条件投降，作为皇帝的拿破仑也被正式废黜。在被放逐到地中海厄尔巴 (Elba) 岛后，1815 年拿破仑试图东山再起。但不到四个月，也就是所谓的"百日王朝"(the Hundred Dadys) 时期之后，他败北于今天比利时的滑铁卢 (Waterloo)，并被再次流放。

维旺·德农与拿破仑博物馆

作为从无名之辈到一鸣惊人的典型新贵，拿破仑认为很有必要通过大量的宣传来维护自己的形象并巩固自己的统治。于是他把目光投向了艺术，这并不是因为他对艺术有特别的喜爱，而是意识到艺术具有巨大的宣传潜力。拿破仑在统治期间修建了不计其数象征他权力的建筑物和纪念碑。有许多油画描绘他的肖像或颂扬他的统治和军事功绩。

拿破仑热衷于这些项目，并将大部分具体的工作委派给了多米尼克·维旺·德农 (Dominique Vivant Denon，1747－1825)。德农是一位业余画家和收藏家，在拿破仑当将军时便与他相识。1799 年拿破仑率领军队攻打埃及时，德农作为"艺术家记者"(artist-reporter) 跟随部队前行，以视觉方式记录了那场远征的方方面面。

拿破仑信赖德农，让他建造了见证自己军事功勋的最辉煌的纪念馆——拿破仑博物馆 (Napoleon Museum)。该馆位于卢浮宫中，这里曾经是前王室在巴黎的宫殿之一。拿破仑博物馆中收藏了大革命后查抄的王室藏品，还有成百上千的从他所征服的国家抢夺来的艺术品。博物馆在其辉煌时期收藏了欧洲艺术的精华，包括著名的古典雕塑《眺望楼的阿波罗》、《拉奥孔》及一些重要的文艺复兴与巴洛克艺术作品——包括拉斐尔的《主显圣容》(Transfiguration，现藏于罗马梵蒂冈博物馆画廊 [Vatican Pinacoteca])，保罗·委

拿破仑战争

拿破仑作为一名将军的声誉是与一系列的军事胜利联系在一起的，这些战役的名字在今天仍闪耀着成功的光环。它们的名声通过建筑纪念碑、雕塑和绘画的颂扬得以加强并延续至今。也正是由于拿破仑对于那些胜利的大肆宣传，反而使他最后的兵败滑铁卢成为世界性的大事件。

马伦哥会战 (Battle of Marengo) 1800 年 6 月 14 日，在意大利北部战胜奥地利。

乌尔姆大捷 (Battle of Ulm) 1805 年 9 月 25 日－10 月 20 日，德国境内对奥地利的一场重要的战略性胜利。

奥斯特利茨大会战 (Battle of Austerlitz) 1805 年 12 月 2 日，也称"三皇会战"(Battle of the Three Emperors)，除了拿破仑，奥地利和俄国的皇帝也卷入战役。这是拿破仑最重大的胜利，他以 68000 人的军队大胜俄国和奥地利总数近 90000 人的大军。

耶拿战役 (Battle of Jena) 1806 年 10 月 14 日，拿破仑歼灭普鲁士军队。

埃劳战役 (Battle of Eylau) 1807 年 2 月 7－8 日，战役发生在普鲁士东部，距今天俄国加里宁格勒 (Kaliningrad) 以南 20 英里处，对手是俄国和普鲁士。战役后来陷入僵局，双方都损失 18000－25000 人。

瓦格拉姆会战 (Battle of Wagram) 1809 年 7 月 5－6 日，战胜奥地利，由此签署了《肖恩布鲁恩和约》(Treaty of Schönbrunn)。

博罗迪诺会战 (Battle of Borodino) 1812 年 9 月 7 日，拿破仑险胜俄国军队。但俄国军队重整后将法国人赶出俄国领土。

滑铁卢战役 (Battle of Waterloo) 1815 年 6 月 18 日，拿破仑的最后一战，于今天的比利时对抗为反对他而结盟的世界联军。拿破仑的失败也终结了他逃离厄尔巴后复辟的"百日王朝"。

图5-2 佚名,《拿破仑·波拿巴向其委员们展现〈眺望楼的阿波罗〉》(*Napoleon Bonaparte showing the Apollo Belvedere to his Deputies*),大约1899年,飞尘法蚀刻版画,39×41厘米,法国国家图书馆版画与摄影部,巴黎。

罗内塞(Paolo Veronese)的《加纳的婚礼》(*Marriage at Cana*,现仍藏于卢浮宫),扬·凡·艾克与胡伯特·凡·艾克兄弟(Jan and Hubert van Eyck)的根特祭坛画(Ghent Altarpiece,现藏于根特圣巴夫教堂[Church of St Bavo]),彼得·保罗·鲁本斯(Peter Paul Rubens,1577—1640)的《上十字架》(*Raising of the Cross*)与《下十字架》(*The Descent from the Cross*,这两幅作品均藏于安特卫普大教堂[Antwerp Cathedral])。

今天的参观者震惊于拿破仑博物馆带给他们的生动的艺术史课,而拿破仑当时则用它们来炫耀自己的军事征战带给法国的声望和财富。当时的一幅版画描绘了拿破仑作为第一执政带领人们参观这所博物馆的情景(图5-2)。他停在了雕塑《眺望楼的阿波罗》前骄傲地说:"先生们,这个,值200万。"

拿破仑时期的公共纪念碑

拿破仑为了纪念其军事功勋在巴黎发起了数处纪念碑式雕塑和建筑的建造。其中最重要的要数旺多姆纪功柱(Vendôme Colume,图5-3),这是一根43.5米高的铜质圆柱,上面装饰着螺旋上升的浮雕。这个纪功柱是在德农的协调下由一组建筑师和雕塑师设计建造的。纪功柱的出现与拿破仑1805年在奥斯特利茨打败了奥地利和俄国的联合军有关(参见第103页"**拿破仑战争**")。建造圆柱的铜其实来自缴获的敌军大炮。这个圆柱原来叫做"伟大军队纪功柱"(Colume of the Great Army),矗立在巴黎最著名的旺多姆广场上。这是个富有历史意义的地点,早先这里矗立着路易十六的骑马像,1792年革命者将之捣毁。

旺多姆纪功柱的建造受到罗马图拉真纪功柱(Trajan's Column,图5-4)的启发。图拉真纪功柱意在纪念古罗马皇帝图拉真击败达契亚人(Dacians)的战功——达契亚是居住在欧洲东部的一个部落。这两个纪功柱都配有浮雕的装饰——分成小的单元来表现君王军事上的丰功伟绩;并且在最高处都塑有君王的全身像——拿破仑和图拉真一样穿着罗马的战袍。

旺多姆纪功柱对于皇权强烈的宣示意义,使它成为19世纪,尤其是1815年拿破仑战败后巴黎最受争议的纪念碑之一。随着政权的更迭,纪功柱屡遭更改,直到1871年巴黎公社期间遭到拆除(参见第363页)。不过一些年后纪功柱又被重建,所以今天在巴黎我们仍然可以看到它。

旺多姆纪功柱表明拿破仑极力要从古罗马皇帝那

图 5-3 雅克·贡多因（Jacques Gondouin）与让-巴普提斯特·勒拜耳（Jean-Baptiste Lepère），旺多姆纪功柱，1806—1811 年，青铜装饰板于石质材料上，高 43.5 米，旺多姆广场，巴黎。

图 5-4 图拉真纪功柱，公元前 113 年，大理石，高 38.1 米，罗马。

里确立自己的身份认同。和那些罗马皇帝一样，他把自己看做人民和军队的领袖。在权力达到顶点时，他统治的面积几乎覆盖了原先罗马帝国的疆域。拿破仑对罗马帝王权威的着迷使他更重视罗马而不是希腊艺术。拿破仑统治时期，旺多姆纪功柱之外的另两个纪念碑式建筑也是仿照罗马帝国建筑风格而修建的。其一是由建筑师让-弗朗索瓦·夏尔格兰（Jean-François Chalgrin，1739—1811）参照罗马凯旋门的样式设计的宏伟的石质纪念建筑——凯旋门（Arc de Triomphe，图 5-5）。它耸立在五条主要街道的交汇处，其中包括著名的香榭丽舍大街。凯旋门安放的位置经过精心的计划，力求达到最佳的视觉效果（更多关于此建筑物的介绍参见第 219 页）。另一个纪念建筑是纪念法国士兵的"荣誉之殿"（Temple of Glory）。由亚历山大-皮埃尔·维尼翁（Alexander-Pierre Vignon，1763—1828）设计的该建筑取罗马神殿的外形，建有高高的平台和用独块巨石造就的典型罗马宗教建筑的科林斯柱。这两座纪念碑式建筑到拿破仑败落时都还没有建好。凯旋门在 1836 年即七月王朝（July Monarchy）时期内完工（参见第 215 页）；荣誉之殿按照其原设计建造，后来变成了一座教堂——马德兰教堂（La Madeleine，图 5-6）。

第五章 拿破仑时代的艺术 105

图 5-5　让－弗朗索瓦·夏尔格兰,凯旋门,1806—1836 年,石灰石,高 50 米,埃托瓦勒广场(Place de l'Etoile),巴黎。

图 5-6　亚历山大－皮埃尔·维尼翁,马德兰教堂,南侧,1807—1845 年,马德兰广场,巴黎。

图 5-7 《傍晚的金字塔与狮身人面像》（*General View of Pyramids and Sphinx, at Sunset*），《埃及记述》插图（卷 5，《古物》[*Antiquities*]，第 8 页），1822 年，私人收藏，伦敦。

帝政风格

拿破仑对于古罗马艺术的偏爱引领了所谓的帝政风格（Empire style），一般将之看做新古典主义的最后一个阶段。这个风格借鉴罗马的纪念碑式建筑和雕塑，同时也吸收了埃及艺术的元素。1798 年，身为年轻将领的拿破仑率领远征军攻打埃及，意欲从英国手中夺取奥斯曼帝国的控制权（参见第 198 页）。尽管埃及之战失败，但是它却激起了人们对于埃及的兴趣。这在很大程度上要归功于那些陪同拿破仑到埃及的艺术家和学者发表的相关著作。德农作为艺术家记者参与了那次远征，并在 1802 年出版了著名的《游下埃及与上埃及记》（*Voyages dans la Basse et la Haute Egypte*）。一组为拿破仑工作的学者于 1809 到 1828 年之间整理发表了一部更科学和全面的 21 卷本的《埃及记述》（*Description d'Egypte*）。

作为埃及远征的产物，这部含大量插图的著作（图 5-7）引发了艺术家和设计者对于埃及艺术的热情。其影响在装饰艺术中尤为明显。拿破仑位于贡比涅（Compiègne）、圣克劳德（Saint-Claud）的宫殿以及马尔迈松城堡（Malmaison，由拿破仑的第一位皇后约瑟芬 [Joséphine] 继承）的装饰风格就是典型的帝政风格，混合了古典艺术和埃及艺术的元素。马尔迈松城堡中的脸盆架（图 5-8）结合了传统的罗马三角架构造和风格化的希腊"棕叶"主题的装

图 5-8 脸盆架，红木与镀金铜及塞夫勒瓷水罐与脸盆，1802 年，高 96 厘米，马尔迈松城堡博物馆，吕埃－马尔迈松（Rueil-Malmaison）。

第五章 拿破仑时代的艺术

图 5-9　路易-马丁·贝尔托（Louis-Martin Berthault），约瑟芬皇后的卧室，约 1810 年，马尔迈松城堡博物馆，吕埃-马尔迈松。

饰（位于水罐和脸盆上），此外还配有埃及的斯芬克斯（Sphinx）镀金铜像。对于红木、镀金铜和塞夫勒瓷这类奢华原料的使用也是帝政风格的一个特征。这个脸盆架现存于马尔迈松城堡约瑟芬皇后的卧室中（图 5-9）。它集中显示了帝政风格独有的红金主调，庄严中透出奢华。正如有的作家评论的，这类皇家风范的内饰具有如同"埃及帝王墓冢冷冷的华丽和拜占庭风格炫目的璀璨"。

帝王形象

拿破仑统治期间战略性地委托订制了一大批绘画，反映自己的军事功勋，并赞颂他作为领袖、执政者及保护者的卓越功绩。他的要求包括，艺术应当表现有"民族特征"的主题，也就是以赞颂拿破仑完全掌舵的法国为主题。

拿破仑比任何一个 18 世纪的统治者都更清楚地意识到了沙龙作为宣传工具的潜力，他委托的画作大部分都在沙龙展出。沙龙成为一个公共的论坛，在这里他能够向成群的参观者发布视觉信息。此外，报纸上刊登了全部沙龙活动的报道，那些没有亲自去看展览的人也会了解相关内容。那些委托的画作在沙龙结束后纳入国家收藏，往往被安放在博物馆或是公共建筑物内供所有人欣赏；而那些最著名作品的较低价复制品在整个国家散播。

反讽的是拿破仑的第一幅英雄画像并不是他自己订制的，而是由西班牙国王卡洛斯四世（Carlos IV, 1788－1808 年在位）订制的。他想把这幅《跨越阿尔卑斯山圣伯纳隘道的拿破仑》（*Napoleon Crossing the Alpes at the Saint-Bernard Pass*，图 5-10）和其他伟大军事领袖的画像一起收入自己的画廊。拿破仑因自己能进入此著名画廊而感到无比骄傲，随即为自己订制了好几幅翻版。他还要求画面上的自己要"镇定地骑在一匹神气十足的骏马上"。接受委托来完成这幅肖像的不是别人，正是大卫。两年前拿破仑去大卫的画室时，大卫为这位将军画了速写。恰好拿破仑也拒绝坐在那里画像，因为正如他所说的："没有人探究那些

伟人的画像是否逼真。只要把他们的精神充分表现出来就够了。"

1800年拿破仑在意大利北部的马伦戈会战中击溃奥地利军队（参见第103页"**拿破仑战争**"），因以少胜多而闻名遐迩。这也是《跨越阿尔卑斯山圣伯纳隘道的拿破仑》被委托创作的缘由。拿破仑带领28000人翻越阿尔卑斯山的几个山口，其中就有天险圣伯纳隘道。这项壮举在历史上只有两个人做到过，一位是公元前218年的迦太基（Carthaginian）统帅汉尼拔（Hannibal），还有一位是公元773年的法兰克（Frankish）国王，即后来的查理曼大帝（Charlemagne）。拿破仑让大卫把自己和这两位英雄的名字都铭刻在画面前景的岩石上，让观者联想到这些先行者。

在大卫的画像中，拿破仑镇定自若地坐在一匹前蹄腾起的马上，一只手轻松地控制着那匹马，姿势完美。这个场景显然是人为设计的。众所周知，拿破仑在跨越阿尔卑斯山时骑的是一头骡子。君王骑在跳起的马上这一主题最早出现在16世纪晚期威尼斯画派画家提香那里。到17世纪佛兰德斯画家彼得·保罗·鲁本斯（1577—1640）和西班牙画家迪埃戈·委拉斯凯兹（Diego Velázquez，1599—1660）那里这一形式臻于完美。在这两位画家为西班牙国王腓力四世（Felipe IV，

图5-10　雅克–路易·大卫，《跨越阿尔卑斯山圣伯纳隘道的拿破仑》，1800—1801年，布面油画，2.72×2.41米，凡尔赛宫，凡尔赛。

1621—1665年在位）绘制的肖像中可以看到，国王轻松驾驭神气的骏马是对皇帝精于治理一个不羁的国家的比喻。

显然，拿破仑在向大卫提出要求希望把自己画成"镇定自若地骑在神气的骏马上"的时候，他已经很熟悉这类肖像画了。他和大卫也可能想起了法尔科内（参见第12页）在1766至1782年创作的著名"青铜骑士像"（Bronze Horseman），即矗立在圣彼得堡的《彼得大帝》（Peter the Great，图5-11）骑马像。和大卫的画作一样，这尊雕塑中的彼得大帝骑马于山岩上远眺，显示出面对困境的勇气。不过，彼得大帝穿着平民的服饰，而拿破仑则被塑造为一位军事领袖，高举右手激励他的将士们冲向前方。

大卫凭借着这幅肖像画和作为当时欧洲最伟大的画家之一的声名，在拿破仑加冕后被立即委任为首席御用画师。他的主要任务就是为加冕典礼创作巨幅纪念性画作（图5-12）。1804年12月2日举行的拿破仑和约瑟芬加冕仪式由拿破仑亲自精心策划。除了教皇没有人能为拿破仑戴上王冠。他想要以此在自己的统治和法国第一位帝王查理曼大帝的统治之间建立一种历史的联系，后者在大约一千年以前由教皇加冕。但不同的是，查理曼大帝远赴罗马加冕而拿破仑则把教

图5-11　艾蒂安-莫里斯·法尔科内，《彼得大帝》，1766—1782年，花岗岩底座上的青铜像，两倍于真人，十二月党人广场，圣彼得堡。

图 5-12　雅克－路易·大卫,《拿破仑一世加冕大典》(*The Coronation of Napoleon in the Cathedral of Notre-Dame*),1805—1807 年,布面油画,6.29×9.79 米,卢浮宫博物馆,巴黎。

皇庇护七世(Pius VII)请到了巴黎。在仪式进行中,他没有等着教皇给他戴上王冠而是自己直接拿了王冠戴在头上。这对教皇的权威是一种极大的侮辱。在大卫的第一份习作(图 5-13)里呈现了这个时刻,显然这是拿破仑要求的。后来拿破仑接受劝服改用更为策略性的做法来记录这个时刻,那就是画下他把皇冠戴在约瑟芬皇后头上的片段。

《拿破仑一世加冕大典》的创作历时 3 年。在 6.29 米宽、9.79 米高的画幅里有超过一百个真人大小的肖像,大部分人物都是全身像。画面以精心的布局来反映每个人物的权力和地位。这样画面就呈现了一个真实的加冕典礼,每一个细节也都按照最严格的礼仪制度来设计,但是画作本身并没有精确表现典礼的真实场景。比如,拿破仑的母亲玛丽亚－莱蒂奇亚(Maria-Letizia)因为不满意拿破仑对待自己弟弟吕西安(Lucien)的方式而没有参加他的加冕典礼。但是大卫的画面中央处的阳台上却有她的形象。在正式公开的画作中她的出现是必需的,因为帝王需要齐家而后治天下。

约瑟芬和拿破仑同在画面的中心部分,她跪在地上低头受冠。皇后穿着一件有金丝刺绣的白色礼服,披着雍容华贵的红色天鹅绒长披风。披风上镶嵌着许多金色的蜜蜂饰钮(拿破仑的徽章)并用白色的貂皮做内衬。尽管拿破仑很矮,但站在一个平台上他就可以居高临下于他右边的巴黎主教和坐在他身后的教皇庇护七世。

这幅画一完成就被送到 1808 年的沙龙展出,得到了公众和同行们的广泛好评。他们在画下面放上了桂冠。大卫同时也受到了一些批评,许多曾经的革命者认为艺术家放弃了对革命道路的执着,变成了没有骨气的侍臣。那个激进的画了布鲁图斯和马拉的大卫到底怎么了?实际上,有许多革命者和大卫一样。他们热烈拥护拿破仑、把他看做最杰出的革命领袖,甚至在拿破仑结束了共和国而建立了超过以往君王的皇权时,他们还跟随着他。

大卫不是唯一受雇塑造帝王公众形象的画家。同时代的很多画家都是与他一同竞争宫廷委托的对手。例如大卫的学生弗朗索瓦·热拉尔(Francois Gérard),

第五章　拿破仑时代的艺术

图 5-13　雅克-路易·大卫,《拿破仑一世加冕大典》透视习作,日期未知,铅笔、墨水笔与墨画于纸上,6.29×9.79 米,卢浮宫博物馆绘画部,巴黎。

就获得委托来创作拿破仑穿着皇袍的形象(图 5-14)。画作的油画翻版和版画复制件在整个帝国都有流传。这样的形象让人想起旧制度(ancien régime)下的肖像画,比如亚森特·里戈(1659—1743)的"太阳王"路易十四肖像画。

普吕东是另外一位与大卫同时代的画家,1805 年他获得委托创作约瑟芬皇后的一幅纪念肖像(图 5-15)。这位画家一般要数年才能完成一幅作品,所以这幅画直到 1809 年才最终完成。这一年拿破仑决定和约瑟芬离婚,因为她没能为他生育一男半女。因此,这幅作品没有在 1810 年的沙龙展出——这一年拿破仑与他的第二任妻子,来自奥地利的玛丽-路易丝(Marie-Louise)结婚。这幅作品中约瑟芬坐在一块长满青苔的岩石上,这应该是马尔迈松城堡周围花园中的某处。她穿着一件时尚的帝政风格的高腰低胸礼服,身子底下是一条红色的羊绒披风。这条披风不仅防止石头的寒凉侵入她体内,也为整个静谧黯淡的画面增添了一抹亮色。

约瑟芬皇后郁郁不乐的表情和她的姿势与传统上忧郁的寓言形象相呼应,在 19 世纪这被认为是皇后已经预感到了离婚的命运。这不是没有可能的;不过在约瑟芬生活的时代,短时间地远离社会以进行安静的思考也被认为是一种美德。1776 到 1778 年法国著名哲学家和小说家让-雅克·卢梭(Jean-Jacques Rousseau,1712—1778)写了一系列名为《漫步遐想录》(The Reveries of a Solitary Walker)的散文。卢梭把大自然看做人们得以避开社会纷乱,静心冥想的临时休息之所。他让躲进大自然中去成为一种风尚。约瑟芬也可能出于这个原因,想让自己的画像在公园里完成。她也有可能要求把自己表现为沉思的状态。

拿破仑的第二任妻子路易丝于 1811 年为他生育了企盼已久的小王子。普吕东又获委托为小王子创作肖像(图 5-16)。裸裎中的王子出生即被宣布为"罗马王"(King of Rome),画中的他被草木和鲜花围绕,沐浴在一片亮光中。尽管现代的观者会认为这幅画带有超现实的意味,但那个时代的观者很容易看出这幅画与罗马建城的古老神话的关联。在故事里,女神雷

图 5-14 弗朗索瓦·热拉尔,《拿破仑皇帝》(Napoleon the Great),1805年,布面油画,2.25×1.47 米,国立枫丹白露城堡博物馆,枫丹白露。

娅·西尔维亚(Rhea Siliva)将她的一对孪生子罗慕路斯和雷穆斯(Remus)弃在山野中。没想到罗慕路斯后来成了罗马的第一位国王。这幅画的很多细节都有寓意。王子膝盖上方那两株巨大的花贝母(也被称为"皇冠贝母")暗示了他兼具法国和奥地利两国的高贵血统。背景中的月桂枝意指拿破仑自己。还有那束亮光,无疑是要照亮王子的整个人生和统治的神圣之光。

在拿破仑和他家人的所有肖像画中,最不寻常的一幅要数《王座上的拿破仑一世》(Portrait of Napoleon on his Imperial Throne,图 5-17)。这幅画由大卫的学生让-奥古斯特-多米尼克·安格尔(Jean-Auguste-Dominique Ingres)创作,并在 1806 年的沙龙中展出。这幅画不是拿破仑订制的,而是画家自己主动画的。不过它在沙龙展出前,就被法国立法院(French

第五章 拿破仑时代的艺术 113

图 5-15　皮埃尔-保尔·普吕东,《约瑟芬皇后像》,1805—1809 年,布面油画,2.44×1.79 米,卢浮宫博物馆,巴黎。

图 5-16　皮埃尔-保尔·普吕东,《熟睡的罗马王》,1811 年,布面油画,46×55.8 厘米,卢浮宫博物馆,巴黎。

Legislature)买走。拿破仑穿着奢华的皇袍端坐在镀金的宝座上,经过雕琢的椅背在他的头部周围形成了一个光环。他右手持查理曼大帝的金色权杖,左手持中世纪法国国王使用的象牙制成的"正义之手"(hand of justice)。拿破仑正面端坐的姿势让这幅画看起来像圣像画,常被与根特祭坛画的《圣父》(God the Father,图 5-18)相比较。那幅经典作品的作者是 15 世纪尼德兰南部画家扬·凡·艾克和胡伯特·凡·艾克兄弟,它也是拿破仑博物馆"盗取的珍宝"中最负盛名的作品之一。安格尔参照这件广为人知的作品,无疑意在取悦拿破仑:暗喻拿破仑为一个圣父般的角色,万能且有着神明的智慧,既是英明的统治者也是正义的裁判者,代表了立法和执法权。还没有一幅拿破仑像如此直白地表现他绝对而非凡的皇帝地位,且这一地位是他在一个刚刚颠覆了长达数百年的君主制的国家取得的。

安东尼-让·格罗与拿破仑的史诗

除了颂扬自己的形象,拿破仑的宣传计划里还包括记录他的功绩。拿破仑,永远的将军,无比骄傲于自己伟大的军事功勋,但同时他考虑得十分周全,他知道这些功绩是用无数的生命换来的,所以一旦把握不好宣传反而会产生负面影响。为避免负面影响的产生,所有战争题材的画都由他的艺术顾问设计。这样一来,拿破仑就以一位英明的军事天才和富有人道主义精神的领袖的形象出现,对他的将士关心有加。

安东尼-让·格罗(Antoine-Jean Gros,1771—1835)是大卫的学生,后来成为拿破仑最欣赏的创作有关他军事功绩的作品的画师。格罗的《拿破仑视察雅法鼠疫病院》(Bonaparte Visiting the Plague House at Jaffa,

图 5-17　让－奥古斯特－多米尼克·安格尔，《王座上的拿破仑一世》，1806 年沙龙，布面油画，2.66×1.6 米，军事博物馆，巴黎。

图 5-18　凡·艾克兄弟，根特祭坛画中上部分《圣父》，1432 年，板面油画，210×80 厘米，圣巴夫教堂，根特。

图 5-19）是 1804 年沙龙上最成功的作品之一，由此开启了他的职业生涯。拿破仑试图攻打埃及失败以后带领他的军队向邻近的奥斯曼帝国的领土（今天的以色列和塞尔维亚）挺进。在突袭雅法成功后，他们残忍屠杀了当地居民（1799 年 3 月），随后他的军中暴发了瘟疫。5 月 11 日拿破仑和部下一起去探望了医院的病人。关于探视的目的，那些见证者说法不一。有的说拿破仑想要自己估量一下是该把士兵转移走，还是就让他们留在雅法直到死去。还有的认为拿破仑是为了鼓舞士气而去探望病人。

对于拿破仑而言，重要的是要从积极的角度呈现这次探视，尤其是在他收到了关于大屠杀的负面报道以后。在《拿破仑视察雅法鼠疫病院》这幅作品中，将军站在医院的院子中间，后面跟随着他的两个副官，他们难忍那些垂死病人的惨状和气味做出呕吐状，而拿破仑却脱掉自己的手套去安抚其中一个病了的士兵。尽管那时不知道传染病的传染途径，但这一动作却被看做蔑视死亡的姿势。拿破仑就像一个神圣的救治者，他充满同情的安抚给那个忠诚的士兵带去了极大的安慰，甚至真的能救回他的命。格罗的画让人想起伦勃朗 1650 年创作的著名蚀刻画《耶稣救治病人》（Christ Healing the Sick，也称作"百盾版画"[Hundred Guilders Print]，图 5-20）。这幅画在当时得到了广泛的赞颂。

格罗 1804 年沙龙上的画作获得的巨大成功归因于他为历史画带来了新的气象。这不仅因为他选择描绘当代的事件而不是古代历史片段——在法国这仍是

图 5-19　安东尼-让·格罗,《拿破仑视察雅法鼠疫病院》,1804 年沙龙,布面油画,5.32×7.2 米,卢浮宫博物馆,巴黎。

图 5-20　伦勃朗·范·莱因,《耶稣救治病人》("百盾版画"),约 1650 年,兼用刻刀与刻针的蚀刻版画,27.8×38.8 厘米,伦勃朗故居,阿姆斯特丹。

第五章　拿破仑时代的艺术　117

图 5-21　安东尼-让·格罗,《埃劳战役》,1808 年,布面油画,5.21×7.84 米,卢浮宫博物馆,巴黎。

一种创新,更重要的是画作中的戏剧性将他和大卫还有那些大卫的追随者区别开来。格罗着重突出了有异域特色的背景——有着壮丽的拱门、五彩的玻璃窗的伊斯兰庭院,还有那些阿拉伯医护人员穿着的彩色服饰。他还强调了拿破仑和他的随从官整洁精干的制服和病人们苍白羸弱的身体之间的巨大反差。大部分病人集中在画面底部,形成具有冲击力的悲怆场面。观者的眼睛在移向画面其他地方时必会先关注这个部分。画面左下方的那个人披着风帽衫、弓着背用手支撑着身体,一副绝望的神情。这个人物的形象来源于米开朗基罗为罗马西斯廷教堂创作的《最后的审判》(Last Judgment)。画面右下方一位年轻的军官抱起一位死去的同志。在这两组人物之间,一个赤裸着身体啜泣的人形成的对角线引导我们的视线看向拿破仑和那象征着光辉事业的革命之旗。

格罗通过 1808 年在沙龙展出的大型画作《埃劳战役》(The Battle of Eylau,图 5-21)继续制造强大的宣传攻势。这幅画纪念了 1807 年 2 月 7—8 日发生在俄国的一场战役,参战双方是俄国与普鲁士联军和法国军队(参见第 103 页"拿破仑战争")。这场战役最后陷入僵局并且导致 5 万人丧生,因此拿破仑急需为这场战役做积极的宣传。这次他和智囊团再一次决定要尽量在因他的军事野心而导致的屠杀中强调出他的人道主义精神。格罗得到的要求是不去画战争本身而画战争后的场面:拿破仑前去战场安抚他的将士们,并指示那些仍然有力气的士兵去照顾俄方的伤员。拿破仑又一次被表现为一位圣人的形象,在战场上传递同情,温暖并鼓舞那些将士。格罗非常成功地抓住了俄国北方冬天的荒凉感。他将衣着暗淡的人物放置在没有生气的雾、雪和泥土构成的背景中。只有几顶红色的帽子为整个昏暗的画面增添了一丝生气。

格罗还接受了更多战争题材的大幅画作的委托,并确立了作为拿破仑的杰出宣传画家的名声。其实这样的画家不止他一个。19 世纪前 10 年的沙龙里充斥着这样的大尺寸作品。它们多由帝国政府委托订制并描绘拿破仑战役的片段。此外,还有一些画幅较小的作品,旨在炫耀拿破仑既是一位国家领袖又是卓越的行政管理者,还是一个可靠、重视家庭的男人。

大卫画派与男性裸体绘画的"危机"

必须承认帝国的艺术机器十分庞大，但并不是拿破仑统治时期沙龙里展出的所有作品都是由政府委托订制的。帝国沙龙和18世纪晚期的那些沙龙一样突出了作品的多样性，既有古典场景和《圣经》主题的绘画，也有肖像画、风景画和风俗画。

如果真有什么能够作为帝国时期沙龙的标志的话，那就是沙龙里充满了大卫的学生们的作品。很难算清楚究竟有多少有志画家曾经在大卫的画室受过训练，但这样的人至少有几百个。大卫从1781到1816年的35年间教授绘画，他的学生有好几批。第一批学生在1780年代早期进入他的画室。这批人包括三个名字以"G"开头的艺术家：热拉尔、格罗和安－路易·吉罗代（Anne-Louis Girodet，1767—1824）。他们三个后来都变成了大卫的对手，和他竞争帝国政府的委托。

1790年代第二批学生进入他的画室学习。他们中有些人开始反抗大卫严格的新古典主义训练。其中最为高调的几个人称自己为"原始派"（Primitives）或者是"胡子派"（Barbus，因为他们都留着触目的胡子）。他们不学习古希腊罗马艺术和文艺复兴盛期的杰出艺术家的作品，转而从古典主义之前、中世纪及文艺复兴早期的"原始"艺术中寻找灵感。安格尔一度也是这些人中的一员。他的那幅《王座上的拿破仑一世》（参见图5-17）就体现了中世纪艺术的风格，这很好地说明了"原始派"的艺术倾向。

大卫的第三批学生从1800到1815年跟随他学习。他们大部分都是国外的学生，很多人来自拿破仑征服的那些国家——德国、西班牙，还有现代的荷兰和比利时，这些国家在数年里都是拿破仑帝国的一部分。这些学生促进了以大卫为标志的新古典主义在欧洲的传播。他们的艺术风格将主宰着欧洲的学院派一直到19世纪后期。

图5-22　安－路易·吉罗代，《沉睡中的恩底弥翁》，1791年，布面油画，1.97×2.6米，卢浮宫博物馆，巴黎。

第五章　拿破仑时代的艺术　119

大卫有的学生非常虔诚地遵循老师的新古典主义观念来作画，有的则开辟新的方向。帝国统治时期，年轻艺术家们有机会可以见识多种类型的艺术传统，这还要归功于拿破仑虏获到卢浮宫的各色艺术珍宝。此外，与大卫肃穆的新古典主义相对的另一股强大的艺术风格来自普吕东（参第94—96页和第112—115页），他在整个艺术生涯中始终秉持独立的艺术立场。受这些因素的综合影响，大卫的许多学生偏离了老师在他的画室里为他们详尽阐释的古典原则。

吉罗代的一些作品向我们展示了新古典主义是如何在大卫的学生手中被转变的。比如这幅1791年创作的《沉睡中的恩底弥翁》（The Sleep of Endymion，图5-22），它光线暗淡却充满神秘色彩的画面和1780年代大卫画作中体现出的明晰的秩序感迥然不同。画中描绘了一个希腊神话中年轻俊美的青年。月神让他永远那么睡着，这样她就可以一直爱着他。恩底弥翁充满倦意的苍白身躯因为受到月光的爱抚而呈现出一副迷狂的姿态。少年的爱神厄洛斯（Eros）拨开那些树枝，好让月光直接照进恩底弥翁躺着的灌木丛中。

这幅作品的感官化和情色意味与大卫作品颂扬美德、具有教诲作用的特点区别明显。由两条交叉的斜线构成的具有动势的结构也不同于大卫作品中由水平线和垂直线营造的静态结构。最醒目的是，恩底弥翁柔弱、女性化的身体与大卫画中塑造的有英雄气概的男性身体截然不同。

《沉睡中的恩底弥翁》在1793年的沙龙展览时广受好评。实际上吉罗代两年前在罗马时就已经完成了这幅作品，他应该是从那时起对通过不同方式来表现男性身体产生兴趣的。像恩底弥翁那样的雌雄同体（androgynous，将男女身体特性相融合）的形象在古典艺术中很难见到。温克尔曼在他的《古代艺术史》中就曾经指出希腊艺术中对于人体美的典范具有双重性，即事实上存在两种典范，分别与公元前14和15世纪有着松散的联系：一种是阳刚、英勇、肃穆之美；另一种是阴柔、优雅和感性之美。这两类典范分别在男性和女性人体雕塑中得到了最清晰的呈现，而同时也可在女性形象中见到阳刚之美（如女神雅典娜）或在男性形象中见到女性之美，如丘比特（图5-23）。女性特征在那些为神所爱的青年或少年身上尤其明显，如阿多尼斯（Adonis）、恩底弥翁、雅辛托斯（Hyacinth）和纳西瑟斯（Narcissus）。

从1790年代早期起，大卫的学生们对雌雄同体的优雅裸体形象的兴趣愈加浓厚，这是受到了多种因素的影响。一方面，这是对大卫不断强调有英雄气概的裸体形象的一种反叛。（当吉罗代向伯努瓦－弗朗索瓦·特里奥森[Benoît-François Trioson]描述《沉睡中的恩底弥翁》时，他写道，这幅画源于"自己想要极力摆脱大卫风格的愿望"。）另一方面，强调感官性而不是肃穆，强调优雅而不是英雄主义的新方向被看做对革命年代之后社会文化心理巨大改变的一种反映。

1790年代伴随着以革命之名对上万人的处决而成长起来的一代人，他们看待生活的方式和他们的父母以及老师都不同。老一辈人崇尚的美德——道德感、坚忍的姿态、理性——都失去了号召力。新的一代人受够了这些道德标准所带来的苦痛。他们不再理解苏格拉底面对处决时的淡定，不再颂扬布鲁图斯把自己的儿子判死罪的决定。跟泰然自若相比，他们更愿意选择多愁善感。他们同情那些受难的人，而不是那些行凶者，

图5-23 《拉弓的丘比特》，古希腊留西波斯（Lysippos）原作，古罗马仿品，卡比托利欧博物馆（Musei Capitolini），罗马。

图 5-24　让·布洛克,《雅辛托斯之死》,1801 年,布面油画,1.78×1.26 米,普瓦捷(Poitiers)美术馆。

不管他们的行为有多英勇,目的有多高尚。

值得注意的是,大卫学生作品中许多雌雄同体的裸体形象都在遭受痛苦。这在大卫的学生让·布洛克(Jean Broc,1771—1850)的那幅不寻常的作品《雅辛托斯之死》(The Death of Hyacinth,图 5-24)中表现得很明显。布洛克年轻时也曾经加入过"胡子派"。画作的主人公美少年雅辛托斯是希腊神阿波罗的玩伴,在他们玩扔飞碟游戏时阿波罗误杀了他。画面中有着柔软卷发的年轻阿波罗紧紧地抱着死去的雅辛托斯。这两个人物兼具男女气质的身体是弯曲的、柔软的。他们和大卫画中贺拉斯兄弟那类阳刚的身体形象完全没有共同点。他们的相拥诉说着悲怆和魅惑。这幅画如梦般的特质不同于大卫作品的清晰有力。

在布洛克的《雅辛托斯之死》和吉罗代的《沉睡中的恩底弥翁》中显露出的男性性爱倾向与大卫的画室有关。在那里,一个全部由男性组成的团体在一个男性老师的指导下整天画男性裸体(图 5-25)。这不是说大卫的学生都是同性恋者,他们也许是也许不是。但可以推测的是,大卫学生们工作和生活的这种"同性社交"环境导致他们在一个男性参照框架内构想他们的作品。从这两幅画中还是可以看出大卫学生在他的画室中所受的学院派训练的影响(图 5-26)。两幅作品中,裸体被展示给观众去仔细查看,就像在画室中的男性模特被展示给大卫的学生们那样。

女性裸体绘画

帝国时期的艺术中男性裸体绘画占主导地位,但后来将在 19 世纪沙龙中占据主导的女性裸体绘画并没有被忽视。尽管在学院中禁止画女模特,但艺术家们可以在私人的画室中找到女模特练习绘画技艺。这时期沙龙中最臭名昭著的一个女性裸体形象就是吉罗代的《扮成达娜厄的朗吉小姐》(The New

第五章　拿破仑时代的艺术

图 5-25 让－奥古斯特－多米尼克·安格尔,《男子躯干》(*Torso of a Man*),1801 年沙龙,布面油画,100×80 厘米,国立高等美术学院,巴黎。

图 5-26　让－亨利·克勒斯（Jean-Henri Cless），《大卫的画室》（*The Studio of David*），约 1801 年，黑色粉笔画，45×59 厘米，卡纳瓦莱（Carnavalet）博物馆，巴黎。

Danaë，图 5-27）。该画在 1799 年沙龙的最后两天展出。画作的主人公是被宙斯爱上的一位古希腊公主。根据希腊神话，宙斯的爱是以金雨的形式洒落在达娜厄的腿间并让她怀上了未来的英雄珀尔修斯。吉罗代同时代的人们很容易就看出达娜厄和当时的一位有名的舞台明星朗吉小姐（Mademoiselle Lange）非常相似。吉罗代对这位女演员颇有恨意，因为就在这个沙龙刚开展时她要求吉罗代把她委托订制的画像从墙上撤下来——她觉得这幅画有损她貌美的名声。作为报复，吉罗代把这幅画成达娜厄的朗吉挂在这里，画面中达娜厄贪婪地用披肩接住还没有落到她腿上的宙斯爱的金雨。吉罗代同时代的人们几乎都听说过朗吉大量的风流韵事。画中的许多细节应该都是有意义的，而不是仅为取乐而画。人们肯定都明白在画面左边的那只雄火鸡就是朗吉被戴绿帽子的丈夫。帮助朗吉用披肩接金币的有小翅膀的婴儿是朗吉的私生女。女孩的生父给了她 2000 里弗作为教育抚养费。

图 5-27　安－路易·吉罗代，《扮成达娜厄的朗吉小姐》，1799 年沙龙，布面油画，65×54 厘米，明尼阿波利斯（Minneapolis）美术学院。

第五章　拿破仑时代的艺术　123

新古典主义的变化：新主题与新情感

吉罗代和布洛克放弃了大卫钟爱的罗马历史中的场景转而投向希腊神话。他们和大卫的另一些学生甚至走得更远，到中世纪和文艺复兴或当代的文学中找灵感。吉罗代的《阿达拉的葬礼》(*Entombment of Atala*，图 5-28) 就是从弗朗索瓦－勒内·德·夏多布里昂 (François-René de Chateaubriand) 的中篇小说《阿达拉》(*Atala*) 中选出的一个场景。这部 1801 年发行的小说是那个时期的畅销作品。故事以法属路易斯安娜为背景，讲述了一个有欧洲和美洲印第安人血统的女孩的故事。她的母亲立下了神圣的誓言：她的女儿将永远保持处女身。当阿达拉和纳齐兹人 (Natchez Indian，一个印第安人部落) 沙克达斯 (Chactas) 相爱后，爱情和宗教的冲突最后导致她服毒自尽。在吉罗代的画中，沙克达斯和年迈的嘉布遣会修士 (Capuchin) 正准备把阿达拉的处女之身安放进墓穴。画面上有强烈的对比效果：老年与青年，女性的阴柔与男性的阳刚，基督教信仰和异教信仰。宗教的重要性在这幅画中是显而易见的。大革命期间有组织的宗教是非法的，并且有关宗教的主题也不受欢迎。吉罗代的画反映了基督教信仰回归的开始。这一潮流通过拿破仑与教皇签订的《教务专约》(*Concordat*)，即宣布罗马天主教是法国大多数人信仰的宗教而获得官方认可，并由夏多布里昂 1802 年发表的著作《基督教真谛》(*Genius of Christianity*) 所推动。

弗朗索瓦·热拉尔的作品《莪相召唤灵魂》(*Ossian Summoning the Spirits*，图 5-29) 则选取了中世纪的主题。这是两幅以莪相为主题的作品中的一幅，另一幅由吉罗代创作，都是为约瑟芬皇后在马尔迈松的城堡而订制。在热拉尔的画中，莪相被塑造成一个弹着爱尔兰竖琴的盲诗人，召唤着死者的灵魂。这件作品和

图 5-28　安－路易·吉罗代，《阿达拉的葬礼》，1808 年，布面油画，1.67×2.1 米，卢浮宫博物馆，巴黎。

图 5-29　弗朗索瓦·热拉尔,《莪相召唤灵魂》,1802 年,布面油画,1.92×1.84 米,马尔迈松城堡博物馆,吕埃－马尔迈松。

大卫肃穆的古典主义绘画相去甚远,有着摄人心魄的崇高感,与同时代的英国画家作品相似。

历史风俗画与所谓的游吟诗人风格

大卫画室中有一些艺术家最喜欢把中世纪和文艺复兴的历史场景作为创作的主题。这些艺术家称他们自己为"贵族们"(aristocrats)。他们对著名历史人物的个性和私生活颇感兴趣。有时他们从过去那些广为流传的名人轶事那里寻找灵感,有时则尝试自己重构历史名人或是过去时代里的日常生活。通常把这类作品称作历史风俗画。

在画这类新的、更私人化的主题时,"贵族们"从不用大卫的"宏伟风格"。他们转而更着迷于 17 世纪荷兰的风俗画,这些作品在拿破仑博物馆中得到了特别的展出。他们尤其欣赏伦勃朗的学生吉拉尔·杜乌(Gerard Dou,1613—1675)的作品中巧妙的配色和精湛的细节处理。他现藏于卢浮宫的《患水肿病的女人》(Woman Sick with Dropsy,图 5-30)是"贵族们"最喜爱的一幅画。

在模仿杜乌作品的过程中,"贵族们"发展出了一种优雅且非常繁复的历史风俗画风格,被称为"游吟诗人风格"(troubadour style)。1804 年沙龙展出的由

图 5-30

吉拉尔·杜乌,《患水肿病的女人》,1663 年,板面油画,86×68 厘米,卢浮宫博物馆,巴黎。

弗勒里 – 弗朗索瓦·理查德(Fleury-François Richard,1777—1852)创作的《弗朗索瓦一世和他的姐姐玛格丽特、纳瓦尔王后》(*King Francis I and His Sister Margaret, Queen Navarre*,图 5-31)便是这一风格的代表作。作品描绘了国王弗朗索瓦一世和他喜爱的姐姐玛格丽特之间的一个亲密的瞬间。和杜乌创作的《患水肿病的女人》一样,作品描绘了由左边的窗户照亮的室内场景。两个人物在交谈,从窗外射进的光照亮了他们的脸。尽管作品的主题是虚构的,但相关时代的细节都经过了仔细的研究,并且被忠实地表达了出来。

次要的绘画类型:风俗画、肖像画及风景画

在执政府和帝国时期的沙龙里,放眼看去都是大幅的历史画作品。然而就数量来说,一些小幅的风俗画(比如游吟诗人风格的历史风俗画)、风景画和肖像画却占主导。确实,依据学院的绘画类型等级,这些类型的绘画都排在历史画之后。但伴随着大革命而来的是中产阶级的兴起和繁荣,这就产生了一种新的对这些绘画的需求,因为它们较小的尺寸适合挂在中产阶级的家里作为室内装饰。

路易 – 利奥波德·布瓦利(Louis-Léopold Boilly,1762—1845)创作的《阅读伟大军队的战报》(*The Reading of the Bulletin of the Grande Armée*,图 5-32)就展示了这样的室内场景(注意墙上挂的画),同时它也是装饰房间的绘画风格的典型代表。作品呈现了拿破仑时代一个朴素的中产阶级家庭的室内。这个场景围绕画面中央铺在桌面上的巨大欧洲地图展开。一个老人坐在桌子后面,手里拿着一张战报——拿破仑大量印制和散发这类战报,向大众通报(有时是混淆视听)他的"伟大军队"的行动和功勋。老人旁边是一个站着的年轻人,他们正试图在地图上找出军队行军的路线。还有几个年轻人在一旁看着,他们急切想要参

图 5-31 弗勒里-弗朗索瓦·理查德,《弗朗索瓦一世和他的姐姐玛格丽特、纳瓦尔王后》,1804 年沙龙,布面油画,76.8×65 厘米,拿破仑博物馆,瑞士。

第五章 拿破仑时代的艺术　127

图 5-32　路易-利奥波德·布瓦利,《阅读伟大军队的战报》,1807年,布面油画,44×59厘米,艺术博物馆,圣路易斯。

军,但是因为年龄尚轻还不能入伍。其中有一个戴着配有红白蓝三色帽章的拿破仑式军帽的年轻人,似乎是要在自己的冒险冲动和对站在桌子右边身穿白色长裙的年轻女人的爱之间做痛苦的抉择。房间里到处都是孩子,从刚出生的还在吃奶的婴儿到十几岁的小孩,年龄不等。孩子们天真的游戏,例如剪纸娃娃,让娃娃骑在小猫身上或者用纸牌建房子(还没建好就被小狗弄塌了),被看做成人活动的预演并/或者暗示他们的徒劳(纸牌房子 [a house of cards] 为一句俚语,指不牢靠的计划——译注)。这类作品中具有时代感和有趣或温情的轶事细节很符合中产阶级的趣味。

肖像画是历史画以外的次要绘画类型里需求最大的一种。新型的资产阶级很喜欢在家里挂上自己或是家人的肖像画来做装饰。那个时代几乎所有的画家都因为源源不断的需求而画过肖像画。大卫和他的学生则接受更重要的一些人物的肖像画委托。

大卫的作品《雷卡米埃夫人肖像》(Portrait of Madame Récamier,图 5-33)描绘的是一位巴黎名媛。她的沙龙(接待室)吸引着当时许多尊贵的政客、知识分子和艺术家。不过大卫的画以她的自然美而不是其社会地位为重心。光着脚、着装简单大方的雷卡米埃夫人用了一个罗马式的姿势斜倚在一张皇家风格的长椅上。简单的配色方案可能不是画家的初衷。大卫因创作这幅肖像而弄得很不愉快,于是没有完成它。但以现代的眼光来看,朴质的画面反而给我们焕然一新的纯净感。这与同时期的其他作品有很大区别。

对比大卫的作品《雷卡米埃夫人肖像》和安格尔的《里维埃夫人肖像》(Portrait of Madame Rivière,图 5-34),大卫作品的特质显而易见。这并不是说安格尔的肖像画不是杰作。在大卫的学生中,安格尔是以其出色的肖像画闻名的。他能成为一名受欢迎的肖像画家得益于他能够在提升对象形象的同时创造出不可

绘画类型与其等级

Genre 是一个法语词汇，意为风格、类型。18世纪艺术批评家们用它来指绘画作品中不同种类的主题。更早一些时候已经有历史画（peinture d'histoire）和风俗画（peinture de genre）的区别。后者包含了除历史画之外的其他主题的绘画。德尼·狄德罗称风俗画家们是"那些每天与鲜花、水果、动物、树丛、森林、大山打交道的人，还包括那些取材于日常家居生活场景的画家们"。与之相对的，历史画家们通常是从文学文本，比如《圣经》、古典文学作品或是历史文献中寻找绘画题材。历史画就其本质而言是叙事性的。他们以绘画语言来重新叙述一个文学故事，通常是为了弘扬其中的高尚道德。事实上，因为历史画宣扬道德、有教育意义，它被视为绘画的最高形式。

18世纪末"风俗画"这个术语有了更确定的含义，指反映日常生活场景的绘画。到19世纪早期发展出了类型的等级。历史画排在第一位，着重描绘物体和没有生命的自然物（插花、贝壳、死去的动物）的静物画则排在最后。在它们之间依次是肖像画、风景画和风俗画。由于肖像画关注人物，一般排在历史画之后。风景画往往紧随其后，尤其是历史风景画（参见第130—131页）。风俗画排在静物画之前，因为和肖像画一样，它主要描绘人而非物。绘画类型的等级在学院的教学中得到强调。在不同的时间段和不同的地方，学院可能重新排列这个等级，但是不论怎么变，历史画都排在第一位。

图 5-33　雅克-路易·大卫，《雷卡米埃夫人肖像》，1800年，布面油画，1.73×2.43米，卢浮宫博物馆，巴黎。

思议的真实感。

《里维埃夫人肖像》展示了一位乌黑头发的年轻女性斜倚在长椅上的冰蓝色天鹅绒靠垫上。她和雷卡米埃夫人一样衣着简单大方，但是披在她肩上的一条巨大的羊绒披肩和顺着她黑亮的卷发轻轻搭下来的透明轻薄的头巾给她的形象增添了一些变化。披肩和头巾繁复的褶皱形成了有着交叉线条的复杂图案以及光与影的强烈对比，映衬出她脸和身体的光滑而流畅的线条。精心画出的作品创造了近乎照片般的写实感，但部分人体结构的奇怪变形（拉长的右手臂和缺失的手指骨节）让整个画面与现实不相符。人们意识到这是以感官美和优雅为借口的高明的欺骗。安格尔的画也许可以拿来和文艺复兴早期的波提切利（Botticelli，约1445—1510）和弗拉·菲利波·利比（Fra Filippo Lippi，约1406—1469）的作品对比，他们的相似之处就在于都牺牲了结构的精准来换取优雅的轮廓。

在执政府和帝国统治期间，沙龙里数量巨大的风景画只有一小部分留存了下来。因人们不太重视风景画，对它们的保存工作也被放在了次要的地位。在风景画的广阔领域里，历史风景画的地位高于其他类型的风景画（参见第180页"风景画：主题与模式"）。典型的历史风景画主要描绘有古典建筑作点缀的群山，

图5-34　让－奥古斯特－多米尼克·安格尔，《里维埃夫人肖像》，1805年，布面油画，116×90厘米，卢浮宫博物馆，巴黎。

图 5-35　皮埃尔·亨利·德·瓦朗谢讷,《古希腊风景》,1786 年,布面油画,100.3×152.4 厘米,底特律艺术学院。

其间有穿着古典衣着的人物,通常正演绎着一个历史场景。尽管历史风景画起源于 17 世纪尼古拉·普桑和克劳德·洛兰(Claude Lorrain)的作品,但在 18 世纪早期这类画几乎消失了。18 世纪末风景画的复兴应归功于皮埃尔–亨利·德·瓦朗谢讷(Pierre-Henri de Valenciennes,1750—1819),他有力地推动了风景画在 19 世纪的兴盛。

瓦朗谢讷早期的作品《古希腊风景》(Landscape of Ancient Greece,图 5-35)正是 1780 年代晚期到 1820 年代沙龙里他和追随者们创作的历史风景画中的典范。这幅画描绘了一处山区的风景,古典建筑、雕塑以及着古典装束进行各种活动的小型人物穿插其中。跟其他大多数的历史风景画一样,这幅画的创作应该也参考了罗马附近的景色。瓦朗谢讷和在他之前的画家普桑以及洛兰都曾花费数年在那里学习。但是,这幅作品明显是想象的建构。精心安排的画面引导观者的目光从前景中的人物顺着河流移到远处的背景中去。

也许这幅画最吸引人的地方就是画家对光的绝佳表现——一种地中海式的温暖光亮,它柔和地突出了风景中醒目的部分。对于光和大气的敏感把握得益于瓦朗谢讷经常在户外写生。这在 18 世纪是个新奇的做法。那时画家们几乎都在室内依据素描和色稿构建他们的风景画。油画的户外习作帮助瓦朗谢讷回想起光线和大气的真实效果,并在画室里完成绘画时更为逼真地表现出来。

瓦朗谢讷不仅重新引入了古典的风景画,还提高了风景画的重要性。作为自 1812 年起在巴黎的美术学校(École des Beaux-Arts,参见第 195 页)任教的一位教师,他鼓励了相当多的年轻学生画风景画。1816 年,他为风景画家争取到了一个特殊的罗马大奖。最后在他最有名的论文《透视要素》(Eléments de perspective)中,他细致地阐述了风景画的理论与实践,极大地提升了风景画的地位和声望,并在整个 19 世纪影响着法国的艺术家们。

第五章　拿破仑时代的艺术

第六章

弗朗西斯科·戈雅与世纪之交的西班牙绘画

16 世纪和 17 世纪早期西班牙作为世界霸主的辉煌到了 18 世纪初已黯然退去。尽管在美洲拥有大片殖民地,但从这里攫取的巨大财富都白白浪费在了欧洲战争中。

出自显赫的哈布斯堡(Habsburg)家族的最后一位西班牙国王于 1700 年过世。先天畸形并患有癫痫的卡洛斯二世(Carlos II,被臣民称为"中魔者")没有留下子嗣,他死后几个不同的利益集团想要取而代之。过世的国王在奥地利有同出于哈布斯堡王室的外甥,在法国也有属于波旁(Bourbon)王室的亲戚。最后波旁王室的支持者们胜出,路易十四的孙子安茹公爵腓力(Phillippe D'Anjou)继承了西班牙王位,世称腓力五世(Felipe V,1700—1746 年在位)。

在他统治的 46 年间以及他的后继者斐迪南六世(Fernando VI)统治期间,西班牙一直深陷于欧洲战争,而战争的目的无非是要保住波旁家族的统治宝座。与此同时,国家日渐衰落。城市里变得更危险了,基础设施破旧不堪,农业发展迟缓,公共教育实际已名存实亡。当时没有真正意义上的中产阶级,有的是一大群没有地位的农民、贫民和一小部分极有势力的神职人员和贵族。斐迪南发展农业的努力收效甚微。他的主要贡献在于推动了西班牙艺术的进步,因他于 1752 年开创了圣斐迪南皇家美术学院(Royal Academy of Fine Arts of San Fernando)。

卡洛斯三世的王室赞助:提埃坡罗与门斯

卡洛斯三世(Carlos III,1759—1788 年在位)的出现给西班牙社会带来了转机。这位具有启蒙意识的国王限制了教会和贵族的权力,并推动了教育、经济、科学和艺术的发展。在他的国务卿何塞·佛罗里达布兰卡(José Floridablanca,1728—1808)的帮助下,他设立了学校,为农民建立了借贷机构,还开启了大量建筑工程。

卡洛斯三世邀请了著名的画家乔凡尼·巴蒂斯塔·提埃坡罗和安东·拉斐尔·门斯(参见第 15 页与 35 页)来装饰他在马德里新建的皇宫。提埃坡罗在他两个儿子的协助下创作了气势恢弘充满动感的洛可风格天顶壁画,比如通向王座室的前厅(或称礼仪厅 [Saleta])穹顶上的壁画《西班牙升天》(*The Apotheosis of the Spanish Monarchy*,图 6-1)。这幅 1764 到 1766 年间完成的壁画展示了升入更高处的视错觉,在那里象征着西班牙王室的女性形象端坐在飘浮于云彩之间一片巨大帐幔中。墨丘利从天空飞过给她递来王冠。在天顶低一些的边缘处是众神和英雄,其中包括维纳斯、战神马尔斯和赫拉克勒斯,他们的作用在于强调王室神圣的天赋权力。

◀ 弗朗西斯科·戈雅,《卡洛斯四世一家》,1800—1801 年(图 6-8 局部)。

图 6-1　乔凡尼·巴蒂斯塔·提埃坡罗,《西班牙升天》,1764—1766 年,穹顶壁画,15×9 米,西班牙皇官王后礼仪厅,马德里。

图 6-2　安东·拉斐尔·门斯,《赫拉克勒斯升天》,1762—1769 年及 1775 年,穹顶壁画,约 9.5×10.3 米,西班牙皇宫佳斯帕利尼前厅,马德里。

人们很难想象还有比提埃坡罗的《西班牙升天》和门斯为皇宫所作的壁画之间更大的反差。后者在佳斯帕利尼（Gasparini）前厅创作的《赫拉克勒斯升天》(*The Apotheosis of Herculs*, 图6-2）没有提埃坡罗洛可可风格壁画的视错觉感。与营造向天顶中心高度集中的戏剧化效果不同,门斯把创作的重点放在天顶的边缘,这里他采用古典檐壁雕带的手法来安排各类人物。门斯沿用了他最早在阿尔巴尼别墅的《帕耳那索斯山》(参见图 2-8) 中应用的古典主义的创作模式。

门斯也为王室成员画了一系列的肖像画。他 1761 年创作的《卡洛斯三世肖像》(*Portrait of Carlos III*, 图 6-3) 沿用了巴洛克的统治者肖像画传统——这一传统在法国画家里戈（参见图 1-1) 那里得到完善。着盛装的国王精神飒爽站在一根随处可见的、象征着他稳固统治的方柱前。另一个巴洛克肖像画的重要元素为帐幔,它赋予画面一种正式感。门斯没有回避国王那不怎么有魅力的外形,特别是其大鼻子,同时他也把国王在统治西班牙时展露出的智慧与充沛精力融入了人物的气质中。卡洛斯三世对门斯的装饰壁画和肖像画都十分满意,指定门斯为首席宫廷画师（First Court Painter),并且指派他改革西班牙的美术学院即圣斐迪南皇家美术学院。担任这一重要职务后,门斯有机会推动艺术教育的改革,使其符合他此前在罗马和温克尔曼切磋时构想出的古典艺术规则。

弗朗西斯科·戈雅的成长

当提埃坡罗与门斯在马德里用洛可可风格和新古典主义相抗衡时,在马德里东北部的福恩特托多司（Fuendetodos),13 岁的弗朗西斯科·戈雅－卢西恩特斯（Francisco Goya y Lucientes,1746—1828) 在父亲

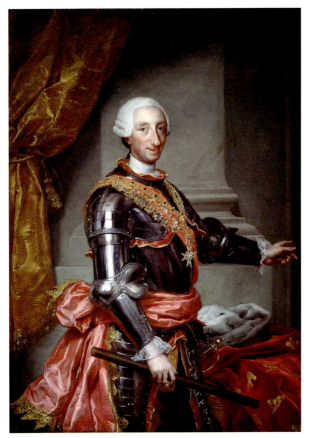

图 6-3　安东·拉斐尔·门斯，《卡洛斯三世肖像》，1761 年，布面油画，1.54×1.1 米，普拉多（Prado）博物馆，马德里。

的安排下跟随当地的一位画家做学徒。和大多数在老家学习艺术的学生一样，戈雅度过了几年临摹版画和画石膏像的无聊岁月。17 岁时他觉得自己受的训练已经足够，于是离开家乡，来到了马德里。

戈雅靠着他在家乡学到的技艺在马德里艰难度日，直到投靠弗朗西斯科·巴耶乌（Francisco Bayeu，1734—1795）。这位年长他 12 岁的画家在马德里备受尊重，后来成为戈雅的岳父。在巴耶乌和门斯受腓力五世委派改造位于马德里的圣巴巴拉皇家织造厂（the Royal Tapestry of Santa Barbara）时，这份社会关系变得更加重要。这家工厂要和巴黎的哥白林染织场进行竞争，在改造前工厂业绩并不理想。巴耶乌和门斯决定招募富有创造力的年轻艺术家来创作织锦图样，以此为工厂输入一股新鲜力量。他们也试图引入新的题材。之前的画师主要描绘宗教典籍和神话里的场景，而他们则鼓励风俗题材，即从日常生活中寻找题材。

戈雅就是设计新图样的年轻人之一。1774 到 1792 年他设计了一系列的挂毯图样，给他带来了稳定的收入。《阳伞》（The Parasol，图 6-4）是戈雅早期设计的图样的例子，据此制作的挂毯计划挂在马德里郊外王室的狩猎行宫即埃尔帕多宫（El Pardo）内王子的餐厅

图 6-4　弗朗西斯科·戈雅，《阳伞》，1777 年，布面油画，1.04×1.52 年，普拉多博物馆，马德里。

中。一位漂亮的年轻女子坐在小丘上,其膝上卧着一只小狗。她的爱人站在她后面,打着一把阳伞为她遮阳。从绘画风格来看,戈雅的这幅图样属于洛可可风格。初看时,这件作品让人想起跟他同时代的画家让-奥诺雷·弗拉戈纳尔的装饰画。当把戈雅的《阳伞》和弗拉戈纳尔的《幽会》(参见图1-8)细细比较时,可以看出戈雅图样的笔触更洒脱,较少堆砌细节。更重要的是弗拉戈纳尔画中年轻男女的美有人工雕琢的痕迹,而戈雅笔下的人物却是质朴、真实的。画家同时代的人们很容易认出画中的一对是玛哈和玛约(maja and majo),他们是18世纪西班牙城市亚文化的代表。这些玛哈和玛约靠做仆人或经营小生意过着多少可算是自食其力的生活。他们潇洒的举止和异域风情的打扮不仅受到底层人民的喜爱,就连一些贵族也着迷。

戈雅对现实主义和大众文化的兴趣更显著地反映于一组六幅的挂毯图样中,图样表现了乡间四季的生活以及下层民众的两个生活场景。其中一幅《受伤的石匠》(The Wounded Mason,图6-5)描绘了两个男人抬着一个受伤的石匠从建筑工地走出来的场景。这幅画关注的是西班牙底层劳动人民的苦难生活,在当时颇为罕见。黯淡、沉静的色调似乎并不适合用来做家居装饰的挂毯,然而这件作品和其他几件反映农民和下层百姓生活的作品都挂在埃尔帕多宫王子的餐厅中,这暗示作品的内容和卡洛斯政府奉行的启蒙哲学理念相符。

在给皇家织造厂设计挂毯图样的同时,戈雅也稳定地接到了宗教题材绘画的委托。此外,他也十分努力地开拓贵族肖像画的一片天地。1783年的肖像作品《佛罗里达布兰卡伯爵肖像》(Portrait of the Count of Floridablanca,图6-6)是他的第一个突破。画中的这位国务卿在自己的办公室里,站在桌子前面。虽然他直视着观者,但似乎正在朝交付绘画的戈雅打手势。也许他正通过观者站着的位置上放置的一面镜子对比戈雅画里的人物和自己本身的形象到底像不像。这样可以解释他为何正面朝向观者并摆出一副好奇审视的神情。戈雅的肖像画和门斯更为传统的肖像画《卡洛斯三世肖像》(参见图6-3)相比有根本的转变,因为他把主人公放在了日常生活的背景中。伯爵并非刻意为画家摆姿势,而似乎正在处理日常事务。这一天他处理的事务包括认可这幅肖像画和与建筑师讨论楼层平面图(背景中的人物是国王最欣赏的建筑师弗朗西

图6-5　弗朗西斯科·戈雅,《受伤的石工》,1786—1787年,布面油画,2.68×1.1米,普拉多博物馆,马德里。

斯科·萨巴蒂尼 [Francesco Sabbatini])。这幅肖像画仍然保留了一些巴洛克套路,比如背景中的幔帐(那与整个画面并不能构成有机整体),但同时清晰地体现了新的肖像画风格,即以不那么正式、更私人化的方式展现主人公的生活。

《佛罗里达布兰卡伯爵肖像》有几处借鉴了迪埃戈·委拉斯凯兹描绘年幼的玛格丽特·玛丽亚(Margarita María)公主及随从的肖像画《宫娥》(Las Menina,图6-7):画面中的生活化氛围,艺术家自己出现在肖像画中,以及对镜子的使用(《宫娥》画面中镜子里映照

图6-6　弗朗西斯科·戈雅,《佛罗里达布兰卡伯爵肖像》,1783年,布面油画,2.62×1.66米,西班牙银行,马德里。

图 6-7
迪埃戈·委拉斯凯兹,《宫娥》,1656 年,布面油画,约 3.18×2.76 米,普拉多博物馆,马德里。

出的是公主的父母,即国王与王后)。戈雅对委拉斯凯兹的"引用"很可能是有意的,17 世纪西班牙宫廷画家是他模仿的典范,他想要跟随委拉斯凯兹的步伐。

宫廷画师戈雅

《佛罗里达布兰卡伯爵肖像》是戈雅走上宫廷画家之路的重要一步。伯爵把他推荐给了国王的兄弟,后者又将戈雅推荐给了国王。1786 年他得到委任成为御用画师(Pintor del Rey),委拉斯凯兹 1623 年也曾得到同样的职位。3 年后他被擢升为宫廷画师,到了 1799 年更成为首席宫廷画师。

那时卡洛斯三世已经去世,由他的儿子卡洛斯四世(1788—1808 年在位)继承王位。后者是一个不善治国的老好人,他的妻子篡夺了他的权力(她和首相有婚外情),再后来他的儿子掌权。戈雅以这个纵容的家族为对象,画了他最有野心也最有意味的一幅肖像作品《卡洛斯四世一家》(The Family of Carlos IV,图 6-8)。画中这些王室成员与真人等大,以右边的国王、居于中心的玛丽亚·路易莎(María Louisa)王后和左边的王储斐迪南三位主角为中心松散地排开。女人们都珠光宝气,男人们则佩戴着勋带和勋章。在这组人的左后方几乎看不见的阴影里站立着穿戴简单、

图 6-8　弗朗西斯科·戈雅,《卡洛斯四世一家》, 1800—1801 年, 2.8×3.36 米, 普拉多博物馆, 马德里。

直面一个大型画架的戈雅。

　　一般认为戈雅在王室成员后面的位置不符合人们的常识。除非我们想象出这样的场景：王室成员对面有一面镜子,戈雅画的是镜中人。这种认为戈雅画的是镜中形象的说法是有道理的,可以为画面强烈的现实主义找到一种解释。尤其值得注意的是国王和王后的肖像——国王小而圆的眼睛、浮肿的粉红脸庞；王后的鹰钩鼻、双下巴和空洞的笑容。尽管我们今天看他们不免滑稽,但他们还是很喜欢这幅作品的。王后很开心,国王也给了画家丰厚的报酬。和佛罗里达布兰卡一样,他们在肖像画中寻找镜中的自己,而戈雅的画忠实地再现了他们镜中的形象。

　　画家出现在《卡洛斯四世一家》的画面中又一次让人联想到《宫娥》。从这两幅王室肖像画的对比可以看出,自从画了《弗罗里达布兰卡伯爵肖像》,戈雅的

绘画处理显得有些矛盾。在顶着大师的头衔之前,戈雅曾经拒绝模仿委拉斯凯兹的范例并想要与之竞争一番。尽管他的形象出现在画中让人联想到委拉斯凯兹的做法,但《卡洛斯四世一家》既没有风俗画的特征也没有《宫娥》的空间深度。戈雅画中的人物集中在一个景深比较浅的空间中。这一点倒是很像门斯在画卡洛斯三世的肖像时的做法。但戈雅的画却没有门斯新古典主义肖像画中的正式感和理想主义倾向。戈雅为宫廷绘画引入了轻松感和现实主义,其风格是 19 世纪的肖像画甚至是摄影的先声。

　　戈雅在宫廷里的地位帮助他成为贵族圈子里很受追捧的肖像画家,数年间他画了许多公爵、伯爵、侯爵和他们家人的肖像画。《阿尔巴公爵夫人肖像》(*Portrait of the Duchess of Alba*,图 6-9)由于其独创性而引人注目,画中的孀妇是戈雅一生的赞助人之一。

图 6-9　弗朗西斯科·戈雅,《阿尔巴公爵夫人肖像》,1797 年,布面油画,2.1×1.49 米,美国西班牙艺术研究协会(Hispanic Society of America),纽约。

图 6-10　弗朗西斯科·戈雅,《阿尔巴公爵夫人肖像》(局部)。

她一根手指指着沙滩上的字"独一无二的戈雅"(Solo Goya)暗示她在丈夫死后对戈雅的情意。她穿着马哈式到脚踝的时髦黑色长裙,腰间束着一条红色的腰带,上身穿着金色塑身衣,外罩带花边的黑色连披肩头纱。戈雅随意的笔法潇洒大气,将他的作品和同时代的新古典主义画家以及欧洲其他地方的画家区分开来。在图 6-10 中可以看到画作的细节,他以寥寥数笔勾勒黑色花边的娴熟手法显示出了大师风范。这一绘画风格源自艺术家早期做过的挂毯设计工作,因为那项工作需要大胆的笔触和疾速地成图。与此同时,戈雅的画法也让人联想到委拉斯凯兹在作品中对颜料的大胆应用。

戈雅的蚀刻版画

1799 年戈雅推出了一套 80 张蚀刻版画的画册,名为《狂想曲》(Los Caprichos)。对于一直在创作祭坛画、挂毯图样和肖像画的艺术家来说,这是项新的艺术媒介(参见第 142 页"蚀刻版画")。随着《狂想曲》的推出,戈雅不仅转而使用新的印刷技术,还独立创作和销售自己的作品,从而成为一名独立的艺术家。

戈雅在当地的主要报纸《马德里日志》(Dario de Madrid)上刊登《狂想曲》的广告。他把自己的作品描述成一本"弗朗西斯科·戈雅创作和印制的狂想题材

蚀刻版画

和雕版画（参见第 18 页"艺术作品的复制"）一样，蚀刻版画也是 17 世纪和 18 世纪复制形象的技术。雕刻版画基本上是专业工匠的工作，通常以复制印刷品为目的。而蚀刻版画是 17 世纪的伦勃朗，18 世纪的提埃坡罗、皮拉内西和戈雅这样的著名艺术家们进行创作的工艺。

蚀刻版画印自一块金属版（一般是铜版），版上描线的地方被酸液腐蚀后形成图案。制作蚀刻版画的过程是这样的：艺术家先在铜版上覆盖上一层防腐层（由松香、蜡及沥青组成的柔软混合物），然后用刻针在上面描线（同时也划开防腐层），再把铜版放到酸液中浸泡，艺术家描线处的铜会受腐蚀。浸在酸液中的时间越长，蚀刻线越深越宽。蚀刻过程结束后拿掉防腐层，用滚筒给铜版上墨。铜版表面擦得非常干净，于是颜色只留在低槽中。接着在把纸铺在铜版上并用一定的力道按压表面，于是低槽中的颜色就印到纸上。

17 和 18 世纪蚀刻技术变得更加复杂。飞尘法（aquatint, 借助松香粉）的发明使艺术家可以在蚀刻线之外添加灰度甚至色彩。戈雅尤其擅长这类技术，所以他可以在作品中制作出戏剧化的明暗对比效果。

作品集"，并注明这本册子在当地一家卖香水和酒的商店里有售，价格是 320 里亚尔。他还进一步解释道：

> 因这位艺术家相信，绘画也可以批评人类的错误与恶习（尽管它们看起来属于辩论和诗歌的领域），他就将这类内容作为自己创作的主题。从社会中人们常见的愚蠢行为与失误，到因风俗、无知或私利而产生的粗俗的偏见与谎言，他认为这些都是最适合的嘲弄对象。

戈雅将他的作品作为一种社会评论来宣传和推广，将其放在一个更广阔的 18 世纪图画类讽刺作品的语境中。这类讽刺作品初见于英国威廉·荷加斯（参见第 20 页）的版画，并因詹姆斯·吉尔雷（James Gillray）和汤姆斯·罗兰森（Thomes Rowlandson）的创作而在 18 世纪后期的英国继续大受欢迎。西班牙人对英国的讽刺性印刷品肯定也有所了解，因为它们在整个欧洲都广泛流传。英国的版画家倾向政治讽刺（参见第 62 页"乔治王时代的英国"）而戈雅则倾向社会讽刺。虽然戈雅的一些挂毯图样直指神职官员和贵族（这些人在卡洛斯四世统治时又夺回些许权力），但作为宫廷画师，戈雅不太可能公然对抗王室权威。他在《狂想曲》中渗透了启蒙的观念，而那时正是启蒙运动迅速失去阵地的时期。

《狂想曲》分为两个部分，戈雅在差不多前 40 幅作品中直接反映社会弊端，比如在 25 号作品中（图 6-11），一个怒气冲天的母亲正在打自己的孩子。作品的标题是《水罐打破了！》（*Se quebró el cántaro!*），说明了母亲打孩子的理由。艺术家在这里想要传递的信息很明显：那些指责他人错误行为的人却没有看到自己的错误。

第二部分主要表现幻境，基于将世间的魔鬼喻为梦魇的古老文学传统。戈雅描绘了一些奇怪的夜行动物（蝙蝠、猫头鹰、女巫、妖精、巨人等），目的是进行讽喻。在《狂想曲》68 号作品《一位好老师！》（*Linda maestro!*，图 6-12）中，一个老女巫在教一个年轻女巫骑扫把，这件作品揭示了人们对坏行为亦步亦趋的渴望，尽管这么做的结果很显然是糟糕的（在这里，后果

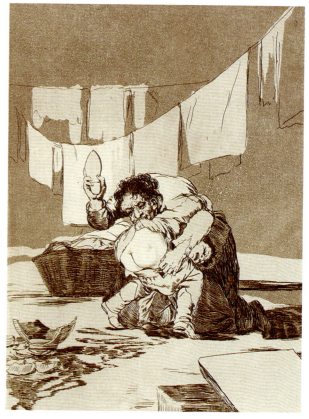

图 6-11　弗朗西斯科·戈雅，《水罐打破了！》，《狂想曲》25 号作品，1797—1798 年，飞尘法蚀刻版画，20.7×15.2 厘米，美国西班牙艺术研究协会，纽约（1799 年版）。

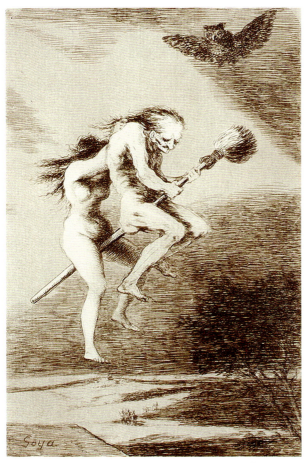

图 6-12 弗朗西斯科·戈雅,《一位好老师!》,《狂想曲》68 号作品,1797—1798 年,飞尘法蚀刻版画,20.7×15.2 厘米,美国西班牙艺术研究协会,纽约(1799 年版)。

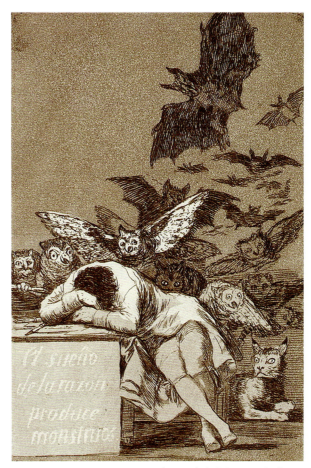

图 6-13 弗朗西斯科·戈雅,《理智沉睡产生魔鬼》,《狂想曲》43 号作品,1797—1798 年,飞尘法蚀刻版画,20.7×15.2 厘米,美国西班牙艺术研究协会,纽约(1799 年版)。

是逐渐变成一名丑陋又憔悴的老巫婆)。

第二部分里还有一张名为《理智沉睡产生魔鬼》(*El sueno de la razón produce monstrous*,图 6-13)的蚀刻版画,可能原本是要用作整本画册的封面。作品描绘了一个艺术家,也许就是戈雅本人,正趴在桌上睡着了,(很可能在梦中)遭到蝙蝠、猫头鹰的袭击。这幅作品似乎是在对人类普遍的生存状态予以评论,特别是对艺术家自身的工作。首先,版画暗示了当理智沉睡时世界上的魔鬼开始显形。当人不受理智控制的时候,他的直觉、情感和迷信思想就征服了他。戈雅在图说中更清晰地阐释了作品的艺术意义:"被理智抛弃的想象力会创造出世所未见的魔鬼;让理智和想象力联结在一起吧,她是艺术之母,奇迹之源。"这能够很好地概括戈雅关于在艺术创造过程中理智要控制想象力的观点。

尽管《狂想曲》没有为艺术家带来多少可观的经济收入,戈雅还是在其后的数年里出版了另外 3 本画册。其中《战争的灾难》(*Los Desastre de la Guerra*)可能是最痛切的,这本画册试图揭示当人类抛弃了理智,被仇恨和报复心理占据后会发生什么。这一系列回应了当时的一些政治事件,它们使戈雅年轻时就熟知的西班牙发生了巨变。1807 年拿破仑转而征战西班牙,他通过武力、威胁和政治操控逼迫西班牙王室让位,把自己的哥哥约瑟夫推上王位。1808 年 5 月 2 日(西班牙国庆日)马德里发生骚乱,接下来是长达 6 年、充满血腥的西班牙争取独立的战争。在这场游击战中,一些小股的反抗者(被称为 juntas)用他们手头能找到的一切武器比如草耙、斧头和刀等来攻击法国军队。这个系列的作品描绘的就是这场战争中的场景,其中一些画面为戈雅从马德里到萨拉戈萨(Zaragoza)途中亲眼所见。虽然他支持这些小股的抵抗者,但他的作品无偏颇地表现了双方(西班牙和法国)都有的极端暴行。《伟大的英雄主义!战死的人!》(*Grande hazana! Con muertos!*,图 6-14)显示了艺术家执着于

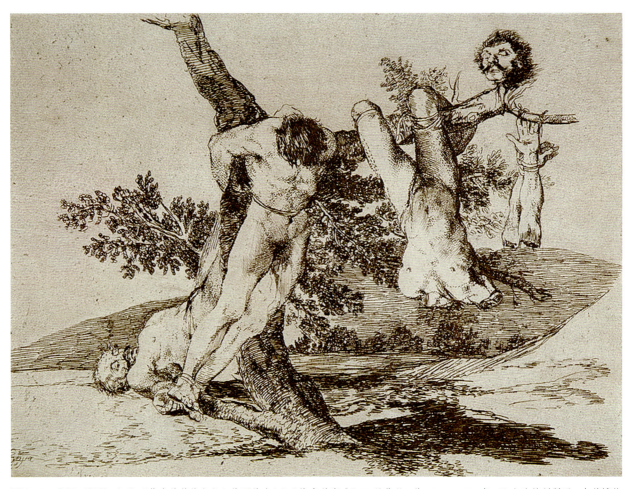

图 6-14　弗朗西斯科·戈雅,《伟大的英雄主义!战死的人!》,《战争的灾难》39 号作品,约 1810—1815 年,飞尘法蚀刻版画,大英博物馆,伦敦。

战争中的暴虐行为,画面中三具被阉割、肢解的尸体和残肢被绑在树上,已经分辨不出他们到底是法国人还是西班牙人,重点在于强调当人性隐退兽性纵横时战争的恐怖。

《1808 年 5 月 3 日的枪杀》

虽然从 1810 到 1815 年间戈雅总共制了 82 张版,但《战争的灾难》这一系列直到 1863 年艺术家去世后 35 年才发表。也许是戈雅觉得这个系列不可能卖得出去,因为画面太过直露,或者它们没有充分表现西班牙抵抗者们的反叛精神。

戈雅对于用艺术来宣传很敏感,也很善于做此类事情。他在 1814 年创作的两幅布面油画表现了战争开始时两件具有重要意义的历史事件,一幅是 1808 年 5 月 2 日的马德里起义,另一幅是第二天对起义者的枪杀。戈雅曾经给政府上报过这两幅作品的创作,也可能不止两幅,并最终得到了每月不多的补助金来完成这些作品。我们可以看到《1808 年 5 月 3 日的枪杀》(*The Execution of the Rebels on the Third of May, 1808*,图 6-15)中,漆黑浓重的夜色下起义者被带到刑场,一组法国小分队将他们逐个枪杀。士兵和起义者之间的强烈对比使这一充满紧张感的场景如在眼前,那些士兵从后面看去穿着同样的制服,摆着同样的姿势,就像机器人一般僵硬,而起义者们在灯光的映照下显出了他们面对死亡时的人性、气节和勇气。画面中那个正要被处决的人心情起伏不定,他穿着白色衬衫和浅色裤子,正跪在士兵面前高举双手,这一姿势既是最后的绝望也是极端的蔑视。有的艺术史家将这个姿势与钉在十字架上的耶稣做类比,将其解释为戈雅用这个姿势表明西班牙天主教和法国无神论之间的冲突。

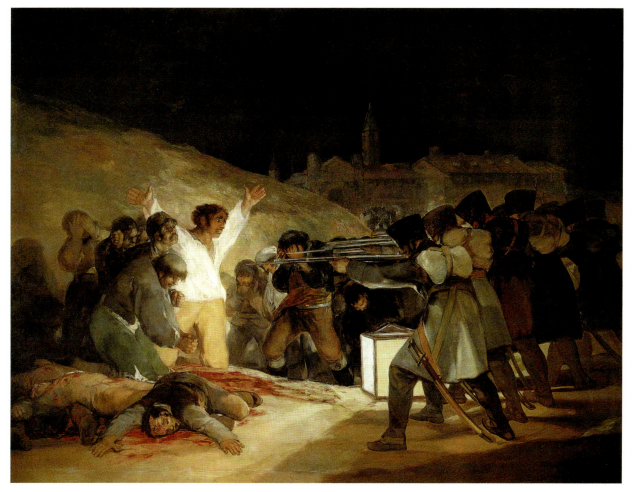

图 6-15 弗朗西斯科·戈雅,《1808 年 5 月 3 日的枪杀》,1814 年,布面油画,2.66×3.45 米,普拉多博物馆,马德里。

这幅作品在绘画史上是具有开创意义的,因为它描绘的既不是辉煌的胜利也不是英雄的战斗,而是一场最残忍无情的人类屠杀。这一冷酷的题材此前从未在高雅艺术中描绘过,只曾在 18 世纪的一些印刷品中出现。比如 1813 年有一幅与戈雅内容类似的作品(图 6-16),画面表现了五个天主教圣方济各会托钵修士被法国士兵残忍杀害。这类作品并不是国王或将军委托创作以为全国宣传之用,而是要卖给普通百姓,也许是要激起他们的爱国主义精神。戈雅必定预见到自己的这类画作将作为公共艺术品挂在每个人都能看到的地方。可惜我们并不知道戈雅完成它们以后,这些作品是如何进行展示的。

图 6-16《1813 年法国军人处决五位圣方济各会托钵修士》(*The Execution of Five Franciscan Friars at the Hand of a French Firing Squad, 1813*),《关于杀戮的历史记忆》(*Memorias Históricas de la Muerte*)插图,1812 年,雕版画由门格鲁·冈布鲁多(Miguel Gamborino)据安德烈·克鲁阿(Andrés Cruá)的素描制作,西班牙国家图书馆,马德里。

第六章 弗朗西斯科·戈雅与世纪之交的西班牙绘画

聋人之家

1814年斐迪南七世的复位没有带来贵族肖像画委托的复兴，戈雅除了接受一些来自教会的委托，其他时候就需要面对不稳定的市场。从1814到1828年戈雅去世，他出了两本版画集，一本以斗牛为主题（《斗牛》[*Tauromaquia*]），另一本是跟《狂想曲》类似的讽刺系列作品《谚语》（*Los Proverbios*）。此外他也画了一些风俗画，让人想起他早期的挂毯图样。戈雅后期的作品中最不寻常的要数他在马德里郊外居所画的大型壁画了。这一居所的昵称是"聋人之家"（Quinta del Sordo，戈雅1792年因为患病致聋），其中共有14幅壁画，都是直接画于一层和二层主要房间的墙壁上。这些画的题材主要取自宗教、神话和日常生活，看上去很像是放大版的《狂想曲》。和《狂想曲》一样，它们表现了从现实进入魔鬼复活的梦境世界的过程。（近来有人认为"聋人之家"的作品是由戈雅的儿子完成的，在有更多证据确认之前，它们将继续被认为出自戈雅笔下。）《萨图恩食子》（*Saturn Devouring One of his*

图6-17　弗朗西斯科·戈雅，《萨图恩食子》，1820—1823年，壁画转为布面油画，145×83厘米，普拉多博物馆，马德里。

图 6-18　何塞·德·马德拉索，《维里亚托之死》，1808 年，布面油画，3.07×4.62 米，普拉多博物馆，马德里。

Children，图 6-17）是一幅极怪诞的作品。画中描绘的是罗马神萨图恩得知他的一个孩子将要取代他，于是把自己的孩子逐个吃掉来阻止这件事发生。

戈雅笔下的萨图恩在黑暗的背景里露出被仇恨和恐惧扭曲的面庞，他张开大口正要朝人咬下另一口，而将入他口中的那个被肢解的人让人联想起《战争的灾难》。这些作品是戈雅在他 74 到 76 岁之间的创作，它们反映了一个老人对痛苦和失败的思考。他亲身经历了由理性与乐观统治的世界转变成由恐惧、疯狂和毁坏主宰的世界这一过程。《萨图恩食子》是他对人类自我毁灭的思考和总结：残害自己的后代就是毁灭未来。

戈雅之后的西班牙艺术

在我们今天的认识中，戈雅主宰着西班牙 18 世纪末期的艺术，以至于我们常常忘记了那个时期西班牙还有很多其他艺术家。戈雅的作品因为其创造性、大胆的笔触和精彩的用色在当时大受推崇。同时他也受到一些批评，比如有人认为他缺乏耐性和训练，无视艺术的规则。

戈雅在西班牙没有什么追随者，部分原因是经过门斯改革的美术学院采用古典主义的艺术训练课程。大部分年轻画家接受的是和大卫相关的那一套训练。实际上他们很多人都跟随大卫学习，在 18、19 世纪之交，大卫领导的一间大型画室吸引着全欧洲的有志青年画家。西班牙画家何塞·德·马德拉索（José de Madrazo，1781—1895）可作为同时代和戈雅比肩的画家的典型例子，他早期的作品《维里亚托之死》（The Death of Viriato，图 6-18）和戈雅的《1808 年 5 月 3 日的枪杀》从风格和图像学角度看都完全不同。画家没有直接描绘当时的战争场面，而是通过描绘公元前 2 世纪西班牙反抗罗马侵占的场面来间接指涉当代的战争。维里亚托是古代那场战争中的英雄，曾领导游击队抗击罗马人。最后，他死在两个接受了敌军贿赂的同伴手上，抵抗运动由此失败。这也揭露出罗马敌军的邪恶和胆小。马德拉索《维里亚托之死》中古典的

图 6-19 文森特·洛佩兹,《弗朗西斯科·戈雅肖像》,1826 年,布面油画,93×75 厘米,普拉多博物馆,马德里。

英雄主义题材和雕带般的构图是新古典主义的典型代表,这幅作品让人联想起大卫那些著名的描述临终床榻的场景,例如《安德洛玛刻哀悼赫克托耳》或《苏格拉底之死》(参见图 2-17 和图 2-19),尽管《维里亚托之死》少了些肃穆和朴质的气息。

戈雅之后的首席宫廷画师文森特·洛佩兹(Vicent López, 1772—1850)没有跟随大卫学习,而是在马德里美术学院学习。不过由于门斯的改革,他也接受了新古典主义的训练。洛佩兹是 19 世纪上半叶西班牙最重要的肖像画家,除了为王室画众多的肖像画之外

图 6-20　弗朗西斯科·戈雅,《自画像》,1815 年,布面油画,46×35 厘米,普拉多博物馆,马德里。

(《斐迪南七世肖像》现藏纽约西班牙艺术研究协会),他还为 80 岁的戈雅创作了肖像(图 6-19),作画的两年后戈雅就去世了。这幅作品以新古典主义风格流行的严谨、巨细无遗的细节描绘,和戈雅 11 年前的自画像形成了有趣的对比(图 6-20)。后者以戈雅晚年常用的速写风格画就,展现出作者的自我认识——一个饱经生活磨难与世间忧患的顽强的个人主义者。洛佩兹画的肖像更具官方性和公共性,展现出一个不一样的戈雅:有些易怒、暴躁,但又有意识到自己作为西班牙历史上举足轻重的艺术家的自信。

第七章

浪漫主义在德语世界的肇始

当英国、法国、西班牙在18世纪成为政治强国之际,德国还不是一个政治上统一的国家。这个国家被分裂为数以百计的诸侯国和所谓的自由城市,都属于神圣罗马帝国。这个松散的联盟名义上归奥地利皇帝,即强大的哈布斯堡王朝管辖。

除了霍亨索伦家族(Hohenzollern,哈布斯堡家族的唯一竞争对手)统治的普鲁士以外,大多数德国的诸侯国都很小,但这并没有阻止它们的君主为获取声望而同法国和西班牙国王甚至皇帝本人展开竞争。每一个小君主都想拥有国王级规模的城堡和宫廷生活。这样一来,留给社会规划或军事防御的资源就少得可怜。不仅如此,德国诸国君之间的嫉妒和竞争使他们无法形成一个足以与英、法相抗衡的联盟。

这种不统一使得拿破仑可以征服德语世界的大部分地区。只有奥地利皇帝和普鲁士国王考虑过对拿破仑进行抵抗,但即使是他们也必须依靠与其他国家如英国、俄国的联合才能保护自己。呈悖论的是,正是拿破仑对这些小诸侯国的征服促进了德国的统一。拿破仑失败以后,在1814年举行的著名的维也纳会议(Congress of Vienna)上,德国的三百多个邦国在新的"德意志邦联"(German Confederation)中被重组,形成35个独立自主的国家和4个自由城市(参见第152页地图)。这是德国统一的第一步。最终,1871年1月,德国皇帝威廉一世(Wilhelm I)的加冕仪式在凡尔赛宫的镜厅举行,德意志帝国(German Empire)正式确立。

浪漫主义运动

尽管在政治上分裂,经济上衰弱,但18世纪末的德语国家在文化上却并非停滞不前。相反,德国人在音乐、哲学、文学上成就非凡。作曲家沃尔夫冈·阿玛多伊斯·莫扎特(Wolfgang Amadeus Mozart,1756—1791)和路德维希·凡·贝多芬(Ludwig van Beethoven,1770—1827)都出自德语国家,此外还有卓越的哲学家和作家,如伊曼努尔·康德(Immanuel Kant,1724—1804)、格奥尔格·威廉·弗里德里希·黑格尔(Georg Wilhelm Friedrich Hegel,1770—1831)、约翰·沃尔夫冈·冯·歌德(Johann Wolfgang von Goethe,1749—1832)以及约翰·克里斯托弗·弗里德里希·冯·席勒(Johann Christoph Friedrich von Schiller,1759—1805)。

临近18世纪末,一种新的思潮在这种浓厚的文化氛围中产生。这就是浪漫主义,它不仅是一个文学或艺术运动,也是一种心态,一种跟启蒙运动的理性主义迥然不同的对待世界的新态度。浪漫主义者将情感、信仰、灵性置于知识和理性之上,他们推崇自发性,贬

◀ 菲利普·奥托·龙格,《晨》(油画速写),1808年(图7-8局部)。

德意志邦国与自由城市

1814 至 1815 年的维也纳会议之后，德国重组为由 35 个邦国和 4 个自由城市组成的邦联。下面的地图标示了 35 个邦国中最重要的 15 个和 4 个自由城市。像巴伐利亚和普鲁士这样一些较大的邦国由国王统治，而较小的邦国则由公爵或伯爵统治。

图 7.1-1
德意志邦联地图

斥算计；推崇个体性，贬斥整齐划一；推崇天生的自由，贬斥文化的限制。

早在 1770 年代，年轻的歌德和席勒就出版了几部著作，奠定了浪漫主义的基础。文学界的这一"狂飙突进"（Sturm and Drang）运动颂扬青春的激情和热望。这种新的情感的一个最有名的例子是歌德的短篇小说《少年维特之烦恼》（Die Leiden des jungen Werthers，1774），写作时作者年仅 25 岁。这个关于一个青年因失恋而自杀的悲剧故事在当时引起了国际性的轰动。故事主要以第一人称讲述，直接深入到一个个体的内心世界，他将理性抛诸脑后，一任自己被情感裹挟而不能自拔。

歌德也是最先称扬中世纪并采纳中世纪理想而非古典范式的德语作家之一，尽管古典范式曾被此前的德国人，如温克尔曼和门斯大力倡导。（我们在第三章看到英国也有类似的趋势。）对歌德来说，中世纪盛期的哥特式教堂是北欧对地中海古典主义的回应。巍峨的教堂穹顶使他想起雄浑深密的北欧森林。在他 1773 年发表的论文《论德国建筑》（Von deutscher Baukunst）中，他将哥特式教堂所体现的基督教的精神性跟异教古典神庙的物质性进行了对比。对他来说，哥特式建筑不像古典建筑那样需要精心的规划和测算，而是本能的、自然的、"能感觉到的"（felt）。

歌德在情感、精神性与自然和中世纪、基督教与德国特性之间所建立的这种联系成了德国浪漫主义的核心准则。实际上，"浪漫主义"（Romanticism）一词来源于中世纪的"传奇"（romance），即关于冒险骑士的大众歌谣，以称颂爱、恨、恐惧等原始情感为特点。跟中世纪用拉丁文写的严格遵循韵脚和音步规则的精英诗歌不一样，这些大众歌谣是用"罗曼语"（Romance），即普通民众的白话写成的。

弗里德里希·冯·施莱格尔（Friedrich von Schlegel,

1772—1829）这位有诗人气质的哲学家在 1798 年最早尝试对"浪漫"一词进行界定，对他来说，中世纪传奇的自发性和通俗化是浪漫主义的根本特征。在关于浪漫主义诗歌的著名定义中，他写道：

> 浪漫主义诗歌是一种进步的、普遍的诗……它将、也应该使诗生活化和社会化，同时使生活和社会诗化……它乐于接收一切具有诗意的东西——从最伟大的艺术体系……到沉思的孩子在毫无艺术性的歌曲中哼出的叹息和亲吻。

换句话说，浪漫主义诗歌，或更宽泛地说，浪漫主义艺术，是介入当代社会并与之相关的。它不像新古典主义一样需要一种特定风格，而是乐于接受一切表现形式，只要它具有"诗意"——也就是与想象、情感、自然性等有关的东西。

早期拿撒勒派：奥韦尔贝克与普福尔

美术中的浪漫主义首先是在所谓拿撒勒派（Nazarenes）的作品中表现出来的。这群艺术家拒绝新古典主义，而是向中世纪或基督教艺术寻找灵感。这一流派于 1809 年起源于维也纳美术学院（Academy of Vienna），其时有六个学生，包括法兰克福人弗朗茨·普福尔（Franz Pforr，1788—1812），来自德国北部城市吕贝克（Lübeck）的弗里德利希·奥韦尔贝克（Friedrich Overbeck，1789—1869），他们组成了一个以护佑过中世纪和文艺复兴时期艺匠的圣徒命名的圣路加兄弟会（Brotherhood of St Lukasbund）。

跟大卫画室那帮造反的"原始派"一样（参见第 119 页），他们拒绝由学院所提倡的古典时期和文艺复兴盛期的典范，转而向 14 和 15 世纪的艺术寻求新的灵感。在意大利艺术家弗拉·安吉利科（Fra Angelico，约 1387—1455）和佩鲁吉诺（Perugino，约 1445/50—1523）等人的作品中，他们发现了一种质朴和真挚，他们觉得这恰恰是研究得更多的文艺复兴盛期艺术所缺失的。他们也服膺于阿尔布雷特·丢勒（Albrecht Dürer，1471—1528）、卢卡斯·克拉纳赫（Lucas Cranach，1472—1553）及其他一些摇摆于中世纪和文艺复兴早期之间的德国艺术家，因为这些 16 世纪早期艺术家的作品也具有同样的品质。普福尔说他们的作品具有"高贵的单纯，鲜明的性格"。这句话一语双关，暗指温克尔曼关于古代艺术说过的著名短语"高贵的单纯，静穆的伟大"。他意在借此将旧的新古典主义先驱跟他自己那一代人的艺术信条进行对比：古典主义者（这是用来表示新古典主义艺术家，或宽泛一点说，那些遵循古典典范的艺术家的另一个词）和浪漫主义者都称赞"单纯"，但前者把它跟理想的美"静穆的伟大"相联系，后者则把它跟情感上的真诚（"鲜明的性格"）相联系。

年轻的德国艺术家专注于他们的日耳曼先辈，也有政治上的动机。其时拿破仑正在入侵德国，所到之处，望风披靡。跟其他德国人一样，拿撒勒派也感到屈辱和受挫。他们怀念中世纪和文艺复兴早期，那时的德国在欧洲具有重要的地位。他们拒绝早先一代德国艺术家（如门斯和蒂施拜因 [参见第 45 页]）的世界主义（那些人住在罗马，跟来自世界各地的艺术家和赞助人都有交往），而只想在他们的德国艺术团体内部保持紧密联系。

尽管如此，矛盾的是，1810 年，圣路加兄弟会的成员决定从维也纳迁到罗马。促成这一决定的是政治上的必要性，而非艺术上的动机。1809 年的瓦格拉姆会战（参见第 103 页"**拿破仑战争**"）之后，维也纳被法国占领，青年艺术家在城中难以谋生。意大利成了拿撒勒派的避难地。到罗马后不久，他们获准使用一座空的修道院。在那里他们过着僧侣般的生活，白天在小房子里工作，晚上一起吃公共的饭食，进行其他团体活动。他们留着很长的头发，穿着宽松的袍子，看起来像《圣经》里的人物——因此就有了拿撒勒派这个绰号，指"来自拿撒勒的人"。

这种修士般的生活方式可能部分地受到一本小书的鼓舞，这就是《一位热爱艺术的修道士的衷情倾诉》（*Herzensergiessunge neines kunstliebenden Kosterbrunders*，1797），这本书在当时颇有一批信奉者。尽管模仿一位修士的口吻以第一人称写成，但这本奇特的书实际出自一位年轻的律师沃恩海姆·海因里希·瓦肯罗德尔（Wilhelm Heinrich Wackenroder，1773—1798）之手，讨论艺术、自然和宗教的三角关系。与门斯等古典主义者不同，瓦肯罗德尔并不把艺术看做通过模仿抽象理想以克服人的不完美性的一种努力。对他来说，艺术和自然都是造物主的直接显现，都值得高度尊重。根

据瓦肯罗德尔的看法，艺术家的角色是使他的作品充满"普遍性、宽容和人类之爱"。

奥韦尔贝克和普福尔到达罗马后不久所画的两幅画，显示出瓦肯罗德尔和早期浪漫主义作家歌德和席勒等人的影响。奥韦尔贝克的《弗朗茨·普福尔肖像》（*Portrait of Franz Pforr*，图 7-1）描绘的是年轻的普福尔穿着类似于中世纪的服装，坐在一个中世纪凉廊的拱窗旁边。他身后有一位女子，估计是他的妻子，正在边织毛衣边读书。背景中透过第二个拱券，可以看到一座中世纪的德国城市，有高高的哥特式教堂。

奥韦尔贝克的《弗朗茨·普福尔肖像》并不是反映现实，因为在画这幅画时，普福尔正住在罗马，还没有结婚。相反，正如奥韦尔贝克在给朋友的一封信中所说的那样，他是将普福尔放在"他可能感到最幸福的环境中"来描绘的。在他为普福尔画的肖像中，奥韦尔贝克表现了现代德国艺术家的拿撒勒理想。这位艺术家谦虚的姿态和雅洁的周围环境传达了拿撒勒派的一种信念，如普福尔所说的那样，"成为一个真正伟大的画家的道路即通往美德的道路"。画面上有多处指涉基督教，包括哥特式教堂、百合花（象征圣母马利亚）、葡萄藤（象征圣餐），以及普福尔自己的象征物：骷髅头和十字架。最后，此画也对北欧艺术表达了敬

图 7-1　弗里德利希·奥韦尔贝克，《弗朗茨·普福尔肖像》，1810 年，布面油画，62×47 厘米，老国家美术馆，柏林。

图 7-2　阿尔布雷特·丢勒,《持蓟草的自画像》,1493 年,羊皮纸画,56.5×44.5 厘米,卢浮宫博物馆,巴黎。

意,包含着对佛兰德斯和荷兰绘画的明显暗示,跟丢勒的自画像也在精神上相似。例如丢勒《持蓟草的自画像》(Self-Portrait with Thistle,图 7-2)也具有类似的真挚和热切。

奥韦尔贝克的《弗朗茨·普福尔肖像》传达出一个浪漫主义的观念,即艺术不是模仿而是转换。艺术家根据他个人的想象重新塑造了人物,创造出一种能够表现人物内在性情的形象。艺术家通过直觉和想象了解这种内在的精神。新古典主义艺术家通过注入美的永恒理想来美化现实;相反,浪漫主义者通过尝试揭示人物的本质和精神内核来改变现实。

奥韦尔贝克为普福尔画肖像时,后者才 22 岁。其后他只活了两年。1811 年,普福尔在病中为奥韦尔贝克画了一幅友谊之作(friendship picture)。这幅艺术家之间表达彼此情谊和敬重的画,在他去世前几个月才完成。普福尔的《书拉密女与马利亚》(Shulamite and Mary,图 7-3)画的是两个《圣经》人物,但不是宗教画。它的主要目的是表达普福尔对奥韦尔贝克艺术理想的看法,以及这种理想跟他自己的关系。《书拉

密女与马利亚》采用的是中世纪晚期双联画(diptych,画在两块分开但又连接在一起的板上)的形式。《旧约》中的书拉密女画在左边,《新约》中的马利亚画在右边。马利亚坐在一个文艺复兴风格的室内空间里,跟丢勒一些版画中的描绘有几分相似。她身旁有祈祷书、针线篮、猫,显示出德国式的美德:虔诚且顾家。所罗门《雅歌》(Song of Songs)中描绘的爱人书拉密女,被画成了佩鲁吉诺或平托瑞丘(Pinturicchio,约 1452—1513)笔下的圣母。她怀抱一个婴儿,坐在一个阳光明媚的花园中的草地上,远处是一座意大利城镇。不远处,奥韦尔贝克留着长发,穿着拿撒勒式的服装,正步入书拉密女平静的领地。他交叠着双手,表示对这种美德和美的理想的恭敬。

普福尔的绘画表明了拿撒勒派画家的折衷主义,他们时而借鉴意大利绘画,时而借鉴德国或文艺复兴绘画。在这幅友谊之作他将自己对北欧绘画的偏爱,跟奥韦尔贝克对意大利早期文艺复兴艺术的热衷做了对比。这幅画也表明了自然和宗教作为灵感源泉的重要性。这种观念隐含在书拉密女画幅细致描绘的风景背景上,也明确体现在画面上方拱券中的装饰画上,在那里花与鸟和十字架的形象并置在一起。不仅如此,通过把神秘的《启示录》(《新约》最后一章)的作者圣约翰画在两幅画之间上方的三角形拱扇上,普福尔还强调了内心的幻象对艺术的重要性。

后期拿撒勒派:
科内利乌斯与施诺尔·冯·卡罗斯费尔德

圣路加兄弟会在罗马的出现,把移居外国的德国艺术家分裂成两派:一方是古典派,另一方是"中世纪派"或浪漫派。不久,该兄弟会吸引了几名德国艺术家,他们倒不是为奥韦尔贝克和普福尔所信仰的浪漫主义理想所激励,而更多的是对古典派感到不满。其中有些是虔诚的罗马天主教艺术家,他们讨厌古典艺术的原因很简单:它属于异教。普福尔于 1812 年去世,奥韦尔贝克于 1813 年改信天主教,之后,天主教的因素在拿撒勒派中越来越重要。此后,它主要致力于复兴宗教画,因为这类绘画在 18 世纪已变得不那么重要了。

一位 1812 年加入兄弟会的新来者,彼得·科内利乌斯(Peter Cornelius,1783—1867)成为这场复兴的

图 7-3　弗朗茨·普福尔，《书拉密女与马利亚》，1811 年，布面油画，34.5×32 厘米，乔治·谢弗（Georg Schäfer）收藏，什未林（Schweinfurt），德国。

领袖。科内利乌斯的梦想是恢复宗教画在文艺复兴盛期的辉煌。他感觉到，为此有必要回归壁画，因为壁画能够使艺术家给予宗教画以它应有的尺寸和规模。

1816 年，科内利乌斯为拿撒勒派揽来了第一项重要的宗教画委托——为普鲁士领事萨洛蒙·巴托尔迪（Salomon Bartholdy）在罗马的宅邸创作一系列壁画（后来移到了柏林的老国家美术馆 [Alte Nationalgalerie]）。

五位艺术家参加了这一工程，主力是科内利乌斯和奥韦尔贝克。壁画的主题是《创世记》（Genesis）里约瑟的故事。科内利乌斯坚持认为应该用传统的湿壁画技法来画，即在刚粉刷过的墙壁上趁未干时绘制。他自己的湿壁画《约瑟和他的兄弟们和好》（The Reconciliation of Joseph and his Brothers，图 7-4），显示出拿撒勒派绘画在普福尔去世后所致力的方向。这幅大型绘画不再回

归中世纪晚期和文艺复兴早期艺术，而是受文艺复兴盛期尤其是拉斐尔在梵蒂冈教皇宫所绘湿壁画的启发。它采用古典式的场景和服装，宏大的透视以及雕塑般的衣褶丰富的人物形象，跟仅仅7年之前普福尔的《书拉密女和马利亚》差异悬殊。

拿撒勒派这种调整之后的新风格在德国的流行主要归功于科内利乌斯和比他稍微年轻一点的尤利乌斯·施诺尔·冯·卡罗斯费尔德（Julius Schnorr von Carolsfeld，1794—1872）。这两位艺术家都受雇于巴伐利亚的路德维希一世（Ludwig I，1825—1848年在位），后者可能是19世纪上半叶德国最大的艺术赞助人。路得维希委托他们为他在巴伐利亚首都慕尼黑创建的许多建筑工程绘制湿壁画——教堂、图书馆、博物馆等。科内利乌斯为古典雕塑博物馆（Glyptothek）和老绘画陈列馆（Alte Pinakothek）绘制的湿壁画毁于二次世界大战，不过他为路德维希教堂（Ludwigskirche）所绘的壁画保留了下来。他的大型湿壁画《最后的审判》（The Last Judgement，图7-5）明显参考了米开朗基罗在西斯廷教堂为同一主题绘制的壁画，尽管也借鉴了拉斐尔和其他一些16、17世纪的大师。实际上，科内利乌斯的目标是，在整个绘画传统的基础上创造一种属于19世纪的新东西。为此，他并不着意于创造一个想象出来的幻象，而是希望通过象征手法显示出其神学上的重要性。他尽量不使用戏剧性的动作、显眼的姿势和鲜明的色彩这些使米开朗基罗或拉斐尔的作品在视觉上耐看的因素。相反，他宁可使用平常的动作和姿势，因为其意义容易领会，在颜色的选择上也侧重其象征价值而不是审美上的吸引力。如果说我们今天已经很难辨析出科内利乌斯艺术的独创性的话，原因可能是学它们的人很多，以至于它们成

图7-4　彼得·科内利乌斯，《约瑟和他的兄弟们和好》，1817年，湿壁画，2.36×2.9米，老国家美术馆，柏林。

了可被称为流行宗教文化的一部分。我们今天看到的大多数内容，如教堂窗饰和壁画、祈祷图像、宗教书籍插图等，都打上了他和那些拿撒勒派同事的印记。

当科内利乌斯为慕尼黑的新教堂和博物馆绘制壁画的时候，施诺尔·冯·卡罗斯费尔德则在装饰皇家宫殿或行宫。路德维希最初想在皇宫第一层以荷马的《伊利亚特》和《奥德赛》为主题绘制一系列壁画，但他后来将内容改成了与之抗衡的德语作品，即所谓《尼伯龙根之歌》（Nibelungenlied）。这部长篇史诗是最早的重要德语文学作品之一。它由一位佚名作者写于大约1200年，可能是一部古老传说的汇总，这些传说可以追溯到1世纪日耳曼入侵的那个时代。史诗主要记叙了涉

图 7-5　彼得·科内利乌斯，《最后的审判》，1836—1839 年，湿壁画，约 19×11 米，路德维希教堂，慕尼黑。

图 7-6　尤利乌斯·施诺尔·冯·卡罗斯费尔德,《齐格弗里德之死》,来自《尼伯龙根之歌》,1827—1867 年,湿壁画,5.4×5.2 米,皇宫区(Residenz),慕尼黑。

及几位日耳曼王子的恋情、争斗和阴谋以及他们先后丧生的故事。重新兴起对《尼伯龙根之歌》的兴趣,是一种浪漫民族主义的表征。在拿破仑入侵之后,这种民族主义弥漫于欧洲。实际上,以《尼伯龙根之歌》为核心形成了一种德国民族主义文化。理查德·瓦格纳(Richard Wagner,1813—1883)在 19 世纪中后期所写的一组著名歌剧《尼伯龙根的指环》(Der Ring des Nibelungen)即取材于这部史诗。甚至在 20 世纪,当希特勒出于纳粹的原因而启用它时,它也依然是德国民族主义的支柱。

在施诺尔·冯·卡罗斯费尔德的《齐格弗里德之死》(The Death of Siegfried,图 7-6)中,齐格弗里德这位尼伯龙根的王子,即将被他的妻兄勃艮第国王贡特尔(Gunter)的心腹哈根(Hagen)所杀。这一幕发生在幽暗的德国森林。齐格弗里德正用羊角杯从附近溪流中取水喝,没有意识到哈根在偷偷地靠近他。哈根不是一人前往而是有三名骑士做帮手,他们悄悄地靠拢,以便在必要时帮助他杀死齐格弗里德,这更显出这位对手的怯懦。

跟科内利乌斯一样,施诺尔·冯·卡罗斯费尔德放弃了早期拿撒勒派基于 15 世纪意大利湿壁画和德国文艺复兴绘画的那种节制的绘画风格。这件作品有着显著的深度感、复杂的背景和细节丰富的人物,是对 16 和 17 世纪意大利以及北欧绘画中一些因素的一种折衷组合。跟科内利乌斯的宗教湿壁画一样,施诺

尔·冯·卡罗斯费尔德的历史叙事壁画也产生了极大的影响；它们成为一代代市政厅壁画家和童话插画家的范例。

德国绘画的语境

乍一看，拿撒勒派的绘画，这一18、19世纪之交最具影响力的艺术流派，跟菲利普·奥托·龙格（Philipp Otto Runge，1777—1810）和卡斯帕尔·大卫·弗里德里希（Caspar David Fridrich，1774—1840）的作品大相径庭。后两位在今天被认为是当时最伟大的德国画家。要理解这种差异——以及19世纪早期德国艺术整体的多样性——我们须记住这个国家在政治上处于四分五裂的状况。组成"德意志邦联"的39个国家和自由城市在政治、社会、文化上彼此之间全然不同。此外，在宗教上也存在着重要差异，因为德国北部新教占主导地位，而南部则以罗马天主教为主。

在其他欧洲国家——如英国、法国、西班牙——艺术集中在首都，但德国的艺术不止一个中心，而是有好几处。有些中心地区，如慕尼黑，有庞大的政府赞助机构，可以雇佣几十名乃至上百名艺术家。在其他地方，艺术赞助主要是市民私人的活动，买画是为了装饰家居。在德国艺术培训也不集中，不同于在法国和英国，去巴黎或伦敦上美术学院是每一个有抱负的艺术家的梦想。德国有好几所受尊重的美术学院——在柏林、德累斯顿、杜塞尔多夫（Düsseldorf）、莱比锡和慕尼黑——每一所都有自己独特的历史和课程设置。此外，很多艺术家去国外求学，维也纳、哥本哈根和巴黎的美术学院尤其受青睐。

如果说19世纪早期的德国艺术有一个共同的主导因素的话，那就是宗教的重要性（这是就宗教一词最宽泛意义而言的）。这一点可以把德国艺术尤其是绘画跟其他所有欧洲国家区分开来，特别是法国。德国绘画的精神内涵，无疑跟德国文学中骤然兴起的浪漫主义运动有密切关系。在世纪之交，似乎所有德国艺术家都熟悉"狂飙突进"群体以及施莱格尔和瓦肯罗德尔这些早期浪漫派作家的著作，很少有人不受他们观念的影响。

菲利普·奥托·龙格

画家菲利普·奥托·龙格即是这样一个例子。他出生于波罗的海之滨的小镇沃尔加斯特（Wolgast），求学于哥本哈根美术学院。1801年移居德累斯顿以后，他接触到几位早期浪漫派作家，包括施莱格尔和瓦肯罗德尔的密友路德维希·蒂克（Ludwig Tieck，1773—1853）。蒂克将龙格引向一位17世纪新教神秘主义者雅各布·博姆（Jacob Böhme）的著作。龙格作为虔诚的路德派的教育背景使他特别容易接受博姆的思想，因为后者是路德神学和文艺复兴自然神秘主义的一种混合。博姆相信"自然是神圣知识的自我描绘，通过它，永恒的（唯一的）意志……使自身变得可见、可感、有所作为并彰显意愿"，这给龙格留下了深刻的印象，似乎也塑造了他的这样一种信仰，即艺术中神性的最高表现不是通过宗教主题的绘画或雕塑实现的，而是通过对自然的描绘。早在1802年，他就写道：

> 我们正站在源于天主教的所有宗教之边缘，抽象的概念烟消云散，一切都比以前更轻飘、虚幻了；一切都趋向风景，从茫无头绪中寻找某种明确的东西，但又不知道从何开始。我们追求的至高点不就在这种艺术（如果你喜欢的话，也可以叫它风景）中吗？

19世纪有一批艺术家开始把风景看做未来的艺术形式，并认为现代人唯有在这方面可以超越古人，龙格便是其中之一。原因很简单，古代人不画风景。但同时他也不太清楚"从何开始"。因此，龙格也很少画"纯粹"的风景，尽管风景和自然事物，尤其是花朵在他的人物画中具有重要地位。

《逃亡埃及途中的休息》（The Rest on the Flight to Egypt，图7-7）是龙格试图用风景来表现基督教精义的一件早期作品。该画描绘的是一个传统的宗教主题，即圣家族在逃往埃及途中的休息。在龙格的画中，野外露宿的他们刚刚醒来，约瑟正在生火，马利亚搓着双手取暖。画面正中是裸体的圣婴基督，正向黎明温暖的曙光伸出双手。通过在基督的婴儿时期和一天的开始之间建立一种直接的联系，龙格帮助观赏者把黎明象征性地看做一个新时代，即《新约》世界的开始。

图 7-7

菲利普·奥托·龙格,《逃往埃及途中的休息》,1805—1806年,布面油画,96.5×130厘米,市立美术馆,汉堡。

圣婴基督的后面是一棵正在开花的郁金香树,使人想起天堂中的知识之树。不过这棵树上没有蛇,而是两个小天使。一个在吹喇叭,另一个拿着百合花,这在传统上象征圣母并因此而代表纯洁无邪。一片巨大的全景风景在圣家族的后面延伸开去。风景中有古代建筑——金字塔、神庙等——意指基督降临之前的漫长历史。天空的颜色——蓝、黄、粉红——可能也是具有某种含义。正如博姆受炼金术理论的影响,赋予化学元素以宗教意义一样,龙格觉得色彩也可以具有象征意义。博姆宣称盐、水银和硫可以代表三位一体,龙格则把三原色——蓝、红和黄——分别跟圣父、圣子、圣灵对应起来。

龙格的《逃往埃及途中的休息》明显引入了一些新的东西——赋予自然现象和形状以精神性的意义。这种趋向在《晨》(*Morning*,图 7-8)中看得更清楚,该画是表现一天中四个时段(晨、午、暮、夜)的一组画中第一幅的预备习作。这组画占据了龙格短暂生命中的大部分时光,因为他想让这组画成为留给世人的遗产。艺术家是把这四幅画作为一件总体艺术品(Gesamtkunstwerk,即将不同的艺术形式组合成一件艺术作品)的主要部分来构想的。他想让人们在一间哥特式风格的、专为展示这组画而建的房间里欣赏它们,还要伴随着音乐和诗歌朗诵。

龙格在 33 岁去世时,为这组画画了许多预备性的素描和习作,但正式的画一幅也没有完成。有一组早期的概念性素描画于 1803 年(图 7-9),显示出他关于这组画的观念是如何与众不同。一天四个时段是用对称的、风格化的植物来描绘的,顶部或中心位置是女子和小天使。龙格再次表现出受到了博姆的影响,后者在著作中把鲜花作为意识的各种状态的象征。

在这组素描之后 5 年所画的油画习作《晨》中,最初的想法发生了大幅度的变化。尽管龙格将巨大的百合花作为中心元素保留了下来,但它在这里是由一位裸体女子拿着的。龙格有时称她为奥罗拉(Aurora),有时称为维纳斯(分别是黎明女神和爱神)。她从一片粉色和蓝色的云层上升起,位于一个金色光球——上升的太阳——的中心,光球的边缘是由带翼的小天使确定的。往下,在一片浅绿色的草地上躺着一个小婴儿,花朵环绕四周。另有两个小天使跪在两边向他礼拜。正如在《逃亡埃及途中的休息》一样,在《晨》中龙格也在黎明、光、纯洁(百合花)、春天、诞生、基督和爱之间建立了一系列联系,似乎表明了宇宙中的每一事物和每一概念都是相关的,并契合神的规划。

这幅画的宗教讯息在精心制作的边框上得到了进一步的加强。在底部,太阳正从因罪恶而变黑的地球背后升起。从地球上飞出两个小天使,将手伸向两个

第七章　浪漫主义在德语世界的肇始

图 7-8 菲利普·奥托·龙格,《晨》(油画习作), 1808 年, 布面油画, 104×81 厘米, 市立美术馆, 汉堡。

被孤挺花苞的根部拘禁在黑暗尘土中的生物。似乎是天使或神圣的精灵,准备拯救尘世的罪人。在边框的两侧,金发碧眼的小天使从孤挺花中升起。他们可能代表因基督的受难(由花朵的深红色象征)而被救赎的灵魂。他们脑后长出的白色百合花可能代表他们重新获得的纯洁。两个带翼的小天使跪在盛开的花中,

图 7-9 菲利普·奥托·龙格,《一日四时》(概念素描), 1803 年,从上至下,从左至右依次为:《晨》(*Morning*), 72.1×48.2 厘米;《午》(*Midday*), 71.7×48 厘米;《暮》(*Evening*), 72.1×48.2 厘米;《夜》(*Night*), 71.5×48 厘米,皆为墨水笔画于纸上,市立美术馆,汉堡。

第七章　浪漫主义在德语世界的肇始

图 7-10

拉斐尔,《西斯廷圣母》,1512—1513 年,布面油画,2.65×1.96 米,历代大师画廊(Gemäldegalerie),德累斯顿。

扭头向上帝礼拜,上帝是由一片蓝色天空来代表的,小天使们在此聚首。这样,边框就加强了组画的总体意旨,即生命的循环往复,从诞生经由生长到死亡和再生——跟一天的四个时段相似的循环。

尽管《晨》在今天的我们看来可能有些奇特,但那些想象出来的形象并不是全然没有先例的。实际上,龙格关于爱、生命和纯洁的想象可能来自德累斯顿的博物馆所藏拉斐尔的《西斯廷圣母》(Sistine Madonna,图 7-10)。可以说他的画是对传统罗马天主教圣母升天(the Assumption)主题的"重新加工",圣母升天预示着其他所有人终必分享的至福状态。

为了生计,在创作他那颇有抱负的总体作品的同时,龙格也画肖像。其中最有趣的可能是《胡尔森贝克孩子们的肖像》(Portrait of the Huelsenbeck Children,图 7-11)。画的是他兄弟的生意伙伴的三个孩子,在他们汉堡郊外的家门前。两个大一点的孩子,一男一女,推着一辆木制的手推车,车上坐着他们那胖墩墩的弟弟或妹妹(19 世纪的男婴经常穿裙子)。男女角色分得很清楚,因为女孩正在朝婴儿那边看,并伸出手去摆着一副要保护他的姿势,而男孩则攻击性地

图 7-11　菲利普·奥托·龙格，《胡尔森贝克孩子们的肖像》，1805—1806 年，布面油画，1.31×1.41 米，市立美术馆，汉堡。

挥着他的鞭子。跟龙格那些富有宗教意味和象征性的绘画一样，风景在这幅肖像中也很重要。背景中茂盛的草地、画面左边粗大的向日葵、右边繁密的树枝，都在强调这群孩子的健康安宁，他们胖墩墩的身体和红红的脸颊也充满了生命活力。背景中的小村庄代表了一种简单朴素的生活方式，标示了孩子们的健康成长。所有这些都呼应着龙格的主张："一切都趋向风景"。很明显，对龙格来说，人物画中的风景背景不仅仅是"背景"。在他的宗教–象征画和肖像画中，风景跟人物一样都具有丰富的含义。不过对龙格来说，风景无法成为主要或唯一的意义载体。为此我们需要转向卡斯帕尔·大卫·弗里德里希的作品。

卡斯帕尔·大卫·弗里德里希

现在，龙格和弗里德里希都被认为是德国最重要的浪漫主义画家。但这两位艺术家在当时都没有太大名气。就龙格而言，主要是由于他英年早逝，作品也不多。此外，不能否认的是他的艺术极其独特。龙格展现的神秘幻觉，如《晨》，跟当时德国的其他作品完全不同。事实上，即使在德国以外，恐怕也只有像威廉·布莱克这样的艺术家，其作品中的想象力才堪与龙格相媲美。

尽管没有龙格作品中的那种神秘形象，弗里德里希的作品也同样富有原创性并独立于艺术主流。弗里

第七章　浪漫主义在德语世界的肇始

图 7-12　卡斯帕尔·大卫·弗里德里希,《海边的修道士》,1809—1810 年,布面油画,1.1×1.72 米,老国家美术馆,柏林。

德里希不仅画风景画这一比历史画价值"低"的画种,而且将一种跟当时流行的古典主义风景画不同的个人视角带到了风景画中。

弗里德里希的经历和背景跟龙格非常相似。跟龙格一样,他来自德国东北部邻近波罗的海的波美拉尼亚(Pomerania)地区,自 1648 年以来,那儿一直是瑞典的一部分。同样,他最初跟当地的绘画教师学画,后来去哥本哈根上美术学院。还跟龙格一样,他也从哥本哈根来到德累斯顿这个德国东部重要的艺术和文化中心。不过龙格最后定居在汉堡,而弗里德里希则留在德累斯顿,虽然他经常回故乡格赖夫斯瓦尔德(Greifswald)。

弗里德里希和龙格都在新教环境中长大,并受到龙格家乡沃尔加斯特一位牧师兼诗人戈特哈德·路德维希·科泽加滕(Gotthard Ludwig Kosegarten,1758—1818)的很大影响。在科泽加滕的布道和诗歌中,他宣称,对于上帝所创造的自然的个人体验会导向对神性更深刻的理解。科泽加滕的神学还算不上是泛神论(Pantheism),即一种认为上帝寓于自然中、与自然同一的学说。对他来说,上帝不是自然,而是高于自然的。但正如上帝的智慧可以从《圣经》中显露出来,他也可以在"自然之书"中显现。

科泽加滕把自然看做神性之显现的观点,在 18 世纪末既不新鲜也不独特。实际上,这是一种渗透于早期浪漫派著作中的观念。对弗里德里希来说,科泽加滕著作中特别有意义的地方,是他在布道和诗歌中使用的自然形象,其灵感直接来自波罗的海沿岸及近岸的吕根(Rügen)岛,而弗里德里希从年轻时就喜欢这些景色。

弗里德里希早期的《海边的修道士》(Monk by the Sea,图 7-12)反映了对于自然的一种几乎是宗教般的敬畏,这也是科泽加滕著作的特色。该画描绘的是一处海景——海岸、大海、天空——只有一位画得很小的修道士,构图简单但很有冲击力。我们禁不住要想象这位修道士的情感,他的目光越过幽暗的海面向远处的地平线延伸,在那里海水与广袤的天空交汇在一起。由于创作观念比较独特,在那些认识到其新意的同时代人眼中,弗里德里希的绘画是成功的。德国诗人海因里希·冯·克莱斯特(Heinrich von Kleist)感觉到这位画家"在他的艺术领域开辟了一个全新的方

向",并谈到弗里德里希的"科泽加滕效果"。

在《海边的修道士》中,弗里德里希首次引入了德国人所说的背面人物(Rückenfigur)——从背面看到的男性或女性形象。背面人物成为弗里德里希后期风景画的一个重要母题,他们无一例外都陷入对于自然的沉思。其功能是通过使观赏者认同于这个人物而将他们带入画面。但具有悖论意味的是,背面人物也具有一种将我们(观赏者)限制在画面外的潜在作用,因为我们总是站在他们的背后,跟他的视觉经验有距离。

弗里德里希艺术中使用背面人物最有感染力的例子之一是创作于约1818—1820年的《落日前的女子》(*Women in Front of the Setting Sun*,图7-13)。在一条穿过一片草地的小径上,一位年轻的女子看着太阳从远处的山峦间落下。粉红、黄色、橙色的天空映衬出她修长身材的暗淡轮廓。落日使人想起科泽加滕的布道,他把太阳描述为"隐藏的圣父的视觉化形象/他寓居于光之中,使每一个想靠近他的人目盲"。在这个语境中,女子的身体语言和手势可以被解读为表达诧异、敬畏甚至是在祈祷。不过手的姿势可能也有更加特别的含义,因为她似乎指着路边的三块大石头。石头是基督教信仰的传统象征。跟落日联系起来考虑,它们可能表示信仰对死亡的胜利。正如太阳一定会在第二天重新升起,信仰纯正的基督徒也会重新获得永恒的生命。但石头也可能有另一种含义。巨大的石头堆在一起,使人想起所谓的石塚(Hünegräber)——遍布北欧的史前坟墓,由野外巨大的石头构成。这样,石头也使我们想到标志着人类历史的生与死之循环。

面对死亡时基督教信仰的力量,也是弗里德里希最独特的作品《山上十字架》(*Cross in the Mountains*,图7-14)的主题。这幅拱形的绘画描绘的是一处点缀着松树的悬崖峭壁,岩石顶部附近立着一个高高的木制十字架,夕阳的余晖照在镀金的青铜基督像上。弗里德里希本人在关于这幅画的简短说明中,解释了各个元素的含义。石头代表基督教信仰的坚定性,常青树和爬上十字架的常青藤象征人类不绝的希望。落日表示耶稣离开人世,但十字架上金色的基督像却表明,

图 7-13　卡斯帕尔·大卫·弗里德里希,《落日前的女子》,约 1818—1820 年,布面油画,22×30 厘米,富克旺根(Folkwang)博物馆,埃森。

图7-14 卡斯帕尔·大卫·弗里德里希,《山上十字架》,1807—1808年,布面油画,1.15×1.11米,历代大师画廊,国家艺术收藏馆,德累斯顿。

他的光辉依然可以从天堂照到尘世。这幅画中的自然元素和人工元素合在一起,似乎构成了一个关于基督教信仰的复杂寓言。

弗里德里希的这幅画安放在一个精致的镀金画框中,是他自己设计的,不过由他认识的一位雕塑家刻成。画框上的传统宗教符号重新强调了该画的意义。在矩形底部的一个三角形(三位一体)中描绘了上帝无所不见的眼睛,周围有光束围绕。两侧是一束麦穗和一支葡萄藤,代表圣餐中的面包和酒。画框顶部逐渐变尖,像一个哥特式拱券,由棕榈叶组成,穿插着一些带翼小天使的头像。

弗里德里希似乎最初想把《山上十字架》敬献给瑞典的古斯塔夫四世·阿道夫(Gustavus IV Adolphus,1796—1809年在位),他当时是艺术家家乡波美拉尼亚的国王。但最后这幅画为波西米亚的图恩伯爵夫妇(Count and Countess von Thun of Bohemia)所得。这对夫妇告诉弗里德里希,他们想把它挂在位于特琛(Tetschen,现在属捷克共和国)的宫廷教堂的祭坛上。在运往特琛——最终它在那里挂于伯爵夫人的卧室中——之前,弗里德里希邀请公众到他的画室来观赏它。(我们在介绍大卫时已提到,这在当时并非异事。)为了让参观者欣赏该画原本作为祭坛画的效果,他把画放在桌子上,上面盖着一块黑布。他把画室的窗子也遮起来,"以尽量模仿教堂里灯光的昏暗效果"。公众对这幅画的评价毁誉参半。保守批评家弗里德里希·冯·拉姆多尔(Friedrich von Ramdohr)在《优雅世界报》(Zeitung für die Elegante Welt)上发表的一篇很长的评论中对这幅画提出了尖锐的批评。拉姆多尔批评弗里德里希把风景画提升到宗教画的地位,忽略了画种之间神圣的等级制。他对风景画作为寓意画发挥作用也有异议,因为从定义上说,寓言是人格化的,即其特征具有特定含义的人物形象。

弗里德里希在给熟人的一封信中为自己辩护,信的一部分发表在《奢侈与时尚报》(Jounal des Luxus und der Moden)上。他认为艺术家有权利打破传统并偏离常轨,因为"通往艺术的道路是无限多样的"。弗里德里希不承认存在一个关于美和完善的绝对理想,对所有艺术家都有效,只要复制标准模式和遵守既定规则就可以达到。对他来说,艺术处于"世界的中心,最高的精神努力的中心"。要到达这个中心,每个艺术家都只能走自己的道路。弗里德里希的观点对现代艺术的发展来说非常重要,因为他主张艺术必须具有原创性。

拉姆多尔和弗里德里希之间的争论清楚地展现了当时一种普遍意识,那就是艺术和文化正在经历一场革命。浪漫主义取代了理性主义和古典主义,以及作为其基础的一种关于美的绝对理想的观念。拉姆多尔和弗里德里希都明确提到了这种转变。拉姆多尔轻蔑地写道:"一种神秘主义,正渗透进每个地方,像蒙汗药一样……向我们飘来。"对于这一点,弗里德里希半调侃半严肃地反驳道:

> 冯·拉姆多尔……这样的人可能会感到悲哀,当他看到他这个时代的那些可恶的事物,像幽灵一般正在临近的野蛮,像夜晚一样黑暗,鲁莽地闯进来,肆无忌惮地践踏所有规则、所有链条,以及所有的束缚。拜它们所赐,精神被捆绑和限制起来,不能离开铺好的道路。我们时代的艺术精神难道不是

图 7-15　卡斯帕尔·大卫·弗里德里希,《海上月出》,1822 年,布面油画,55×71 厘米,老国家美术馆,柏林。

带着一种愚蠢可怜的虔信贴在那种不知道何为边界的想象性精神存在上吗?他不是以一种孩子般的,甚至幼稚的热情听从他心灵的每一次神圣的激动吗?他不是在盲目的服从中拥抱每一个虔诚的预感,仿佛那绝对是艺术最纯粹、最明显的源泉吗?

尽管《海边的修道士》、《落日前的女子》和《山上十字架》都包含着一些跟基督教有关的特定元素(修道士、岩石、十字架),弗里德里希的许多作品只是在最宽泛的意义上具有精神性。他的《海上月出》(*Moonrise over the Sea*,图 7-15)是受委托表现傍晚和深夜景色的两幅画之一,描绘的是两女一男坐在海边的岩石上看着月亮从晚霞中升起。两艘帆船正在进入港口,船员开始下帆。他们旅程的结束无疑会使观看者(包括画面内和画面外的)想到死亡——黄昏的天空也使人有这种想法。尽管在这里也可以把岩石解释为信仰的象征,把上升的月亮看做再生的象征,但这幅画首先打动观赏者的是它那怀旧和冥想的气氛。认同画中的三个形象并不难,因为我们中的大多数都亲身体验过那种跟优美的夕阳引发的敬畏相伴随的淡淡忧伤。

尽管在他自己那个时代,除了在德累斯顿跟他有直接联系的艺术家和知识分子小圈子,他的艺术没有太大影响,但弗里德里希现在被认为是德国最重要的浪漫主义画家。他的作品涵括了浪漫主义的所有主要特征——主观性、个人主义、精神性和对自然的爱。这些趋向甚至在 21 世纪也具有现实意义,由此也解释了弗里德里希的艺术为何具有持久的魅力。

第七章　浪漫主义在德语世界的肇始

第八章

风景的重要地位
——19 世纪早期的英国绘画

回过头来看,龙格 1802 年宣告的"一切都趋向风景"(参见第 160 页)似乎带有预言的性质。在随后的几十年中,风景画开始兴盛,到 19 世纪中叶,已然成为欧洲最流行的画种之一。风景画甚至被大多数美术学院当做一个科目予以承认,尽管它一直未能获得历史画的那种权威地位。

风景画重要性的上升并不限于德国,也发生在许多西欧国家以及北美。但这一勃兴最突出地表现于 19 世纪早期的英国。这倒不是说所有的英国画家突然都转向了风景画,或者说风景画主导了皇家美术学院的展览。不过对后人来说,乔治王时代(参见第 62 页"乔治王时代的英国")后期画坛的代表是风景画家而非其他领域的画家。

1770 年之后,不断增强的关于自然的意识,推动着对风景画重新生成的兴趣。尽管通常被看做浪漫主义时代精神(Zeitgeist)的一个组成部分,这种对自然的新热情实际上有着多种不同的起源和特性。在法国(参见第 112 页),作家兼哲学家让-雅克·卢梭提倡"回归自然"以逃避文明的做作矫饰。在德国(参见第 152 页),"狂飙突进"运动的作家如歌德和席勒将人类情感与自然的"情绪"相提并论(这一现象后来被称为情感误置[pathetic fallacy])。二十年以后,德国浪漫主义作家和艺术家如瓦肯罗德尔、科泽加滕、弗里德里希和龙格把自然看做神性的显现。而英国的自然主义运动却跟区域旅游有关,并具有独特的民族主义内涵。

大不列颠对自然的热情

1789 年的法国大革命和随后的拿破仑战争终止了游学旅行(参见第 39 页"游学旅行")。前往欧洲大陆旅行变得困难且危险。以前蜂拥至意大利的英国旅行者开始转向英格兰的南部海岸、西北的湖区以及苏格兰。除了偶尔几处哥特式建筑或遗迹,这些地区没有多少文化遗存,不过其自然美却令人震惊。

由于大片的英国农村被煤矿、纺织厂、石灰窑、钢铁厂等工业占领,这种自然美显得愈加珍贵了。尽管有很多人认识到上列设施的功用,有些人甚至承认它们偶尔也显出崇高之美,他们依然为英国失去旧日的田园风光而惋惜。威廉·布莱克为"黑暗的恶魔般的厂矿……在英国碧绿宜人的土地上"出现而哀叹。诗人安娜·西沃德(Anna Seward,1748—1808)被英国中部柯尔布鲁克代尔(Coalbrookdale)的丑陋工厂所震撼,感觉到"绿色的小径"和"幽深的峡谷"被"冒犯"了。

艺术家把工业地区描绘成荒凉贫瘠的乡村,天空布满脏兮兮的烟尘。约翰·拉波特(John Laporte,

◀ J. M. W. 透纳,《从回廊看索尔兹伯里教堂》,约 1802 年(图 8-10 局部)。

图 8-1　约翰·拉波特，《港湾附近的矿井口》（*A Pithead near an Estuary*），1809 年，水彩画，31.4×43.5 厘米，埃尔顿（Elton）收藏，铁桥峡（Ironbridge Gorge）博物馆，什罗普郡。

1761—1839）的一幅水彩画表现了一个矿井入口处的几幢建筑（图 8-1），在硫磺色天空的映衬下显得阴森恐怖，俯瞰着一片荒芜的风景。

当英国旅游者开始探索自己国家那些尚未被破坏的区域时，他们的注意力从文化转向了自然。旅游目的也相应地改变了。以前，年轻的绅士去欧洲旅游为的是获得某种社会经验，可能也会在结识的英国同胞间建立一些有用的社会关系。而现在，旅行则变成了一种私密的甚至孤独的活动，其重要性不在于建立关系网络，而是为了对生活进行反思。旅游逐渐地跟发现自我联系在一起。诗人威廉·华兹华斯（William Wordsworth，1770—1850）称赞自然有能力启发、触动、教育人们认识自我。在他一首著名的诗《距我家不远写下的诗行》（"Lines Written at a Small Distance from My House"）中，他断言在美丽的春日漫步于野外胜过"苦思冥想五十年"。

如　画

18 世纪的游学旅行手册主要讲述城市和纪念碑式建筑与艺术品的历史，但新的热衷于自然的英国旅行者希望看到描写自然景色的旅游指南。为了写这种旅游指南，需要一种更为丰富的描述性语言。传统的审美范畴如"优美"、"崇高"已不敷所用，于是一个新的范畴"如画"（picturesque）便被引入了。

"如画"，意为"像一幅画"，在英语中并不是一个新词。在 17 和 18 世纪它可以用来形容任何适合入画的场景。这个词的使用也跟 1720 年代引入英国的一种新的园林设计风格有关。这种新的"英式"园林跟流行于整个欧洲的传统"法式"园林迥然不同。后者是根据几何式的规划设计的——如凡塞尔宫（图 8-2）——而英国的现代"景观"园林则是根据自然本身的不规则性来布局。"英式"园林没有笔直的路、几何形的花

图 8-2　凡尔赛平面图（花园、官殿和集镇），皮埃尔·勒·保特利（Pierre Le Pautre）制，1660 年代，雕版画，法国国家图书馆版画与摄影部，巴黎。

图 8-3　朗塞洛特·("万能")布朗，赫维宁汉庄园的庭园规划图，萨福克，1762 年，乡村生活出版社（Country Life），伦敦。

图 8-4　《弗内斯修道院》，威廉·吉尔平著《英格兰的几处如画风光，作于 1772 年》（*Observations, Relative Chiefly to Picturesque Beauty, Made in the Year 1772, on Several Parts of England*，伦敦，1892）插图，敦巴顿橡树园（Dumbarton Oaks）图书馆，华盛顿哥伦比亚特区。

174　十九世纪欧洲艺术史

对比，同时突出了奇异的形状和不规则的表面。废墟是最受欢迎的如画母题，正如吉尔平所说，因为它们赋予"场景以意义"。废墟中粗糙的边角和战争痕迹是时间和历史破坏性力量的证据。

水彩画的流行：业余画家与职业画家

在华兹华斯的诗《兄弟们》（"The Brothers"）中，他以诙谐的笔调写到那些"旅行者……攀上突出的悬崖/盘腿而坐，膝上放着书和铅笔/看一看、涂一涂，涂一涂又看一看"。速写是无数旅行者在英国乡村地区打发时间的首选项目。吉尔平不仅身体力行还通过他的《三篇论文：论如画之美，论如画之旅，以及论风景速写》（Three Essays: On Picturesque Beauty, on Picturesque Travel, and on Sketching Landscape, 1792）鼓励这种活动。

速写主要使用铅笔（可参考华兹华斯所描写的旅行者）或水彩，后者在临近18世纪下半叶时流行于英国（参见本页"水彩画"）。画水彩只需要一个速写本、画笔和一盒块状颜料，因而非常适合于户外写生。此外，这种透明的、以水为溶剂的媒介，也适合表现自然和自然现象——水、云以及稍纵即逝的大气效果。

坛、喷泉以及修剪整齐的灌木，而只有蜿蜒的小径、形状不规则的池塘，以及巨大的树木，任其自由生长，如萨福克（Suffolk）的赫维宁汉庄园（Heveningham Hall，图 8-3）。这个时期的景观设计师设计园林时的目标是让观者欣赏到多个"如画"的景色。当著名的园林规划师朗塞洛特·布朗（Lancelot Brown, 1716—1783 年，绰号"万能"[Capability]）为赫维宁汉的斯卡布罗（Scarborough）公爵服务时，他承诺用"诗人的感受力和画家的眼光"为他设计园林。

身为教师、业余版画家和作家的威廉·吉尔平（William Gilpin, 1724—1804）是最早将"如画"这一术语应用于风景的人之一。在以他自己的版画作为插图的几篇游记中，吉尔平指出英国有些地方的乡村跟17世纪风景画家如克劳德·洛兰、雅各布·凡·罗伊斯达尔（Jacob van Ruisdael, 1628/9—1682）以及萨尔瓦多·罗萨（Salvator Rosa, 1615—1673）的油画很相似。通过指出这些风景类似图画的方面，如构图、明暗对比、形式、肌理等，吉尔平的书有助于读者去欣赏如画的景色。对吉尔平来说，如画的感觉大体上介于美和崇高之间。它没有前者那种理想的完美，也没有后者的庄严肃穆，但对观者具有特殊的吸引力。

《弗内斯修道院》（Furness Abbey，图 8-4），吉尔平游记中的插图之一，就是如画的一个例证。该画描绘的是森林中月光下一处哥特式废墟，有显著的明暗

水彩画

水彩，法语为 aquarelle，是混合了颜料与可溶于水的胶质的绘画媒介。它被制成液体形态（在管中）或干燥饼状，艺术家使用时加入水而得到想要的色彩浓度。在标准的水彩画中，颜料以"淡彩"（washes）的形式画在纸上，形成薄而透明的色彩层。不透明的水彩被称为水粉（gouache）。为了达到完全覆盖，颜料中会加入一种不透明的白色以获得额外的浓稠度（body）。

用水调和颜料在纸上作画，源于中世纪手抄本彩图，而今天我们所知道的水彩画到17世纪才得到推广。起初，艺术家需自己研磨颜料，并用阿拉伯树胶和/或其他的胶与之混合。在1780年，伦敦里夫斯（Reeves）家族企业开始制造便携的盒装饼状水彩。这使得水彩成为户外速写的媒介，也为业余绘画爱好者提供了方便。

图 8-5 托马斯·吉尔丁,《基斯堡隐修院》,1801 年,水彩画,66×48.3 厘米,苏格兰国家美术馆,爱丁堡。

速写有业余的，也有专业的。业余画家用水彩记录自己喜欢的地方，作为私人纪念品。专业艺术家用素描、水彩，偶尔也用油画描绘著名景点，出售给游客。为了满足对于地志性风景的大量需求，他们的作品经常用版画（铜版或石版）复制，单张或成套出售。

业余爱好者和专业画家都可以加入"速写俱乐部"和"水彩协会"，这些组织在艺术上和社会上都具有重要作用。然而，由于水彩画在名声上带有业余和商业色彩，因此这类作品在皇家美术学院的展览上不受重视。水彩画经常被"高高挂起"，也就是说，它们被挂在最高一排，乃至没有人能看清它们。新成立的一些水彩协会和速写俱乐部开始组织自己的展览，其中有些还很轰动。成立于1804年的"水彩画家协会"（the Society of Painters in Water-colours, 后来改为皇家水彩协会 [the Royal Watercolour Society]）的展览尤其如此，它们在参观人数和声誉上足以与皇家美术学院展一争高下。

吉尔丁、科特曼及水彩的艺术表现力

18世纪转折之际的两位重要水彩画家是托马斯·吉尔丁（Thomas Girtin，1775—1802）和约翰·塞尔·科特曼（John Sell Cotman，1782—1842）。他们的作品既体现了水彩画在18、19世纪之交不亚于油画的重要性，也体现了其多样的主题和审美模式（参见第180页"风景画：主题与模式"）。英年早逝的吉尔丁（去世时才27岁）最初是一名地志画家，描绘热门的旅游景点作为书籍和旅游指南的插图。在1796到1801年之间，他去英格兰和苏格兰的许多地方进行了一系列速写旅行。水彩画《基斯堡隐修院》（Guisborough Priory，图8-5）即画于其中的一次旅行，描绘的是以风景为背景的一处哥特式遗址。尽管这是一幅地志风景画，但也符合流行的如画标准。它不仅描绘了威廉·吉尔平和其他宣扬如画之美的理论家所钟爱的场

吉尔丁与绘制全景画的时尚

不应该将英国水彩画家看做专门绘制小尺幅画作的艺术家家。有数位画家曾创作过巨幅商业绘画，其尺寸超过了同代人物画家如威斯特和弗塞利那些展示给公众的巨幅历史画。

吉尔丁在1802年作的《全景图》（Eidometropolis）是对一种流行时尚的回应，即开始于18世纪晚期的全景画（panorama）：巨大、环形的地志画，360度展示著名景点的全景景观。全景画巧妙的装裱和精心设置的照明，使立于展厅中心的观者有强烈的身临其境感。在博伊德尔的莎士比亚画廊和弗塞利的米尔顿画廊这样的地方，全景画是一种大众娱乐形式，观者为每次参观付费。虽然全景画通常以蛋彩画和油画形式绘制，但它需要地志水彩画家的技巧，即先在现场绘制预备素描稿，再以此为基础绘制终稿。

吉尔丁的《全景图》描绘了360度的伦敦景观，租用了春园（Spring Gardens）的场地展示。在一则报纸广告中，艺术家声称他的全景画"最佳地"展示了"泰晤士河、萨默塞特宫（Somerset House）、庙园（Temple Gardens），所有教堂、桥梁、主要建筑等，以及目力所及的周边乡村，还点缀着大都市中的各种物象"。虽然像大多数全景画一样，《全景图》现在遗失了，但吉尔丁的一些预备素描稿被保存下来（图8.2-1）。这些画稿显示出艺术家如何仔细研究透视，他可能借助于一些工具仪器，以制造从一个单一确定视点观看整幅全景画的错觉。对全景画的逼真性而言，虽然精准的结构透视是前提条件，但显而易见，吉尔丁的《全景图》所获得的似真错觉，也得益于其他因素。同代批评家尤其赞赏画家营造光和大气效果的技巧。

图8.2-1 托马斯·吉尔丁，《伦敦景色》（View of London），被视为1801—1802年《全景图》的习作，墨水笔和水彩画于纸上，35×50厘米，大英博物馆，伦敦。

第八章 风景的重要地位——19世纪早期的英国绘画

图 8-6　托马斯·吉尔丁，《诺森伯兰郡的巴姆伯格城堡》，约 1797—1799 年，水彩、水粉和铅笔画于纸上，54.9×45.1 厘米，泰特不列颠美术馆，伦敦。

图 8-7　约翰·罗伯特·科曾斯,《阿尔巴诺湖与冈多菲堡》,约 1783—1788 年,纸上水彩画,48.9×67.9 厘米,泰特不列颠美术馆,伦敦。

景类型(参见第 175 页),同时也突出了戏剧性的构图、强烈的明暗对比及不规则的表面肌理。

绘制于 1797—1799 年左右的《诺森伯兰郡的巴姆伯格城堡》(Bamburgh Castle, Northumberland,图 8-6)是另一种完全不同类型的水彩画——它属于崇高而不是如画。通过缩小画中人物的比例,吉尔丁强调了城堡体量的巨大。通过把建筑的幽暗体块置于风雨欲来的天空之下,他又创造了一种不安感。吉尔丁对崇高的兴趣可能与他熟悉约翰·罗伯特·科曾斯(John Robert Cozens,1752—1798)的水彩和素描有关,后者跟布莱克和弗塞利是同一代人。从 1794 到 1798 年,吉尔丁经常去托马斯·门罗(Thomas Monro)医生家,他是属于伦敦伯利恒(Bethlehem)精神病院的一位医生,当时正在为晚年的科曾斯治疗心理疾病。门罗热心收藏同时代的版画和水彩画,鼓励年轻的画家去研究和临摹他的藏品。许多艺术家受益于这种便利,乃至他的家被称作"门罗学院"(Monro Academy)。在吉尔丁出入这位医生家的时候,后者正临时保管着一批科曾斯的作品,便请吉尔丁和其他人临摹。科曾斯主要生活在法国大革命和拿破仑战争之前,游历过瑞士和意大利的许多地方,对这些地方有崇高感的景色很着迷。他的水彩画《阿尔巴诺湖与冈多菲堡》(Lake Albano and Castel Gandolfo,图 8-7)虽然表现的主题跟吉尔丁的《巴姆伯格城堡》不同,但还是可以看出吉尔丁可能取法于科曾斯的作品。高耸的形体、人物很小、风雨欲来的天空,以及对暗色的强调——都是这两件作品的共同特征。

吉尔丁《德文郡河湾边的村庄》(Village along a River Estuary in Devon,图 8-8)既不具有《基斯堡隐修院》那种如画性,也不具有《巴姆伯格城堡》那种崇高性。它转而表现一片平坦的岸边风景,一个村庄坐落于河湾的内侧。村庄边停泊了许多帆船,左边的码头上一艘新船正在建造之中。艺术家细致地描绘了光线和大气效果,努力创造出令人信服的真实感。"自然主义"这个术语大体上就是用来描述吉尔丁作品的这个方面的。在 19 世纪早期的英国风景画中,它引导了一种新

第八章　风景的重要地位——19 世纪早期的英国绘画

风景画：主题与模式

"风景画"这一术语涉及多种多样的图像，它唯一的共性是描绘户外景色。风景画可能绘有山川、森林、田野、海洋、河流或城市；包含人物和动物，或者没有；表现的可能是现在，或是基于想象重构的过去。

一幅风景画可能表现对现实的如实描绘；也可能是艺术家想象的产物。其目的是令人愉悦、敬畏、着迷、感动，或者受到鼓舞。另外，按照主题或"审美模式"，即艺术家试图施予观者的特定影响，风景画可被分类。

有些主题适合于特定的模式。因此历史风景画常常呈现为理想化的样式。山川风景画和海景画（seascape，尤其风狂雨暴的海洋）可能具有崇高感。田园或乡村风景画常常是自然主义的，而城镇风景画（townscape）则是地志性的。

审美模式还有地理上的关联性。理想化的风景画常常表现意大利的景色，而具崇高感的风景画则以瑞士阿尔卑斯山为背景。如画之美常常与英国相关，而低地国家（Low Countries），尤其荷兰，呈现给自然主义画家最好的风景。

主题分类

历史风景画：展示古代的风景，出自神话、《圣经》、历史或文学叙述的人物点缀其中。

山川风景画

海景画：海洋景观，有或没有船只（如果船只是主角，我们称为海洋画 [marine painting]）。

全景画：从高视点看见的广阔视野内的风景。

森林风景画

田园或乡村风景画：展现牧场和田野，常常包括质朴的村舍、田间劳作的农民，可能还有吃草的牛。

城镇风景画：展现一个城镇的外观。

审美模式

优美的或理想化的

崇高的

如画的

自然主义的

地志的

图 8-8　托马斯·吉尔丁，《德文郡河湾边的村庄》，1797—1798 年，铅笔、水彩画于燕麦色纸上，29.3×51.6 厘米，美国国家美术馆，华盛顿哥伦比亚特区。

图8-9 约翰·塞尔·科特曼,《诺威奇的茅斯霍尔德荒原》,约1809—1810年,铅笔、水彩画于纸上,28.5×44.5厘米,诺威奇城堡博物馆,诺威奇。

的趋势,这将在约翰·康斯太勃尔(John Constable)的作品中臻于极致(参见第188页)。

吉尔丁出生于伦敦,科特曼则来自首都东北80英里外诺福克(Norfolk)郡的一个小镇诺威奇(Norwich)。在19世纪早期,诺威奇是一个重要的风景画中心。实际上,小镇上的风景画家很多,以至于通常也有"诺威奇画派"的说法。科特曼即是这一画派的重要人物之一,也是少数擅长水彩画的人之一。尽管跟吉尔丁一样,他一开始也是为英国的旅游市场制作如画的水彩画,但他后来对风景画的自然主义模式更为痴迷,这一点可以从《诺威奇的茅斯霍尔德荒原》(Mousehold Heath, Norwich,图8-9)中看出来。荒原是诺威奇画派的艺术家最喜欢的主题,科特曼就此画过好几张水彩画和素描。这张水彩是画在粗纹纸上的,以充分表现这种地貌的粗糙荒凉。不可思议的是,在不过28.5×44.5厘米的画面上,艺术家居然创造了一个广袤起伏的荒原的错觉,红色的土地上长满绿色的灌木丛。中景中零星点缀的小房子和浅蓝色天空映衬下的小风车,都有助于传达一种旷远感;它们也暗示着在自然的广大无垠面前人显得非常渺小。

约瑟夫·马洛德·威廉·透纳

几乎所有的英国风景画家都是从水彩画起步的,而约瑟夫·马洛德·威廉·透纳(Jeseph Mallord William Turner,1775—1851)这位19世纪英国最有名的风景画家也不例外。不过,尽管透纳一生都画水彩,他后来也进行了油画创作。因为透纳决心在皇家美术学院发展自己的事业,而在那里,水彩是一种"低等"的艺术,只有油画才会得到认真的关注。透纳不仅在美术学院研习过,还于1802年成为院士,后来在1807到1837年间任透视课(风景画家通常的教学科目)教授。

透纳在皇家美术学院发展事业的决心,是跟他想把风景画提升到与历史画平等的地位这一抱负直接相关的。为了推动这件事,他采用双重策略。首先,他试图效仿17、18世纪的著名风景画家——洛兰和罗伊斯达尔这样的"早期大师",他们在英国的收藏中很受重视。其次,他赋予绘画以叙事和寓言的意义,把风景画当做历史画来对待。

第八章　风景的重要地位——19世纪早期的英国绘画

图 8-10　J. M. W. 透纳，《从回廊看索尔兹伯里大教堂》，约 1802 年，水彩画，68×49.6 厘米，维多利亚和阿尔伯特博物馆，伦敦。

在他的绘画生涯中，透纳试验过几种审美模式，从地志性到如画，再到优美和崇高。他早期的水彩画《从回廊看索尔兹伯里大教堂》(Salisbury Cathedral Seen from the Cloister，图 8-10)把地志素描的细致和精确，与凸显这一场景如画之美的戏剧性构图结合在一起。这件作品跟吉尔丁的水彩画《基斯堡隐修院》，参见图 8-5)很相似。吉尔丁和透纳出生于同一年，也常去光顾"门罗学院"，在吉尔丁英年早逝之前，二人是主要的竞争对手。

尽管透纳敏锐地领会到了如画风景很有销路，他还是偏爱理想化和崇高。作为一名年轻的艺术家，他尤其仰慕克劳德·洛兰风景中理想的美。在他的《狄多建造迦太基》(Dido Building Carthage)或称《迦太基帝国的兴起》(The Rise of the Carthaginian Empire，图 8-11)中，透纳试图仿效洛兰描绘过的著名的海港景色（图 8-12）。跟洛兰一样，他围绕一片中心水域来组织画面，两侧是大小不等的建筑群，沐浴在一片温暖的金光之中。

从《狄多建造迦太基》可以看出透纳为把风景画提升到历史画的地位而采用的双重方法。由于这是对一位"早期大师"作品的诠释，其中就充满了历史指

图 8-11　J. M. W. 透纳，《狄多建造迦太基》或《迦太基帝国的兴起》，1815 年，布面油画，1.56×2.32 米，英国国家美术馆，伦敦。

图 8-12　克劳德·洛兰，《圣保罗在奥斯蒂亚港登船》（*The Port of Ostia with the Embarkation of St Paula*），1639—1640 年，布面油画，2.11×1.45 米，普拉多博物馆，马德里。

涉和视觉隐喻。该画是对北非海岸古代迦太基城的想象性描绘。在《埃涅阿斯纪》（*Aeneid*）中，罗马诗人维吉尔（Virgil）讲述了提尔（Tyre）女王狄多（见河的左岸）在丈夫被谋杀后如何逃离她的国家建立了迦太基。透纳那些精通古典文学的观众应当会欣赏这些历史和象征指涉。壮观的日出和左岸热烈进行的活动传达出对这座新城兴起的希冀和期待感。荒凉的右岸有宏伟的坟墓，可能是狄多丈夫的墓，使人想起过去的悲剧。坟墓也可能暗示迦太基不详的将来，因为它后来被罗马人在臭名昭著的布匿战争（Punic Wars）中消灭了。

尽管在《狄多建造迦太基》中透纳钟情于古典主义理想，但他最终还是被崇高所吸引。1800 年左右，他开始试图通过强调自然的巨大力量来表现崇高性。1805 年的《海难》（*The Shipwreck*，图 8-13）表现的是海上风暴。右边前景中，一艘大帆船即将倾覆，水手们弃船而走。在中景和更远处，其他船只正绝望地试图在被翻滚的海水推得前后摇荡时保持平衡。《海难》表明了人在自然面前的渺小。这是有关人类生命之脆弱和人类努力之虚幻的沉思。跟透纳早期的大多数海景画一样，此画也借鉴了 17 世纪荷兰的海洋画，尤其是

图 8-13　J. M. W. 透纳，《海难》，1805 年，布面油画，1.76×2.46 米，泰特不列颠美术馆，伦敦。

第八章　风景的重要地位——19 世纪早期的英国绘画

图 8-14　威廉·凡·德·维尔德,《海上风暴中的船只》,1671—1672 年,布面油画,1.32×1.92 米,托莱多(Toledo)美术馆,托莱多,俄亥俄州。

图 8-15　J. M. W. 透纳,《暴风雪——汉尼拔翻越阿尔卑斯山》,1812 年,布面油画,1.46×2.38 米,泰特不列颠美术馆,克洛利(Clore)画廊的透纳藏品,伦敦。

威廉·凡·德·维尔德（Willem van de Velde，1633—1707）的作品，后者在英国很受推崇。凡·德·维尔德的《海上风暴中的船只》（*Ships on a Stormy Sea*，图 8-14）为透纳的一位赞助人所拥有，可以作为艺术家试图效仿的此类绘画的范例。

赋予他的风景以意义是透纳毕生的追求。他试图用各种手法来创造意义，也试图传达各种不同的意义，这使得他的作品极富变化。他的早期作品，如《狄多建造迦太基》倾向于讲述具有普遍性的人生经验，而他的后期作品则往往传达出更加具体的政治和社会信息。例如《暴风雪——汉尼拔翻越阿尔卑斯山》（*Snow Storm—Hannibal Crossing the Alps*，图 8-15）即是一幅历史风景画，描绘布匿战争中迦太基将军汉尼拔的军队在翻越阿尔卑斯山以进攻意大利时遭遇暴风雪的情境。该画的灵感一是来自透纳 1802 年的瑞士之游，二是来自最近的政治事件，即拿破仑 1800 年入侵意大利（参见第 109 页）。当透纳把该画送往皇家美术学院展览时，他还在图录上附了一首自己写的诗。在诗中，他谴责汉尼拔为征服罗马这一无益之举白白牺牲了如此多的生命。这首诗和透纳的画都是对拿破仑的间接评论，这位"新的汉尼拔"征服欧洲的努力在英国遭到普遍谴责。

《暴风雪——汉尼拔翻越阿尔卑斯山》是通过引述古代历史故事来对当代事件作出评论的，而《奴隶船》（*The Slave Ship*，原名《奴隶贩子将死者和垂死者抛入水中——台风来临》[*Slavers Throwing Overboat the Dead and Dying—Typhoon Coming On*]，图 8-16）则是描述英国历史上较近期的事件。这幅 1840 年展出于皇家美术学院的绘画，描绘的是丧尽天良的奴隶贩子淹死奄奄一息的奴隶以便要求保险公司赔偿损失。（如果奴隶死在船上他们就不能申请赔偿。）尽管该画涉及的事件发生在 1780 年代早期，但它在 1840 年代依然没有失去现实意义。英国在 1807 年正式禁止了奴隶贸易，但奴隶制在很大范围的区域内依然存在。不仅如

图 8-16　**J. M. W. 透纳**，《奴隶船》（原名《奴隶贩子将死者和垂死者抛入水中——台风来临》），1840 年，布面油画，91×138 厘米，波士顿美术馆，波士顿。

此，该画也可以看做对所有为追求物质利益而对他人采取非人性行为的评论。

透纳的绘画初看很难读解。各种颜色的笔触——红色、黄色，各种层次的白色、黑色——乱成一团。慢慢地才能发现夕阳映衬下的一条三桅船。然后，在那些表现巨浪的黑暗团块中，人们可以看到一些带着镣铐摸索着的手和被丑怪的鱼撕裂的肢体。这幅画的完整含义现在变得清楚起来了。颜色和笔触也获得了一种新的意义，因为红色暗指鲜血，黑色暗指灾难，混乱的笔触暗指这一事件骇人听闻的性质。

跟《海难》相比，《汉尼拔翻越阿尔卑斯山》和《奴隶船》显示出一种更加随意的绘画风格。后两幅画标志着一种朝向图像自由的进步倾向，这种倾向在透纳1840年代的作品中达到了极致。在他生命的最后几年里，透纳的兴趣越来越集中于把风景简化为水、光线、大气等基本元素。他的作品就抽象程度而言已开始跟20世纪的非具象绘画相似。1844年在皇家美术学院展出的《雨、蒸汽、速度——大西部铁路》（*Rain, Steam and Speed—The Great Western Railway*，图 8-17）就是这种倾向的一个例子。如标题所言，这幅画首先要捕捉的是大气和运动的效果；至于其主题，一辆火车，倒在其次。在该画中，透纳使用了非同寻常的技巧。有些地方的颜料层很薄，像水彩画的淡彩，有些地方的颜料则堆积在画布上形成厚涂（impasto）。斑驳的表面创造了一种主动的观赏经验，观赏者可以把此画看做现实的再现，也可以将它看做布满颜料的画布。透纳娴熟地用颜料表现出一种几乎可以触摸的大气效果，在当时很受推崇。批评家和小说家威廉·梅克比斯·萨克雷（William Makepeace Thackeray，1811—1863）在《弗雷泽杂志》（*Fraser's Magazine*）上写道：

> 就透纳先生来说，他的神异能力使以前的所有玄妙技巧相形见绌。他画的画上有真正的雨，雨后有真正的阳光，你还可以期待会

图 8-17　J. M. W. 透纳，《雨、蒸汽、速度——大西部铁路》，1844 年，布面油画，91×122 厘米，英国国家美术馆，伦敦。

图 8-18 约翰·克鲁克·伯恩,《梅登黑德桥》(*Maidenhead Bridge*),1846 年,石版画,29×43 厘米,私人收藏,伦敦。

出现彩虹。同时,有一辆火车向你冲来,真正是每小时 40 英里的速度……创造这些奇迹的手段跟效果本身一样神奇。被称为"雨—蒸汽—速度"的奇妙图画中的雨,是用泥刀将脏兮兮的油灰在画布上拍出来的;阳光则是从又厚又脏的铬黄块中发射出来的。

透纳醉心于被看做一个用颜料创造奇迹的魔术师。在绘画生涯的后期,他会对已经挂在皇家美术学院墙壁上的绘画继续进行创作。展览的开幕日是上光漆的日子,许多艺术家都会跑去给他们的绘画最后罩一层光漆。而透纳却用那一天来完成他在画室开始的画,很热切地希望公众去看他那出神入化的绘画方法。

在他的《雨、蒸汽、速度》中,透纳表明,即使是平淡无奇的蒸汽火车,在某种条件下也能产生柏克定义为崇高的那种令人愉快的恐怖。实际上他的绘画是有充分的现实依据的。因为它描绘的是一辆大西部铁路公司(Great Western Railway Company)的火车跨过梅登黑德(Maidenhead)桥的情景,该桥在伊桑巴德·金德姆·布鲁内尔(Isambard Kingdom Brunel,1806—1859)的指导下刚刚建成的。一张由约翰·克鲁克·伯恩(John Crooke Bourne,1814—1896)制作的同时代的地志版画(图 8-18)可以使我们从技术角度了解这一工程上的奇迹,从中可以看出其桥拱的跨度是前所未有的。透纳的绘画并未清晰展示机械,但也对现代技术表示赞赏。正如标题所示,对他来说,技术的奇迹乃是速度。由于用绘画这种静态的媒介来表现速度是不可能的,透纳便通过从一个极端的视角画桥和火车来暗示速度。桥两侧的扶栏冲向地平线,而火车似乎穿过雾和蒸汽呼啸而来。在火车前面,透纳加了一只逃生的野兔。它为画面增添了某种喜剧色彩,同时也加强了速度的印象,因为在那个时候的欧洲,野兔在传统上被认为是跑得最快的动物。

约翰·康斯太勃尔

约翰·康斯太勃尔（1776—1837），19世纪另一位伟大的英国风景画家，跟透纳完全不同。尽管这两位艺术家在年龄上只相差一岁，但他们的作品少有共同点。透纳所涉猎的风景画主题很广，也广泛游历于英国和欧洲大陆。康斯太勃尔则没有远离家园，画的是他家乡东安吉利亚（East Anglia）的乡村，该地区在伦敦东北，毗邻北海（North Sea）。透纳想效仿前辈大师，创作具有历史意义的风景画。而康斯太勃尔的首要目标，乃是以一种自然主义的方式来创作风景——尽管下文将讲到，他的作品也并不必然忠实于现实。尽管有这些差异，两位艺术家还是有一个共同的旨趣。他们都决心在学院内部提升风景画的地位，并最终在画种的等级序列中提高它的位置。

康斯太勃尔大器晚成。作为一位富裕的磨坊主兼面粉商的儿子，他在艺术上的抱负遭到了父亲的抵制。他最初是作为一名业余爱好者习画，二十几岁时开始他的职业生涯。他1799年进入皇家美术学院，但在1802年之前没有展出过一幅作品，那时透纳已被接纳为羽翼丰满的院士了。直到1820年，他的作品才受到批评界的认真关注。

康斯太勃尔采取一种"自然主义"的态度来对待风景画，这意味着，他既不追求理想的美，也不追求崇高或如画效果，而是绘制"可信"的图画，使观者想起熟悉的景色。他的目标是发展出一种"自然绘画"（natural painture），即忠实地再现英国的农村。为此目的，他专注于画田园风景，这个类型在很大程度上被那些追求崇高和如画的画家忽略了。

康斯太勃尔的《干草车》（The Hay Wain，图8-19）就体现了艺术家"自然绘画"的观念。这是"六尺物"（six-footers）系列中的一幅，1819到1825年间绘制于萨福克。借助于这些尺寸很大的作品，康斯太勃尔希望建立他作为一名风景画家的名声，并为他的田园风光赢得更多的尊重。跟所有"六尺物"一样，《干草车》表现的是斯托尔（Stour）——一条部分被开凿成运河的河流，紧挨着康斯太勃尔的家乡。画面的中心是两

图8-19　约翰·康斯太勃尔，《干草车》，1821年，布面油画，1.3×1.85米，英国国家美术馆，伦敦。

图 8-20　约翰·康斯太勃尔,《卷云习作》(*Study of Cirrus Clouds*),约 1822 年,布面油画,11.4×17.8 厘米,维多利亚和阿尔伯特博物馆,伦敦。

个农民驾着空的干草车跨过河中的一处浅滩。左边是一栋农舍,掩映在深绿色的树丛中。右边是由树木围绕的一块草地,点缀着晒干草的人和吃草的牛。此画使人想起宁静的夏日,一切事物的运行都显得那么悠然自得。这种牧歌式场景使城市居民对宁静平和的乡村生活向往不已。

然而,当 1821 年康斯太勃尔在伦敦展出这件作品时,英国的乡村远非如此平静。由于工业革命和拿破仑战争,英国的农村生活发生了极大的变化。沉重的赋税和农产品价格的下降引发了农村的暴动。无法养家糊口的农场劳工四处骚扰,破坏财物,随意纵火。以此看来,《干草车》似乎不是对英国农村的忠实再现,而是对牧歌式过去的一种充满怀旧的重建。实际上,康斯太勃尔的田园风景似乎是为了复原他自己的年轻时代,以及皇家美术学院展中那些保守的中产阶级和中年参观者的年轻时代,他们跟画家一样,也为过去的美好时光而惋惜不已。

为了让作品制造似真的错觉,康斯太勃尔发展出了一套自己的方法。跟所有风景画家一样,他借助在户外画的习作在画室内完成画作。不过其他艺术家用铅笔和水彩写生,而康斯太勃尔则习惯用油画颜料进行户外写生。这种做法并非完全没有先例。1780 年代,法国艺术家瓦朗谢讷(参见第 131 页)在逗留意大利期间已开始用油画写生,并鼓励他的学生这样做。然而在英国,康斯太勃尔似乎是第一个喜欢油画写生的。这个过程确实比较复杂,因为当时还没有管装颜料,艺术家不得不用猪膀胱贮存少量颜料,以便随身携带。不过对康斯太勃尔来说,这是值得一为的,因为这样他更容易准确地记录从自然中观察到的效果,并忠实地转移到完成的画作上来。

康斯太勃尔这种方法的好处可以从《干草车》的天空上看出来,该画通过出色地描绘逐渐变暗的天空,有效地暗示出一场雷雨即将到来。康斯太勃尔持续多年在一天中的不同时间、不同天气状况下对着天空和云彩写生。他画云的习作是气象观察上的奇迹。这些习作是户外画的小画,每一幅都仔细地注明时间、日期和天气状况。在图 8-20 这幅习作中,康斯太勃尔甚至标明他画的是"卷云"。在完成的画作中,康斯

第八章　风景的重要地位——19 世纪早期的英国绘画

图 8-21 约翰·康斯太勃尔,《萨福克的弗拉弗特磨坊》,1812 年,布面油画,66×92.7 厘米,私人收藏。

图 8-22

约翰·康斯太勃尔,《从水闸看弗拉弗特磨坊》(*Flatford Mill from the Lock*,室外习作),约 1811 年,布面油画,25.4×30.5 厘米,亨廷顿图书馆和美术馆,圣马力诺(San Marino),加利福尼亚州。

图8-23 约翰·康斯太勃尔,《从水闸看弗拉弗特磨坊》(概念习作),约1811年,布面油画,24.8×29.8厘米,维多利亚和阿尔伯特博物馆,伦敦。

太勃尔也试图保存这些室外习作的新鲜感。就《干草车》而言,他可能参考了两幅油画习作,一幅是为右边清澈的天空画的,另一幅是为左边风雨将临的天空画的。

在他漫长的绘画生涯中,康斯太勃尔画了数以百计的油画写生,它们可以分为两组。有一些,如关于云的习作,其目的在于直接观察自然。另一些是概念性的习作,艺术家旨在为他的绘画安排一个满意的构图。为1812年在皇家美术学院展出的"六尺物"《萨福克的弗拉弗特磨坊》(*Flatford Mill, Suffolk*,图8-21),康斯太勃尔画了四幅室外写生,分别关注风景中的不同要素——岩石、磨坊、树木以及前景中的木桩(图8-22)。在画室画的第五张习作中(图8-23),他安排出了这幅画的构图。所有的习作都是用一种近乎印象派的随意手法画成的,其新鲜感和直接性令人惊叹。不过康斯太勃尔的同时代人从来没有见过这些作品;它们是为艺术家自己使用而画的,从来没有被展出过。

尽管现在看来,跟那些自由地画成的预备习作相比,康斯太勃尔完成的绘画显得有点拘谨,在当时他的绘画却还被指责为"潦草"。这是指康斯太勃尔的这样一种做法:他用纯粹的颜料轻轻地涂在画布上。只有几个批评家认识到这种技法可以使康斯太勃尔更加有效地表现光的效果。康斯太勃尔的技法在当时可能非常有影响。当《干草车》在巴黎1824年的沙龙展出时,法国画家欧仁·德拉克洛瓦(Eugène Delacroix,1789—1863)对它印象如此之深,以至于他将自己的一幅作品(也在同一展览中展出)重画。而德拉克洛瓦的艺术后来成了印象派绘画的典范,甚至也成了乔治·修拉(Georges Seurat)及其追随者的"点彩派"(pointillist)绘画的典范。

第八章 风景的重要地位——19世纪早期的英国绘画

第九章

法国复辟时期对古典主义的拒斥

1812 年拿破仑对俄罗斯的远征标志着他的政权开始瓦解。数月之内，他的伟大军队（Grand Army）从 45.3 万人锐减到 1 万人。皇帝的威信扫地，他所征服的那些国家也开始造反。即使在法国内部，对他统治的抵制也不断增长。在 1813 年的莱比锡战役中，他的军队被几个敌对国组成的一支联合部队歼灭。1814 年，这支部队侵入法国。法国人受够了；拿破仑被废黜，流放到厄尔巴岛。尽管他于 1815 年想东山再起，但不过持续了 100 天，最后又被流放到南大西洋偏僻的圣赫勒拿（St Helena）岛。

与此同时，路易十六的弟弟路易十八，甚至在流亡中漫游欧洲的时候，即于 1795 年称自己为法兰西国王。1814 年，他赶回法国，填补因拿破仑的失败和放逐留下的权力真空，其统治维持到他 1824 年去世，继任者为他的弟弟查理十世（Charles X，1824—1830 年在位）。二者都采用君主立宪制，跟两院议会分享权力。在他们相继统治的时期，也即复辟时期（Restoration Period），政府变得越来越保守甚至反动。自由主义反对派不断增加。当查理解散议会（Chamber of Deputies）意欲以自己的意志主政时，巴黎人起义了。一场为期三天（1830 年 7 月 27—29 日）的革命迫使他宣告退位。

政府赞助与对古典主义的拒斥

在艺术领域，复辟政府的第一要务是恢复君主制的重要纪念物和复兴波旁王朝的辉煌。以前的王室建筑，如凡尔赛宫和中世纪的圣德尼修道院（法国国王传统的墓地）都被收回并加以维修。革命时期被毁的皇家雕像（参见第 98 页）也被翻新。其中包括巴黎"新桥"（Pont Neuf）上亨利四世（波旁王室的第一位国王）巨大的骑马像（图 9-1）。该雕像由雕塑家弗朗索瓦·勒莫（François Lemot，1772—1833）设计，是对一尊树立于 1614 年、毁于 1792 年的文艺复兴晚期雕像的重新创作（基于版画和素描）。几年以前立在旺多姆柱顶上的拿破仑像（参见图 5-3）就被融化了，以便为这尊骑马像提供青铜。这样，拿破仑的纪念像被强制抹除，代之以波旁王朝的宣传品。

路易十八新建的几件重要纪念碑式建筑之一是赎罪礼拜堂（Chapelle Expiatoire，图 9-2）。这是为法国人将国王和王后送上断头台这一罪孽而建立的象征性赎罪场所。教堂建在一个小墓地上，路易十六和玛丽·安托瓦内特 1793 年被处决以后便埋在该处。（遗体已被挖出，重新正式安葬在圣德尼修道院。）其设计者是皮埃尔-弗朗索瓦-莱昂纳尔·方丹（Pierre-François-Léonard Fontaine，1762—1853），他原是帝国首席建筑师（First Imperial Architect），现在又任皇家

◀ 泰奥多尔·席里柯，《冲锋的轻骑兵》，1812 年（图 9-7 局部）。

图 9-1　弗朗索瓦·莱蒙特，亨利四世骑马像，1818 年，青铜，高约 12.8 米，新桥，巴黎。

建筑师（Royal Architect），实现了政治上的顺利过渡。

赎罪礼拜堂有着向心的平面和一座穹顶，附带一个走廊，它将不同的风格结合在一起，包括希腊－罗马风格、伊特鲁伊风格、文艺复兴和中世纪风格，可以看做折衷历史主义（eclectic historicism）的一个早期的例子。实际上，这座教堂最先体现出复辟时期的一种典型趋势，那就是偏离（与革命及拿破仑时代相联系的）古典主义，而走向革命之前风格的混合。

礼拜堂中的两件雕塑也反映出这一趋势，一件是《路易十六升天》（The Apotheosis of Louis XVI），另一件是《玛丽·安托瓦内特向宗教寻求慰藉》（Marie Antoinette Seeking Solace with Religion，图 9-3）。后者是这一时期最成功的雕塑家之一让－皮埃尔·科尔特（Jean-Pierre Cortot, 1787—1843）的作品。雕像受到这位王后最后一封信的启发，该信是写给她丈夫的妹妹伊丽莎白的。信中的关键句子被刻在底座上："我死后归于使徒相传的罗马天主教。"玛丽·安托瓦内特跪在地上，急切地向宗教的女性寓言形象张开双臂。跟大卫所画的送往断头台的玛丽·安托瓦内特相比（参见图 4-2），雕像中的王后显得年轻漂亮，她穿着夏季长裙，缀有百合花饰（fleurs-de-lys，风格化的百合花，为波旁王室的徽章），还披着象征王室的貂皮披肩，但

图 9-2　皮埃尔－弗朗索瓦－莱昂纳尔·方丹，赎罪礼拜堂，1816—1821 年，路易十六广场，巴黎。

图9-3 让-皮埃尔·科尔特,《玛丽·安托瓦内特向宗教寻求慰藉》,约1825年,大理石,比真人略大,赎罪礼拜堂,巴黎。

图9-4 波林·盖兰,《路易十八肖像》,1819年沙龙,布面油画,2.69×2.03米,凡尔赛宫国家博物馆,凡尔赛。

皇冠掉落在身旁。

玛丽·安托瓦内特扭动的姿势传达出一种焦虑,与之相比,宗教的寓言形象身着古典长袍,平静地站着,显得高大、坚毅。通过将人的焦虑跟宗教的稳定力量并列在一起,科尔特突出了这尊雕像的情感效果。这种对比也反映了两个人物所处的不同现实——一个是真实而具体的,另一个则是寓言的和无时间性的。

从风格上说,宗教的寓言形象属于新古典主义,而玛丽·安托瓦内特的形象则可以追溯到前两个世纪的巴洛克风格。作为专制时期的典范风格,巴洛克常被用于描绘王室成员。为复辟的波旁王朝君主所画的正式肖像,也使巴洛克风格有所复兴。波林·盖兰(Paulin Guérin,1783—1855)所画的《路易十八肖像》(*Portrait of Louis XVII*,图9-4)曾于1819年的沙龙展出,就是有意识地参照里戈的《路易十四肖像》(参见图1-1)。通过在姿势、袍服、场景等方面把自己跟以前那位著名的国王画得一样,路易十八试图强调自己统治的历史合法性,以及他将带给法兰西新的荣耀。反讽的是,对于1819年的参观者来说,这幅画只是可悲地想要抓住已经一去不复返的辉煌。盖兰所画的路易十八,大腹便便,手势空洞,笑容勉强,已然失去了里戈画中路易十四那种令人肃然起敬的气派。他披着冗长沉重的貂皮披肩,看上去不是被过去的辉煌所鼓舞,而是被压得喘不过气来。

学 院

1816年,路易十八下令恢复革命前的皇家绘画与雕塑学院(参见第21页)。该学院于1793年被撤销,其功能被大卫掌管的所谓艺术公社(Arts Commune)取代。两年以后,艺术成为包括了艺术与科学的"国立学会"(National Institute)的一部分,分为绘画、雕塑、建筑、音乐,构成了学会中的第四个门类。

1816年的国王赦令不仅恢复了皇家学院,还对它进行了重组。新的艺术学院(Académie des Beaux-Arts)有42名院士,包括14位画家、6位雕塑家、8位建筑师、4位版画家以及8位音乐家。尽管把持法国艺术多年的大卫并不是学院院士(他已政治流亡到布鲁塞尔去了),该学院依然是由他的学生掌管的,包括接

替他教学工作室的格罗，以及热拉尔、安格尔。

学院通过几种方式控制法国的美术创作。1819年，美术教学已成为新成立的美术学校（École des Beaux-Arts；为当今巴黎国立高等美术学院[École nationale supérieure des Beaux-Arts]的前身——译注）的中心任务，该学校由建筑、绘画、雕塑等分校组合而成。尽管美术学校有自己的行政部门，学院还是要为它选择师资、控制招生考试、组织学生竞赛，包括重要的罗马奖竞赛（参见第22页）。学院也控制着位于罗马的法兰西学院。它任命罗马的教学主管，对来自罗马的"年度寄件作业"（envois）进行评判——获得罗马奖的学生被要求每年寄作业回国内。最后，学院在很大程度上介入沙龙的组织。学院院士通常是沙龙评委，或影响着评委会的构成，因此对最终的展览具有决定性的影响。

艺术学院在19世纪的一个不可避免的变化是其成员"老龄化"。18世纪的院士通常都很年轻（例如大卫在35岁时即成为了正式会员），而19世纪的院士则基本上已过中年。这是因为院士是终身制的，而新成员也是由他们来选举。这成为一个不折不扣的"老男孩"俱乐部（从来没有过一位女性正式会员！），他们满足于传统，对变革则心存疑虑。学院的老年化使得年轻的、具有创新精神的艺术家很难进入沙龙。毫不奇怪，从1816年到1848年革命（这一年评委会体系被暂时取消）这段时间，法国官方对美术的管理在年轻艺术家中引发的不满与日俱增。

巴黎沙龙

从法国革命到复辟时期

年代	登记作品数量	开幕日期
1789	350	8.25
1791	794	9.8
1793	1043	8.10
1795	735	10.2
1796	641	10.6
1798	536	7.19
1799	488	8.18
1800	541	9.2
1801	490	9.2
1802	569	9.2
1804	701	9.22
1805	705	9.15
1808	802	10.14
1810	1123	11.5
1812	1298	11.1
1814	1369	11.1
1817	1097	4.24
1819	1702	8.25
1822	1802	4.24
1824	2180	8.25
1827—8	1834	11.4

出处：帕特里夏·梅因纳迪（Patricia Mainardi），《沙龙的终结：第三共和国早期的艺术和国家》（*The End of the Salon: Art and the State in the Early Third Republic*）。剑桥\纽约：剑桥大学出版社，1993年。

复辟时期的沙龙

复辟时期，沙龙依旧每两年举办一届，尽管偶尔会延后一年（参见右表"巴黎沙龙"）。复辟早期的沙龙跟拿破仑时期相似，依旧在卢浮宫举办，不过美化拿破仑的绘画被换成了吹捧波旁王朝美德的绘画。此外，在拿破仑统治时期开始兴起的宗教画于数量上有所增长。

跟拿破仑政权的情况相仿，在沙龙中非常突出的巨幅画作或"大型装置"（grandes machines）也大多数由政府委托。这些作品几乎都由功成名就的老艺术家完成，其中有许多都是艺术学院院士。不过，在复辟时期，更多的年轻艺术家也开始独立提交大幅作品，因为他们认识到小幅作品很难引起报纸评论员和一般公众的注意。弗朗索瓦-约瑟夫·海姆（François-Joseph Heim，1787—1865）的一幅画《1824年沙龙之后查理十世颁奖》（*Charles X Distributing Prizes after the Salon of 1924*，图9-5）表明了这一点。卢浮宫的高墙上挂满了画；"大型装置"占据着中间一层。较小的作品挂在它们之上、之下或中间，完全变得无足轻重了。

复辟早期的沙龙依然由大卫的追随者支配，他们承续着这位大师的古典传统。然而从1819年起，几位年轻艺术家开始在沙龙中展出了新的、不同的作品。最初他们并没有造成什么冲击，但到1824年，敏锐的观赏者已能明显感觉到沙龙中发生了变化，一些新名字，如奥拉斯·韦尔内（Horace Vernet）和欧仁·德拉克洛瓦忽然就挂在每个人的嘴边，而此前十余年间在

图 9-5　弗朗索瓦-约瑟夫·海姆,《1824年沙龙之后查理十世颁奖》,1825年,布面油画,1.73×2.56米,卢浮宫博物馆,巴黎。

法国还不常用的"浪漫主义者"(Romantic)一词,一夜之间也变得家喻户晓了。

斯塔尔夫人与浪漫主义思想引入法国

1810年,正当拿破仑的权力如日中天之际,法国出了一本书,起的是一个无关痛痒的书名《论德国》(De L'Allemagne),其作者是热尔曼娜·德·斯塔尔(Germaine de Staël, 1766—1817),一位44岁的妇女,因为出版过几部流行小说而颇有名气。尽管遭到拿破仑的取缔(他既不喜欢《论德国》也不喜欢斯塔尔),但此书却成了国际畅销书。多亏了兴旺发达的盗版市场,此书在法国也被广泛传阅。

该书是斯塔尔为期5个月的德国之旅的产物,其目的是使读者了解德国的文化和观念,尤其是新出现的浪漫主义运动。在法国和更广阔的欧洲文艺界,她算是正式发起了这一运动。歌德和施莱格尔认为欧洲可以被区分为浪漫主义的、日耳曼的、基督教的北方和古典主义的、地中海的、异教的南方。斯塔尔夫人对这一观念非常着迷,并对法兰西的文化处境提出了疑问。法国夹在德国和地中海之间,处于一个特殊的位置。斯塔尔夫人认为,法国的上层阶级总是钟情于古典主义,但古典主义从未在中下层阶级传开,因为它不是法国本土的。这个国家的古典主义传统不深,却有一部丰富的中世纪历史。因此,斯塔尔夫人宣称,古典主义在法国已经走到了尽头,而浪漫主义则还有很长的路要走:

> 浪漫主义文学是唯一一种仍然有望获得完善的文学,因为它的根就扎在我们自己的土壤里,它是唯一一种可以自行发展并复兴的文学。它表达我们的宗教,重现我们的历史;它的源头在过去,但不是在远古。

斯塔尔夫人提议关注法国的中世纪,返回基督教,这跟复辟政权的议程颇为相符。路易十八和查理十世都把他们的祖先追溯到中世纪,以证明他们具有神圣的皇室血统。两位国王都把罗马天主教看做君权神授

原则的重要依托。尤其是查理十世，他为了支持教会还鼓励人们新建一些教团和平民宗教协会。

司汤达

如果说斯塔尔夫人对中世纪和宗教的热情对政治上的保守分子很有吸引力的话，她对浪漫主义的情感性和平民特征的强调则鼓舞了几位年轻的艺术家、作家及知识分子。她对近代德国诗歌"精神性"的由衷歆羡在亨利·拜尔（Henri Beyle，1783—1842）的作品中获得了共鸣，后者是一位法国作家，但用司汤达（Stendhal）这个德文名字作为笔名。

作为一位复辟时期的艺术批评家，司汤达倡导一种新的现代艺术，这种艺术应"具备灵魂"，"以生动清晰的方式向一般公众"传达"某些人类情感或精神冲动"。在关于1824年沙龙的长篇评论中，他宣告了大卫画派的终结，认为大卫画派所创作的艺术不能触动普通人的心弦。"大卫画派只能描绘身体；它断然无法表现灵魂。"

司汤达把他所呼唤的新艺术称作"浪漫主义"，但是对他来说，这个术语并不意味着退回到基督教和中世纪的过去。相反，在他看来，如果浪漫主义真的要代替古典主义的话，它就需要与当前建立联系。他写道："在一切艺术中，浪漫主义表现的是今天的人，而非遥远的英雄时代的人，那些人很可能根本不曾存在过。"他认为现代画家应该放弃画裸体，因为它在现代生活中已没有位置，而应该创作对最大多数人来说有吸引力的作品。

东方主义

斯塔尔夫人和司汤达为法国浪漫主义艺术家指出了两条道路。一条是返回中世纪及其之后的北欧，另一条是积极与现时代发生关系。不过在复辟时期，又出现了第三条道路，东方主义（Orientalism），即对西方文化之外的文化领域的迷恋，可能最适合浪漫主义在情感上突破由理性和道德所设定的传统规范这一渴望。

一般意义上的东方指的是近东和北非，但在更宽泛的意义上，也指西方之外的整个世界。在拿破仑远征埃及和相继出版了许多关于埃及的版画和书籍之后，对东方的兴趣与日俱增。格罗的《拿破仑视察雅法鼠疫病院》（参见图5-19）和其他表现远征埃及期间各类事件的绘画进一步激发起人们对阿拉伯世界的好奇心。对19世纪的欧洲人来说，阿拉伯世界无论在习俗还是服装上都充满异域色彩。东方，作为西方在种族、宗教、文化上的"他者"，被视为一个充满激情、暴力及野蛮行为的地方——这些想象出来的特征立刻为欧洲在这些地区推行帝国主义提供了辩护的理由。1807年，英国试图占领埃及，但未能成功。但这并没有阻止欧洲人继续插手这一地区，直到20世纪。复辟时期后期，法国入侵北非的阿尔及尔，并最终将北非的一大片土地占为殖民地。

在艺术领域，东方主义在绘画、雕塑和摄影方面显得尤其突出。其特点是选取非西方的题材，尤其是阿拉伯世界的场景，强调异域特色、性和暴力。在建筑和装饰艺术中，东方主义则表现为折衷地采用源自伊斯兰艺术的母题。

奥拉斯·韦尔内

对司汤达来说，"新艺术"最杰出的代表是奥拉斯·韦尔内（1789—1863，也译为霍勒斯·韦尔内）。作为一位画家的儿子，韦尔内曾想追随父亲的脚步，表现狩猎和战争的场景。他本想用画作表现波澜壮阔的拿破仑战争，但复辟政权确立时，这一抱负泯灭了。1822年，他的两幅画因评委顾忌其政治影响而被沙龙拒绝，一幅表现的是革命战争，另一幅表现的是1814年巴黎抵抗联军的场景。韦尔内立刻在他的画室展出了这两幅画，观赏者蜂拥而至，让评委们认识到正是他们的拒绝使得这些作品轰动一时。在随后的1824年沙龙上，韦尔内被允许展出他提交的近四十件作品。甚至那些描绘拿破仑所领导战役场景的画也被接受了，只要拿破仑本人在其中没有得到突出表现。

其中的一幅名为《蒙米莱尔战役》（*The Battle of Montmirail*，图9-6）。对司汤达来说，该画概括了浪漫主义绘画的特征，不仅因为它处理的是一个当代的主题，也因为它能给观者"极大的愉悦"。尽管这一评论初看有点奇怪，但它却点出了19世纪早期所发生的一个重要范式转换。人们不再希望艺术通过有道德意义

图 9-6　奥拉斯·韦尔内,《蒙米莱尔战役》,1822 年(1824 年沙龙),布面油画,1.78×2.9 米,英国国家美术馆,伦敦。

的主题和高贵、理想化的形式来对观者进行教育和感化。相反,它应该通过能激发强烈情感的主题、夺人眼目的色彩和形式来强有力地打动观者的感官,从本能层面感染他们。

《蒙米莱尔战役》把战争描绘得极其混乱和野蛮。跟格罗的《埃劳战役》(参见图 5-21)等拿破仑战争画不同,此画并不美化某个个体的英雄。相反,它描绘的是一大群战士在搏杀、争斗和死亡。韦尔内的纪实手法使他的作品具有一种直接感和真实感,跟格罗那种小心翼翼地建构的宣传图像大不一样。

泰奥多尔·席里柯

如果今天有人问哪位艺术家跟司汤达提倡的新的浪漫主义艺术最吻合,我们可能不会选韦尔内,而会选其好友泰奥多尔·席里柯(Théodore Géricault,1791—1824,也译为籍里柯)。如果说韦尔内像记者一样精确、细致、耐心地描绘现代场景的话,席里柯对现代的处理则更富有哲学意味。他的目标似乎是要深入探索现代生活的悲剧。不过司汤达的选择也是可以理解

的。当韦尔内在 1824 年的沙龙展出近四十件作品时,席里柯却一件也没有展出。这位艺术家在沙龙开幕前几个月去世,年仅 32 岁。在他悲剧性的短暂一生中,他只展出过 3 件作品——在 1812、1814、1819 年的沙龙——因此很难在巴黎造成广泛的影响。

席里柯的童年时期,正值拿破仑兴起,他的青年时期,遇上伟大的帝国战争——马伦哥、奥斯特利茨、耶拿战役。当他还是著名的皮埃尔-纳西斯·盖兰(Pierre-Narcisse Guérin,1774—1833)画室的一名学生时,他可能受人鼓励去画战争场景,并以格罗为艺术上的楷模。他喜欢马,也喜欢画马,这使得他特别适合绘制战争场景这一任务。而实际情况是,当他达到艺术上的成熟时,正值第一帝国土崩瓦解。他最初的两幅军事画也是他最后的两幅。两幅作品在 1814 年的沙龙展出,此时巴黎落入联军之手仅仅几个月。其中一幅曾于 1812 年展出过,描绘的是一个轻骑兵(chasseur)团的军官(参见图 9-7);另一幅刚刚完成,描绘的是一个受伤的胸甲骑兵(cuirassier,参见图 9-9)。沙龙的参观者很可能会注意到这两幅画之间的鲜明对比,一幅斗志昂扬,另一幅则是在挫折中消沉。席里柯的画作痛苦而鲜明地表现出几年之间法兰西命运的转变。

第九章　法国复辟时期对古典主义的拒斥

图9-7 泰奥多尔·席里柯，《冲锋的轻骑兵》，1812年，布面油画，3.49×2.66米，卢浮宫博物馆，巴黎。

《冲锋的轻骑兵》(*Charging Chasseur*，图9-7)表现的是一位骑兵军官跨在一匹前腿跃起的马上，准备进攻。大卫的《跨越阿尔卑斯山圣伯纳隘道的拿破仑》(参见图5-10)是早些时期表现这一母题的一个例子。大卫将骑马者画成侧面像，而席里柯在他这件气势宏大的作品中，却是以对角线构图从背后画马。(似乎马正从一个未出现在画面上的攻击者身旁跃起，而骑马者正挥剑回身跟这位攻击者搏斗。)席里柯创造了一种强烈的空间感，跟大卫绘画中的浮雕效果大不相同。甚至格罗也没有尝试过这种戏剧性的透视收缩效果，因为这超出了古典主义的审美范围。人们需要回到17世纪的巴洛克绘画，如鲁本斯的《猎杀河马与鳄鱼》(*Hippopotamus and Crocodile Hunt*，图9-8)才能找到对于动态空间的类似兴趣。席里柯奔放自如的笔触也使人想起鲁本斯，而跟大卫及其追随者画出来的光滑表面迥异其趣。

《受伤的胸甲骑兵离开战场》(*Wounded Cuirassier Leaving the Field of Battle*，图9-9)可能是和《冲锋的轻骑兵》一起作为成对作品来构思的，尽管它比后者大些。它描绘的是令人畏惧的拿破仑"钢锤"骑兵部

图9-8
彼得·保罗·鲁本斯，《猎杀河马与鳄鱼》，约1615—1616年，布面油画，2.48×3.21米，老绘画陈列馆(Alte Pinakothek)，慕尼黑。

图 9-9　泰奥多尔·席里柯,《受伤的胸甲骑兵离开战场》,1814 年沙龙,布面油画,3.53×2.94 米,卢浮宫博物馆,巴黎。

图 9-10　泰奥多尔·席里柯,《梅杜萨之筏》,1819 年,布面油画,4.9×7.16 米,卢浮宫博物馆,巴黎。

队中的一个战士,跟跟跄跄沿着一个斜坡向下走。他拽着军刀作为拐杖,拽住受惊的马,回头看是否有人追赶。从技巧上看,《受伤的胸甲骑兵》没有《冲锋的轻骑兵》那么大胆。然而从内容上看,该画的新颖之处却在于以纪念碑式的方式来描绘"反英雄"。席里柯所画的胸甲骑兵是一个失败者,正偷偷地挣扎着退出战场。这样的场景对那些为拿破仑创作的战争画来说是不可想象的,因为它们只能用一种光辉灿烂的方式来描写战争。但《受伤的胸甲骑兵》并不是一幅宣传画,这是一幅"一个法国人画给另一个法国人"的绘画。战士抛弃战场以挽救自己的生命,表达了普遍的厌战情绪。这幅画可以看做一个隐喻:法国人不久前停止了对联军的抵制,不愿为法国流更多的血。

席里柯下一次,也是最后一次向沙龙提交的作品是《梅杜萨之筏》(The Raft of the Medusa,图 9-10),成为世所公认的他最著名的作品。从席里柯的两幅军事画到他的《梅杜萨之筏》,中间隔了 5 年。在这几年中,艺术家游历了意大利,在那里,他提高了自己塑造人物的技巧和创作大幅人物群像的技巧。同时,他还保持着表现当代生活的兴趣。他在意大利所画的素描和油画,既有罗马的日常生活场景,也有古典神话中无时间性的情节,这表明他对当代生活和古典题材都不忍割弃。这种矛盾情感在《梅杜萨之筏》上也有所流露。尽管他描绘的是一个当代事件,但画面上集中表现的却是男性裸体这种古典艺术最主要的题材。

《梅杜萨之筏》的创作灵感来自 1816 年夏季的一次事故。当时向塞内加尔(Senegal)运送殖民地居民和士兵的法国舰船"梅杜萨号"在非洲西海岸附近触礁,当必须弃船的时候,救生艇却只够容纳船上约四百人中的一半。为了装载其他人,船上的木匠用从船体拆下的木料组装了一个筏子。殖民地居民和下级士兵被驱赶到这一木筏上,木筏严重超载,以至于有一半已浸入水中。尽管救生艇上的人许诺会把木筏拖到岸边,但他们为了自己逃命,不久就砍断了缆绳,任凭无舵的木筏在波浪中漂荡。

一周之内,活着的人只剩下了 15 个。幸存者最后被一艘搜救艇救起。秋天,当他们回到巴黎时,有一位幸存者记录下了这一系列事件,并泄露给了新闻界。

《梅杜萨之筏》的创作

图 9.2-1　泰奥多尔·席里柯,《木筏上的暴动》(*Mutiny on the Raft*), 1818 年,墨水笔素描, 41.5×59 厘米, 阿姆斯特丹历史博物馆, 阿姆斯特丹。

《梅杜萨之筏》是席里柯第一幅(也是唯一的)大型人物群像画。艺术家做了大量的构思准备。他创作了无数的预备习作,以从实际发生的惨剧中选择最有表现力的片段,从而创作出一幅意义深刻的作品。这些习作显示出他的犹豫不决:作品是表现木筏上的搏斗或暴动(图 9.2-1),或是食人的场景,还是最终的获救?席里柯后来选择看见营救船只的情景,无疑是基于他想让绘画的情感宣泄和戏剧性表达趋于极致。

除对构图进行研究之外,席里柯还画了大量木筏上单个人物的素描,将事件的一些幸存者、他的朋友以及相关专家作为模特。此时他也画了几张断头和断肢的油画习作。长久以来,席里柯在停尸房里画的这些恐怖习作,被认为是试图更逼真地再现木筏上死亡和垂死的人们。但是,在习作和完成作品之间无法发现直接对应。而且,头和断肢的姿势似乎都经过精心安排——以一个静物画家摆放其物象的方式。在两个断头的习作中,女性和男性的头并置在白色布单上,这种布置方式几乎让人想到一对躺在床上的已婚夫妇;而在《手臂和双足的习作》(*Study of Arm and Two Feet*, 图 9.2-2)中,手臂温柔地环绕一足,

图 9.2-2　泰奥多尔·席里柯,《手臂和双足的习作》, 1818—1819 年, 布面油画, 52×64 厘米, 法布尔(Fabre)博物馆, 蒙彼利埃(Montpellier)。

好像同性爱(homo-erotic)的邂逅。这些恐怖的"静物画"似乎挑战着传统题材类别,因为它们扰乱了静物画和叙事性人物画之间的边界。

第九章　法国复辟时期对古典主义的拒斥　203

图 9-11　无名氏，《梅杜萨之筏》，1818 年，石版画，法国国家图书馆版画与摄影部，巴黎。

一桩巨大的丑闻随即浮出水面，因为人们发现，"梅杜萨号"灾难是由一位不称职的船长引起的，而这位船长能获得此职务，并非由于他的航海技能，而是由于他跟政府高层的裙带关系。新复辟的波旁王室招致越来越强烈的不满。对其批评者来说，"梅杜萨之筏"成了法国的象征，这个国家由于没有称职的领袖而在风雨中飘摇。

席里柯决定以"梅杜萨号"事件为基础创作一幅油画，这在当时是非同寻常的。尽管一些二、三流的艺术家也就该木筏创作过一些版画，但从来没有一件大型油画是以这一类新闻事件为题材的。当然，在拿破仑治下，艺术家也曾用很大的尺幅描绘当代的战争场面。但这些绘画只描绘那些能美化发动战争的统治者的片段。"梅杜萨号"事故既不是一个重要的历史事件，也不能作为一个宣传机会。相反，它是跟最普通的人——农民、士兵、水手——相关的一个孤立事件。

席里柯的处理手法也是很独特的。面对把新闻变成艺术这一任务，他小心地在现实主义和理想主义之间驾驭着画面。他不遗余力地去了解关于这一事件的所有细节，但在把这一事件转变成一个超越具体时空限制的场景时，又大刀阔斧地加以舍弃。（关于此画的产生的更多介绍，参见第 203 页"《梅杜萨之筏》的创作"。）《梅杜萨之筏》描绘的是 15 个幸存者看见有船来救他们的那一刻。筏子斜对着画面，填满了画幅的宽度，给人一种特写的感觉。筏子上的人，有的激动地支起身子，挥动衬衫向来船示意；有的太虚弱或太沮丧，无法动弹。筏子上的人物引导观者斜着向上扫视画面。开始是左下方一位悲痛的父亲，正在哀悼死去的儿子，结束于右上方，一个非洲人爬到酒桶上去招呼远处船上的船员。对角线不仅标志着身体和情感上的逐渐增强，而且也表示从死到生的生存之旅，以及从绝望到希望这一精神上的复苏。

如果把席里柯的《梅杜萨之筏》跟一幅关于这一事件的通俗图像（图 9-11）进行对比，我们会立刻注意到艺术家大大减小了筏子的尺寸（席里柯画的筏子根本容纳不下 150 个人），以使人物沿对角线聚集到一起，产生紧张感。我们还注意到席里柯将几个幸存者完全画成了裸体。这样一来，他赋予了他们超时间的性质，跟新古典主义作品中的那些历史、神话和寓言人物一样。然而，在我们想要将他们看做关于生命、死亡或苦难的寓言人物时，又会受到现实主义细节的干扰：例如死去的青年那白色的棉袜，或他父亲的水手裤。

图 9-12　泰奥多尔·席里柯,《同情贫穷老人的不幸》,1821 年,石版画,31.5×37.5 厘米,大英博物馆,伦敦。

石版印刷术

1799 年,德国发明家阿洛伊斯·泽内费尔德(Aloys Senefeler,1771—1834)取得了一种新型印刷方法的专利。不久这被称为石版印刷术(lithography,来自希腊语石头),它是基于油排斥水这一现象。

石版印刷是一个复杂的过程。基本上,为制作一幅石版画,艺术家先用油性墨或蜡笔在一块打磨光滑的透水石面上绘制。接下来,用滚筒将一种油性的绘画用墨涂到石面上。这种墨将附着于图形的线条上,而石头的湿面则没有墨。再放一张纸在石面上,并仔细地用力摹拓。画在石头上的图像将清晰地反向印在纸上。然后重新在石头上刷墨,印刷就能被重复无数次,艺术家可从石头上拓下多张版画。

虽然石版印刷最初用于散页乐谱(sheet music)的印刷,不久这就成为一个美术领域。石版印刷的技巧不断完善,使得艺术家可以将纸上的画稿转到石版上,可以借助一种新改进的石版印刷机实现更好的艺术效果,还可以多色印刷。到 19 世纪末,已能够印刷各种颜色、海报尺寸的大幅石版画。

《梅杜萨之筏》在 1819 年沙龙上展出,对它的评价褒贬不一。大多数批评家不知该如何评价跟传统沙龙绘画如此不同的一幅作品。不仅如此,许多人不愿表扬它,因为他们认识到该画包含着煽动性的政治信息。由于舍不得将自己花费了这么多时间、精力和钱财的作品束之高阁,席里柯决定将它带到英国去。在那里他希望模仿本杰明·威斯特的《沃尔夫将军之死》(参见图 3-18)和约翰·辛格尔顿·科普利的《查塔姆伯爵之死》(参见图 3-19),向公众收费展出他的画作。在伦敦他找到了一个职业的展览组织者,同意以分得三分之二门票收入为条件展出这幅作品。该画在皮卡迪利(Piccadilly)的"埃及厅"展览了六个半月,其轰动性的主题吸引了观众。随后它又被运往爱尔兰的都柏林,展出了六周。

这段时间内,席里柯一直待在伦敦,在那里他迷上了这座城市的街道生活。除了画埃普索姆(Epsom)附近著名的德比赛马之外,他还以伦敦为主题创作了一套版画,预计在英国和法国都会有市场。他采用新的石版印刷术(参见本页"石版印刷术"),创作了 12 幅版画,于 1821 年刊印,题为《石版写生集》(Various Subjects Drawn from Life and on Stone)。《同情贫穷老人的不幸》(Pity the Sorrows of a Poor Old Man,

图9-13　泰奥多尔·席里柯,《患军阶幻想症的男子》,1819—1822年,布面油画,82.5×66厘米,雷马赫尔兹美术馆(Am Romerholz)的奥斯卡·莱因哈特(Oskar Reinhart)藏品,温特图尔(Winterhur),瑞士。

图9-12)即是其中之一。他描绘的是一个年老的乞丐坐在面包店外,试图闻着新出炉面包的气味来缓解饥饿。这些作品跟席里柯大尺寸的沙龙绘画非常不同。它们针对的是中产阶级,描绘一直受这一阶层喜爱的风俗题材。不过,正如《梅杜萨之筏》给历史画增添了一些新的东西,这组石版画对风俗画也有所改变。跟18世纪荷加斯和夏尔丹的作品相比,这些石版画既不讲故事,也不感伤地处理题材。相反,它们用一种毫不妥协的现实主义来描绘这些题材,预示着19世纪中期现实主义运动的来临。这些版画把司汤达所说的"今天的人"放到日常生活中的普通环境下来表现。此外,通过聚焦城市贫民的悲惨生活,用司汤达的话来说,席里柯也"以一般公众可以理解的、生动清晰的形式"激发出"某些人类情感或精神冲动"。

席里柯石版画中的现实主义也体现在创作于1821年12月到1824年艺术家去世期间的几件作品中。其中最重要的是5幅偏执狂病人的肖像,系原有的10幅中唯一保留下来的。这组画一度为巴黎精神病医生艾蒂安－让·若尔特(Etienne-Jean Georget)所有,但可能是受他的同事让－艾蒂安－多米尼克·埃斯基罗尔(Jean-Etienne-Dominique Esquirol)之托而画的,后者是最早对偏执狂进行诊断和治疗的医生。精神病学在19世纪早期是一个新的领域,其时疯狂首次被当做一种精神疾病,人们认识到,精神病患者也是人,也应得到同情。基于卡斯帕·拉瓦特的观点(参见第71和240页),许多精神病医生认为在精神疾病和面相之间存在着直接的关系。因而,对患者面相特征的研究,对于精神病的诊断和分类就具有重要作用。

席里柯的偏执狂病人肖像可能跟这个理论有关。根据若尔特的说明,肖像画中的男人和女人所患的是不同类型的幻想症。《患军阶幻想症的男子》(*Man Suffering from Delusions of Military Rank*,图9-13)可能是这5幅肖像中最精彩的一幅。一位面容清瘦、留着灰色短胡子的老人,戴着一顶有红色垂穗的帽子,跟拿破仑时代的军帽约略相似。肩上披一块毡子,脖子上挂着一个很大的穿孔硬币,好像是军功章的样子。除了这套奇怪的行头外,其面部表情也暗示他精神恍惚。游移散漫的眼神在避开观者的视线,嘴唇闭得很紧,这表明跟此人交流是不可能的,他的心思仿佛漫游到了一个未知的领域。脸的左半部分被照得很亮,右半部分则处在浓重的阴影之中。这种对比似乎表明,尽管我们可以研究这种精神疾病患者的容貌,但我们的理解是有限的,因为我们永远无法进入他们的心灵深处。那是一个跟我们的世界相区隔的神秘世界。

埃斯基罗尔认为偏执狂是一个时代社会政治状况的反映,正如他把精神病院看做当代文化的一面镜子。在这个语境中,《患军阶幻想症的男子》尤其意味深长。该画创作于拿破仑失败之后五年左右,可能反映了拿破仑之后一代人的无能感,他们感觉到自己被排除在先辈的军事荣耀之外。

欧仁·德拉克洛瓦

韦尔内和席里柯描写现实和当代生活,欧仁·德拉克洛瓦(1798—1863)则喜欢画过去、虚构和异域的主题。这位艺术家以《但丁与维吉尔》(*Dante and Virgil*,图9-14)在1822年沙龙初次亮相。此作灵感来自但丁·阿利盖利(1265—1321)的史诗《神曲》,表现的是这位作者与他的向导罗马诗人维吉尔游历地狱

图 9-14　欧仁·德拉克洛瓦，《但丁与维吉尔》，1822 年，布面油画，1.88×2.41 米，卢浮宫博物馆，巴黎。

和炼狱的情景。画面场景中，两位诗人正乘船穿过一片水域，其中堕入地狱的灵魂正受着永远沉溺水中的惩罚。那些灵魂（按照习惯被画成了裸体的人类形象）绝望地纠缠着小船，徒劳地挣扎着要爬上船。这一景象使船上的三个人感到既恐畏又厌恶。船夫在奋力划桨穿过水域。但丁和维吉尔则站起身来无言地看着这可怕的景象。

德拉克洛瓦无疑受到席里柯《梅杜萨之筏》中用裸体男子来表现悲痛和苦难的启发，但他跟席里柯之间也有重大区别。他选择的是文学史上的题材，表明他对当代生活题材没有什么兴趣。德拉克洛瓦觉得 19 世纪的法国是平淡和丑陋的。他抱怨"现代服饰的糟糕"，现代生活缺乏诗意。对他来说，艺术和诗"只在虚构中存在"，意思是其中必定包含着幻想的因素。而艺术家眼皮底下的现在，不能为想象提供足够的空间。

跟大卫及其追随者不同，德拉克洛瓦认为古典文学和艺术不能"唤起想象力，而现代人［也即古典之后的艺术家］则能以各种方式激发它"。他从中世纪、文艺复兴及其他方面寻找题材，喜欢透过诗人的眼光来审视这些时期。因此，他转向了历史上的作家如但丁、塞万提斯（Cervantes）、弥尔顿和莎士比亚，以及现代的历史剧作家和小说家，如歌德、拜伦（参见第 210 页）和沃尔特·司各特爵士（Sir Walter Scott, 1771—1832）。

《但丁与维吉尔》获得普遍的赞誉，而德拉克洛瓦接下来的一件重要作品《希俄斯岛的屠杀》（*Scenes from the Massacres at Chios*，图 9-15）却成为 1824 年沙龙最具争议的作品之一。它因其形式上的特点和对痛苦与磨难的强调而受到批评。作为德拉克洛瓦极少数涉及当代主题的画作之一，《希俄斯岛的屠杀》表现的是希腊人为从奥斯曼帝国获取独立，于 1821 年发动的战争中的一个事件。战争第二年，奥斯曼土耳其人袭击了希俄斯岛，烧毁了它的大多数村庄。据报道，约有三万岛上居民被杀，另有数千人被流放并沦为奴隶。

图 9-15　欧仁·德拉克洛瓦,《希俄斯岛的屠杀》,1824 年,布面油画,4.17×3.54 米,卢浮宫博物馆,巴黎。

(一年以前,希腊人在特里波利斯[Tripolitsa]也屠杀了数量大致相当的土耳其人,这一事件在很大程度上没有引起西方的注意。)跟西欧的许多艺术家和知识分子一样,德拉克洛瓦对希腊的独立战争也有强烈兴趣。

这一战争跟 19 世纪早期的自由和民族主义理想非常合拍。希俄斯岛的屠杀使他感到震惊和愤慨。

他的画描绘的是一群希腊俘虏在土耳其士兵的监管下挤成一团。一名奥斯曼军官骑在一匹白马上,正

图 9-16　欧仁·德拉克洛瓦,《希俄斯岛的屠杀》习作,1824 年,水彩、铅笔画于纸上,34×30 厘米,卢浮宫博物馆绘画部,巴黎。

在拖一名半裸的妇女,而另一个人试图阻止他。这群散乱的俘虏中有老人也有年轻人,有人穿衣有人赤裸。他们绝望地彼此依靠在一起,因为感到有可能会被永久分开。

跟格罗的《拿破仑视察雅法鼠疫病院》和席里柯的《梅杜萨之筏》一样(我们知道年轻的德拉克洛瓦对这两幅画评价很高),《希俄斯岛的屠杀》表现的也是一群受害者,但其中存在着一个重要区别。格罗画中的受害者,由于他们统帅的英勇而仍不失激昂;席里柯的绘画,尽管令人感到恐怖,仍传达着希望的讯息;而德拉克洛瓦的绘画,却具有无可争辩的悲观性。这一令人震惊的对恐怖的描绘,让许多批评家感到吃惊。甚至在其他方面对创新持开放态度的司汤达,也认为该画错在描绘得太"过分"。

其他批评家同样强烈地反对此画的形式。《希俄斯岛的屠杀》似乎没有统一性和焦点,因为人物安排松散,其分组也没有任何组织原则。保守的批评家还反对此画的笔触和色彩,尽管一些思想更开放的批评家事实上从中看到了德拉克洛瓦最重要的革新。例如司汤达,这位即使怀着"世界上最善良的意愿"也无法称赞"德拉克洛瓦先生和他的《希俄斯岛的屠杀》"的批评家,也承认德拉克洛瓦具有"色彩感",因而"在

一个素描家的世纪是意味深长的"。

今天看《希俄斯岛的屠杀》时,很难把司汤达的评论当真,因为这件作品看上去又暗又脏。然而,情况可能并非一直如此。此画像这一时期的大多数作品一样,由于使用了劣质的绘画材料,而随着时间的流逝受到了损害。始自 18 世纪晚期,艺术家不再自己制作绘画颜料,而是购买商业制作的颜料。到 19 世纪早期,商业颜料的质量已十分低劣,致使许多当时的绘画作品无法经受时间的考验。今天,这些画作看上去比原初设想的灰暗很多,且画面常常有裂纹。

如果要想象《希俄斯岛的屠杀》最初可能具有的样貌,或者至少想象一下德拉克洛瓦想让它具有的色彩效果,看一幅此画的预备水彩习作是很有意义的(图 9-16)。在此,我们不仅看到丰富的色彩和强烈的色彩对比(例如,骑在马上的土耳其人的衣服,是用黄、红、蓝三种原色来表现的),还可以注意到德拉克洛瓦习惯于以色彩进行"速写"。换句话说,他不是先以铅笔起草人物形象,然后再填进色彩,而是按照色块来构思整个图像的。

完成的作品,也是先粗略画出宽大而扁平的色块,接着再以小的油画笔触表现明暗和表面细节,以达到栩栩如生的效果。我们可以从描绘老妇人手臂的局部看出德拉克洛瓦的绘画技巧(图 9-17)。手臂本身用浅棕色的肉色调描绘,而投在手臂上的阴影则用红色随意地画出,偶尔加点红色的补色,即绿色。这与安

图 9-17　欧仁·德拉克洛瓦,《希俄斯岛的屠杀》(局部)。

第九章　法国复辟时期对古典主义的拒斥　209

图9-18 欧仁·德拉克洛瓦,《萨达纳帕尔之死》,1827—1828年,布面油画,3.95×4.95米,卢浮宫博物馆,巴黎。

格尔等人表现投影的方式完全不同。看一下安格尔的《里维埃夫人肖像》(参见图5-34),从人物的手臂描绘,可看出安格尔及古典主义画家通常采用的表现手法,即通过黑、白两色跟手臂固有的肉色相混合来表现暗部和亮部。

尽管德拉克洛瓦的笔法和色彩运用看起来很有新意,但也并非没有先例。早在16世纪和17世纪,意大利艺术家保罗·委罗内塞和佛兰德斯艺术家鲁本斯已用过类似的色彩效果。在德拉克洛瓦的时代,他自由奔放的画法要归因于他对康斯太勃尔作品的熟知,后者的《干草车》(参见图8-19)曾在1824年的沙龙上展出。

《希俄斯岛的屠杀》可以看做德拉克洛瓦最早的东方主义作品,这不仅因为画中描绘了骑在烈马上的土耳其人(裹着穆斯林头巾、手持弯刀),也因为作品对野蛮暴行的强调。为了描绘想象中的这一大屠杀和奴役的场景,德拉克洛瓦在构图原则、上色方式和色彩选择方面打破了传统,以至于艺术家格罗称此作是"对绘画的屠杀"。

在德拉克洛瓦下一幅重要作品《萨达纳帕尔之死》(*The Death of Sardanapalus*,图9-18)中,可看到东方主义的完美表现。此作展出于1827—1828年的沙龙。这件巨幅作品,尺寸约为3.95×4.95米,受到了英国浪漫主义诗人拜伦一部新剧的启发。拜伦的诗剧《萨达纳帕尔》(*Sardanapalus*,1821),可能是对英国君主制的一种隐晦的政治评论。它讲述了一个古代亚述(Assyrian)国王的故事,他昏庸颓废,招致叛乱。为了向那些即将占领王宫的叛乱者泄愤,他下令毁灭一切。根据德拉克洛瓦自己为该画所作的"故事脚本"(发表在沙龙的图录中):

他被造反者围困于宫中……斜躺在华丽

的床上，床置于巨大的葬礼柴堆之上，萨达纳帕尔命令宫中官吏屠杀他的妻妾、侍从，甚至他心爱的马和犬；这些曾给他带来快乐的事物，将与他共赴黄泉……艾舍（Aischeh），一个大夏（Bactrian）女子，不堪忍受被一个奴隶杀死，自缢于支撑拱顶的圆柱上……[右边的]巴利（Baleah），萨达纳帕尔的司酒官，最后纵火点燃了葬礼柴堆并自焚于其中。

德拉克洛瓦的绘画沿着从左上角到右下角的大弧度对角线构图。画面顶端，穿着白袍的萨达纳帕尔斜躺在装饰着巨大金象头的红色床上，忧郁地注视着侍从带进他的财富——黄金器皿、珠宝、衣饰、马匹和女人——并在他面前毁灭他们。如果绘画能够发出声音，这幅作品可能充斥着尖叫、呐喊、马的嘶鸣和金属壶的叮当声；如果它能够发出气味，将是汗水、血腥和难闻的燃烧之味。在视觉上，该画以热烈、狂乱的色彩描绘了一堆迷狂的躯体，但从中感受到的感官愉悦只能是虐待性的。

对于当代观者，《萨达纳帕尔之死》那东方色彩的主题、具有崇高性的恐怖，以及动态的构图、自由的笔触、奔放的色彩，无不体现出浪漫主义的特征。这幅作品似乎是对司汤达有关饱含情感的艺术这种呼吁的有力回应。然而，在1820年代，此画的"恶魔主义"（Satanism）层面，甚至在司汤达这个浪漫主义作家看来也非常过分，更不用说那些指责德拉克洛瓦想象力有问题的更保守的批评家了。批评家奥古斯特·雅尔（Auguste Jal）可能典型地体现了德拉克洛瓦同代人面对此作时那种被吸引又感到排斥的复杂情感：

> 德拉克洛瓦先生……全身心地创作了《萨达纳帕尔》；他倾注了情感和激情，不幸的是，他在兴奋的创造中越过了所有的限度……他想创造混乱，但忘记了混乱本身是有逻辑的；他希望以残暴的愉悦场景——萨达纳帕尔的双眼在永远闭上之前饱享其中——来打动我们。但是，理性的心灵一旦被出于这种想法的混乱所困住，就无计脱身。

安格尔与古典主义的转变

然而，古典主义传统也并非一成不变。其转变早在帝国时期（参见第107页）已开始，到复辟时期，伴随着浪漫主义的发展而加速。这种转变甚至可以在当时被视为学院派绘画之化身的让－奥古斯特－多米尼

图9-19　让－奥古斯特－多米尼克·安格尔，《大宫女》，1814年，布面油画，91×162厘米，卢浮宫博物馆，巴黎。

第九章　法国复辟时期对古典主义的拒斥　211

克·安格尔（1780—1867，大卫的学生）的作品中看到。

1824年的沙龙，不但让人看到了年轻浪漫主义者（特别是韦尔内和德拉克洛瓦）的胜利，而且也标志着安格尔首次被官方认可。在1806年的沙龙展出《王座上的拿破仑一世》（参见图5-17）之后，安格尔获得了罗马奖而去了意大利。在罗马居住的4年期间，他信守职责，把要求寄送的"年度寄件作业"寄回巴黎。他在罗马也建立了一些重要联系——由于拿破仑占领意大利，此处聚集了许多法国人。1811年，他接受了一个委托，创作两幅作品用以装饰拿破仑在罗马居住的奎里纳勒宫（Palazzo Quirinale）。他也接受了来自拿破仑妹妹那不勒斯王后卡罗琳·缪拉（Caroline Murat）的委托，为她创作了两幅女性裸体画。此外他也为那些住在罗马的法国人画了不少肖像画。

然而在巴黎，安格尔并不出名。自从《王座上的拿破仑一世》和为里维埃一家所画的肖像画（在1806年他去罗马之前展览过）被批评为哥特式和堕落以来，他一直不愿再送作品到沙龙。在1814年沙龙上，展出了他的3幅小画，但少有人注意。1819年，他又送了另外3件，遭到的是冷漠和敌意。大多数的敌意直指作品《大宫女》（Grande Odalisque，图9-19），它是安格尔1814年为卡罗琳·缪拉绘制的两幅裸体画之一。这是一幅表现斜躺着的后宫女子（法语"宫女"[odalisque]一词来自土耳其语odalik，指奥斯曼土耳其后宫中的婢妾）的裸体画，其独创性令人震惊。在18世纪晚期和19世纪早期，《大宫女》之所以史无前例，是因为它脱离叙事语境来描绘一个裸体。如吉罗代的《达娜厄》（参见图5-27）很容易归入那些著名的关于宙斯越轨行径的神话叙事之一，而《大宫女》则仅仅展示一个裸体女子而已，别无其他。诚然，"展示性裸体"在以前已出现过，如提香创作的所谓《乌尔宾诺的维纳斯》（参见图12-36）。但是以前的这些作品，是为私人赞助者创作的。相反，安格尔的《大宫女》是在沙龙展出，她的裸体是向所有公众开放的。

安格尔在题材选择上的隐含意义具有冲击力（只有妓女才炫耀她们裸露的身体），缓和之处在于艺术家坚称——通过标题和画中女性的随身用品——裸体不是一个法国女性而是一个"东方的"后宫女性。因此，对于沙龙的参观者而言，她不是"我们中的一位"，而是"她者"，一位属于异域世界、因而无法用西方的礼仪准则来衡量的女性。

然而，使许多沙龙参观者不安的不仅是这幅画的内容，还有其形式。因为它既保留了一些大卫式古典主义的面貌特征，尤其是强调了轮廓线，但又明显地脱离了这种风格。任何人都能注意到画中人物的背部脊柱违反常规地拉长（批评家抱怨说椎骨至少增加了3节），从而使她获得了诱人曲线。另外，手臂及腿部的关节实际上被消除了，使她获得了圆滑而富有美感的曲线。古典主义将线条看成对现实进行提炼的一种艺术手法，但安格尔对这一理念的应用超出了传统的界限。对于古典主义者，对现实进行提炼并不意味着违背现实。然而对安格尔来说，对现实进行提炼是为了直抵主题对象的本质：如果后宫女性的特征在于她的淫艳，那么线条和轮廓能够也应该去表现这一特征。或者，正如报道中安格尔向他的学生所说的："素描不仅仅是复制轮廓；素描也不仅仅是线条；素描首先是表

图9-20　让-奥古斯特-多米尼克·安格尔，《路易十三的誓约》（The Vow of Louis XIII），1824年沙龙，布面油画，4.21×2.65米，蒙托邦（Montauban）大教堂。

212　十九世纪欧洲艺术史

图 9-21　拉斐尔,《佛利诺的圣母》,1511—1512 年,木板转布面油画,3.2×1.84 米,梵蒂冈博物馆,罗马。

这一场景再现为一种幻象,即路易十三注视着坐在云端的圣母和圣婴。两边的天使拉开帘幕使圣母"显现"在国王面前,表明这个事件实际上具有天启的性质。

《路易十三的誓约》(The Vow of Louis XIII)乍一看是一件保守的作品,可能会被看做安格尔对他最喜欢的艺术家——文艺复兴时期的画家拉斐尔——的一种致敬,或一种改进的尝试。他画的圣母子把拉斐尔两幅最受欢迎的圣母作品结合在一起,即德累斯顿美术馆的《西斯廷圣母》(参见图 7-10)和梵蒂冈教皇宫的被称为《佛利诺的圣母》(Madonna of Foligno,图 9-21)的画。但是,安格尔赋予了他的圣母以个人特色。她光滑而圆润的脸,带有轻微的肉欲感。确实,正如司汤达在沙龙评论中说的:"圣母是够美的,但那是一种肉欲之美,与神圣的理念不能相容。这是一种心理上的瑕疵,而不是技巧上的瑕疵。"

不过对于保守派批评家来说,安格尔的绘画体现着理想的美,这一古典主义传统因受到韦尔内和德拉克洛瓦这类"异端分子"的攻击而显得倍加珍贵。这样一来,安格尔在沙龙上大放光彩,也就不足为奇了。在沙龙结束后几个月内,他就被推选为艺术学院院士,并被授予十字军团荣誉勋章(Legion of Honor cross)。安格尔最终迎来了他在巴黎的成功。他新开设的画室吸引了一百多名学生。

现、内在形式、观念和塑形。"

正如安格尔早期的《里维埃夫人肖像》一样,轮廓线的大胆扭曲由于几近照相式逼真的细节和表面肌理而得到抵消。从宫女头发上的珍珠到她手中的孔雀羽毛扇,从她光滑细腻的肌肤到闪亮华丽的背景帐幔,所有的细节显得如此真实,以至于很难注意到画上的"错误"。

1819 年针对《大宫女》的严厉批评,致使安格尔没有在下几届沙龙上展出作品。直到 1824 年,他再次鼓起勇气送作品到沙龙,这次有 7 幅作品展出。其中最重要的是为其家乡蒙托邦(Montauban)的大教堂订制的大尺幅画作(图 9-20)。它由内政部委托,再现了 1634 年路易十三在纪念圣母升天的日子,把法国及其王冠献给圣母的这一庄严誓约。这是一个很难表现的主题,因为需要把一个历史人物(路易十三)和一个超自然事件——圣母升入天国——结合到一起。安格尔选择把

古典主义与浪漫主义

复辟时期通常被看做古典主义和浪漫主义艺术分裂的开始。前者代表艺术的现状——学院所倡导的官方风格,也是美术学校的授课内容;后者则代表"前卫"。按照这种看法,古典主义和浪漫主义代表两种相反的趋势——一种是保守和正统的,另一种则是进步和现代的。

尽管这一模式有其正确之处,但也跟所有的历史模式一样,有其缺点。执古典主义之牛耳的安格尔,仅仅在某种程度上是保守的。他在年轻的时候就开始反抗大卫的权威,其成熟时期的作品在题材和技巧上也完全脱离了大卫及其追随者的艺术。同样,被我们看做执浪漫主义之牛耳的德拉克洛瓦,也把自己看做一个古典主义者,一个在艺术史的伟大传统中工作的艺术家。

第十章

法国七月王朝时期（1830—1848）艺术与视觉文化的普及

德拉克洛瓦的《自由引导人民》(Liberty Leading the People，又名《7月28日》[The 28th of July]，图10-1) 是1831年沙龙的亮点之一。此作是为纪念1830年7月为期3天的革命而画的，革命推翻了法国的复辟政府。作为法兰西的民族标识，该画描绘的是自由女神的寓言形象，她左手持火枪，右手持三色旗（红、白、蓝色的革命之旗），引导着一群身份各异的革命者，有工人、手工业者、农民和学生，穿过巴黎的街道。他们正在跨越一处残损的街垒（由革命者建造用以阻止政府军前进的一个路障），周围是皇家卫兵和起义工人的尸体——敌对双方都成了革命的牺牲品。

德拉克洛瓦的所有作品中，《自由引导人民》占据着一个独特的地位，这不仅因为它描绘的是一个当代事件，更重要的是它把现实中的人物与一个寓言形象结合在一起。通过把自由女神描绘为一个有血有肉的妇女——鲜红的面颊、有力的臂膀、丰满的胸部——德拉克洛瓦成功地把现实和寓言融合在一起。这一女性形象令一些同代人感到震惊，称她为泼妇或娼妓，而另一些人却赞扬艺术家创造了一种"崭新的寓言化语言"。

德拉克洛瓦充满活力和激情的绘画，记录了令人兴奋的"光荣的三日"(the three glorious days)，它标志着波旁王朝的瓦解和一个新政治时代的开始。来自奥尔良公爵家族(ducal Orléans family)的路易-菲利普(Louis-Philippe)取代了查理十世，此后的18年即由他执政。路易-菲利普统治下的"七月王朝"(July Monarchy)是法国历史上的一个重要时期，因为它见证了中产阶级的上升和扩张，以及社会主义的开端。作为一种政治意识形态，社会主义在其最初阶段主要关注的是工业革命以及随之而来的资本主义体制所带来的贫困。

1830年夏天，路易-菲利普成为"法兰西国王"(King of the French)。这一称号表明他的统治不是基于君权神授而是基于民众的拥戴，他的权力受宪法的限制。以新兴富有的中产阶级支持者为基础的路易-菲利普，在波旁王朝的拥护者（所谓的正统王朝派[Legitimists]）和自由主义的共和派之间走的是中间路线，也尽力与波拿巴主义者(Bonapartists)交好。这是一种在那时被称为"中庸之道"(juste milieu)的妥协政策。由于路易-菲利普的统治未能关注社会下层的需求，特别是日益壮大的城市无产阶级，它最终走向了垮台。在中产阶级知识分子的帮助下，无产阶级发动了著名的1848年革命。

七月王朝是法国文化和艺术的一个非常重要的时期，它以古典主义与浪漫主义的论辩开始，并见证了两者最终走向融合统一。风景画开始复兴，历史画和东方主义的风俗场景也得以流行。最重要的是，在这一时期，"高雅艺术"（绘画和雕塑）迅速普及，同时书

◀ 奥拉斯·韦尔内，《1830年7月31日去巴黎市政厅路上的奥尔良公爵》，1833年沙龙（图10-5局部）。

图 10-1　欧仁·德拉克洛瓦，《自由引导人民（7月28日）》，1830年（展于1831年沙龙），布面油画，2.6×3.25米，卢浮宫博物馆，巴黎。

籍、报刊、杂志中的印刷图像也大量出现。由此产生了一种相当数量的法国人所共享的视觉文化。在欧洲历史上，这种情况可能是首次出现。

古典主义、浪漫主义及中庸之道

临近七月王朝结束时，法国批评家夏尔·波德莱尔（Charles Baudelaire，1821—1867）曾戏谑地说，这个时期的艺术家可以分为三类，他称之为："线条派、色彩派和怀疑派。"对波德莱尔来说，此时期艺术的标志是安格尔与法兰西学院所倡导的古典主义（线条派）和德拉克洛瓦作品中体现出来的浪漫主义（色彩派）之间的紧张关系。"怀疑派"处在这两个流派中间，他们犹豫着不肯走极端，宁愿采取一种安

图 10-2　伯特尔（Bertall，本名 Albert d'Arnoux），《音乐、绘画、雕塑》（Music, Painting, Sculpture），乔治·桑德（George Sand），P. J. 斯塔尔（P. J. Stahl）等著《巴黎恶魔》（Le Diable à Paris），卷2插图，1846年，布朗大学，海约翰（John Hay）图书馆，普罗维登斯，罗得岛州。

全的中间路线。这种艺术上的折衷主义，即有选择地挪用这两种风格的优点，看上去与七月王朝政府奉行的"中庸之道"政策颇为合拍。这两者皆与维克托·库辛（Victor Cousin，1792—1867）的哲学有关。库辛是一个有影响的思想家和教育家，他的"系统的折衷主义"理想认为：如果所有的哲学都包含着一些好的想法，那么把这些因素组合起来就可以形成一个完美的哲学体系。

波德莱尔对当代艺术状况的观点反映了当时的普遍看法。1846年的一幅漫画（图10-2）描绘了此时期的艺术家和音乐家聚集在德拉克洛瓦和安格尔周围。左边的德拉克洛瓦，手持一个很大的装满颜料的猪膀胱，上有标签写着"色彩法则"。在他后面，一支巨大画笔上的布告正式声明："线条是一个神话。"紧临德拉克洛瓦站着"线条派"艺术家安格尔，布告上的格言是："只有灰色，没有其他色彩，安格尔先生是它的倡导者。"安格尔用右手指向地面蜿蜒迂回的长线，沿线写着："拉斐尔的线……被安格尔先生延伸。"尽管德拉克洛瓦和安格尔各自有一小群支持者，但多数艺术家徘徊远离了他们，形成了两个代表着艺术"中庸之道"的群体。仅有几个艺术家脱离于上述任何群体。其中一位是奥拉斯·韦尔内（参见第188页），他坐在一个吊在滑轮上的可移动椅子中，正忙着画一幅巨大的战争场景。他以新闻工作者似的方式从事艺术，显而易见，很难对他进行归类，他只属于自己的一类。

路易－菲利普与法国历史博物馆

像他之前的拿破仑和波旁王朝的君主们一样，路易－菲利普也敏锐地意识了到艺术的宣传力量。不过他的前任们是用艺术自我宣扬或美化王朝，路易－菲利普却用艺术来统一四分五裂的国家，并由此增强他自身的正统性。

路易－菲利普知道所有法国人统一于一个共同的历史，为了对公众进行历史教育，他打算建立法国历史博物馆（Museum of the History of France）。博物馆坐落在以前的王宫凡尔赛宫内，是献给"法兰西的所有荣

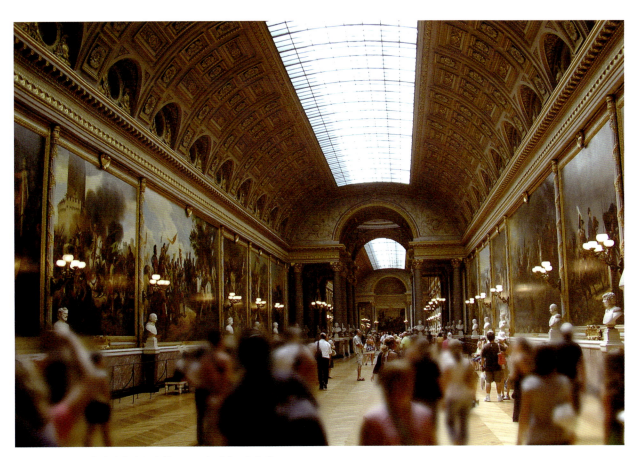

图10-3　当代凡尔赛宫战争厅内景，1837年开放，凡尔赛。

图10-4　阿里·谢菲尔，《托尔比亚克战役》，1836年，布面油画，4.15×4.65米，凡尔赛宫国家博物馆，凡尔赛。

耀"的，暗示着法国历史上的每一时期——君主制时代、革命时代和帝国时代——都有自己的光荣时刻。

不像现代的历史博物馆，法国历史博物馆不是一个收藏往昔物品的库房。相反，它是一个画廊，陈列着描绘历史事件的绘画作品，从法国历史的创立者墨洛温国王克洛维一世（Merovingian King Clovis I）的统治（481—511）开始，以路易-菲利普自己的政权结束。在其鼎盛时期，博物馆内有几百幅大型绘画。几乎所有作品均由国王委托当时最重要的艺术家绘制。另外，博物馆内还有无数法国历史上重要人物的全身和半身雕像。

博物馆最重要的展室是战争厅（Gallery of Battles），直到今天仍保存完整（图10-3）。展示有33幅战争画，时间范围从496年的托尔比亚克（Tolbiac）战役到1809年拿破仑获胜的瓦格拉姆会战。其他展室分别用于描绘十字军圣战、1792的革命战争、拿破仑时代、1830年革命，以及法国在非洲的殖民统治。这些展室把法国的过去和现在强有力地联系在一起。

阿里·谢菲尔（Ary Scheffer，1795—1858）创作的《托尔比亚克战役》（*The Battle of Tolbiac*，图10-4），具有那个时代折衷主义的典型特征。谢菲尔是荷兰人，却跟随新古典主义画家皮埃尔-纳西斯·盖兰学习，后来成了德拉克洛瓦的崇拜者。作品的中世纪主题和动态构图具有浪漫主义的特征。然而其线条造型和克制的色彩，与他在盖兰画室习得的古典传统关系更加密切。

奥拉斯·韦尔内轶事性的、注重细节的表现方式，很适合用来"讲故事"，这也是历史博物馆的主要目的。毫不奇怪，韦尔内被邀请绘制4幅大型战争场景，还为其他展室画了几幅较小的作品。后者中的《1830年7

图 10-5 奥拉斯·韦尔内,《1830 年 7 月 31 日去巴黎市政厅路上的奥尔良公爵》,1833 年沙龙,布面油画,2.28×2.58 米,凡尔赛宫国家博物馆,凡尔赛。

月 31 日去巴黎市政厅路上的奥尔良公爵》(*The Duc d'Orléans on his Way to the Hôtel-de-Ville, July 31, 1830*,图 10-5)表现了革命后紧接着发生的一个事件。画面中,一个挥舞着三色旗的革命者引导着未来的国王骑马去市政厅接受王位。公爵骑在马上,向来欢迎他的人群致意。这件作品可以与大卫和格罗创作的拿破仑时代历史场景作一番有趣的对比。大卫和格罗的画作主要是赞美统治者,而韦尔内的画却是记录一个重要的历史事件。这并不意味着韦尔内的绘画没有意识形态成分,但是其透露的讯息更微妙,宣传也更隐秘。不像拿破仑,路易-菲利普希望自己被看做一位"公民国王"(citizen-king),也即跟其他人平等的领袖。这就解释了为什么他的形象被描绘在背景中,而画面的中心元素是象征革命和法国人民的三色旗。

纪念拿破仑

除建立法国历史博物馆外,路易-菲利普也完成了大量始自拿破仑的纪念碑项目。他对拿破仑的关注看起来有点奇怪,但考虑到他在政治策略上奉行的是一条中间路线,也就不难理解了。1821 年拿破仑去世后,大量的传记、历史小说、诗歌和插图书籍把这位皇帝变成了一个传奇人物,甚至带有几分世俗圣徒的意味。对拿破仑的崇拜加剧了波拿巴主义运动。路易-菲利普加入到对拿破仑的崇拜,是希望获得这一重要的反对派集团对其统治的支持。

拿破仑的凯旋门(参见第 105 页和图 5-5)的完成,是七月王朝重要的雕塑工程之一。该项目从 1815

图 10-6　弗朗索瓦·吕德，《1792年义勇军出征》，1833—1836年，石灰石，约12.8米，凯旋门，巴黎。

图 10-7　路易·维斯孔蒂，拿破仑墓，1840—1861年，荣军院。

年起被搁置。在1832和1835年间，政府委托订制了几件巨型雕塑以装饰凯旋门的纪念柱。弗朗索瓦·吕德（François Rude，1784—1855）创作的《1792年义勇军出征》（The Departure of the Volunteers of 1792，图10-6；即"马赛曲"——译注），在法国革命后，立刻唤起了那些志愿抵抗奥地利-普鲁士入侵者、保卫祖国的勇士的民族主义精神。此作品遵循新古典主义纪念碑的范例，没有再现具体的场景。相反，作品塑造了一个代表自由法国的寓言形象，正在召唤6个古代武士去战斗。浓密的头发和粗犷沧桑的面容，表明他们不是希腊人或罗马人，而是法国古代居民高卢人（Gauls）。

这件作品中的所有形象都充满力量和激情，这使它脱离了此前纪念碑式雕塑的风格。寓意法国的女性形象那充满活力的身姿和生动的面部表情，尤其具有感染力。此作远离了迟暮的古典主义，即几乎整个19世纪都在继续使用的标准规范（例如，参见图10-8）。在19世纪前半期的纪念碑式雕塑中，吕德的作品确实是极其罕见的真正浪漫主义代表之一。

路易-菲利普也呼吁建造一座纪念碑式陵墓，以放置从圣赫勒拿岛运回法国的拿破仑的骨灰。这一工程的各个事项都经历了详细的辩论——陵墓建在什么地方？采用什么样的形式？最终决定把拿破仑的骨灰放置在荣军院（the Hôtel des Invalides）教堂，即巴黎17世纪的退伍军人医院。建筑师路易·维斯孔蒂（Louis Visconti，1791—1853）在教堂圆拱顶的正下方设计了一个圆形墓室（图10-7），其内放置巨大的斑岩石棺。墓室的圆形墙壁装饰着象征胜利的雕像，每尊雕像都对应着拿破仑的一次特定的战功（图10-8），还有一些浮雕，描绘着拿破仑对法国社会所做的贡献。拿破仑的陵墓体现了19世纪纪念碑式艺术的保守主义特点，它仍属于新古典主义，即学院派倡导的风格。仅有少数雕塑家，如吕德、让-巴蒂斯特·卡尔波（Jean-Baptiste Carpeaux，1827—1875）、于勒·达鲁（Jules Dalou，1838—1902）和罗丹，有胆量在艺术上探索新的可能性。

图 10-8　荣军院教堂的拿破仑墓，1840—1861年，路易·维斯孔蒂建筑设计，詹姆斯·普拉迪耶（James Pradier）及助手雕塑。

宗教壁画的复兴

七月王朝期间，教会作为艺术主要赞助人重新出现。1830年的革命使教会与国家最终分离。自此以后，罗马天主教成为"多数法国人的"宗教。宗教在法国中产阶级市民中的强有力复兴，导致大量教堂的兴建或修复，以及新的宗教绘画和雕塑的订制。这其中也包括大量壁画，即直接画在墙上、拱顶或天顶上的绘画。

巴黎重新修复的中世纪圣日耳曼德佩（St Germain-des-Prés）教堂里的壁画《耶稣进入耶路撒冷》（Christ's Entry into Jerusalem，图10-9），是法国七月王朝期间兴起的一种新的抽象壁画风格的代表。这种风格延续了数十年，到19世纪晚期才被现代主义艺术家吸收并最终改变。这幅壁画由希波吕忒·弗朗德兰（Hippolyte Flandrin，1809—1864）绘制。他于1830年代早期在罗马学习，是安格尔的学生。在那里，跟他之前的拿撒勒派一样，弗朗德兰对早期基督教艺术和拜占庭艺术感兴趣，对于浪漫主义者来说，这种艺术表达了纯洁无邪的原始基督教信仰。

弗朗德兰的壁画表现的是耶稣顺利进入耶路撒冷城这一《圣经》中的事件。耶稣骑在毛驴上，兴高采烈的人们以外套铺成地毯欢迎他。跟此前对这一场景的表现不同，弗朗德兰的作品中既没有人群的骚动也没有动作的堆砌；相反，画中的人物仿佛凝固在时间中。虽然人物本身受到意大利文艺复兴绘画的启发，但他们神圣风格（hieratic）的姿态及背后的金色背景，令人想起早期拜占庭的镶嵌画。像檐壁雕带一样，画中人物被安排在一个很浅的空间里，这也体现了当时逐渐流行开的一种新的壁画审美观。与预期要制造错觉（也即模拟三维现实）的架上绘画不同，按照这种审美观，壁画应该是装饰性的，也即平面和风格化的。人们希望绘制装饰壁画的艺术家不要否定或遮蔽墙壁的表面，而是要充分利用这一表面。

在七月王朝的宗教壁画中，并非只有弗朗德兰这种表现方式。一种完全不同的方式可在巴黎圣德尼圣体（Saint Denis-du-Saint-Sacrement）教堂中德拉克洛瓦的《圣母哀悼基督》（Pietà，图10-10）中看到。此作跟弗朗德兰的《耶稣进入耶路撒冷》完成于同一时

图 10-9　希波吕忒·弗朗德兰,《耶稣进入耶路撒冷》,1842—1844 年,湿壁画,圣日耳曼德佩教堂,巴黎。

图 10-10　欧仁·德拉克洛瓦,《圣母哀悼基督》,1844 年,油彩和蜡介质画于墙上,3.55×4.75 米,圣德尼圣体教堂,巴黎。

期。在这一戏剧性的作品中,圣母和耶稣的信徒簇拥着抬起耶稣的身体,似乎想把它展示给教堂中的信徒。德拉克洛瓦强调透视的运用,制造出一种凹陷空间的错觉,与弗朗德兰壁画中那种很浅的空间形成了鲜明对比。基督信徒们的姿态突出了他们的极度悲痛,也使观众受到强烈的感染。

为了说明两人之间的差异,我们通常把弗朗德兰归为古典主义,把德拉克洛瓦归为浪漫主义。但我们也看到,在使用这些术语时必须有所保留。重要的是要记住,德拉克洛瓦曾经把自己称为古典主义者,而把弗朗德兰的壁画说成是"哥特式的涂抹"。这清楚地表明古典主义和浪漫主义之类的文化范畴是非常有问题的,远不是理解历史的一种完美方法。

七月王朝时期的沙龙

只要能够旅行并有时间参观,每个人都可以去看凡尔赛宫法国历史博物馆中的绘画、凯旋门的雕塑,以及巴黎的教堂壁画。对于巴黎沙龙也是这样。七月王朝期间,沙龙成为一件令人翘首期盼的公共事件。沙龙在以前是每两年举行一届,从1833年起改为每年一届。同时,提交作品的数量也猛增。复辟时期沙龙的作品最多不过2180件,而在七月王朝的第一年,数量达到3318件,之后又回落到2200件。展览作品的数量和参观的人数都有所增加。尽管没有确切的统计,但当时关于沙龙的一些图像和文字描述,说明这是一件人山人海的大事。不是很著名的画家弗朗索瓦－奥古斯特·比亚尔(François-Auguste Biard, 1798\9—1882)有一幅《四点钟的沙龙》(Four O'Clock at the Salon,图10-11),从中可以看到蜂拥的人群跑去沙龙观看画作并展示自己。

每一家注重口碑的报纸和期刊(包括艺术期刊、女性期刊和家庭期刊)每年都会刊登一篇很长的沙龙评论,且常常连载好多期。各家报纸都在争取富有才情的批评家写稿,如为《快报》(*La Presse*)撰稿的泰奥斐尔·戈蒂耶(Théophile Gautier, 1811—1872),为期刊《两世界评论》(*Revue des Deux Mondes*)撰稿的古斯塔夫·普朗什(Gustave Planche, 1808—1857),和跟《立宪主义者报》(*Le Constitutionnel*)关系密切的泰奥斐勒·托雷(Théophile Thoré, 1811—1872)。艺术批评成为一种重要的文学类型,并且,

图10-11 弗朗索瓦－奥古斯特·比亚尔,《四点钟的沙龙》,1847年沙龙,布面油画,57.5×67.5厘米,卢浮宫博物馆,巴黎。

图 10-12 保罗·德拉罗什，《爱德华的孩子们：英王爱德华五世和约克公爵理查在伦敦塔中》，1830 年，布面油画，1.81×2.15 米，卢浮宫博物馆，巴黎。

评论在报纸上刊登后，批评家又常常以书的形式重新出版。七月王朝时期许多有影响的批评家本身也是重要作家。戈蒂耶以诗歌和小说著名，而在 1846 年以批评家身份首次发表作品的波德莱尔乃是 19 世纪最伟大的诗人之一。

尽管"大型装置"（参见第 186 页）持续支配着 1830 年代和 1840 年代的沙龙，但小幅和中等尺寸的作品数量在增长。随着中产阶级的蒸蒸日上，他们对购买艺术品装饰住所变得饶有兴趣。艺术家开始送小幅作品到沙龙展览以希望找到买家。因此，沙龙日益成为一个艺术市场，这一功能很重要，因为在当时的巴黎商业性的当代艺术画廊仍很稀少。虽然沙龙的展览图录中没有列出参展作品的价格，但提供了艺术家的地址。因此感兴趣的顾客能够拜访艺术家的画室，并直接从艺术家那儿购买作品。有数种绘画主题在沙龙上备受欢迎，包括历史风俗画、东方主义场景画、风景画和肖像画。

历史风俗画与东方主义绘画

七月王朝期间，重新兴起了对历史风俗画的兴趣。在拿破仑时代，这种绘画被称为"游吟诗人风格"，曾经为一群精英收藏家（包括约瑟芬皇后）所欢迎。但是直到七月王朝期间历史小说也成为时尚之际，它才真正流行——历史小说如维克多·雨果的《巴黎圣母院》（1831）或沃尔特·司各特的大量作品，都跟这些绘

画相似,以虚构作品的形式来处理历史。

保罗·德拉罗什(Paul Delaroche,1797—1856)的《爱德华的孩子们:英王爱德华五世和约克公爵理查在伦敦塔中》(*The Children of Edward: Edward V, King of England, and Richard, Duck of York, in the Tower of London*,图10-12),在1831年沙龙上展出,为新的历史风俗画奠定了基调。它表现了12岁的英国国王爱德华五世和他年幼的弟弟约克公爵理查,被嫉妒他们的叔叔(后来成为理查三世)关在伦敦塔中。理查坐在床上,而爱德华坐在一条祈祷长凳上,手中紧握着一本宗教书。两位王子似乎被吓坏了,显然是听到门边有声音传来。爱德华紧靠向弟弟,而理查强忍着泪水,双手交叠做祈祷状。如果观众熟悉莎士比亚的《理查三世》(*Richard III*),知道两个孩子即将被谋害,就肯定会感受到作品的尖锐性。此作品感伤的主题、人物心理状态的戏剧性、细致的刻画以及富丽的色彩,都体现了"中庸之道"艺术的特征,从而在当时获得了巨大成功。

德拉罗什在使历史风俗画形成一个巨大市场方面起了很大作用,当时几乎所有人物画家都从这个市场受益。安格尔和德拉克洛瓦都通过向私人收藏家出售这类作品以获得官方订件之外的收入。另外,德拉克洛瓦也推动了东方主义绘画的普及。我们在第九章已经看到,拿破仑对埃及的远征引发了对阿拉伯世界新的迷恋。路易-菲利普1830年代早期在北非建立法国的殖民地,使得这一兴趣愈加高涨,不过也使它发生了一些变化。随着到北非、埃及和近东旅行变得更容易,东方主义——也即西方的艺术和文学对东方的描绘——中的现实因素增多,想象的成分减少。但这并不意味着西方对东方的先入之见或偏见会消除。相反,视觉艺术和文学中对东方的描绘,似乎总是把对真实生活的观察嫁接在一种根深蒂固的观念之上——即始终把东方看做西方的反面。

在东方主义题材绘画的普及过程中,德拉克洛瓦

图10-13　欧仁·德拉克洛瓦,《后宫中的阿尔及尔妇女》,1834年,布面油画,1.8×2.29米,卢浮宫博物馆,巴黎。

的角色很重要,一个直接原因是,他是最早到北非旅行的法国艺术家之一。1832—1833 年,他受邀陪同莫尔尼公爵(Duc de Morny)到摩洛哥去执行一项外交任务。阿尔及利亚在 1830 年成为法国的殖民地,公爵此行的任务是与摩洛哥的苏丹签订一个条约,保证其邻国阿尔及利亚的安全。艺术家从事外交使命,在今天看来可能有些奇怪,但是在摄影术发明之前,这是很常见的事(参见第 103 页),因为需要艺术家去记录旅行的经历。在摩洛哥,德拉克洛瓦完成了几百幅水彩画,热情地描绘了这个国家的风景、建筑、居民及当地风俗。对于一个热爱色彩的艺术家来说,摩洛哥应该是一个天堂。每天都有明媚的阳光,使异国情调的建筑、服饰和植物呈现出明艳的色彩,确实,这跟灰蒙蒙的巴黎太不一样了。

回到巴黎之后,德拉克洛瓦创作了无数东方场景的作品。其中《后宫中的阿尔及尔妇女》(Women of Algiers in their Harem,图 10-13)在 1834 年的沙龙展出。在北非的一间僻静的房子里,坐着 3 个婢妾或后宫女子,吸着水烟。右边一个黑人女仆似乎正要离开房间。家具不多,地面铺着瓷砖,房间很暗,从一扇看不见的窗子透进一缕光线,使整个画面充满戏剧性的明暗对比效果。

西方人长期以来就着迷于后宫,即富有的穆斯林家庭中妇女的住所,似乎这个地方浓缩着东方的文化和社会。后宫体现着东方的道德败坏。它们诉说着东方统治者的专权,在西方人看来,这些人保留后宫纯粹是为了骄奢淫逸。同时,它们也暗示着纵欲和堕落。而那些被动地等待着主人的婢妾,又鲜明地体现了众所周知的慵懒——欧洲人认为他们所遭遇到的几乎所有外国文化都具有慵懒这个特征。尽管有这种负面的看法,但西方男人的性幻想在后宫上也达到了顶峰。按照传统他们是被禁止进入后宫的,所以这种幻想也就愈加强烈。

德拉克洛瓦《后宫中的阿尔及尔妇女》在 1834 年

图 10-14　欧仁·德拉克洛瓦,《冲锋的阿拉伯骑兵》,1832 年,布面油画,60×73.2 厘米,法布尔(Fabre)博物馆,蒙彼利埃(Montpellier)。

图 10-15 让-巴蒂斯特-卡米耶·柯罗,《荒野中的夏甲》,1835 年,布面油画,1.8×2.47 米,大都会艺术博物馆,纽约。

的沙龙展出时引起了公众的特殊兴趣,因为大家都知道这幅作品是基于艺术家的直接观察。德拉克洛瓦在访问北非期间,曾获得特许参观一处后宫。因此,他的这幅画被认为是揭示了一个本来无意让西方人看到的场景。然而,尽管这幅画的许多细节——建筑、家具、服饰——是基于实际的观察,但总体而言还是体现了西方人一种固定成型的观念,即后宫乃是慵懒、淫逸之所。当时的批评家虽然把它当做"一个旅行片段",但从中仍然看到了传统上对于东方的所有先入之见。批评家古斯塔夫·普朗什写道,这些女人的态度具有"怠惰而漠然"的特征。

东方主义不但包括后宫和女子沐浴这类具有潜在色情意味的女性题材,也包括狩猎和战斗这类明显的男性题材。德拉克洛瓦较早的作品《冲锋的阿拉伯骑兵》(Arab Cavalry Praccticing a Charge,图 10-14),是在整个七月王朝及之后非常流行的一类绘画题材的例子。作品描绘异域的骑兵骑在暴烈的阿拉伯战马上,充满了力量和攻击性。《后宫中的阿尔及尔妇女》和《冲锋的阿拉伯骑兵》表明西方人把东方看做一个使人激情澎湃乃至狂迷的地方。

风景画:柯罗与历史风景画传统

在沙龙展出的所有画种里,风景画分量最大,约占所有展出作品的 25% 到 30%。这一画种需求量很大,因人们四处搜求风景画来装饰他们的住宅。这一类作品不但在沙龙上,而且也在古董店和家具店中销售。

七月王朝时期,风景画主要有三个基本趋势。一是学院派提倡的历史风景画传统。尽管它主要由保守的艺术家体现出来,但也吸引了一些富有革新精神和原创性的艺术家。其中一位是让-巴蒂斯特-卡米耶·柯罗(Jean-Baptiste-Camille Corot,1796—1875),他的《荒野中的夏甲》(Hagar in the Wilderness,图 10-15)于 1835 年送交沙龙,奠定了他作为当时最伟大的风景画家的声誉。此画表现的是《创世记》(16:1 到 21:21)中的一

第十章　法国七月王朝时期(1830—1848)艺术与视觉文化的普及

图 10-16　让－巴蒂斯特－卡米耶·柯罗,《纳尔尼河上的桥》,1826 年,布面贴纸油画,34×48 厘米,卢浮宫博物馆,巴黎。

个事件。亚伯拉罕(Abraham)的妻子撒拉(Sarah)无法怀孕,她怂恿自己的丈夫和她忠实的女仆夏甲睡在一起。当夏甲有了身孕后,撒拉妒忌起来,即使她自己最终也生育了孩子,她也一定要把夏甲和她的儿子以实玛利(Ishmael)放逐到别是巴(Beersheba)的荒野中才甘心。在柯罗的画中,我们看到夏甲绝望地跪在孩子身旁。她周围是一眼望不到边的荒野。柯罗的同时代人赞扬这幅作品,认为它在两个方面超越了一般的历史风景画。一方面,在夏甲的绝望心情和荒凉的风景之间,柯罗建立了一种完美的和谐。或者用一位批评家的话来说,"柯罗先生的风景画蕴涵着某种东西,甚至在你意识到主题之前就已经揪住了你的心"。另一方面,他的风景是在亲身观察的基础上画成的,有一种令人信服的新鲜感和直接感。

实际上,柯罗在事业早期的大部分时间里一直致力于对自然的直接研究。1820 年代晚期,他待在意大利两年半,像之前的瓦朗谢讷(1750—1819,参见第 131 页)一样,他在那里"对着(风景)母题"进行户外油画写生。这让他学会了娴熟地表现光和大气效果。

《纳尔尼河上的桥》(*Bridge at Narni*,图 10-16)是在纸上完成的一幅早期油画习作,它壮阔的全景式风景,给人一种强烈的真实感。柯罗以为数不多的几种色彩,表现了清晨的大气,初升的太阳散发着柔和的光线,在人和物体上投下颤动细长的影子。轻快细小的笔触则描绘出小路的沙土路面和路边的灌木。

这些写生作品在柯罗生前从未公开展出过,主要存放在他的画室里。然而,艺术家确实画了一系列这种风格的作品,与《荒野中的夏甲》相比,它们不算是很正式的作品。这些作品尺寸不大,大多表现法国风景,是柯罗为出售给收藏家绘制的。柯罗可以在沙龙上展出这样的作品,以引起潜在买家的注意,或者在巴黎或外省的小型艺术展上展出它们。(许多艺术家,包括德拉克洛瓦,都是交替着向沙龙提交"大型装置"和中等尺寸的作品。也有许多艺术家越来越多地将目光投向由地方艺术协会组织的外省展览,以销售他们的作品。)

《傍晚拉网捕鱼》(*Fishing with Nets, Evening*,图 10-17)可以看做柯罗专为市场而创作的中等尺寸作品的一

图 10-17　让－巴蒂斯特－卡米耶·柯罗,《傍晚拉网捕鱼》,1847 年,布面油画,33×24.5 厘米,法布尔博物馆,蒙彼利埃。

图 10-18 欧仁·伊萨贝,《奥弗涅的篷特吉博城堡》,1830 年,《古代法国的如画和浪漫之旅》(1833)卷 4 第 72 图,密西根大学美术馆,安娜堡(Ann Arbor)。

个例子。它可能就是 1847 年沙龙展出的一件名为《风景》(*Landscape*)的作品。几年后,外省著名收藏家阿尔弗雷德·布吕亚(Alfred Bruyas,1821—1877)购买了这件作品(他也收藏了库尔贝的许多作品)。《傍晚拉网捕鱼》体现出柯罗作品中的一种绘画样式,随后几年,这种样式在收藏家那儿大受欢迎。作品描绘的风景很简单,有水、树和几个人物。树叶用鲜亮的绿色以轻柔的笔触拂出,表明描绘的是春天。作品具有一种恬静、诗意的特征,令人轻松愉快。在随后几十年中,这类作品非常流行,柯罗创作了几百幅这种简单而优美的风景画。

风景:如画的传统

在历史风景画传统之后,七月王朝风景画的第二个主要趋势是如画风格。这主要是由于几位英国的水彩画家在复辟时期曾到法国旅行,从而将这种艺术实践带到了法国。跟在英国一样,法国人对如画风景的兴趣与一种新的旅行时尚密切相关,这种时尚从拿破仑倒台以后开始,并日益普及。尽管如画的风景以水彩画和油画的形式在沙龙上展出,但当时满足此类风景画需求的主要是版画制作者。他们为七月王朝时期非常流行的绘画作品集和旅行手册制作蚀刻版画和石版画。其中最有名的是伊西多尔·泰勒男爵(Baron Isidore Taylor,1789—1897)监制出版的一系列旅行手册。这位业余艺术家、艺术管理人和艺术企业家开创了一个名为《古代法国的如画和浪漫之旅》(*Voyages Pittoresques et Romantiques dans L'Ancienne France*,1820—1878)的系列,每一卷描绘法国的一个地区。泰勒成功出版了 24 卷,这应归功于著名的浪漫主义作家夏尔·诺蒂埃(Charles Nodier,1780—1844)的加入,他为这套书撰写了文字部分,并且吸引了优秀的艺术家加入进来。这一时期几乎所有重要的风景画家都为泰勒的出版做出过贡献,他们绘制画稿,再由熟练的石版印刷工人转换成版画。根据欧仁·伊萨贝(Eugène Isabey,1803—1886)的画稿制作的《奥弗涅的篷特吉博城堡》(*Château de Pont-Gibaud, Auvergne*,图 10-18),反映出《古代法国的如画和浪漫之旅》插图的典型特色。作品中一座俯瞰乡村的中世纪城堡,延续了 18 世纪英国的如画传统(参见第 172 页)。暴风雨来临之前的特殊光线产生的强烈明暗对比,不平整、残破的城堡墙面,以及古老而沉闷的乡间屋舍,都表明了这一点。

风景画：巴比松画派与自然主义

七月王朝风景画的第三个也是最重要的趋势，可以被称为"自然主义"。受英国画家康斯太勃尔作品的影响，此趋势致力于忠实地描绘法国的乡村景色。自然主义风景画家不再对泰勒男爵《古代法国的如画和浪漫之旅》中出现的中世纪城堡和废墟感兴趣。他们更喜欢描绘法国的森林和田野，偶尔点缀一座小村舍、几头牛、一个牧羊人，或一个农夫。这一趋势的主要代表是泰奥多尔·卢梭（Théodore Rousseau, 1812—1867）。他生于巴黎，试图从其家乡附近寻找风景画的母题，尤其是巴黎郊外广阔的枫丹白露（Fonainebleau）森林。他对那片森林里的林地和空地很着迷，多次在小村庄巴比松（Barbizon）长住，并最终定居于此。部分因为卢梭在这里，巴比松成了一个风景画中心，吸引了许多艺术家，有一些也住了下来。"巴比松画派"这个术语通常即指这些画家，但也可以泛指七月王朝时期具有自然主义风景画风格的所有法国风景画家。但需注意的是，"巴比松画派"这个称谓直到19世纪晚期才被创造出来。在当时，这些艺术家被称为"1830年画派"（School of 1830）。

虽然卢梭是巴比松画派的主将，在七月王朝的沙龙上却很少看到他的作品。1836—1841年间，他提交的作品一直被沙龙评委会拒绝。这令他非常恼火，以至于从1842年起，他完全停止送作品到沙龙，直到1848年革命后才又开始提交。尽管他在沙龙中缺席，甚至正是由于这一缺席，卢梭设法创造了一种具有传奇色彩的声誉。这一声誉得益于几个批评家在沙龙评论中讨论他的作品，虽然这些作品事实上没有在沙龙上展出。卢梭最坚定的支持者是泰奥斐勒·托雷（参见第223页），他在1844年的沙龙评论中以一封"给卢梭的信"开头，称这位艺术家是一个"诗人……注视着广阔的户外风光，晴朗的天气和绵绵细雨，以及平凡之眼难以察觉的无数事物"。对托雷来说，卢梭能够在平凡的风景中发现"神秘的美"——他能"动人地描绘"这种美从而让"普通"观者也能看到。

卢梭的《荒野》（Heath，图10-19）创作于1840年代早期，体现出巴比松画派的典型特征，因为它集中表现的是法国的僻静一隅，没有废墟或其他的如画建筑。自然本身的元素——天空、树木、土地、流水——成为绘画的重要主题。卢梭应该说是一个自然画家，而不是风景画家。他的兴趣在于再现自然和出生、成长、消亡之类的自然过程，而不是捕捉光和大气效果。他专心表现自然那些可以触摸的方面，诸如密不透光的树叶、高低不平的沼泽，以及镜子般平滑的水面。为了深入了解自然，他花费了大量的时间在室外写生。他对细节的专注，以及连续数月甚至数年调整画面的习惯，都源自他对创作活动发自内心的尊重。毫不奇怪，卢梭是一个早期的环保保护主义者，他曾参与阻止开

图10-19

泰奥多尔·卢梭，《荒野》，1842—1843年，布面油画，41.5×63厘米，圣德尼博物馆，兰斯（Reims）。

图 10-20　泰奥多尔·卢梭,《冬天日落时的森林》,1845—1867 年,布面油画,1.63×2.6 米,大都会艺术博物馆,纽约。

图 10-21　于勒·杜普雷,《过桥》,1838 年,布面油画,50×65 厘米,华莱士(Wallace)收藏,伦敦。

发者对枫丹白露森林的破坏。

卢梭专注于自然永恒的生命轮回,这在《冬天日落时的森林》(*The Forest in Winter at Sunset*,图10-20)中有精湛的表现。此作被称为他的"艺术宣言"。卢梭断断续续地创作该画,花了二十多年时间,从1845年一直到他去世。画面描绘的虽然是寒冬,但大自然还是生机勃勃。在傍晚红色天空的映衬下,浓密、扭曲的枝干交织在一起,这是卢梭深信大自然永恒不灭和持续再生的生动告白。

巴比松画派的其他艺术家都没有卢梭作品中的那种粗犷厚重。但可能恰恰出于这个原因,他们的作品更受收藏家欢迎。于勒·杜普雷(Jules Dupré,1811—1889)和纳西斯·迪亚兹(Narcisse Diaz,1808—1876)两人的作品中都有一种抒情的、田园诗般的气质,从而更吸引观众,这常常是卢梭作品中不存在的。例如杜普雷在1838年沙龙展出的《过桥》(*Crossing the Bridge*,图10-21),那种愉快的田园气质,深深地吸引着城市居民。确实,随着巴黎和其他城市中心的高速发展,对乡村的怀恋之情日益增强,也保证了杜普雷绘画的市场。

肖像画

对艺术家来说,肖像画一直是可以赚钱的。中产阶级赞助人认为肖像画是一种能够炫耀其地位和声望的艺术形式。刚从意大利回来的安格尔为七月王朝时期的大多数肖像画奠定了风格基调。他为一位著名的报业人士所画的《路易-弗朗索瓦·贝尔坦肖像》(*Portrait Louis-François Bertin*,图10-22),体现出这一时期法国中产阶级的顺遂和自信。与他此前的作品相比,这一肖像更具有现实主义色彩和对人物的心理

图10-22
让-奥古斯特-多米尼克·安格尔,《路易-弗朗索瓦·贝尔坦肖像》,1832年,布面油画,116×95厘米,卢浮宫博物馆,巴黎。

图10-23　亨利·莱曼，《弗朗茨·李斯特肖像》，1840年，布面油画，113×86厘米，卡那瓦雷（Carnavalet）博物馆，巴黎。

图10-25　阿希尔·德韦里亚，《维克多·雨果像》，1829年，石版画，35.9×29.5厘米，罗格斯（Rutgers）大学，简·沃里斯·齐默利（Jane Voorhees Zimmerli）美术馆，新泽西州。

图10-24　皮埃尔-让·大卫，人称昂热的大卫，《奥诺·德·巴尔扎克》（Honoré de Balzac），1843年，青铜像章，直径18.4厘米，卢浮宫博物馆，巴黎。

洞察力。

关注被画者的个性特征，强调他们在被描绘时的情感状态，是浪漫主义肖像画的特征。这些特征突出地表现在当时作家、艺术家和音乐家的肖像上。例如安格尔的学生亨利·莱曼（Henri Lehmann，1814—1882）创作的《弗朗茨·李斯特肖像》（Portrait of Franz Liszt，图10-23），以戏剧性的姿势来描绘这位著名的匈牙利钢琴家和作曲家。李斯特笔直地站立着，双臂交叠于胸前，转身朝向观众，似乎是观众的出现惊动了他。面部的明暗对比和蓬乱的长发，表明他当时正灵感迸发，却被闯入的观众突然打断了。

音乐家、艺术家和作家的肖像，很受参观沙龙的公众欢迎。这跟"浪漫主义的个性崇拜"有密切关系——或者用更为现代的说法，就是追星。怀着与今天的我们买《人物》（People Magazine）类似的冲动，七月王朝的公众也想拥有19世纪名人的肖像。当时的许多艺术家从中看到了市场机会。雕塑家皮埃尔-让·大卫（Pierre-Jean David），也即人们所说的昂热的大卫（David d'Angers，1788—1856），为当时七百多位著名人物的圆形像章制作了石膏模型。它们被翻制成青铜像卖给收藏家。他为小说家奥诺·德·巴尔扎克（Honoré de Balzac）制作的青铜像章（图10-24），是这些小型浮雕肖像的典型代表，主体部分是侧面像，边上

有签名。阿希尔·德韦里亚（Achille Devéria，1800—1857）似乎专攻肖像石版画。他的大量名人石版画，如《维克多·雨果像》（Portrait of Victor Hugo，图10-25），在七月王朝时期广为人知，流布也很广。

沙龙中的雕塑

19世纪沙龙展出的作品不仅仅局限于油画和其他二维作品，如素描、色粉画、水彩画和版画等，也包括大量雕塑作品。无论是用大理石还是青铜材料（参见第487页"雕塑工艺"），因其尺寸、重量以及制作的费用，雕塑的展示都使它们的作者面临着特殊的问题。花费成本如此高，使大多数雕塑家不能用大理石或青铜制作大尺寸作品，除非他们已接受委托订制。然而，委托订制的雕塑展览起来常常很不容易。其中有很多是大型城市纪念碑或建筑雕塑（参见图10-6和图10-8），无法放入展厅。因此，雕塑家习惯于展示这些雕塑的泥塑稿，它们经过烧制后更结实耐久（陶塑）；或者展示与原作一样大小的石膏制品，它们比青铜更便宜且更轻。这些石膏模型在大多数时候不进行任何加工处理，以使其白色的外貌接近于大理石；但在某些情况下也着色，以便显出青铜效果。仅仅一些小型的委托订制品，如半身像之类的，通常是以大理石或青铜的完成品来展览的。

七月王朝沙龙展出的委托订制作品（尽管常常不是最后的完成稿），有许多与路易-菲利普的凡尔赛宫法国历史博物馆工程有关（参见第217页）。博物馆不仅展示历史画，还有无数重要历史人物的立体肖像（全身像或半身像）。如同博物馆中的绘画，这些雕塑是委托许多不同的艺术家完成的。奥尔良公主玛丽（Maire, Princesse d'Orléans，1813—1839）的《圣女贞德在祈祷》（Joan of Arc at Prayer）可作为博物馆中这些雕塑作品的典型代表。它的作者是路易-菲利普的女儿，她曾跟随阿里·谢菲尔学习油画和素描，在其短暂生命的后期转向了雕塑。此雕塑的陶土模型展出于1834年的沙龙，受到普遍赞扬（图10-26）。国王立刻下令为凡尔赛宫翻制一个大理石复制件，另外也制作了几尊青铜复制件。其中有一些进入了公共建筑，如奥尔良市政厅，这座城市是圣女贞德从英国人的围攻中解救出来的。

玛丽的雕塑既没有把圣女贞德表现为一个聆听圣言的女孩，也没有把她表现为一个领导皇家军队的武士。她身着盔甲，双手交叠于胸前祈祷，紧握着手中的剑，仿佛那是一个十字架。（她的护手，与头盔一起放置于身后的树桩上，也重复着祈祷的姿态。）因此，宗教抵消了她的好战性，她身上的男子气也因苗条的身姿和飘柔的长发而"女性化"了，该作品是对这位偶有争议的中世纪女英雄的一种完美的折衷主义阐释。雕塑的风格也反映了这一折衷手法。《圣女贞德在祈祷》既不像吕德的浪漫主义作品《义勇军出征》充满动感活力，也不像普拉迪耶为拿破仑墓雕刻的古典主义作品（参见图10-6和图10-8）那样宁静和理想化，它甜美、虔诚、端庄，非常适合七月王朝资产阶级的审美趣味。

《圣女贞德在祈祷》有大量的小型复制品被制作和出售给私人藏家。七月王朝期间，小型青铜雕塑成为一种受欢迎的家居装饰形式。在雕塑家和售卖家具的时尚商店如巴黎"佳音市集"（Bazar Bonne Nouvelle）

图10-26 奥尔良公主玛丽，《圣女贞德在祈祷》，1834年沙龙，赤陶，高41厘米，多德雷赫特（Dordrecht）博物馆，多德雷赫特。

图 10-27　安托万－路易·巴里,《老虎抓捕羚羊》, 1857 年, 青铜, 34.9×55.8×22.9 厘米, 达拉斯美术馆。

的推动下, 对小型青铜雕塑的需求急速上升, 促使几家铸造厂转而专门制作这一类型雕塑。执其牛耳的是费尔迪南·巴贝迪安 (Ferdinand Barbedienne, 1810—1892) 的铸造厂。1838 年, 巴贝迪安这位农场主的儿子开始与阿基利·科拉 (Achille Collas, 1795—1859) 合伙, 后者发明了一种制作小型雕塑复制品的机器 (基于缩放装置)。不久, 他们的公司为历史上的和当代的作品制作了几百个小型青铜复制品。1840 年代, 公司发展达到顶峰, 雇佣的工人约有三百名。这两人最终分道扬镳, 但是巴贝迪安继续着他的事业直到 1892 年去世, 其后由他的侄子接管。

在那些对小型青铜雕塑的市场潜力格外感兴趣的雕塑家中, 有一位是安托万－路易·巴里 (Antoine-Louis Barye, 1796—1875)。他最初学习的是金匠的手艺, 后在美术学校学习雕塑。巴里从小就对动物主题充满兴趣。在巴黎植物园 (Jardin des Planted) 内的动物园中, 他观察并描绘那些活生生的动物; 他也研究动物解剖学并参观动物解剖。在 1830 年的沙龙上,

他凭着作品《老虎吞噬恒河鳄鱼》(*Tiger Devouring a Gavial Crocodile of the Ganges*, 现藏巴黎卢浮宫博物馆) 获得了巨大成功。三年后,《狮子制服巨蛇》(*Lion Crushing a Serpent*, 现藏巴黎卢浮宫博物馆) 于 1833 年以石膏件形式在沙龙上展出, 使其达到事业的顶峰。巴里宣称, 其作品是对路易－菲利普制服邪恶的寓言化表现, 这种对国王的取悦使后者订制了此件作品的青铜复制件, 并在 1836 年沙龙展出。虽然巴里接受了无数重要的委托订制, 但他最喜欢的媒介是小型青铜作品, 他发现这种作品的需求比较稳定。在 1845 年, 他成立了自己的巴里公司 (Barye and Co.), 把他的雕塑卖给奢侈品商店、中间商和个人。

《老虎抓捕羚羊》(*Tiger seizing an Antelope*, 图 10-27) 是巴里小型青铜雕塑的一件典型作品, 这些作品常常表现一对动物的生死搏斗。巴里的作品体现了浪漫主义自然观的复杂性, 它不完全是理想主义的, 也承认自然中的暴力和残酷。浪漫主义者沉迷于不受理性和良知约束的动物本能。在《老虎抓捕羚羊》中, 他

们看到了如此不同于人类社会之法的自然法则在运行。同时他们也意识到，由于强者对弱者和无辜者的利用，人类社会的法则是经常被打破的。

新闻出版的激增与流行文化的兴起

七月革命期间取消了新闻审查：报纸编辑可以出版他认为适合的所有东西，除了诽谤性的内容。这一史无前例的新闻出版自由促进了印刷媒体的激增，尤其是报纸和杂志。虽然从 17 世纪以来法国就已有报纸，但它真正发挥重要作用是从法国大革命时期开始的，当时的人们首次认识到了它的宣传价值。直到约 1830 年，读报的主要是富人，不仅因为报纸贵，还因为下层阶级很多是文盲。而到 1830 年代早期，识字率大大上升，造纸和印刷水平也有明显提高，这使报纸的生产变得更容易和便宜。在 1830 年代和 1840 年代，广告的引入使报纸的成本部分地从订阅者转移到广告客户身上，这是造成名副其实的媒体爆炸的另一原因。

媒体的扩张带来了流行文化（popular culture）的兴起，也即一种文化被几个阶级欣然接受。到 1840 年，一份报纸（如《快报》）的读者群可以从贵族、富有的专业人士延伸到店主和属于工人阶级的工匠。这种流行文化还不是一种大众文化（mass culture），因为它绝不普及，意识到这一点很重要。大多数农民和大量城市贫民中的下层阶级并没有分享到这种文化。

1830 年代早期，由于附有插图的报纸和杂志急剧发展，新的流行文化包含了很多的视觉成分。两种新近发明的版画制作技术，即木口木刻（wood engraving，参见本页"木口木刻"）和石版印刷术（参见第 205 页"石版印刷术"），使图像的大量复制成为可能。几个敏锐的出版商很快就意识到了图像在促进报纸销售方面的优势。其中之一是夏尔·菲利庞（Charles Philipon，1802—1862），他出版以政治漫画和社会讽刺为特色的幽默杂志。他最初的两本刊物，即 1830 年创刊的《漫画》（La Caricature）和 1832 年创刊的《喧声报》（Le Charivari），首先获得了巨大成功。然而在 1835 年，因路易-菲利普对在野媒体持续不断地批评他的政府感到厌烦，于是通过《九月法令》（September laws）来限制媒体，由此上述两本刊物都陷入麻烦。《漫画》被迫停刊，《喧声报》则遭到审查。

木口木刻

19 世纪最普遍的印刷技术，是木口木刻，用于为书、报纸和杂志做插图。与之相类的木面木刻（woodcut）自 14 世纪晚期就为西方人所用，而木口木刻直到 18 世纪才出现。英国人托马斯·比尤伊克（Thomas Bewick, 1753—1828）常被认为是这项技术的发明者，其实他仅仅是改进并普及了这种已被零星使用的技术。

木面木刻和木口木刻的主要区别在于使用的材料。前者是在一块软的木材上刻印，并顺着木材纹理刻；而木口木刻的独特效果源于在坚硬的黄杨木上刻印，由雕刻师用刻刀（刻刀是一个具有菱形刻边的凿子）以与木纹垂直的方向刻切。木口木刻能够表现出精美的细部，特别适合于表现墨水笔画稿的效果，也能用来表现明暗对比的效果。

奥诺雷·杜米埃

虽然夏尔·菲利庞自己具备一个漫画家的某些才能，但他的真正本领是作为发现天才的伯乐。他的几本期刊，吸引来了许多富有天赋的插图家，包括奥诺雷·杜米埃（Honoré Daumier, 1808—1879）这位尖锐的政治漫画家。菲利庞和杜米埃一起创造了七月王朝最著名的讽刺徽章：《梨子》（Les Poires，图 10-28）。画面从路易-菲利普的一帧漫画像开始，他下巴臃肿的脸跟梨子的形状相似。但此画的独特力量在于法语的 poire 在俚语中有"傻瓜"之意。在杜米埃的漫画《1831 年的面具》（Masks of 1831，图 10-29）中，一个幽灵般的梨子（poire）出现在一组面具中间——面具是路易-菲利普大臣们的漫画像。画面传达的信息是多重的。我们不但了解到路易-菲利普不过是一个有名无实的傀儡，不露面也不发声，被执政大臣们操纵，而且通过把执政大臣的脸描绘成面具（其中隐藏着他们真实的自我），杜米埃也强调了那些以国王名义进行统治的大臣的虚伪和不诚实。

《1831 年的面具》是典型的杜米埃早期作品，这些作品几乎完全由肖像漫画构成。它们发表在菲利庞的

《漫画》上，为了给《漫画》的发行做宣传，杜米埃创作了一系列泥塑漫画胸像，陈列在菲利庞出版社的商店橱窗里。黏土是杜米埃制作夸张形象的一种理想媒介。黏土本身的可塑性使杜米埃能够捏塑出"模特们"的脸，拿他们的性格特征做试验。杜米埃的泥塑《凯拉特里伯爵》（Count de Kératry，图10-30）有着缩小的颅骨和宽宽的嘴，使伯爵看起来像猿猴，暗示他具有这种动物的一些特征。这是杜米埃肖像漫画中常用的手法，其强有力的表现效果往往大部分来自视觉联想（参见第240页"相面术与颅相学"）。

杜米埃在为《漫画》创作漫画肖像的同时，也为菲利庞的报纸创作政治讽刺画。这些作品中的大多数都具有尖锐的讽刺效果，以至于菲利庞（偶尔是杜米埃本人）不断因涉嫌诽谤而被传唤到法庭。题为《高康大》（Gargantua，图10-31）的漫画导致两人入狱，刊登此漫画的出版物也遭到查禁。作品将梨形脑袋的路易-菲利普描绘成巨人高康大——中世纪法国作家弗朗索瓦·拉伯雷（François Rabelais，约1494—1553）所创造的人物。高康大坐在一个19世纪的厕器（座位底部有洞口的一种椅子）上，吞食着由一批搬运工送到他嘴里的一筐筐满满的黄金。由于高康大的消化系

图 10-28 夏尔·菲利庞，《梨子》，《喧声报》插图，1831年1月17日，木口木刻，国家图书馆版画与摄影部，巴黎。

图 10-29 奥诺雷·杜米埃，《1831年的面具》，《漫画》插图，卷71，1832年3月8日，石版画，21.2×29厘米，国家图书馆版画与摄影部，巴黎。

图 10-30　奥诺雷·杜米埃，《凯拉特里伯爵》，1832 年，未烧制的黏土着彩，高 12.9 厘米，奥赛博物馆，巴黎。

统很好，他立即排出一堆纸质文件，上面的题字告诉我们，这些文件是特殊的政府职位和法院高官的提名和任命书。

杜米埃以尖锐的讽刺，批评了政府征税不是改善普通人（由《高康大》中右边的一群男人和女人代表）的生活，而是通过给予征税人及其他应受谴责的人以特殊待遇而养肥了政府。在杜米埃的粪便漫画（scatological caricature）中，国王的身体是政府的隐喻。路易十四在 17 世纪曾以"朕即国家"自诩。在此杜米埃把国王画成一个超级肥大的生物，正在进行恶臭难闻的消化，从而赋予了上述皇家宣言一种负面意义。

并不是所有杜米埃的政治石版画都具有讽刺性质。他最著名的作品之一《1834 年 4 月 15 日特朗斯诺奈街》（*Rue Transnonain, April 15, 1834*，图 10-32），是对一个真实事件的再现，令人印象深刻。因为不是诽谤性的，所以即使它隐含着对政府行为的批评，政府也不能禁止它的出版。1834 年春，反

图 10-31　奥诺雷·杜米埃，《高康大》，1831 年，石版画，21.4×30.5 厘米，国家图书馆版画与摄影部，巴黎。

第十章　法国七月王朝时期（1830—1848）艺术与视觉文化的普及

图 10-32　奥诺雷·杜米埃，《1834 年 4 月 15 日特朗斯诺奈街》，《漫画月刊》（L'Association Mensuelle）插图，1834 年 7 月，石版画，44.5×29 厘米，私人收藏，伦敦。

对七月王朝的秘密共和派和社会主义团体引发了巴黎的巨大震荡。政府出兵镇压在巴黎贫民区暴发的骚乱。4 月 15 日，藏匿于特朗斯诺奈街公寓楼内的一个骚乱者射杀了一位受爱戴的军官，他的士兵为报仇，搜索了这条街上的所有房子，杀死了其中的每一个人。20 个无辜的男人、女人和孩子在这一晚上被屠杀，这就是人们所说的特朗斯诺奈屠杀（Transnonain Massacre）。

杜米埃的版画描绘了一间工人公寓的卧室，地板上躺着尸体。一个穿着睡衣睡帽的男子躺在他被拖下来的床边。他的尸体压着他那血泊中的孩子。跟《高

相面术与颅相学

19 世纪前半叶的漫画家谙熟相面术（physiognomy）和颅相学（phrenology）——两种后来名誉扫地的"科学"形式，分别由瑞士新教牧师卡斯帕·拉瓦特（参见第 71 页）和奥地利医生弗朗兹－约瑟夫·加尔（Franz-Joseph Gall，1758—1828）推动发展。他们各自在人的头部外貌与个性和才智之间确立起一套系统的关联。他们分析人头部的外形，对脸部的棱角、比例和尺寸，给予相当重视。鼻子的角度、前额的长度（相对于头长）、头围值，都是人类性格特征的重要指示。

两种体系都松散地依赖于某种人脸与特定动物之间的相似性，这些动物的特性也常被赋予相关的人。漫画家如杜米埃，尤其是 J. J. 格兰维尔（J. J. Grandville）（参见第 237 和 242 页），常常夸张被画者的特征，使他们看起来像猴子、狗或鸟（参见图 10-28）。

在 1850 年查尔斯·达尔文的《物种起源》（On the Origin of Species）出版后，这样的相似性获得了一种全新的意义。它们突然引起了人们对于衰退的恐惧——在进化过程中，人类将不会发展到一个更高级的阶段，而反过来倒退到一个更低级阶段，这是可能发生的。在 19 世纪末和 20 世纪初（参见第 419 页），人们对于衰退尤其充满恐惧，并促生了优生学的概念——对人为改良人种的尝试。

图 10-33

罗纳德·海伯尔，《米莱屠杀场景》，1968 年，明胶银版。

康大》一样，这幅作品在政治上也具有颠覆性，虽然表现方式很不相同。单纯明确的图像代替了喜剧和讽刺，产生了极大冲击力。杜米埃的石版画可与 20 世纪摄影记者的图片相比较，如罗纳德·海伯尔（Ronald Haeberle）的《米莱屠杀场景》（My Lai Massacre Scene，图 10-33），拍摄的是一群女人和孩子的尸体躺在"南越"（South Vietnam）的公路上。正如美国政府恐惧这类图像（因为它们会激起反战抗议），七月王朝政府也同样恐惧杜米埃的石版画作品。政府无法禁止菲利庞出版它，就尽可能大量地购买刊登这些图像的报纸，再加以销毁。

由于意识到了图像的危险力量，路易-菲利普政府在 1835 年 9 月颁布了严格的审查法律，这使得政治上具有颠覆性的图像很难出版。因此，菲利庞和他的插画家被迫由政治讽刺转入社会讽刺。这些新的图像集中反映特定的都市场所，如巴黎的街道、剧院、公共浴室或沙龙，以及各社会群体，如律师、医生、艺术家或"蓝袜族"（blue stockings）。"蓝袜族"由当时的女权主义者组成，是 1844 年《漫画》上一系列作品的表现对象。《亲爱的再见，我要去见编辑了》（Good-bye My Dear, I Am Going to My Editors，图 10-34）是这一系列中的一幅。它表现了一位妇女带着文学手稿即将离开房间去见编辑，而她的丈夫则待在家里照看孩子。这类漫画取笑当时的女性——如斯塔尔夫人、乔治·桑（George Sand，1804—1876）和路易丝·科莱（Louise Colet，

图 10-34　奥诺雷·杜米埃，《亲爱的再见，我要去见编辑了》，选自《蓝袜族》（Les Bas Bleus）系列，《喧声报》插图，1844 年 2 月 8 日，石版画，27.8×17.9 厘米，法国国家图书馆版画与摄影部，巴黎。

1810—1876）——雄心勃勃地想成为诗人或小说家。其幽默之处在于用视觉图像表现一个"颠倒的世界"，其中的性别角色被换过来了。在杜米埃的漫画中，男性待在家里哺育孩子，而女性则忙着追求名誉和财富。

加瓦尔尼与格兰维尔

在社会讽刺领域，杜米埃得跟其他许多插图家竞争，包括保罗·加瓦尔尼（Paul Gavarni，1804—1866）和 J. J. 格兰维尔（1803—1847），他们也受雇于菲利庞。跟杜米埃不同，这两位艺术家不但为幽默杂志供稿，也为时尚杂志、家庭杂志画插画，偶尔也画书籍插图。加瓦尔尼和格兰维尔（他真实名字是 Jean-Ignace-Isidore Gérard）也将他们的作品汇集起来重新出版，直接卖给那些喜欢它们的人。

加瓦尔尼开始是著名杂志《时尚》（La Mode）的插画师。不过其声誉主要来自他所画的"罗莱特"（lorette，得名于此类女子聚集的巴黎罗莱特街区），即年轻而放浪的劳工阶层女孩，她们是学生和艺术家所钟爱的女伴。（贾科莫·普契尼 [Giacomo Puccini] 创作于 1896 年的著名歌剧《波希米亚人》[La Bohème] 中的穆塞塔 [Musette] 和咪咪 [Mimi]，是"罗莱特"的突出代表。）图 10-35 发表于 1843 年的《喧声报》，是 1841 至 1843 年间该杂志所刊登的 79 幅系列版画之一。它表现的是

图 10-35 保罗·加瓦尔尼，"你在读什么？"——《女性美德》。"——"你有病吧？"《喧声报》插图，1843 年 1 月 29 日，石版画，大英图书馆，伦敦。

图 10-36 J. J. 格兰维尔，《剧场中的维纳斯》，《另一个世界》插图，巴黎，1844 年，木口木刻，13×10 厘米，私人收藏，巴黎。

房间中的两个"罗莱特",一个趴在床上读书,另一个把梳子插进头发,说明文字记录着如下对话:"你在读什么?"——《女性美德》。——"你有病吧?"

格兰维尔最初是一个政治漫画家和社会讽刺家,最后因其表现奇异幻想的绘画而成名。其最有趣的作品收在他的作品集《另一个世界》(Un Autre Monde)里,出版于1844年,也即他去世前不久。《剧场中的维纳斯》(Venus at the Opera,图10-36)系作品集中的一帧。它嘲弄了19世纪剧院的气氛:观众们更乐于彼此观看而不是看舞台上的戏剧。我们看到一群男观众伸长脖子去看楼座上的一个美丽女子。她假装没有看见他们的注视,即使她来到剧院完全是为了展示自己。当然,格兰维尔漫画尤为有趣的地方在于将男性的头变形为眼睛(视觉化地表现了他们"目不转睛"[all eyes]),而女性则变成了一尊胸像,放置在一个墩座上(形象地表现了将某人"当偶像膜拜"[on a pedestal])。这种将现实变形的手法赋予格兰维尔的作品一种超现实的特质,使之成为20世纪萨尔瓦多·达利(Salvador Dalí)和雷尼·马格利特(René Magritte)作品的前导。

路易·达盖尔与法国摄影术的开始

除了石版画和木口木刻这两种印制技术之外,路易-雅克-曼德·达盖尔(Louis-Jacques-Mandé Daguerre,1787—1851)于1830年代研发出一种新的化学制版工艺。达盖尔是舞台设计师、画家、版画复制家、业余科学家和企业家,也是那个时代最善于发明的人之一。在潜心于摄影术之前,他已因发明"西洋景"(diorame)而获得国际声誉。"西洋景"是一种通过对光的操纵而产生视错觉的艺术消遣形式,类似于全景画(参见第177页"吉尔丁与绘制全景画的时尚")。

达盖尔与约瑟夫·尼塞弗尔·尼埃普斯(Joseph Nicéphore Niepce)合作,研发出在19世纪所使用的首批摄影制版工艺之一。"达盖尔银版法"(daguerreotype)与其他摄影制版术不同,是印在薄薄地涂上一层银的铜版上,而不是纸上。"达盖尔银版法"以图像的清晰和准确而著称。此制版工艺的缺点是只能印制一张照片。

达盖尔最早的摄影之一,是1837年的一幅静物,

图10-37 路易-雅克-曼德·达盖尔,《艺术家工作室》(The Artist's Studio),1837年,达盖尔银版照片,16.5×21.7厘米,法国摄影学会,巴黎。

图 10-38 奥诺雷·杜米埃,《摄影,用新方法保持优雅姿势》(*Photography, A New Procedure, Used To Ensure Graceful Poses.*),选自《巴黎速写》(*Croquis Parisiens*)系列,《喧声报》插图,1856 年,石版画,加利福尼亚大学洛杉矶分校,阿曼德·哈默(Armand Hammer)美术馆,洛杉矶。

由摆放在艺术家工作室窗口的石膏模型和其他物品组成(图 10-37)。为了获得亮部和暗部的戏剧性对比,他精心处理了光源。在早期摄影中,静物是一类常见的题材。曝光所需时间很长,开始时要 15 到 30 分钟,以至于不可能拍摄任何活动的事物。不过到 1842 年,摄影制版术有所提高,曝光时间缩短到了 10 到 50 秒。到 1840 年代中期,"达盖尔银版法"已能用于人像拍摄,只要模特坐着纹丝不动。为了应对被拍摄者不能活动这一挑战,摄影家使用了一种独特装置,来夹紧和有效地固定被拍摄者的头部(图 10-38)。这就解释了许多早期摄影人像为何显得僵硬(例如图 10-39)。具有悖论意味的是,与同时代绘制的肖像画相比,拍摄的人像看上反而不那么生动。

图 10-39 E. 蒂埃松(E. Thiesson),《路易-雅克-曼德·达盖尔》,1844 年,达盖尔银版照片,卡尔纳瓦莱博物馆,巴黎。

图 10-40 让－巴蒂斯特－路易·葛罗,《卢浮宫和塞纳河风景》,1847 年,达盖尔银版照片,乔治·伊斯曼(George Eastman)故居,罗彻斯特,纽约州。

早期的摄影使用最普遍的领域大概是肖像。摄影为中产阶级提供了记录他们自己及其亲人容貌的机会,而不必再去为绘制一幅肖像画花费金钱。然而摄影术也普遍用于记录地方场景,正如我们在《卢浮宫和塞纳河风景》(View of the Seine and the Louvre,图 10-40)中所看到的那样。该照片是让－巴蒂斯特－路易·葛罗(Jean-Baptiste-Louis Gros,1793－1870;即 1860 年英法联军火烧圆明园时的法国公使——编注)于 1847 年拍摄的。这种照片是现代风景明信片的前身。

在大约 1825－1875 年间,欧洲涌现出各种各样的摄影制版术,达盖尔的制版术仅仅是其中的一种。其中由英国人威廉·亨利·福克斯·塔尔博特(William Henry Fox Talbot,1800－1877)发明的"卡罗法"(calotype,希腊语,意为"美丽印象";即碘化银纸照相法),是最早可以在纸上而不是金属面上印制图像的制版术(参见第 325 页)。

第十一章

1848 年革命与法国现实主义的崛起

1848 年 3 月 4 日《喧声报》上的一幅漫画，必定会令多数巴黎人回忆起 1789 年的一系列事件（图 11-1）。图中画了杜伊勒里宫中的国王御座，只是坐在位子上的不是路易-菲利普，而是个大街上的顽童，他喊道："哇！……坐上去软极了！"

这幅漫画是在举世闻名的 1848 年革命爆发之后出现的。2 月的最后一个礼拜，巴黎爆发了起义，接下来的几个月里，升级成了一股席卷欧洲的革命浪潮。到年底，德意志各邦国、意大利、奥地利、匈牙利和波希米亚（今捷克共和国）均经历了翻天覆地的政治剧变。

这场革命风暴的起因是严重的食物匮乏，早在 1846 年问题就已经出现，很快就影响到了整个欧洲的经济。在法国，经济衰退、失业骤增，导致政治不满情绪高涨。整个 40 年代，中产阶级和下层阶级抗议不断，要求进一步参与到政府管理中来。如今，政治鼓动家要求给予男性公民以普选权，还有言论和集会的自由。

经过两天的巷战，路易-菲利普弃位逃亡，投奔英国。第二共和国宣告成立，由诗人阿尔方斯·德·拉马丁（Alphonse de Lamartine, 1790—1869）领导的临时政府，力图重建秩序，却遭遇重重困难，尤其是严峻的失业问题。开办"国家工场"（national workshops）的初衷是提供临时性的工作，但是当全国各地的失业工人借此机会涌向巴黎时，这点努力也宣告失败。政府既没有基础设施也没有财力来满足这群人，所以到了 6 月，只得关闭工场。失业者走上街头抗议，学生、工匠和在职工人也参与了进来。政府派出军队，酿成了血腥的"六月起义"（June Days），约一千五百名起

图 11-1　奥诺雷·杜米埃，《杜伊勒里宫里的顽童》(The Urchin of Paris in the Tuileries Palace，"哇！……坐上去软极了！")，《喧声报》插图，1848 年 3 月 4 日，石版画，25.5 × 22.7 厘米，大英图书馆，伦敦。

◀ 古斯塔夫·库尔贝，《奥南的葬礼》（图 11-3 局部）。

义者被杀害。另外还有约一万两千人被捕，一部分被流放到法国的新殖民地阿尔及利亚。在选举日期确定之前，由军事独裁代替共和政府统治国家。

1848年12月，路易-拿破仑（Louis Napoleon），前皇帝的侄子，当选为总统。一直以来，他都在等待时机进入政界，1848年革命正好提供了一个千载难逢的机会。尽管他的当选得到了法国民众的支持，但是第二共和国的宪法把任期限定为4年，而且不得连任，这就意味着1852年又得再次选举。为了防止这一切的发生，1851年12月路易-拿破仑发动了军事政变，第二共和国就此终结，军事独裁取而代之。不到一年，他也像他的伯父那样正式称帝。作为拿破仑三世，他的统治一直延续到1870年普鲁士人入侵之际。

第二共和国时期的沙龙

1848年革命对当年的沙龙产生了重大的影响。青年艺术家们多年来一直抱怨艺术学院评委会在评选过程中极端保守、任人唯亲。出于同情，那一年临时政府决定限制评委会的权力，允许所有画家参展。参展作品达到了破纪录的5180幅，这是之前展品数量的两倍多。许多作品平庸无奇，显然除去评委会并不能解决沙龙的难题。1849年，在共和国政府的扶持下，建立了一个新式、民主的沙龙机构，评委会不再是由艺术学院院士组成的精英团队，而是由艺术家选举产生。评委会将作品数量降低到2586件，大致回到了之前的水平。接下来一年，数目又有所增加，因为1850、1851两年的沙龙合办在一起。这是第一次在巴黎皇家宫殿（Palais Royal）——而不是卢浮宫——举办展览，囊括了近四千件作品。

对不少年轻画家而言，1848年不设评委会的沙龙为他们提供了初次展出作品的良机，不过能出名的却是屈指可数。沙龙拥挤不堪，而且对革命形势的关注也渗透到公众的艺术偏好中来。接下来1849年、1850—1851年的沙龙为富有革新精神的年轻画家提供了更好的机会，既能展出作品，又能受到注意。很多人为了这一刻已经等待了多年。

在这几场沙龙上展出的画作，有不少表现了1848年的一系列事件所带来的深远影响。有些画家还沉浸在对共和的热情中，其他人则表现了革命和其间的暴行所带来的痛苦回忆。让-路易-埃内斯特·梅索尼埃（Jean-Louis-Ernest Meissonier，1815—1891）也是后者中的一位，他是一位保守派画家，曾在七月王朝的沙龙上展出过一些小幅的历史风俗画。《内战的回忆》（*Memory of the Civil War*，又名《1848年6月莫特勒里街上的巷战》[*Barricade in the Rue de la Mortellerie, June 1848*]，图11-2）在1850—1851年的沙龙上展出，这是他的首幅当代题材的画作，画的尺幅不大，刻画细致，表现的是六月起义的场面。尽管这幅画作于事后，借助了模特，但还是根据梅索尼埃本人的所见而作的。六月起义期间，他作为国民卫队的炮兵上尉，参与了突袭行动，打击起义者设置的街垒。梅索尼埃后来回忆这个阶段的时候，写道："当莫特勒里路上的街垒被攻占之后……我看见守卫的人被打死，从窗子里扔出来，街上遍布着尸体，地还是红色的，上面流淌着尚未被地面饮尽的鲜血。"

梅索尼埃的画中展现了巴黎市内的一条小街，因为要修筑街垒，铺路的石块被凿了出来。不过政府军已经把这片临时的工事推倒了，乱石堆中，被枪杀的起义者的尸体堆在一起。这和德拉克洛瓦《自由引导人民》（参见图10-1）中气势宏大的巷战，相去甚远。那幅画表达的是正义的革命值得部分人去付出牺牲，而梅索尼埃的画强调了法国人之间自相残杀的革命是悲剧性且毫无意义的。这幅画反映出两场革命的不同性质——1830年七月"光荣的三日"，发展迅速、不动干戈；1848年的六月起义却充满了血腥。作品中不加渲染的写实手法，全然不同于德拉克洛瓦画中的浪漫主义情怀，却与刚刚兴起的被称为"现实主义"的艺术运动颇为契合。

现实主义的缘起

1864年，诗人兼记者波德莱尔（参见第216页）撰写了一部长篇沙龙评论。虽然，他对浪漫主义的优点，如"有亲和力、有灵性、色彩丰富、追求永恒"，赞誉有加，但同时也对浪漫主义和古典主义这两类画家都提出了批评，认为他们总是描绘过去，忽视当前。波德莱尔并不否认有画家也画现实题材（如格罗、席里柯和德拉克洛瓦），不过，他弱化了这些人的贡献，因为他们画的是"公共的"和"官方的"题材。

图 11-2　让－路易－埃内斯特·梅索尼埃,《内战的回忆》(又名《1848 年 6 月莫特勒里街上的巷战》),1848 年,布面油画,29×22 厘米,卢浮宫博物馆,巴黎。

沙龙评论的最后一章名为"论现代生活中的英雄主义"（On the Heroism of Modern Life），在其中波德莱尔鼓励画家们描绘现代生活中寻常的事物，并且要努力在其中找到史诗般宏大的内涵。因为，他写道："存在着现代的美和现代的英雄主义！"他要求画家放弃寓言故事和人体，还有一切古代服饰（宽外袍、中世纪盔甲等）。他要看到现代的人，身着时下的深色西服和大衣。

> 说到服装，那是现代英雄的外壳……[它难道就没有]自己的美、与生俱来的魅力了吗？这个令我们受尽折磨的时代，它那暗黑瘦削的肩头上铭刻着永世伤悲的印记，这难道不是它必备的外衣吗？

的确，波德莱尔所说的日常生活题材，已经有加瓦尔尼、格兰维尔和杜米埃等人（参见第十章）以版画形式表现过了。事实上，波德莱尔对这些艺术家怀有深深的敬意，他在后来的一篇文章中，把杜米埃称为现代艺术中最重要的人物之一。波德莱尔还认识到，有一小群七月王朝以来的画家，面向中产阶级，创作以普通人为题材的中规中矩的风俗画。然而，在他的1846年沙龙评论中，他提出了更高的要求。他期待着尺幅大、内容严肃的作品，具有与七月王朝沙龙上展出的历史画相当的艺术品质。

古斯塔夫·库尔贝的《奥南的葬礼》

1850—1851年的沙龙上，至少有一幅画回应了波德莱尔的呼吁。画家名叫古斯塔夫·库尔贝（Gustave Courbet，1819—1877），他与这位诗人兼批评家在1840年代末结识。这幅画叫做《奥南的葬礼》（*A Burial at Ornans*，图11-3），它气势宏大（约3.15米高，6.68米长），再现了法国外省一位中产阶级人士的葬礼。

画中展现了从小城奥南（画家的故乡）来到墓地的送葬队伍。在左边，由于神父正在诵经，四个抬棺人停下等候。神父的身边围着各色教职人员：手执十字架者、唱诗班乐童、教堂看守，还有身着红衣的教区执事。一个掘墓人跪在坟墓边。坟墓的右侧是死者的家属。男士们摘下了帽子，女士们拿白色亚麻布大手绢擦去眼泪。一条狗安静地站在人群里。

不同于此前大卫的《苏格拉底之死》和德拉克洛瓦的《萨达纳帕尔之死》（参见图2-19、图9-18），库尔贝的《葬礼》既没有把死亡崇高化，也没有增强它的戏剧效果。它平实地表现死亡——时常发生、稀松平常的事情。尽管这幅画强调了死亡平淡的本质，画家并没有把它当做细琐的小事。相反，他似乎想说死亡的奥秘是无法完全洞悉的。

库尔贝的一位友人把《葬礼》中的长队与中世纪的"死亡之舞"（图11-4）比较了一番，后者画的是死

图11-3 **古斯塔夫·库尔贝**，《奥南的葬礼》，1849—1850年，布面油画，3.15×6.68米，卢浮宫博物馆，巴黎。

图 11-4 《死亡之舞》(*Totentanz*)，柏林圣玛丽教堂（St Mary's Church）门廊上的壁画细部，约 1484 年，约 1.83×20.12 米。

神引领着国王、主教、富人和穷人走向坟墓。中世纪人认为，死神是最公正的，因为国王和叫化子的下场都一样。在库尔贝的《葬礼》中，人物着装整齐划一，它暗示着到了现代社会——得益于 1789 年和 1848 年那样的革命——即便在生前，人们也有可能获得平等。

库尔贝的《葬礼》在 1850—1851 年的沙龙上引起了公愤。画中的外省资产阶级穿着黑衣站成一排，这样的构图被认为呆板、无趣。人们还批评库尔贝在琐碎小事上大做文章。所有这些指责背后隐藏着的是巨大的恐惧，根源就在近期的政治更迭中。库尔贝的画提醒了巴黎观众，在新的共和政体之下，普通外省资产阶级须得到认真的对待。1848 年革命使全体男性公民获得了选举权；投票的权利不再像七月王朝时期那样，仅局限于富人。现在，每一个法国男性居民都可以投票。库尔贝的《葬礼》中出现的男士代表了这批人数可观的外省新选民，他们或许会彻底改变法国的政治版图。

如今，可以去巴黎奥塞美术馆观赏这幅《奥南的葬礼》。在那里，它的旁边挂着另一幅油画巨制，那是三年之前由托马·库蒂尔（Thomas Couture）绘制的。《堕落的罗马人》(*Romans of the Decadence*，图 11-5）在 1847 年的沙龙——也就是七月王朝的最后一届沙龙上备受瞩目。库蒂尔的画表现了一派罗马帝国时代的风情。阳光从宫殿庭院气势恢宏的立柱之间照进来，投射在一群纵情声色的醉客身上。经过了一宿的痛饮狂欢，多数人都已疲惫不堪、虚弱无力。仅有的几个依旧精神亢奋的醉鬼里，有一个爬上了雕像的基座，极不严肃地向一尊罗马共和国时代的英雄雕像敬酒。

这幅画之所以好评如潮，是因为它成功地糅合了古典主义和浪漫主义风格，并且传达了恰如其分的图像信息。不少批评家认为，《堕落的罗马人》是对七月王朝时期中产阶级新贵无所节制的生活方式的影射。正如罗马帝国的垮台与统治阶级的堕落有关（这是当时的普遍看法），法国的磨难也与强势富有的资产阶级无节制的生活方式有关。

库尔贝的《葬礼》恰是在革命结束之后，回应了库蒂尔的画。库蒂尔在《罗马人》中影射了七月王朝时期寡头统治的、自私自利的政治制度，这幅作品则暗示了它们已被人人平等的新兴共和理想所取代。此外，库尔贝借《葬礼》说明，用当前的而不是历史的方式表现自己时代的理念何其重要。"回到过去是……在浪费精力"，若干年后他这样写道，"我觉得用历史画来表现过去是不可能的。历史画本来就是属于现在的。每个时代都有自己的画家，他们表现这个时代，并且为了将来重塑它"。

对于库蒂尔笔下戏剧性的姿势和时髦的构图（将

第十一章　1848 年革命与法国现实主义的崛起　251

图 11-5　托马·库蒂尔,《堕落的罗马人》,1847 年,布面油画,4.72×7.72 米,奥赛博物馆(Musée d'Orsay),巴黎。

古典主义的对称与充满浪漫主义激情的对角线构图结合在一起),库尔贝也作了回应,而他选取的是一队僵硬、静止的人物。至少有一位批评家说到这幅画仿佛一张放大的达盖尔银版照片(参见第 243 页),而且,这幅画形象刻板,与当时的群像照片(参见图 14-1)的确有不少类似之处。其他人觉得他的画酷似当时的民间艺术,比如法国小城埃皮纳勒(Epinal)出品的木版画(参见图 11-6)。但是,库尔贝的支持者称赞他"均等"的构图赋予画中每个人物同等的重要性,并认为这正符合库尔贝那种新式的"民主艺术"。他们还为画作朴拙、有民俗色彩的特点叫好,认为库尔贝的画法"天然去雕饰",能有效避免库蒂尔一派流于浮夸的画风。

库尔贝、米勒及社会问题画

《奥南的葬礼》仅仅是库尔贝向 1850—1851 年沙龙递交的 9 幅油画中的一幅。另一幅颇受关注的作品是《石工》(The Stonebreakers,图 11-7)。已证实这幅画毁于二战期间,但是,借助照片,今天它仍然广为人知。画中有两个男性,一老一少,正在与稻田毗邻的马路弯道上干活。他们的活计吃力不讨好,要把采来的大石块打碎成可供铺路的小石子。两个人衣衫褴褛,少得可怜的午餐放在路旁,还没有吃,库尔贝以此强调了他们贫困的境况。年龄的差异说明了生来贫困的人将永世贫困。或者,就像库尔贝本人在谈到这幅画时说的那样:"唉,在那个阶层,生来如此,到死仍旧如此。"

库尔贝的画是对七月王朝时期日渐突出的赤贫状况的谴责。路易-菲利普推行鼓励工业中产阶级"致富"以改善经济的政策,结果导致了巨大的贫富差距。底层贫民穷困潦倒的境遇,在七月王朝末期引起了激烈的争论,第二共和国和第二帝国期间仍然如此。1846 年,库尔贝的朋友皮埃尔-约瑟夫·蒲鲁东(Pierre-Joseph Proudhon,1809—1865)写了一本书,叫做《贫困的哲学》(La Philosophie de la Misère),因此成为"社会主义"重要的代表人物之一。当时,社会主义尽管还不是一场具体的运动,却集合了一批怀有各种哲学和宗教信念、关注贫困的人们。这中间包括不久将荣任总统和皇帝的路易-拿破仑,1844 年,他撰写了一本小册子,名为《消除贫困》(Extinction du Paupérisme),这本书后来协助他在总统选举中获胜。其中还有德国人卡尔·马克思(Karl Max,1818—

图 11-6 《拿破仑的葬礼队列》,1821 年（由埃皮纳勒的佩尔兰 [Pellerin] 刊印,1835 年）,木面木刻,41.2×60.1 厘米,法国国家图书馆,巴黎。

图 11-7　古斯塔夫·库尔贝,《石工》,1849—1850 年,布面油画,1.9×3 米,曾藏于德累斯顿美术馆,已毁。

第十一章　1848 年革命与法国现实主义的崛起　253

图 11-8　让-弗朗索瓦·米勒,《播种者》,1850 年,布面油画,修复后 100×80.6 厘米,山梨县立美术馆,日本。

1883),1840 年代,他客居法国。马克思最终舍弃了社会主义,成为新的"共产主义者同盟"(Communist League)的代表,1848 年,他为这一组织写下了《共产党宣言》(Communist Manifesto)。

由于围绕贫困问题展开的激烈论辩,库尔贝以外的其他青年画家也理所当然地开始关心穷苦百姓的生活。在 1850—1851 年的沙龙上,让-弗朗索瓦·米勒(Jean-François Millet,1814—1875)展出了一幅《播种者》(The Sower,图 11-8),画中一个农夫从搭在肩头的布袋子里面掏出种子,播撒开去。米勒是诺曼底地区一位富裕农场主的儿子,之前画的都是肖像和人体。1848 年,他搬到巴比松,在那里与泰奥多尔·卢梭(参见第 231 页)为邻。乡村生活激起了他对农民题材的兴趣。像库尔贝的石工那样,他的播种者也是"无名无姓"的,脸上盖着阴影,转向一边避开观众的视线。两幅画都说明了,这些人像机器一样,其价值只在于他们付出的劳动,而不是作为人所具有的个性。

不过,这两幅画还是有区别的。库尔贝的《石工》仅仅激起了人们对穷人的同情,而米勒的《播种者》唤起了对他们的尊重。米勒的人物充满力量和尊严,他

图 11-9

奥诺雷·杜米埃,《沉重的负担》,约1850—1853年,布面油画,55.5×45.5厘米,捷克国家美术馆,布拉格。

动作豪迈,仿佛能使土地臣服,焕发生机。这一特点在此画更早的一幅翻版中更加突出,那幅画现藏于波士顿美术馆,出于某种原因,米勒未曾送至沙龙展出。

库尔贝的《石工》和米勒的《播种者》,唤起了沙龙参观者对法国国内大批默默无闻的下层阶级的关注。并不意外的是,对这些画的评论毁誉参半,主要与每个批评家及他们为之撰稿的报纸的政治立场有关。保守派批评家指责这些作品有"社会主义"之嫌。进步的批评家称赞画家的社会责任感。不过,库尔贝和米勒两人都没有替这些作品找到买家,对于官方而言,它们过于激进,对于私人藏家而言,又过于"阴暗丑陋"。

杜米埃与城市劳工阶层

就在库尔贝和米勒关注乡村生活之际,不少画家开始对城市劳工阶层产生兴趣。其中就有奥诺雷·杜米埃,从1840年代开始,他在创作插画之外,又涉足油画。杜米埃画宗教和神话题材,同时也画寓意画,不过如今,他最出名的油画描绘的是巴黎劳工阶层的生活状况。这些作品在画家生前的绝大部分时间里不曾有人见过,因为杜米埃很少展出他的油画。直到1878年,也就是画家去世的前一年,他才在保罗·杜

兰-鲁埃（Paul Durand-Ruel）的商业性画廊里举办了回顾展。

杜米埃最喜爱的题材之一是洗衣妇，她们为了一点微薄的收入，在塞纳河边替人洗被单。1840年代，洗衣店通常是以家庭手工业的形式经营的，许多从业者是未婚妈妈，因她们找不到佣人之类的活计。为了方便她们干活，有特制的洗衣船停泊在河里。杜米埃住在塞纳河边，天天都能看到洗衣妇。年复一年，她们拖着一摞摞脏衣物来到河边，还常常拖儿带女的。洗了几个小时之后，她们又得拖着湿衣物回家，然后在那阴冷的斗室中晾干，这些房子住起来肯定不好受。她们的工作不仅辛苦劳累，而且收入微薄、回报甚少，也难怪这些女人中有很多都酗酒解愁。

《沉重的负担》(The Heavy Burden，图11-9)作于50年代初，是根据这个主题而画的几幅变体之一，杜米埃痴迷于此将近二十载。一名年轻的洗衣妇，提着一篮子湿衣服，沿着塞纳河边的码头，顶着风，走回家。她和身边的小女孩都在弯腰前行，女儿还拽着母亲的裙子。杜米埃这幅《沉重的负担》酷似库尔贝的《石工》，也说明了贫困是无法摆脱的——一旦生来贫穷，人生便已无望。

此作画面高度简化：面部的特征和服装的细节只有一个大概的模样。用到的颜色也很有限，几乎就是单色的，类似于库尔贝和米勒早期的作品。杜米埃的油画和他的讽刺漫画一样，人物身形和动作都经过了夸张变形。不过这里的扭曲变形并不是为了滑稽搞笑，而是一针见血地揭示了这个女子饱受磨难的人生。

《逃亡者》(The Fugitives，图11-10)表现的是一群难民，这是几乎同一时期颇令杜米埃着迷的另一个主题。在革命年代里，大规模的迁徙是件平常事。血腥的六月起义爆发后，约四千名革命者，被迫拖家带口"滚出城去"。在欧洲的其他地区，类似的"迁徙"接连不断。在德意志邦国和中欧，饥饿导致人们大规模外逃，以寻找食物。在爱尔兰，为了躲避1845—1848年间土豆歉收引发的饥荒，有近一百五十万爱尔兰人移民美国；同时，1848年加利福尼亚淘金热的时候，又有约四万人横穿北美大陆。这个时期，大规模的人口迁徙较为普遍，甚至有一位法国记者说这是一场"移民潮"。

在《逃亡者》中，一群难民在一片荒凉的土地上漫无目的地跋涉着。头顶上乌云密布，一阵疾风阻碍了他们的行进，画中充斥着不祥之感。一连串颜色暗黑、轮廓模糊的人物呈对角线排布在画幅中，杜米埃由此传神地刻画出这些离群的现代流浪者的孤独无望。

杜米埃以逃亡者为题材的浮雕作品（例如，图11-11)与他的油画截然不同。它们不是一串串松散的模糊人形，而是把男人、女人和小孩挤在一个长方形的框架之内。人物是裸体的，而不是着衣的，这样一来颇显古风。它们的含义远远超出了无家可归这个时代问题，甚而可被视为一则人生的寓言——从出生至死亡之间那漫无目的的行走，这也常常被叫做"人之境况"。

图 11-10　奥诺雷·杜米埃，《逃亡者》，约1849—1850年，布面油画，16×31厘米，私人收藏，供英国国家美术馆长期借用，伦敦。

图 11-11　奥诺雷·杜米埃,《逃亡者》,约 1862—1878 年,带铜锈的石膏板浮雕（第三稿）,28×66×8.5 厘米,奥赛博物馆,巴黎。

现实主义

今天,我们把从 1840 年代开始,以同时代的日常生活为题材的艺术创作称为"现实主义"。从 1830 年代开始,法国有一批画家和批评家就开始使用这个词,像波德莱尔那样,他们认为,只有画家们不再热衷于过去,而是专注于当前,文学与艺术中的革新才有实现的可能。

当库尔贝带着《奥南的葬礼》和《石工》步入美术界时,批评家就用"现实主义"来描述这些作品,这个词既是恭维,又显轻蔑。支持者从中发现了艺术的民主内涵,一种由普通人为普通人创造的艺术,可是,反对者却批评它缺乏诗意和想象。到了 1850 年代中期,库尔贝已经"正式"地采用了现实主义这个词,来作为这场由他开创并自称领衔的艺术运动的名称。在 1855 年的巴黎世界博览会上,他开辟了自己的"现实主义展厅"（Realist Pavilion）,以推高现实主义的国际声誉（参见第 358 页）。

第十二章

进步、现代性与现代主义——第二帝国期间（1852—1870）法国的视觉文化

1852 年，第二帝国宣告成立，之后法国经济不断增长，国力日趋强盛。路易-拿破仑如今已成为拿破仑三世（图 12-1），身为统治者，他精明能干，和他的同代人一样，他也认为科学、技术和工业是社会进步的动力。

19 世纪下半叶，"进步"这个词指的是文明社会里使生活质量得到提升的各种发展革新。从法国哲学家奥古斯特·孔德（Auguste Comte，1798—1857）的著述中，就能发现这种观念的萌芽，他认为对知识的一切追求必须是以道德进步，也就是促进人类的全面发展和幸福为目标的。孔德放弃了宗教和玄学，他赞同英国经验主义者（Empiricist）的观点，认为真正的知识必须基于经验提供的实证数据。此外，孔德的"实证主义"（Positivist）哲学与英国功利主义者（Utilitarian），诸如杰里米·边沁（Jeremy Bentham，1748—1832）和约翰·斯图尔特·密尔（John Stuart Mill，1806—1873）等人的看法不谋而合。前者倡导"使最大数量的人口获得最大程度的幸福"，而后者宣扬的是最广泛地实现个人的自由，它们构成了 19 世纪中期欧洲自由主义政治思想的基石。

为了促进法国的社会进步、增强国力，拿破仑三世推出了公共建设项目，并鼓励兴办借贷机构，为公共或私人项目融资。他扶持了一项铁路建设的重大工程，既提供了数千个新的工作岗位，也使得农业产业的市场得以扩展。路易-菲利普让中产阶级富裕了起来，却对工人置之不理，和他不尽相同的是，拿破仑三世并没有忘记底层贫民。通过限制面包价格，创办一系列社会服务项目，他遵守了之前关注贫困的承诺（参见第 252 页）。尽管如此，第二帝国时期工人的生活仍然是不幸的，因为皇帝既不愿也不能向私有经济领域灌输他的进步观点。

拿破仑三世延续了路易-菲利普的殖民政策，并且扩大了法国在西非（尤其是现代的塞内加尔）和印度支那（今天的柬埔寨、越南）的势力。他还曾在墨西哥建立了一个由法军控制的傀儡政权，企图在新大陆建立根据地，但最后以失败告终。在欧洲前线，他较路易-菲利普好战得多，与俄国（克里米亚战争 [Crimean War]）和奥地利展开激战。好战的性格最终带他走上了毁灭之路。1870 年，因在普法战争中失利，他失去了王位，被迫远走英国。

拿破仑三世与巴黎市"奥斯曼式"旧城改造

拿破仑三世统治时期实施的最为浩大的公共建设项目就是肇始于 1853 年的巴黎市旧城改建工程。皇帝意欲把这座街道狭窄曲折、基本上还保持着中世纪面貌的城市，改建成一座现代化的大都市，有林荫

◀ 罗莎·博纳尔，《马市》，1853 年（图 12-24 细部）。

图 12-1　伊波利特·弗朗德兰,《拿破仑三世肖像》(*Portrait of Napoleon III*),约 1860—1861 年,布面油画,2.12×1.47 米,凡尔赛宫国家博物馆,凡尔赛。

埃米尔·左拉与第二帝国时期的法国

　　法国作家埃米尔·左拉(Emile Zola, 1840—1902,参见图 12-37)的小说生动地描写了法国第二帝国时期的社会风貌。1870 至 1893 年间,他撰写了二十部系列小说,细腻地刻画了卢贡–马卡尔(Rougon-Macquarts)这个虚构的、生活在第二帝国时期的家族的兴衰沉浮。家族中的某些成员富裕了,另一些则穷困潦倒。卢贡–马卡尔系列小说多已译成英文,它们共同描绘出了巴黎和外省各阶层社会生活的全貌,以及这个时期许多有代表性的事物。例如,《妇女乐园》(*Au Bonheur des dames*)是以百货商店为中心的,这种革命性的零售方式首先是在第二帝国时期出现的。《巴黎之腹》(*La Ventre de Paris*)是关于巴黎市庞大的食品批发市场的;《萌芽》(*Germinal*,1885)是关于在煤矿的生活;《土地》(*La Terre*)讲的是农民。《娜娜》(*Nana*,1880)描写了一名巴黎妓女(参见第 284 页)的圈子;而《小酒店》(*L'Assommoir*,1877)说的是洗衣妇的命运(参见第 256 页)。最后,在《作品》(*L'Oeuvre*)中,左拉写的是几位画家的故事,这足以说明在第二帝国时期的法国,艺术界是何其重要。

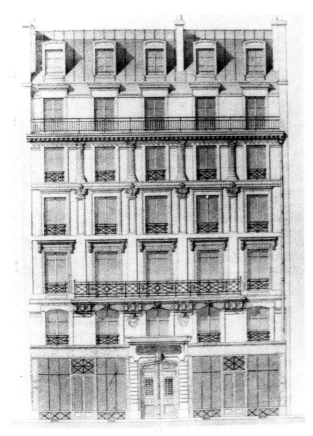

图 12-2　新马蒂兰（Neuve-des-Mathurins）路 39 号公寓楼立面，1860 年，建筑图，装饰艺术图书馆，巴黎。

大道、公园和公共建筑穿插其间。这项重大工程的设计者和负责人是乔治·奥斯曼男爵（Baron Georges Haussmann，1809—1891），由他安排对城市进行新的规划，并对大多数建筑物的设计方案进行指导。除了教堂和公共建筑之外，还包括市中心那些五六层楼高、造型典雅的公寓楼（图 12-2），供富裕的中产阶级居住，以及分布在城郊、供工人居住的较朴素的廉价公寓。前一类房屋大都是按照古典主义风格设计的，很大程度上借鉴了路易十四时期（参见第 8 页）庄严宏大的建筑特色。此类建筑风格常被称为"美术风格"（Beaux-Arts），在巴黎的美术学校（参见第 195 页），关于这种风格的教学一直延续到 20 世纪。

奥斯曼有不少创新之处，包括新的污水排放系统、市中心的火车站，以及扩宽马路以适应日渐增多的马车通行的需要。奥斯曼还计划安装煤气路灯，以便为城市中心地带提供夜间照明。于是，露天咖啡馆和街头剧场这些在此之前从未出现过的夜生活方式应运而生。

经过了"奥斯曼式"的旧城改造，巴黎成为 19 世纪最后三十几年里欧洲的观光胜地。尽管这项工程颇受肯定，但出于社会的或者审美的原因，也可能两者兼而有之，另有些人对此持批评态度。德国记者兼哲学家卡尔·马克思 1843 至 1845 年间客居巴黎，他认为这是"奥斯曼式的野蛮破坏"，谴责他"为了那些巴黎观光客把城市夷为了平地"。这个观点不无道理。经过重建的城市吸引了有钱的外国游客，住得起市中心昂贵公寓的少数幸运儿们也获益良多。但是，生活窘困的巴黎市民不得不迁往城郊的廉价公寓，更糟糕一点的，就得搬到远郊的棚户区去了。

许多巴黎市民也为如画的古老街景的消失而抱憾，中世纪和文艺复兴时期的居民楼没有了，而新的公寓楼整齐划一，令人失望（参见第 262 页"维奥莱－勒－杜克与法国的哥特式传统"）。到了 1868 年，巴黎市政府开始认识到，奥斯曼的城市化改造计划正在抹去这座城市绝大部分的历史。于是，摄影师夏尔·马维尔（Charles Marville，1816—1879）受命赶在老街被毁之前，把它们拍摄下来。如图 12-3 所示，马维尔拍摄的照片展现出摄影担当起了一个新的重大使命。尽管最

图 12-3　夏尔·马维尔，《巴黎老城的岔路口》（Intersection in Old Paris），425 幅巴黎老城照片之一，约 1865—1869 年，巴黎市立历史图书馆，巴黎。

维奥莱-勒-杜克与法国的哥特式传统

图 12.2-1　巴黎圣母院西立面，建于 13 世纪，照片拍摄于 19 世纪，可见由维奥莱-勒-杜克负责雕刻的列王像排成一列。

正当奥斯曼忙于拆除巴黎市内的中世纪建筑时，欧仁·维奥莱-勒-杜克（Eugène Viollet-le-Duc，1814—1879）正着手修复这座城市里最著名的中世纪纪念碑，哥特式大教堂圣母院和巴黎圣礼拜堂（Sainte Chapelle），后者是 13 世纪时由被封为圣徒的国王路易九世建造的。这两项修复工程开始于七月王朝统治时期，那时候，从拿破仑时期和复辟时期就发端的人们对法国哥特式传统的热情达到了顶峰（只需看看维克多·雨果 1837 年的小说《巴黎圣母院》有多么成功）。尽管巴黎城里充斥着时下流行的"美术风格"大楼，但是人们在修复完工之后表现出来的持久不灭的兴趣，说明哥特式作为法兰西民族建筑风格之精粹，风采依旧。

维奥莱在修复圣母院立面（图 12.2-1）时，采用的是典型的 19 世纪修复法。这些方法不是为了保护现存的东西，而是重修建筑物，使之恢复到原来的状态。1789 年革命期间，圣母院遭受重创，许多雕像（特别是那一排《旧约》中的列王像）被推倒，有不少还被砸得粉碎（参见第 98 页）。在维奥莱-勒-杜克的指导下，重新制作了雕像，并且与残余的哥特式立面合而为一。现在，已经不再采用这类"创造性"的修复方法。自 19 世纪末，人们更加重视保护和保存，而不是修复，于是针对维奥莱的批评之声也开始出现。

图 12-4　歌剧院大道，巴黎。

初主要是用来拍摄肖像，从19世纪中叶开始，它还被用于记录城市面貌和其他环境面貌。但是，马维尔的照片超越了记录的范畴。它们严谨的构图、对比鲜明的用光，诠释出摄人心魄，甚至有几分阴森神秘之感的形象。它们提示观者，和许多摄影师一样，马维尔也曾是一名画家。三四十年代，他曾作为插画家替小说和旅行书籍绘制插图。

歌剧院与19世纪中期的雕塑

歌剧院大道（Avenue de l'Opéra，图12-4）是奥斯曼巴黎改造计划中的"精品"街道之一。如今，这条宽敞的大道依旧大致保持着19世纪的样貌，尽管1950年代曾对路基进行过拓宽。在路两边，六层楼高的奢侈品商店和写字楼鳞次栉比，和马路之间隔着人行道。宽敞的人行道对于露台和露天咖啡馆来说绰绰有余，于是，马路边的消闲生活应运而生，巴黎也就成了步行者的天堂。

从歌剧院大道可以直达恢宏气派的歌剧院（图12-5）。剧院始建于1861年，由夏尔·加尼耶（Charles Garnier，1825—1898）设计。虽然拿破仑三世下台之后才完工，但这座富丽堂皇的建筑集中体现了第二帝国时期的文化。这是一个乐观和富裕的时代，一个"镀金时代"，飞黄腾达的资产阶级人士既有钱又有闲，喜欢歌剧、戏剧、音乐会，以及去餐馆享受美食。在歌剧院里上演的剧目包括著名作曲家理查德·瓦格纳（1813—1883）、朱塞佩·威尔第（Giuseppe Verdi，1813—1901）和乔治·比才（Georges Bizet，1838—1875）的大歌剧（grand opera），舞台效果华美绚烂。

歌剧院折衷主义的建筑风格颇有17世纪巴罗克艺术的遗风，建筑外观细节丰富，多以雕塑装饰。通过照片很难领略这座建筑的风采，因为它最特别的地方就在于，随着游人不断靠近，会有不同的景观"展现"出来。从歌剧院大道上一路走来，观众能看到一连串面貌各异、叹为观止的景象。当最后步入剧院，呈现在眼

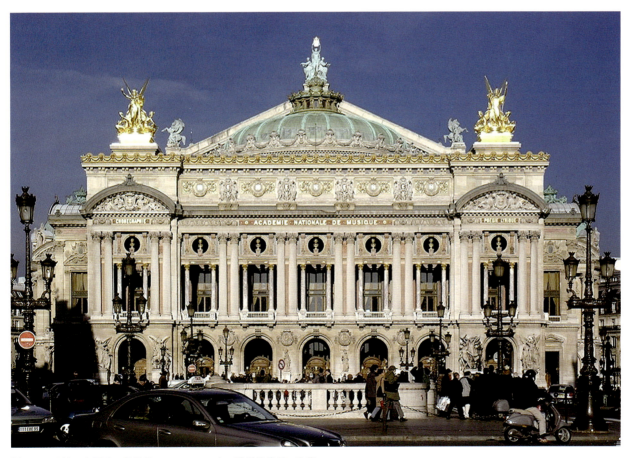

图 12-5　夏尔·加尼耶，歌剧院，1861—1875年，歌剧院广场，巴黎。

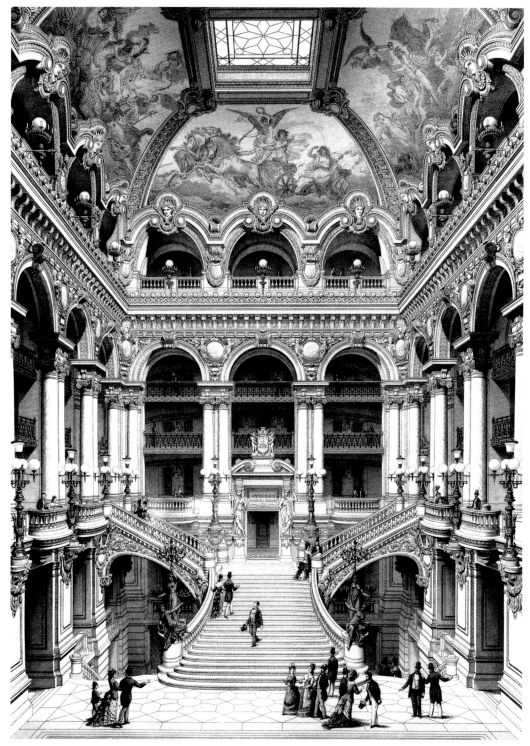

图 12-6　夏尔·加尼耶,歌剧院内的大阶梯（Grand Staircase）,1861—1875 年,选自夏尔·加尼耶著《新巴黎歌剧院》(Le Nouvel Opéra de Paris)第二卷,图 8,1880 年。

前的是恢宏灿烂的大厅和奢华的阶梯（图 12-6），作为体验之旅的终点。

　　数位 19 世纪中期的艺术名家，为歌剧院的装潢设计作出了贡献。其中有让-巴蒂斯特·卡尔波（1827—1875），由他创作的《舞蹈》(The Dance，图 12-7)，是剧院一层立面上的四组大型寓言雕塑之一。这些石雕群像代表了歌剧创作的主要艺术要素——谱曲、器乐、抒情剧和舞蹈。前面的三组雕塑不过是刻板地重复着

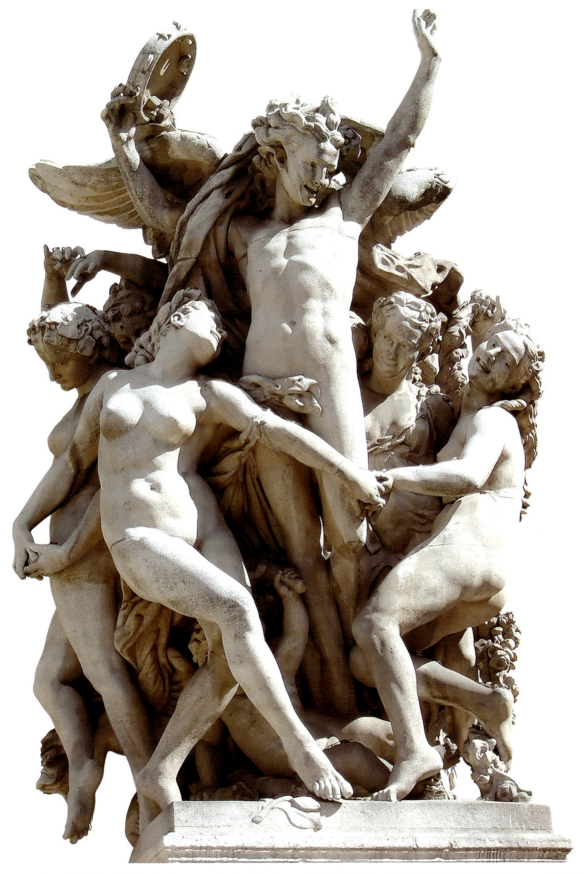

图 12-7　让-巴蒂斯特·卡尔波,《舞蹈》,1866 年,大理石,高 3.3 米,图为复制品。(原作是歌剧院立面装饰组雕之一,出于安全考虑,已被挪至奥赛博物馆。)

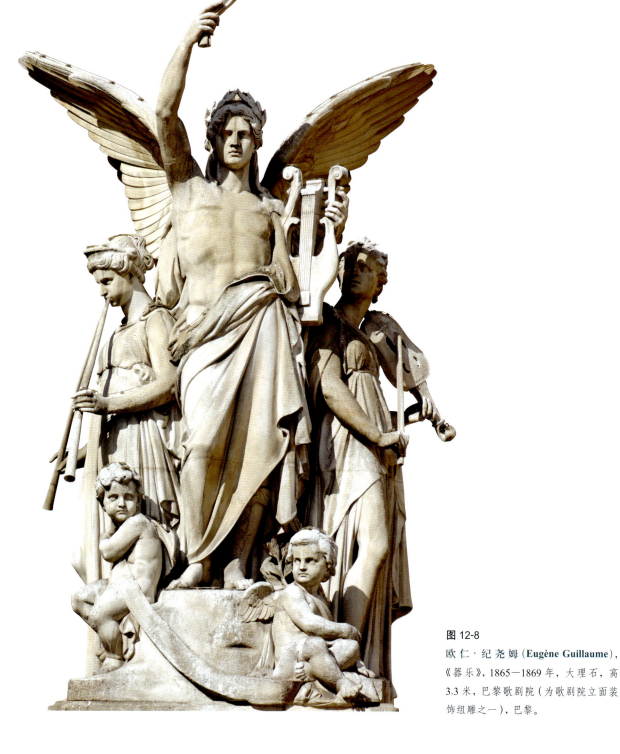

图 12-8
欧仁·纪尧姆（Eugène Guillaume），《器乐》，1865—1869 年，大理石，高 3.3 米，巴黎歌剧院（为歌剧院立面装饰组雕之一），巴黎。

新古典主义的样式（图 12-8），而卡尔波的《舞蹈》富有动感、活力四射。艺术家必须按规定，塑造一个由多个次要人物围绕在中间的寓言人物，尽管如此，他仍然没有按照传统习惯，选用身着垂袍的女性形象。相反，他用一个裸体青年男子来寓意舞蹈。他正振动双臂，舞动手鼓。英俊潇洒的男青年身边，聚集着几位一丝不挂或衣着单薄的女性，她们为他激动、仰慕他。《舞蹈》表现的全然不是剧院里面上演的那种一板一眼、歌剧式的芭蕾舞。相反，几个人物无拘无束的欢乐和活力，更像是异教徒为纪念酒神巴克斯（Bacchus）而纵情狂欢——每逢这时，参加者都会喝得酩酊大醉，趁着酒兴狂舞。

当时,《舞蹈》招来了一些流言,因为很多人在看到一群裸体女子围着一个裸体男子的造型后,颇为愤懑,后者的生殖器尽管被遮盖了起来,但是衣物飞扬的边角,还是对它有所暗示。而且,女子也不是古典艺术中疏离而理想化的美人,她们太过真实,体态丰满,笑容中带着醉意,这样一来,这组雕塑的名声就越来越糟了。一位批评家写道:

> 啊,那些迷途的舞者只需是希腊女性,
> 有端庄的体态、完美的体型。
> 但是,不,不,看看这些硬生生的脸啊,换来的是路人的怒容与冷笑。看看这些疲惫下垂的腿、软弱变形的身躯,承认吧,我们生活在19世纪中期,生活在疾病缠身、赤身露体的巴黎,生活在现实主义之中。

在《舞蹈》中,卡尔波公然挑战18世纪中期以来一直控制着公共雕塑的不成文规定——按照这条规定,公共艺术,尤其是雕塑,应当具有启迪和教诲的作用。相反,卡尔波的雕塑威胁到公共道德。当时有一幅漫画,画的是一对中产阶级夫妇看到这组堕落的雕像,避之唯恐不及。妻子警告丈夫:"别朝他们看,让那帮家伙更加来劲儿!"

装饰歌剧院室内的雕塑中,有一件青铜像是由瑞士艺术家卡斯蒂廖内·科隆纳公爵夫人(Duchess of Castiglione Colonna)阿黛尔·达弗里(Adèle d'Affry,1836—1879)创作的。她还有一个名字"马尔切洛"(Marcello),想必知道的人更多,她是法国第一代成就声名的女雕塑家之一。《皮提亚西比尔》(Pythian Sibyl,图12-9)表现的是古希腊阿波罗神庙里的女祭司,于1875年安放在歌剧院中。在马尔切洛的雕塑中,西比尔端坐在一个三角凳上,接收到神谕时,她的身体一阵抽搐。这个题材恰到好处,因为19世纪时,人们常常把艺术灵感比作宗教的迷狂。据说,马尔切洛据自己的肩膀和左手铸出模型,以此来塑造这个人物。尽管如此,较之卡尔波《舞蹈》中那些身材丰盈、醉态十足的女子,《皮提亚西比尔》还是呈现为一个理想化的形象,没有令卡尔波的反对者们深感不安的逼真感。在这层意义上,马尔切洛的人物就属于典型的19世纪中期学院派雕塑,这类雕塑一般都比较循规蹈矩,很少违背19世纪初期建立起来的古典主义程式。

图12-9 马尔切洛(卡斯蒂廖内·科隆纳公爵夫人阿黛尔·达弗里的化名),《皮提亚西比尔》,1867—1870年,青铜,高2.9米,巴黎歌剧院,巴黎。

第二帝国时期的沙龙与其他展览

第二帝国时期,美术界的一个鲜明特点就是政府的参与。1848年路易-拿破仑当选总统,随后任命阿尔弗雷德·德·乌韦克尔克伯爵(Count Alfred de Nieuwerkerke,1811—1892)担任博物馆总管(Director-General of Museums)。乌韦克尔克负责在沙龙上购买现代绘画和雕塑作品。这些作品的所有权属于国家,其中最优秀的作品在卢森堡博物馆中展出。从1818年起,这里就成为了巴黎的当代艺术博物馆。艺术家生前,作品会一直在这里展出,去世后,作品将被送往卢浮宫或外省博物馆,这取决于作品的品质。

1863年,乌韦克尔克荣升美术主管(Surintendant des Beaux-Arts),这使他获得了美术界至高无上的权威。作为主管,他对沙龙和美术学校进行了一系列的改革。这些措施虽然限制了为人诟病的法兰西艺术学院的权力,但同时也加强了政府的控制作为替代,这同样招致

大多数艺术家的反对。

整个第二帝国时期，有所创新的艺术家要获得许可参加沙龙，依然是困难重重的。1863年，他们的不满已经达到爆发的边缘，于是帝国政府只好开辟另一个同期的沙龙。这就是著名的"落选者沙龙"（Salon des Refusés），所有遭到当年度官方沙龙评委会淘汰的作品都在这里展出。尽管许多作品流于平庸，甚至还有些低俗之作，"落选者沙龙"上仍然涌现出了数件很有震撼力的原创作品，如爱德华·马奈（Edouard Marnet，参见第285页）等人就为艺术开拓出新的内容和形式。这个展览有史以来第一次将走在时代前列的艺术潮流呈现给公众，带来了巨大的震撼，因而具有重要意义。

在19世纪中期以前，沙龙一直是法国艺术家展示作品的唯一渠道，除非他们能像大卫和席里柯那样，举办个人展览（参见第45页和第205页）。但是，从1950年代开始，新兴的商业画廊提供了新的展示机会。虽然，早在18世纪，法国艺术商就开始活跃起来，但是他们一般出售的都是早期大师的作品。不过，到了第二帝国初期，有一些商人开始热衷于出售同时代的艺术品。起初，他们的店铺布置得像普通商店，人们可以走进店里来浏览作品。之后，他们也效仿英国商人，为那些由他们代理的艺术家办作品展，展出的地方叫"画廊"，任何感兴趣的人都可以走进这些展厅参观（参见图16-20）。

名噪一时的杜兰-鲁埃画廊（Durand-Ruel Gallery）就是这样起步的，它从复辟时期的艺术品商店，发展成为巴黎最有名的画廊之一，在1974年关门歇业前一直声名在外。第二帝国期间，它展示并销售大多数巴比松画派画家的作品。不过，它的名声和命运其实是与印象派维系在一起的，在1875年到1900年里，它一直在展销他们的画（参见第407页）。

第二帝国沙龙上的潮流

第二帝国时期的沙龙呈现给参观者的作品在尺寸、题材和风格方面都十分多样，令人眼花缭乱。从七月王朝时期（参见第215页）开始小型绘画走俏，这股潮流延续了下来。历史风俗画、东方主义场景和女性裸体（常常是维纳斯、水泽仙女、宫女等）越来越受到人们的青睐。1863年的沙龙充斥着女性裸体，以至于批评家泰奥菲尔·戈蒂耶（参见第223页）称其为"维纳斯们的沙龙"。杜米埃还画了一幅漫画，图说是"维纳斯，还是维纳斯"（Venuses and more Venuses）。

第二帝国时期，风景画的收藏也很普遍，也依然是沙龙里的重头戏。因为风景画太过流行，甚至有不少人物画家，包括库尔贝，也开始从事这类最有市场的创作。动物画和狩猎场景都是风景画里深受欢迎的两个亚类型。现实主义的农民画发展成为一个主要的画类，得到了第二帝国政府的支持，特别是那些画风唯美婉约、一派田园风情的作品。此外，还可以看到部分年轻画家创作的表现当前城市生活的作品。最后是经久不衰的肖像画，它在沙龙上仍有展出，尽管来自摄影的竞争日趋激烈。雕塑的地位渐渐屈于绘画之后，所幸仍占据着一席之地。由于缺少赞助，雕塑家只好创作些小型作品，供居家陈设之用。

放大镜下的历史：梅索尼埃与热罗姆

梅索尼埃的《绘画鉴赏家》（*The Painting Connoisseurs*，图12-10）代表了历史风俗画的新潮流。这幅画尺寸较小，表现了一个18世纪的画家在画室里作画的场面，他身边围着三位鉴赏家，对他赞誉有加。虽然梅索尼埃延续了第一帝国游吟诗人画派和七月王朝画家保罗·德拉罗什等人的历史风俗画传统，但是，他的作品以其高度的"真实感"超越了他们。画家竭尽所能，准确地反映历史面貌：哪怕是服装和家具上最微小的细节，都是作了一番研究的。此外，在刻画面部、双手和人物的姿态时也力求逼真，使得人物有呼之欲出之感。梅索尼埃的作品细节精微、丝丝入扣，这样一来，作品具有了细密画的特点。对此，画家在世之际就受到了褒贬不一的评价。大众对梅索尼埃的喜爱激怒了诗人波德莱尔，他批评画家培养了人们"爱好细琐事物的趣味"。

继奥拉斯·韦尔内后，梅索尼埃画了不少画作，以纪念拿破仑三世的赫赫战功，及其伯父拿破仑一世的军事远征。《皇帝在索尔费里诺》（*The Emperor at Solferino*，图12-11）画的是拿破仑三世视察意大利索尔费里诺战场的场面，法军协助皮埃蒙特

图 12-10　让-路易-埃内斯特·梅索尼耶,《绘画鉴赏家》,1860 年,板面油画,35.5×28.5 厘米,奥赛博物馆,巴黎。

图 12-11 让-路易-埃内斯特·梅索尼耶,《皇帝在索尔费里诺》,1863 年,板面油画,43.5×76 厘米,贡比涅(Compiègne)王宫国家博物馆,贡比涅。

(Piedmontese,统一前意大利的一个地区——译注)从奥地利手中获得独立。和《绘画鉴赏家》一样,它也反映了梅索尼耶对真实再现历史场面的执着。与之前的浪漫主义战争画家不同的是,他并没有表现皇帝冲锋陷阵的飒爽英姿。因为他明白,帝王的生命是十分宝贵的,怎可在疆场上冒死拼杀。在他的作品中,可以看到战场的实景,风景和军用装备都刻画得细致入微。

梅索尼耶专注于近代和同时代的史实(18、19 世纪),而让-莱昂·热罗姆(Jean-Léon Gérôme,1824—1904)偏爱的是古典时代。在 1847 年的沙龙上,热罗姆的《斗鸡》(The Cock Fight,图 12-12)使他一举成名。画中一个裸体希腊男孩,正在斗鸡。年轻的姑娘在一边看着,既害怕又着迷。这幅画与大卫笔下的古代相去甚远——那都是些英雄和贤哲,意在进行道德教诲。人们喜欢热罗姆的画,是因为它打开了一扇展现古代日常生活的窗户,还因为其中的情色意味。由于在 1847 年的沙龙上获得了巨大的成功,《斗鸡》标志着新希腊(Néo-Grec)风格的诞生——这是绘画和室内装饰领域的一股潮流,旨在重现古典时代的日常生活。

直到 1904 年去世前不久,热罗姆一直是一位创作活跃的画家,在漫长的创作生涯中持续绘制新希腊风格的作品。他在这方面最有名的作品或许就是《皮格马利翁与伽拉忒亚》(Pygmalion and Galatea,图 12-13),作于 1890 年前后。虽然画的是一则希腊神话故事(皮格马利翁爱上了自己雕刻的"完美女性",于是这尊雕像也获得了生命),但是它也具备了风俗画的所有特征。像梅索尼耶那幅《绘画鉴赏家》那样,人们可以从中对古代艺术家的画室一窥究竟,因为画中的细节都是经过仔细推敲的。

第二帝国时期的东方主义:
热罗姆、弗罗芒坦、杜坎、科迪埃

虽然热罗姆一开始是以新希腊画风成名,不过,他最著名的还是那些反映北非和近东地区生活风貌的画作。第二帝国时期,他也接纳了东方主义——从七月王朝时就已兴起的这一潮流(参见第 224 页),在 19 世纪接下来的几十年中声势不减。

1853 年,热罗姆前往土耳其旅行,晚年还曾数次

图 12-12　让－莱昂·热罗姆,《斗鸡》,1847 年,布面油画,1.43×2.04 米,卢浮宫博物馆,巴黎。

前往近东和北非。从 1850 年代开始,他每年都会创作相当数量的作品,描绘所游历各国的风土人情。《清真寺里的祷告者》(*Prayer in the Mosque*,图 12-14)依据的是他 1868 年游历埃及时画的素描稿。这座建于 7 世纪的阿慕尔('Amr)清真寺位于开罗老城内,构成了这幅画的背景。就像他的历史风俗画那样,这幅画也把细节刻画得细致入微。建筑物、陈设、服装和人物都如照片般精确。据说,热罗姆的不少作品都是依据照片画成的。垂暮之年,他认可了摄影的重要性,认为它带来了一番全新的艺术视野。不过,他那逼真的画面并不仅仅是因为摄影,同时也反映出当时的旅行见闻录、传教士及殖民地管事记录的特点——它们对北非和近东地区风土人情细致入微的描写,成为 19 世纪晚期人种志著述的先声。

热罗姆那些表现东方主义场景的画作很受欢迎,引来不少画家争相效仿,以期借着这阵东风获利。这种用色明丽、细致入微的风格源于安格尔笔下的后宫场景,不过,这倒不是东方主义绘画的唯一模式。这个时期,其他画家探索出了一种不同的方法,更接近于格

图 12-13　让－莱昂·热罗姆,《皮格马利翁与伽拉忒亚》,约 1890 年,布面油画,88.9×68.6 厘米,大都会艺术博物馆,纽约。

第十二章　进步、现代性与现代主义——第二帝国期间(1852—1870)法国的视觉文化　271

图 12-14　让－莱昂·热罗姆，《清真寺里的祷告者》，约 1872 年，布面油画，88.9×74.9 厘米，大都会艺术博物馆，纽约。

罗和德拉克洛瓦的东方主义油画。例如，欧仁·弗罗芒坦（Eugène Fromentin，1820—1876）的画，就和热罗姆的作品有着极大不同。弗罗芒坦曾于 1840 年代末 1850 年代初期，三度游历北非，他关注的是户外和乡村的场景。此外，他的作品中绝没有热罗姆那样清晰准确的写实感。相反，它们常常笔触随意，颇有德拉克洛瓦笔下非洲战场和狩猎活动（参见图 10-14）的遗韵。弗罗芒坦那幅作于 1863 年的《阿拉伯养鹰人》（Arab Falconer，图 12-15）恰好是个例子。画家意在捕捉矫健的骑手、昂扬的骏马，以及俯冲而下的猎鹰那十足的动感，而不是费尽心机地记录下每一处细节。

东方不仅吸引着画家，还有摄影家。1849 至 1851 年间，马克西姆·杜坎（Maxime Du Camp，1822—1894）游历埃及，他是在近东地区从事摄影创作的先驱人物。他获得了法国公共教育部的资助，受命把古埃及的纪念碑和碑铭记录下来。不过，他还拍摄了不

图 12-15 欧仁·弗罗芒坦,《阿拉伯养鹰人》,1863 年,布面油画,108×73 厘米,克莱斯勒艺术博物馆,诺福克,弗吉尼亚州。

少考古以外的景色。回到法国后,杜坎以旅行图册的形式出版了他的摄影作品,这在 19 世纪的法国是前所未有的。

《开罗风光:要塞和穆罕默德·阿里清真寺》(*View of Cairo: The Citadel and the Mohammed Ali Mosque*,图 12-16)就是杜坎拍摄的当代埃及城市风光之一。艺术家似乎想尽可能多地把具有如画之美的细节纳入镜头中。两座细长的宣礼塔矗立在一片残破、杂乱的屋舍之上,使其增色的是一座典雅的伊斯兰式拱门,以及数处格子细工。杜坎的摄影,是《古代法国的如画和浪漫之旅》(参见图 10-18)那样想象出的如画般优美的插图与现代旅行摄影之间的过渡。虽然他的镜头是对拍摄地的忠实记录,但是艺术家在视角的选择上是经过深思熟虑的,以获得具有视觉趣味的画面。

当杜坎专注于拍摄纪念碑和城市风光之际,还有一些摄影师远赴东方,去记录土著民族的生活。这类

图 12-16
马克西姆·杜坎，《开罗风光：要塞和穆罕默德·阿里清真寺》，盐版照片，15.5×20.5 厘米，阿克发（Agfa）摄影博物馆，科隆。

图 12-17 H. 贝沙尔（Bèchard），《埃及农家女》（*Egyptian Peasant Girl*），约 1880 年，蛋白照片，27×21 厘米，私人收藏，伦敦。

照片有良好的市场需求，对于当时的公众而言，它们的吸引力既来自其中的异域风情（图 12-17），也因为其中包含的科学因素。19 世纪中期，对人种分类的兴趣达到顶峰，照片成为促进类型学分类不断发展的一项重要工具。的确，巴黎自然历史博物馆的人类学陈列室中就展出了不少照片，和不同人种的头骨与头部模型一样是供研究之用的。

夏尔·科迪埃（Charles Cordier，1827—1905）是一位痴迷于种族多样性的雕塑家。他师从吕德，在 1851 年的沙龙上因一尊赛义德·昂克斯（Seïd Enkess）胸像而声名鹊起——这是一个获得了自由身的黑奴，时为巴黎的一名画室模特。同年，他又把这件作品送至伦敦大博览会（Great Exhibition，参见第 348 页）参展，取名为《达尔富尔王国马亚克部落的赛义德·阿卜杜拉》（*Saïd Abadallah, of the Mayac Tribe, Kingdom of Darfur*）。他不仅获得了荣誉提名奖，而且维多利亚女王还买下了这件作品，并授意他制作一件名为《非洲维纳斯》的女性雕像与之配对。很快，法国政府也委托他为自然历史博物馆（Museum of Natural History）的人类学陈列室制作两件作品的复本。

随后，博物馆又制订规划，打算创办一座"主要人种陈列室"，科迪埃获得了一连串的资助，得以

274 十九世纪欧洲艺术史

添加青铜,把不同色彩的石材组合起来的做法,在古罗马时期以及16、17世纪,都曾风行一时,而到了新古典主义时期,它的声誉一落千丈。科迪埃成为彩饰雕塑复兴的主要推动力量,随后的19世纪末,这类雕塑蔚然成风。

人体画

长期以来,大尺寸的历史画一直是学院的骄傲,不过,它们渐渐失去了先前显赫的地位,而人体仍旧是学院派绘画最后的考验。安格尔奠定了女性人体在学院教学中的地位,并且为此塑造了闻名遐迩的典型形象——《大宫女》(参见图9-19)代表了所谓的"人体展示"斜倚像的典范,而《海中升起的维纳斯》(*Venus Anadyomene*,图12-19)则为正面人体立像确立了标准。两种类型均是由文艺复兴绘画演变而来——例如文艺复兴时期威尼斯画家乔尔乔内(Giorgione)和提香笔下的人体斜倚像(参见图12-36),以及波提切利那幅鼎鼎大名的人体立像《维纳斯的诞生》(*Birth of Venus*)。

早在1808年,安格尔就构思出了《海中升起的维纳斯》,而到1848年,他又重画了一遍,并在当年的沙龙展出。批评家泰奥菲尔·戈蒂耶认为,它是一幅能够向现代观众传达业已失传的希腊绘画杰作中美的理念的作品。画面上,初生的维纳斯从海洋中升起(希腊语anadyomene),代表了符合19世纪审美理想的人体形象——曲线流畅、肤质光洁,而且没有不雅的性别特征,如阴毛和外阴。安格尔的维纳斯,有如今天的芭比娃娃,她的性别特征已经被去除,以符合公共展览的要求。不过,去掉了性别特征,并不意味着诱惑力也没有了。她那柔和的曲线、光洁的肌肤,赋予画面以感官的刺激,这与她那不可侵犯的身体之间产生了明显的张力。

著名的学院派画家亚历山大·卡巴内尔(Alexandre Cabanel,1823—1889)创作的《维纳斯的诞生》(*The Birth of Venus*,图12-20),是从安格尔的典型形象中演变而来的最受人们喜爱的作品之一。在1863年的沙龙上,它一经展出,就立即被拿破仑三世买下,作为私人藏品。卡巴内尔还为踊跃订购的藏家们创作了大量复

图12-18 夏尔·科迪埃,《身着阿尔及利亚式装束的苏丹黑人》,约1856—1857年,青铜及缟玛瑙,底座为来自孚日山脉(Vosges)的斑岩,不含底座高96厘米,奥赛博物馆,巴黎。

前往阿尔及利亚(1856)、希腊(1858—1859)和埃及(1865)开展研究,赶在不同种族的男男女女最终"融合为同一个民族"之前(科迪埃在一份资助申请书中如是写道),替他们塑像造型。1860年,他在巴黎筹办了第一场名为"人类学与人种志展示厅"(Anthropological and Ethnographic Gallery)的重大展示活动,一年后,他又在伦敦重新展览。科迪埃的作品广受欢迎,他替自己的人种志胸像制作了许多复制品,以便卖给私人收藏家。为了增强复制品的美感,他用不同的材料来制作它们,通常同一件雕塑中使用了不止一种材料。《身着阿尔及利亚式装束的苏丹黑人》(*Negro of the Sudan in Algerian Costume*,图12-18)就是这种创作手法的一个实例。它仔细地记录了一名苏丹青年的相貌特征,以及他身上华丽的阿尔及利亚服装。艺术家将青铜和缟玛瑙组合在一起,形成了惊人的彩饰(polychrome)效果。不论是否

制品。根据古典神话，卡巴内尔的画表现的是维纳斯被海浪冲到岸边的景象。"诞生"是用一个苏醒的姿态表现出来的：维纳斯双目微启，从弯曲的胳膊后面偷偷望着观众。在她头顶的天空中，有好几个小爱神在飞翔，他们是爱情的小信使。卡巴内尔的维纳斯也像安格尔的女人体那样，传达了自相矛盾的讯息。女神完美的形象赋予了她无法企及的光辉，但是，她那隆起的迷人胸部和娇羞的面部表情使这一切不复存在。

图 12-19
让－奥古斯特－多米尼克·安格尔，《海中升起的维纳斯》，1808 年，1848 年重画，布面油画，163×92 厘米，孔代（Condé）博物馆，尚蒂伊（Chantilly）。

图 12-20　亚历山大·卡巴内尔,《维纳斯的诞生》,1863 年,布面油画,1.32×2.29 米,奥赛博物馆,巴黎。

卡巴内尔的《维纳斯的诞生》,还有 1860 年代期间,充斥着沙龙展厅的那些为数众多的希腊女神裸体画像,都不乏虚伪做作,恰与这一时期富有的法国资产阶级一本正经的惺惺作态遥相呼应。对许多男士而言,婚姻仅只是遮挡他们众多婚外情的一张门面,拿破仑三世本人就为他们树立了榜样。

风景画与动物画:库尔贝与博纳尔

从题材的角度看,风景画无疑是 19 世纪中期艺术品藏家的最爱。日理万机的商人和操劳过度的工厂主是这个时期有代表性的艺术品消费者,对于他们而言,赏心悦目的风景画能把他们带入宁静美丽、生机盎然的乡村。表现森林景观、田园风光和海景的绘画供不应求。狩猎画也深受欢迎,尤其为运动爱好者所喜爱。

第二帝国时期,巴比松画派有了蓬勃的发展,这群画家们在经历了之前的挣扎之后,如今早已功成名就。巴比松村对年轻画家们产生了巨大的吸引力,他们聚集在枫丹白露森林里作画。法国境内另一些地区也同样吸引着画家们。1850 年代晚期,古斯塔夫·库尔贝转向风景画创作,擅长描绘其故乡汝拉(Jura)山区的风光,以及诺曼底海景。《黑山谷入口》(*Entrance to the Puits Noir Valley*,图 12-21)在 1865 年的沙龙上展出,之后被德乌·韦克尔克伯爵买下,成为了拿破仑三世的私人藏品。这幅作品深受人们的喜爱,库尔贝不得不再画上数十幅变体和复制品,以满足其他藏家的需要。

库尔贝的风景画,与卢梭巨细无遗、纷繁复杂的风格截然不同。他用笔果断,并且大量运用调色刀作画——这种刀边宽、使用灵活、没有锋利的刀刃,是用来刮净调色板上的颜料的。调色刀使画家能够用不规则的色块来制造厚重的颜料涂层,被称为厚涂。这种技法尤其适合用来表现汝拉山脉嶙峋崎岖的山岩构造。

库尔贝在一系列 1860 年代晚期作于诺曼底的海景画(有几幅日期写的是 1870 年)中,也采用了同样的技法。这些画中有不少近距离表现海浪(图 12-22),显得很独特。以前,画家都只是隔着一段安全距离描绘大海。库尔贝酷爱游泳,他笔下的大海,画得像是他潜入水中前看到的样子。他画中泡沫纷飞的浪头是借助大量厚涂画成的,几乎可以触摸到它们,于是,有人作漫画嘲讽库尔贝式海景画,是一片涂着厚厚的发泡奶油的馅饼。

图 12-21　古斯塔夫·库尔贝,《黑山谷入口》,1865 年,布面油画,94×135 厘米,卢浮宫博物馆,巴黎。

图 12-22　古斯塔夫·库尔贝,《海浪》(*The Wave*),1870 年,布面油画,1.12×1.44 米,国家美术馆,柏林。

图 12-23　罗莎·博纳尔,《尼韦奈的犁耕》,1849 年,布面油画,1.75×2.64 米,枫丹白露宫国家博物馆,枫丹白露。

库尔贝还画了不少狩猎场景和动物画,不过在这个领域里,19 世纪最知名的女画家罗莎·博纳尔(Rosa Bonheur, 1822—1899,也译为邦贺)的成就超越了他。博纳尔师从父亲学画,在 1850 与 1851 年合并的那届沙龙上因《尼韦奈的犁耕》(Plowing in the Nivernais Region, 图 12-23;尼韦奈为法国旧省名,其中心城市为纳韦尔 [Nevers]——译注)一画而出名。库尔贝的《石工》和米勒的《播种者》也在同一届沙龙上展出,博纳尔和这两人一样,专注于乡村题材,不过她的画更有田园情调。库尔贝和米勒侧重的是农民们艰难困苦的生活境遇,而博纳尔则表现了乡野生活的豪情。通过浓墨重彩地表现奋力拉犁的牛群,她创造了一个田园牧歌般的画面,具有超越时间的恒久品质。据说,《尼韦奈的犁耕》受到了《魔沼》(La mare au diable, 1846)的启发,这是一部描写乡村生活的流行小说,作者是法国著名作家奥萝尔·杜德万(Aurore Dudevant,

图 12-24　罗莎·博纳尔,《马市》,1853 年,布面油画,2.45×5.05 米,大都会艺术博物馆,纽约。

1804—1876）。作为一名女性，杜德万起了"乔治·桑"这个男性化的笔名，对于年轻一辈的职业女画家博纳尔而言，她自然是一个榜样。通过不断地自荐，杜德万得以在由男性主导的文学界里站稳了脚跟。

在1853年的沙龙上，博纳尔展出了《马市》（*The Horse Fair*，图12-24）一画，之后便声名大噪。画中表现的是巴黎市每两周举行一次的马匹交易市集，人们在这里买卖驮马和役马。长条形的画布为一长串马匹所占据，有些套着缰绳，其他的则由驯马师骑着，不过他们似乎难以驾驭这些神情紧张的动物。博纳尔画的马已经达到了炉火纯青的境界，她不仅按照实际大小来画，而且姿态万千、角度多变。为了练就这番本领，博纳尔曾多次前往马匹交易市场。在这种鲜有女性出现、男性主导的场所里，据称博纳尔身着裤装（在获得了警方许可之后），这样做既是为了避免不必要的注意，也是为了防止弄脏她的裙摆和裙衬。画家总是强调穿男装是为了避免带来不必要的注意，由此和乔治·桑区别开来，后者因为穿着裤装、抽雪茄，招来了种种恶评。不过，有些艺术史家认为，她把她自己画在了《马市》这幅画的正中央，像男子一样骑着马，身穿一袭蓝色罩衫，头戴黑帽。

《马市》是一幅气势宏大的男性题材绘画，意在证明女性不是只会画水彩和瓷瓶上的花卉——这些都是这个时期参加沙龙展览的女性画家采用的常规画种。此外，《马市》一画技法高超、笔力雄健，但与这个时期大多数女性画作中温和的笔触形成了鲜明的对比。的确，博纳尔下定决心要在男性的地盘上出名，以此证明女性也和男性一样，也具有艺术"天赋"。

《马市》在当时引起了巨大的轰动，既因为画作本身无可挑剔，也因为这是一位女画家的作品。这幅画先后被送往英国和北美巡回展出，复制品广为传播。1887年，科尼利厄斯·范德比尔特（Cornelius Vanderbilt）买下了它，并且将它赠予新落成的纽约大都会艺术博物馆。

图12-25　让-弗朗索瓦·米勒，《拾穗者》，1857年，布面油画，83.8×112厘米，卢浮宫博物馆，巴黎。

图 12-26
让-弗朗索瓦·米勒，《树木嫁接》，1855年，布面油画，81×100厘米，私人收藏，美国。

第二帝国时期的农民题材绘画：米勒与朱尔·布雷东

罗莎·博纳尔的《尼韦奈的犁耕》在1850与1851年沙龙上获得的成功，说明表现农民生活的绘画是有市场的，不过画家得弱化其不幸的一面，要偏重田园情调，至少也得体现尊严感。这样的乡村生活是一厢情愿的，表现出某位艺术史家所说的，"中产阶级关于乡村社会的迷思"，不过在第二帝国时期，它不仅深受人们的喜爱，而且政府也大力推广。米勒是19世纪农民题材绘画的奠基人，虽然他不断通过绘画来唤起人们对当时农民悲惨命运的关注，但是，即便是他，也逐渐倾向于采用更加理想化的方式。

米勒的《拾穗者》(The Gleaners，图12-25)在1857年的沙龙上展出，图中画了三位妇女，正在捡拾收割后遗落在地里的零星麦穗。在19世纪，捡拾麦穗是富裕的农场主对生活贫苦的农场工人家庭的特殊照顾。虽然人数众多，但可供捡拾的麦穗却很有限，所以拾穗的时候常有人在一旁严格监督，画面远景中骑在马背上的治安官似乎就是这样一个角色。在米勒的画中，三位拾穗者衣衫褴褛，代表了最贫苦的农民。通过描绘她们弯下身子面朝黄土的姿态，米勒暗示出19世纪农民那卑微甚至于低贱的社会地位。但与此同时，妇女们协调一致的姿势和动作，还有她们俯临大地的坚实体态，赋予她们一种尊严感和史诗般的庄严。此外，米勒通过着重表现拾穗的动作，影射了《圣经》故事中的传奇女子路得 (Ruth，《圣经》人物，丧夫后随同婆母拿俄米 [Naomi] 迁往伯利恒，后改嫁波阿斯 [Boax]——译注)，她曾在波阿斯的田地里拾穗。这样一来，这幅画就具有了道德教化乃至宗教上的意义。

在《拾穗者》中，米勒将农民的悲惨生活崇高化，而在《树木嫁接》(Grafting a Tree，图12-26) 中，他展现的则是它田园牧歌的一面。这幅画描绘的是一户乡村人家，他们站在自己干净整洁、维护得很好的农舍前。农夫正在给树嫁接，而他年轻的妻子正怀抱着幼小的婴孩在一旁看着。这一类表现农民小康生活的图画很受藏家青睐，不过米勒倒并不仅仅是出于这种考虑才创作这些画的。《树木嫁接》代表着19世纪中期法国乡村实际存在的一种乡村生活模式。米勒画中的农民是个独立经营的农夫，自己拥有一小块土地，由他本人及家人共同耕作。米勒的父亲就是这样一位

第十二章 进步、现代性与现代主义——第二帝国期间（1852—1870）法国的视觉文化 281

农夫,所以,画家对这类乡村生活十分了解。但是,他也意识到这种生活正在迅速消亡。随着农业的产业化发展,农业资本家手中掌握了大片的土地,他们雇用报酬微薄、按日计薪的短工为其耕作(比如《拾穗者》中的农民)。

随着小农经济的衰弱,对往昔田园牧歌般乡村生活的怀恋也日渐兴起。因此,米勒的《晚祷》(*Angelus*,图 12-27)才会获得巨大的成功。这幅画的创作始于 1857 年,至 1859 年最后完成。画中描绘了一位农夫和他的妻子,他们刚刚还在自家那一小块地里挖土豆,这时候停下了手头的活计。夕阳西下,他们听到了乡村教堂响起的"三钟经"(Angelus)的祷告钟声(每天早上 6 时、中午和下午 6 时,教堂鸣钟三次,提醒天主教信众要暂时放下一切,默想天主降生成人的救世之事,从而赞美感谢天主——译注)。农夫摘下帽子,妻子低着头,两人默念着《圣经》中天使加百列传报上帝的旨意:"主的天使向马利亚显现……"画中祷告的农人背对斜阳,用现在的眼光来看的话,颇有多愁善感之嫌。但是,在 19 世纪末 20 世纪初,它不仅深受赞美,还成为一个文化符号。1889 年,一个美国财团以五十多万法郎的天价买下了它。经过美国巡展之后,它俨然是世界上最出名的画了。

米勒的声名是随着时间的推移和不懈的努力,慢慢建立起来的。朱尔·布雷东(Jules Breton,1827—1906)比他年轻几岁,却成为了第二帝国时期最负盛名的农民题材绘画大师。他的画一再被政府购买,因为他笔下的乡村生活不但积极向上,更有史诗的气魄,不像米勒的作品那样有尖锐之处。把布雷东作于 1859 年

图 12-27　让-弗朗索瓦·米勒,《晚祷》,1859 年,布面油画,55.5×66 厘米,奥赛博物馆,巴黎。

图 12-28　朱尔·布雷东,《收工的拾穗者》,1859 年。布面油画,91.5×178 厘米,奥赛博物馆,巴黎。

的《收工的拾穗者》(Recall of the Gleaners,图 12-28)和米勒那幅两年前参展的《拾穗者》进行比较,会得到不少启发。在布雷东的巨作中,一群妇女听到画面左侧那位监工的收工令后,正准备离开。中间站着一位高挑的年轻女子。她头上顶着一大捆粮食,类似传统上丰收的寓言形象。在她的身旁,还有其他一些老老少少的妇女,扛着一捆捆、一袋袋沉重的粮食。布雷东并没有展现艰苦繁重的拾穗过程。相反,他笔下的妇女显得心满意足,因为带走了大量的粮食。虽然画面上欢快的气氛与我们所知的 19 世纪乡村生活实情相去甚远,但是,当时的批评家们仍纷纷称赞布雷东的画真实可信。布雷东画中的妇女塑造得很细致,每个人都是煞费苦心地按照模特的样子画出来的,衣着的地区特色得到了忠实的再现,法国北部地区的自然风光也表现得恰到好处。在他们看来,较之米勒揭示的乡村生活的实情,这些因素显得更加真切。

波德莱尔与《现代生活的画家》

波德莱尔在评价 1846 年沙龙的文章中,呼唤一种歌颂大都市生活的艺术:

上等的生活,以及暗无天日地混迹于大都市的芸芸众生——有罪犯,也有被包养的情妇——真是蔚为壮观:《法庭公报》(Gazette des Tribunaux)和《通报》(Moniteur)[两份官方报纸,专门报道市内的犯罪新闻]告诉我们,只消睁大眼睛,就能知道这个时代的英雄行迹。

他的同辈艺术家中,很少有人响应他的号召。不过,波德莱尔最终还是找到了他理想中的记录现代都市生活的画家,贡斯当丹·居伊(Constantin Guys,1802—1892)。居伊画的基本上都是铅笔淡彩,如今,差不多已经被人们淡忘了。波德莱尔在著名的《费加罗报》(Le Figaro)上,专门为这位画家撰写了一篇长文,题为《记录现代生活的画家》("The Painter of Modern Life",1863)。居伊生于佛兰德斯,一开始是位插画家,为两家英国期刊《伦敦新闻画报》(Illustrated London News)和《笨拙周刊》(Punch)画插图。在他职业生涯的前二十年里,他周游世界,记录重大的历史事件,比如克里米亚战争。从 1850 年代晚期开始,他定居巴黎,晚年热衷于描绘街景,特别是来来往往的有钱人。

波德莱尔说,午后和傍晚,居伊常常在奥斯曼新改造完成的林荫大道上散步(法国人用漫游 [flâner] 这个词),混入优雅的人群中。到了深夜,他凭借记忆画出那些吸引他的人和事的速写。《两个头戴蓝羽毛的

图 12-29　贡斯当丹·居伊，《两个头戴蓝羽毛的女人》，水彩画，21.4×17.1 厘米，卡纳瓦莱博物馆，巴黎。

女人》(*Two Women Wearing Blue Feathers*，图 12-29) 就是这样一幅速写。像居伊的大多数作品那样，它是用铅笔和薄薄一层淡彩画成的，这种方法非常适合用来表现都市里街头巷尾瞬息万变的景象。基本上，居伊这幅水彩画的就是街头妓女。她们把裙裾撑得很开，不知羞耻地掀起裙摆，这些和插在头发上的蓝羽毛都表明了她们的身份。波德莱尔把这戏称为"上等生活"，而居伊是这一切的主要记录者，他忠实再现了其外表的光鲜和内里的悲哀。即便他没能创作出一两幅油画巨制，为现代生活"树碑立传"，单是他那庞大的作品数量，就足以成就一座纪念碑。

居伊笔下的女子穿着打扮非常入时，波德莱尔为之着迷。他认为她们象征着"现代性"，这个新词指瞬息万变的状态，而诗人觉得这正是所处时代的特征。"现代"和"现代性"这两个词均来源于法语单词 mode（式样），这并非偶然，因为变化这一现象在女装式样上体现得最明显（参见本页"**女装式样与女性杂志**"）。此外，诚如波德莱尔敏锐地观察到的那样，女装的式样变化越是频繁的话，就越不能以此来区分阶

女装式样与女性杂志

男女服装的制造是 19 世纪最庞大的产业之一。由于纺纱、织布、印染，乃至于缝纫的机械化操作，服装的制作成本和难度较一个世纪之前有大幅的下降。结果，它们成为了商品，不再是必需品。

服装制造商发现，不断地变换服装尤其是女装的流行趋势，鼓励女性经常性地更换服饰，能够提高销量。制造商需要刊登广告，妇女们渴望了解讯息，于是出版商抓住契机创办了"女性杂志"，它们位居 19 世纪利润最高的出版物之列。就像当今的《时尚》(*Vogue*) 和《魅力》(*Glamor*)，在这些杂志中，妇女们可以看到适合在城里、家中，或者海边穿着的最新款时装，以及配套的内衣——鲸须束胸衣用来收腰，马鬃或铁条加固的裙衬用来撑开裙摆。

刊登在《时尚观察》(*Le Moniteur de la Mode*) 上的一张时装插图（图 12.3-1）可作为 19 世纪时装插图的实例。图上一般画有两名妇女，身穿适合不同场合的服装。在这幅插图中，舞会礼服和外出服都有第二帝国时期流行一时的巨大裙摆。而到 1850 年代末，裙摆之大，前所未有。同时代的讽刺画家，如杜米埃，对这种裙子冷嘲热讽，画了不少裙衬给女性带来麻烦的场景。

图 12.3-1　舞会礼服和外出服，1853 年《时尚观察》插图，国家图书馆，巴黎。

图 12-30　**古斯塔夫·库尔贝**,《塞纳河岸边的年轻淑女(夏)》,1856 年,布面油画,1.74×2 米,小皇宫博物馆,巴黎。

层。在《现代生活的画家》一文中,波德莱尔的确说过很难把"淑女"和妓女区分开来。第二帝国期间,情况尤其如此。那时候,有钱的男人间流行在高级公寓里供养情妇,并且为其提供可观的生活费。这些被包养的女子,也就是高级妓女(cocotte),模糊了传统的阶层界限。她们来自社会的各个阶层,形成了所谓的"风流社会"(demimonde)。在波德莱尔看来,这一变化无常的世界是现代性的策源地。

库尔贝、马奈及现代主义的缘起

居伊偏爱在纸上画些"小巧"的作品,而第二帝国时期,有些画家却是以更大的尺幅来表现现代都市生活的。库尔贝便是其中之一,他至少有一件作品是以大型油画的形式来表现风流社会的,而居伊只是把它们当小品来画。库尔贝的《塞纳河岸边的年轻淑女(夏)》(*Young Ladies on the Banks of the Seine [Summer]*,图 12-30)作于 1856 至 1857 年间,画中两位打扮入时的年轻女子,躺在巴黎城外塞纳河岸边的草地上。显然,她们是在至少一位男士的陪同下来到此地的,因为小船里搁着一顶大礼帽。背景中的那位女子摘了些花,朝河对岸张望着。与此同时,她的同伴已经脱去了外衣,舒舒服服地把它枕在头下。她穿着内衣,躺在草地上,随意地搭着一条山羊绒的披肩。那时候的沙龙观众肯定是知道库尔贝画题里的嘲讽意味的,因为,这些女子显然不是什么"年轻淑女",而是高级妓女,看看

图12-31　爱德华·马奈,《草地上的午餐》,1863年,布面油画,2.06×2.69米,卢浮宫博物馆,巴黎。

她们衣衫不整、平躺在地(法语里还管妓女叫"躺着的人")的样子,就知道这些人有多么随便了。

如果库尔贝的《年轻淑女》让1857年的沙龙观众们吓了一跳的话,那么爱德华·马奈(1832—1883)那幅《草地上的午餐》(Déjeuner sur l'herbe,图12-31)直接被1863年的沙龙评委会扫地出门也就在所难免。马奈的画在落选者沙龙上展出,画中也有两个妓女,但她们可是一丝不挂。库尔贝只是委婉地表示情郎就在附近,而马奈则让两个衣着齐整的男子与其中一个女子紧靠在一起。

马奈向1863年沙龙提交《草地上的午餐》(也叫《沐浴》[Le Bain],这是原先的题目)那年,他31岁。他师从托马·库蒂尔,两年前凭《西班牙歌手》(Spanish Singer,图12-32)一画获过奖。那幅画画的是巴黎的社会生活中可

图12-32　爱德华·马奈,《西班牙歌手》,1860年,布面油画,1.47×1.14米,大都会艺术博物馆,纽约。

286　十九世纪欧洲艺术史

以为人们接受的一面，而《草地上的午餐》却企图触及更加私密的角落。此外，《西班牙歌手》是在17世纪西班牙传统绘画风格的影响下创作的，而《草地上的午餐》标志着一种观察和再现现实的全新方法。

《草地上的午餐》画了两个衣冠楚楚、大学生打扮的巴黎青年。他们坐在巴黎城外的一处林地里，身旁伴着一位裸体女子。（这里用"裸体"来形容十分贴切，因为这位女子并不是女人体，即自然状态下的一个理想化人体。确切地说，她是个具体的人，有意脱掉衣服，团成一团，堆在画面的前景上。）另一个女子，薄纱轻衣，在远处一个浅池子里洗浴。

有一两位批评家在谈到落选者沙龙的时候注意到，这幅画的主题，甚至是大体上人物间的位置，都酷似16世纪威尼斯画家提香的《田园合奏》（*Pastoral Concert*，图12-33）。这幅曾被当做乔尔乔内作品的画，同样画了两个不着衣衫的女子，陪伴在两个身着当时服饰的男子身旁。人物间大体上的位置——三人坐下，一人站在一边——也很相似。在19世纪的巴黎，提香这幅画是很有名的，因为它是卢浮宫里最受仰慕的文艺复兴绘画之一。

马奈套用这幅威尼斯名画，显然是有用意的。可以把他的画看做一种尝试，意在说明对一个不着衣装的人体，在不同的图像情境下，能作出不同的解读。从审美上看，它可以是一个单纯美丽的形体，而在性爱的层面上，它又是欲望的对象。马奈选取的情境，必然会使人们从性爱的角度进行读解。而这样一来，他也对提香那幅经典名画，提出了质疑。

在由《草地上的午餐》引发的一片质疑之中，有一个问题影响着如今的我们解读这件作品的方式。随着时间的推移以及作品的经典地位得以确立，提香的《田园合奏》和马奈的《午餐》这类画中，人体的情色诱惑是否会削弱呢？19世纪的观众可以忽视提香画中的情欲，因为大家觉得画中人都来自过去，而不是现在。同样，今天我们看到19世纪的男子由裸女陪伴时，也不

图 12-33　提香（曾被认为是乔尔乔内所作），《田园合奏》，约1508年，布面油画，1.1×1.38米，卢浮宫博物馆，巴黎。

第十二章　进步、现代性与现代主义——第二帝国期间（1852—1870）法国的视觉文化　287

图 12-34　宝哇哇乐队，《狂野乡村》(*Go Wild in the Country*)，1981—1982 年，唱片封套，摄影安迪·厄尔 (Andy Earl)。

会大惊小怪，马奈的画就是个例子。但是，如果我们把马奈的绘画转换成现在的图像语汇，离开博物馆庄严肃穆的环境，把它放在一张流行音乐唱片的封面上（参见图 12-34），将会带来巨大的反差。的确，除非观众意识到封面上的图片是在效仿马奈的绘画，否则，即便他们没有大惊失色，至少也会觉得它过于露骨。

提香的名画经过马奈一番"改头换面"，不仅人物的装束变成了时下的式样，还采用了新的方式来再现真实的世界。提香以文艺复兴时期特有的方式，用大片的明暗对比来加强画中人体的立体感。光影间的强烈对比和细腻过渡，显然来自提香从人体模特身上观察到的变化。光线从画室窗户里直射进来，照亮了她们。如果他在户外作画的话，那么光影间的对比就不会那么清晰明了。看一下宝哇哇乐队（BowWowWow）唱片封面（图 12-34）上的裸体，就会发现，在强烈的日光照耀下，只有一小块狭长的范围内还留有明暗对比的痕迹。马奈敏感地意识到了这种视觉现象，尽管《草地上的午餐》是在画室里完成的，他仍然竭力在画中再现户外的光线效果。他的办法是最大限度地缩小明暗对比的面积：阴影只是在女子的大腿下侧留下一条狭长的黑线。

马奈的好友安托南·普鲁斯特（Antonin Proust）在回忆录中记录了这么一件事。有一次，他和马奈躺在巴黎郊外的塞纳河岸边，看河里的女人沐浴。普鲁斯特提到马奈说过这样的话："我们在 [库蒂尔] 画室那会儿，我临摹了乔尔乔内画的女人，就是和乐师在一起的女人。那幅画太暗了。净是底子的颜色。我要重新画一幅……整个气氛再清透一点，人物要像你眼前看到的那些。"虽然这段话的真实性仍有待商榷，却能说明几个关键问题。首先，马奈似乎并不认可提香的画——以及所有早期大师的作品——因为它们过于灰暗。它并未表现阳光灿烂的户外景观，女人体宛若珍珠般雪白的肌肤本该在阳光下熠熠生辉，也因为阴影上得太重，黯淡了下来。其次，马奈认为提香的画，底子（也就是底色）上得太暗，这无疑会使画面愈加黯淡。在《草地上的午餐》中，马奈干脆不上底色，直接在白色画布上作画。画家预感到他的画将会因为形式上的创新而遭受非议，确实有一些老一辈的批评家批评这幅画对前景立体感的处理。不过，年轻一辈的批评家欣赏马奈那新颖独到的画法。

在那幅提交给 1865 年沙龙的画《奥林匹亚》（*Olympia*，图 12-35）中，马奈的创新又更进了一步。自从 1863 年举办了举世闻名的"维纳斯们的沙龙"（参见第 268 页）之后，他或许认识到是时候再次向这种艺

图 12-35　爱德华·马奈,《奥林匹亚》,1863 年,布面油画,1.3×1.9 米,卢浮宫博物馆,巴黎。

图 12-36　提香,《乌尔宾诺的维纳斯》,1538 年,布面油画,1.19×1.65 米,乌菲齐(Uffizi)美术馆,佛罗伦萨。

术制度发起挑战了，这次他是从人体斜倚像这个传统题材入手的。《奥林匹亚》画的是一名年轻女子，她就这么"展示"着，一丝不挂，身下有一块山羊绒披肩，随意地铺在床上。她的身后，一个黑人女仆捧着一束鲜花朝她走来。但是女人并没有朝她看，而是傲视着观众。

和《草地上的午餐》一样，《奥林匹亚》明显是在效法另一幅早期大师作品——提香的《乌尔宾诺的维纳斯》（Venus of Urbino，图12-36），现藏于佛罗伦萨。但是，女子颈项间的那根黑色短项链，以及脚上时髦的拖鞋，表明她并非仙风道骨，只是19世纪的一个唯利是图的情妇。马奈用交际花来代替女神，再次颠覆了这一人们仰慕的传统形象。"奥林匹亚"这个名字尽管听上去颇有古典遗韵，但是古时候，女人们并不起这样的名字。直到19世纪时，它才流行起来，而且是妓女们常用的一个"职业"化名。

就像《草地上的午餐》那样，马奈把阴影削减到只剩下了深黑色的轮廓线。他又一次专注于人体这个深受每一位学院派画家喜爱的题材，并且以此明确了自己勇于革新，乃至革命的立场。在《奥林匹亚》中，他摒弃了在学院里学到的一整套基本的规则，其中包括选取得体的题材，利用光影效果造型，以及传达有如希腊古典艺术般完美理想的美感。由于马奈抛弃陈规，激进地宣扬创新，因而享有"现代主义"之父的美誉，这是19世纪末20世纪初期一股重要的艺术潮流，要求人们坚定不移地抛弃过去，坚持不懈地探索新的

图12-37 爱德华·马奈，《埃米尔·左拉像》（Portrait of Emile Zola），1868年，布面油画，1.46×1.14米，奥赛博物馆，巴黎。

形式语言。换言之，马奈之所以成其为现代主义者，是因为他探索的新的艺术形式和方法，能够表达出社会现代性的内涵。

尽管马奈当时遭到了很多人的攻击，但他也不乏辩护者。其中就有作家埃米尔·左拉（参见第260页）。他为马奈写了一系列文章，为他的"原创性"辩护，这个词与"现代主义"关系甚密。

> 这位青年画家非常坦诚，他服从自己的眼前所见和[对真实的]理解，而且他的绘画方法也与学校里教授的那些清规戒律截然不同。所以，他能画出具有原创性的作品，尽管味道浓重苦涩，还冒犯了那一双双习惯从其他角度看问题的眼睛……我希望他们不但能对爱德华·马奈作出公正的评价，而且对所有具有原创精神且行将登场的画家都能如此。我还有一个更加恳切的请求——我的目的不仅仅是希望某个人，而是一切艺术，能够被接受。

1868年，为了表示感谢，马奈画了一幅左拉肖像（图12-37）。画中，年轻的作家端坐在书房内的书桌边，书本和报纸随意地摊在桌上。左拉为马奈写的宣传册子清清楚楚地搁在作家的鹅毛笔后，画家的名字得以衬托出来。在背景中，可以看到一架日式屏风，暗示着作家也为日本艺术引发的新风尚所吸引。此外还有一张日本版画，嵌在一个大相框内，旁边还有一张马奈《奥林匹亚》的照片，以及一幅根据17世纪西班牙画家委拉斯凯兹的油画复制的版画。

把马奈的《奥林匹亚》和日本版画并置在一起，这无疑是有意之举。左拉在评论马奈的文中，鼓励观众把马奈"简单化的绘画风格"与日本木版印刷作比较，他认为后者"制作奇特究究，用色明快大胆，酷似马奈的作品"。1854年后，日本版画在西欧地区一经出现（参见第354、364页）就在年轻画家之间风行起来，因为它们描绘真实世界的方式全然不同于传统的西方再现模式。日本版画缺乏西方绘画中用以暗示立体感和深度的形式工具，尤其是线性透视和明暗对比。亚洲画家不像西方画家那样沉迷于逼真地再现真实世界。他们对美的理解截然不同，想要把握的是主题的内涵，而不是让观众产生错觉，误以为正在看着的是件"真

图12-38 喜多川歌麿，《浮气之相》，选自《妇人相学十体》，约1792—1793年，彩色木版画，36.4×24.5厘米，大英博物馆，伦敦。

东西"。喜多川歌麿（Kitagawa Utamaro，1753—1806）的一幅版画画了一名出浴的日本艺伎（图12-38），这是传到西方的日本版画中具有代表性的一类。它的轮廓线条简洁流畅，画面不施阴影，用色单纯，给当时的观赏者们留下了深刻的印象，这其中就有马奈。

到底是日本版画让马奈大片地减少画中的明暗对比，还是他因为"厌倦了明暗对比"，才开始痴迷于日本版画，这个问题我们永远也弄不清楚。值得注意的是，从马奈开始，"现代主义"艺术的发展，与人们对非西方艺术与日俱增的重视是分不开的（时值19世纪末20世纪初，帝国主义的扩张也起到了推波助澜的作用）。艺术家们在接触了非西方艺术形式之后，了解到艺术创作可以不受传统规则的束缚。从17世纪至19世纪，历代学院倡导的都是古典艺术，而现在，非西方艺术，还有"高雅艺术"传统之外的艺术（民间艺术、儿童艺术等），在那根植于古典艺术的审美准则之外，又带来了新的可能。

摄 影

马奈的《左拉像》告诉我们，尽管来自摄影的竞争日渐激烈，但肖像画仍然在第二帝国时期的法国幸存了下来。肖像摄影取代了肖像画，肩负起保存记录和宣传推广的作用之后（参见第244页），肖像画家为了生存下来，就必须寻求变化。与照片不同的是，绘画可以自由发挥的余地很大。画家们会在画中暗示被画者的个性或者社会贡献。他们还会把自己与被画者的私人关系体现在画中。前面马奈的那幅《左拉像》，充斥着对马奈本人的指涉，成为一幅名副其实的"友谊"之作。

不过，就在肖像绘画不断变革以便能够与摄影相抗衡的同时，肖像摄影自身，也正经历着从一门提供便利的技术向一种真正的艺术形式转变的过程。这个时期最伟大的摄影师或许就是费利克斯·图尔纳雄（Félix Tournachon，1820—1910），笔名纳达尔（Nadar）。纳达尔一开始画的是肖像漫画，能够敏锐地把握被画者的面部特征。在他拍摄的肖像照片中，他通过人物的姿势、用光，以及各种复杂的暗房技术，使人物形神兼备。

纳达尔的《爱德华·马奈像》(*Portrait of Edouard Manet*，图12-39)，同时体现了画家的艺术热情和不向权威屈服的姿态。光线从上方照射下来，照亮了马奈的脸，于是，眉毛盖住了眼睛，把画家那深邃的目光凸

图 12-39　纳达尔（费利克斯·图尔纳雄的笔名），《爱德华·马奈像》，约1865年，国家历史遗址与景点管理处照片档案室，巴黎。

图 12-40 安德烈-阿道夫-欧仁·迪斯德里,《欧仁尼皇后像》,约 1858 年,肖像名片,国家图书馆版画与摄影部,巴黎。

显了出来。同样,纳达尔利用特写镜头拍摄画家,使他与观众"面对面",再次强调了他叛逆的秉性。

纳达尔还擅长拍摄当时的政坛和艺坛名人。19 世纪时,名人照片有着巨大的市场,因此"明星市场"上的竞争也就愈加激烈。为此,摄影师安德烈-阿道夫-欧仁·迪斯德里(André-Adolphe-Eugène Disdéri, 1819—1889)发明了一款新颖便利、物美廉价的照片式样,把它叫做肖像名片(carte-de-visite)。这是一张全身照,粘在一张名片大小的衬纸上。肖像名片最早在 1850 年代末出现,到了 60 年代便蔚然成风,大人们收集卡片的劲头就跟现在的孩子收集棒球卡差不多。人们备有专门的相册,既存放名人照片,也有亲戚朋友的。

迪斯德里为拿破仑三世之妻欧仁尼皇后(Empress Eugénie)拍摄的肖像名片(图 12-40),就是一帧典型的名人照片。因为肖像名片尺寸小巧,而且是全身照,所以不可能像纳达尔的《爱德华·马奈像》那样表现出对人物的心理洞察。在这里,姿势、装束和背景才是人物刻画中发挥重要作用的因素。在迪斯德里的照片中,皇后独自一人,正在翻看相册。她身着当时最流行的硬质裙衬,所以不方便坐下来。她美丽端庄,合乎 19 世纪法国人心目中理想女性的形象。

图 12-41

古斯塔夫·勒格雷与 O. 梅斯特拉尔,《欧布泰尔城圣雅克教堂中门》,1851 年,根据纸质底片印出的银盐纸照片,23.3 × 28.1 厘米,大都会艺术博物馆,纽约。

摄影的新用途

迪斯德里的肖像名片反映出人们对图像的喜爱日益增长。这一现象始于七月王朝,而在 19 世纪余下来的年月里,更是有增无减。摄影在其中发挥了极大的作用。迪斯德里拍的人像照随处可见,而别的摄影师则拍摄了大量的景观照片。景观摄影主要有两大相关联的目的:其一是记录史迹,比如马维尔那些巴黎老城的照片(参见第 261 页),其二是介绍和消遣。马克西姆·杜坎那部近东摄影集(参见第 272 页),首先就是为足不出户的神游之辈(armchair traveler)设计的,他们舒舒服服地待在客厅里,就能饱览埃及、努比亚和叙利亚的风光。

19 世纪中期法国最重要的景观摄影师大概就数古斯塔夫·勒格雷(Gustave Le Gray,1820—1884)。尽管一开始学的是绘画,但勒格雷很早就转向了摄影,并且很快掌握了高超的专业技术。1850 年他发表了一篇重要的摄影论文。他还成为了最早的摄影教师之一。在巴黎市郊的一幢陈旧的厂房内,他教出了大批专业和业余的摄影师。1851 年,历史纪念物委员会(Commission des Monuments Historiques)委托勒格雷等人摄录法国的古代遗迹。勒格雷与他的学生 O. 梅斯特拉尔(O. Mestral,活跃于 1848 至 1856 年间)一道,遍游法国各地,拍摄各种建筑纪念碑,包括教堂、修道院和堡垒。从他们为欧布泰尔城(Aubeterre)内中世纪圣雅克教堂(Church of St. Jacques)中门(图 12-41)拍摄的照片中,可以看出两人在记录时一丝不苟的作风。他们布光十分仔细,成功地展现出大门上的每一个建筑细部,以及石材表面上烙下的岁月沧桑。这帧照片的价值不仅仅在于它的精确记录。教堂的大门有一扇是敞开着的,勒格雷和梅斯特拉尔借此在相片的中央开启了一个暗黑的窟窿,并营造出神秘的气氛。这和那饱经风霜的大门一道,表明他们的摄影延续了七月王朝时期以《古代法国的如画和浪漫之旅》(参见第 230 页)为代表的浪漫主义如画传统。

除了记录历史遗迹的照片,勒格雷也拍摄纯粹的风景照,它们是作为独立的艺术品来进行创作构思和市场定位的。他向沙龙和其他的展览提交这类作品,并且向藏家出售。其中最有名的是 1856 年拍摄的大西洋和 1857 年拍摄的地中海这两套照片。《日光的印象——海》(Solar Effect—Ocean,图 12-42)展现了阳光从乌云中喷薄而出,波澜不惊的海面为之一亮

图 12-42

古斯塔夫·勒格雷,《日光的印象——海》,1857 年,根据火棉胶玻璃底片印出的蛋白照片,31.3×40.5 厘米,维多利亚和阿尔伯特博物馆,伦敦。

的景象。此前,人们从来都没有见到过这样的照片,因此,它们一经在巴黎、伦敦展出就取得了巨大的成功。一位英国批评家,《摄影协会会刊》(Journal of the Photographic Society)的撰稿人,用这样的辞藻来形容《日光的印象》:"光线从暗无天日的混沌中喷涌而出,在海面上洋溢开来,留下一片辉煌灿烂的光芒。"为了在海景照片中实现光影间的强烈对比,格雷用了两张玻璃干版,一张用来拍明亮的天空,另一张拍灰暗的海平面,这样一来,各个区域都不会曝光过度或者曝光不足。

最后,摄影的另外一个新用途是可以用来复制艺术品,绘画和雕塑皆可。至 19 世纪中期,摄影已经严重地威胁到了手工雕版画复制品(参见第 18 页)。在马奈作的左拉肖像的背景中,有一张《奥林匹亚》的照片(参见图 12-37)。画家们找人拍摄这类照片是出于保存记录和宣传推广的目的。此外,艺术品照片也和版画印刷品一样,被出售给藏家,装裱之后悬挂在墙上。由于 19 世纪时,用底片翻印照片的过程困难重重,所以一张底片能印出来的相片通常数量有限。为了克服这个缺点,摄影师和版画复制匠们开始用结合了版画印刷和摄影的新方法进行试验。1827 年之后,各种各样的方法被发明了出来。到第二帝国末期,主要的艺术复制品经销商,如巴黎的阿道夫·古皮(Adolphe Goupil),售出了大量以照相制版法印制的印刷品,不过,还有人继续预订并出售手工版画制品,古皮就是如此。

第十三章

从维也纳会议到德意志帝国统一前（1815—1871）德语世界的艺术

1814 至 1815 年间的维也纳会议终结了神圣罗马帝国，尽管早在 1806 年，它就已经名存实亡。取而代之的是德意志邦联，是由 39 个邦国联合而成，其中有普鲁士和哈布斯堡帝国（Habsburg Empire，涵盖今天的奥地利和匈牙利）这样国力强劲的大邦国，也有一些小公 / 侯国和自由城市（参见第 152 页"**德意志邦国和自由城市**"）。德意志邦联是一个松散的政治联盟，并没有中央政府。成员邦国大多是由各自的集权政府统治。不过，还设有一个邦联议会（Diet），定期集会审度共同的立法问题。

维也纳会议之后的几十年，大规模的改革层出不穷，既是为了推广民主，也是为了统一德意志各邦。1848 年，这些改革运动达到高潮。在普鲁士，公众的游行示威，迫使普鲁士国王腓特烈·威廉四世（Frederick William IV）同意召开普鲁士国民议会。德意志其他邦国的自由派领袖们，利用普鲁士境内反叛者得胜的契机，推进了他们所主张的宪法改革和统一议程。1848 年 5 月，帝国议会在法兰克福召开，会议具有双重使命，一是要制定联邦宪法，二是为德意志国家的统一拟订方案。十个月之后，普鲁士国王被授予了新生的德意志国家（不包括哈布斯堡帝国）的王冠。不过，腓特烈·威廉拒绝根据帝国议会的有关条款来领导新的国家，因此，统一的尝试以失败告终。

如果不是因为奥托·冯·俾斯麦（Otto von Bismarck，1815—1898，图 13-1）卓越的政治谋略的话，德国可能一直都无法统一。他是一位普鲁士地主，即"容克"（Junker），1847 年步入政坛。作为普鲁士内阁首相兼外交大臣，他领导普鲁士与哈布斯堡帝国展开了为期 7 周的战斗（1866），大大地削弱了对方的实力，使它再也不能对德国的统一构成威胁。通过进一步施压，在他的安排下，帝国改组为二元制君主国，由奥地利和匈牙利两部分组成，弗朗茨·约瑟夫（Francis Joseph）既是奥地利皇帝，又是匈牙利国王，两国在他的名义下联合在一起。

而当法国对德国的统一进程构成威胁之际，俾斯麦于 1870 年策动了普法战争（Franco-Prussian War），法国人惨败而归。至此统一的障碍已被扫清，1871 年 1 月，德意志帝国宣告成立。这是德国历史上一个辉煌的时代，一直延续到第一次世界大战（1914—1918）前夕。

比德迈文化

从维也纳会议到 1848 年革命之间的三十余年，有"比德迈文化"（Biedermeier Culture）之称。这个词出自虚构的诗人戈特利布·比德迈（Gottlieb Biedermeier）的名字，1850 年代中期，他的诗作陆续刊登在

◀ 阿道夫·门采尔，《无忧宫中腓特烈大帝的长笛演奏会》，1852 年（图 13-14 局部）。

图 13-1 弗朗茨·泽拉夫·冯·伦巴赫（Franz Seraph von Lenbach），《奥托·冯·俾斯麦像》(*Portrait of Otto von Bismarck*)，1879 年，布面油画，121×96.5 厘米，德国历史博物馆，柏林。

慕尼黑一份知名的讽刺报纸上。"比德迈"的诗歌是由两人撰写的，它们效仿 1820 年代初至 1840 年代期间一度广受中产阶级读者欢迎的诗歌类型。这类诗歌往往是由教师和牧师写就的，以简单的诗行赞美资产阶级的价值观，如朴素、勤俭、勤奋和虔诚。

比德迈这个笔名是经过了一番斟酌的。在德语中，形容词 bieder 是朴素、可靠、谦虚的意思。名词 Meier 是指一份产业的管理者，这样的人是靠头脑而不是（像农民那样）靠双手挣钱的。所以，比德迈一词指的是 1815 至 1848 年革命爆发期间，德语国家中产阶级或资产阶级的文化。

比德迈文化汲取了德国浪漫派（参见第 152 页）的观点，去除了其中的棱角以适应中产阶级的心理。浪漫主义赞美深刻、极端的情感，比德迈文化则倡导感伤主义。浪漫主义以宗教般的热情崇拜自然，而比德迈文化影响下的资产阶级以更加轻松、务实的方式来品味自然。可以想象他们正在树林里进行有益健康的徒步旅行，或者愉快地泛舟湖上，不过，和歌德笔下多愁善感的主人公少年维特（参见第 152 页）不同，他们不会被蕴藏在"整个自然界"中的强大力量"所震撼"。

浪漫主义提倡个人主义，而比德迈文化则强调群体意识。政治辩论、室内游戏、诗歌朗读和音乐晚会，都是安逸的资产阶级家庭中经常举行的社交活动。这个时期，音乐占据着非常重要的地位。家家户户都有钢琴，它通常是社交活动的中心。客人们受邀前来欣赏同时代著名作曲家贝多芬、弗朗茨·舒伯特（Franz Schubert, 1797—1828）、费利克斯·门得尔松（Felix Mendelssohn, 1809—1847）、罗伯特·舒曼（Robert Schumann, 1810—1856）、弗朗茨·李斯特（1811—1886）谱写的曲子，演奏者中有专业人士也有业余爱好者。

比德迈文化分布广泛，范围超越了现今德国的疆域。它的社会价值观和道德观北及丹麦，南达瑞士、奥地利和匈牙利，东至波兰。

比德迈式人物风俗画

汉堡画家卡尔·尤利乌斯·米尔德（Carl Julius Milde, 1803—1875）的水彩画《劳滕贝格牧师一家》(*Pastor Rautenberg and his Family*，图 13-2）展现了一个比德迈式家庭。全家人围坐在桌边喝下午茶，妻子和女儿们，还有一个站在一边的家仆，正专注地望着牧师；他身穿一袭深色长袍，神态庄重，正在读信，其中的消息似乎是大家迫切想要知道的——或许来自某个正在军队中服役的儿子。

图 13-2 卡尔·尤利乌斯·米尔德，《劳滕贝格牧师一家》，1833 年，水彩画，44.7×43.1 厘米，汉堡艺术厅，汉堡。

图 13-3　约瑟夫·丹豪泽，《三角钢琴边的李斯特》，1840 年，板面油画，1.19×1.67 米，国家美术馆，柏林。

房间的陈设简单但舒适，窗帘整齐地分开，还有花卉、银质和瓷质茶具、浆洗过的桌布和编织的地毯。牧师的椅子和木质温水桶都是典型的比德迈式家具，简洁优雅的弧线颇有法国帝政风格的遗风。贴有墙纸的墙面上挂满了肖像画、素描，以及名画的印刷品。艺术是比德迈式家居中不可或缺的一部分，人们常常会用小幅表现居家场景（这幅《劳滕贝格》肖像本身就是个例子）、城市风光、风景及肖像的绘画布置房间。

《劳滕贝格牧师一家》既是一幅风俗画，又是一幅群像。这类绘画被称为人物风俗画（conversation piece），它描绘的是参加某项社交活动的人物群像。这样的图画在比德迈时期风靡一时，因为它们完美地体现了当时热衷社交的文化。维也纳画家约瑟夫·丹豪泽（Jozef Danhauser）画的《三角钢琴边的李斯特》（Liszt at the Grand Piano，图 13-3）是又一个比德迈式人物风俗画的实例。画中著名匈牙利作曲家兼钢琴家弗朗茨·李斯特正在室内为一群巴黎友人演奏。窗台上放着李斯特的偶像贝多芬的胸像，尽管处于背景之中，仍然引人注目。把这里的李斯特与法国浪漫主义画家亨利·莱曼画的肖像（参见图 10-23）比较一番，会有很多收获。莱曼的肖像展现出李斯特是一位卓尔不群的浪漫主义艺术奇才，而丹豪泽则让这位浪漫主义天才置身室内，英雄崇拜也瞬即变成了感伤谄媚。

丹豪泽的画从内容到形式都表现了典型的比德迈风格。这个时期的绘画倾向于尺幅小巧、细节精致、色彩鲜艳，颇有 17 世纪荷兰画家弗兰斯·范米里斯（Frans Van Mieris）、扬·斯汀（Jan Steen）、赫拉德·特博赫（Gerard Terborch）等人的风范。或许可以把丹豪泽的画与斯汀的一幅人物风俗画比较一下，这也是一幅表现家庭音乐会的作品（图 13-4）。17 世纪的荷兰绘画对于这个时期的艺术家和收藏家而言，是很常见的。即便是最普通的德意志王侯，都拥有私家画廊，

图 13-4 扬·斯汀，《画家范霍延一家》(*The Van Goyen Family and the Painter*)，约 1659—1660 年，布面油画，84.5×101 厘米，纳尔逊 – 阿特金斯艺术博物馆，堪萨斯城。

而荷兰大师的绘画在其中占了多数。不过，比德迈式绘画之所以类似于 17 世纪荷兰绘画，不单单是因为荷兰绘画比较常见，这还说明了它们之间共同的社会和政治价值观。在德语国家和法国，17 世纪荷兰共和国的资产阶级文化，乃是 19 世纪中期自由派资产阶级的榜样。

城市风光与风景画

比德迈式绘画不仅描绘资产阶级的家庭生活，还有户外活动，既有城市的，也有乡村的。约翰·埃德曼·胡梅尔 (Johann Erdmann Hummel，1769—1852) 的《柏林欢乐园里的花岗岩大碗》(*Granite Bowl in the Pleasure Gardens of Berlin*，图 13-5)，描绘了柏林皇宫（已毁）门前的花园。画面中央硕大的碗，是 1830 年代在市中心兴建的一系列城市美化工程中的一项。胡梅尔选取的是巨碗尚未被卸下摆放妥当之际，所以它仍然是柏林市民猎奇和感叹的对象。观众们走到巨碗跟前欣赏，兴奋地看到自己的模样歪歪扭扭地映在那闪闪发光的大理石光滑表面上。胡梅尔的画是秩序井然的资产阶级社会的绝佳写照，政府和教会的双重权威，保障了臣民生活的安定繁荣。

丹麦画家克里斯滕·克布克 (Christen Købke，1810—1848) 的《索特达姆湖堤远眺》(*View from the Embankment of Lake Sortedam*，图 13-6)，展现了两位站在栈桥上的女子，她们在哥本哈根城外的湖边举目远眺。尽管这幅画令人联想到了卡斯帕尔·大卫·弗

图 13-5　约翰·埃德曼·胡梅尔，《柏林欢乐园里的花岗岩大碗》，约 1831 年，布面油画，66×89 厘米，国家美术馆，柏林。

图 13-6
克里斯滕·克布克，《索特达姆湖堤远眺》，1838 年，布面油画，53×71.5 厘米，国立艺术博物馆，哥本哈根。

第十三章　从维也纳会议到德意志帝国统一前（1815—1871）德语世界的艺术　301

图 13-7　卡尔·布勒兴,《屋顶和花园的景色》, 约 1835 年, 板上纸面油画, 20×26 厘米, 国家美术馆, 柏林。

雷德里希, 特别是背面人物的运用（参见第 166 页）, 但是它更加世俗化。弗雷德里希的人物往往惊叹于自然界的鬼斧神工, 克布克画中的女子则不同, 她们正望着一艘满载观光客的小船驶向湖中开始一天的游览。在游客前方那湖对岸的堤岸上, 可以看到一排排文明的标志——房屋、风车, 还有现代化工厂里的巨大烟囱。显然, 这已经不是浪漫主义画家笔下广袤无边、桀骜不驯的自然了, 而是经过治理、开发过的自然。

柏林画家卡尔·布勒兴（Karl Blechen, 1798—1840）可以说是 19 世纪上半叶最杰出的德国风景画家, 人类给大自然造成的影响也是他作品中一个重要的主题。《屋顶和花园的景色》（*View of Roofs and Gardens*, 图 13-7）画于 1835 年前后, 它与弗雷德里希等浪漫主义风景画家的作品大相径庭, 因为它专注于稀松平常、零乱不堪的景象。布勒兴的画展现了通过窗户看到的房子、后院、棚屋等景物。不过, 艺术家赋予了这个世俗的场面以丰富的视觉趣味。他将临近的屋顶斜坡置于画面的前景中, 使之成为一个前景反衬（repoussoir）, 这一惊人的元素把观众的目光引向栅栏、花园和树丛, 直达远处的地平线。人工建造的东西有规整、平坦的轮廓, 而自然界的事物外形参差、材质各异, 两者对比鲜明, 再加上生动地刻画了阴雨天里的天光, 画幅也因此增色不少。

比德迈式肖像画

正如七月王朝时期的法国, 比德迈时期的德语国家也很时兴肖像画。不论是室内集体肖像（如米尔德的《劳滕贝格牧师一家》）还是独幅肖像, 需求都很大。《冯·施蒂尔勒-霍尔茨迈斯特夫人肖像》（*Potrait of Frau von Stierle-Holzmeister*, 图 13-8）就是其中颇为

图 13-8
费迪南德·格奥尔格·瓦尔德米勒,《冯·施蒂尔勒-霍尔茨迈斯特夫人肖像》,约 1819 年,布面油画,54×41 厘米,国家美术馆,柏林。

图 13-9
伊丽莎白·耶里考-鲍曼,《格林兄弟双人像》,1855 年,布面油画,63×54 厘米,国家美术馆,柏林。

典型的一例,这幅画作于 1819 年前后,出自维也纳画家费迪南德·格奥尔格·瓦尔德米勒(Ferdinand Georg Waldmüller,1793—1865)之手。冯·施蒂尔勒-霍尔茨迈斯特夫人是德意志资产阶级的代表,画中的她容光焕发。她的圆脸蛋由一顶镶着布鲁日(Bruges)蕾丝花边的软帽衬托着,里边滑出了好几缕紧致而迷人的发卷。她那富态的身体被裹进了一件条纹真丝礼服里,竖缝的荷叶边、系带的结头和沉甸甸的金腕表都凸显出这身衣服很紧身。瓦尔德米勒像同时代的安格尔那样(参见第 233 页),画肖像的时候既仔细又精确。只是安格尔喜欢取悦被画者,抚平他们的皱纹,美化他们的身段,瓦尔德米勒却真实地画出每一丝头发、每一处细纹和每一颗疣子。

女画家伊丽莎白·耶里考-鲍曼(Elizabeth Jerichau-Baumann,1818—1881)的《格林兄弟双

人像》(*Double Portrait of the Grimm Brothers*，图13-9），展现了19世纪初期德语国家肖像画的另一番面貌。它提醒我们，比德迈时代的中产阶级不仅仅包括富有的实业家和专业人士，还包括德语国家的知识分子。这幅肖像表现了雅各布·格林和威廉·格林（Jacob and Wilhelm Grimm）两兄弟，他们在1812至1820年间汇编出版了一批德国民间故事，并因此扬名世界。画中画的是两位学者的半身像，造型简洁，一位是侧面像，另一位呈半侧面，手里拿着书和鹅毛笔，提醒观者他们的学者身份。耶里考－鲍曼替两位画像的时候，他们正着手合作编纂一部三十二卷本的德语词典。较之冯·施蒂尔勒－霍尔茨迈斯特夫人像，他们的肖像展现了丰富的精神内涵。两兄弟的姿势和专注的表情说明他们潜心于学术研究。

德语国家童话故事画

格林兄弟倾心童话，源于德国浪漫主义者对民间文化的痴迷（参见第152页）。他们编写的德语故事书使民间文学在中产阶级中普及开来。维也纳插图画家、油画家莫里茨·冯·施温德（Moritz von Schwind，1804—1871）顺应这股潮流，尤其擅长描绘出自流行的故事和传说的情节和人物。其中有些画的构思是叙事性的组画，一组画讲述一个故事，类似于现在的连环画。其他的则描绘单个童话人物。比如，《吕贝察尔》（*Rübezahl*，图13-10）画的就是一个人见人爱的山林地精吕贝察尔（字面意思是"萝卜的数目"），他在林间游荡，想找个妻子。

冯·施温德笔下的童话场景写实感强。吕贝察尔徒步穿越一座阴森恐怖的树林，四周遍布扭曲多节的树木。他面若一位中年男子，身穿一件连帽雨衣和短上衣，露出光秃秃的腿和松松垮垮的袜子。据说吕贝察尔是按照一位慕尼黑画家的模样塑造的，除了那撮巨大的、向前突出的胡子外，其他特征都非常写实。尽管衣着奇特、行为古怪，冯·施温德把吕贝察尔表现成真人模样，观众情不自禁地会把它当做真实存在的人物，哪怕是某个遥远的童话世界里的人物。19世纪，人们特别欣赏这种亦真亦幻的糅合。时至今日，童话书插图仍然大量沿用这种画法，受欢迎的程度不减当年。

图13-10 莫里茨·冯·施温德，《吕贝察尔》，1851年，布面油画，64×38厘米，沙克美术馆（Schackgalerie），慕尼黑。

德语国家的美术学院

英法两国都有不容争议的艺术之都（伦敦和巴黎），德语世界就不同了，有好几个势均力敌的艺术中心。其中包括柏林、德累斯顿、杜塞尔多夫、慕尼黑和维也纳，每个地方都各有一座美术学院。柏林和德累斯顿两地的美术学院是其中最古老的，均始建于1697年，并分别于1786年和1765年重建。维也纳美术学院始建于1772年，而慕尼黑和杜塞尔多夫美术学院则始于19世纪初期（分别是1808年和1819年）。

19世纪德语国家的美术学院发挥了重要的作用，其中好几所早已名声在外。尤其是杜塞尔多夫和慕尼黑美术学院，吸引了大批外籍学员，随着时间的推移，

逐渐赶超巴黎和伦敦。美国艺术家尤其倾心德语国家的美术学院。如理查德·卡顿·伍德维尔（Richard Caton Woodville, 1825—1855）和伊斯特曼·约翰逊（Eastman Johnson, 1824—1906）就曾在杜塞尔多夫求学，而弗兰克·杜韦内克（Frank Duveneck, 1848—1919）、约翰·特瓦克特曼（John Twachtman, 1853—1902）和威廉·梅里特·蔡斯（William Merrit Chase, 1849—1916）则受业于慕尼黑美术学院。

和英法两国一样，德语国家的美术学院也定期举办展览。其中大多数都是地方性的活动，很少有外籍艺术家参与。的确，为了赢得世界性的声誉，德语国家的艺术家更愿意在巴黎的沙龙，乃至世界博览会（参见第347至358页）的艺术展上展示他们的作品。

德语国家的美术学院和英法两国的学院一样，固守古典的理想主义和画种的高低等级。他们重视历史画，轻视等级较低的画种，如肖像画和风景画。由此产生了专业要求与市场需求之间的差别，德国艺术家们不得不绘制巨幅历史画以巩固自己的专业地位，同时还得画些小幅的风俗场景、肖像和风景画糊口。

学院派历史画

从1824年到1840年，彼得·科内利乌斯出任慕尼黑美术学院的院长，他曾在罗马开创拿撒勒画风（参见第155页），如今对这种业已成熟的画风推崇备至，因此这里的历史画水准也有了极大的提高。这种风格在很大程度上受到了意大利文艺复兴美术的影

图13-11　卡尔·特奥多尔·皮洛提，《华伦斯坦遗体旁的塞尼》，1855年，布面油画，3.18×3.7米，新美术馆，慕尼黑。

响，1850年代中期之前，它一直被德语国家学院派历史画奉为圭臬。当时，卡尔·特奥多尔·皮洛提（Karl Theodor Piloty, 1826—1888）年届30，受聘于慕尼黑美术学院，他引进了一种更加写实的新技法，来描绘历史场面。1856年，皮洛提得以受聘，是与他的《华伦斯坦遗体旁的塞尼》（Seni by the Corpse of Wallenstein，图13-11）前一年在学院展览上获得轰动性的成功分不开的。这幅巨幅油画取材于三十年战争（1618—1648）期间的一则故事，表现的是阿尔伯莱希特·华伦斯坦（Albrecht Wallenstein）这位叛变的神圣罗马帝国军队统帅，遭到谋害的场面。华伦斯坦本人的占卜师塞尼，之前曾从星象中预测到了他暴死的命运，此时他正站在主人的遗体边。可以把他沉思冥想的姿势，读解为对死亡和虚无的世俗追求的思考，比如政治、旅行、学问等方面的追求，画中分别用桌上的密封文件、地球仪和书籍这些静物加以象征。塞尼还有可能是在想着统帅身后的结局，他曾欺骗皇帝，背弃了他的信任。

《华伦斯坦遗体旁的塞尼》不同于同时代理想化的拿撒勒派绘画，它是一幅准确、精细地重现历史事件的作品。这幅画使人想起了当时法国历史画家们的作品，比如德拉罗什的《爱德华的孩子们》（参见图10-12）。强化的色彩、对光线和材质的精准描绘，把皮洛提的画与科内利乌斯及其画派的作品区分开来，后者色彩柔和、笔触细腻、光线平均（参见图7-4和图7-5）。所以，皮洛提生动的历史画风格才会成为拿撒勒派之外的一种重要画风。此外，它还在德语国家以外的地区广受欢迎，影响甚至波及东欧和俄国（参见第453页）。

阿道夫·门采尔

尽管皮洛提的历史画模式在德语国家颇为普及，但还有其他不同的历史画法。其中之一可以在阿道夫·门采尔（Adolph Menzel, 1815—1905）早年的作品中窥知一二。他画了一系列中等尺幅的历史风俗画，歌颂18世纪普鲁士国王腓特烈二世（Frederick II, 1712—1786），也就是我们熟知的"腓特烈大帝"的时代。

门采尔是石印工人的儿子，最初从事的是书籍插画工作。他起初是因为替弗朗茨·库格勒（Franz Kugler）的《腓特烈大帝传》（Geschichte Friedrichs des Grossen）绘制了近四百幅插图而出名的，该书于1840年在莱比锡出版。门采尔为制作插图而画的素描稿需要交到专业的木刻工手中，以便刻印复制，如今它们虽已经佚失，幸而有几幅预备素描稿被保存了下来。这些画大多描绘的是腓特烈大帝曾经生活过的地方，门采尔参观过这些地方，并画下速写，为的是增强插图的准确性。

他那幅题为《波茨坦皇宫中腓特烈大帝的书房》（Frederick the Great's Study in the Palace of Potsdam，图13-12）的画，是为《书桌前的国王》（The King at his Desk，图13-13）这幅插图而作的准备。画中展现了波茨坦新皇宫（Neues Palais）内部的陈设，这里是腓特烈大帝的住所之一（毁于1945年）。为了含蓄地描绘宫殿的洛可可风格，门采尔采用了自由随意的画法，它与比德迈时期美术学院里练习的具有紧凑古典轮廓线的风格大相径庭。尽管他的技法很适合表现洛可可

图13-12　阿道夫·门采尔，《波茨坦皇宫中腓特烈大帝的书房》，1840年，铅笔画，20.8×12.7厘米，铜版画陈列馆，柏林。

图 13-13 阿道夫·门采尔,《书桌前的国王》,弗朗茨·库格勒著《腓特烈大帝传》中的插图,1840 年,木口木刻,109×85 厘米,铜版画陈列馆,柏林。

题材,但是,在学院派的圈子里,基本上都是批评之声。比如,柏林美术学院院长约翰·戈特弗里德·沙多(Johann Gottfried Schadow,1764—1850)认为门采尔的插图不过就是"涂涂写写"罢了。

门采尔在《腓特烈大帝传》系列插图取得成功后,开始为柏林美术学院举办的展览创作一系列相关的油画。其中《无忧宫中腓特烈大帝的长笛演奏会》(The Flute Concert of Frederick the Great at Sansouci,图 13-14)最受欢迎。和不少德意志王侯一样,腓特烈大帝也是一名长笛爱好者。他每周要演奏好几个晚上,由他的宫廷室内乐队伴奏。在门采尔的画中,国王站在无忧宫内的一间会客室里——这是一座坐落于波茨坦的花园宫殿。在他的右侧,可以看到他的宫廷羽管键琴演奏师卡尔·菲利普·埃马努埃尔·巴赫(Carl

图 13-14 阿道夫·门采尔,《无忧宫中腓特烈大帝的长笛演奏会》,1852 年,布面油画,1.42×2.05 米,国家美术馆,柏林。

图 13-15　阿道夫·门采尔,《阳台间》,1845 年,板面油画,58×47 厘米,国家美术馆,柏林。

真人布景

门采尔的《腓特烈大帝无忧宫中的长笛演奏会》如同舞台剧中的一幕,适合以此为原型,表演"真人布景"(tableaux vivants)。19 世纪,真人布景活动风靡一时,一群人会穿着打扮一番,摆出姿势,以营造出绘画般的效果。真人布景可以发挥想象,也就是主题和构图都由表演者构思,也可以将早期大师或同代画家的作品作为原型。

在各大美术学院,真人布景表演既是一种社交活动,又是大家喜闻乐见的消遣方式,学生们总是任意发挥,"重塑"知名的古代杰作。门采尔七十大寿之际,柏林美术学院的学生们表演了《长笛演奏会》,"演员们"还演奏了一首卡尔·菲利普·埃马努埃尔·巴赫的曲子。

Philipp Emanuel Bach),也就是皇家室内乐队的指挥约翰·塞巴斯蒂安·巴赫(Johann Sebastian Bach)之子。在他的左侧,亲朋好友和王公朝臣充当听众,彬彬有礼地聆听着音乐。星星点点的烛光是这幅画引人注目的一个地方。两盏巨大的玻璃吊灯把一束柔和的光打在观众和国王身上。乐师们身处昏暗的光影中,不过每人的曲谱架上各有一支蜡烛。

门采尔的画代表了一种新的历史观,与拿撒勒派文艺复兴风格的历史画和皮洛提新颖的现实主义风格历史画都不一样。门采尔和与他同代的法国人梅索尼埃一样,热衷于历史风俗画。不过,他没有采用梅索尼埃那样精细的画法。就像他的素描那样,他刻意效法洛可可油画的风格(参见图 1-8 弗拉戈纳尔的油画),以便营造出 18 世纪的风韵。只是这幅画在人物刻画方面过于写实(特别是画布左侧的群像),这才流露出 19 世纪

的痕迹。

1840年代及1850年代期间，尽管门采尔常向学院展览提交历史风俗画，他骨子里更喜欢描绘时下的生活，而且正是在他描绘柏林城里个人和公众生活的不同领域，以及城市周边风景的画作中，他的艺术创新精神才真正得以体现。《阳台间》（Balcony Room，图13-15）是他最出名的画作之一，它和《长笛演奏会》截然不同，不仅因为这里画的是当时的室内场景，而且这是一幅讲求视觉效果而不是讲述故事的画。这幅画表现的是家具不多的卧室一侧，法式落地窗打开着，微风轻拂长长的花边窗帘。两把比德迈式的椅子背靠着背，旁边是一面镜子，映出了房间的另外半边。画中充满了暗示，提醒观众有人在场，而且我们自然而然地会去想象之前发生的事情，正因如此，家具才会摆放得那么奇怪；不过纠结于这些事情终究是徒劳的，这迫使我们更多关注作品的视觉效果。

于是，我们诧异于清早的晨光和柔和的微风，门采尔的表现很到位。画中物体的精细程度不尽相同，这也引起了我们的好奇。镜子和椅子刻画工细，而背景上的墙壁则只是粗粗的几笔。门采尔画中"对焦"准确度不一，这可能与当时的摄影有关。用当时那些早期相机拍照时，对准某个对象后就肯定会把其他东西都拍得很模糊。这也可能与人们对视觉的兴趣有关，德意志学者赫尔曼·冯·亥姆霍兹（Hermann von Helmholtz，1821—1894）加深了人们的这种兴趣，随后人们又意识到人的肉眼无法在它的视域中把每样东西都看得同样清晰。

门采尔生前，《阳台间》未曾展出。画家可能认为它不过是一幅习作。此外，当代题材作品没有纳入他早年的参展策略，他会优先提交历史画。直到1850年代晚期，门采尔才开始展出风景画和表现当代生活的作品。策略的改变可能与1855年造访巴黎世界博览会（参见第356和358页）有关。他必定在那里见识了库尔贝的作品，那几年，库尔贝一直大声疾呼，称画

图13-16　阿道夫·门采尔，《巴黎体育官剧场》，1856年，布面油画，46×62厘米，国家美术馆，柏林。

第十三章　从维也纳会议到德意志帝国统一前（1815—1871）德语世界的艺术

图13-17 阿道夫·门采尔,《轧钢厂》也叫《现代库克罗普斯I》,1872—1875年,布面油画,1.58×2.54米,国家美术馆,柏林。

家应该描绘同时代的现实,而不是想象中的历史过去。1861年,《巴黎体育宫剧场》(The Théâtre du Gymnase,图13-16)在柏林展出,这与门采尔的旅行有直接的关系。这幅画描绘的是巴黎的一场演出,画中法国印象派和后印象派的手法已经初现端倪(参见图16-34和图17-5)。像《阳台间》那样,《巴黎体育宫剧场》也表明了门采尔对知觉的兴趣。画中视点升高,且呈倾斜状,画幅被分成舞台、乐队和观众三个部分,暗示出这可能是一名坐在包厢里的观众看到的景象。画面强烈的明暗对比进一步加强了剧场体验的真实感。

虽然19世纪的油画不断地朝着现实主义的方向发展,却很少会涉及工业题材,尽管这在报纸杂志的插图中很常见。画家们更关注农民而不是工厂工人;不论是库尔贝还是米勒都没有画过工业题材。总的说来,门采尔也回避这类题材,只有一幅画是个明显的例外。《轧钢厂》(Iron Rolling Mill,图13-17)也叫《现代库克罗普斯I》(Modern Cyclops I,库克罗普斯是希腊神话中的独眼巨人——译注),是创作于19世纪的最为惊心动魄的工业题材油画之一。这件气势宏大的作品,宽约1.58米,长近2.54米,于1876年在柏林展出,1878年又再次在巴黎世界博览会上亮相。

门采尔的《轧钢厂》表现了画家的故乡西里西亚(Silesia,现属波兰)一家生产铁轨的轧钢厂的内景。这幅画聚焦于其中的一台辊轧机,边上有几位工人在操作,他们的脸庞在红热铁水的映照下,显得异常明亮。在画幅的边缘上,我们可以看到几位工人正在休息——喝酒的、吃午饭的、擦洗脸上背上汗水的。远处,其他几台辊轧机依稀可见。

门采尔的画并没有像此前库尔贝和米勒的作品那样,流露出些许对劳工的同情。《轧钢厂》创作的时代正值俾斯麦政府扶持工业资本家、增强本国国际市场竞争力之际,这一举措受到了中产阶级的欢迎。虽然卡尔·马克思描述英国工人悲惨生活境况的《资本论》(Das Kapital)第一卷1867年在柏林出版,并于1873年再版,但是很少有德国读者对之抱有知识层面以外的兴趣。门采尔会对工厂感兴趣,是因为把它当做英雄题材的新类型,而不是关注社会问题。1879年这幅画展出之际,他撰写了长篇的说明文字,从中可以看出他感兴趣的是工业生产和工人在其中的作用,而不是出于对劳工阶层的同情。

现实主义与理想主义：
1870年代初的两股潮流

尽管门采尔生前就被认为是19世纪最伟大的德国画家之一，但他的影响却很有限。对于1850年至1875年的德国艺术而言，他的影响比不上法国画家，特别是库尔贝。后者对1860年代末1870年代初年轻一代德国画家影响很大，出现了几股地域性的现实主义潮流，尤其是在法兰克福和慕尼黑两地。

人们常常会把库尔贝对德国艺术的影响，和他1869年的慕尼黑之行联系起来。1869年，他在国际艺术大展（Great International Art Exhibition）上被授予巴伐利亚十字勋章（Bavarian Cross），此行他还结识了几位德国画家，其中包括青年画家威廉·莱布尔（Wilhelm Leibl, 1844—1900），库尔贝认为他的画是参展作品中最出色的。随后，莱布尔受邀前往巴黎，并在那里研习当时的法国绘画。

《乡村政客》（Village Politicians，图 13-18）作于1876至1877年间，是一幅乡村生活的特写，颇有库尔贝早期作品的风范，如《奥南的葬礼》和《石工》（参见图 11-3 和图 11-7）。五个不同年龄段的村民挤在一间屋子里，专心地看着其中一人手中的报纸。上面大概刊登了具有投票权的人员名单。因为期待已久的重要消息即将揭晓，莱布尔画中的人物，眉宇之间、手势之中流露出了紧张焦虑的情绪。莱布尔一丝不苟地刻画面容、姿态和手势，较之库尔贝是有过之而无不及，目的都是为了达到更加真实的心理效果。他那细节清晰的现实主义或许与他爱好摄影有关，此外，他还效法16世纪的德国肖像画家，如丢勒和汉斯·荷尔拜因（Hans Holbein, 1497/8—1543），特别是后者，人们常拿莱布尔成熟期的作品与之对比。荷尔拜因的作品，

图 13-18 威廉·莱布尔，《乡村政客》，1876—1877年，布面油画，56.6 × 96.8厘米，城市公园内奥斯卡·赖因哈特（Oskar Reinhart）博物馆，温特图尔，瑞士。

图13-19

汉斯·荷尔拜因，《德西德里乌斯·伊拉斯谟像》，1523年，板面油画，42×32厘米，卢浮宫博物馆，巴黎。

如著名的《德西德里乌斯·伊拉斯谟像》(*Portrait of Desiderius Erasmus*，图13-19)，启发了莱布尔，他的轮廓线清晰明朗，讲究脸和手的处理，最重要的是，人物刻画一丝不苟。

就在1870年代初，莱布尔刚刚打开艺术局面的时候，许多德国画家既不采用比德迈时代感伤的现实主义，也不效法门采尔和莱布尔所代表的新型现实主义。产生如此的反响，是因为年轻一代的画家和知识分子厌恶资产阶级的物质主义，以及艺术领域日渐浓郁的商业气氛。这些画家们认为，对于这些现象，现实主义既是其症候又是必然的结果。像前辈的拿撒勒画派那样，他们重新回归古典雕塑和意大利文艺复兴绘画的理想主义；其中很多人常年客居意大利。但是，他们又与拿撒勒画派不同，这批现实主义的反对者并没有形成统一的艺术运动，每个人的风格都不尽相同。

汉斯·冯·马雷斯(Hans von Marées, 1837—1887)或许是这批19世纪晚期的德国画家中最知名的了。冯·马雷斯最初是个现实主义画家，1860年代，他前往意大利，为一名德国收藏家临摹意大利绘画作品，于是渐渐痴迷于文艺复兴美术。若干年后的1873年，他受聘为坐落于那不勒斯市的德国动物学观测所绘制5幅巨幅壁画，画中需展现出那不勒斯湾的生活场面。《索伦托的橘林》(*Orange Grove of Sorrento*，图13-20)便是其中之一。画中有一片橘林，一个裸体男子背着身子，伸手从树上摘橘子。他身旁是个光着身子的小男孩，躺在地上把玩橘子。还有一个穿着衣服的小孩，坐在一边看；两个孩子身后，有一个老人，正在翻土。这幅画被诠释成一则人生寓言，代表了其中的不同阶段：小时候贪玩，成年时辛勤劳动，年老后为死亡和永生做准备。它传达了一种平和真挚的情感，使人想起人人平等、与世无争的大同世界。的确，可以把这幅画看做对古典黄金时代，甚至于《圣经》中天堂的重新诠释。

莱布尔和冯·马雷斯的创作道路说明了在19世纪的最后三十年，也就是德意志帝国的光辉时代里，德国画家们主要沿着两条道路发展。其中一条是现实主义道路，它将引领着德国画家们，走上19世纪晚期世界性的自然主义(Naturalist)之路。另一条是理想主义道路，预示象征主义运动的到来（参见第479页）。

图 13-20　汉斯·冯·马雷斯,《索伦托的橘林》,1873年,壁画,4.7×2.4米,德国海洋生物研究所,那不勒斯。

第十三章　从维也纳会议到德意志帝国统一前(1815—1871)德语世界的艺术

第十四章

维多利亚时代（1837—1901）的英国艺术

1837至1901年是英国维多利亚女王在位的时期。在这64年间，由于英国文化与她的统治密不可分，通常用"维多利亚时代"一词来加以描述。"维多利亚时代"含义广泛，可以同时用来形容这一时期主导性的道德价值取向与世风民俗，以及美术、建筑和文学。

维多利亚年纪轻轻18岁便登上了王位。她的两位伯父，也就是先王乔治四世（1811—1830年在位）和威廉四世（1830—1837年在位），均死后无嗣，因此，维多利亚这位乔治三世（参见第62页"**乔治王时代的英国**"）第四子的女儿，便成为了他们的法定继承人。从10岁时起，她就开始接受这方面的训练。据说，刚得知将要继承王位时，她说道："我能做得好。"

她的确胜任。在统治的64年间，她重塑了王权不可或缺的尊严。尽管其间君主政体的政治权力日渐削弱，维多利亚女王却使君主制本身深入民心，以至于时至今日，仍得以保留。她是如此的受人爱戴，当她离世之际，客居英国的美国作家亨利·詹姆斯（Henry James，1843—1916）写道，整个英国都感觉"失去了母亲"。

詹姆斯觉得维多利亚女王就像是一位国母，这种感受也与女王的家庭生活有关。她与表弟阿尔伯特亲王于1840年结婚，生育的孩子有九个之多。女王被孩子们簇拥着的照片，传播甚广（图14-1）。这些都强化了维多利亚作为女王和母亲的形象，并宣扬了在她任内得到最高重视的家庭价值观。

女王身着便服的形象出现在不少照片中，图14-1便是一例，这在某种程度上延续了这种传播媒介的传统。法国和奥地利王室也有类似穿着便服拍摄的群像。不过，不像拿破仑三世和弗朗茨·约瑟夫，维多利亚女王有意地宣传这类形象。她不是强调自己作为女王那至高无上的身份，而是倾向于把自己当做一个与其他国民心怀同样的理想和价值观的普通英国公民。芬顿拍摄的这帧照片丝毫没有显示其中家庭王室身份的地方。女王、亲王，以及王子公主们的举止和服装，与其他富裕的英国中产阶级家庭一般无二。

同样，在埃德温·兰西尔（Edwin Landseer）创作的《温莎堡今貌》（*Windsor Castle in Modern Times*，图14-2）中，我们看到年轻的维多利亚衣着酷似当时的中产阶级妇女，正在向刚刚打猎归来的丈夫嘘寒问暖。同时，他们的长女，年幼的维姬（Vicky），正带着她的宠物鸟查看一只死山鹑。尽管不会被误作一幅普通的英国家庭生活画卷，但这幅画反映出诸多备受维多利亚时代中产阶级社会推崇的美德：家庭和睦、夫妻恩爱、男士"张扬个性"、妇女忠诚顺从。

◀ 理查德·达德，《樵仙的妙招》（图14-9局部）。

维多利亚时代的社会与经济状况

维多利亚时代经历了重大的社会变革,这肇始于工业革命带来的经济压力。18世纪时,英国的社会结构如同一座金字塔,底层是无数无依无靠的贫农,中部是中产阶级,顶端是少数有权有势的贵族地主。到维多利亚女王登基之时,这个结构已经发生了巨大的变化。大批工厂工人如今与贫农一道充斥于底层社会。而富足的上层实业家则与贵族们势均力敌。上层精英

图 14-1　罗杰·芬顿(Roger Fenton),《1854年5月22日,白金汉宫花园中的维多利亚女王、亲王和八位王子公主》(*Queen Victoria, the Prince and Eight Royal Children in Buckingham Palace Garden, 22 May 1854*),温莎堡皇家档案馆,伯克郡。

图 14-2　埃德温·兰西尔,《温莎堡今貌》,1841—1845年,布面油画,1.13×1.44米,皇家收藏,圣詹姆斯宫,伦敦。

图 14-3 古斯塔夫·多雷，《荷兰屋，花园聚会》(Holland House, A Garden Party)，布兰查德·杰罗尔德著《伦敦：漫游》的插图，1872 年，木口木刻，20×24 厘米，私人收藏，伦敦。

阶级与广大下层阶级在政治和经济实力上差距甚巨。前者生活惬意乃至奢靡，而后者却挣扎于饥饿的边缘。如同 1830 年代及 1840 年代的法国（参见第 252 页），一小群敢于直言的记者、政客和知识分子站出来要求变革。某些转变也的确实现了。1842 年英国立法禁止雇佣妇女和 10 岁以下的儿童采矿。1815 年通过的《玉米法》(Corn Law)，因向所有的进口粮食征税（造成面包和谷物价格攀升）而不得人心，1846 年得以废除。但爱尔兰的贫农并未因这项举措获益，1845 及 1846 年土豆歉收，加之英国政府不愿助其摆脱困境，导致约五十万人相继死去，另有约一百万人移民美国。

社会经济问题得不到及时解决，这在维多利亚时代是症候性的。尽管诸如托马斯·卡莱尔 (Thomas Carlyle, 1795—1881)、查尔斯·狄更斯 (1812—1870)、查尔斯·金斯莱 (Charles Kingsley, 1819—1875)，还有德国移民弗雷德里希·恩格斯 (Friedrich Engels, 1820—1895) 等都先后著文披露各种社会不公，改革却举步维艰。即便是到了 1872 年，法国插画家古斯塔夫·多雷 (Gustave Doré, 1832—1883) 为英国记者布兰查德·杰罗尔德 (Blanchard Jerrold) 的《伦敦：漫游》(London: A Pilgrimage) 绘制的插图，仍生动地描绘出贫富之间的差异。比较一下他笔下荷兰屋的一场花园聚会与伦敦的一处贫民窟（图 14-3 和图 14-4），就能意识到横亘在富人与穷人之间的那道

图 14-4 古斯塔夫·多雷,《德鲁里街的奥林奇大院》(*Orange Court, Drury Lane*),布兰查德·杰罗尔德著《伦敦:漫游》的插图,1872 年,木口木刻,7×18 厘米,为私人收藏,伦敦。

鸿沟。

大约在多雷的绘画出版之际,对于变革的紧迫感最终导致了一系列法案相继出台。1878 年的《工厂法》(Factory Act)把每周的工作时间限定为 56(!)小时。其他法案分别改善了住房、公共卫生和教育。

维多利亚时代的艺术领域

维多利亚时代的中产阶级不仅控制了当时的政治和经济领域,还左右着英国的文化,因为主要的文化创造者和消费者均出自这一阶层。中产阶级读者为小说的普及推波助澜,因为他们嗜读沃尔特·司各特的历史小说,以及勃朗特姐妹(Brontë sisters)——夏洛特(Charlotte,1816—1855)、艾米莉(Emily,1818—1848)和安妮(Anne,1820—1849)——查尔斯·狄更斯和乔治·艾略特(George Eliot,真名 Mary Ann Evans,1819—1880)等人撰写的以那个时代为背景的故事。

美术方面,也是中产阶级占据了主导。1837 年,维多利亚女王登基之际,皇家美术学院从索默塞特大厦(Somerset House)迁至特拉法加广场(Trafalgal Square)边一幢新建的大楼内,并与国家美术馆分享此楼。在那里,一年一度的夏季展览就可以安排更多的绘画和观众了。就像巴黎的沙龙,这类展览成为了时髦的场所,吸引了大批渴望观展且被观看的造访者(图 14-5)。

对艺术家而言,夏季展览是提高知名度的契机,但是就像巴黎的沙龙那样,无助于他们出售作品。尽管热衷于此的收藏家们会前往画室,登门造访在展览上看中了其作品的艺术家,但是对一般随意的买家而言这么做并不现实。因此,从 1830 年代起,英国的艺术商人就成了在艺术家与公众之间发挥重要作用的中间人,这比在法国的情况还要早。为了鼓励艺术消费,他们在画廊里举办展览,供人们参观,现场购买。随着时代的推进,艺术商,特别是诸如托马斯·阿格纽(Thomas Agnew,1794—1871)和欧内斯特·甘巴特(Ernest Gambart,1814—1902)之类的大商人,影响不断扩大,因为他们掌握的不仅仅是画作的价格,还在一定程度上控制着他们所代理的艺术家画作的题材和风格。

1820 年之后,中产阶级艺术品消费者开始取代 18

图 14-5

乔治·伯纳德·奥尼尔（George Bernard O'Neill），《舆论》（*Public Opinion*），1863 年，布面油画，53.4×78.7 厘米，利兹市立美术馆。

世纪和 19 世纪初的绅士收藏家，但总的说来，他们缺乏后者在"游学旅行"期间获得的艺术史视野。他们偏爱小型的风俗画、故事场景、风景、动物和肖像画，而不是大尺寸的历史画和宏伟风格的肖像画。他们喜爱水彩、素描和版画。虽然大多数中产阶级艺术品消费者购买的艺术品只要能够装饰他们家中的墙面就足够了，但其中不乏真正的藏家。约翰·希普尚克（John Sheepshank，1787—1862）是位利兹的羊毛生产商，收藏了一大批同时代的油画和素描作品，1857 年，他把它们捐献给了维多利亚和阿尔伯特博物馆。罗伯特·弗农（Robert Vernon，1774—1849）是位马商，1849 年将他的当代艺术藏品遗赠予国家美术馆（现位于泰特不列颠美术馆）。

维多利亚时代早期的绘画：轶事题材

由于 1830 年代及 1840 年代市场需求的变化，越来越多的英国画家放弃了历史画——即便是在维多利亚时代之前，它也从未流行过。画家们投身于创作多愁善感又不乏浪漫情调的画面，取材于当代生活、历史，或者流行于德国比德迈时期和法国七月王朝时期的文学作品。理查德·雷德格雷夫（Richard Redgrave，1804—1888）创作的《穷教师》（*The Poor Teacher*，图 14-6）

于 1845 年在皇家美术学院展出，便是一例。这幅画受到了极大的欢迎，以至于雷德格雷夫为不同的收藏家复制了四五件复制品，也包括本书中的这幅。画面展示了教室里的一位穷教师，正在桌边吃着简单的一餐。她那一袭黑裙暗示了她正在服丧。她手中拿着一封信，可能是家里寄来的，似乎引发了她的乡愁。"她认识到家里的日子捉襟见肘"，这是展览图录里的说明文字。的确，通过把这位一袭黑衣的年轻女子置身于这暗黑的空间中，雷德格雷夫强化了她的孤寂感。

雷德格雷夫画作的成功很大程度上是由于它能够唤起观者的想象，构想出一段情节或轶事（anecdote）来。维多利亚时代对故事或者轶事画的趣味，与小说的普及不无关系，这恐怕是人们接触得最多的文学体裁了。大家会直接把拉德格雷夫的《穷教师》和夏洛蒂·勃朗特的《简·爱》作一番对比，这部小说出版于仅仅两年之后的 1847 年。它也是围绕着一个年轻的女教师展开的，她举目无亲，渴望着爱与同情，此外，两位作者的主题都与贫困有关：并不是工厂工人那样的赤贫，那样的话英国中产阶级公众就不会感兴趣了，这是一种文雅阶层的贫穷生活，能够唤起他们的同情之心。

雷德格雷夫作品中的轶事性，同样体现在维多利亚时代初期不少风靡一时的风俗画中。这类作品通常描绘文学或历史题材，其流行应归功于两位在维多利

图14-6 理查德·雷德格雷夫，《穷教师》，1845年，布面油画，64×77.5厘米，希普利（Shipley）美术馆，盖茨黑德区（Gateshead），泰恩威尔郡（Tyne and Wear）。

图14-7 大卫·威尔基，《克里斯托弗·哥伦布在拉比达修道院介绍他计划中的旅程》，1834年，布面油画，1.49×1.89米，北卡罗来纳州艺术博物馆，洛利（Raleigh）。

图 14-8 约瑟夫·诺埃尔·佩顿,《奥布朗与蒂姐妮娅的和解》,1847年,布面油画,76.2厘米×1.22米,苏格兰国家画廊,爱丁堡。

亚女王登基前就已经声名远播的画家,他们是大卫·威尔基(David Wilkie,1785—1841)和出生于美国的罗伯特·莱斯利(Robert Leslie,1794—1859)。威尔基的《克里斯托弗·哥伦布在拉比达修道院介绍他计划中的旅程》(Christopher Columbus in the Convent of La Rábida Explaining his Intended Voyage,图 14-7)代表了这两位艺术家及其追随者在 1830 年代及 1840 年代创作的作品。威尔基受到华盛顿·欧文(Washington Irving,1783—1859)撰写的哥伦布传的启发,他的画表现了拉比达修道院中的哥伦布父子,他们为了食物和水而在此停留。哥伦布正和院长交谈,表达自己有往西开辟一条通往印度的可能航道的想法。哥伦布言之凿凿,这位院长听后心潮澎湃,将他举荐给了伊莎贝拉女王的神甫,正是在这位女王的支持下,哥伦布的探险得以成行。

威尔基的画颇有 17 世纪西班牙艺术家委拉斯凯兹的随意风格,与雷德格雷夫巨细无遗的《穷教师》呈现全然不同的风格。就如 19 世纪中期的法、德两国那样,维多利亚时代英国的主导风格就是折衷主义。画家们博采各式历史资源之所长,既研习意大利文艺复兴盛期的绘画,也研习英国、荷兰、佛兰德斯以及西班牙等国家和地区 17、18 世纪的作品。新近开放的博物馆,特别是位于伦敦的国家美术馆(始建于 1824 年),使人们能够更加便利地欣赏到早期大师们的画作。

仙灵画:佩顿与达德

以历史和文学为主题绘制的画作中,有一个独特的亚类型,称之为仙灵画(fairy painting)。仙灵画是英国特有的画种,尽管它们与德国画家莫里茨·冯·施温德(参见第 304 页)根据童话故事创作的绘画有类似的地方。英国仙灵画最早出现在 18 世纪末 19 世纪初根据莎士比亚戏剧(尤其是《仲夏夜之梦》和《暴风雨》)而作的画中。弗塞利的《蒂姐妮娅和波顿》(参见图 3-9)可作为该画种早期的典范。仙灵画的流行也与维多利亚时代人们对超自然的、心灵的,以及玄妙的事物的兴趣有关。

苏格兰艺术家约瑟夫·诺埃尔·佩顿(Joseph Noël Paton,1821—1901)绘有不少仙灵画,其中包括根据《仲夏夜之梦》而作的《奥布朗与蒂姐妮娅的和解》(The Reconciliation of Oberon and Titania,图 14-8)。画面中,经历了一番争吵的仙王奥布朗与妻子蒂姐妮娅在林中睡着了。他们之间的两个形象是各自灵力的化身,统治着整座森林——其中遍布着精灵,有男有女、有善有恶,他们在水洼中嬉水,在地面上玩闹,在树丛间蹦跳。如同大多数英国仙灵画,佩顿的作品是经过精雕细琢的幻想,因为其丰富的想象在当时备受推崇。

佩顿或许可以算是他那个时代最知名的仙灵画

图 14-9　理查德·达德，《樵仙的妙招》，1855—1864 年，布面油画，54×38.7 厘米，泰特不列颠美术馆，伦敦。

家，但是时至今日，这项殊荣非理查德·达德（Richard Dadd，1817—1887）莫属。自 1840 年代初，达德就开始向皇家美术学院提交根据莎士比亚戏剧创作的仙灵画。不过，如今，他的名气主要来自他后来在"疯人院"，也就是伦敦伯利恒皇家医院治病期间的创作。1844 年，达德因精神分裂症初犯，杀害了他的父亲，之后入院。《樵仙的妙招》（The Fairy Feller's Master Stroke，图 14-9）是他在疯人院里花了 9 年（1855—1864）时间画成的，画中极其丰富的想象和夸张的比例处理，集中体现了仙灵画的特点。把微小的人物放置在巨大的花朵、草丛、种子和榛子中间，使人同时想起了传统的和现代的童话故事。观众会立刻联想到同一时期由刘易斯·卡罗尔（Lewis Carroll，1832—1898）撰写的《爱丽丝梦游仙境》（Alice's Adventures in Wonderland）。同时，作为达德画作标志的深空恐惧（horror vacui）以及对细节的沉迷，均是精神分裂症患者的想象作品的特点。达德幻想的含义难以把握。这幅画表面上看似乎是围绕着"樵仙"展开的，他站在画面的前景中，举起斧头，仿佛要去劈开散落四周的巨大榛仁中的一枚。在这个神秘的樵仙身上，我们是否能

看出达德本人的某些杀戮倾向,在此变身为一个18世纪装束的小矮人,这难道不是改头换面的"他我"(alter ego)吗?

达德的油画和水彩,属于现存的精神病画家绘画作品中年代最为久远的一批。尽管在画家生前,作品默默无闻,但显然它们无论在艺术上还是医学上都展示出了足够的趣味性使人们把它们保存下来。不过,直到20世纪中期,因为人们对"局外者的艺术"产生新的兴趣,达德才得到了新的评价。1974年,伦敦的泰特美术馆(Tate Gallery)举办了大型回顾展,肯定了他作为一位重要的19世纪英国画家的地位。

维多利亚时代早期的风景画与动物画:马丁与兰西尔

19世纪最初的几十年里,风景画就已经赢得了很高的地位,在维多利亚时代早期,仍然很受欢迎。尽管康斯太勃尔去世的那年恰逢女王登基,整个1830年代和1840年代,透纳一直在皇家美术学院展出作品。事实上,1843年之后,因为青年批评家约翰·拉斯金(John Ruskin,1819—1900)出版了《现代画家》(*Modern Painters*)第一卷,人们对透纳作品的关注才达到了巅峰。拉斯金盛赞透纳是有史以来最伟大的风景画家,特别推崇他画中的"真"。

透纳的盛名阻碍了同时代许多年轻风景画家的发展,不过约翰·马丁(John Martin,1789—1854)除外。他天生就是一个制造气氛的行家,他画的惊心动魄的风景在维多利亚时代大受欢迎。他的《忿怒的大日》(*Great Day of His Wrath*,图14-10)展现了上帝给人间降下惩罚时那撼人的景象,正如《启示录》(6:17)中的预言:"因为他忿怒的大日到了,谁能站得住呢?"电闪雷鸣、火光冲天、巨石蹦落,或许可以把它视为对艺术中的崇高(参见第61页)迟来的注解。不过,它过分且夸张的"特效"更多是为了满足大众的消遣,而不是诠释柏克崇高的理念。马丁的画似乎受到了当时的全景画(参见第177页"吉尔丁与绘制全景画的时尚")、西洋景(参见第243页),以及幻灯表演的启发。对于19世纪中期的观众而言,它们能够带来强烈的视觉冲击,而且通常伴有人工声效,无不预示着现代电影

图14-10 约翰·马丁,《忿怒的大日》,1852年,布面油画,1.9×3米,泰特不列颠美术馆,伦敦。

的到来。

马丁的大部分画作都是大尺幅的,不适合中产阶级人士购买。如同在他之前的本杰明·威斯特和亨利·弗塞利那样,他靠的是营销所展出作品的黑白复制品。《忿怒的大日》由版画复制匠查尔斯·莫特兰(Charles Mottran)以精湛的美柔汀法铜版印刷术(一种特殊的雕版工艺,参见第18页"**艺术作品的复制**")复制而成,整个19世纪里,它们走进了千家万户。

在19世纪所有的画种当中,如今最不受重视的或许就是动物画了。不过,当初它可是风靡一时,不仅在英国如此,在欧陆和北美也一样。英国画家埃德温·兰西尔(1802—1873)在这个画种上声誉空前,甚至超过法国画家罗莎·博纳尔(参见第277页),成了领军人物。兰西尔声名显赫,以致成为1855年巴黎世界博览会(参见第356页)上唯一获得荣誉奖章的英国画家。

兰西尔的作品可分为两大类。第一类表现的是居家的宠物,风俗性强;第二类表现的是荒野中的动物,可称之为英雄主义(heroic)动物画。《亚历山大与第欧根尼》(*Alexander and Diogenes*,图 14-11)影射的就是马其顿国王亚历山大大帝拜访哲学家第欧根尼的古典传说。第欧根尼对俗世的财富毫无兴趣,居住在一只桶中。兰西尔的画以狗喻人,因此,一条咄咄逼人的牛头犬成了亚历山大大帝,淡定冷漠的杂种狗代表了第欧根尼。在19世纪社会巨变到来之际,德国艺术史家里夏德·穆特尔(Richard Muther)称兰西尔画的都是"符合达尔文理论"的狗,因为通过把人的特点嫁接到狗的身上,兰西尔影射了人的进化过程。

兰西尔的"英雄主义"动物画,通常描绘身处天然环境中的牝鹿和牡鹿,常表现搏斗、逃逸中的紧张场面。《被猎杀的牡鹿》(*The Hunted Stag*,图14-12)曾于1833年在皇家美术学院展出,后为罗伯特·弗农收

图 14-11　埃德温·兰西尔,《亚历山大与第欧根尼》,1848年,布面油画,1.12×1.43米,泰特不列颠美术馆,伦敦。

图 14-12　埃德温·兰西尔,《被猎杀的牡鹿》,1833 年,板面油画,69.9×90.2 厘米,泰特不列颠美术馆,伦敦。

藏。画中的场景较之亚历山大和第欧根尼要"自然"得多。受惊的牡鹿和狂吠不止的群狗都是凭着本能行动,而不是像人类这样思考。然而,兰西尔画中触发动物行动的本能也都与人类相关联,比如恐惧和攻击。所以,这些画也具有道德意义,帮助观众认识到报复和愤怒这类冲动情绪的坏处。

维多利亚时代早期的肖像画与摄影术

19 世纪初期,英国画家笔下宏伟风格的肖像画技艺已十分精湛,但随着托马斯·劳伦斯(1769—1830)这最后一位代表人物的逝世,这类绘画风光不再。由于中产阶级取代了贵族阶级成为主要的艺术赞助人,只适合悬挂在城镇与乡村中那些宫殿般的宅邸内的肖像画自然没有了市场。维多利亚时代,人们需要的是尺寸适中、举止自然的肖像画。结果,画家们都不愿以肖像画为业,因为不仅很少能承接到重要的委托,而且来自摄影的竞争日渐激烈。

与法国一样,摄影也是 1830 年代在英国出现的。英国科学家威廉·亨利·福克斯·塔尔博特(参见第 245 页),在尼埃普斯和达盖尔之外,独立对数种化学物质的感光性进行了实验。大约在 1840 年时,他发明了一种实用的摄影技术,被他称为"卡罗法"(碘化银纸照相法)。福克斯·塔尔博特的卡罗法较之达盖尔银版法(参见第 243 页)的优点,首先是可以在纸张而不是银箔上显影,其次是可以多次复制。它的缺点是不够清晰。

到 1840 年代中期,福克斯·塔尔博特已大幅改进了他的技术。那时,大卫·屋大维·希尔(David Octavius Hill,1802—1870)和罗伯特·亚当森(Robert Adamson,1821—1848)这两位爱丁堡的肖像摄影师组

图 14-13　大卫·屋大维·希尔与罗伯特·亚当森，《托马斯·邓肯兄弟像》，1845 年或更早，根据卡罗法底片翻印的照片，11.8×12.4 厘米，乔治·伊斯曼博物馆，罗切斯特，纽约州。

成搭档，已在运用这项技术盈利。他们的《托马斯·邓肯兄弟像》（*Potrait of Thomas Duncan and his Brother*，图 14-13），不同于达盖尔银版法多采用刻板的正面姿势的做法（参见第 244 页），两人的照片看上去漫不经心、随性为之，但实际上为了照出这个效果，两人必定要保持这个姿势数分钟。漫不经心的样子是有意为之的，为的是把观众的注意力集中到人物的姿势和活动上，进而忽略模糊不清的面部。的确，照片中的面部只是大致有些明暗的区域，看上去像古旧、暗淡的油画。1848 年，希尔写道：

> 与达盖尔银版法相比，粗糙的表面、凹凸不平的纸张是卡罗法细节模糊不清的主要原因——这也是它的生命所在。它们看起来像是人类的一件不完美的作品——而不是对上帝的完美作品的糟糕呈现。

接下来的一代英国摄影师把摄影推到了新的高度，其中最重要的便是朱利亚·玛格丽特·卡梅伦（Julia Margaret Cameron，1815—1879）。卡梅伦是 19 世纪中期众多业余摄影爱好者中的一位，维多利亚女王本人也荣列其中。大多数爱好者都乐于偶尔拍上一张照片，但有些人，比如卡梅伦，力图获得专业的认可，他们把自己的照片冲印出来，并且参加摄影展览。卡梅伦的名气来自她为英国作家、艺术家和知识分子们拍摄的肖像。利用难以掌控但感光性能好的火棉胶（collodion）法，她可以实现强烈的明暗对比效果，颇有伦勃朗和委拉斯凯兹肖像画的风范。她为著名天文学家约翰·赫谢尔爵士（Sir John Herschel）拍摄的肖像（图 14-14）所用的技法是在刻意地模仿肖像油画，而不是为被拍摄者提供一幅完全相同的镜像。

政府的赞助与议会大厦

在维多利亚女王登基前三年，伦敦的一场大火烧毁了威斯敏斯特宫（Westminster Palace）的大部分建筑，其中包括议会大厦（House of Paliament）。为了找到最优秀的建筑师来重建这批重要的政府大楼，遂举办了竞标大赛。1836 年，查尔斯·巴里（Charles Barry，1795—1860）及其助手 A. W. N. 普金（A. W. N. Pugin，1812—1852）最终获胜。巴里是一位功成名就的建筑师，擅长的正是盛行于这一时期的历史折衷风格。不过，年轻人普金却是哥特式风格的热情仰慕者，这在他的所有设计作品中，均有体现。那时，他刚刚

图 14-14　朱利娅·玛格丽特·卡梅伦，《约翰·赫谢尔爵士像》，1867 年，蛋白照片，33.8×26.7 厘米，现代艺术博物馆，纽约。

图 14-15　查尔斯·巴里与 A. W. N. 普金，英国议会大厦，1840 年起重建，伦敦。

皈依罗马天主教。他在哥特式建筑中发现了一种精神品质，以及正直的道德情操；而在他看来，这正是异教的希腊罗马建筑，以及由此演变而来的文艺复兴和巴洛克风格所缺少的。

新落成的议会大厦（图 14-15）是在旧宫殿仅存的一部分，即威斯敏斯特议会大厅（Westminster Hall）周围建造起来的。大厦仿照 15 世纪末都铎（Tudor）王朝统治初期的晚期哥特式风格建成。巴里负责大厦的设计和外观，而普金负责绝大部分的内部装饰设计。由一幅当时的水彩画可见（图 14-16），贵族厅代表了他的设计风格，表现为对哥特式风格的重新诠释，精美的装饰，以及室内装饰的每个元素所展示的娴熟的手工艺。普金找来最出色的木匠、石匠、金匠和砖瓦匠，使他的设计呈现出精心雕琢的效果，而这正是中世纪艺术为他所欣赏的地方。

图 14-16　罗伯特·查尔斯·达德利（Robert Charles Dudley），《大法官坎贝尔在贵族厅》（Lord Chancellor Campbell in the Peers' Lobby），1861 年，水彩画，议会资产，伦敦。

1841年，在阿尔伯特亲王的主持下，成立了一个皇家委员会，商议威斯敏斯特宫的室内装饰事宜。委员会认为，一批大型绘画和雕塑（效法路易-菲利普坐落于凡尔赛的法国历史博物馆，以及巴伐利亚路德维希一世位于慕尼黑的皇宫）不仅于建筑物有益，还能够提升英国艺术的整体水平。实际上，当时的政府成员确实有一种忧虑：英国艺术正走向衰败，沦落为中产阶级消遣的工具，"宏伟的"、"深刻的"艺术正在迅速消亡。

因此，1842年，组织了一场比赛，请艺术家们提交设计稿和湿壁画的样稿。决定采用湿壁画技法（这种画法在英国非常少见）来绘制议会大厦内部的壁画，显然是为了提升英国艺术的水平。文艺复兴时期每一位杰出的艺术家都曾运用过湿壁画技法，包括米开朗基罗和拉斐尔。而且，不少英国人认识到在拿撒勒画派的努力下，近年来这种画法正重焕生机，并且被成功地运用到德国的公共建筑中。

比赛结束之后，有将近十二位艺术家得到了聘任。为了使议会大厦成为名副其实的民族丰碑，他们必须从英国历史和文学中选取壁画的主题。不过，工程进展缓慢，最终不得不缩小规模。尽管如此，一部分壁画还是如期完成了，艺术风格则不尽相同。有些画延续着科普利和威斯特的宏伟风格历史画，其本身就受到了文艺复兴盛期艺术的影响。相反，其他一些作品体现了拿撒勒派的画风，受到了文艺复兴早期湿壁画的影响。

议会大厦中最为连贯的一组环形壁画，或许就是皇家更衣室（Royal Robing Room）中的组画了。威廉·戴斯（William Dyce，1806—1864）从托马斯·马

图 14-17

威廉·戴斯，《仁慈：高文爵士誓将慈悲为怀、绝不违背女士》，1854年，壁画，3.42×1.78米，议会大厦皇家更衣室，伦敦。

图14-18 多明尼科·韦内齐亚诺（Domenico Veneziano），《圣母、圣婴与圣徒》（Virgin and Child with Saint），约1445年，板面油画，2.08×2.13米，乌菲兹（Uffizi）美术馆，佛罗伦萨。

洛礼（Thomas Malory）的《亚瑟王之死》（Le Morte d'Arthur）中选取了五个片段，这是第一部讲述凯尔特族传奇人物亚瑟王的生平的白话故事，出版于1485年。维多利亚时代初期，亚瑟王传说受到了热烈的欢迎，取代了假托莪相（参见第63页）之名的史诗，成为英国的民族"经典"。

戴斯环形壁画的构思和绘画手法之所以能取得成功，与他先后两次赴罗马长期学习的经历有关。在那里，他熟悉了拿撒勒画派的观念和作品，产生了对文艺复兴早期艺术的兴趣和热爱。回到英国后，他仍然关注着拿撒勒画派的活动。1837年，他前往慕尼黑并作短暂停留，其间结识了尤利乌斯·施诺尔·冯·卡罗斯费尔德，当时他正在皇宫内创作以尼伯龙根之歌为主题的湿壁画（参见第157页）。戴斯可能是看到了这些歌颂日尔曼民族里程碑式的文学作品的湿壁画之后，受到了启发，选择了亚瑟王传说，因为它在英国文化中地位相当。

为了把皇家更衣室中的壁画串联起来，并且赋予它们现实意义，戴斯从亚瑟王传说中撷取的故事，多体现维多利亚时代早期颇受推崇的价值观念，尤其是虔诚、好客、仁慈、谦恭有礼和慷慨。《仁慈》（Mercy），副标题是"高文爵士誓将慈悲为怀、绝不违背女士"（Sir Gawain Swearing To Be Merciful and Never To Be Against Ladies，图14-17），描绘了高文爵士因在亚瑟王和桂尼薇王后（Queen Guinevere）的婚宴上，意外杀死了一名妇女而接受审判的场面。宫廷贵妇们由桂尼薇钦点，组成了陪审团，判处他毕生都得慈悲为怀、谦恭有礼，为女士们服务。在戴斯的壁画中，高文正宣誓他将信守女士们的裁决。在他身后，桂尼薇正主持宣誓仪式，而宫廷贵妇们则作为证人站立两侧。整组壁画中，这是最为接近15世纪意大利绘画的一幅。在布局上，这幅画酷似文艺复兴早期的神圣的对话（sacra conversazione）祭坛画，画中圣母和圣婴端坐在王位上，两侧簇拥着一群圣人（图14-18）。通过将桂尼薇王后和圣母马利亚对应，戴斯赋予这位凯尔特族王后以神的地位。与此同时，在皇家更衣室中把桂尼薇王后描绘成端坐在宝座上的王后，也是希望人们记住维多利亚女王的王室祖先。

拉斐尔前派兄弟会

戴斯成了维系拿撒勒派和一群年轻艺术家的重要纽带，1848 年，他们组成了拉斐尔前派兄弟会 (Pre-Raphaelite Brotherhood)，简称 PRB。他们效法拿撒勒兄弟会，是由一群年轻的理想主义画家和诗人组成的联合会，他们嘲讽中产阶级折衷、感伤、追求低俗轰动效应的品位。他们指责皇家美术学院屈从于这些庸俗的品位，绘画的标准也因放任自流而每况愈下。

兄弟会里的核心人物是年轻的但丁·加布里埃尔·罗塞蒂 (Dante Gabriel Rossetti, 1828—1882)，他是一位有抱负的画家兼诗人，祖籍意大利，他的亲和力把会员们吸引到了一起。两名皇家美术学院的学员，约翰·埃弗里特·米莱斯 (John Everett Millais, 1829—1896) 和威廉·霍尔曼·亨特 (William Holman Hunt, 1827—1910) 参与了进来，罗塞蒂的弟弟威廉（他成为了一名艺术批评家，并记录了拉斐尔前派的发展历史）和詹姆斯·柯林森 (James Collinson)、罗塞蒂的妹妹克里斯蒂娜 (Christina, 1830—1894) 的男友，也加入了这个团队。身为女性，克里斯蒂娜不能够参加兄弟会，尽管她也是一位重要的诗人。不过，她为这个团体自办的期刊《萌芽》(*The Germ*) 撰写了不少诗歌。

拉斐尔前派的成员都热衷于拉斯金的《现代画家》（参见第 323 页），至 1848 年，该书的前两卷已付梓。在第一卷中，拉斯金嘲弄了学院派趣味的大众，因为他们容易受"用笔的花招"或者一点"怪异表情"的影响，无视由"高尚的观念和完美的真实"构成的艺术。他著书立说的目的，其实就是要培养观众的鉴赏眼光。

为了创作出真实的美术作品，拉斐尔前派的成员们认为必须师法自然。因为，想要创作出具有高尚观念的作品，艺术家必须"对从前的艺术中率真、严肃以及真切的东西感同身受，不受传统习俗、自我标榜、生搬硬套的束缚"。就像拿撒勒派那样，拉斐尔前派在文艺复兴早期大师的作品（而非文艺复兴盛期艺术）中，找到了率真和严肃。拉斐尔前派这个名字，直接反映了他们爱好波提切利、吉兰达约 (Ghirlandaio) 和佩鲁吉诺的作品，胜过拉斐尔和米开朗基罗这样的文艺复兴盛期艺术家。

除了在文艺复兴早期艺术中寻找灵感之外，拉斐尔前派摒弃了 1830 年代和 1840 年代间风靡一时的感伤风俗题材，全身心地投入到关于严肃文学主题的创作中去。《圣经》、莎士比亚戏剧、亚瑟王传说是重要

图 14-19　约翰·埃弗里特·米莱斯，《木匠作坊里的基督》，1849—1850 年，布面油画，86.4×140 厘米，泰特不列颠美术馆，伦敦。

的创作源泉。就算是画风俗题材，他们也会注入深刻的道德意识，哪怕有说教之嫌，而这正是维多利亚时代早期的艺术所缺乏的。拉斐尔前派画家在处理这些严肃的、富有象征意义的题材时，其手法一丝不苟、高度写实，发展出所谓的象征现实主义（Symbolic Realism）的绘画样式。

拉斐尔前派成立之初，画家们特别痴迷于宗教题材。并非因为他们全都非常虔诚，而是他们认为宗教题材中有一种内在的精神力量，能够使他们在物欲横流的维多利亚时代保持自我。即便是最为稀松平常的形式，只要在特定的情境下，都可以表达出全体基督徒皆能领会的丰富的象征意义。

米莱斯的《木匠作坊里的基督》（Christ in the Carpenter's Shop，图14-19）参加了1850年皇家美术学院的展览，代表了拉斐尔前派的象征现实主义。这幅画的启发来自《圣经》，充斥着各种带有象征意义的形式和行为。小基督在约瑟的木匠作坊里玩耍，手被钉子刺了一下，这小小的意外预示着他后来的受难。约瑟察看他的伤势，马利亚跪倒在他身边，亲吻他。她神情悲哀，暗示了她预感到儿子即将在十字架上遭受磨难。画面右侧，小施洗约翰端来一盆水，点明了他接下来为基督施洗的任务。其他的象征包括梯子上的白鸽（圣灵）、基督头上木匠的三角尺（三位一体），以及远景中的绵羊（基督的广大信徒）。

米莱斯把《圣经》人物描绘成普通人，似乎去任何一家商店都有可能碰到他们。他画工细腻，哪怕是不起眼的细节——约瑟脏污的指甲、地上的刨花——都精心描绘。如今，我们早已对电影电视中逼真再现基督生平的场面习以为常了。但是对于米莱斯的同代人来说，这幅画亵渎了神明，因为《圣经》中的人物和场景应该是理想化的，这样才能强调他们精神上的伟大。基本上没有哪位批评家喜欢《木匠作坊里的基督》，骂声一片。查尔斯·狄更斯称童年基督为"一个面容可憎、歪着脖子、哭哭啼啼、满头红发、身披睡袍的男孩"，圣母则"奇丑无比（几乎不可能有人能这样歪着脖子待上一小会儿），是这群人里最丑怪的，像来自下三滥的法国舞厅或者最底层的英国小酒馆"。米莱斯这幅画招来了如此恶评，以至于维多利亚女王盼咐把画送到她跟前，好自己来看个究竟。

同样是1850年，但丁·加布里埃尔·罗塞蒂在不列颠艺术促进会（British Institution for the Promotion

图14-20　但丁·加布里埃尔·罗塞蒂，《圣母领报》，1849—1850年，板上布面油画，72.6×41.9厘米，泰特不列颠美术馆，伦敦。

of the Arts）办的展览（皇家美术学院展览之外的一个选择）展出了一幅宗教画。《圣母领报》（Ecce Ancilla Domini，图14-20；标题意为"看哪，主的使女"）也遭到了激烈的批评，倒不是因为过于写实、有渎神之嫌，而是因为充满了说教的意味。罗塞蒂首先把艺术当做表达观念的载体。《圣母领报》展现了《路加福音》（1:30）中领报的场面。画中的圣母年轻怯弱，坐在床边。天使加百列朝她走来，他似乎是在打消她的疑虑："马利亚，不要怕。你在神面前已经蒙恩了。"天使手持一支洁白的百合，代表着纯洁，不过罗塞蒂放大了这种象征意义，几乎整幅画都笼罩在一片洁白的光影中。画中出现的几种明亮的色彩也同样具有象征意义。蓝色从来就是与圣母联系在一起的，而红色暗示着基督

第十四章　维多利亚时代（1837—1901）的英国艺术　　331

图14-21 威廉·霍尔曼·亨特，《世界之光》，1851—1853年，1858、1886年修复，板上布面油画，上方呈圆弧形，125×59.8厘米，基布尔（Keble）学院，牛津。

的鲜血。

罗塞蒂不同于米莱斯，并不热衷于巨细无遗地描绘细节。相反，他的画中形式化的元素少之又少。有意的简化处理也许是因为罗塞蒂熟悉戴斯的作品，但这更大程度上是由于他仰慕法国画家希波吕忒·弗朗德兰（参见第221页）。1849年旅法之际，后者的壁画给他留下了深刻的印象。

威廉·霍尔曼·亨特的《世界之光》（Light of the World，图14-21）1854年在皇家美术学院展出，罗塞蒂的《圣母领报》与它呈现出有趣的对比。尽管两幅画都有较窄的画幅、竖式的构图，都是宗教题材，但是，亨特的画寓意复杂、刻画精细。画中年轻的基督蓄着胡须，夜深人静时正在敲门。他的装束俨然是一位牧师，身着绿色十字长袍，肩上披着绣花繁复的斗篷，头上顶着荆冠。他手中提着的明灯与他头顶的光环，是画中的两大光源。像米莱斯的《木匠作坊里的基督》那样，这幅画也有着丰富的细节，各有各的象征意义。1865年，亨特在一份有关这幅画的小册子中把前景上的草丛解释为"虚掷的热情"，背景中被忽略的果园是"上帝花园中被人们忽视的财富"，灯是"真理的守护者"，遍布其上的斑斑锈迹则是"遭腐蚀的天资"。

与米莱斯和罗塞蒂不同的是，亨特的画不是图解《圣经》故事。相反，它用图像把基督是人类的朋友和宽慰者的象征意义表现了出来。这幅画同时受到了多段经文的启发，其中包括《约翰福音》（8：12）中的"我是世界的光"，以及《启示录》（3：20）中的"看哪，我站在门外叩门，若有听见我的声音就开门的，我要进到他那里去，我与他，他与我，一同坐席"。

亨特这幅《世界之光》取得了极大的成功，出现了不计其数的雕版复制品和照片，这无疑是因为它把现实主义和理想主义完美地结合了起来。观众们对亨特细致入微、手法娴熟的刻画啧啧称奇。同时，他们对理想化的基督形象称赞有加。当米莱斯赞扬亨特画出了"迄今为止我所见过的最俊美……最可亲的基督头像"时，钦佩之情溢于言表。

拉斐尔前派与世俗题材

早在亨特那幅取得巨大成功的《世界之光》于1854年参展之前，米莱斯就已意识到像他的《木匠作坊里的基督》那样彻头彻尾的写实画法，很难使他获得公众的认可。《奥菲莉娅之死》（The Death of Ophelia，图14-22）于1852年参展，在这幅画中，他的策略有所不同：像亨特那样，他把现实主义和理想主义结合起来，创作了一幅富有美感、刻画精致、栩栩如生的画作。这幅画也标志着米莱斯放弃了宗教题材，转而从文学、历史和时下的生活中汲取素材。

《奥菲莉娅之死》出自莎士比亚的《哈姆雷特》

图 14-22　约翰·埃弗里特·米莱斯,《奥菲莉娅之死》,1851—1852 年,布面油画,上方两角呈弧形,76.2×112 厘米,泰特不列颠美术馆,伦敦。

图 14-23　威廉·霍尔曼·亨特,《良心觉醒》,1853—1854 年,布面油画,上方呈圆弧形,76.2×55.9 厘米,泰特不列颠美术馆,伦敦。

（第四幕第七场），表现了遭哈姆雷特抛弃的情人自尽而亡的场面——在哈姆雷特杀害了她的父亲之后，她就陷入了疯狂之中。米莱斯紧扣莎士比亚的文字，特别是对奥菲莉娅的刻画，诗人说她"好似一条美人鱼"，随着水流不时浮起，"嘴里还断断续续唱着古老的谣曲"。就像《木匠作坊里的基督》，米莱斯这幅《奥菲莉娅之死》对细节倾注了极大的心血。绿柳畔开满雏菊的自然美景，以及靓丽入时的奥菲莉娅，使这幅画成为展览上的赢家。

像米莱斯那样，1852 年之后，罗塞蒂也放弃了宗教题材，尽管他之后还会不时地回到这类题材上来。这样一来，为人虔诚的亨特，就成了唯一一个仍在继续创作宗教题材绘画的拉斐尔前派画家了。不过，1852 年之后，甚至连他也会时不时地画几幅文学和时下生活题材的作品。1854 年，他的《良心觉醒》（The

图 14-24 约翰·埃弗里特·米莱斯,《盲女》,1856 年,布面油画,82.6×62.2 厘米,伯明翰博物馆与美术馆。

Awakening Conscience,图 14-23)与《世界之光》一同参展,旨在作为其当代反衬物。画中表现了一个供富有男青年取乐的风尘女子突然间的悔悟。她从他的膝上起身,朝窗外望去。面对着大自然的光明和美好,她突然意识到自己的所作所为是有罪的。

画面的场景是一个维多利亚时代富有人家的房间,有地毯、锃亮的家具和各种小摆设。亨特精心刻画了所有的家居摆设和衣物,因为他认为它们代表着把人类的注意力从精神领域引向歧途的物质世界。他还请人在画框上刻上经文并且在展览图录中刊印出来,唯恐人们把这幅画的道德层面忽略掉。尽管如此,许多批评家仍会忽略这幅画的道德含义,而只关注其丑闻性质的耸动题材。

尽管心存崇高的理想,总的说来,拉斐尔前派画家并没有表现出对社会改良的兴趣。相反,他们沉迷于《圣经》和文学题材,似乎是要逃避时下生活中种种残酷的现实。几幅其他题材的绘画,说明了这个问题。米莱斯的《盲女》(Blind Girl,图 14-24)创作于 1856

图 14-25　福特·马多克斯·布朗,《劳动》,1852 年,1856 至 1863 年间曾重作此画,布面油画,上方呈圆弧形,1.37×1.97 米,曼切斯特市立美术馆。

年,触及了无家可归者的问题。一个盲女和她年幼的同伴坐在马路边,好像是在听远处传来的雷鸣。两人衣着褴褛,说明她们是在村落间游走的流浪者,边拉六角形手风琴,边举着杯子乞讨,勉强凑上几个先令。米莱斯这幅画的模特是中产阶级家庭的女孩,这也解释了他画的两个乞丐为何头发收拾得很妥帖,脸上也一尘不染。因此,较之库尔贝的《石工》和米勒的《拾穗者》(参见图 11-7 和图 12-25)画中人凌乱的头发和黝黑的、几乎看不清的面孔,这幅画差得很远。

在处于拉斐尔前派边缘的画家中,倒是能找到几幅更加真实地表现劳工的画。福特·马多克斯·布朗(Ford Madox Brown,1821—1893)就是其中之一,从 1848 年开始,他教罗塞蒂学画。布朗画了好几幅宗教和道德化主题的作品,接近米莱斯和亨特的画风。不过他还画过一幅巨幅油画,叫做《劳动》(Work,图 14-25),为的是唤起人们对劳工阶层以及贫富差距的关注。画面展现了伦敦一处设围栏的挖掘工地,几个工人在那里挖土或者搬砖头扛水泥。工地的左侧,一个赤着脚、衣衫褴褛的卖花女身后,跟着两位打着阳伞的中产阶级妇女。她们身后是一个头顶着一盒子糕点的点心师傅——布朗把这当做"生产过剩的象征"。前景中一群流落街头的孤儿与背景里那两位衣着光鲜的骑手遥相呼应。画面的右侧,有两位中产阶级男子在观察这群工人。一个是作家托马斯·卡莱尔,他在《过去与现在》(Past and Present,1843)中揭露了一些不公平的社会现象。另一位是 E.D. 莫里斯(E. D. Maurice,1805—1872),他是工人学院的教师,因其先进的社会观念而知名。两人对英国的社会现状都表现出了极大的关注,他们代表了观看这幅画的视角。

《劳动》并不是布朗独立构思的。这幅画由 T.E. 普林特(T. E. Plint,1823—1861)订购,他是首位热衷于拉斐尔前派绘画的藏家。普林特非常同情基督教社会主义者(Christian Socialists),这是一个成立于 1848 年前后的团体,成员包括莫里斯和小说家查尔斯·金斯莱。普林特对这幅画产生了浓厚的兴趣,并且要求布朗修改作品,以符合基督教社会主义的观念。

维多利亚时代中期的风俗画与摄影

正当拉斐尔前派画家们试图赋予绘画以宗教或者道德意义的时候，曾在他们登上画坛前风靡一时的风俗画，从19世纪中期开始一直平平无奇。不过，这类绘画的关注点逐渐从轶事性转向描绘性。一股以细致、纪实的手法描绘中产阶级生活的新风尚，开始兴起。威廉·弗斯（William Firth，1819—1909）从1850年代中期起，绘制了一系列作品，记录中产阶级在海边、赛马会上，或者火车站里的大众生活场景。《在海边（拉姆斯盖特海滩）》（At the Seaside [Ramsgate Sands]，图14-26）是这个系列中的第一幅。1854年，它在皇家美术学院的夏季展览上展出，被维多利亚女王本人买下，这无不说明了它所获得的巨大成功。弗斯与库尔贝同年，而且两人都有描绘时下生活的共同爱好。然而，他们的方法却截然不同。弗斯缺少库尔贝那样的政治热情。相反，他要做的就是给观众取乐，用微缩画一般的画风，把服装的每一个细节以及面部的每一点微妙的表情都表现了出来。看他的画能够得到无穷无尽的乐趣，因为总有观众没发现的东西。

尽管描绘型的风俗画是维多利亚时代中期出现的"新事物"，类似雷德格雷夫《穷教师》那样富有轶事性的风俗画在19世纪的大部分时候，仍然很受欢迎。

埃米莉·玛丽·奥斯本（Emily Mary Osborn，1834—1913）的《无名无助》（Nameless and Friendless，图14-27）便是一幅绘于1850年代的典型作品。它的作者是维多利亚时代中期，活跃于英国的众多女画家之一。女性不可以参加美术学院的展览，而且要打开局面进入艺术圈往往困难重重，因为她们身在"老男孩关系网"（old boys' network）之外。尽管奥斯本本人获得了成功，但她必然意识到了其他女画家的窘境。在《无名无助》中，她画了一名年轻的女画家，把画送到艺术品经销商那里售卖。正当她和儿子焦急等待的时候，商人对作品流露出一股不屑一顾的神情。他无非是佯装没有兴趣，以便以最低的价格买下这幅画，即便如此，从其助手对画的兴趣上来看，这是一幅佳作。

维多利亚时代中期，叙事性的风俗图像仍然很受欢迎，摄影师们纷纷效仿。最著名的一位从业者便是亨利·皮奇·罗宾逊（Henry Peach Robinso，1830—1901），他的"艺术摄影"使他声名鹊起，从1858年开始，他每年都要发表一件这样的作品。其中第一件《逝去》（Fading Away，图14-28）表现的是一个垂死的女孩，家人陪伴在她的身旁。在当时的感伤小说中，不时会出现垂死的儿童和少年。不幸的是，这样的场景是根植于19世纪的现实生活之中的，那时候有很多年轻人患上"痨病"（肺结核）、霍乱和白喉。

罗宾逊用心演绎他的照片，还聘请模特摆姿势。那时候，还没有条件把整个场面都清晰地拍摄出来，所

图 14-26 威廉·弗斯，《在海边（拉姆斯盖特海滩）》，1854年，布面油画，76.2×154厘米，皇家收藏，圣詹姆斯宫，伦敦。

图 14-27　埃米莉·玛丽·奥斯本，《无名无助》，1857 年，布面油画，82.5×104 厘米，私人收藏。

图 14-28　亨利·皮奇·罗宾逊，《逝去》，1858 年，照片，24.4×39.3 厘米，皇家摄影学会，伦敦。

第十四章　维多利亚时代（1837—1901）的英国艺术

图14-29 奥斯卡·古斯塔夫·雷兰德，《两种人生》，1858年，明胶银版法照片，41×79厘米，乔治·伊斯曼博物馆，罗切斯特，纽约州。

以他把它分成几段进行拍摄，然后再把底片合在一起，以组成一张"合成照片"。这样一来，就可以达到明暗对比强烈且清晰的效果。

不计其数的摄影协会遍布英国各地，由它们举办的专门展览上，充斥着罗宾逊式的照片。为了迎合市场需要，照片被装裱在硬纸板上，配上衬边，再装上相框。照片的标题通常用凹凸的字母印在衬边上，有时候还会加上一段文字来强调作品的含义。比如，在《逝去》这件作品的衬边上面，就印有一段出自英国浪漫派诗人珀西·比希·雪莱（Percy Bysshe Shelley，1792—1822）的诗节：

> 这位绝世的佳丽，
> 　好比一座栩栩如生的云母石像，她周围
> 天蓝的筋络像一条条溪流，
> 　悄悄地淌过常年积雪的田野——
> 　钟情与爱慕她的，看着都心荡：
> 　她是不是将从此毁灭？

另一位在艺术摄影中展现现代生活中的种种轶事性场景的摄影师是瑞典人奥斯卡·古斯塔夫·雷兰德（Oscar Gustav Rejlander, 1813—1875），他也因此大获成功。不过，雷兰德最出名的是一幅超大尺寸的照片，叫做《两种人生》（*Two Ways of Life*，图14-29）。作品有一个宏大的寓言式主题，其中包含了几个经过用心编排的风俗场景。《两种人生》展现了一位年长的圣人，他向两位年轻人揭示了他们所选择的是什么样的生活。在他的右侧（我们的左侧），是一条毁灭之路：这里我们看到的是灯红酒绿的酒吧，除了妓女、酒鬼和游手好闲之人外，还有赌徒。在他的左侧（我们的右侧），我们看到的是合乎道德规范的生活，其中有工作、信仰、家庭和为善的场面。雷兰德的照片是用30幅底片印成的，尺幅巨大、内容庞杂、前所未有。它还因为其中显眼的裸体形象而备受关注。1857年，当它在曼彻斯特著名的"艺术珍宝"展上展出之际，受到了艺术和道德层面的双重攻击。幸而维多利亚女王以10几尼的重金购买了一幅《两种人生》的复制品，由此认可了雷兰德的作品。

从拉斐尔前派到唯美主义运动

至1850年代中期，拉斐尔前派兄弟会逐渐人心涣散。1855年米莱斯成家之后，越来越意识到为了养家糊口他必须迎合中产阶级的趣味。通过绘制多愁善感的风俗场景（通常以漂亮的小孩为中心主题），他获得了巨大的成功。1863年，他当选为皇家美术学院院长，

可以说是他那个时代里名气最大的英国画家了。亨特是拉斐尔前派画家中最虔诚的一位，为了使他的宗教绘画更加生动真实，曾多次造访圣地。

自从《圣母领报》反响平平以来，罗塞蒂几乎没有再画，此时，他也转向了全新的领域。1857年，他结识了颇有争议的诗人阿尔杰农·查尔斯·斯温伯恩（Algernon Charles Swinburne，1837—1909）。斯温伯恩的诗歌因其形式和包含"狂热肉欲"的内容而饱受批评。

斯温伯恩对法国文学如数家珍，对波德莱尔（参见第216和248页）和更早一点的泰奥菲尔·戈蒂耶（参见第223页）钦慕有加。后者是"为艺术而艺术"（l'art pour l'art）理论的主要倡导者，该理论认为艺术的角色既不是道德说教，也不是取悦、娱乐观众。艺术首先也最重要的目的是艺术本身。艺术必须满足感官的需要，应当是"唯美的"。此词源自希腊语aisthetikos，意思是"感官的"。

戈蒂耶的观念吸引着斯温伯恩，于是他就在朋友圈子里大肆宣传。到1860年代末，"为艺术而艺术"已经具备了相当的舆论基础，可以说掀起了一场"唯美主义运动"（Aesthetic Movement），尽管实际上并没有任何的团体存在。唯美主义运动受到了一系列复杂观念的指引，19世纪艺术史家沃尔特·佩特（Walter Pater，1839—1894）的相关表述最明白透彻。在成文于1877年的论文《乔尔乔内画派》（"The School of Giorgione"）中，佩特提出了两个重要的观点：首先，艺术高于自然（当然，这种观点并不新鲜，而是回到了新古典主义时期）；其次，内容不及形式重要。换言之，重要的不是题材，而是艺术家赋予作品的美感。佩特认为，最完美的艺术形式就是音乐，它没有内容，因此就是一种纯粹的艺术形式。他认为"一切艺术都会不断地上升到音乐的程度"，因为"在音乐中……可以找到完美艺术的真正典型或标准"。

就像1840年代晚期的拉斐尔前派兄弟会那样，唯美主义运动也是矛头直指占主导地位的资产阶级趣味。由于不看重作品的内容，唯美主义者们对深受中产阶级藏家喜爱的叙事性和描述性的风俗画嗤之以鼻。著名作家奥斯卡·王尔德（Oscar Wilde，1854—1900）是资产阶级文化最犀利的批判者之一，他对"风俗轶事画"不屑一顾。对他而言，"这样的图画……不但不会激发想象，反而会带来重重限制"。

罗塞蒂受到了唯美主义运动的启发，继续作画，绘制了一系列美丽动人、锦衣华服的年轻女子。画于1866年的《莫娜·范娜》（Monna Vanna，图14-30）就是一个例子。这幅画与其说是在讲故事，还不如说就是一个图像，它不是雷德格雷夫的《穷教师》那样的风俗画，不是要讲故事，而纯粹是为了视觉欣赏才去展现一幅图画或者说一个形象的。莫娜·范娜不是哪个真实女子的肖像，它表现的是一个理想中的女性形象。"女性"这个主题只不过是一幅优美图画的表现形式罢了。那么，题材的选择是随意且无关紧要的吗？

早在18世纪，人们就开始把对美的体验和情欲相对比。在埃德蒙·柏克《关于崇高与优美之观念起源的哲学探讨》一书中，"融合与疲惫的内在感觉"是情欲的特征，而对美的赏鉴能够软化"整个（人的）体系中坚固的东西"，他把这两者等同了起来。所以，在维多利亚时代的英国这样一个男性占据主导地位的社会里，美的观念自然而然地就与女性联系了起来。

其他唯美主义者，包括曾经拜师罗塞蒂门下的爱德华·科利·伯恩-琼斯（Edward Coley Burne-Jones，1833—1898），弗雷德里克·莱顿（Frederic Leighton，1830—1896），以及美国人詹姆斯·阿博特·麦克尼尔·惠斯勒（James Abbott McNeill Whistler，1834—1903），也专注于描绘女性，把她们当做作品的首要题材。伯恩-琼斯的《金梯》（Golden Stairs，图14-31）作于1876至1880年间，画的不是一位，而是十八位身穿长袍、沿着盘旋的楼梯拾级而下的女子。她们全都手持乐器，其中不乏中世纪时的古董。这幅画并没有在讲述或者图解一个故事，而是任由观众自由发挥，去猜想发生的一切。在形式上，《金梯》不乏亮点：它用色细腻，几乎都是由蓝、黄两色的不同调子组成的；它的构图呈半圆形；还有建筑的几何线条与女性身体不规则的轮廓线之间的对比。最后，音乐的主题使观众能够把画中的形式特点，如柔和的色"调"和形状的"和"谐，与音乐的调子、和声作对比。

唯美主义被美国画家惠斯勒演绎得淋漓尽致，他舍弃题材以便彻底地利用形式，在这点上他比19世纪的任何一位英国画家都要执着。惠斯勒是在新英格兰和俄国长大的，在法国学习艺术。结识了库尔贝之后，他绘制了不少现实主义的作品，而后移居英国，并加入到拉斐尔前派画家的行列中。

惠斯勒尤其痴迷于绘画与音乐的类比，以至于

图 14-30　但丁·加布里埃尔·罗塞蒂,《莫娜·范娜》,1866 年,布面油画,88.9×86.4 厘米,泰特不列颠美术馆,伦敦。

用诸如交响曲、奏鸣曲和夜曲这样的音乐标题来为作品命名。惠斯勒把佩特的观念发挥到了极致，已经非常接近20世纪的抽象绘画了。《白色的交响曲，作品3号》(Symphony in White, No. 3，图14-32)于1867年在皇家美术学院举办的展览上展出，画中有两个身着白衣的女孩和一张白色卧榻。用色只局限于各种不同调子的白色，只有女孩们的红头发和前景的绿色植物给画面增添了一点生气。如同伯恩－琼斯的画，他有意使室内棱角分明的装饰风格与女孩们"阿拉伯纹样"般的轮廓形成有趣的对比。

《白色的交响曲，作品3号》是惠斯勒首次用音乐标题参展的画幅。一位批评家评价说，这幅画"严格说来不是一首白色的交响曲"，因为在这幅画中还可以看到其他的颜色。惠斯勒能言善辩，他回敬这位批评家，是否认为："一首F大调交响曲里没有其他的音符，只能不断重复F、F、F？……呆子！"

惠斯勒是唯一一位认真钻研风景画的唯美主义者。在这些画中，他近乎达到了完全抽象的程度。他的大多数风景画都叫做《夜曲》，描绘伦敦的夜景。"夜曲"一词原本是用来指那些沉思冥想的钢琴曲，并且因浪漫主义作曲家弗雷德里克·肖邦（Frédéric Chopin，1810—1849）而知名。

《黑色和金色的夜曲：降落的焰火》(Nocturne in Black and Gold: The Falling Rocket，图14-33)或许是惠斯勒风景画中最出名的了（而且在当时就已广为人知）。一眼看去，这幅画像是一幅20世纪的抽象作品。再仔细看，才能看到河岸上的人影、树木、城市的灯火和深蓝色天空中燃起的焰火。这幅画展现的是伦敦克莱莫尼花园（Cremorne Gardens），这里定期举办焰火晚会。然而，惠斯勒的《夜曲》与其说是一幅写实的风景画，不如说是在表现由夜空中洒落的点点焰火营造出来的神奇氛围。如同惠斯勒的人物画那样，这幅风景也只用到了少数几种颜色，有从群青到黑蓝色的蓝色调，

图 14-31　爱德华·科利·伯恩－琼斯，《金梯》，1876—1880年，布面油画，2.69×1.17米，泰特不列颠美术馆，伦敦。

第十四章　维多利亚时代（1837—1901）的英国艺术　341

图 14-32　詹姆斯·阿博特·麦克尼尔·惠斯勒,《白色的交响曲,作品 3 号》,1967 年,布面油画,51.1×76.8 厘米,伯明翰大学巴伯(Barber)艺术学院,伯明翰。

及从乳白到橙色的黄色调,两者交相辉映。深蓝和黑色的背景只是薄薄地涂了一层,而天空中的焰火和火星则由一块块明亮的色块构成。

1877 年,伦敦邦德街(Bond Street)上著名的格罗夫纳画廊(Grosvenor Gallery)刚刚落成,在开幕展上这幅画首次展出。年迈的拉斯金指责这幅画缺乏细节,笔触过于随意。在一则有关这场展览的评论中,他写道,他"从未想到会有哪位纨绔子弟,把一罐子颜料扔到公众的脸上,还要叫卖两千几尼"。作为反击,惠斯勒以诽谤的罪名把拉斯金告上了法庭。随后的这场惠斯勒起诉拉斯金案可谓妇孺皆知,它成了验证"为艺术而艺术"这一理论的实例。在检察总长约翰·霍尔克爵士(Sir John Holker)的交叉询问下,惠斯勒强调一件艺术品不过就是艺术化的排列;尽管他创作作品可能没有花多少时间,难度也不大,但是作品中的观念和审美目的使它的存在既合理又有经济价值。类似的排列将成为现代主义的核心信条(参见第 344 页"惠斯勒诉拉斯金案")。

皇家美术学院

比较 19 世纪晚期英法两国的艺术界,最重大的差异在于两国国立学院的地位以及人们对它们的看法。在法国,从七月王朝开始,艺术学院与绝大多数法国艺术家之间的关系就日趋紧张,前者希望维持古典主义历史画伟大的传统,而后者则努力创造与自己时代合拍的艺术。艺术学院举办的沙龙只展示其成员及其学生创作的宏大作品,而大多数艺术家希望展览能够帮助他们打开知名度,以便卖画。类似的紧张关系并没有出现在维多利亚时代的英国。当法国沙龙一点点变化,以致最终解体的时候,英国皇家美术学院的展览却继续繁荣。1870 年代初期,法国沙龙遭遇第一次重创之际(参见第 376 页),皇家美术学院的展览从国家美术馆迁到了皮卡迪利的伯灵顿大楼(Burlington House),从此有了一栋独立的大楼。当然,皇家美术学院的展览也不乏批评者。许多艺术家抱怨说美术

图 14-33　詹姆斯·阿博特·麦克尼尔·惠斯勒,《黑色和金色的夜曲:降落的焰火》,1875 年,木板油画,60.3×46.6 厘米,底特律美术馆。

惠斯勒诉拉斯金案

1878年的这场惠斯勒诉拉斯金案是史上有关艺术的庭审中最吸引人的案件之一。惠斯勒起诉批评家拉斯金诽谤，是为了维护他以及全体艺术家决定什么是"艺术"，以及艺术家劳动的经济价值几何的权利。

惠斯勒在诉讼中获胜，但是只获得了1法寻（1/4旧便士，英国金额最小的钱币）的赔偿金，同时为这场官司付出了巨额的开销。他在庭审上的陈述，结集成《艺术与艺术批评》（*Art and Art Critics*），同年12月出版。下面摘录了惠斯勒在庭审期间的证词。

> 检察总长霍尔克："《黑色和金色的夜曲》的主题是什么？"
>
> 惠斯勒："这是一幅夜景，表现的是克莱莫尼花园的焰火。"
>
> 霍："不是克莱莫尼的景色吗？"
>
> 惠："如果它的题目是《克莱莫尼风景》的话，那么观众肯定会很失望。这是一件经过艺术化排列的作品。这就是我把它叫做'夜曲'的原因……"
>
> 霍："你画这幅《黑色和金色的夜曲》花的时间长吗？你花了多长时间整出了这么一幅画来？"
>
> 惠："哦，我恐怕是花了两天时间'整出'这么幅画来——第一天干活，第二天完成……"
>
> 霍："两天的工作量你就要标价两千几尼吗？"
>
> 惠："不。我是为我花了一辈子学到的知识标价。"

学院的成员们主导着展览，因为他们享有每年在展览上展出8幅作品的特权。不过，总的说来，公众是仰慕学院派绘画的，所以才会成群结队地来观看米莱斯（1863年成为院士）、莱顿和劳伦斯·阿尔玛－塔德玛（Lawrence Alma-Tadema，1836—1912）的作品。

正像在法国那样，到了19世纪中期，英国学院派绘画也经历了变革，从19世纪初庄严的新古典主义转向工于细节的历史主义。可以把阿尔玛－塔德玛的《读荷马史诗》（*A Reading from Homer*，图14-34）与热罗姆新希腊风格的作品（参见第270页）作一下比较，两者都细节刻画细致入微，人物造型栩栩如生，整个画面呈现出强烈的真实感。与阿尔玛－塔德玛的许多作品一样，这幅画也是呈狭长的横向构图。这样一来，它好似古典建筑上的饰带——比如藏于大不列颠博物馆的帕特农神庙檐壁饰带，艺术家对此非常仰慕。

从1878年开始直至20年后去世，弗雷德里克·莱顿一直担任皇家美术学院的院长。《预言女神》（*Fatidica*，图14-35）这幅画表现出了英国学院派与前卫艺术潮流之间相对缓和的关系。画中描绘了一位罗马神话中的女神，因她

图14-34　劳伦斯·阿尔玛－塔德玛，《读荷马史诗》，1885年，布面油画，81.4×184厘米，乔治·W.埃尔金斯收藏，费城艺术博物馆。

图 14-35 弗雷德里克·莱顿,《预言女神》,约 1893—1894 年,布面油画,1.53×1.11 米,利弗夫人(Lady Lever)美术馆,阳光港(Port Sunlight),威罗(Wirral)。

未卜先知的能力而受到崇拜。在莱顿的画中,她端坐在宝座上,宝座则被安放在灰色的石质神龛中。和惠斯勒的《白色的交响曲》相同的是,莱顿的《预言女神》也是只用了几种白色和灰色的调子画成的。画面的冲击力不是来自题材,而是来自微妙的光影变化,以及长袍的褶皱形成的复杂多变的纹样。当然,莱顿的画的确与惠斯勒有别,因为它重视题材,而且画风严谨。但是,较之于19世纪末期法国的革新潮流与学院风格之间的天壤之别(参见第十九、二十章),这点差异确实算不上什么。

第十四章 维多利亚时代(1837—1901)的英国艺术

第十五章

民族国家的骄傲与国际竞争
——大型国际博览会

19世纪后半叶的大型国际博览会也许最能体现那个特殊时期的时代精神，或是文化精髓。怀着乐观主义精神和对发展的信念，20世纪世界博览会的前身们炫耀着最新的工业和技术的奇迹。通过展示工业和农业产品以及制造它们的机器和工具，这些博览会提供了当时具有代表性的物质文化的概览。

通过激发国家间的竞争，国际博览会煽动起浪漫的民族主义，这成为19世纪后半叶一种指导性的政治原则，其影响好坏参半。不过同时，博览会还促成了一种开阔的、国际性的世界观。从一开始博览会就试图让日本和奥斯曼帝国这样的非西方国家成为其一部分。此外，在西欧工业强国加紧扩张殖民地的同时，主要的帝国主义国家（英国、法国、德国、比利时和荷兰）用关于殖民地的展馆来补充他们本国的展览。在那里，他们不仅展示殖民地的农业和工业产品，还向观众呈现民族志展品，目的是使人们熟悉殖民地本土的文化。这些展品包括工具、衣服、珠宝、家具和宗教礼器，最后甚至还有当地人。

◀ 让－巴普蒂斯特·克兰茨和弗雷德里克·勒普莱，《世界博览会主体建筑和其他展馆》，1867年（图15-20局部）。

国际博览会的起源

虽然在1850年代早期第一个国际博览会于英国举办，但它的起源还是要追溯至18世纪晚期的法国。法国在1789年大革命后经济大萧条，于是就将英国视为复兴的榜样。看到工业化浪潮能促进经济的增长，法国政府建立了数个新式学校和大学来培养工程师、技师和技工。同时，决定定期组织"机械艺术品"展览，来展示最新的工业产品和技术奇迹（这些展览会的构思可能来自沙龙，沙龙展览开始于一百多年前，并在推动和提高法国美术方面发挥类似作用）。

第一届"法国工业产品公开展"（Public Exposition of the Products of French Industry）于1798年在巴黎举办。接下来在1801年到1849年间共举办了10届展览，每一届都比前一届规模大，也更加重要。这项展览完全成为国家性的事务。尽管一些外国人慕名而来，但它们主要还是为法国公众而举办。不管怎样，随着时间的推移，这项展览越来越受欢迎，其他许多国家开始组织类似的展出。而外在于这一潮流的一个突出例子是英国。英国人似乎对他们在工业革命中的领先地位非常自信，以至于感觉没有必要再去宣传自己。

万国工业产品大博览会

令人惊讶的是,英国于1851年首开先河,在伦敦举办了第一届国际工业博览会。"万国工业产品大博览会"(Great Exhibition of the Works of Industry of All Nations)背后的推动力是亨利·柯尔(Henry Cole,1808—1882),一个对优秀的设计,尤其是对与批量生产的商品相关的优秀设计充满热情的英国公务员。柯尔与他人共同创立了《设计与制造杂志》(*Journal of Desigh and Manufactures*),以此来培育"19世纪英国可以称为自己的[设计]风格的萌芽"。参观过法国的展览后,他建议英国政府也承担起类似的职能去鼓励和推动本土的设计。

这个构想很快获得了维多利亚女王的丈夫阿尔伯特亲王的响应,他和柯尔一样对产品的设计充满兴趣。不过亲王建议展览应该是国际性的,而不只是国家性的,这样不同国家的产品就能并置在一起相互比较。阿尔伯特敏锐地觉察到英国将成为工业产品国际博览会的明星,他还相信这能在帮助英国扩张国际市场方面发挥重要作用。

与组织大博览会同一时期,英国还努力推动建立自由贸易,这并非巧合。早在1776年亚当·斯密(Adam Smith)就在《国富论》(*The Wealth of Nations*)中倡导建立自由贸易。1850年代,英法间一些主要的贸易限制被撤销,并在1860年缔结了英法贸易协议,几乎消除了所有剩余的贸易壁垒。

水晶宫:一场建筑学的革命

对博览会的组织者来说,通过让展馆在规模上和独创性上超越以往所有建筑来表现英国的技术优势,是展馆建筑设计至关重要的目标。但建筑竞赛没能产生令人满意的设计,之后展馆的设计(图15-1)被委托给职业园艺师约瑟夫·帕克斯顿(Joseph Paxton,1801—1865)。对建造温室有着丰富经验的帕克斯顿建议将平板玻璃作为主要的建筑材料。玻璃在当时被用于博物馆和商场的天窗,使光线进入室内,以满足在建筑内观看的基本需求。此外,玻璃比较廉价,重量也相对较轻,可以批量生产,并且用船只或火车就可以方便地运输。

帕克斯顿满足了展馆的两项要求:既大又容易建造。他运用了三种模块化单元:装在木质框架中的平板玻璃、支撑玻璃板的铁质桁架,以及建构整个建筑的铸铁支柱(内景在图15-2中展示)。在不同地点预制的这些单元体由火车运到海德公园(Hyde Park)并现场组装。长563米、宽124米的整个建筑在六个月多一点的时间中就组装好了。

在那个将装饰繁复的复古主义或折衷主义建筑视为标准的时代,展馆的通透和其所有结构元素的暴露是史无前例的。尽管与帕克斯顿同时代的人惊叹于这个光亮的玻璃建筑,给它起了"水晶宫"(Crystal Palace)的外号,但他们中的大部分并不认为这是座一流的建筑,而仅仅将其视为一个花哨的临时性建筑物。

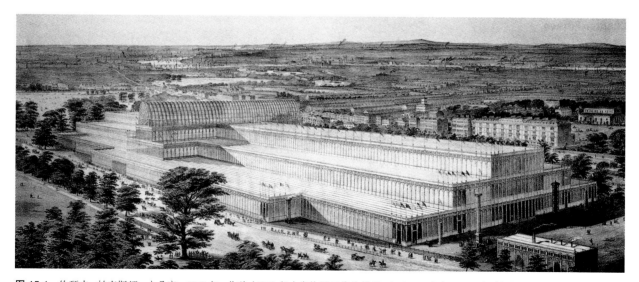

图15-1 约瑟夫·帕克斯顿,水晶宫,1851年,伦敦(1852年在肯特郡西德纳姆[Sydenham]重建,1936年被毁)。

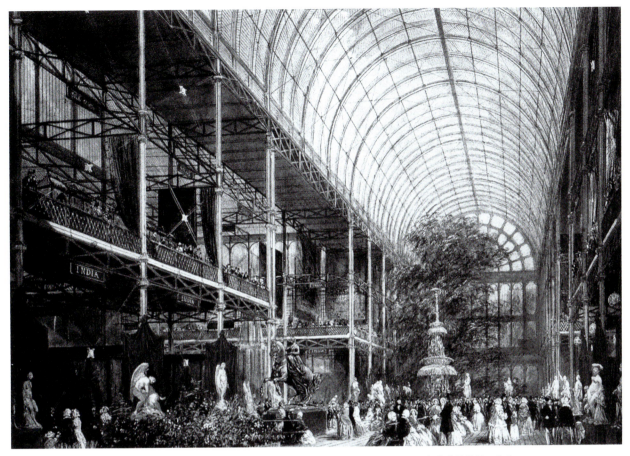

图 15-2　水晶宫内带桶状拱顶的"交叉通道"（transept），1851 年，蚀刻版画，维多利亚和阿尔伯特博物馆，伦敦。

国际博览会上的机器

水晶宫博览会以展示各式各样的制造业机器为特色。这引起了工业家特殊的兴趣，他们得以将各自使用的设备相比较。这些机器也让普通民众着迷，他们第一次了解到，那些他们期待在商场和专营店中购买的消费品，是由这些复杂多样的机器生产出来的。

由于从机械化的角度，纺织业是最发达的，因此博览会上许多机械化的生产工具都与纺织业有关。卷丝线的设备（图 15.1-1）可以被看做一个例子。它被设计用来将机械纺车上松散的长卷丝线转卷到线轴上。这样的机器可以代替工人做费力的卷线工作，不过卷线过程中遇到断线时还是需要由工人接线。这项任务，就像我们在博览会专刊《艺术杂志》（Art Journal，参见第 351 页）中读到的，需要"孩子们不停歇地关注"。确实，我们了解到，在博览会举办的年代，有大约八千名不到 13 岁的儿童被英国丝厂雇佣。

机器在后来的博览会中变得越来越突出。从 1855 年的巴黎博览会开始，设立了特殊的展厅专门展示大型发动机和机器（参见第 356 页）。

图 15.1-1　卷丝线的机器，麦克莱斯菲尔德（Macclesfield）的弗洛斯特（Frost）先生发明，《水晶宫博览会图录》（The Crystal Palace Exhibition Illustrated Catalogue，伦敦，1851）插图，木口木刻，多佛（Dover）出版社再版（纽约，1970）。

第十五章　民族国家的骄傲与国际竞争——大型国际博览会　　349

不过,一些敏锐的观察家意识到,这个建筑完美地传达出了新工业时代的精神,并将对未来的建筑产生巨大的影响。后来成为俾斯麦最亲近的副官之一的德国记者洛塔尔·布赫(Lothar Bucher,1817—1892)就曾断言:"水晶宫是建筑学的一场革命,从此开创了一种新的建筑风格。"不过,即使他也没有预见到,帕克斯顿的范例对20世纪的现代建筑有多么重要的影响。

大博览会与英国的设计危机

走进水晶宫,公众能够欣赏到各式各样针对中产阶级家庭的消费品,从厨房器具到小型的装饰雕塑。博览会另一大特色是展示了各式各样纺织工业的专业机器,大部分尺寸不大(参见第349页"国际博览会上的机器")。每个国家都有一个产品展示区。美国(图15-3)展示了钢琴、煤气灯、海勒姆·鲍尔(Hiram Power)著名的《希腊奴隶》(Greek Slave),以及一个印第安圆锥形帐篷,配有真人大小的印第安人和其妻子的木雕。

随着博览会面世的还有数不清的出版物,其中许多都配有丰富的木口木刻插图,因此我们可对当时人们在博览会的所见形成一个颇为完整的印象。钟和墨水瓶架的结合体(图15-4)就是一件典型的为人们所喜爱的装饰华丽的家用摆件。这反映了19世纪中期富裕的中产阶级效仿18世纪贵族生活方式的愿望。

不过,不同于18世纪全手工制作的物品,这座钟是机器生产和手工艺相混合的产物。钟本身由机器制造,同时精巧的钟匣和底座则由英国著名的装饰工匠W. G. 罗杰斯(W. G. Rogers)手工雕刻。罗杰斯的雕刻综合了源自以往各种装饰风格的装饰样式:底部是文艺复兴的涡卷式装饰,中部和顶部是洛可可风格的漩涡形和花朵装饰,还有一只似乎直接按照17世纪荷兰绘画雕刻的逼真的小狗。这样将历史上的不同风格进行古怪的组合是典型的折衷主义,自1830年代起在建筑界和装饰艺术中流行开来。

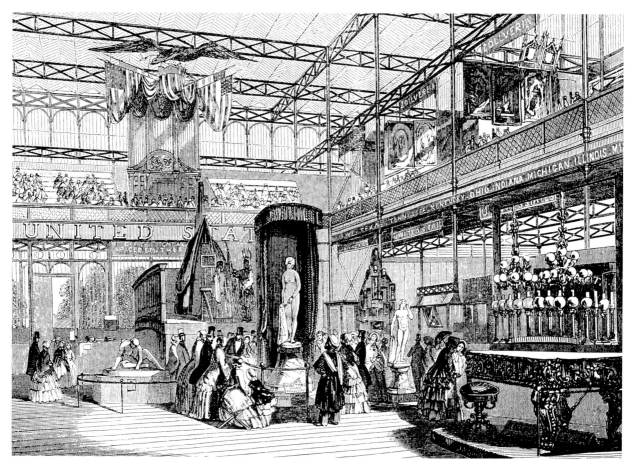

图 15-3　水晶宫内美国馆,《水晶宫博览会图录》(伦敦,1851)插图,木口木刻,多佛出版社再版(纽约,1970)。

图 15-4　W. G. 罗杰斯，雕刻木钟和墨水瓶架，《水晶宫博览会图录》（伦敦，1851）插图，木口木刻，多佛出版社再版（纽约，1970）。

既然这件作品被展览评委会接受，它和其他许多类似的作品（参见图 15-7）显然代表了优秀的设计，即使今天我们会觉得它们缺乏创意且装饰过度。值得注意的是，当时也有一些批评家公开批评这些展品，指责它们没能展示一种"受过良好教育"的品位。艺术批评家拉尔夫·尼科尔森·沃纳姆（Ralph Nicholson Wornum）在专门报道这次展览的特刊《艺术杂志》中批评道："在这次展览中，装饰设计领域没有新东西，没有一个设计方案、一个细节在已逝去的时代中未被反复使用。"他感觉这次展览显示出折衷主义创造力的贫乏；他希望未来的设计师和制造者能避免这个问题，取而代之努力"培养纯粹的、理性的、有个性的设计"。甚至连博览会的主要策展人亨利·柯尔也对所有产品的"普遍相像"失望。他鼓励艺术家放弃已经过时的欧洲风格，而到别处去寻找灵感。

对设计的新态度：
欧文·琼斯与约翰·拉斯金

大博览会凸显出消费品设计的现有标准，从而促使人们重新思考设计和装饰的发展方向。这场设计"革命"中的一位主要人物是建筑师欧文·琼斯（Owen Jones，1809—1874）。作为负责水晶宫内部装饰以及布展的人，琼斯近距离地研究了这些展品。他总结道，设计师应该分析以往装饰样式背后的逻辑性原理，而不是奴隶般地模仿和随便将它们拼凑在一起。只有这样，他们才能开发出一种适合 19 世纪的装饰风格。

通过朋友柯尔的帮助，琼斯归纳出了 37 条设计"公理"，发表在 1856 年于伦敦出版的《装饰法则》（Grammar of Ornament）中。这本书的创新之处不仅在于其设计理念，还在于琼斯从不同寻常的广泛的历

图 15-5　欧文·琼斯，《装饰法则》图版 lxvii，1856 年，彩色石版画，28×20 厘米，私人收藏，伦敦。

史风格中选择装饰艺术范例（都配有彩色石版印刷的美丽插图）。他远远超出了当时流行的文艺复兴、巴洛克和洛可可等复古风格的范围，在中世纪手稿（图 15-5）、伊斯兰和远东艺术中发现灵感。

对英国设计进行重新定位的运动中的另一位重要人物是约翰·拉斯金（参见第 323 页）。这位批评家和业余艺术家是一个理论家和设计师团体中的成员——普金（参见第 326 页）也属于这个团体，他批评了当时的设计者折衷地借用历史装饰样式的做法，并指责批量生产贬损了这些装饰样式，使它们变得毫无生气。他们感到设计和制造被工业家的物质主义趣味所控制，哀叹生产过程中精神性元素的缺失。他们呼吁建筑师和设计师应研究哥特时代，不仅是模仿其建筑和装饰样式，更要捕捉到创造这些样式的高尚精神。

在 1851 到 1853 年间出版的三卷本《威尼斯之石》（The Stones of Venice）中，拉斯金赞扬了哥特建筑和装饰艺术，论证说它们的样式是受到了制造者的信仰和道德的启发。他说，从文艺复兴开始这些价值观逐渐衰落，直到工业革命彻底毁灭了它们。如果建筑和设计想重获完美和完整性，艺术家们需要寻回中世纪的精神性。拉斯金认为只有这样，他们才能制造出真正触及当代社会的建筑和物品。

1862 年伦敦国际博览会

虽然大博览会的组织者希望以后每 5 年举办一次展览，并将这一次的展览作为整个系列展的开始，但在几乎十一年后，也就是 1862 年才举办了第二次博览会。柯尔还是主要发起者，不过这一次他没有了阿尔伯特亲王的支持，他已于 1861 年去世。

消费品再一次成为博览会的主要焦点。组织者希望展示这些年间英国在设计和制造方面的进步。在"中世纪馆"（Medieval Court）中可以见到一些最具独创性的产品，这个展馆以那些追随拉斯金和普金的想法，转而从中世纪艺术中寻求灵感的设计师和制造者的产品为特色。一个由菲利普·韦伯（Philip Webb）设计的橱柜（图 15-6）展示出形式上的简洁，与出现在 1851

图 15-6　菲利普·韦伯，西洋双陆棋储藏柜，以据爱德华·伯恩－琼斯作品而绘的人物作装饰。着色松木，油彩画在皮革上，黄铜和铜，1.85 米。梁舒涵据纽约大都会艺术博物馆藏品作水彩。

图 15-7　汤顿（Taunton）的斯蒂文斯（Stevens）先生，木雕储藏柜，《水晶宫博览会图录》（伦敦，1851）插图，木口木刻，多佛出版社再版（纽约，1970）。

年展览会上的一些装饰繁复的家具相比（图15-7）显得极具独创性。韦伯的橱柜是一个长方形的箱子，由四根长柱子支撑，它们在底部由一块搁板连接在一起。橱柜没有任何雕花，其装饰仅限于彩绘。彩绘的大部分简单且抽象：色条或小的几何图案。只有两扇门上有基于著名画家伯恩－琼斯（参见第339页）画作的人物形象。

韦伯橱柜的展出得到了英国一个新的设计公司的支持，这家公司于1861年成立，名为莫里斯、马歇尔和福克纳公司（Morris, Marshall, Faulkner & Co.）。公司的支柱是年轻的威廉·莫里斯（William Morris，1834—1896），他很快成为英国最具影响力的设计师之一。作为拉斯金的崇拜者，莫里斯和他一样对中世纪艺术和建筑感兴趣。他欣赏中世纪的艺术由人民制造，并服务于人民的状况，试图在他的时代复兴这种理想。为了抵制工业批量生产的消极影响，他坚定地提倡手工生产。通过文章和讲座，他激发了工艺美术运动（Arts and Crafts

第十五章　民族国家的骄傲与国际竞争——大型国际博览会

图 15-8　威廉·莫里斯，《雏菊》墙纸，1862 年，杰夫瑞公司（Jeffrey & Co）为莫里斯、马歇尔和福克纳公司手工印染，维多利亚和阿尔伯特博物馆，伦敦。

Movement），一场反对机器生产、推行工业革命以前的手工技术的国际性运动。

莫里斯本人主要设计墙纸和纺织品，后期成为平面艺术家。他在1862年设计，但没有在那一年国际博览会上展出的《雏菊》（Daisy）墙纸（图15-8）是他早期的代表作。这款墙纸的花卉图案（莫里斯最喜欢的主题）简单而风格化，显示出其受到传统民间艺术的启发。和莫里斯所有的墙纸一样，这一款也是手工印染，因此非常昂贵。反讽的是，莫里斯强调的手工而不是机器生产与他艺术服务于"人民"的理想相冲突，因为手工制作的产品不可避免地比批量生产的更昂贵。

1862 年博览会上的日本厅

除了土耳其－埃及馆和属于一个伦敦商人的小规模中国物品展之外，1851年的大博览会仅展示了欧洲和北美的产品。形成鲜明对比的是，1862年的博览会包括了印度、中国和日本提供的展品。最引人注目的是日本展区，由日本大使及其随从向公众作介绍，他们色彩斑斓的和服在开幕式上显得极有异国情调。

图 15-9

1862年伦敦国际博览会中的日本物品，L. B. 韦林（L. B. Waring）著《1862年国际博览会上的工艺美术和雕刻杰作》（Masterpieces of Industrial Art and Sculpture at the International Exhibition, 1862，伦敦，1863）插图，彩色石版画，哈佛大学美术图书馆，剑桥，马萨诸塞州。

图 15-10　**E. W. 戈德温**，带架折叠桌，约 1872 年，橡木配上漆黄铜架。黄诚耀据纽约大都会艺术博物馆藏品作素描。

与世界上其他国家隔绝了几个世纪的日本在 1854 年被迫与美国签订贸易协定。这个条约是军事压力下的产物：1853 年海军准将马修·C. 佩里（Matthew C. Perry）带领一队战舰驶入东京湾，强迫日本人开放他们的港口让美国船只获取补给。美国的军事演习促使日本结束了封建军阀（幕府）的统治，并标志着在天皇统治下日本现代化进程的发端。

几乎所谓的《日美亲善条约》一签订，日本商品就开始被运往西方市场。这令西方人立刻迷上了日本文化，1862 年博览会上的日本展品使这种热情进一步升级。日本厅（Japanese Court）的绝大部分展品都是实用器具（图 15-9）。它们美妙的工艺和简洁的外形吸引了数位设计师，他们视日本装饰传统为哥特风格之外的另一种选择。在对这次博览会的评论中，建筑师威廉·伯吉斯（William Burges，1827—1881）将两种风格直接关联起来："对我们每一位想复兴 13 世纪 [换言之就是哥特时代] 艺术的学生来说，花费一个小时甚至是两天在日本馆绝不是浪费时间，因为这些我们至今还不了解的野蛮人看起来不仅知晓所有中世纪已经知晓的，在有些方面还超过了他们，也超过了我们。"

19 世纪中期的英国设计师希望放弃历史折衷主义，转而发展出一种全新的、真正属于 19 世纪的风格，而日本装饰艺术与哥特建筑一道给予了他们灵感。E. W. 戈德温（E. W. Godwin，1833—1886）设计的桌子（图 15-10）即是西方建筑师向远东学习的例子。这张桌子没有任何雕刻或是彩绘装饰，其视觉吸引力完全源自完美的手工艺和结构性元素的设计。它最显著的特征之一是不对称，这是远东艺术及设计中的特有元素。

与维多利亚时代制造的供应普通消费者的家具相比，戈德温的桌子具有惊人的创新性，甚至是革命性。不过，让大众准备好放弃折衷主义的虚饰，而欣然接受那个时代最有创新意识的设计师所提倡的全新且少见的简洁风格还需要很长一段时间，这点不足为奇。

19世纪主要的国际博览会

年份	地点	名字
1851	伦敦	万国工业产品大博览会（水晶宫博览会）
1855	巴黎	世界博览会（Exposition Universelle，第一次包含艺术展）
1862	伦敦	1862年国际博览会（International Exhibition of 1862）
1867	巴黎	世界博览会
1873	维也纳	1873年维也纳万国博览会（Weltautstellung 1873 Wien）
1876	费城	美国独立百年博览会（Centennial Exhibition）
1878	巴黎	世界博览会
1889	巴黎	世界博览会
1893	芝加哥	哥伦布纪念博览会（World's Columbian Exposition）
1900	巴黎	世界博览会

1855年巴黎世界博览会

虽然英国"发明"了国际博览会，法国却最透彻地认识到它在作为国家宣传的工具和作为展示创新和进步的窗口方面的潜力。1855到1900年间在巴黎举办了5届重要的"世界博览会"，每一届都更加丰富和全面。（参见本页"19世纪主要的国际博览会"）

拿破仑三世是1855年春举办的第一届博览会的推动者。水晶宫博览会成功地吸引了庞大的人群，并为英国挣得了17万英镑。在了解到这成功带来的利益后，皇帝将举办博览会视为巩固其帝国力量（计划在他加冕典礼后一年内举办）和提升法国威望的手段。

不同于大博览会完全在水晶宫内举行，1855年的巴黎博览会在塞纳河右岸设立了许多不同的展厅。在这些建筑中最重要的是工业宫（Palais de l'Industrie），它的建造目标是在规模、美观和技术上超越水晶宫。玻璃再一次在建筑建造中扮演重要角色，不过它被用

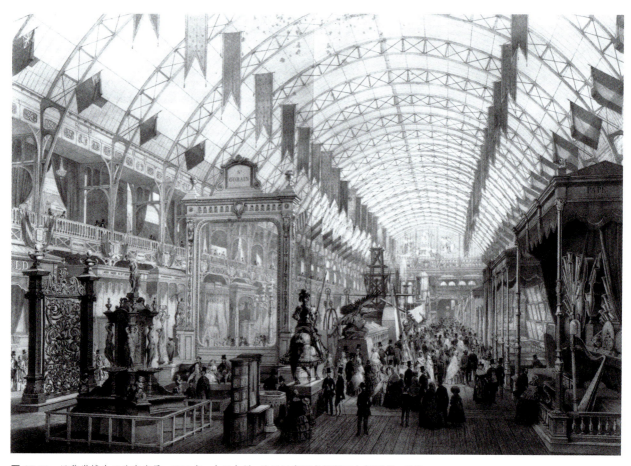

图 15-11　巴黎世博会工业宫内景，1855年，木口木刻，法国国家图书馆版画与摄影部，巴黎。

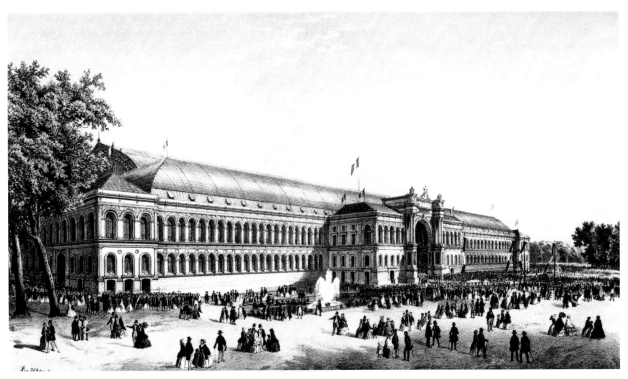

图 15-12　巴黎世博会工业宫外景，1855 年，版画，法国国家图书馆版画与摄影部，巴黎。

得更加大胆。在建筑的中央大厅，一系列巨大的铁拱支撑起一个拱形的玻璃顶棚（图 15-11），使其可以有比水晶宫更宽的跨度。（参见图 15-2）

不过，工业宫和水晶宫最大的不同是它的外观（图 15-12）。水晶宫清晰地在外部展示它的玻璃、木材和钢结构，而巴黎的工业宫则"穿"上了传统的石结构外衣，按照当时的美术风格的标准设计了拱窗和一个巨大的拱形入口。因此以我们 21 世纪的观点看，它的进步性比不上水晶宫，尽管它的建造使用了更先进的技术。

除了专用于工业产品展示的工业宫以外，1855 年的博览会突出了一个独立的机器厅（*Hall of Machines*，图 15-13）。它坐落于塞纳河畔，比工业宫狭窄很多，不过长度几乎有 1 英里。在这个狭长展厅的一边排列着一系列巨大的机器，这些机器对观众产生了强烈的吸引力，以至于从此以后机器厅成为世界博览会的一个基本构成。

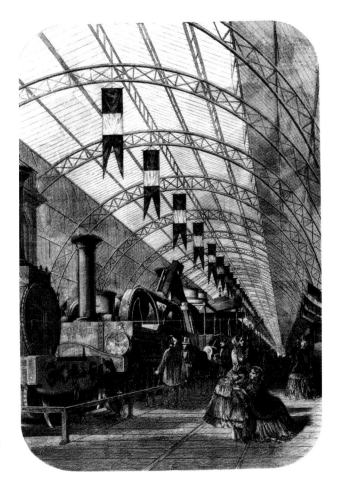

图 15-13　巴黎世博会机器厅，1855 年，木口木刻，法国国家图书馆版画与摄影部，巴黎。

国际艺术展

为了与英国竞争，拿破仑三世和他的顾问们决定在博览会中增加一个国际艺术展。这将使法国博览会区别于水晶宫博览会，也会比它更具综合性。更重要的是，艺术是法国的强项，在工业领域则没有这样的优势。尽管艺术展一开始计划在卢浮宫举办，最后，一个专门的美术宫（Palais des Beaux-Art）在博览会场地建造起来。为了鼓励法国画家参加这场展览，1855年沙龙被取消。

1855年的国际艺术展（International Art Exposition）第一次为艺术批评家和普通公众提供了观看来自整个欧洲的大规模艺术展的机会。共有28个国家参展。英国、德国和比利时展出作品最多。当时俄国正与英法在克里米亚半岛交战，因此成为展览会上显眼的缺席者。

有几位在博览会上展出作品的外国画家在法国原来就有知名度。从19世纪早期开始，艺术界就有相互交流。外国画家在巴黎沙龙中展出作品，法国画家偶尔也送作品去布鲁塞尔、伦敦、慕尼黑或阿姆斯特丹参展。以前，艺术家是作为个人参展，而在1855年的国际艺术展中他们代表的是自己的国家。每个国家的参展作品都是通过一个由艺术家和政府官员组成的评委会认真挑选出来的，因此，它们忠实地再现了相关的"民族文化"。

法国展

法国艺术展品使1855年国际艺术展上的其他作品黯然失色。这场展览经过精心筹划，负责国际艺术展的皇家委员会（Imperial Commission）积极地招揽那些他们感觉其作品会受到欢迎的画家。一小部分画家（其中最重要的有德拉克洛瓦、安格尔和韦尔内）受到特殊礼遇，其作品以全面的回顾展的形式得到展示。

上述几位和另外数位有名的画家可以成批地展览画作，其余画家则需要提交作品给评委会，评委会将对每件作品单独进行评议。这个由画家和非专业人士（有见地的艺术爱好者）组成的评委会中占主导的是观念陈旧的人，他们在大多数时候对推进新的、不同形式的艺术不感兴趣。因此，这场展览是回顾性而非前瞻性的，不过是对七月王朝时期艺术成就的总结，而非宣传1848年革命后出现的年轻艺术家。如果说后一类画家的作品得到了展示，比如现实主义画家库尔贝的作品，那也不是展览评委会的功劳，而是因为画家个人的积极筹划。

库尔贝个人的临时展

在世界博览会筹备的时候，库尔贝将近35岁，他迅速意识到这是一次可以快速赢得国际认同的机会，并急切地呈送了不少于14幅作品给国际艺术展的评委会。他肯定知道这不是一个合适的数目，因为这次展览只预计让特邀的画家展出这么多的作品。而且，在他提交的作品中还有新近完成的《画室：概括了我七年艺术生涯的真实寓言》（The Painter's Atelier: A Real Allegory Of Seven Years Of My Artistic Life，图15-14），一幅巨大的、任性自专的、概括了他的艺术主张和以往职业生涯的画作。

不出所料，这幅画和其他两幅作品被评委会拒绝了，于是库尔贝决定组织一次个人展。凭借惊人的企业家才能，他在艺术宫对面的博览会场地上租到了一块地，在那儿搭建起一个临时场馆来举办包含至少40幅画作的个人作品回顾展，其中就有尺幅巨大的《画室》。

库尔贝并不是第一个组织个展的艺术家。在他之前有几位画家曾在自己的画室或租的场地内展出一幅或多幅作品（参见第45页、71页和198页）。不过考虑到展览的规模和当时所处的竞争性环境，库尔贝的运作是与众不同且非常重要的。他的个展有力地表明艺术家有权利和能力向世界展示自己的作品，不需要什么评委会的认可或批准。这解放了艺术家和公众；这一次，人们得以不通过艺术"专家"组做中介而直接评判一位艺术家的作品。

作为库尔贝个展中心的《画室》表现出他在现代世界中如何看待自己作为一位艺术家的角色。画中的库尔贝正在画室中作画，身边聚集着很多人。在画家右边聚集着多年来支持他的朋友、收藏家和批评家；在左边，是一组混杂着各式人物形象的群体——老兵、街头表演者、猎手、农民、乞丐等——正等待着在他的画中占得一席之地。就像他写给朋友的信中所说的，

图 15-14　古斯塔夫·库尔贝,《画室:概括了我七年艺术生涯的真实寓言》,1854—1855 年,布面油画,3.59×5.98 米,奥赛博物馆,巴黎。

"展现在我面前的将要入画的世界"。

通过给他巨大的油画加上"概括了我七年艺术生涯的真实寓言"的副标题,库尔贝暗示他和拿破仑三世类似。就像 1855 年国际艺术展是路易－拿破仑统治法国七年来的顶峰,库尔贝的展览也为艺术家七年的成就加冕。并且,在拿破仑希望通过他的博览会将自己置于政治世界中心地位的时候(图 15-15),库尔贝也想将自己放在艺术世界的中心。

图 15-15

亨利·瓦伦丁(Henri Valentin),《1855 年 3 月 15 日世博会开幕式》(*The Opening Ceremony of the Universal Exposition, 15 May 1855*),木口木刻,法国国家图书馆版画与摄影部,巴黎。

第十五章　民族国家的骄傲与国际竞争——大型国际博览会　359

1855年国际艺术展上的外国艺术家

和在工业宫中的展览一样,美术宫中的艺术展也是由国家组织的。这促使批评家和观众将它们进行对比以反思各个民族的"特性"。

19世纪,当民族主义成为一种强烈的情感,并且定义民族的特性变成一个严肃的问题时,从不同民族的艺术和文化中寻找"民族特性"成为一项受人喜爱的智力娱乐。确实,各国挑选展品的评委会认为自己的任务就是,将那些最能代表他们民族的画作集合到一起。这些被挑选出的作品通常包括受民族历史启发的画作,描述本国日常生活的风俗画(背景多是那些仍然保留地方习俗和服饰的乡村),以及描绘具有本国独特景色的风景画(挪威峡湾、瑞士山区、荷兰的低洼开拓地、苏格兰高地等)。

比利时画家亨德利克·利思(Hendrik Leys)画的《为贝特尔·德·阿泽做的三十天弥撒》(The Thirty-day Mass Of Berthal de Haze,图15-16)几乎是在所有国家的展览中都可以看到的历史画典范。它描绘了群众在贝特尔·德·阿泽,一位来自安特卫普(利思故乡)的16世纪比利时英雄死后第三十天举行的弥撒。利思的画展现出对细节一丝不苟的关注,这点我们可以在法国的德拉罗什、梅索尼埃和德国的皮洛提的画中见到。它也显示出传统佛兰德斯绘画的影响,使人回想起16世纪的画家们,如约翰·戈塞特(Jan Gossaert,约1478—1532,还被称为马布斯[Mabuse]),他的肖像画(图15-17)似乎是利思所绘人物的范本。由于利思的绘画来源于佛兰德斯绘画传统,并且从佛兰德斯历史中选取题材,他被赞誉为民族的杰出代表。在1855年博览会中他被授予10枚最高荣誉奖章中的一枚,由此成为比利时最杰出的画家。

也许在此次展览中,比关于民族历史的绘画更受欢迎的是再现不同国家日常生活场景的画作。表现乡村"平民"生活的画尤其受到人们广泛的赞誉。例如,瑞典画家约翰·弗雷德里克·赫克特(Johan Fredrik Höckert,1826—1866)的《在拉普兰的洛莫克小教堂中的礼拜仪式》(Service In The Chapel of Lövmokk in

图15-16　亨德利克·利思,《为贝特尔·德·阿泽做的三十天弥撒》,1854年,布面油画,90×133厘米,比利时皇家美术馆,布鲁塞尔。

Lapland，图 15-18）极受好评。这幅巨大的油画再现了一场拉普兰人（Laplanders）的集会，他们穿着传统的服装，在一个木结构小教堂中进行礼拜。由于画中对建筑、家具和服装等细节的精彩呈现，它在今天被视为 19 世纪中期拉普兰人生活的重要人种志文献。这或许可以解释为什么在 1855 年博览会上买下此巨幅油画的法国政府，在 1952 年决定将它送还瑞典。

描绘本国风光的风景画在这次展览中也很常见。在瑞士馆中，许多观众被吸引到亚历山大·卡蓝默（Alexandre Calame，1810—1864）的作品前，他的《四森林州之湖》

图 15-17　约翰·戈塞特（马布斯），《两个捐赠人像》（*Two Portraits of Donors*），约 1525—1532 年，板面油画，每张嵌板 70×23.5 厘米，比利时皇家美术馆，布鲁塞尔。

图 15-18　约翰·弗雷德里克·赫克特，《在拉普兰的洛莫克小教堂中的礼拜仪式》，1855 年，布面油画，2.91×4.03 米，市立美术馆，北雪平（Norrköping），瑞典。

第十五章　民族国家的骄傲与国际竞争——大型国际博览会

(Lake of the Four Cantons，图 15-19）被授予一等奖章。类似卡蓝默作品的绘画迎合了公众日益高涨的旅游热情，而铁路线的延伸扩展，以及包括旅行社、旅馆和印刷的旅游指南在内的旅游产业的发展，都使旅游变得便利了。

当然，并非国际艺术展上的所有绘画都可以归入上述三种类型。肖像画、中产阶级生活场景、动物画和静物画也都可以在所有国家展览中看到。虽然它们风格迥异，不过这些差异更多源于艺术家的个性，而非相关的"民族特性"。实际上，从风格的角度看，艺术展上的欧洲绘画展现出相对单一的绘画风格，这很大程度上源于各国美术学院的强大影响力，在整个欧洲大陆，这些学院提供的艺术训练都很相似。

这种艺术上的单一在雕塑领域更显著。雕塑局限为造像，不是人类就是动物；在题材方面雕塑家比画家更受限制。观众在大多数国家展览中会看到相似的女性裸体像，或者站立或者斜倚，在此处称为"维纳斯"，彼处则是"希腊奴隶"。甚至各国英雄的雕塑看起来都非常相像，因为国王与将军的骑马像和穿着长袍的学者仅在其服饰和面容的细节上有所不同而已。

1867 年巴黎世界博览会

1867 年，还是在拿破仑三世治下，第二届博览会在法国开幕。（它紧随 1862 年伦敦国际博览会，就像 1855 年世界博览会在 1851 年大博览会之后举办一样。）1867 年世界博览会选址在塞纳河左岸的战神广场（Champ de Mars）。博览会主建筑原计划建成圆形，象征地球，但最后因场地的限制被迫设计成椭圆形（图 15-20），490 米长，386 米宽。这座椭圆形建筑包含 7 个同心的展厅：最外层是机器厅，向内的 5 个展厅依次展示服装、家具、原材料、劳动史和艺术，中心展厅包含一个有棕榈树和雕塑的花园。根据这次博览会的官方导览册，环游整个展区"实际上就是一次世界游。所有人都在这里，敌对的人也相安无事地生活在一起。"

图 15-19　亚历山大·卡蓝默，《四森林州之湖》，1855 年，布面油画，1.7×2.44 米，纺织工艺基金会，里基斯贝格（Riggisberg），瑞士。

图 15-20　让－巴普蒂斯特·克兰茨（Jean-Baptiste Krantz）和弗雷德里克·勒普莱（Frederic Le Play），《世界博览会主体建筑和其他展馆》，1867 年，战神广场，巴黎，手工着色版画，私人收藏。

1867 年艺术展

1867 年艺术展不如 1855 年那次全面。首先，这次法国展保守的评委会仅选取了 550 幅画作，还不到 1855 年展览数量的三分之一。这些作品中的绝大部分由他们自己或他们的朋友完成，因此，这次展览远不能反映当时艺术世界的状况。法国艺术家们厌恶这次展览，坚持与世界博览会的艺术展同时举办一届沙龙。此外，就像 1855 年那样，库尔贝和这次的马奈在博览会场地上建造了自己的个人展馆。

更加削弱 1867 年艺术展的是，包括比利时、荷兰、瑞士、巴伐利亚和日本在内的一些国家，决定在散布于战神广场周边的各国国家馆中办自己的艺术展。上一届国际艺术展上缺席的俄国在此次展览中出现，部分弥补了其他国家的缺席。终于，在 1867 年，法国公众首次看到了能充分展示当代俄国画家和雕塑家实力的作品。

在这些作品中，瓦西里·彼罗夫（Vasily Perov，1834—1882）的乡村风俗画被赞为"最具俄国特色"。他是一位 30 岁出头的画家，生于西伯利亚，在莫斯科接受绘画训练。1863—1864 年他生活在巴黎，对库尔贝、米勒和布雷东等现实主义画家的作品很熟悉。返回莫斯科后，彼罗夫创作了一些展现农民生活场景的绘画。不同于他早年的讽刺作品，这些绘画表现出他对穷人同情，甚至感伤的态度。他在 1867 年展览上展出了不少于 5 幅作品，包括《三套车：学徒在拉水》（Troika: Apprentices Fetching Water，图 15-21），一年前彼罗夫凭借此画入选俄罗斯艺术学院（Russian Academy of Arts）。《三套车》再现了三个给某个成名的艺匠当（没有工资的）学徒的孩子，他们正在拉一架装载着巨大水桶的雪橇。场景被设在隆冬，大雪覆盖了道路和建筑，水桶边漏出的水结成了一层厚厚的冰。这些顶着刺骨的寒风前进、面色苍白、衣衫褴褛的孩子们令观者油然而生同情之心。对于 1867 年艺

图 15-21　瓦西里·彼罗夫,《三套车：学徒在拉水》,1866 年, 布面油画, 1.23×1.67 米, 国立特列恰科夫 (Tretyakov) 美术馆, 莫斯科。

术展的观众, 彼罗夫的作品证实了关于俄国的固有印象, 即这是一个寒冷、艰苦的国家, 这里的生活, 尤其是底层人民的生活是无止境的苦难。

日本馆

1867 年巴黎博览会的组织者和 5 年前伦敦博览会的组织者一样, 都邀请到日本参加。日本再次炫耀了一番它的全手工家具和室内装饰品。不过日本馆中最受称赞的展品大概是刚刚去世的日本画家葛饰北斋 (Katsushika Hokusai, 1760—1849) 的几幅绘画和依照他的速写而作的木版画。葛饰北斋的《漫画》(*Manga*) 是一部复制了画家的随意速写的多卷本作品, 其中很多页在这次展览上展出。有一页展示了对摔跤手的一系列速写 (图 15-22)。西方观众尤其着迷于葛饰北斋将事物精简至它最基本的特质的能力。葛饰北斋将自己最大限度地限定在轮廓线的使用上, 和所有亚洲画家一样不用明暗对比。在版画和绘画中, 不用西方画家所依赖的对光线和阴影的分配, 他也能表现深度和三维空间。

在 1860 年代和 1870 年代, 不用明暗对比被视为日本艺术的独特之处。在 1863 年已有英国批评家约翰·雷顿 (John Leighton) 在一次关于日本艺术的演讲 (受前一年博览会的启发) 中指出, 日本画家"从没画出过一幅画, 因为其作品中缺少绘画艺术最重要的要素, 即光和阴影——这是我们 [西方画家] 用于掩盖大量错误的托词, 他们则从未听闻"。不过, 对约翰·雷顿来说, 这并不意味着日本画家不是优秀的艺术家。正相反, "最高级的艺术可能, 且往往存在于不用明暗对比的画中, 例如, 弗拉克斯曼绝妙的作品没有一幅把它们的世界声誉归功于阴影和色彩"。

图 15-22 葛饰北斋,《漫画》,第三卷(1815),大英博物馆,伦敦。

1850年代与1860年代国际博览会的重要性

1850年代和1860年代的国际博览会,尤其是在伦敦和巴黎举办的这些,是艺术界变革的催化剂,将在19世纪后三十年开花结果。在建筑领域,博览会推动了建筑技术的发展,例如,建筑预制模块的运用使大型建筑的建造更便宜也更快捷。另外,一些博览会建筑引领了一种全新的建筑美学,即建筑结构元素不用披上传统历史样式的外衣,而是暴露在外成为建筑的"美"。

通过关注所制商品的视觉效果,博览会引发了一种对产品设计新的批判性态度,尽管这种态度只存在于少数优秀的批评家、建筑师和设计师之中。这些人(他们之中几乎没有女性)反对19世纪中期流行的折衷主义,呼吁一种新的理性、朴素、纯净的设计。而且,以展示世界各地制造的产品为主要特色的博览会鼓励了创造性的交流。新的产品和风格激发艺术家去思考新的不同的设计方式。

和设计领域一样,在美术界,艺术家在见识了非西方艺术后获得了一种解放性的启发。某些被西方视为不可动摇的公理,如透视法和明暗对比,在其他的艺术传统中显然并不重要,甚至于毫不相关。对于参观了博览会的一些艺术家,这简直是学院式教育支柱的坍塌。

艺术家们在博览会上学到的另一个重要经验是他们可以掌握自己的命运。1855年库尔贝对艺术权威的成功挑战表明,经评委会评审、由政府赞助的展览不再是获得公众关注的唯一途径。通过对他的个展进行组织和财务管理,库尔贝为1867年马奈的个展树立了榜样。随后,在1874年,一群绰号"印象派"的年轻艺术家也效仿前辈举办了他们的第一次非官方集体展。

第十六章

巴黎公社后的法国艺术
——保守主义与现代主义趋向

1870年普鲁士首相奥拓·冯·俾斯麦蓄意制造了一场政治危机，引诱法国宣战（参见第297页）。法国是俾斯麦实现德意志统一梦想最大的障碍，因为法国理所当然地担忧一个统一的德国将会动摇它在欧洲大陆的统治地位。削弱法国的抵抗对俾斯麦统一计划的成功至关重要。

法国政府果然中了圈套，在1870年7月14日宣战，即使它的军队还全无准备。仅6星期后，法国军队在紧靠德国边界的小镇萨登（Saden）遭到完败。拿破仑三世被俘虏，第二帝国瓦解了，随后第三共和国宣告成立。

同时，德国军队快速进入巴黎，期望在法国首都庆祝他们的胜利。但是，他们发现巴黎人不愿意投降。德国人被迫采用围城的战术，切断了食物和燃料的供给，但巴黎人仍不屈服。不过，当这个城市的居民忍受痛苦和死亡时，法国其他地区却选举出了一个新的、保守的"国民防卫政府"（Government of National Defense），将其设立在凡尔赛。尽管巴黎英勇抵抗，国民防卫政府还是决定与德国缔结和平协定，因此强迫巴黎投降。

巴黎人觉得遭到了背叛，拒绝承认这个新政府，并建立了一个独立的城邦——巴黎公社（Paris Commune）。

意料之中的是，这个政权很短命。在1871年5月21日，政府军进入巴黎。在接下来的"流血周"（Bloody Week）中，25000名革命者被杀害，巴黎公社遭到镇压。

巴黎公社与欧洲早期摄影新闻报道

就像马修·布雷迪（Mathew Brady）此前10年拍下美国内战一样，巴黎公社和对它的镇压都被业余与专业的摄影师用照片完整记录了下来。一张摄于1871年5月的匿名照片（图16-1）展现一组公社成员站在倒下的、穿着罗马皇帝服装的拿破仑雕像后面。这个巨大的雕像一度矗立在旺多姆柱的顶端（参见第105页）。在画家古斯塔夫·库尔贝的带领下，公社成员试图清除对拿破仑和他侄子的记忆，从而推倒了这个可恨的、象征皇帝权力的符号。尽管这张照片还是沿用了人物群像的传统样式（参见图14-1），但是它极其有效地突出了穿着深色套装和制服、摆着僵硬站姿的公社成员与穿着短小袍子、可悲地倒下的皇帝雕像之间的对比。因此，这幅图片以视觉形式传达出公社成员希望消灭帝制，取而代之建立一个现代化的民主共和国的梦想。

与这张骄傲的革命者的图片形成鲜明对比的是迪斯德里（参见第292页）的照片——"装在箱子里"的公社成员（图16-2），在凡尔赛政府下令的大屠杀过

◀ 弗雷德里克·巴齐耶，《家庭聚会》，1867年（图16-30局部）。

图 16-1　佚名，《倒下的旺多姆柱》(The Fallen Vendôme Column)，1871 年，照片，法国国家图书馆版画与摄影部，巴黎。

图 16-2　安德烈－阿道夫－欧仁·迪斯德里，《暴动者的尸首》(Cadavers of the Insurgents)，1871 年，照片，法国国家图书馆版画与摄影部，巴黎。

后，死者被装在棺材里排成一列等候下葬。它直截了当地揭露了一个政府是如何有条不紊地屠杀自己的人民。迪斯德里的照片建立在一项记载战争的恐怖和政治的野蛮的传统上，可追溯至弗朗西斯科·戈雅（参见图 6-14）和奥诺雷·杜米埃（参见图 10-30）。同时，他的照片是现代摄影新闻报道的先声。

奥古斯特－布鲁诺·布拉克汉斯（Auguste-Bruno Braquehais，1823—1875）拍摄了战后的巴黎。这是一座被摧毁的城市，城中大量主要建筑和街道都被毁坏了。他拍摄的被烧毁的巴黎市政厅的照片（图 16-3）展示了一座被烧黑、废弃的建筑，在战火的余烬里静谧甚至是有些恐怖地矗立着。像这样的图像主要不是为

图 16-3　奥古斯特－布鲁诺·布拉克汉斯，《巴黎市政厅》(Hôtel de Ville)，1871 年 3 月，照片，法国国家图书馆版画与摄影部，巴黎。

了在报纸或杂志上印刷展示,因为照片复制的半色调处理技术此时还没有被发明出来。于是,这些照片转而在商店中被单张或成册地出售。那些被用作杂志插图的照片一般都以木口木刻的形式被复制。

共和国纪念碑

巴黎公社事件粉碎了巴黎的城市和社会结构:城市变成废墟;作为血腥斗争对象的巴黎人民被震惊了,变得意志消沉。从凡尔赛返回巴黎后,法国政府仍根基不稳,因它是由一些相互对立的成员组成的——最重要的即保皇党和共和党。有一段时间看起来似乎要复辟帝制。不过,第三共和国还是神奇地幸存下来,即使共和党不得不执行保守路线来保住他们的权力。

新政府的口号是"道德秩序"。为了稳定社会,政府先逮捕了约四万名卷入或同情巴黎公社的人。其中有一万多人或被处死,或被驱逐到法国的流放地,或被监禁。紧接着,政府通过重建被推倒的建筑和纪念碑来着手修复这座城市。将旺多姆柱重新树立起来,尤其成为道德秩序自身的象征。

1870年代末巴黎的大部分完成了重建,第三共和国也站稳了脚跟。一部新的共和宪法在1875年实施,而在1879年1月的选举中,共和党最终在参议院获得了多数席位。现在是纪念1870—1871年发生的悲剧事件并用艺术手段宣传新共和国的时候了。

1879年塞纳区和巴黎市各自举办了一场公共艺术品委托的竞赛。第一件是寓意保卫的双人像纪念碑,意在歌颂巴黎人抗击普鲁士保卫家园的英勇;第二件是庆祝共和国胜利的群像纪念碑。大约有一百名雕塑家竞争第一件雕塑的委托,这件雕塑被指定放在巴黎郊外的库伯维尔(Courbeville)村,这里曾是1870年那场残酷战争的战场。这些人中,一位年轻、无名气的雕塑家奥古斯特·罗丹(Auguste Rodin,1840—1917)呈交了一个石膏模型(参见第481页"雕塑工艺"),展示了一个戴着弗里吉亚帽,插着翅膀,表现自由、法国和胜利多重寓意的人像,正激励一位裸体的受伤战士不要放弃战斗(图16-4为其青铜铸件)。罗丹的模型显示出吕德和卡尔波浪漫主义雕塑传统的延续(参见第220和264页)。那个带翅膀的寓言形象也许可以视作对吕德在凯旋门上的雕塑《1792年义勇军出征

图 16-4　奥古斯特·罗丹,《保卫》(*The Defense*),1879—1880年,青铜,高1.12米,罗丹博物馆,巴黎。

(马赛曲)》的有意指涉,罗丹似乎试图将他的雕塑纳入以前爱国主义纪念碑的传统。同时,他又通过强调作品的三维特性并突出自由-法国-胜利的激昂形象和士兵的消沉形象之间的对比来背离吕德的范例。

罗丹作品中的张力——激情与消沉、求生与欲死,以及终极意义上的精神与物质——都给今天的我们很多启发。不过这件作品并没有被评委会选中,也许因为罗丹作品的理念太泛化、无时代性。最终评委会选

图 16-5　路易·埃内斯特·巴里亚斯,《1870 年保卫巴黎》(*The Defense of Paris in 1870*),1879—1880 年,青铜,高 3.6 米,拉德芳斯,巴黎。

图 16-6　朱尔斯·达鲁,《共和国的胜利》,1889 年落成(1879—1889 年间铸模),青铜,大于真人,民族广场,巴黎。

取了路易-埃内斯特·巴里亚斯(Louis-Ernest Barrias,1841—1905)的作品,其中寓意法国的人像穿着当时法国民兵的服饰,伫立在一位给步枪上子弹的年轻士兵身边(图 16-5)。这件时代特征明显的写实作品更符合雕塑的纪念性目的。

第二场关于颂扬共和国的群像雕塑的竞赛收到 78 件作品。评委会投给雕塑家朱尔斯·达鲁(1841—1905)的票数较少——他是前公社成员,自 1871 年后一直生活在伦敦。不过由于几位在政府圈中颇有影响力的共和党人大力支持达鲁,他的作品最终还是胜出。1879 年,他被委托创作一件命名为"共和国的胜利"(*The Triumph of The Republic*)的巨型纪念碑(图 16-6),将放置在巴黎国家广场(Place de la Nation)的中央。

达鲁用 10 年时间完成了这件作品,其中心是一位代表共和国的、大于真人的女性形象,头戴弗里吉亚帽,手持束棒(参见第 94 页)。她站在一个圆球顶端,圆球置于一辆由两头狮子拉拽的战车上。象征着人民力量的狮子由自由的伟力——一位右手高举火把的青年男子领导着。其他的寓言形象——劳动、公正和富足(或是和平)——在另外三边围绕着战车。

和罗丹的《保卫》一样,达鲁的《共和国的胜利》代表了法国雕塑自浪漫主义时期开始的走向。在浪漫主义时期,像吕德和后来的卡尔波这样的雕塑家放弃了新古典主义时期静止的形式,追求更具动态、活力的形象。达鲁的作品更接近于 17 世纪的巴洛克艺术,而非古典甚或文艺复兴雕塑。他将各种形象以具有戏剧性的方式堆叠的做法,类似于他非常欣赏的 17 世纪佛兰德斯画家鲁本斯的一些画作(图 16-7)。

当达鲁忙于他的《共和国的胜利》时,一件同样以共和为主题的更巨大的雕塑正在巴黎建造着。这就是被通称为"自由女神像"的《自由启蒙世界》(*Liberty Enlightening The World*,图 16-8),一尊为了纪念法国和美国百年友谊的巨像。第二帝国时期,以爱德华·拉布莱依(Edouard Laboulaye)为首的一群共和党人第一次提出建造这尊纪念碑,并将它作为法国送给美国的

图 16-7　彼得·保罗·鲁本斯,《圣母升天》(*The Assumption of the Virgin*),1611—1615 年,板面油画,102×66 厘米,皇家收藏,白金汉宫,伦敦。

当然这些并不是自由女神传统的特征物(参见第 94 页),不过这种选择意义重大。由于美国不喜欢承载着奴隶制和法国革命的激进主义双重寓意的弗里吉亚无边便帽,因此用太阳光束的头盔取代帽子是对这个问题深思熟虑后作出的回应。巴托尔迪关于头盔的想法可能来自对罗得岛巨像(Colossus of Rhodes)的描述,即一个在古希腊时期跨立在罗得岛港口、现已消失了的太阳神赫利俄斯(Helios)的巨型雕塑。太阳光束头盔暗示的"启蒙"这一含义由火炬加以强化。这些特征物都与美国作为向全世界放射自由光芒的灯塔这个身份相关。(巴托尔迪让雕塑面对欧洲,因为美国对于旧世界尤其有示范意义。)最后,自由女神左臂弯中的碑板象征法律,它保护人民的自由,也防止自由演变成无政府主义。碑板上用罗马数字刻着《美国独立宣言》的年份(1776)。

由于高于 46 米,自由女神像不能用青铜浇铸,而

礼物。不过当时为这件作品筹资的活动并未开展,直到巴黎公社以后才开始。

建造自由女神像的任务交给了弗雷德里克-奥古斯特·巴托尔迪(Frédéric-Auguste Bartholdi, 1834—1904),他是一位对建巨型雕塑有些经验的雕塑家。巴托尔迪选择纽约港的贝德罗岛(Bedloes,现在的自由岛[Liberty Island])作为这座雕塑的安置地,他认为放在这里最显眼。在得到必要的许可后,他设计了一座非常适合这个地点的雕塑。由于人们往往是在很远的地方观看这座雕塑——从客船的甲板或纽约和新泽西岸滨上——他便构思出一个有着简单的形式和醒目的轮廓的雕塑。不同于达鲁《共和国的胜利》巴洛克式的错综复杂,巴托尔迪选择了一个古典的寓言形象,她具有三个清晰的特征物——一顶有着太阳光束的头盔、一把火炬和一块碑板。

图 16-8　弗雷德里克-奥古斯特·巴托尔迪,《自由启蒙世界》(自由女神像),1875—1884 年,铜板附于铁架上,高 46.18 米,纽约港。

第十六章　巴黎公社后的法国艺术——保守主义与现代主义趋向　371

图 16-9 搭建自由女神像的一个阶段，照片，巴托尔迪博物馆，科尔马（Colmar）。

需要一种新的工业制造方法。这座巨大的女像用锤平的铜板制造，这些铜板用铆钉连在一起，然后通过铁支架固定在核心骨架上（图 16-9）。建筑师维奥莱-勒-杜克（参见第 262 页），以及他去世后的接替者工程师古斯塔夫·埃菲尔（Gustave Eiffel）都为这个项目做过巴托尔迪的技术顾问。这个项目在巴黎完工，后为方便航运而被拆卸开。与此同时，美国为巨大的台座募集资金，这个台座由美国著名建筑师理查德·莫里斯·亨特（Richard Morris Hunt，1827—1895）设计。《美国独立宣言》发表 110 年后的 1886 年，自由女神像被安装到了台座上，并举行了正式的落成仪式。

第三共和国时期的壁画

除了委托创作雕塑纪念碑外，法国政府和全国各城市的议会还展开了一批积极甚至狂热的关于壁画的委托项目。根据第三共和国意识形态拥护者的观点，壁画是最卓越的公共艺术形式。它是"为人民的艺术"，每个人都可以免费观看，也适合表述和宣传共和主义的理想。因而艺术家们受委托画了上千幅壁画在各种公共建筑上——市政厅、法院、博物馆以及其他类似的建筑。

最庞大的壁画项目之一是关于巴黎的先贤祠。正如前文提到的（参见第 96 页），这座建筑开始被设计成教堂（路易十五时期），后在 1791 年法国大革命最高峰时被改作"法国杰出人物"的陵墓。在 19 世纪的进程中，这座建筑不断被改作教堂（拿破仑时期），改作陵墓（路易-菲利普时期），又改回教堂（拿破仑三世时期）。第三共和国政府对如何使用这个建筑一时拿不定主意。让建筑回到作为"法国杰出人物"的陵墓这个身份带有非常强烈的雅各宾派的激进共和主义的意味。但是留它作为教堂则会令人想起君主制和帝王制的过去。

先贤祠壁画这个浩大的项目在 1873 年启动，尝试采取折衷的方法。先贤祠保留为教堂，和以前一样专门纪念 15 世纪法国巴黎的守护圣徒——圣吉纳维夫。不过在用一系列壁画赞美她生平的同时，也纪念着国家的历史。用 1873—1878 年间任美术主管的菲利普·德·切纳文斯（Philippe de Chennevières）的话说："先贤祠的装饰……应用绘画和雕塑组成一部赞颂圣吉纳维夫荣耀的长诗，她将仍然是我们民族早期历史最理想的代表。"为了加强先贤祠爱国的含义，切纳文斯还设想增加描绘其他法国基督教英雄、统治者和圣徒生活场景的壁画，例如关于圣女贞德（Joan of Arc）、查理曼大帝（Charlemaghe）和圣路易（St

Louis）的。（先贤祠壁画项目一直持续进行，甚至延续到1885年之后，那年维克多·雨果去世，使这座建筑又一次被改成国家陵墓，这个身份保持至今。）

当时最负盛名的一些画家受邀参与绘制先贤祠内四围的壁画。不过，最终是一位相对而言没什么名气的画家皮埃尔·皮维·德·夏凡纳（Pierre Puvis de Chavannes）画了赞颂圣吉纳维夫生平的四组壁画中的两组。其中的一组，位于进入先贤祠后的右手边（图16-10）。它包括圣吉纳维夫童年的三个场景，中央的一幅画描绘了一件轶事：日耳曼主教（Bishop Germain）在经过法国乡村时被一个7岁的女孩吸引住，她似乎打上了圣徒的印记。初看时，皮维·德·夏凡纳的壁画让人想起希波吕忒·弗朗德兰在圣日耳曼德佩教堂中的那些作品（参见图10-9）。尤其在中间的壁画中，我们注意到相类似的、如同檐壁雕带的人物布置和一种减弱透视、保留墙面平坦感的倾向。（这种倾向在位于圣吉纳维夫场景画上方，描绘一队圣徒的矩形壁画中更加清晰可见。）不过，他的壁画与弗朗德兰的画在某些方面是有区别的。例如，他画中的现实主义元素在弗朗德兰神圣风格的理想主义中完全缺失。这点在壁画的右镶板上极其明显，这块镶板描绘了圣吉纳维夫在法国乡下的童年。我们看见一位妇女正在挤奶，男人们在犁地，一个小女孩正看护着年幼的弟妹，还有一位老人正拄着拐杖步履蹒跚地走着。显然，这不是库尔贝或米勒的现实主义，人物都穿着没有时代特征的服饰，他们的身体和脸也是理想化的。但是，某些具有现实感的细节，诸如围绕着人物疾跑的母鸡和小鸡们，在弗朗德兰的湿壁画中是不可能出现的。

此外，与早期拿撒勒派（参见第153页）和拉斐尔前派（参见第330页）的作品相似，皮维·德·夏凡纳的壁画显示了有意简化的倾向。尽管他看起来对上述画家的作品毫无兴趣，却和他们一样着迷于14、15世纪的意大利湿壁画，尤其是乔托（Giotto，约1267—1337）和皮耶罗·德拉·弗朗切斯卡（Piero

图16-10　皮埃尔·皮维·德·夏凡纳，《法国传奇的圣徒和圣吉纳维夫的乡村生活》（*Legendary Saints of France and The Pastoral Life of St Geneviève*），1877年安置，布面油画，先贤祠，巴黎。

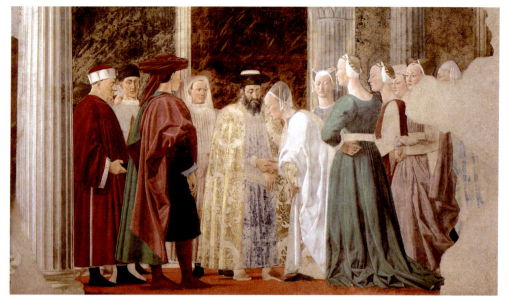

图 16-11 皮耶罗·德拉·弗朗切斯卡,《所罗门和示巴的会面》(局部),1452—1466 年,湿壁画,3.36×7.47 米,圣弗朗西斯科教堂,阿雷佐(Arezzo)。

della Francesca,1492 年去世)的作品。在人物流畅的轮廓线,以及其静穆的高贵和淡然这些方面,皮维·德·夏凡纳的壁画与皮耶罗的湿壁画《所罗门和示巴的会面》(*The Meeting Between Solomon And The Sheba*,图 16-11)类似。不过他的色彩让人想起乔托湿壁画柔和的色调,他觉得这种色调最适合建筑的装饰。(有趣的是,皮维·德·夏凡纳自己并没有实践过湿壁画的技术,相反,他把壁画画在油画布上,然后将其固定在墙面上。)

将皮维·德·夏凡纳的壁画与其他画家的先贤祠壁画相比较,极具启发性,例如让-保罗·劳伦斯(Jean-Paul Laurens,1838—1921)的《圣吉纳维夫临终时》(*St Geneviève on her Deathbed*)。劳伦斯这幅壁画的构思如同传统的架上绘画,重视空间错觉和逼真的再现风格。不同于皮维·德·夏凡纳的壁画易于解读的简洁风格(图 16-12),劳伦斯复杂的群像构图有着明亮的色彩和丰富的细节,看起来缺乏条理,甚至混乱(图 16-13)。在劳伦斯动手画之前,曾抱怨留给画作的幅面太窄以至于他无法把所有想画的人物都画进去。与皮维·德·夏凡

图 16-12 皮埃尔·皮维·德·夏凡纳,《圣吉纳维夫的童年》(*The Childhood of St Geneviève*),《圣吉纳维夫的乡村生活》(*The Pastoral Life of St Geneviève*)的右镶板,1877 年安置,布面油画,4.6×2.78 米,先贤祠,巴黎。

图 16-13　让-保罗·劳伦斯，《圣吉纳维夫临终时》，1882年安置，布面油画，4.6×3.3米，先贤祠，巴黎。

纳不同，他不愿意为了获得令人满意的壁画的美感（参见第221页）而减少人数。他转而将人物堆叠在一起，使这幅画乍一看难以理解。

第三共和国与官方沙龙的消亡

第三共和国时期官方沙龙出现了危机，这直接导致1880年沙龙的消亡。这场危机关涉沙龙的定位，在1870年代早期，这个棘手的问题被推到风口浪尖。沙龙是像最初设想的那样，作为一场国家炫耀本国艺术家最优秀作品的展览呢？还是像在七月王朝和第二帝国时期那样，变成供大众挑选装饰家居的艺术作品的大型市场呢？这个问题意义重大。对这个问题的回答将决定在沙龙上展览什么——是描绘历史或文学中宏大场景的大型画作，或是中小尺寸的风景画、风俗画、肖像画及静物画。与沙龙的角色问题相关的是评委会的构成。评委的挑选是仅由院士决定，还是由所有艺

术家民主投票决定呢？

那些在 1870 年代一直负责沙龙事务的保守的美术主管们认为，让沙龙回归到展览艺术杰作这样一个定位，对第三共和国的声望至关重要。1870 至 1873 年就任美术主管的夏尔·勃朗（Charles Blanc）曾说过："政府展览的是 [艺术] 作品而不是产品；主办的是沙龙而不是市集。"虽然勃朗和他的继任者菲利普·德·切纳文斯（任期 1873—1878）都希望将沙龙改回专门展示高品质的严肃艺术的地方，但他们还是失败了。勃朗设法将 1872 年和 1873 年沙龙上展出的作品控制在两千多件，但在切纳文斯主持时数量再次上升，在 1880 年达到 7289 件的空前高度。看到国家机构不能有效地控制沙龙，政府决定不再参与展览的筹办并将沙龙的组织权交给艺术家们。从此以后，沙龙就由法兰西艺术家协会（Society of French Artists）运作。同时，政府则每三年主办一场专门的法国艺术精品展。

这个协会在 1881 至 1889 年间举办了 9 场沙龙，但很快就有艺术家批评协会的领导层和以前政府的评委会一样保守且专横独断。数位反对者建立了独立艺术家协会（Society of Independent Artists），并在 1884 年组织了自己的第一届沙龙。1890 年法兰西艺术家协会分裂成两个相互对立的协会，它们分别组织了自己的沙龙。另外，政府在 1883 年和 1886 年都主办了三年展，并在 1889 年巴黎世博会中继续举办。由于有如此之多的大型艺术展，巴黎仍是欧洲的艺术之都，但已失去了自 18 世纪晚期以来官方沙龙形成的艺术核心的地位。

1873—1890 年沙龙上的学院派画作与现实主义画作

在官方沙龙存续的最后 10 年中，它仍在法国的艺术生活中发挥着主导的作用。展览作品的数量不断创下历史新高，大众也成群结队地涌来观看。1874 年沙龙在 6 周内吸引了 40 万观众。在第一个星期天开放日中（此时可免费参观），有 3 万名观众前来参观。即使后来被移交给法兰西艺术家协会，沙龙仍吸引了大批提交作品的艺术家以及大量观众。事实上，直到 1890 年协会分裂后，沙龙的重要性才开始下降。

贯穿 1870 年代和 1880 年代，绝大多数艺术家，不论是保守的还是前卫的，仍将沙龙视为发布作品并获得认可的正途。晚至 1881 年，印象派画家皮埃尔 - 奥古斯特·雷诺阿（Pierre-Auguste Renoir, 1841—1919）还写信给他的销售商杜兰 - 鲁埃（参见第 255 页）说："在巴黎，仅有不到 15 位收藏者有可能接受被沙龙拒绝的画家的作品，其余 8 万人则连他们的一张明信片都不会买。"

那些最有名的艺术家在 1870 年代和 1880 年代的每届沙龙上都有作品展出，威廉·布格罗（William Bouguereau, 1825—1905）就是其中一位。他的《与爱神抗争的少女》（Young Girl Defending Herself Against Eros，图 16-14）在 1880 年沙龙中展出，成为 19 世纪最后几十年中，学院派绘画精致、诱人之美的典型。这幅画的主题以现在的眼光看是相当荒谬的。坐在一块方石上的年轻女孩正努力避开寓意男性性欲的丘比特。不过，她的反抗看上去并不坚定，因为她推开丘比特的动作像在逗乐，娇羞地以最好的角度炫耀着她赤裸的身体。场景中含蓄的色情意味配合着两具肉体美妙的轮廓线、微妙的明暗对比，以及柔和的色彩。这里没有什么是戏剧性的或令人紧张的；所有的一切都是轻柔、美丽和放松的。不足为奇的是，布格罗的画在北美极有市场，在那里的镀金时代（Gilded Age）中忙碌的大亨们抢购他的画作去装饰他们新建的房子。

布格罗代表了第三共和国时期流行的学院派绘画，而朱尔·布雷东（1827—1906）则代表了当时流行的现实主义绘画。在 1870 年代和 1880 年代，布雷东的现实主义绘画体现出更多的伤感色彩，受到了更多普通大众的欢迎。1884 年的《云雀之歌》（Song Of The Lark，图 16-15）描绘了一个手握镰刀的农村女孩在清晨下地劳作时的景象。女孩望向天空，聆听云雀的歌声，而她身后太阳正冉冉升起。画作展现了天真的农村女孩因世界之美而憬悟的正面形象，必然能成功吸引那些认为底层人民会满足于生活中的小欢喜的中产阶级。和布格罗的画一样，布雷顿的画在美国也极其受欢迎。《云雀之歌》被一位美国收藏家买走，并且最终入藏芝加哥艺术学院。它甚至激发薇拉·凯瑟（Willa Cather）创作了同名小说《云雀之歌》，讲述了一个来自大草原的女孩成长为艺术家的故事。

图 16-14　威廉·布格罗,《与爱神抗争的少女》,1880 年布面油画,1.6×1.14 米,北卡罗来纳大学,借展于北卡罗来纳艺术博物馆,威尔明顿。

图 16-15

朱尔·布雷东,《云雀之歌》,1884年,布面油画,110×85.7厘米,芝加哥艺术学院。

1870—1890年沙龙上的自然主义画作

除了布雷东之外,还有一批以农民为题材的画家在1870年代和1880年代的沙龙上涌现出来。他们中最有名的是朱尔·巴斯蒂安-勒帕热(Jules Bastien-Lepage,1848—1884),他是一个新的绘画发展方向的主要代表,这一方向被当时的批评家称为自然主义。虽然关于自然主义的精确定义一直存在争议,但它基本上是现实主义的修订版,没有了库尔贝、米勒或布雷东作品中政治的或伤感的弦外音。另外,自然主义表面上不参考任何过去的艺术风格,而是基于对模仿真实生活状态而布置的场景的直接观察。同时代的印象派也格外重视直接观察,但自然主义钟情于细节并对终稿仔细修饰,因此与印象派相区别。许多自然主义画家,包括巴斯蒂安-勒帕热在内(曾跟随亚历山大·卡巴内尔学习),还是遵照与学院派绘画类似的技术步骤。此外,自然主义者主要描绘农民生活,而印象派如我们将要讲到的,关注中产阶级的闲暇消遣。

在1878年沙龙上展出的《垛草》(Les Foins,图16-16)可以看做巴斯蒂安-勒帕热自然主义画作的代表。他描绘了一对年轻的农民夫妇中午喝过汤后在田头休息的场景。男人已经睡熟了,他的草帽盖在眼上;女人则刚打完盹,迷糊地坐着,茫然地盯着远方。

巴斯蒂安－勒帕热画作中明亮、清新的色调，与库尔贝的《石工》（参见图 11-7）、米勒的《拾穗者》（参见图 12-25），甚至布雷东的《云雀之歌》都不同。与印象派画家一样，自然主义也重视外光画（plein-air painting），在户外准备草稿，甚至有时完全在户外完成画作。他们对光线的表现、写实的色彩，以及定稿前一丝不苟的修饰，使他们的作品几乎有摄影的效果。

最近的研究显示，许多自然主义画家实际上借助照片来完成作品，尽管他们中有一些极力否定并毁掉了所有的证据（巴斯蒂安－勒帕热可能就是其中之一，因为没有任何有关他作品的准备性照片留下）。不过，其他画家还是承认使用了照片，并很小心地保留了那些底片，就像保留其预备素描稿一样。在评估照片对自然主义画家的重要性的时候，必须要记住那时彩色摄影技术还没有被发明出来。因此照片的重要作用主要在于作为构图和素描的参考工具。对于色彩，画家还是要依靠对现实生活的研究。

巴斯蒂安－勒帕热作品照片般的品质在他著名的《聆听圣音的圣女贞德》（*Joan of Arc Listening to the Voices*，图 16-17）中展现得淋漓尽致，即使这张画表现的是历史题材，但它还是应该被归为自然主义作品。正因为它介于历史画和描绘现实生活之间，故而在 1880 年沙龙上得到的评价褒贬不一。流行于整个 19 世纪的圣女贞德题材在普法战争后增添了一层辛酸的意味，因为德国吞并了贞德的出生地——法国东北部的洛林（Lorraine）。巴斯蒂安－勒帕热自己就是土生土长的洛林人，他不用传统的描绘这位民族女英雄的方法，将她描绘成披着盔甲、领导法国军队取得胜利的形象，而是画成一个正在接受神的召唤的洛林农村姑娘。贞德站在东雷米（Domrémy）村中她父母的小屋后，因听到了圣音对她述说而显出狂喜的神情。观众惊叹于这幅画如此逼真地表现了贞德和发生此景的农家花园。当视线由贞德转到被她在狂喜中撞翻在地的纺织机上时，人们会注意到几个缥缈的形象：天使圣弥额尔（Michael，穿着盔甲）、圣女玛加利大（Margaret）和圣加大肋纳（Catherine）。当时的批评家指摘巴斯蒂安－勒帕热将写实和幻想元素结合在画中的方式。但他们并没意识到，画家是希望强调贞德所见的神示是真实的，以此来解释随后数月中她非凡的成就。他以朴素的方式把现实与幻想混合在一起，同样还把精雕

图 16-16　朱尔·巴斯蒂安－勒帕热，《垛草》，1878 年，布面油画，1.55×1.8 米，奥赛博物馆，巴黎。

图 16-17　朱尔·巴斯蒂安－勒帕热,《聆听圣音的圣女贞德》, 1879 年, 2.54×2.79 米, 大都会艺术博物馆, 纽约。

细刻的部分和用随意笔触画就的部分相结合, 后者与印象派的作品极其相似。

尽管巴斯蒂安－勒帕热因在 36 岁过早地去世而作品数量有限, 但他的影响很广且长久。他可被视为国际自然主义运动之父, 在一些国家这一运动延续到了 20 世纪(参见第 443 页)。

1870 年代与 1880 年代沙龙上的马奈

在 1870 年代, 即使马奈已经放弃了《草地上的午餐》和《奥林匹亚》那样令人震惊的主题, 但在布格罗、布雷东和巴斯蒂安－勒帕热油画的包围中, 他的作品仍是不和谐的音符。《铁路》(Railroad, 又名《圣拉扎尔火车站》[Gare St-Lazare], 图 16-18)在 1874 年沙龙上展出, 展示了当时城市生活的一景。在圣拉扎尔火车站, 一位年轻妇女和一个小女孩正在横跨整幅画的黑色铁栅栏边等待。这位穿着样式简洁的深蓝色裙子、戴着一顶黑帽子的妇女正坐在固定栅栏的石基上, 她意识到了我们(观者)的存在, 从阅读中抬起头来, 用手指卡在书页中标记她读完的部分。同时, 穿着漂亮白色连衣裙的小姑娘正被栅栏内的都市场景深深吸引。她背对着我们, 似乎不知道我们的存在。我们这些观者扮演着过路者的角色。这个场景表现了现代生活中转瞬即逝的一幕: 我们在人群中与一个陌生人短暂对视; 或者一瞬间, 我们有意识地在眼前连续的视觉冲击

中分离出并记下一种视觉感受。画作传达的瞬间印象感因潦草、随意的笔触得到加强。画中的一些局部，例如女孩的手，看上去还未完成。不确定性在画作的背景部分甚至更加突出：一大团蒸汽（显然是由火车喷出的）模糊了人们的视线。

当时的批评界不知该如何评论这张画。尽管它并不像《草地上的午餐》和《奥林匹亚》（图 12-31、图 12-35）那样让人不快，但它仍让人震惊，因为它与优美、情感和叙事性完全不沾边。一位批评家说，这导致画的主题"难以解读"。"确切地说"，他写道："这画完全没有主题，这两个人物所做的事没什么意思。"打趣是评论这幅画的一个方式，它成为大量笑话和漫画的题材。在一幅由著名漫画家卡姆（Cham，阿梅代·夏尔·亨利·德·诺埃伯爵 [Count Amédée Charles Henry de Noé] 的假名）画的幽默画中，年轻的妇女变成一名醉酒的女巫，而趴在她腿上的小狗变成了小海豹，同时小姑娘伸展的手臂被拉长到可笑的比例。说明文字写道："马奈，《抱海豹的女士》（The Lady with the Seal）。这些不走运的家伙看到自己被画成这样都想逃走。但是他 [马奈] 料到了这点，因此画上栅栏，让他们逃不掉。"

仅有很少几位批评家为马奈辩护，例如有一位写道："我能理解人们有多讨厌这幅画的风格，甚至为此大发雷霆。但问题在哪儿？画家想干什么？向我们展示对一个熟悉场景的真实印象。"这个辩护如此简单以至于几乎没有必要。今天我们已习惯了这一理念：即使日常生活中最琐屑的场景或物品也可以成为艺术作品的主题，甚至艺术作品本身。但是 19 世纪要求艺术必须承载道德教化的功能或能唤起一种有力的情感，这决定了绘画必须有一个富有意义的主题。认可画家

图 16-18　爱德华·马奈，《铁路》（圣拉扎尔火车站），1873 年，布面油画，93.3×115 厘米，国家美术馆，华盛顿哥伦比亚特区。

仅靠记录现代生活的浮光掠影来创造艺术作品，确实是革命性的宣言。

如果《铁路》的意义对许多人来说不甚清晰，那么马奈最后一幅杰作《女神游乐厅的吧台》（*A Bar at the Folies Bergère*，图 16-19）也一样，这幅作品被提交给 1882 年沙龙。画面中心是一个年轻的酒吧女侍，她站在一个摆满酒瓶和玻璃器皿的大理石吧台后面注视着观者。在她身后是一面巨大的玻璃墙，从中我们能看到女神游乐厅的镜像，这是 19 世纪晚期到 20 世纪巴黎最有名的夜总会之一。同样在镜子中，从一个明显错误的角度，我们看到酒吧女侍的后背和一个有着倒八字胡的男子——作为我们这些观众的替身出现在这里。我们不知道他是在叫喝的还是在和酒吧女侍调情。酒吧女侍的脸看上去淡然、无动于衷，表明了她对这个顾客的厌烦和漠不关心——有无数这样的男人，每晚都来喝酒或询问她下班后其他服务的价钱。和《铁路》一样，马奈的《女神游乐厅的吧台》暗示现代性的本质就是短暂的相遇、肤浅的接触，留不下任何持久的印象。

沙龙之外

除了沙龙数量的增加，画廊也对将艺术带入公众视野发挥了重要作用。保罗·杜兰-鲁埃和乔治·珀蒂（Georges Petit，1856—1920）这样的画商在他们优雅的画廊中举办展览。尽管这些展览不能在展品数量上与任何沙龙相比，它们却提供了更愉悦的视觉体验（图 16-20）。为了更好地展示艺术作品，画廊装配了昂贵的纺织品墙帷和煤气聚光灯（为了夜场的参观），且这些画商展览的陈列方式更有品位，安排也更有连贯性，超过了沙龙。更重要的区别是，画廊全年开放，而沙龙却一年只开放 4 至 6 周。

如果所有这些展览还不够，那么在 1870 年代和 1880 年代中，还有由艺术家筹划、在租或借的场地举办的个人和团体展览。库尔贝和马奈作为先驱曾在 1850 年代和 1860 年代主办了他们的个人展。但是他们谁也没有再继续办展，因为他们还是主要依靠沙龙

图 16-19　爱德华·马奈，《女神游乐厅的吧台》，1881—1882 年，布面油画，96×130 厘米，考陶德（Courtauld）艺术学院美术馆，伦敦。

图 16-20
E. 比熊（E. Bichon），《杜兰-鲁埃画廊的水彩画展》（*Exhibition of Watercolors in the Durand-Ruel Gallery*），1879年，木口木刻，杜兰-鲁埃档案馆，巴黎。

来展示作品并接触潜在买家。与之相对，1870年代和1880年代中，至少有一次绕过政府的官方展览并从画商处拿回自主权的尝试，意在为新生的独创性艺术开辟出一个独立市场。筹划者是一群艺术家，他们中许多人钦佩库尔贝和马奈，并从1860年代中期起就在尝试突破沙龙评委的保守主义，但一直未获成功。在被1872年和1873年沙龙苛刻的评委会激怒后，这些艺术家在1873年12月建立了一个合作组织，称为"画家、雕塑家、版画家等艺术家的无名公司"（Société anonyme des artistes peintres, sculpteurs, graveurs, etc）。1874—1886年间，这个合作组织筹办了8次今天被称为印象派展览的团体展。他们以这一行动扮演了艺术先锋的角色，决定走自己的路，并坦然面对所有形式的批评。当时的批评家经常将"无名公司"的成员们演绎成一群政治激进分子。不过，他们兼容了从保守主义到自由主义的各种意识形态，正如他们包容了从传统到创新的多种艺术风格和方法。

"印象派"的起源与定义

这个"艺术家的无名公司"主办的第一次展览在新近空出的摄影师纳达尔的工作室中举行（参见第292页）。这次共展出了30位画家的超过150幅的作品，参观者很多。在展览的4周内有大约30500名观众到来，并有数家报纸刊登了相关报道和评论。

路易·勒鲁瓦（Louis Leroy）写的一篇评论题为"印象派展览"（The Exhibition of the Impressionists）。勒鲁瓦是受到了克劳德·莫奈（Claude Monet，1840—1926）的一幅题为《日出·印象》（*Impression, Sunrise*，图 16-21）的风景画的启发。这幅画和它的标题成为勒鲁瓦对这次展览所有愤怒的靶子。他起的诨名"印象派"意在取笑这些画家，他认为他们的作品是"在抨击固有的艺术传统，挑战对造型的崇奉，否定对大师的尊敬"。

今天，"印象派"这个词仅适用于参加了"无名公司"8次展览的五六十位艺术家中的一小部分。他们中最重要的一些人是：弗雷德里克·巴齐耶（Frédéric Bazille，1841—1870）、居斯塔夫·卡耶博特（Gustave Caillebotte，1848—1894）、玛丽·卡萨特（Mary Cassatt，1844—1926）、埃德加·德加（Edgar Degas，1834—1917）、克劳德·莫奈、贝尔特·莫里索（Berthe Morisot，1841—1895）、卡米耶·毕沙罗（Camille Pissarro，1830—1903）、皮埃尔-奥古斯特·雷诺阿和阿尔弗莱德·西斯莱（Alfred Sisley，1839—1899）。在1874年第一次办印象派画展时，这些艺术家中大部分人都35岁左右。他们从1860年代中期开始向沙龙提交作品，但极少成功。他们的作品要么不被接受，要么不被关注。

评委会和批评家对这些年轻画家作品的漠视源于他们的绘画题材和绘画风格。他们的绝大多数画作描

图 16-21　克劳德·莫奈,《日出·印象》,1872 年,油画,48×63 厘米,马蒙丹(Marmottan)博物馆,巴黎。

绘的是风景和日常生活,这些题材的地位低于历史画或肖像画。更重要的是,他们的风俗画难以归入历史或农民题材的传统分类。他们描绘的是同时代城市中产阶级的日常生活,具有鲜明的现代感。

这些年轻的画家还在绘画的方法上公然挑战学院派的原则。作为马奈的崇拜者,他们追随他树立的少用甚至不用明暗对比的榜样。此外,有一些人轻视传统的构图规则,另一些人则不屑于"完成"他们的作品,故意将它们保留在类似于习作的状态。确实,他们中有几位致力于一种类似于学院油画习作的绘画样式,以便准确而即时地再现画家所感知的场景。与自然主义希望能像照片一样"凝定"现实不同,印象派画家想以某种方式去暗示现实持续变化的性质。对于"看"的性质,他们比之前任何一位艺术家(德拉克洛瓦可能是个例外)都更感兴趣。他们希望探究出人们是如何观看这个世界的,以及他们实际看见了什么。一些风景画家,诸如莫奈、毕沙罗、莫里索和西斯莱,都着迷于这样一个事实,即看到的世界是在不断变化的。其他人,诸如德加和卡萨特,则意识到,传统绘画中布局严整、中心明确的现实的图景与我们惯常用随意的方式看到的世界不相吻合。

克劳德·莫奈与印象派风景画

莫奈的《日出·印象》是印象派新视觉的典范,描绘了勒阿弗尔(Le Havre)的海港。在这个诺曼底的港口城市,画家度过了他的青年时光。太阳从地平线上升起,如红热的圆盘,它的光焰穿透了清晨的雾气。两只小船的剪影映衬着明亮、波光粼粼的水面。远处,透过薄雾,我们隐约看见烟囱和高耸的桅杆林立一片。

不难理解为什么这幅画让勒鲁瓦大为光火。它以

速写的方式运用随意、起伏的笔触画就，近看时就像在大胆而明确地宣告它们只是急速涂抹于画布之上的油彩，此外别无其他。然而当一个人后退几步去欣赏这幅画就会发现一个奇迹：随着笔触和色彩在视野中混合，观众忽然间看到了泛着涟漪的水面、颤动的空气，以及烟囱喷出的烟雾混合着雾气缓缓飘散。因此，吊诡的是，这张画既提醒观众油画只不过是在一张平展画布上的大量笔触，同时又超越了以前的风景画，有力地营造出光和大气闪亮跳跃的效果。

要想理解莫奈作品对当时和勒鲁瓦一样的观众的震动，只需对比一下这幅画和布格罗的《与爱神抗争的少女》（参见图16-14）。和许多沙龙上的绘画一样，布格罗在画人物和作为背景的风景时都掩饰甚至隐藏笔触。相反，在莫奈的作品中，笔触则引起了我们的关注。如果莫奈将《日出·印象》作为习作展出，勒鲁瓦对它的批评可能不会这么严厉。因为在学院派的观点中，用粗放的笔触随意画就的油画习作是可以被接受的，甚至被称赞的。在1860年代和1870年代中，画家向沙龙提交习作很常见，它们可以被考虑展出，但在沙龙的图录中要标为习作。可是莫奈并不视他的作品为习作。在第一次印象派画展的图录中，"习作"这个词没有在他的任何作品条目中被使用。

大约在1869到1874年间，莫奈决定消除习作和成品间的差异。1869年夏天，他画了两幅描绘塞纳河中游泳胜地的《青蛙塘》（*La Grenouillère*，图16-22）。它们随意、即兴的笔触预示了《日出·印象》，不过它们是莫奈打算提交给1870年沙龙的大幅画作或成品画作的预备习作。但出于个人和艺术双方面的原因，这幅画最终没有画成。1870年普法战争爆发，莫奈为了避开征兵而去了伦敦。在那里他肯定看到了透纳的作品，那些醒目的笔触让他开始思考习作和成品间的人为界定，以及画出保留习作的鲜活和自由的展览作品的可能性。6年后，在第二次印象派展览上，他把《青蛙塘》习作中的一幅作为完成的作品展出。

让莫奈决定无视习作和成品间区别的一个关键原因是，他逐渐确信在户外画风景画十分必要。传统风景画习作和成品的区别在于，前者是在户外画的，而后者则在画室中完成。莫奈自从在诺曼底立志成为画家后就开始在户外速写，因此他得出了这样的结论，在室内完成风景画根本不可能保留那些传达了对光和大气的第一手印象的效果。他认为，风景画必须在户外当场完成，这样画家才能立即将他的视觉感受转化到画中。同时，他意识到，要完成这个目标，用学院派绘画精雕细琢的画面效果是完全不合适的。

图 16-22
克劳德·莫奈，《青蛙塘》，1869年，布面油画，74.6×99.7厘米，大都会艺术博物馆，纽约。

其他的印象派风景画家：毕沙罗与西斯莱

莫奈并不是唯一一个对外光画感兴趣的画家。在1850年代，户外油画速写成为一种普遍的练习方式，因为管装颜料的发明使户外作画更加便利。大部分巴比松画派的画家在户外画习作，库尔贝也一样。莫奈自己的户外练习是受到了欧仁·布丹（Eugène Boudin，1828—1898）的鼓励，他是一位诺曼当地的画家，绘制流行的海滩风景画以卖给夏天来此的游客。布丹的画作以大量的户外习作（图16-23）为基础，他常常叫上莫奈一起外出作画。转而，莫奈开始鼓励其他画家离开画室。在巴黎，作为学院派画家夏尔·格莱尔（Charles Gleyre，1806—1874）的学生，莫奈与皮埃尔-奥古斯特·雷诺阿成为好友，经常一起在户外作画。1869年两人一同在青蛙塘画画，雷诺阿也画了我们在莫奈作品中看见的相同场景（图16-24）。

在格莱尔的画室中，莫奈遇见了弗雷德里克·巴齐耶和阿尔弗莱德·西斯莱，他们也像巴比松画派的画家一样经常在枫丹白露的森林里画习作。此外，在一个被称为叙斯学院（Académie Suisse）的可自由加入的非正规画室中（在这里画家付很少的费用就能画裸体人像），莫奈遇到了卡米耶·毕沙罗和保罗·塞尚（Paul Cézanne，1839—1906），他们同样着迷于在户外画风景。

所有的这些画家最终与莫奈一起在1873年12月创办了"无名公司"，因为他们都难以得到进入沙龙的许可。对勒鲁瓦来说，他们的作品极其相似，因此称呼他们为"印象派"是很合理的。然而他这么做却忽视了一个现象，这个群体中的各个成员分别被不同种类的风景所吸引，而且用不同的方式表现它们。在此用毕沙罗和西斯莱的作品举例说明。

毕沙罗的《白霜》（White Frost，图16-25）描绘了巴黎市外的小村子蓬图瓦兹（Pontoise）附近的乡村风景，1870年代早期他一直住在这里。这种乡村场景很少出现在莫奈的作品中，因为他更喜欢聚焦有水的场景。毕沙罗不一样的笔触部分源于他所表现的特定主题。莫奈用粗而水平的笔触可以生动地描绘水景，却不适合表现结冰的地面。而毕沙罗使用短小、模糊的色块，看似融合在一起，他明白如何把自己对光和大气

图16-23　欧仁·布丹，《特鲁维尔的海滩》（The Beach at Trouville），1865年，布面油画，26.5×40.5厘米，奥赛博物馆，巴黎。

图 16-24 皮埃尔-奥古斯特·雷诺阿,《青蛙塘》,1869 年,布面油画,66×81 厘米,国家博物馆,斯德哥尔摩。

图 16-25 卡米耶·毕沙罗,《白霜》,1873 年,布面油画,65×93 厘米,奥赛博物馆,巴黎。

第十六章 巴黎公社后的法国艺术——保守主义与现代主义趋向 **387**

图16-26 阿尔弗莱德·西斯莱,《娄济岛的洪水》,1872年,45×60厘米,新嘉士伯艺术博物馆,哥本哈根。

的敏锐感受传递到画面中。在《白霜》中,一排看不见的白杨树投下的细长水蓝色阴影,完美地暗示出一个明亮的冬日中透彻而稀薄的光线。

和莫奈一样,西斯莱也对水景感兴趣。他从不画港口或海洋,只对河流着迷。尽管他在职业生涯中频繁地搬家,却始终住在塞纳河或其支流附近。在第一次印象派画展上展出的《娄济岛的洪水》(*Inundation at Loge Island*,图16-26)描绘了一场水灾,这在塞纳河水系中是常见现象。西斯莱画作中这个平常的题材——河水泛滥,给画家提供了一个机会去表现被诸如房屋、树和电线杆之类的垂直元素打破了平面的宽阔水域。也许由于他英国的血统,比起莫奈经常表现的耀眼的阳光效果,西斯莱似乎更痴迷于雨天里柔和灰暗的光线。

莫奈的早期系列画

在莫奈的职业生涯中,他始终把风景画作为主要关注点,不断试验新的题材和表现光与大气的新方法。在1877年第三次印象派画展上,他展示了3幅表现巴黎圣拉扎尔火车站的画(图16-27为其中一幅)。这些画中的场景远不是他早期所画的海港、海洋和河流。取代了树木、天空和水面的,是进入我们眼帘的深色的火车、车站的玻璃顶棚和铁轨下肮脏的沙砾。莫奈以这个车站为题总共画了12幅画,分别基于在一天中不同的时间、从不同的角度进行的观察。这一系列画引领观众游览了车站,并将站中不断变化的场景深深印入他们的脑海中。《圣拉扎尔车站》系列画用进进出出的火车,消散在空气中的翻卷的蒸汽云,以及站台上熙攘的人群来象征现代生活的混乱和无常。

1880年代莫奈越来越对创作同一题材的系列画感兴趣。1883到1886年间,他常在法国北部海岸的埃特尔塔(Etretat)或其附近度过悠长的暑假,其间画了几十幅陡峭的白垩峭壁。由此,他逐渐着迷于太阳移动和无常天气形成的变幻的光线照射在岩石上的效果。其中有一张画将雄伟的大门崖岩石(Manneporte rock)作了特写,整个岩石由橙色、粉色、蓝色、紫色、绿色和黄色的细长而平直的笔触构成(图16-28)。莫奈不将它画成米灰色——他"知道"这是岩石的固有色——他试图忘记看到的是什么,而抓住不断变化的色彩感觉,这些色彩是由不规则的白垩岩石表面对光的反射和折射形成的。一些年之后,他给美国年轻画家莉拉·卡伯特·佩里(Lilla Cabot Perry,1848—1933)如下忠告:"当你去户外作画时,试着忘记在你面前的物体是什么——一棵树、一座房子、一片农田

图 16-27 克劳德·莫奈,《巴黎圣拉扎尔车站》(Gare St-Lazare, Paris),1877年,布面油画,82×100厘米,福格(Fogg)艺术博物馆,哈佛大学艺术博物馆,坎布里奇,马萨诸塞州。

图 16-28 克劳德·莫奈,《大门崖,埃特尔塔》,1883年,布面油画,65×81厘米,大都会美术博物馆,纽约。

或是其他。而仅仅去思考，这儿是一个蓝色小方块，这儿是一块粉色长方形，这儿是一道黄色，然后画你所看见的准确的颜色和形状。"他补充道，他"希望一出生时他是个瞎子，后来突然恢复视力，这样就能用这种方式画画，而不用知道面前的东西是什么"。

有论者指出印象派的观看方式和当时关于视觉的科学理论间的联系，最著名的理论出自德国的赫尔曼·冯·亥姆霍兹（参见第 309 页），他的 2 卷本《生理光学手册》(Handbook of Physiological Optics) 于 1856 到 1867 年间在德国出版。在这本书的第二卷中，赫姆霍兹提到我们的大脑经常把实际看到的事物调整为我们知道的或以为的样子，这就造成我们感知的不准确。为了改善我们的感知能力，亥姆霍兹鼓励观众关注"个人感觉"。如果我们这样做了，亥姆霍兹指出道：

> 我们将不难认识到，远处模糊的蓝灰色可能事实上是纯紫色，植物的绿色难以察觉地以蓝绿色和蓝色为过渡，最终也融入这一紫色，等等。这全部的差异在我看来都源于这一事实，即颜色不再是我们区别物体的标志，而仅仅被视为不同的感觉而已。

印象派人物画

印象派绘画不只局限于风景画，它同样包含人物画。印象派人物画可以分为两类。一类是户外环境中的人物画；另一类是以城市为背景的人物画。在这两类中，人物都穿着当时中产阶级的衣服，参加一些休闲活动。户外环境中的人物一般都在闲逛、野餐或划船，而城市场景中的主角则坐在咖啡馆中或剧院中，也会在家里，不过较为少见。城市人物画还描绘了给中产阶级提供娱乐服务的人们——诸如芭蕾舞演员、餐馆中的歌手、马戏团表演者和酒吧女招待。

对当时中产阶级休闲生活的关注让印象派画家区别于现实主义和自然主义画家，后两者更关注农民和城市贫民的劳动生活。现实主义和自然主义的作品往往看似试图让中产阶级观众为他们舒适的物质生活感到负罪，与之相比，印象派绘画较少具有政治性的指涉。

中产阶级的休闲生活这一题材是相当现代的。休闲，作为资本主义的副产品，是 19 世纪下半叶的一个新现象。此时的许多中产阶级不再需要为了谋生而整年工作，多余的资本和新型的运输工具让他们能在夏天出门度假。此外，新的照明技术使丰富的夜间娱乐活动成为可能，从女神游乐厅这样的夜总会到歌剧院、戏院、咖啡馆和卡巴莱歌舞厅，不一而足。不需工作的中产阶级妇女是这些休闲生活的主角。

莫奈早期的《花园中的女性》(Women in the Garden，图 16-29) 开启了印象派户外人物画的先河。这张画在 1866 年夏天开工，1867 年春天完成，是画家第二次尝试模仿马奈《草地上的午餐》的作品。第一次的尝试是一幅为 1866 年沙龙而作的巨幅画，足有马奈《草地上的午餐》三倍大，不过这幅画最终没有完成。从其预备习作和遗留下的未完成作品的两个片段中，我们可以看出这幅画试图描绘一群年轻男女聚集在树林中野餐。

提交给 1867 年沙龙但被拒绝了的《花园中的女性》尺寸减小了些，不过还是很大（约有 2.55×2.05 米）。莫奈用他的妻子做模特，画了四个穿着时髦裙装、在优美的花园里采花做花束的女性。他用一种极为独特的方法完全在户外完成了这张大画，而不是用户外画习作、画室内完成作品的做法。他希望这样做能准确捕捉阳光和大气在人物身上的全部效果。

将莫奈的画与马奈的《草地上的午餐》相比很有启发性。在 1863 年"落选者沙龙"上，莫奈和他的朋友们大为称赞《草地上的午餐》题材的大胆和马奈试图缩短感知和再现间差距的努力。不过在《花园中的女性》中，莫奈超越了马奈。毕竟后者还是在画室中完成他的作品。这就导致了人物和背景之间的不一致，前者是依据在室内摆好姿势的模特画的，后者则是基于户外习作。而莫奈的整幅作品都基于直接观察，这使得人物和背景更加一致。和马奈《草地上的午餐》一样，莫奈《花园中的女性》中的人物也呈平面化，因为他几乎完全放弃了明暗对比。画中出现的阴影，例如前景中坐在地上的女性脸上的暗部，不再像传统绘画那样用灰色或米色，而是用淡绿色。和几十年前运用这种观察法的德拉克洛瓦一样（参见第 209 页），莫奈也注意到阴影和投影的颜色受到周围环境色的影响，因此他画这些部分时也加入了环境色。

尽管莫奈的《花园中的女性》没有在沙龙上展出，但这幅画还是在他的朋友和其他年轻的法国画家中出

图 16-29　克劳德·莫奈,《花园中的女性》,1866—1867 年,布面油画,2.55×2.05 米,奥赛博物馆,巴黎。

了名。他们被莫奈对户外人像的成功表现所鼓舞，因为他们中的许多人也考虑过这个问题。例如，保罗·塞尚在1866年写给埃米尔·左拉的信中说：

> 你知道所有在画室中画就的作品绝不可能和那些在户外完成的画作一样好。当再现户外场景时，人物和地面的反差叫人吃惊，风景显得极其壮观。我看到了一些极好的作品，让我必须下定决心只在户外作画。

《家庭聚会》（The Family Gathering，图16-30）是在莫奈树立的榜样之后画就的第一批作品中的一张，作者是莫奈在格莱尔画室的同学弗雷德里克·巴齐耶。巴齐耶因为仅画了很少的作品而在今天少为人知。他作为士兵参加了普法战争，在29岁时牺牲了。《家庭聚会》在1868年沙龙上展出，左拉看到这张画后在一篇评论文章中写道："人们可以感受到画家对这段时光的热爱，就像克劳德·莫奈一样。而且他相信画长裙也可以成为艺术家。"

这张画在尺寸上和莫奈的差不多大，描绘了一个中产阶级家庭穿着最漂亮的衣服在平台上聚会的场景。它原来的标题《***家庭的肖像画》（Portrait of The *** Family）显示出，这是一幅家庭肖像画（事实上是巴齐耶自己的家庭），而不是一次随意的聚会场景，与大量在假期聚会上拍的家庭照片（参见维多利亚、阿尔伯特及其家庭成员的照片，图14-1）不同。尽管这张画的视角显然想制造一种非正式的感觉，但是这些人物的姿势还是刻意摆的，甚至显得有些僵硬。他们没有像英国皇室成员那样站成一排，而是随意地分散在平台各处，以一种看似随便的姿态或站或坐。与莫奈一样，巴齐耶也专注于室外环境与人像的协调一致，同时他还非常留心对光线的表现。他的画完美地展现出树下的平台上柔和而斑驳的光影。只是在人物的描绘上巴齐耶比莫奈保守，因为他还保持着在格莱尔画室中学到的对身体和面部的精心描摹。

莫奈的《花园中的女性》和巴齐耶的《家庭聚会》都没有用不连贯的笔触，这种笔触在1860年代晚期后成为印象派风景画的特征。第一个将印象派的笔触用到人物画上的是莫奈的好友雷诺阿。他的《煎饼磨坊的舞会》（Ball at the Moulin de la Galette，图16-31）描绘了蒙马特高地上一家很受欢迎的咖啡馆，当时蒙

图16-30　弗雷德里克·巴齐耶，《家庭聚会》，1867年，布面油画，1.52×2.3米，奥赛博物馆，巴黎。

图 16-31　皮埃尔－奥古斯特·雷诺阿,《煎饼磨坊的舞会》,1876 年,布面油画,1.3×1.75 米,奥赛博物馆,巴黎。

马特高地的大部分仍是巴黎的偏远农村。这个咖啡馆开在一个老旧的风车磨坊中,有一个大花园可以供年轻人在夏季的星期天来此,随着管乐队的音乐翩翩起舞。为了展现这场室外舞会活跃的气氛,雷诺阿用短小的笔触把颜色轻松地涂抹在画上。他的目标是烘托出穿过人群的斑驳光线、头发和缎面裙子闪烁的光芒,以及桌上玻璃器皿的反光。

雷诺阿的画不仅在笔触上与莫奈和巴齐耶的作品不同,而且看起来更加吸引人。《花园中的女性》和《家庭聚会》中表情淡然的人像看起来和照片中摆着僵硬姿势的人物差不多。而雷诺阿的作品更贴近传统的风俗画,画中的人物间有互动。前景中,一个女孩和她的女监护人正在和一个青年男子交谈,而他的朋友们以旁观他们作为消遣。在他们的身后,情侣们正在跳舞、接吻。观众很容易就能看明白画中人物的关系,并将自己设想成这个场景的一部分。

印象派与城市场景画:埃德加·德加

德加的《舞蹈课》(The Dance Class,图 16-32)在 1876 年第二次印象派画展上展出,它明显不同于我们看到的所有印象派绘画,以至于我们都有些疑惑"印象派"这个词用在这幅作品上是否恰当。如果定义一个印象派画家以他是否参加印象派画展为标准,那么德加是完全符合的。作为"艺术家的无名公司"的奠基人之一,他参加了公司举办的全部 8 次展览。如果在广义上将印象派绘画定义为展示一种新的视觉感受,基于画家对人们如何感知现实的细致研究,那么德加还是应归入印象派画家之列。他对知觉的兴趣肯定不亚于莫奈,但是两人的关注点不同。德加不像莫奈、西斯莱和毕沙罗那样着迷于光和大气,而是着迷于跟视阈、视角,以及如何感知运动的肢体等相关的问题。

第十六章　巴黎公社后的法国艺术 —— 保守主义与现代主义趋向

图16-32 埃德加·德加，《舞蹈课》，约1874年，布面油画，82.9×75.9厘米，大都会艺术博物馆，纽约。

不过，如果我们把印象派限定在充满光亮的风景画和户外人物画中，那么德加肯定不能被视为印象派画家。他是描绘城市生活的画家，大多数时候关注室内场景。德加曾一度被称为现实主义画家，且他的画与杜米埃的部分作品确有一些联系。他还曾被划为自然主义画家，有些早期作品如照片般细致，确切地显示了与巴斯蒂安－勒帕热笔下城市场景的关联（参见图18-9）。

《舞蹈课》最初名为《舞蹈试演》（Dance Audition），展示了一个挤满芭蕾舞演员的房间，她们正等着轮流跳给老师看，即穿着宽松的西装、拿着长手杖打拍子的老头。舞者的身体语言告诉我们，试演是一件乏味的事。我们看见芭蕾舞演员们正在伸展肢体、挠痒痒、咬指甲，调整自己和同伴的芭蕾舞裙。这自然是芭蕾舞的"后台"场景，在这里，舞台上令大众钦慕的光彩出尘的演员们被拉回到了现实中。

尽管描绘的是一个无聊的场景，这张画还是很有视觉冲击力，因为有许多构图上的创新。首先，不寻常的透视给观众创造出站在阶梯或平台上俯视场景的感觉——就像等待舞蹈课结束的监护人和妈妈们所在的房间尽头的那个平台。其次，人物的布局也极不寻常。画面的右下角完全是空的，而拥挤的左下角中的人物似乎快要涌出来了，其中一个女孩几乎完全被另一个人遮住，还有一个女孩的脸被挡住了。同时，画中的主要事件——芭蕾舞女演员正跳给舞蹈老师看——不再是画面观看的重点，与我们的预期相反。她被推到画面后方，并被四周的芭蕾舞演员包围住。为了增加场景的视觉复杂性，德加引入一面挂在左边墙上的镜子，其中映照出更多的芭蕾舞演员和窗外的一部分风景。

德加在构图上的创新是为了尝试用更贴近我们看世界的方式作画。事实上,很少有事物是像用传统方式构图的作品中那样展现在我们面前的——处于视阈中心,被一个素净的空间环绕。其实,我们对世界的观察是由一系列随意的扫视组成,每一瞥都是随机框定,构图上缺少秩序感和对称性。当我们坐下、站起来或爬楼梯时,我们的视点都会发生根本性的改变。在许多情况下,我们并不在视平线上看世界,而是以一种斜的角度,向下或向上看,这取决于我们所处的位置。

德加的绘画以一个监护人(也许刚从她的书中抬起头)观看的方式再现了舞蹈试演的场景,这随意的一瞥像快照一样捕捉到了场景中稍纵即逝的瞬间。德加的绘画确实曾被与照片做比较。他用看似随意的手法框定画面,经常把人物切掉一部分,这点模仿了在截取现实中的片段时使用的不经意的摄影方法。不过,德加的构图和摄影的比较不能过度推衍。即使德加的绘画看起来像快照,它们还是领先于摄影,其实受技术的局限,在19世纪末之前是无法这样拍照的。事实上,德加同时代的大多数照片在构图上比他的绘画更传统。

德加的作品同样让人想起日本版画。几乎那个时代所有的前卫画家都视日本版画为替代西方表现程式的重要选择。德加看起来对日本版画不寻常的视角选择尤其感兴趣。这种"鸟瞰"的斜视角在日本版画

图 16-34　埃德加·德加,《拿花束的舞者》,1876—1877年,精油和色粉笔画于纸上,65×36厘米,奥赛博物馆,巴黎。

中很流行,如我们在铃木春信(Suzuki Harunobu)约1765年画的《读信美人》(*Beauties Reading a Letter*,图16-33)中所见的那样。

随着德加日益成熟,他对视角的选择越来越大胆,构图也更加有冲击力。《拿花束的舞者》(*Dancer with Bouquet*,图16-34)在1870年印象派画展上展出,描绘了一位女芭蕾舞演员正向观众致意,在她伸出的手中握着一个崇拜者送的花束。她身后,画面顶部如云朵般模糊的各色短裙代表了整个芭蕾舞团。这幅画中俯视的角度比《舞蹈课》更夸张,暗示画家是从高处靠近舞台的歌剧院包厢中观察这位芭蕾舞演员的。这同样可以解释为什么女演员的裙子被切掉了一部分,它暗示看不到的那部分是被舞台布景或幕布遮住了。

《拿花束的舞者》是用色粉笔完成的(参见第396页"色粉笔"),这是德加1870年代中期以后最喜欢用

图 16-33　铃木春信,《读信美人》,约1765年,彩色木版画,20.3×28厘米,三井晴(Mitsui Takaharu)收藏,东京。

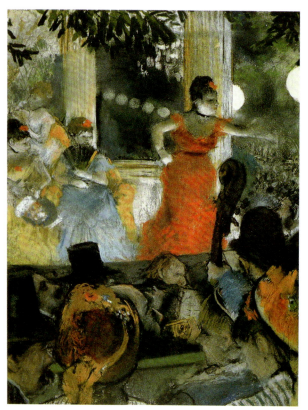

图 16-35　埃德加·德加，《咖啡厅音乐会》，1876—1877 年，色粉笔画于单版画纸（monotype paper）上，36.8×27 厘米，美术博物馆，里昂。

的技法。他自创了一种用色粉笔与油混合作画的复杂技法，由此使色彩获得了一种新的亮度，尤其适合表现他画中明亮的舞台场景。（从 19 世纪中期开始，煤气灯和聚光灯让夜间的歌剧和舞台表演成为可能，一般采用顶灯和脚灯照明。）德加的《咖啡厅音乐会》（*Café Concert*，图 16-35）也在 1879 年印象派画展上展出，画面完美地展现了明亮的照明和深暗的阴影效果，正是他运用这项技法达到的。这件作品表现了在奥斯曼的巴黎城中成为时尚的众多户外咖啡馆中的一个。在这里，歌手们在一支小管弦乐队的伴奏下进行多种表演。与德加在《拿花束的舞者》中俯视的角度相反，这里采用了仰视的角度。我们的视线向上而不是向下看，穿过一些妇女五彩的帽子，越过乐池中乐师们的脑袋，最终定格在那个穿着红色衣服的歌手身上，她裙子的一部分被低音提琴的琴颈遮住了。和我们视线的角度一样，舞台照明的光线来自下方，这就将脸和身体在一般情况下会凸显出的部分（眼睛、面颊、胸部）留在了黑影中。

芭蕾舞剧院和卡巴莱歌舞厅深深地吸引了德加，因为它们是极其现代的场所。赛马也是如此，这是他作品中另一个重要的题材。（赛马可以被视为芭蕾的对应物，前者展现了由男性主导的户外场景，后者则是由女性支配的室内场景。）是什么让这些地方显得现代的？首先，它们是时尚人士（à la mode）汇集的地方。其次，在这些场所，观看是一项重要的活动。19 世纪大量出现的新的观察机会可以证明，观看作为一项现代活动地位极不寻常。

1869—1870 年间的《在栅栏前》（*In Front of the Stalls*，图 16-36）是德加赛马题材作品中一幅较早的代表作，展示了在珑骧（Longchamp）赛马场举行的时尚马赛。赛前，骑师们正在观众的栅栏前展示他们的马。这是一个清新的夏日，如鲜花般多彩的阳伞为观众遮住了阳光。几匹紧张不安地慢跑的马在地上投下模糊的阴影。背景中工厂的烟囱向空中喷出的几缕轻烟被

色粉笔

色粉笔是用研磨成细粉的颜料混合树胶之类的非油性黏合剂制成的粉笔。它们一般画在质地特殊、容易上色的纸上，这样色粉就会附着在纸的表面。色粉笔可以用于素描，主要是用粉笔勾勒彩色线条。但也可以用于着色，用手指或一些涂擦工具去涂抹甚至混合颜料。因为色粉笔含的黏合剂非常少，因此色粉素描和彩绘的稳定性都不强。需要把它们装进玻璃画框中或者在其表面喷上定画液。

色粉笔在 16 世纪第一次被使用，但直到 18 世纪才开始流行，当时莫里斯-康坦·德·拉图尔（参见图 1-11）、让-巴蒂斯特·夏尔丹和安东·拉斐尔·门斯等画家用它画肖像画。色粉画被视为卓越的洛可可技术，在 18 世纪晚期和 19 世纪早期被冷落，直到 19 世纪末因著名的印象派画家德加和雷诺阿的使用而得以复兴。它还被亨利·德·图卢兹-劳特累克（Henri de Toulouse-Lautrec）、古斯塔夫·莫罗（Gustave Moreau）和奥蒂诺·雷东（Odilon Redon）等后印象派和象征派的画家继续作为最喜爱的媒介之一来使用。

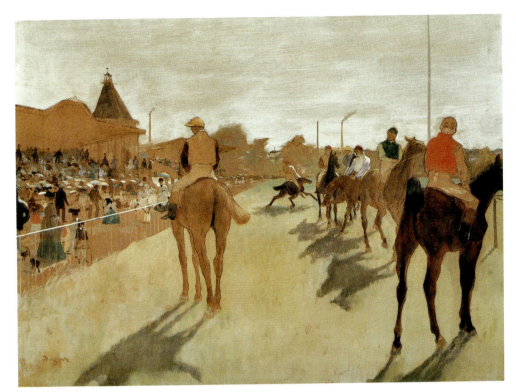

图 16-36　埃德加·德加，《在栅栏前》，1866—1868年，精油和色粉画于裱在帆布上的纸上，46×61厘米，奥赛博物馆，巴黎。

风徐徐吹走了。空气中弥漫的期待甚至紧张的气氛，似乎都凝聚在了背景中的那匹马身上，它被某个突然的动作吓到，正飞奔而走。

德加是表现运动中的马匹的大师，这个题材对画家们一直是个挑战。马跑动得很快，描绘运动中马的四条腿要求画家有极好的观察能力。德加对这个难题的执着探求，以及他对摄影的兴趣，将他引向生于英国的美国摄影师埃德沃德·迈布里奇（Eadweard Muybridge，1830—1904）拍摄的被称为"分格动作（stop-action）影像"的照片，它们在1878年被印在法国杂志《自然》（La Nature）上（图16-37）。（参见第399页"埃德沃德·迈布里奇和动物的运动"。）德加复印了其中的好几幅照片，并把他的新知识融入到后期以马为主题的一些画作中。例如《比赛开始前的骑师》（Jockeys before the Start，图16-38），此画在1879年第四次印象派画展中以《赛马》（Race Horses）为题展出。在这张画中，似乎集聚了德加所有的兴趣点。此画的构图极其抢眼。首先，画中的起跑杆将画面分成两块纵向的长方形，还把马的头切成两块。其次，在左边的前景中有大量闲置的空间，这在其早期的绘画中是难以想象的。批评家阿蒂罗·罗兰（Arthureaux Rolland）在评论这第四次印象派画展时，表达了大多数人对德

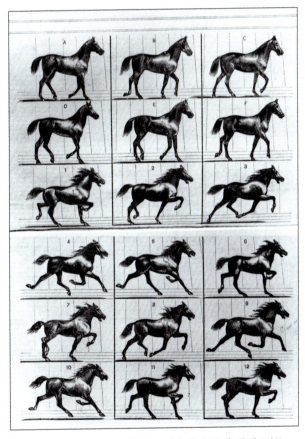

图 16-37　埃德沃德·迈布里奇，《慢跑和飞奔的马》（Horses Trotting and Galloping），翻印于《自然》杂志上，1878年，按照片制作的木口木刻，国会图书馆印刷和摄影部，华盛顿哥伦比亚特区。

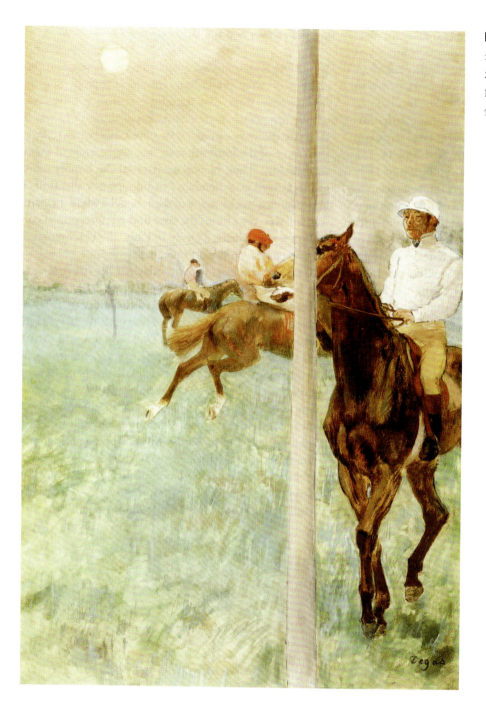

图 16-38　埃德加·德加,《比赛开始前的骑师》,1878—1880年,油彩、色精和一些色粉画于纸上,107×73.7厘米,巴伯艺术学院,伯明翰大学。

加的普遍印象,特别是对这张画的感受:

> 我将不对这个奇怪的画家多加评论,他已经决定只描绘他看见的和是怎样看的——不过,他不去看其他任何人看见的——他面对的总是他人拒绝表现的丑陋和怪异的事物。当他展示一匹在跑马场中的赛马时,一根巨大的柱子矗立在前景中,把赛马切成两部分,仅让我们看到它的腿。

印象派与城市场景画:卡耶博特

德加的视角的确独一无二,但还有其他一些画家同样对再现现实生活中随意一瞥的场景感兴趣。居斯塔夫·卡耶博特的作品在不寻常的视角方面堪与德加的作品媲美。他是印象派画家中较年轻的一位,与其他画家不同的是他很富有。因此,他不仅是印象派的成员,还是他们的赞助人。他在很多画作油彩未干的

埃德沃德·迈布里奇与动物的运动

如果有冒险精神是成为19世纪风景摄影家的先决条件，那么埃德沃德·迈布里奇注定了会成功。他本来姓迈格里奇（Muggeridge），生于英格兰的泰晤士河畔金斯顿（Kingston-on-Thames），二十几岁时移民美国。1856年，他把姓改为"迈布里奇"，并作为一个书商定居于旧金山。1860年他乘坐驿站马车从旧金山去纽约旅行，遭遇车祸并严重受伤。随后他返回英国休养并开始从事摄影。

1867年回到加利福尼亚后，他成为了一位著名的风景摄影家，拍摄了超过2000张照片，包括一系列约塞米蒂溪谷（Yosemite Valley）绝美的风光。他以笔名"赫利俄斯"或"太阳"卖了第一批照片；后来他用了自己的名字，就是改名后的"埃德沃德·迈布里奇"。

1872年，加州前任州长利兰·斯坦福（Leland Stanford）要求迈布里奇在他的马"西方"（Occident）慢跑时为它拍照。斯坦福想要解答一个困扰了科学家和运动员几十年的问题：一匹马在慢跑或飞奔时四只脚是否会同时离地？斯坦福支持"跑动时可以没有支撑点"的结论并用照片寻找证明他理论的证据。迈布里奇早期拍的照片没能得出结论，但到了1878年，他发展出一套以很短的间隔拍摄奔马的方法，能得到一系列连续的图像。在跑道边上，他设置了一组有电磁快门的照相机，将它们与横穿跑道的电线连接。当奔马的脚碰触到电线时，快门启动，完成快拍。迈布里奇最终证明，尽管在奔跑中有短暂的瞬间马的四脚都不着地，马却不可能以四脚伸展开的方式"飞起"。由此他证实，此前一代的画家所绘的奔马都与实际情况不符。

他关于奔马的照片在各种美国和欧洲杂志上发表（参见图16-37），1884年迈布里奇去宾夕法尼亚大学工作，通过照片分析人和动物的运动。由大学资助的这项研究的成果后来结集为11卷本的《动物的运动》（*Animal Locomotion*，伦敦，1887）出版，书中包含2万张照片。迈布里奇的研究影响深远，因为他的试验为"移动画面"即电影的发明打下了基础。

时候就收购了它们，这些重要的印象派绘画藏品现在构成了巴黎奥赛博物馆的核心收藏，它是展示法国19世纪艺术最主要的博物馆。

在当代，卡耶博特最著名的作品是街景画，他描绘的是一般的漫游者（flâneur）穿行于奥斯曼的现代巴黎中时会看到的场景。大约2.12×2.76米的大画《巴黎的街道，雨天》（*Paris Street, Rain Weather*，图16-39）是画家最引人注目的作品之一。它展现了奥斯曼改造计划中众多星状岔道口中的一个。在铺着石砖的街道两侧宽阔的人行道上，行人们边走边朝着商店和其他人看。这是典型的巴黎冬季中的一天。阴霾的天空飘着蒙蒙细雨，城市和城中的石建筑、石街道比平时看起来更灰暗。穿着黑色衣服的男女让这个沉闷的场景更加死气沉沉。卡耶博特似乎想说，这也是现代性。它并不全是色彩、光线和运动，也有阴郁和千篇一律的一面。卡耶博特作品中有我们在德加绘画中见过的鸟瞰视角、随意的取景和故意设计的不平衡构图，但他作画的方式还是更为传统。事实上，他作品中清晰的焦点和自然主义的差不多，而且，和他们一样，卡耶博特也可能在作品的准备阶段用过照片。

卡耶博特最接近自然主义画家的是一组表现劳作的绘画，其中最突出的是1875年的《地板刨工》（*Floor Scrapers*，图16-40）。这幅画在1876年的第二次印象派画展上展出，将日本版画的俯瞰视角和自然主义绘画的逼真相结合。它再次在画中引入男性裸体像的题材，不过是以一种惊人的全新形式。在这里，取代了古代英雄的是现代生活中的英雄——坚韧且强壮——弯腰的姿势本会显得卑下，但他们却传达出男性力量和劳动的实在感。

卡耶博特对男性裸体像重新产生兴趣，这在现代语境中，曾和有关他是同性恋的猜测联系起来。不过，必须注意的是，这只是一股更大的潮流的一部分，涉及的并不限于同性恋艺术家，其实这个题材是库尔贝第一个在一幅表现两个摔跤手的画中（现藏布达佩斯国立博物馆）引入的。一批画家追随着库尔贝的步伐，其中的巴齐耶在1869年画了一幅巨大的展现男性浴者的《夏景》（*Summer Scene*，图16-41），画中用男性和现代的方式转化了传统上与女性裸体像相联系（参见图17-17）的主题。1880年代和1890年代，成年和青年男性裸体像变成了一个常见主题，尤其是在自然主义画家的作品中。

图 16-39　居斯塔夫·卡耶博特,《巴黎的街道,雨天》,1877 年,布面油画,2.12×2.76 米,芝加哥艺术学院。

图 16-40
居斯塔夫·卡耶博特,《地板刨工》,1875 年,布面油画,1×1.45 米,奥赛博物馆,巴黎。

图 16-41　弗雷德里克·巴齐耶,《夏景》, 1869 年, 布面油画, 1.61×1.61 米, 福格艺术博物馆, 哈佛大学艺术博物馆, 坎布里奇, 马萨诸塞州。

虽然卡耶博特笔下劳作的场景, 如《地板刨工》, 与自然主义绘画联系紧密, 但他因画闲暇生活的场景又被归入印象派。身为一个热爱水上运动的划手, 他画了一系列作品描绘划独木舟的人, 图 16-42 就是其中之一。画中用倾斜的俯瞰视角描绘了河流和划着轻舟顺流而下的几个人, 与他笔下的街景和劳动场景不同, 这幅画中对油彩的运用是随意的、"印象派"式的, 色彩也是明亮的, 极大区别于画家其他画作中节制的, 甚至单一的色调。这些画作更接近于莫奈而非德加的作品, 尽管那两位艺术家都画不出这样的作品。

印象派画展上的女性

在印象派画展上女性并不是特别突出, 但是那些参展的女性在展示作品的质量和数量上都可以与男性同事平起平坐。这个现象类似于在沙龙上的状况, 第三共和国期间, 在沙龙展示画作和雕塑的职业女性艺术家数量尚少但不断增加。

1870 年以前, 除了像罗莎·博纳尔（参见第 277 页）这样著名的例外, 参加沙龙的女性都被视为业余

第十六章　巴黎公社后的法国艺术——保守主义与现代主义趋向　　401

图 16-42　居斯塔夫·卡耶博特,《手划艇》(*Canoes*),1877 年,布面油画,88×117 厘米,国家美术馆,华盛顿哥伦比亚特区。

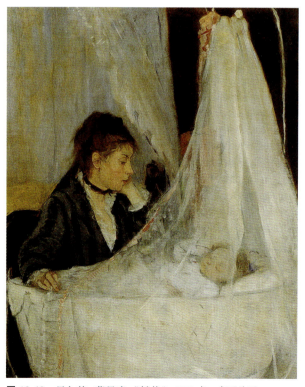

图 16-43　贝尔特·莫里索,《摇篮》,1872 年,布面油画,51×41 厘米,奥赛博物馆,巴黎。

爱好者。她们画"次等"的题材(风景画、肖像画、静物画),用"更有限的"媒介和技术,例如瓷画、水彩画和色粉画。从 1870 年代开始,有越来越多的女性画家用油彩作画或制作大型的青铜和大理石雕塑,雄心勃勃地要在由男性确立标准的艺术界中取得成功。

获得专业训练的途径增加了,这有助于女性艺术家提高自己的职业素养。男女学员一同对着模特写生是不被允许的,女性因此被拦在美术学校门外,但出现了一些私立学校可为女性画家提供训练。其中最有名的可能是由鲁道夫·朱利安(Rodolphe Julian)在 1868 年创立的朱利安学院(Académie Julian),它同时接收男性和女性学员。该画室极富革新精神的一点是,女性被允许依照裸体模特创作素描或油画,即使旁侧有男性学员一同作画也可以。

在印象派画展上展出作品的女性艺术家中,现在最有名的是贝尔特·莫里索和移居欧洲的美国画家玛丽·卡萨特。莫里索是以业余画家的身份进入这一领域的。她曾和姐姐爱玛(Edma)一起接受私人素描教师的培训。而她与职业美术界的联系则得益于和马奈

的亲密关系，1874年她嫁给了马奈的弟弟。

即使她的绘画在1860年代末的沙龙上已经展出了，她还是向第一次印象派画展呈交了两幅作品，这完全是出于莫里索的独立精神，在这件事上她违背了马奈和她素描老师（他告诉莫里索的母亲，她错误地"和疯子结盟"了）的建议。接下来，她几乎参加了所有后续的印象派画展。

莫里索的作品和卡萨特的一样，都聚焦女性的社交或私人生活，这既是她们的选择，也是一种必然。尽管在某种程度上得到解放，但在1870年代和1880年

图 16-44 《居家服和小男孩的套装》（*House Dress and Little Boy's Suit*），《时尚观察》（*Le Moniteur de la Mode*）插图，1871年6月，木口木刻，19.5×17厘米，巴黎市历史图书馆，巴黎。

图 16-45 玛丽·卡萨特，《包厢中的女性》，1879年，布面油画，80.3×58.4厘米，费城艺术博物馆。

图 16-46　玛丽·卡萨特，《蓝色扶手椅中的小女孩》，1878 年，布面油画，89.5×130 厘米，国家美术馆，华盛顿哥伦比亚特区。

代，中产阶级妇女的活动仍是受到限制的，男性画家的许多绘画主题都在她们惯常的视觉经验之外。莫里索的《摇篮》（Cradle，图 16-43）一直是她最著名的作品。它展现了一位年轻的妇女（可能是她姐姐爱玛）正坐在摇篮边，凝视着摇篮里熟睡的婴儿。虽然包括米勒在内的一些男性画家也画过母亲和婴儿的主题，但是他们一般都描绘农民妇女而不是中产阶级的妈妈们。毋庸置疑，这样做的原因在于 19 世纪中产阶级家庭的育婴室是女性专属的空间，几乎没有男性会去。的确，有一种主张是，如果要寻莫里索作品的视觉类似物，不应该看传统绘画，而应看时尚杂志中的图像，它们展示了在育婴室中的女性们正给最新款"室内"服装做模特（图 16-44）。

莫里索新颖的主题和她的风格相匹配。与她的男性同事一样，莫里索似乎也认识到，新的主题和观察方式要求画家运用新的、具有个性的绘画方法。她曾在笔记本中写道："所需要的是新的、个人的感觉；而在哪能学到这些？"她发展出的一种自由而疏朗的笔触，随着她逐渐成长为一位艺术家而愈加个性化。

与莫里索不同，玛丽·卡萨特接受了正规的绘画训练，先是在费城艺术学院，后来进入热罗姆、库尔贝和其他画家的个人画室中学习。在 1874 年定居巴黎之前她还游历了整个欧洲。与莫里索一样，她所选择的题材也兼具现代性和女性特点，并同样感到需要采用新的绘画方式。1874 年沙龙上，她的一幅作品吸引了德加的注意，他随后邀请卡萨特参加了第四次印象派画展。这次她展示了四张同一主题的作品，这个长时间使她着迷的主题是坐在剧院包厢中的一或两名妇女。其中的一幅画《包厢中的女性》（Woman in a Loge，图 16-45）描绘了演出前，灯火通明的歌剧院中一位年轻的女孩。在她身后是一面镜墙，镜中映照出我们看到的一部分与她相对的弧线形楼座，散坐着用双筒望远镜环顾剧院的观众们。女孩看起来既兴奋又有些局促不安，似乎意识到自己正被关注着。或许是第一次穿着露肩的低胸裙，她似乎为自己的裸露而害羞，却也因受人关注而感到开心。和德加一样，卡萨特乐于表

现随意一瞥的效果。被切掉的胳膊和不寻常的光亮处理——照亮侧脸而将眼睛、鼻子和嘴巴置于阴影中——类似于在德加作品中看到的效果。

卡萨特着迷于表现女性社交生活中的某些方面，同时她也和莫里索一样乐于描绘女性的私人生活以及相关的孩子的生活。她最著名的画作之一《蓝色扶手椅中的小女孩》（Little Girl in a Blue Armchair，图16-46）也在第四次印象派画展上展出。画面展示了一个小女孩独自待在一间摆满了蓬松舒适的蓝色扶手椅的大房间中。她把裙子拉了起来，两腿分开，斜倚在一张椅子中，用这个姿势表达她的厌烦和对"好姿势"的反叛。这是一张描绘儿童的全新图像，显示出以前绘画中未见的对心理的深入洞察。这种对孩子想法的洞察与展现绘画空间的新方法相配合。在以鸟瞰的视角暗示我们成年人看孩子的方式的同时，沿着窗户底边截取室内空间的手法确切地展现出孩子们看待这个房间时受限的视角。

印象派与现代视觉

莫奈用细碎的笔触画出的色彩，德加随意框取出的构图，卡耶博特的高视角，以及卡萨特的低视角都标明印象派画家感兴趣于找寻再现真实的方法，这与现代中产阶级世界中发展出的新的观看方式有关。印象派画家试图找到再现所见而不是所知的世界的方法，他们颠覆了涉及透视、明暗、构图和细致的定稿的传统规则。通过这样做，他们要求观众关注他们作品的绘画性，提醒他们绘画就是表面上覆盖着不同色彩的线条和笔触的平面。

因此，印象派绘画展示了一个悖论：一面提供经过强化的现实的错觉，一面要求观众关注其中的技巧。的确，印象派在19世纪艺术中占据了关键位置，它代表了几十年来追求更加逼真的现实主义潮流的顶峰，同时也是趋向抽象的开始。

第十七章

法国 1880 年代的前卫艺术

间断四年之后，印象派在 1886 年组织了他们的最后一次联展。创立成员之间的意见不合大概是展览停办的主要原因。它们作为沙龙替代品的作用也不大了，因为在 1884 年新成立的独立艺术家协会已经组织了他们的第一次无评审沙龙——独立沙龙（Salon des Indépendents，参见第 376 页）。而且，不少印象派的元老已和画商达成了利润颇丰的协议，可以在私人画廊展出他们的作品，不再需要参加联展了。

这便是哈里森·怀特和辛西娅·怀特（Harrison and Cynthia White）所称的"画商－批评家体系"最兴盛的时期。在他们的《画布与事业》（Canvases and Careers，1965）一书中，他们把这个体系定义为一种艺术营销模式。画商会买进相对不知名艺术家的大量作品，并为它们举办展览。他们通过诱哄、贿赂、劝说等方式请批评家帮忙写好评，然后再以抬高许多的价格把作品售出。这纯粹是一种艺术投机，而银行业的新发展正好给了画商机会，可以借贷大笔资金用于购画。在 19 世纪所有的艺术家中，印象派画家从这个体系中受益最多，因为他们发迹之时正当这个体系日趋成熟。19 世纪晚期的两个重要法国画商，保罗·杜兰-鲁埃和乔治·珀蒂就是靠投资印象派作品发财的。而

对艺术家而言，也全靠有了画商才能够名利双收。

一方面画商－批评家体系改善了一部分艺术家的经济状况，另一方面，它也创造了一个贪欲横流、金钱当道的无情世界。不少在 1880 年代和 1890 年代苦苦打拼的年轻艺术家被残酷的竞争折磨得精疲力竭、意志消沉。保罗·塞尚返回他的家乡普罗旺斯，由家人资助生活；保罗·高更（Paul Gauguin，1848－1903）逃到遥远的塔希提（Tahiti）岛；文森特·梵高（Vincent van Gogh，1853－1890）在法国南部的一所精神病院里待了一年后，悲剧性地用一颗子弹结束了年仅 37 岁的生命。虽然这些不能全部归咎于巴黎的艺术界，但它确是原因之一。这些艺术家在世时都没有卖出多少画，当他们过世时名字也不为人知。

乔治·修拉与新印象派

印象派的画展高调收场。1886 年的展览展出了近乎创纪录的 246 件作品，包括一些基本上没有名气的年轻艺术家的重要画作。尽管莫奈、西斯莱、雷诺阿没有参展，但是卡萨特、德加、莫里索、毕沙罗都展出了具有独创性的新作，补偿了这种缺失。

26 岁的乔治·修拉（1859－1891）所作的大型风景人物画《大碗岛星期日的下午》（A Sunday at La Grande Jatte, 1884，图 17-1）也许是 1886 年展览上受

◀ 皮埃尔-奥古斯特·雷诺阿，《瓦格蒙特家孩子们的下午》，1884 年（图 17-16 局部）。

图 17-1 乔治·修拉,《大碗岛星期日的下午》,1884—1886 年,布面油画,2×3 米,芝加哥艺术学院。

议论最多的画作。绘画呈现的是塞纳河中大碗岛上的一所巴黎的著名公园。周日巴黎人来此散步、钓鱼、划船或者休憩。这幅画第一眼看上去的主题和印象派的休闲画很像,比如雷诺阿的《煎饼磨坊的舞会》(参见图 16-31),细看却发现差别很大。首先,这幅作品高和宽分别达到 2 米和 3 米,让大多数的印象派作品——除了几幅巴齐耶和莫奈的早期之作外——都相形见绌。第二,这幅作品并置了不同的社会阶层,这在印象派绘画里就算不是史无先例也是十分罕见的。例如在修拉画作的左下角,我们看到躺卧着一个穿无袖衫、戴便帽的劳工,坐在他身旁的是一对穿着盛装的中产阶级夫妇。画面中央有一个打扮规矩的保姆,带着一个身着白裙的小女孩,她和画面右前方的优雅的女士和她的丈夫——或者情人——形成对比。类似的社会阶级反差在画面中比比皆是。

这幅画和印象派绘画的区别不仅体现在内容上,还体现在表现手法上。修拉笔下看似凝固、淡漠、简化的人物和雷诺阿与德加作品里生动活泼的男男女女差异很大。他们反而和皮维·德·夏凡纳壁画中(参见图 16-10 和 16-12)雕塑般的人物有异曲同工之妙,当然后者体现的古典永恒之感和修拉人物的现代感是有差别的。据修拉的熟人说,他被皮维·德·夏凡纳作品"绘画的庄严感"所吸引。据说他还欣赏其高超的"人物布局"。确实,修拉《大碗岛星期日的下午》中精心安排的人物和许多皮维·德·夏凡纳晚期壁画中的人物构图——包括曾在 1884 年沙龙展出、之后被当做一幅壁画安置在里昂博物馆的田园诗般的《圣林》(*Sacred Wood*,图 17-2)——十分相似。

与修拉图画中精心安排的构图相应的是其细致的颜料运用,这个技法一般被称为点彩法(Pointillism)。在近两年的时间里,修拉用大小和形状相同的小圆点构成了整幅绘画(图 17-3 为细节图)。这些微小的色点被置于一个基色之上,这个基色仿似固有色,即他所知的被描绘事物的颜色。以草地为例,它就是由画在一层薄薄的绿底色之上的蓝色、深绿、浅绿、橙色的笔触构成。

在 1886 年的展览上,修拉的画作因为它空前的笔法而吸引了批评界大量的关注。和艺术家年龄相

408 十九世纪欧洲艺术史

图 17-2　皮维·德·夏凡纳,《圣林》,1884—1889 年,布面油画,92.7×231 厘米,芝加哥艺术学院。

仿的年轻批评家费利克斯·费内翁(Félix Fénéon,1861—1944)表现出极大的热情。他把修拉称为"新印象派"(Neo-Impressionist),还因他打破颜料表面的方式而视他为印象派画家的继承人。但他认为修拉已经超越了印象派画家(因而得以前缀"新"),把印象派画家随心所欲、杂乱无章的笔触转变为一种系统的甚至科学的颜料使用方法。

费内翁参考美国物理学家奥格登·鲁德(Ogden Rood)关于颜色的教科书《现代色彩学》(Modern Chromatics,法文版 1881 年出版),宣称修拉的方法旨在达到一种"光学混合"。他解释说其绘画里的小色点发射出不同颜色的光束,在人眼中融合。据费内翁称,这使得修拉的画比传统的经各种颜色在调色盘上调和而成的"颜料融合"有更强的亮度。他把修拉的画和挂毯作比较,举例指出一张由蓝线和黄线织成的挂毯比一张仅仅用绿线织成的挂毯呈现出一种更加明亮、生动的绿色。

尽管费内翁可谓是一个权威,但是点彩法对颜色亮度的增强却不明显。修拉完成后的作品比起印象派作品往往更暗,而非更亮。如果不是为了提高亮度,那么画家又是为了什么而用此煞费劳力的技巧呢?当我们仔细研究修拉画作细节时发现,在大部分区域,他会用少许的互补色去中和抵消主导颜色。比如说,在描绘坐着的扎马尾辫女孩身穿的深蓝色外套时,深蓝色的基色就由浅蓝及与其互补的橙色润饰,从而增色不少(参见图 17-3)。

欧仁·德拉克洛瓦早在 50 年前对画作的暗部就曾经有过类似的处理(参见第 209 页)。人们在 1870 年代和 1880 年代对德拉克洛瓦的作品重拾兴趣并非偶然,这也要部分归功于艺术批评家和理论家夏尔·勃朗的著作(参见第 376 页)。在勃朗就德拉克洛瓦的用色所作的讨论里,他常常谈到颜料化学家米彻尔-欧仁·谢弗勒(Michel-Eugène Chevreul,1786—1889)。谢弗勒在 19 世纪早期就已经发展出了有关颜色对人心

图 17-3　乔治·修拉,《大碗岛星期日的下午》,1884 年,图 17-1 局部。

第十七章　法国 1880 年代的前卫艺术　409

图 17-4 表现泛雅典娜游行场面的帕特农檐壁饰带的一段，版画由乔治·科博尔德（George Corbould）据 H. 科博尔德的绘画制作，1839 年，大英博物馆，伦敦。

理的影响的理论。他认为色彩组合只有在"和谐"时才呈现美感。这种和谐或者由并列相似强度的相似色达成，或者由仔细地平衡对比色达成。

和德拉克洛瓦的方法一样，修拉的方法也得益于谢弗勒。通过使用对比色而达到色彩的和谐对于修拉来说，既具有审美重要性又有重大的象征意义。在审美层面，这是达到一种永恒和理想的美的途径。如我们所看到的，修拉对于捕捉当代现实中稍纵即逝的瞬间并没有多大的兴趣。相反，他希望创作出的画作可以如同理想化的现代性纪念碑。他的艺术范本是希腊帕特农神庙的古典檐壁雕带，展现雅典每四年一次的重要节日中泛雅典娜游行的场景（图 17-4）。他曾说过："我希望把来来往往的现代人描绘得如同雕带中一般，通过把他们安排在色彩和谐的画布上来抓住他们的本质。"在象征层面，他笔下对比色的和谐反映了社会背景截然不同的巴黎人的和谐共处。

修拉给形式赋予意义这一倾向——让他的色彩、笔触、线条和他画作的内容同样有意义——在他后来的作品中表现得更明显，特别是 31 岁英年早逝不久前的创作。1889 到 1890 年所作的《康康舞》（Le Chahut，图 17-5）描绘的场景和德加的《咖啡厅音乐会》（参见图 16-35）在主题和构图上都十分类似。画作展现了在狭窄的舞台上表演的舞者，看她们的角度是现场观众的角度，也正好和图画的观者的角度吻合。

正是你、观者，坐在乐池里低音提琴手的后面。在左边你看见正挥棒的指挥；在右边是另一个观者，对着舞者的底裤看得如痴如醉。华丽的煤气灯照耀的舞台上，两个男舞者和两个女舞者正在表演一种变形的康康舞，其特色就在于男女舞者的共存。由于当时赤裸裸地展示大腿和衬裙被视为有伤风化，这种舞蹈被看做一种低俗的娱乐，只有污秽的中产阶级成员和试图钓客的妓女才会去看。

《康康舞》的构图和每个单独的人物都遵循很严格的几何、对称和重复的规范。比如，请留意舞者裙子上皱褶的严谨的重复模式、舞者腿部的对称和雷同——无论男女，除了女人鞋上的小蝴蝶结外都毫无差异。还请留意整幅画中对斜线的强调和对由蓝色中和的黄、橙、锈褐色的大量使用。1886 年修拉结识了一名大学图书管理员夏尔·亨利（Charles Henry，1859—1926），亨利的兴趣结合了科学和审美。与谢弗勒一样，亨利被色彩的心理效应深深吸引，他发展出有关线条和色彩的心理作用的一套系统化理论。简单概述，这个理论认为某些线条和颜色（比如向上的斜线和暖色）给人愉快的感觉，从而增强人的感受力；而另一些线条和颜色（比如向下的斜线和冷色）让人不舒服，引起嗜睡和麻痹感。亨利用"动力的"（dynamogenous）和"抑制的"（inhibitory）这两个术语来分别形容这两种状态。

图 17-5　乔治·修拉,《康康舞》,1889—1890 年,布面油画,1.69x 1.14 米,克罗勒慕勒(Kröller Müller)博物馆,奥特洛(Otterlo)。

图 17-6　维奇尔（Vizier）勒莫斯（Ramose）墓多柱厅中的勒莫斯葬礼游行，公元前 1350 年，壁画，底比斯，埃及。

对于《康康舞》的形式分析揭示出亨利的理论对于修拉晚期作品的重要意义。主导画作构图的是朝上的斜线，其角度有效地达到了亨利所谓的"动力"。另外，它的色调以暖色为主（橙色、黄色、褐色），营造出一种振奋人心、充满活力的感觉。形式和主题共同表现出在现代人单调乏味的生存状态下，像康康舞这样充斥着声、光、情欲刺激的景象，可以让人休憩片刻，乐享人生，忘却烦忧。通过他细致的风格化处理，修拉把康康舞的表演变为了一种现代的仪式，就像他欣赏的雕带上的泛雅典娜神圣游行或者埃及艺术所描绘的典礼（图 17-6）一样。同时期的人类学家也认识到，那些仪式的目的也是让参与者和观者可以暂时超越尘世纷扰。

图 17-7　乔治·修拉，《阿尼埃尔的浴场》，1883—1884 年，布面油画，2×3 米，国家美术馆，伦敦。

412　十九世纪欧洲艺术史

图 17-8　保罗·西涅克,《克里希的储气罐》,1886 年,布面油画,65×81 厘米,维多利亚国家美术馆,墨尔本。

新印象派与乌托邦理想:西涅克与毕沙罗

修拉的《大碗岛星期日的下午》在 1886 年的印象派画展上大放异彩。但是被费内翁称为"新印象派",又或俗称为"点彩法"的这种新颖、系统的手法并不仅仅由这一件作品代表。(修拉本人偏爱"色光法"[Chromo-luminarism] 这个术语,而他的继承者保罗·西涅克 [Paul Signac] 则偏爱"分割主义"[Divisionism])。一些艺术家有着和修拉相同的图画兴趣,从修拉在第一次独立沙龙(修拉是创始人之一)展出他的首件重要画作《阿尼埃尔的浴场》(Bathing Place at Asnieres,图 17-7)开始,他们就已经对修拉的作品有所了解。尽管在这幅画作中,修拉的点彩法还没有发展完善,它却呈现出他对于捕捉现代城市生活的永恒本质的追求。许多看到这幅画的艺术家都对它印象深刻。

修拉的"追随者"中有几个和他年纪相仿或小几岁,比如保罗·西涅克(1863—1935),也有些比他年长,特别值得一提的是卡米耶·毕沙罗。西涅克在 1886 年印象派画展上展出了 11 幅画作。其中一些是旧作,依然采用印象派画风;其他的则呈现了新的"分割"法。《克里希的储气罐》(Gasholders at Clichy,图 17-8)大概可以称为其中最具独创性的一件作品,其新意反映在主题以及形式上。这幅画描绘了位于巴黎郊区的克里希的一组巨大、生锈的储气罐,巴黎城里街灯照明的用气都储存在这里。这是一幅现代工业风景画,这类景象在当时被认为是丑陋的(直至今日还有很多人这样认为)、不适合作为一幅画的主题。尽管 19 世纪的绘画中也有对现代工业的描绘,但它往往在风景画中占据次要的位置。在印象派的画作中,比如莫奈的《日出·印象》和西斯莱的《娄济岛的洪水》

（参见图16-21和图16-26）中，蒸汽轮和电线杆仅仅是象征现代的些许点缀。它们并没有干扰观者欣赏自然风光的美丽；相反，它们聚焦于自然美。

然而对于西涅克来说，储气罐是户外场景中的主要表现对象，零星的杂草是画中唯一可寻的自然元素。但是艺术家把单调沉闷的工业主题转变为一幅欢乐多彩的画面，布满了鲜艳的蓝、橙、黄、绿等各色。即使是暗淡的储气罐也由黄、锈红、蓝色的笔触修饰，熠熠生辉。西涅克处理令人不快且脏污的题材的不寻常手法常常被认为和他的政治信念有关。和修拉以及许多多同时代的人一样，他希望世界更加美好，阶级差异不复存在，人人享有社会公正。这个希望在一些人的心中仅仅是一个乌托邦式的梦想，但是在西涅克这里，确是激励了他参与政治。和那时的许多艺术家和作家一样，他倾向于无政府主义，即认为政府不仅无用还有害的一种政治主张。无政府主义者不是把社会不公归咎于具体的哪一个政府，而是归于政府体制本身。他们认为只有废除了这一机构本身，根本性的变化才有可能发生。

通过把令人不快的克里希郊区和丑陋、污染环境的储气罐画得如此的"坚实和耀眼"，西涅克希望为工业工人们树立一座纪念碑。除了篱笆栅栏上晾晒着的蓝色工作服和深蓝色裤子外，画面中没有丝毫工人的痕迹，但是对于西涅克而言，这无关紧要。储气罐就是他们伟大劳动的证明。

西涅克显然意识到城市边缘不仅仅是工人们的荣耀之地，也是社会不公表现得最明显的场所。当他在晚些时候，试图构想一个和朋友们共同希望的由无政府主义带来的崭新的和谐世界时，这个世界是自然的、没有工业化，不同阶级、性别、年龄的人在这里共享悠闲时光。他1894年的作品《和谐时光》（*In Times of Harmony*，图17-9），原本打算叫做《无政府时代》（*In the Time of Anarchy*），是受到了修拉的《大碗岛星期日的下午》以及皮维·德·夏凡纳《圣林》的影响，意在

图17-9　保罗·西涅克，《和谐时光》，1894年，布面油画，3×4米，蒙特勒伊（Montreuil）市政厅。

图 17-10 卡米耶·毕沙罗,《在厄哈格尼摘苹果》,1888 年,布面油画,59×72.4 厘米,达拉斯艺术博物馆。

分享一个关于黄金时代的永恒梦想。它赞美一个现代的乌托邦,即男人、女人、孩童和睦共处的美丽、干净、自然的世界。

尽管西涅克是修拉的继承者,而非新印象派的创始人,他却成为这一运动最重要的发言人和宣传者。他出版了一本关于新印象派的书,还劝说其他艺术家加入。他结交了一些朋友,包括卡米耶·毕沙罗的儿子吕西安(Lucien),由此认识了其父。老毕沙罗和西涅克有着相同的政治理念,并且也通过画作来表达他的社会公正之梦。与西涅克不同,毕沙罗侧重于表现乡村生活,从 1870 年代开始,逐渐由画风景转为画农民。到 1880 年代中期,他开始把这一主题和一种新的绘画形式相结合——这一形式受到修拉与西涅克率先引入的有关色彩的科学观念的影响。

在毕沙罗理想中的乡村里,农民工作的氛围既安静又和睦。他 1888 年的作品《在厄哈格尼摘苹果》(*Picking Apples at Eragny*,图 17-10),是他在 80 年代经常画的一个主题的各种变体里较晚的一幅(另一件更大幅面的作品曾在 1886 年世界博览会上展出),是典型的、他经常描绘的丰收场景,其中每个人都各司其职。一个男人摇晃着果树让苹果掉落,两个女人拾起它们,放入筐内。第三个女人的筐已经装满了,她在一旁观望着,也许正提示那个男人应该击打哪一根树枝。这些人物的背景是由一笔笔明亮色彩构成的一大片田野,给画面增添了一份喜庆。劳动在这里不是一项负担,而是一种令人愉悦的社会合作模式。

印象派的"危机"

修拉、西涅克、毕沙罗在最后一次印象派展览上展出的具创新意义的作品常常被视为所谓印象派"危机"的症候。这种说法的意思似乎是在 1880 年代中期,艺术家对印象主义和其捕捉人们眼前之现实这一根本目标的有效性产生了深深的质疑。但实际上,很少会有艺术家或批评家用到甚至是理解"危机"这个词,因为那时艺术领域的变化更多的是一种进化。不过变化是确实存在的,不仅仅发生在这三位艺术家的作品里,而且还以不同的形式发生在著名的印象派画家,如莫奈、德加、雷诺阿,以及他们的追随者的作品里。

莫奈与晚期系列画

在1880年代里,莫奈的艺术手法从绘画的客观性发展到主观性。一直以来,他的兴趣点都在于描绘他看到的世界,而非他知道的世界。但是从1880年代早期开始(参见图16-28),他逐渐把注意力转移到他个人对于现实的洞察,想必是要告知观者可知的现实并不存在,现实的表象既取决于外在的环境,如光线和大气,也取决于观者的感知能力。

这一点在他1890年代的几组系列画里表现得最为突出。他呈现了同一表现对象——干草堆、卢昂大教堂、河畔的白杨树——在一天里的不同时刻、不同的季节,以及不同的天气里的样子。这些系列画和他1870年代及1880年代所作的那些经常变换视点和视角的画(参见第388页)不同。在那些早期系列画里,观者被带入一段参观圣拉扎尔车站或者诺曼底海岸的旅程,在晚期系列画里,观者被要求坐着不动、安静地观察光线和大气不断变化的效果在一个简单形状上所引发的巨大变化。

《干草垛》(Haystack)系列(图17-11和图17-12)最先诞生。这近三十幅画完成于莫奈位于吉维尼(Giverny)的屋外。吉维尼这个小镇离巴黎不远,莫奈1883年搬到了那里。从1890年开始,莫奈在这个系列上花了近两年的时间。1891年5月,他的画商杜兰-鲁埃在画廊里展出了其中的15幅。这在当时是一件空前的事件,不仅仅因为个展在那时还很罕见,还因为画作主题是如此的简单和单一。对于习惯了沙龙和当时其他展览上大杂烩式多样性的大众来说,这个展览一定看起来颇有极简主义之风。确实,按照它们在杜兰-鲁埃画廊里的陈列,这些画不再是需要个别关注的一件件独立作品。它们成为了一种装饰,用变化的颜色和质感为墙面增彩。这种着重形式和质地、弱化内容和意义的做法代表了绘画艺术领域的一个重大转折,为20世纪的非具象艺术铺设了道路。

在1890年,还没有发展到那么远。在莫奈的画里,干草垛还是清晰可辨。用来表征乡村繁荣的干草垛是巴比松画派里常常出现的主题,莫奈本人早先也画过

图17-11　克劳德·莫奈,《干草垛》,1890—1891年,布面油画,65×92厘米,芝加哥艺术学院。

图 17-12　克劳德·莫奈，《干草垛，薄雾中的太阳》，1891 年，布面油画，65×100 厘米，明尼苏达艺术学院。

它们。1890 年他选择它们也许是因为其简单的外形，适合用来描绘阳光、雾气、雨、雪、黎明、黄昏等各种效果。图 17-11 和图 17-12 表明，《干草垛》系列画尽管表现对象相同，差别却可以很大。每幅画都描绘了一个圆锥形的干草堆，矗立在树木环绕的田野里，但是两幅画的色彩和笔触却各有特色。其中一幅，在白雪覆盖的田野里的干草堆，由粗壮、厚实的画笔完成，用色基本是冷色——蓝色、蓝绿色、白色——与草堆底部以及地上的一点红色相抵。另一幅里，干草堆被画成橙色和蓝紫色，背景不是很明确，由密集、短小的粉色、橙色、黄色、蓝紫色的笔触构成。这幅画的副标题《薄雾中的太阳》(Sun in the Mist) 指出了自然中令人叹为观止的效果，光和大气合力让一番平常景象充满了诗意。虽然两幅画都基于实际观察，艺术家却不仅仅只是像以前那样记录下他对色彩的感觉。在这些画里，他尝试强化他的感觉，把它们浓缩成少数几个主要的颜色。同时，莫奈也更加感兴趣于画作的审美层面，而非其纪实层面。他之前随意的笔触由对画面更加有规则的处理取代，不同的表面（地面、天空、山峰、草堆）由不同的颜料质感来表现。值得一提的是，从这时候开始，莫奈越来越喜欢在画室内完成作品，用更多时间达到理想的色彩和质感效果。

莫奈的晚期系列画有时被比作同一主旋律在不同的变奏里重复出现的音乐作品。就像一个作曲家可以在变奏里改变基调、拍子、节奏和力度，莫奈在他以干草垛为主题的不同版本的画作里，变换着颜色、笔触和质感。艺术家对于绘画和音乐相似性的兴趣也许来源于他和在英国发展的美裔画家詹姆斯·阿博特·麦克尼尔·惠斯勒（参见第 341 页）的友谊。惠斯勒对这两种艺术形式间的共通之处十分着迷，所以他常常用音乐命名自己的画。

1880 年代的德加

莫奈在 1880 年代和 1890 年代的发展主要是绘画手法的变化，而德加在 1880 年代后半期的作品则在其内容上发生了显著变化。德加一方面继续他先前画过的芭蕾和赛马场的场景，另一方面对女性在私密的卧室里梳洗这一主题发生了兴趣。这涉及他对人物的呈现从"戏剧性"到"专注性"的转变。这两个词是由艺术史论家迈克尔·弗雷德（Michael Fried）提出

的，用来区分表现对象似乎知道画家（进一步延伸到观者）的存在和表现对象对此浑然不知的两类不同的人物画。在"戏剧性"（theatrical）画作里，人物的视线和动作都源于他们知道自己正被注视。在"专注性"（absorptive）画作里，人物不知道正被观察着，全心投入在他们私密的思想和行为里。

德加画的舞台上的芭蕾舞者代表了戏剧性，而他画的裸女图像却是完全专注的。当观者看着如1886年最后一次印象派画展上展出的《浴盆》（The Tub，图17-13）这样的图画时，会觉得自己好像是透过锁眼偷窥的窥淫癖者。这幅色粉画表现的是一位正蹲在小浴盆里、用一块海绵擦拭脖颈的女性。她身旁的柜子上零零散散地摆放着一些梳洗用的器具。这和安格尔、卡巴内尔甚至马奈画的精心摆好"陈列式"造型的裸体人物相去甚远。这是真正的现代裸体，正如波德莱尔预见到的：现代的裸女只"在床上……在浴室，或在解剖剧场（anatomy theater）"可见。

德加笔下的女性洗浴的图画在当时被称作《浴室》（Toilettes），而色粉笔（参见第396页"色粉笔"）则是他首选的表现媒介。德加对色粉笔的运用日趋成熟，会把它与其他媒介，比如木炭、蛋彩等相结合，以达到浓重、明亮的效果。和莫奈一样，或许是效仿新印象派，他对表面质感的兴趣越来越浓。在他多数的晚期色粉画里，颜色的使用颇费心思，以期模仿不同的被表现物品和材料的各种表面质感。

在这段时间里，德加也开始雕塑，不是为了出售或者展出，而是作为一种私人的表现媒介，纯粹是自娱自乐。实际上，他的雕塑仅仅有一件曾经展出，是一件十分不同寻常的作品，成为了他最著名的三维代表作，也是今天最广为人知和最受人喜爱的19世纪雕塑艺术品之一。德加的这件《十四岁的小舞者》（Little Dancer of Fourteen Years Old）是一尊跳芭蕾女孩的蜡像，曾展出于1881年的印象派展览。她穿着一条薄纱质地的芭蕾舞短裙，戴着一缕缎带系起的真头发制成的假发。这尊雕像被放置在玻璃柜里展出，就像当今蜡像馆里展出的人物像一样。今天这尊雕像的28件青铜铸模（图17-14）更负盛名，它们是20世纪铸造的、分散在世界各地的美术馆里。

图 17-13　埃德加·德加，《浴盆》，1886年，60×83厘米，奥赛博物馆，巴黎。

图 17-14　埃德加·德加,《十四岁的小舞者》,1881 年,复制品 1997 年制作,青铜,部分着色,棉裙,缎带,木底座,高 99.1 厘米,视觉艺术基地 M. T. 亚伯拉罕(M. T. Abraham)中心,巴黎。

了退化人群的面部特征,比如说她的低额头就被认为是表征着回到类似猿猴的那个进化阶段。根据批评家乔里·于斯曼(Joris Huysmans)的观点,雕塑"骇人的真实感"和它不同寻常的材料让作品显得格外的现代。"事实是,德加先生借此一举颠覆了雕塑的所有传统,就如同他数年前动摇了绘画的根基一样。"那时少有批评家用我们今天的观点来看待这尊雕塑——认为这是一个神采奕奕的少女形象,为自己柔软优雅的身段而自豪,急于展示她已经学会的舞步。

撇开《小舞者》不说,雕塑对于德加而言,是让他可以探索形式和空间关系的一种实验性媒介。他用蜡和橡皮泥塑造了成百的芭蕾舞者、马匹、洗浴者形象,还常常重复使用材料来进行新的造型。他死后在他的工作室里发现了超过 150 件雕塑作品。其中的很多后来铸成青铜件,被美术馆和私人收藏。《翘蹄的马》(Rearing Horse,图 17-15)就是一个例子。和德加画的马一样(参见图 16-36 和图 16-38),它展示了艺术家对于探索马实际运动中样子的兴趣。这件作品可能基于艺术家对于马匹的真实观察,或者基于他对

这件雕塑在当时引起了一阵骚动,不仅因为艺术家所用的表现媒介,还因为它"可怕的丑陋"。一个批评家认为这件作品应该被送到迪皮特朗(Dupuytren)博物馆(正式名称为病理学与畸胎学博物馆——译注),一个以收藏动物学标本闻名的地方,那里收藏了不少杀人犯的头颅蜡像标本。《小舞者》被认为是人类退化的样本,这一令人畏惧的生物学趋势是一种倒退,退到查尔斯·达尔文所描述的物种演化过程中的一个低级阶段。退化反映在行为和身体特征两个方面,被认为发生在城市最低阶层里,也就是大多数舞者和演员出身的阶层。科学家们认为这个阶层产生罪犯和妓女的概率最高,而他们的孩子,就比如说《小舞者》表现的这个小女孩,注定一生堕落。

即使是欣赏这件作品的人也把它当做一件人体样本。他们感叹它的"准确的科学性",称赞德加捕捉到

图 17-15　埃德加·德加,《翘蹄的马》,1888—1890 年,青铜,高 30.8 厘米,大都会艺术博物馆,纽约。

第十七章　法国 1880 年代的前卫艺术

埃德沃德·迈布里奇（参见第399页）摄影作品的研究。很显然，德加的马和18、19世纪雕塑中精心安排的翘蹄或疾行的马（参见图5-11和图9-1）不同。德加展现了这匹马复杂的动作，它也许受了惊吓，一边翘起前蹄，一边扭转头颈。

1880年代的雷诺阿

如果说有艺术家在1880年代清晰地感受到了一种艺术危机的话，那么这个人就是雷诺阿。因为在1881年和杜兰-鲁埃签约，他终于在经济上独立，而且第一次有机会出国旅行。他去了意大利，"疯狂地饱览拉斐尔的作品"，同时也更加质疑自己此前所取得成就的有效性。多年后，他告诉画商安博洛伊斯·沃拉德（Ambroise Vollard，约1867—1939），他在1880年代早期时已经觉得自己"走到了印象派的尽头，不论油画或者素描皆已技穷"。绝望中，他重拾在夏尔·格莱尔工作室里受到的学院派训练，开始研习被他认为是19世纪最伟大的学院派艺术家安格尔的作品。

看雷诺阿1880年代中期的作品，很难想象它们出自画《煎饼磨坊的舞会》（参见图16-31）的同一个艺术家之手。拿《瓦格蒙特家孩子们的下午》（*Children's Afternoon at Wargemont*，图17-16）来说，它展现了一种全新的、对流畅轮廓线的强调，和一种对柔滑颜料表面的回归，与1870年代他凌乱的笔触反差很大。尽管我们不会把这幅画误认为是安格尔的作品，但是在某些方面，它确实更接近安格尔的作品（示例参见图5-33和图10-22），而和雷诺阿自己的早期作品相去甚远。

1887年的《大浴女》（*Bathers*，图17-17）是雷诺阿的"安格尔时期"的巅峰之作。它是一幅大型油画，不仅和安格尔的画风类似，而且在题材上也有异曲同工之妙。《大浴女》似乎是被文学批评家哈罗德·布鲁姆（Harold Bloom）称为"影响的焦虑"下的产物。布

图17-16 皮埃尔-奥古斯特·雷诺阿，《瓦格蒙特家孩子们的下午》，1884年，布面油画，1.27×1.73米，新国家博物馆，柏林。

图 17-17　皮埃尔－奥古斯特·雷诺阿,《大浴女》,1887 年,布面油画,1.18×1.71 米,费城艺术博物馆。

鲁姆的这一术语是指一位艺术家在面对另一位有名望的前辈艺术家的作品时感到的敬畏情绪。这种情绪可以激发创作的能力,也可以让这位艺术家试图效仿前人。这似乎正是雷诺阿在《大浴女》中企望达到的目的,而他给这幅画取的副标题是《装饰画的试验》(Trial for Decorative Painting)。

在《大浴女》中,雷诺阿试图创作一个安格尔式裸体人物的现代、"改进"版本,它是一件理想化的、"装饰性"的作品,抹去了安格尔对于人体结构的扭曲。雷诺阿强烈感觉到艺术必须基于自然,而自然的本质对他而言则是不规则和无限的多样性。他摒弃他所称的"虚假的完美",企图达到一种不需要让自然受对称规则和几何比例支配的理想主义。因此,虽然他笔下的浴女们有着安格尔式裸女一般流畅的轮廓线和大片光滑柔软的肌肤,不同之处在于她们也呈现出脊骨和关节、酒窝和皮褶。而且,雷诺阿笔下浴女们的身形、肤色和发型也各不相同:她们是独立的个体,而非遵从某单一女性美标准的泛化形象。要说雷诺阿和安格尔画作的共同之处,那便是一种永恒持久的效果。事实上,雷诺阿制造这样一种效果的兴趣和修拉的类似,尽管他的方法很不一样。

到 1880 年代的晚期,雷诺阿已不再像画《大浴女》时那样注重线条并效仿前人风格。1890 年的《采花》(Gathering Flowers,图 17-18)反映了他对更随意的笔法和当代主题的回归。但是这幅画缺乏如《煎饼磨坊的舞会》这样早期作品中的快照特征。两个女孩的姿势看来是经过仔细推敲的,而非"抓拍"自真实生活。她们背对观者,似乎完全沉浸于野花束的制作。她们入神的专注,和雷诺阿早期画作里的动态和戏剧性呈现有天壤之别。

保罗·塞尚

和修拉一样,保罗·塞尚也试图赋予他的人物一种永恒持久的感觉。塞尚曾说过他希望"把印象派演变为一种坚实、恒久的东西,像美术馆里的艺术一样",这个说法很好地总结了两个艺术家相似的努力。塞尚

图17-18 皮埃尔-奥古斯特·雷诺阿,《采花》,1890年,布面油画,81×65厘米,大都会艺术博物馆,纽约。

是属于印象派那一代的。他1839年生于法国南部普罗旺斯的艾克斯（Aix-en-Provence），1861年来到巴黎。他并不热衷城市的生活，常常返回艾克斯，并最终于1880年代中期在那里永久定居下来。1870年代在他自认的导师——毕沙罗的鼓励下，他参加了两次印象派展览。毕沙罗对腼腆的塞尚心生同情，也许是希望在印象派画展的展出可以弥补他在1860年代沙龙作品征选中的频频受挫。反讽的是，塞尚的作品在这两次画展中受到的负面评价让他干脆停止了展画。

塞尚在1874年和1877年的两次印象派画展上展出的作品见证了他迅速地从1860年代和1870年代早期模糊的浪漫主义格调，经过1870年代中期的印象派，再发展到最早出现于1870年代晚期的较为成熟的画风的这一发展变化。第一种风格的晚期代表《现代奥林匹亚》（*A Modern Olympia*，图17-19）在1874年的展览上作为"习作"展出，呈现的是一个倚靠在白色、无形衬托物上的蜷身裸体人物。一个黑人女性正拉开她身上的帷幔，供一个坐在前景里沙发上的秃头中年男人（也许就是塞尚本人）欣赏。这个男人背对我们，他似乎全神贯注于这个裸女，完全忘记了身旁桌上美酒和水果的存在。

正如标题所示，塞尚的素描试图更新马奈的《奥林匹亚》（参见图12-35），就如同雷诺阿的《大浴女》试图赋予安格尔的画以现代感。但是雷诺阿是严肃认真的，而塞尚的画故意保有一种孩子气，看起来更像一幅漫画。这也许是合适的，因为马奈的《奥林匹亚》本身也是对提香作品的一种讽刺。和《奥林匹亚》一样，塞尚的画在意义上模棱两可。这是一个妓女被戏剧性地呈现给嫖客的妓院吗？还是一个画廊，其中一幅裸体画正展示给潜在的买主？抑或——像一位当时的批

图 17-19　保罗·塞尚，《现代奥林匹亚》，1874年，布面油画，46×55.5厘米，奥赛博物馆，巴黎。

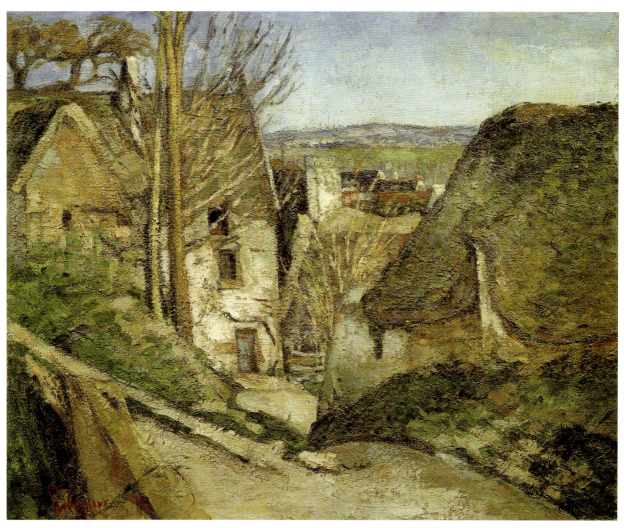

图 17-20 保罗·塞尚,《吊死者之屋》,约 1873 年,布面油画,55×66 厘米,奥赛博物馆,巴黎。

评家所认为的那样——是一场由酒精或大麻制造的春梦?这是不是对艺术家混杂着艺术和春梦的私密幻想世界的一瞥呢?

撇开臆测不说,在《现代奥林匹亚》里,塞尚试图把自己定位为一个现代主义者,一个想通过打破艺术的传统规矩而超越前人的艺术家。这幅画中刻意的怪诞感、比例奇怪的人物、扭曲的透视以及猥亵的主题,在藐视 19 世纪对高雅艺术的定义方面都较马奈的《奥林匹亚》有过之而无不及。

在 1874 年的展览上和《现代奥林匹亚》同时展出的是 3 幅风景画,表现乡村的房舍。它们都是以印象派风格完成,受到毕沙罗的影响,因塞尚前一年正好和他在一块儿创作。《吊死者之屋》(The House of the Hanged Man,图 17-20)和毕沙罗的作品在主题和形式上都十分类似(示例参见图 16-25)。塞尚像毕沙罗一般用笔短小,但不同的是,毕沙罗笔触轻快,而塞尚用色厚重,制造出堆叠、结硬层的表面。

塞尚没有参加 1876 年的印象派展览,但参加了 1877 年的展览,展出作品达 16 件之多。从其中一些可以看出他"更新"自己的艺术并和传统"建立新的联接"的愿望开始不断增强。为了实现这个目标,他越来越多地画静物。静物一直以来都是绘画试验的首选表现对象;它在学院对题材的排位中处于最低,很适合"随便试试看"。静物不像模特会动,也不像风景会变化。而且它们可以按照艺术家的绘画目的而任意摆放。

塞尚在 1877 年的展览中展出的画里包括了 3 幅"静物"和 2 幅"花卉习作"。要想确定地知道这 5 幅画究竟是哪些是不大可能的了,但是也许其中之一是现藏于芝加哥艺术学院的《苹果盘》(Plate of Apples,图 17-21)。这幅简单的图画仅仅展现了桌子的一角,

图 17-21 保罗·塞尚,《苹果盘》,约 1877 年,布面油画,46×55 厘米,芝加哥艺术学院。

图 17-22 克劳德·莫奈,《苹果和葡萄静物图》,1880 年,布面油画,66.2×82.3 厘米,芝加哥艺术学院。

上面摆放着装了红色和绿色苹果的一只白色瓷盘。有图案的墙纸、印花的桌布和揉皱的餐巾都为画面增添了些许视觉乐趣。

初看时画作中零碎的笔法和印象派很像,但是仔细观察就会发现它不像莫奈的《苹果和葡萄静物图》(*Still Life with Apples and Grapes*,图 17-22)那般用随意且看似零乱的方式处理油彩。观者逐渐认识到塞尚精心安排的笔触是为了达到一个全新的目的——不是

第十七章　法国 1880 年代的前卫艺术　425

图 17-23　阿尔布雷特·丢勒，《两个头像几何面分解图与圣彼得》（*Two Heads Divided into Facets and St Peter*），1519 年，素描，11.5×19 厘米，萨克森州立图书馆（Sächsische Landesbibliothek），德累斯顿。

引起人们对不规则、光亮表面上闪熠的光线反射的注意，而是显示苹果的三维立体感。塞尚没有用通过提亮和打阴影来表现外形的传统手法，而是把笔法和色彩相结合来表现体积和质量。

文艺复兴时期，当人们开始系统地研究透视，表现圆形成为了一个很大的挑战。像阿尔布雷特·丢勒这样的艺术家把圆形分解为几何平面（图 17-23），以求更好地理解它们的透视原理。同样，塞尚涂颜料时使用短小的平行笔触（就像丢勒素描里的影线一样）构成许多小平面，这些小平面共同组成了苹果的表面。在这之前，画面加工（颜料涂到帆布上的方法）从没有在绘画里起过这么举足轻重的作用。笔法和色彩都被调动起来，以求不用传统的明暗对比就能够达到三维立体效果。依据温暖、饱和的颜色比冰冷、不饱和的颜色看起来更近的感知现象，塞尚仔细地选色，强化他画里苹果和其他表现对象的立体感。

塞尚对重拾传统透视原理的兴趣不仅局限于表现物品，而是延伸到表现空间本身。《苹果盘》传达了一种不稳定性；果盘看起来歪向一侧，而桌面也是翘起的（桌面过度的倾斜让我们担心果盘也许会滑落）。1877年印象派展览的批评家开玩笑说塞尚的静物画"不够'静止'"，有些人很震惊于它们对现实的扭曲表现，把它们称为"可憎的笑话"。

很少有人意识到塞尚在表现空间方面的尝试彻底打破了自文艺复兴以来的透视规则。传统的透视构建

图 17-24　阿尔布雷特·丢勒，《画肖像的绘图者》（*Draftsman Drawing a Portrait*），木面木刻，13.1×14.9 厘米，哈佛大学图书馆，坎布里奇，曼彻斯特。

图 17-25　保罗·塞尚,《埃斯塔克海湾》,1879—1883 年,布面油画,60.3×74.3 厘米,费城艺术博物馆。

是基于单视点的,也就是说,一只不改变位置的眼睛。在一张丢勒用来阐释透视的木版画里(图 17-24),我们看到艺术家正在一个二维的平面上画人物。艺术家观察人物时透过由一根棍子撑起的小平板上打出的一个眼。这样他的眼睛就可以确保不移位,而是从固定的单一视点看到表现对象的每一个部分。

丢勒版画里的艺术家看世界的方式当然是非自然的。现实里,当我们观察事物时,眼睛会来回移动、扫视物体。有时头和身体也会移动,以看得更全面。在《苹果盘》一画里,塞尚就试图表现这种眼睛的移动。我们俯视桌面(就好像我们正站着),而同时又平视它(就好像我们正坐着)。这个视点的混合必然会制造绘画的问题。桌子横向边缘的下倾(藏在果盘后)和果盘奇怪的不规则边沿(同样也是藏在三个苹果后)标示着由一个视点到另一个视点的转变。

与塞尚同时期的人认为他的画奇怪地扭曲着,他们都太习惯于传统的透视,以至于无法认识到这些画需要用一种新的方法来看。要想真正欣赏塞尚的作品,观者的眼睛必须像艺术家的眼睛扫视现实一样地在画面上游移。塞尚通过使用多视点,让时间成为观看他画作的一个必要条件。我们甚至可以说他为作品增加了一个"第四维"。

在塞尚 1870 年代晚期作品里初现端倪的新透视法在 1880 年代得到更进一步发展,不仅被用于静物画,还被用于风景和人物画。《埃斯塔克海湾》(*Bay of l'Estaque*,图 17-25)画的是从一个小村庄看到的地中海,塞尚 1880 年代早期在那里作画。和《苹果盘》相比,它更加凸显了塞尚"逐步建构"画面的严谨方法:短小且成对角的笔触表现屋顶,曲折的笔触表现树木,厚重的线条表现海洋,轻柔的画笔表现天空。和印象

第十七章　法国 1880 年代的前卫艺术　427

图 17-26　保罗·塞尚，《咖啡壶边的妇女》，1890—1895 年，布面油画，130×97 厘米，奥赛博物馆，巴黎。

派不同，塞尚对于捕捉天气和日光效果并不感兴趣。他希望的是呈现一幅泛化的景色，艺术家在面对风景时各种各样感觉的浓缩。他曾经在给朋友的信里写道："艺术是可以和自然媲美的一种和谐。"在他看来，艺术不是对现实的再现，而是对现实的再造。

《埃斯塔克海湾》反映了塞尚在"构造式笔法"（structural brushstroke）方面的发展，而大约 1890 到 1895 年间所作的《咖啡壶边的妇女》（*Woman with a Coffeepot*，图 17-26）则反映了他运用多视点方面的演进。看着这幅画，我们好像和一个应该是来自塞尚普罗旺斯故乡的中年农妇"促膝"而坐。我们和她的眼睛处于同一高度，所以可以直视她的脸庞和躯干。但是如果我们想瞧见她的围裙，则必须往下看她的大腿部分。如果我们不愿意花时间和精力这么做的话，这个妇女就会看起来像被奇怪地挂在半空中，既不是站着，也不是坐着，而是悬浮在桌子旁。观察桌子也是如此。如果我们愿意花时间慢慢细看，从远端的杯碟看到靠近我们的空角，一切都合情合理。但如果我们只是瞥一眼的话，这张桌子则看起来扭曲得怪异，像一张飘在空中的桌布。

这些和塞尚"把印象派演变为一种坚实、恒久的东西，像美术馆里的艺术一样"的希望有什么关系呢？尽管塞尚（与修拉和雷诺阿一样）欣赏印象派对于直接观察的强调，他却不满足于仅仅记录场景。他曾经用有些轻蔑的口吻说过莫奈"不过一只眼睛而已"，但他也补充道："可是，我的天，多了不起的一只眼睛啊！"对于塞尚而言，一个艺术家应该从每天起床到入眠间眼前大量的视觉刺激中创造出一些坚实和永久的东西。在给一位向他征询建议的年轻艺术家的信里，他曾写道，"把自然当成圆柱、球体、圆锥对待"，鼓励年轻人在纷乱的自然景观里找寻条理秩序。

文森特·梵高

印象派第八次展览的观众中有一位是当时 33 岁的荷兰画家文森特·梵高。他刚刚从荷兰来法国，住在弟弟提奥（Theo）在蒙马特的寓所，和许多艺术家的工作室相邻。提奥为画商、版画出版商布索德-瓦拉东（Boussod-Valadon）工作，负责"新式"画的销售。

梵高开始艺术创作稍晚，基本是自学的。他来巴黎之前主要创作受到米勒启发的农民画，但比起大师来，他的作品却更加原始和粗犷。《吃土豆的人》（*Potato Eaters*，图 17-27）是他截至当时最富雄心的作品，来巴黎前刚刚完成，希望能够靠它一举成名。

梵高在巴黎渐渐熟悉了印象派和新印象派的艺术，他马上意识到尽管自己的作品很独特，却和时下的潮流很脱节。他的《吃土豆的人》是幅色调画（tonal painting），颜色局限于褐色和蓝绿色的小范围内。画面的主题很简单：在一间脏兮兮的村舍里，梵高家乡布拉班特（Brabant）的五个农民正围坐着吃一顿简朴的晚餐。桌上悬挂着的油灯射出的光线掠过他们疲倦且阴郁的脸庞，照到盛放着他们辛苦劳作的微薄成果——土豆的大浅盘上。他们的眼睛圆且漆黑、鼻子硕大、下颌前突，就像漫画人物一样，要不是整幅画气氛严肃甚至有些凝重，他们必定是显得可笑的。梵高希望通过扭曲人物的面部，说明贫困和体力活会让人变笨。他还希望表达他对于社会竟然允许其成员如此艰辛而徒劳地生活感到愤慨。但同时，他也试图表达他对品行

图 17-27　文森特·梵高，《吃土豆的人》，1885 年，布面油画，82×114 厘米，梵高博物馆，阿姆斯特丹。

梵高书信

在 1872 到 1890 年间，文森特·梵高给弟弟提奥写了近七百封信，提奥是他一生经济和精神支持的来源。两兄弟在 1890 年和 1891 年分别辞世。24 年后，提奥的遗孀乔安娜·邦格（Johanna Bonger）在他们的故国荷兰把这些书信分三卷出版。

梵高的这些书信被翻译成了多国文字，它们大概可以算得上是我们拥有的关于 19 世纪艺术家的文献里最感染人心的了。梵高描述了他的日常生活，分享了他有关生命、死亡、爱和艺术的最私密的想法。他不仅仅表述了他对于艺术的总体看法，还详细地描述了每件作品独特的创作历程和他通过这些作品试图表达的意义。

梵高书信文笔优美，本身就是文学佳作。基于这些信拍摄了至少两部重要的电影——1956 年的《梵高传》（Lust for Life [直译为"渴望生活"——译注]，柯克·道格拉斯 [Kirk Douglas] 和安东尼·奎恩 [Anthony Quinn] 主演）以及晚近的 1990 年的《梵高与提奥》（Vincent and Theo，蒂姆·罗斯 [Tim Roth] 和保罗·莱斯 [Paul Rhys] 主演）。没有信的话是不可能拍出这两部电影的，因为电影主题和主要故事情节都源于这些信。

梵高书信的出版不仅自身具有重要的意义，也让学者们认识到艺术家书信以及其他文件，比如日记、笔记之类，可能包含了丰富的艺术史研究的原始素材。20 世纪，很多这类的材料被收集和出版。举几个例子，我们今天可以用到的已出版日记、笔记、书信的主人包括了康斯太勃尔、弗里德里希、龙格、安格尔、德拉克洛瓦、库尔贝、德加、卡萨特、毕沙罗、高更、塞尚、图卢兹–劳特累克等许多艺术家。

第十七章　法国 1880 年代的前卫艺术　　429

端正的农民的生活和工作的尊敬，认为比现代资本主义劳动的虚伪和腐化要好得多。他在给弟弟提奥的信中写道："我试图强调，这些在油灯下吃土豆的人伸向盘子的手也正是在田地里干活的手，所以我要表达的是体力劳作，是这些人如何诚实地获取食物。"

梵高的画也许可以被称为具表现性（expressive），因为艺术家有意识地向观者传达自己的情绪。在某种意义上，任何艺术都是具表现性的，因为艺术家对媒介和主题的选择总是可以揭示一些关于他自身的信息。但是尽管之前的艺术家主要通过素材的选择以及对现实的仔细选取和操控来进行自我表现，他们却并没有以增强艺术的表现可能性为目的来扭曲现实。截至当时，扭曲现实还是漫画家（他们的职责就是博人一笑）和专攻虚构奇幻作品的艺术家的特权。

在《吃土豆的人》这幅画里，梵高的主要表现手段是轮廓和色调明暗。但是巴黎的经历让梵高了解到笔法和色彩在表达情绪方面的效力有过之而无不及。他向前卫艺术家的圈子靠近，也一定开始接触和了解曾对修拉与西涅克产生深远影响的谢弗勒与亨利关于色彩的心理作用的理论。在巴黎期间创作的一些画中，梵高实际上采用了新印象派的点彩法。画于1887年晚春的《餐厅内景》（Interior of a Restaurant，图17-28）就是一个典型代表。这幅画和《吃土豆的人》相去甚远。色彩代替了色调，而轻快的点彩式笔法也替换了厚重的涂抹。凄惨的农民的晚饭被即将开始的文雅餐会取而代之，餐馆里气氛愉快，餐桌上桌布硬挺、水晶杯锃亮、鲜花美丽。和《吃土豆的人》不同，这幅画充满了喜悦的期待，这一感觉在主题和形式两个方面都有所表现。暖色的使用以及构图中向上斜线的频繁出现营造了一种欢乐的休闲感，也就是亨利所谓的"动力"。

《意大利女人》（The Italian Woman，图17-29）比

图 17-28　文森特·梵高，《餐厅内景》，1887年，布面油画，45.5×56.5厘米，克罗勒慕勒博物馆，奥特洛。

图 17-29 文森特·梵高,《意大利女人》,1887 年,布面油画,81×60 厘米,奥赛博物馆,巴黎。

图 17-30 喜多川歌麿,《艺妓》(*The Courtesan*),1790 年代中期,彩色木版画,约 25×38 厘米,私人收藏,伦敦。

《餐厅内景》晚画 6 个月,代表了梵高在巴黎两年期间画风演进的又一个阶段。在这幅画里我们看到一个身着艳丽地方服饰的女人,她的身形在亮黄色背景的衬托下显得轮廓分明。这幅画不再采用点彩法,而是用短且直的笔触表现体积和质感。这个方法让人联想到塞尚的画,但是塞尚用的全是物品的固有色,而梵高在这里却将对比色并置。比如说在这个意大利女人的脸部、臂部和手部,暗粉红色和青绿色(或碧绿色)的笔触交替使用,表现光影效果。他的用色很成功,以致这个女人看起来就像是坐在一扇阳光明媚的窗前,而她的脸正背着光。

轮廓在这幅画里至关重要:很多形态都被勾出轮廓加以强调。这种对轮廓的重视也许可以归因于梵高在巴黎重拾对日本版画的热爱(图 17-30)。(这段时间他给弟弟的信里写道日本版画家葛饰北斋的"线条和描画"可以让自己潸然泪下。)和日本版画一样,《意大利女人》没有用透视法,因而很有图案感和装饰性。

第十七章 法国 1880 年代的前卫艺术 431

图 17-31　文森特·梵高,《阿尔勒：麦田风景》,1888 年,布面油画,73×54 厘米,罗丹博物馆,巴黎。

梵高 1888 年搬到了法国南部,一方面因为他厌恶了巴黎的艺术界,另一方面他希望可以找到一个像日本一样、类似乌托邦的地方。他希望位于阳光普照的普罗旺斯的小镇阿尔勒（Arles）可以成为一个艺术家聚集地,而他和朋友们可以一块儿在此生活和工作。这个愿望从来都没有实现,阿尔勒也不过就是一座普通的法国小镇,但是梵高短暂一生中在这里度过的时光却是他的创作巅峰期,两年间佳作不断。

《阿尔勒：麦田风景》(*Arles: View from the Wheat Fields*,图 17-31)就是一幅这个时期的代表作。画面的前景中,在一片已经收割过的田地里,一捆捆麦子堆靠在一起；中景,一个农民正挥镰割麦。再往远看,硫

黄色的天空衬托着一个城镇的剪影——市政煤气厂、中世纪的建筑、新造的中产阶级屋舍都被田边一辆轰隆隆驶过的火车给遮去了大半。梵高的画里乡村和城市、旧和新并存，并且收割者这个传统的死亡标志显著，提醒人们时光的流逝——四季交替，工业化下自然的逐渐消失，还有人类的生死轮回。

梵高采用了印象派短小零乱的笔触，但是调整了用笔的厚度和长度，以表达每件事物承载的情感价值。因此，前景里的麦茬用笔细薄且狂放，暗示着镰刀的暴力。与之相较，还在地里的麦子则用笔厚实且缓慢，暗示熟透了的麦穗是沉甸甸的。天空中，从煤气厂里涌出的浓重废气则用厚重到几乎让人窒息的厚涂法完成。

色彩也起到了不可或缺的作用。大量的黄色显示出太阳作为光明和生命的给予者的力量，它也暗示着环绕田野的酷热。最后，麦田几乎占据整个画面的构图也暗示着收割者干不完的活儿。

对于梵高来说，笔法、色彩、构图一起赋予了他的画以意义。他认为这些形式要素对于创造意义十分关键，以至于他越来越觉得脱离眼见的现实是合理的。以《夜间咖啡馆》（Night Café，图 17-32）为例，用色夸张，甚至"不真实"（例如，注意侍者绿色的头发），透视也很奇怪。粗重的人物轮廓画得很简略，扭曲了他们的比例。在他写给弟弟提奥众多书信中的一封中（参见第 429 页"梵高书信"），他解释了自己在这幅画里的追求："可以说，我试图表达一个低档酒馆里的黑暗的力量，用柔软的……绿色与孔雀石绿和黄绿与刺眼的蓝绿作对比，这一切都设在一个类似恶魔的硫黄熔炉一般的环境里。"在另一封信里他写道："从模仿现实的角度看，颜色不和原物相符，但是这些颜色却可以传达一种强烈的情绪。"梵高很清楚他的画可能使当时的大众感到震惊。他承认《夜间咖啡馆》在他看来

图 17-32　文森特·梵高，《夜间咖啡馆》，1888 年，布面油画，70.2×88.9 厘米，耶鲁大学艺术博物馆，纽黑文，康涅狄格。

第十七章　法国 1880 年代的前卫艺术　433

图 17-33　文森特·梵高，《星夜》，1889 年，布面油画，73×92 厘米，现代艺术博物馆，纽约。

"丑得很也糟得很"。但他对提奥写道，这样的画"是唯一能看上去有些深意的"。

梵高具表现性的夸张画法大概在他最后的一些作品里表现得最为明显。画这些画的时候他已经发作过好几次癫痫，而不得不在 1889 年住进了位于阿尔勒附近圣雷米（Saint-Rémy）的一家精神病院。在那里，两次发作间的一段较长的清醒期里，他创作了著名的《星夜》（Starry Night，图 17-33）。《星夜》描画的是梵高窗外的景色，艺术家对景物做了改变表达自己对于生命、死亡和无限的感受。画面并不大，展现的是一片璀璨的星空下，坐落在山间的一个小村庄。画作最显著的特点是除了村庄外，其他所有的东西似乎都在运动着。山丘像海浪一般涌起又退去，柏树如巨焰舔舐着天空。天空中耀眼的繁星急速旋转，划出长长的、蜷曲的轨迹。一个看起来像螺旋形星云的巨大蛇状物铺展开来。我们面对的是伟大的自然之生命力，有人称之为"上帝"，又有人称之为"创造者"。

《星夜》里包含了好几个梵高认为和死亡有关的图像。柏树在法国南部的墓地四周十分常见，梵高把它们叫做"葬礼"。至于星星，他曾经给弟弟提奥写过说他认为它们是人死后的去处。因此我们可以把《星夜》看成对死亡的思考之作，但是死亡在这里不被认为是一种终结，而是个体回到宇宙中的一种方式。

后印象派

尽管今天的我们能很明显地看出修拉、塞尚和梵高考虑的主要问题与印象派有所不同，但这些艺术家，大概除了修拉以外，还是把自己看成印象派画家。当

时也很少有批评家有异议，特别因为塞尚和梵高都是创作活动在巴黎之外的不知名艺术家。

直到20世纪初，人们才对修拉、塞尚、梵高，以及同期的保罗·高更（参见第十九章）和埃米尔·伯纳德（Emile Bernard）产生了真正的兴趣，他们的作品也开始广泛展出。那个时候批评家们觉得他们的艺术和印象派不同，有必要为它取个名字。1910年，英国批评家罗杰·弗莱（Roger Fry，1866—1934）受邀为一次塞尚、梵高、高更以及其他一些艺术家的画廊展览撰文，他发明了"后印象派"一词。这个词的意思不外乎这些艺术家出现在印象派之后，弗莱的解释是没有办法"用单独的一个词"来定义这些艺术家迥异的作品。他写道："没有哪个流派会如此强调个性。实际上，这个流派的拥护者夸耀说，他们的方法使每个艺术家的独特性在作品里得到了更充分的自我表达，超过了那些致力于写实的艺术家所能够实现的。"对于弗莱而言，后印象派唯一的共性就是他们都"认为印象派太自然主义了"。

今天"后印象派"一词有两层意思。一些艺术史家用它泛指法国19世纪最后的15年里创作的所有艺术，包括修拉、塞尚、梵高的作品，印象派的晚期作品，以及所谓"象征派"（参见第十九章）的作品。有些人甚至会用这个词涵盖同期法国之外的艺术创作。但是另外一些人使用这个词时狭义地特指修拉、塞尚、梵高的艺术——这些艺术家和印象派一样，依然坚持描绘自然。他们把后印象派和艺术中融合了幻想成分的象征派加以区分。在这本书里使用的是这个词的狭义概念，但是我们也理解"后印象派"和"象征派"这两个词都是灵活、互动的。

第十八章

埃菲尔铁塔建成初期

1880 年代中期，第三共和国政府决定为法国大革命的百年纪念举办一次大型的国际博览会。博览会的规模将是有史以来最大的一次，法国也希望其他国家广泛参与。主办者爱德华·洛克罗伊（Edouard Lockroy）希望展览可以凸显出大革命不仅仅是法国历史上的一个光荣事件，也是"一个欧洲事件，受到各国的热烈欢迎；一个全世界进入新时代的转捩点"。1889 年的博览会毋庸置疑获得了很大的成功，但并不是像洛克罗伊所希望的那么具有世界性。包括奥斯曼帝国在内的一些国家拒绝参加，以示它们对法国大革命理念的反对。

1889 年的世界博览会定在巴黎的战神广场举行。这一大片位于塞纳河右岸的开阔场地曾经举办过几届国际博览会和几次重大的革命庆典。这次博览会设置了必不可少的机械馆，以及关于工业产品和美术与装饰艺术的各种展览。另外，自 1851 年在伦敦的水晶宫举办的万国工业产品大博览会以来就常设的殖民地陈列展的规模也扩大了许多，还增添了"真人"展示。

埃菲尔铁塔

世界博览会的组织者希望在入口处建立一座宏伟的大门，以表达作为这次展览之创意基石的革命、革新、进步等理念。他们为此举办了竞赛，收到了超过 100 份设计案。有意思的是被选中建造大门的人并不是一名受过传统训练的建筑师，而是一名专造桥梁和工业建筑的工程师。他就是时年 55 岁的古斯塔夫·埃菲尔（Gustave Eiffel，1832—1923），他在一名年轻助手的协助下，设计并修建了这座成为巴黎地标的气势宏伟的入口高塔（图 18-1）。

埃菲尔铁塔是一座独一无二的建筑，融合了罗马凯旋门和哥特式尖塔的特征。它有两个作用，既可以作为一座宏伟的入口，又是一座巨大的灯塔。它高达 300 米，是当时世界上最高的建筑。游客可以乘坐电梯来到顶部，获得前所未见的全景视野。难怪仅在博览会期间的 7 个月里，就有 200 万人参观了铁塔，创下超过当时任何旅游景点的人数纪录。

◀ 马克思·利伯曼，《阿姆斯特丹孤儿院的女孩》，1882 年（图 18-15 局部）。

图 18-1

J. 库恩（J. Kuhn），《战神广场与埃菲尔铁塔》（*The Champ de Mars and the Eiffel Tower*），约 1889—1890 年，照片，20.9×27.3 厘米，戴维森（Davison）艺术中心收藏，卫斯理大学，米德尔敦，康涅狄格州。

埃菲尔铁塔之所以可以这么高，是因为采用了一项全新的锻铁建造技术，把支撑主梁和栅格结构结合在一起。为了让塔抗风，也为了美观，埃菲尔设计的塔承重在四只巨大的、由拱门连接的、栅格主梁形态的墩柱上。四只墩柱朝内逐渐变细，构成一个高挑的尖塔。标准组件式的局部都是事先在场外造好，然后再现场组装（可比较第 348 页对水晶宫的讨论），这大大加速了建造速度并节省了建造成本（铁塔的现场修建仅用时 26 个月，参与工人 250 名）。铁塔还有更多让人叹为观止的特色，包括有着玻璃轿厢的电梯。电梯由纽约的奥的斯（Otis）电梯公司设计，它们从一只墩柱开到接近塔顶的观景台，上升线路呈弧形。

展览期间，埃菲尔铁塔被涂上了一层珠光料，在阳光下熠熠生辉。在夜晚，铁塔被煤气和电气点亮，散发出玫瑰色的光芒。这个时期的一幅石版画（图 18-2）——当时批量生产的众多纪念品中的一件——反映了铁塔对从世界各地而来、每晚聚集在此的成千上万游客施下的魔咒。

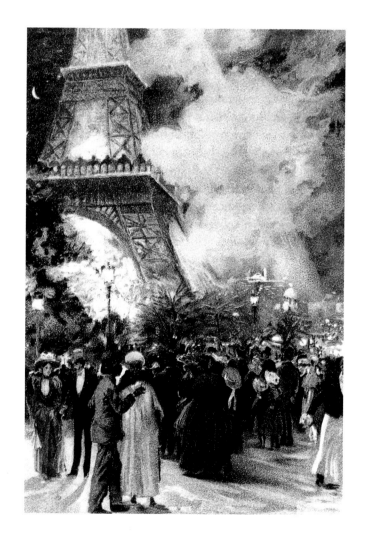

图 18-2　H. 西卡（H. Sicard），《夜晚的埃菲尔铁塔》（*The Eiffel Tower at Night*），1889 年，彩色石版画，22.6×15.8 厘米，私人收藏。

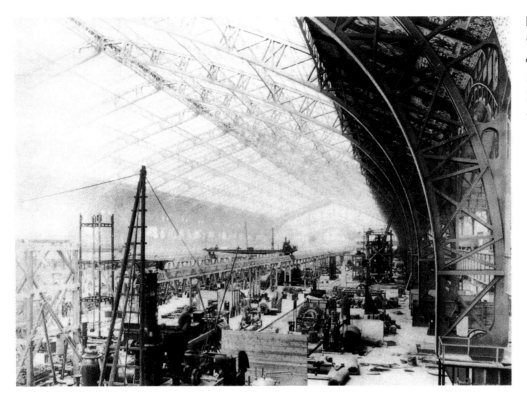

图 18-3
佚名,《机械馆》(*Gallery of Machines*),1889 年,照片,24.5 × 30.5 厘米,国会图书馆,华盛顿哥伦比亚特区。

机械馆

转过埃菲尔铁塔的拱门,游客来到了一个宽广的庭院,其后部是主展馆,两旁则是美术和"人文科学"侧厅。这三座建筑的后面是巨大的机械馆(图 18-3),它是一座用玻璃和钢铁建成的庞然大物,宽约 106 米,长近 537 米。它在长和宽上超越了之前的所有建筑,包括保持世界最大的有顶场所纪录超过 20 年的伦敦圣潘克勒斯(St Pancras)火车站。机械馆有两层楼,陈列了各式各样的展品。要想上二楼,游客得登上一架移动的吊车,被从大厅的一端运送到另一端。每天有多达 10 万乘客搭乘这种"滚动的桥梁",由此可以看出人们多么的痴迷于机械及其带来的进步。

机械馆里最受欢迎的展品是托马斯·阿尔瓦·爱迪生(Thomas Alva Edison)研发的产品,其中包括他新近发明的留声机和由几百个电灯泡做成的"光泉"。

居住历史馆

和代表科技进步的埃菲尔铁塔及机械馆并存的是一条"居住历史"(History of Habitation)街。它位于塞纳河畔,44 间住所被安排在这里,讲述了不同时期"人类缓慢但必然的前进"的故事。当时的一幅插图(图 18-4)再现了其中几间住所,包括世界各地的洞穴、帐篷、草屋、村舍和别墅。某些住所,比如埃及民居,由巴黎歌剧院的建筑师夏尔·加尼耶(参见第 263 页)设计,表现的是逝去的时代。另一些住所,比如游牧的帐篷,在世界一些地方还在使用中。在埃菲尔铁塔的衬托下,这些作为居所的构造物强调了建筑方面的进步,特别是在以巴黎为中心的"文明的"西方世界里。

殖民地展览

1851 年的万国工业产品大博览会以来,国际博览会的组织者们就花了心思,在展示欧洲和北美的工业和艺术进步的同时,也加入了非西方世界的展出内容。非西方世界涵盖了远东(日本、中国)、南亚(印度、印度尼西亚)、东方(一个指代近东和中东、埃及、北非的模糊词语),以及当时被认为是"原始"世界的中非和波利尼西亚。欧洲国家的帝国主义倾向越来越强,非西方展览的地位也就越来越重要(参见第 441 页"**19 世纪的帝国主义**")。有重要海外殖民地的国家在特别

图 18-4 佚名,《1889 年世博会全景》(Panorama of the 1889 Exposition),《春天百货》(Magasin du Printemps) 插图,1889 年,彩色石版画,55.9×71.2 厘米,私人收藏。

的"殖民宫"举办了声势浩大的展览。这些宫殿建筑风格奇特,结合了西式的设计方案和以折衷方式选取的当地装饰图案。比如说 1889 年世博会的突尼斯宫(图 18-5),正立面源于凯鲁万(Kairouan)的大清真寺,穹顶和宣礼塔类似突尼斯城的西迪本阿鲁斯(Sidi Ben-Arus)伊斯兰中心,走廊则借鉴传统的突尼斯民居建筑。

1851 年和 1855 年的早期殖民地展览主要展示物

图 18-5 亨利 – 朱尔斯·萨拉丁(Henri-Jules Saladin),《1889 年世博会的突尼斯宫》(The Tunisian Palace at the 1889 Exposition,已毁)。E. 莫诺(E.Monod)著《1889 年世博会》(L'Exposition Universelle de 1889,卷 2)插图,1889 年,国家图书馆,巴黎。

19 世纪的帝国主义

西欧自 16 世纪以来所推行的殖民主义在 19 世纪发生了变化,其规模大大扩张。工业革命带来了生产力的大幅提高,也促使欧洲人寻求新的原材料来源和新的市场。商人认识到贸易的最佳场所在欧洲以外。但是也马上弄明白了要确保海外贸易的繁荣,建立殖民地和被保护领地至关重要,因为只有它们可以提供安全和稳定。到 19 世纪中叶,英国(其殖民地历史可以追溯到 17 世纪)已经在加拿大、澳大利亚、新西兰、印度和一些非洲国家建立了殖民地,而法国则掌控着北非。殖民主义逐渐地转变为帝国主义。在这一体制下,被殖民的国家受到高度的政治控制,以至成为"母"国的一个重要部分。

1880 年代开始出现一种所谓的新帝国主义,即西欧各国疯狂地抢占尽可能多的非西方世界,特别是非洲。帝国竞赛的赢家非英国莫属,当 1901 年维多利亚女王过世时它是世界上最强大的殖民母国,不过很多国家都参与了这场竞赛,尤其是法国、德国、荷兰和比利时。"新帝国主义"在 20 世纪的影响十分深远,持续至今。

产(殖民地的原材料和制品),而后来的展览则旨在让西方人熟悉殖民地居民的文化。在殖民地展馆内,人们可以看到当地的工具、服饰和记录殖民地生活和居民的照片。(因而国际博览会是 20 世纪人类学博物馆的雏形。)

"殖民地村落"是另一种更为直接的让游客熟悉殖民地文化的方法。这些特别修建的当地民居由暂时引进的 50 至 200 个非洲人或者亚洲人居住。展览期间,他们照常生活(在巴黎这个城市可能提供的条件下),这样游客就可以了解到他们是如何劳作、嬉戏、着装、说话、准备食物,等等。殖民地村落既有教育意义,又带有帝国主义目的。他们既是鲜活的人类学教材,又把殖民者和被殖民者联系在一起,让他们都认识到彼此拥有同样的国籍。最重要的是,通过展示原住民普遍的"原始"居住环境,这些殖民地村落赋予了殖民行为合理性,肯定它给殖民地带去了现代化和进步。

殖民地村落之外,1889 年的展览还包括了大受欢迎的"开罗街"(图 18-6)。它由一位曾在埃及住过多年的法国富人设计(或者也由他出资),是旧开罗一条街道的重建,包含了那座城里一些已拆毁房屋的建筑残片。和以教育为目的的"原住民村落"不同,开罗街是为了娱乐而盖的。街上满是由埃及引进的乐师、舞者、工匠、骆驼和驴子。让信奉伊斯兰教的游客愤慨的是街上有一座清真寺,用途却是咖啡屋,里面尽是舞女和其他有异域风情的娱乐形式。

尽管 1889 年世界博览会上的非西方展览经常失

图 18-6　《1889 年世博会的开罗街》(*Cairo Street, Exposition of 1889*),木口木刻,国家图书馆版画与摄影部,巴黎。

真,但是它们在让大众对欧洲之外的世界有所了解方面却功不可没。特别对于艺术家而言,熟悉非西方的建筑、艺术和手工艺品意义重大,因为这激励着他们重新思考西方传统的形式和技法。

图 18-7 帕斯卡-阿道夫-让·达仰-布弗莱,《布列塔尼赦罪朝圣仪式》,1886 年,布面油画,115×84.8 厘米,大都会艺术博物馆,纽约。

美术展

世界博览会上的美术宫里举办了好几个展览，展出了许多绘画和雕塑作品。"百年展"对1789至1889年间的法国艺术做了一次回顾。它囊括了从大卫至当时的每一位著名法国艺术家的作品。另有一个十年展，着重于最近十年来的艺术创作。另外，每个国家都在美术宫拥有一席之地，展出由各国评委会选出的作品。这还不够，一年一度的沙龙也与展览同期举行，5月1日开幕，展出作品不少于5810件。

参观1889年博览会美术宫或者是那次沙龙的观众是看不到修拉、西涅克、梵高、塞尚，甚至印象派的作品的。这些艺术家的作品仅仅被少数的批评家、收藏家、艺术家和当代艺术迷所知。但是这并不表示1889年来到巴黎的游客如果真对这些作品感兴趣的话会找不到它们。在夏末秋初举办的独立沙龙上，游客可以见到修拉、西涅克、梵高和图卢兹－劳特累克（参见第464页）的作品。乔治·珀蒂画廊展出了莫奈的145件作品，以及罗丹的一些雕塑。其他印象派、后印象派、象征派艺术家的作品也在几个出名的画廊甚至咖啡馆展出。但是这些展览的参观人数远远不及每日蜂拥至美术宫的观众人数。

自然主义的成功

十年展和1889年的沙龙上都是自然主义当道，这一风格在1880年代末已成为一种国际之风，盛行于整个欧洲和美洲。虽然自然主义的鼓吹和倡导者巴斯蒂安－勒帕热这时已经离世将近五年，他的几件作品——包括著名的《垛草》和《聆听圣音的贞德》（参见图16-16和图16-17）——却在十年展上展出，表明了他当时的显要地位。《贞德》一画是由美国收藏家欧文·戴维斯（Erwin Davies）借给展览的，同年他将此画捐给了纽约的大都会艺术博物馆，我们今天还可以在那里看到它。

1889年形成了一个共识，接替巴斯蒂安－勒帕热自然主义运动领导者位置的是帕斯卡－阿道夫－让·达仰－布弗莱（Pascal-Adolphe-Jean Dagnan-Bouveret，1852—1931），其《布列塔尼赦罪朝圣仪式》（Brittany Pardon，图18-7）是展览上广受好评的作品之一。这幅同样现藏于大都会艺术博物馆的画描绘了法国布列塔尼省流行的一种宗教习俗。依"赦罪朝圣仪式"，村民围绕教堂游行——一些人光脚、一些人跪地爬行——以显示他们对罪恶的忏悔。

达仰－布弗莱给自然主义注入了新元素，即照片的使用。虽然他和巴斯蒂安－勒帕热一样，按照学院派绘画的传统事先为每个人物准备仔细的素描，但是他将照片纳入这一程序，作为另一步骤，有时候也作为素描的替代。例如《布列塔尼赦罪朝圣仪式》一画前景里的妇人，就是他依照一位义务模特（他的朋友、画家居斯塔夫·库图瓦[Gustave Courtois]的母亲）的照片而画的，她专门为此精心造型和着装（图18-8）。

当时的批评家（知道或者不知道达仰－布弗莱的方法）赞扬他的画作摄影一般的精确度；因为用这种精确度表现的主题记录了正在快速消失的民族或地方传统，批评家们更是分外欣赏。如一位批评家所言，一幅佳作应该将古代艺术的所有要素和现代精神相联结，而达仰－布弗莱做到了这一点。

并不是所有的法国自然主义画家都聚焦于传统的乡村场景。巴斯蒂安－勒帕热本人在1880年代早期

图18-8 居斯塔夫·库图瓦的母亲为《布列塔尼赦罪朝圣仪式》的前景人物做模特，照片，档案馆，沃苏勒（Vesoul）。

图18-9 朱尔·巴斯蒂安－勒帕热,《伦敦擦鞋童》,1882年,布面油画,133×89.5厘米,装饰艺术博物馆,巴黎。

就画过几幅城市主题的画,主要表现被迫在街头讨生活的孩童。他的《伦敦擦鞋童》(London Bootblack,图18-9)在一次伦敦之旅中完成,正是这样的一个例子。它描绘了一个穿戴着伦敦擦鞋队(London Shoe Black Brigade)的红帽和夹克、正倚靠着一根街角柱的小男孩。他无精打采地等着顾客惠顾,身后交通川流不息。出租马车在警察的指挥下停和行,人行道上人潮涌动。尽管和他画的乡村场景表达的精神不一样,这幅画同样精心处理细节以赋予画作真实感。

阿尔弗雷德·罗尔(Alfred Roll,1846—1919)1885年所作的《工作》(Work,图18-10)也是描绘城市景象,但规模更大。这幅画表现了巴黎附近苏雷斯(Suresnes)的一个建筑工地,1880年代那儿的塞纳河上修了一座水坝。画高4.39米,宽6米,仔细记录了建筑工人各式各样的活动。因其壁画一样的尺寸和对"工作"这种生活状态的关注,这幅画既可以看做关于一个具体事件的图画,又可以看做对城市劳作的一种泛化表现。巴斯蒂安－勒帕热的《伦敦擦鞋童》和罗尔的《工作》都没有在1889年的展览上展出,但是几幅表现城市生活的类似画作参加了展览。

图 18-10　阿尔弗雷德·罗尔，《工作》，1885 年，布面油画，4.39×6 米，市立博物馆，柯纳克（Cognac）。

北欧四国的自然主义：民族主义与自然崇拜

外国美术展中最大的惊喜来自比以前得到了更好展示机会的北欧四国，即丹麦、挪威、瑞典和芬兰。许多甚至是大多数在北欧四国的展馆展出作品的艺术家曾在巴黎学习过。其中一些上过美术学校，另一些曾求学于市里的私人艺术学校或"学院"，例如前摔跤手鲁道夫·朱利安或旅居法国的意大利雕塑家菲利波·克拉罗斯（Filippo Colarossi）创办的学校。朱利安学院和克拉罗斯学院的学员很多是来自国外的美术学生和女性（国立美术学校不允许她们入学），它们是国际自然主义的重要培育基地。

和其他欧洲国家相比，北欧四国的自然主义跟民族主义的关系更加紧密。北欧四国的自然主义画家特别偏爱可以象征"民族特性"的乡村生活场景。民族主义高涨时，正好一系列政治或文化独立运动同时发生，包括挪威争取脱离瑞典统治的运动和提倡芬兰语（而非瑞典语）成为芬兰官方语言的运动。

在 1889 年的展览上大获成功的挪威画家埃里克·维伦斯谢奥德（Erik Werenskiold，1855—1938）的作品《农民葬礼》（*Peasant Burial*，图 18-11）便是一个例子。维伦斯谢奥德曾在慕尼黑学习，1881 年搬到巴黎。他是一个著名的挪威民俗故事插画家，同时也创作关于挪威农村生活的大幅画作。《农民葬礼》一画中，一群老老少少的男性农民围站在一个刚刚垒好的坟堆旁，坟堆上有一个用泥土堆成的十字架。左边的一位年轻男教员暂时顶替缺席的牧师，诵读着一本袖珍《圣经》。他身后站着一个孤零零的女人，也许是死者的妻子或女儿。

在这里可以把这幅画和库尔贝三十多年前作的《奥尔南的葬礼》（参见图 11-3）做一个比较。在那幅

第十八章　埃菲尔铁塔建成初期　**445**

图 18-11　埃里克·维伦斯谢奥德,《农民葬礼》,1883—1885 年,布面油画,1.02×1.5 米,国家美术馆,奥斯陆。

现实主义画作里,艺术家的首要目的不是准确再现现实生活中的一个场景。事实上我们知道库尔贝是在画室里完成作品的。他的主要目标是赋予农村葬礼这个朴素的主题一种历史事件般的氛围。

而维伦斯谢奥德用自然主义手法描绘农村葬礼,对于把场景表现得比现实更宏伟壮观没有兴趣。他力求真实再现挪威乡间的一个简单场景。他的目的不带政治性,反而具有人类学色彩。他力图为后代记录下还未受工业影响的挪威乡间生活的美好简单。对于维伦斯谢奥德和其他有过国外经历的北欧四国艺术家来说,他们的故土和西欧已经工业化的国家比起来是那么的原始和纯洁,弥足珍贵。

1889 年展览上荣誉大奖的得主,芬兰画家阿尔伯特·艾德菲尔特(Albert Edelfelt,1854—1905)的作品同样是北欧四国民族主义的典型。他 1887 年的作品《教堂山丘上的来自鲁奥科拉赫蒂的老妇人》(Old Women of Ruokolahti on the Church Hill,图 18-12)表现了四位来自小镇鲁奥科拉赫蒂(在芬兰东南部)的女人做完礼拜后闲聊。最左边的一位老妇人说着话,其他的三位正在听。艾德菲尔特把她们的表情捕捉得惟妙惟肖,不相信、怀疑、心不在焉皆有。如果说这幅画和巴斯蒂安－勒帕热的作品有几分相似,是不足为奇的。艾德菲尔特是这位法国艺术家的密友,在芬兰的报刊上也曾撰文介绍他。和许多的北欧四国的艺术家一样,艾德菲尔特一半时间待在芬兰,找寻创作题材,另一半时间待在巴黎,展览和销售作品。

瑞典画家安德斯·佐恩(Anders Zorn,1860—1920)也在巴黎待了不少时间,他在那里不仅仅关注自然主义绘画,还对印象派的作品产生了兴趣。这就是为什么他的许多作品很明显拥有外光画法的效果。虽然佐恩画了不少瑞典农村生活的场景,但他在世时特别出名的是一组于 1880 年代晚期开始创作的自然环境下女性裸体的画作。为了画这些画,佐恩在户外使用裸体女性模特,以捕捉光线在裸露人体上的作用。在世风保守的 19 世纪末,很少有印象派画家会用这样大胆而非传统的办法。比如说马奈画《草地上的午餐》(参见图 12-31)和雷诺阿画《大浴女》(参见图 17-17)时都还是在画室里使用裸体模特。而画在 1889 年的沙

图 18-12 阿尔伯特·艾德菲尔特,《教堂山丘上的来自鲁奥科拉赫蒂的老妇人》,1887年,布面油画,1.31×1.59米,阿黛浓(Ateneum)美术馆,赫尔辛基。

图 18-13 安德斯·佐恩,《户外》,1888年,布面油画,1.33×1.98米,艺术博物馆,哥德堡。

第十八章 埃菲尔铁塔建成初期 447

图 18-14　威廉·莱布尔,《教堂中的三个女人》,1882 年,布面油画,113×76.8 厘米,艺术馆,汉堡。

龙上获得成功的《户外》(Outside,图 18-13)一画时,佐恩却把模特带到了户外。在那里他用素描和摄影记录下她们洗澡、行走、攀石的样子。然后他画出一系列的油画和大幅水彩,作品里的人体被呈现为一种自然形态,和其他的自然形态——石、树、水——十分和谐。佐恩的裸体人物和她们周围的环境共同沐浴阳光,用同样的画笔完成,看起来天人合一,这和马奈画里像是林中一具"不相关的身体"的裸体人物有所不同。

佐恩的画作似乎在倡导一种关于女性身体的新式的、解放的态度,这被认为和瑞典文化息息相关。这种态度挑战系紧身胸衣、用裙衬束缚身体的习俗;就在佐恩画裸体人物的同时,人们也开始追求宽松的服饰、身体的健壮和有益健康的生活方式,这一风尚自 19 世纪的最后 15 年兴起,在 20 世纪早期达到巅峰。可以说佐恩的绘画和照片预示着"自然崇拜"或"裸体主义"运动的到来,这一运动力图去除裸体隐含的性暗示,而着重强调其自然性。

德国的自然主义:
马克思·利伯曼与弗里茨·冯·乌德

在德国,威廉·莱布尔(参见第 311 页)的作品是 19 世纪中期受库尔贝影响的德国现实主义和 1889 年沙龙上大放异彩的国际自然主义之间的重要桥梁。莱布尔在展览上展出了 1882 年所作的《教堂中的三个女人》(Three Women in Church,图 18-14)等作品。与他早先的表现泛化农民生活日常图景的《乡村政客》(参

见图13-18)不同,《教堂中的三个女人》的标题和对服饰的仔细处理,都反映了一种新兴的、对歌颂民族身份的图画的兴趣。

在1889年的展览上,莱布尔代表了老一代的德国画家,而马克思·利伯曼(Max Liebermann,1847—1935)的作品则代表了"新"德国自然主义绘画。和佐恩一样。利伯曼很熟悉法国绘画。他和包括巴斯蒂安-勒帕热和达仰-布弗莱在内的好几位法国自然主义画家交往甚密。他也知晓印象派的作品,欣赏它们外光画法的效果。利伯曼的许多绘画都是描绘荷兰的场景,因为他大多数夏天都在那里度过。首展于1889年的《阿姆斯特丹孤儿院的女孩》(Amsterdam Orphan Girls,图18-15)展现的就是阿姆斯特丹一个孤儿院内休息时间里的庭院。这幅画显然有自然主义之风,但也注重捕捉光线效果,证实利伯曼曾认真研习过印象派。

弗里茨·冯·乌德(Fritz von Uhde,1848—1911)是另一位重要的德国自然主义画家。他早期的作品和利伯曼类似,特别是因为它们也表现荷兰的场景。1880年代中期以后,他对自然主义做了一种新的转变,用它来表现宗教题材。在1889年展览的获奖之作《最后的晚餐》(Last Supper,图18-16)里,耶稣和门徒们被打扮成德国劳工的模样,安排在一个类似19世纪酒馆的室内环境里。德国拿撒勒派的宗教画里必需的理想化面部特征和古典式长袍都消失了。冯·乌德尝试给宗教画注入新的生命,把《圣经》场景调换到现代,移置到门徒们真正所处的社会环境中。

比利时的自然主义

比利时的数位自然主义画家中有两位值得特别注意。利昂·弗雷德里克(Léon Frédéric,1856—1940)很有意思,尤其因为他是最早赋予自然主义场景以象征含义的画家之一。他1882到1883年间所作的《石灰石贩卖者》(Chalk Sellers,图18-17)给观众第一印象深刻,因为它画在三幅独立画布上,然后连接在一

图18-15　马克思·利伯曼,《阿姆斯特丹孤儿院的女孩》,1882年,布面油画,78×108厘米,斯塔德尔(Städelsches)美术馆,法兰克福。

图 18-16 弗里茨·冯·乌德，《最后的晚餐》，1886 年，布面油画，国家美术馆，斯图加特。

图 18-17 利昂·弗雷德里克，《石灰石贩卖者》，1882—1883 年，布面油画，左：《晨》，1882 年，2×1.15 米；中：《午》，1882 年，2×2.68 米；右：《暮》，1883 年，2×1.15 米，比利时皇家美术学院，布鲁塞尔。

起。这个形式让人联想到中世纪和文艺复兴时期的三联画,即通常被挂在教堂和礼拜堂圣坛后的、由三块用合页连接的画板组成的图画。弗雷德里克对于这一传统形式的选择表示《石灰石贩卖者》不仅是平常生活的一个客观再现,而是有更深刻的道德含义。三联画的中间一幅叫做《中午》(Noon),画里行游贩卖石灰石的一家人刚做完感恩祷告,准备在路边吃仅有煮土豆这一种食物的午餐。他们光着脚、身上的衣服打着补丁,代表了极度贫穷的形象。远处有一个灰蒙蒙的村镇,左边是一座教堂,右边是一根烟囱。旁边的两幅分别叫做《早晨》(Morning)和《傍晚》(Evening),画里行游贩卖的另一家人上路(左)和回家(右)——而这个叫做"家"的地方不过是城市边缘出租屋的一个窝棚或者一间房。这三幅画一起是对新工业时代里普通人命运的一种评论。他们被剥夺了教堂、社群、土地、家园等传统的乐土,本该改善他们生活的革命却使他们成为无家可归的流浪者。三联画的形式突出了穷人无法摆脱的生活轨迹,悲惨的生活日复一日,没有间断,不能逃离。

康斯坦丁·麦尼埃(Constantin Meunier,1831—1905)和弗雷德里克一样,关心当时的社会环境。麦尼埃和德国的莱布尔一样,是现实主义画派那一代的人,但是他直到19世纪末才为人所知。麦尼埃以他对矿场及矿工的描绘而闻名。他在1878年因一个偶然的机会去了比利时的某一矿区——一个鲜有人问津的凋敝区域,从而发掘了这一主题。虽然麦尼埃一开始从事过绘画创作,但他最终转向雕塑,成为当时最重要的自然主义雕塑家之一。1889年的展览上,他获得大奖,得奖作品是《搅炼者》(Puddler),是一个他艺术生涯晚期处理过好几次的主题。图18-18的这个翻版展现了从事矿业的一个劳工,他的工作是通过搅拌滚烫的熔融矿石来生产锻铁。搅炼是项重体力活儿,既需要力气,又要能耐受高温。麦尼埃雕塑的这个搅炼者精疲力竭、正在休息。他坐在一块铁砧上,重压在大腿上的右臂支撑着赤膊的躯体。面对观者,他只能抬起头来。看到这个人物形象,我们不禁想到米勒的《拾穗者》和库尔贝的《石工》(参见图12-25和图11-7),它们都可以激起共鸣以及对劳工阶级的崇敬。

图 18-18 康斯坦丁·麦尼埃,《搅炼者》,约1884年,青铜,高36.9厘米,比利时皇家美术学院,布鲁塞尔。

荷兰的约瑟夫·伊斯雷尔斯与海牙画派

1889年展览上受到最多褒奖的作品之一是《海上劳工》(Toilers of the Sea)，荷兰艺术家约瑟夫·伊斯雷尔斯(Jozef Israëls，1824—1911)因此而获大奖。伊斯雷尔斯的这幅画现在遗失了，但是另一幅作品《农民的用餐时间》(Peasants' Mealtime)同样也参加了展出（图18-19）。与麦尼埃的雕塑和莱布尔的绘画一样，伊斯雷尔斯的作品在风格和精神上都更接近19世纪中期的现实主义，而不像巴斯蒂安-勒帕热和达仰-布弗莱代表的自然主义。这不足为奇，因为伊斯雷尔斯生于1824年，在年龄上和现实主义艺术家更近，和自然主义艺术家较远。

《农民的用餐时间》重复了一个伊斯雷尔斯早在1882年就曾画过的题材。这个题材很有可能是梵高1885年所作的、更出名的《吃土豆的人》（参见图17-27）一画的灵感来源。比较伊斯雷尔斯和梵高的两幅画，我们就可以理解1880年代后半期里流行的绘画类型和梵高当时所开创的新的艺术方向之间的差别。梵高用漫画描绘农民，传达了营养不良和艰辛工作下的生活粗劣状态。相较之下，伊斯雷尔斯的画面宁谧，图中的农民一家人接受了他们在社会中的地位，安静地享用微薄的劳动果实。梵高的画让1880年代的中产阶级大众不安，因为它提醒着观者他们自身的享受是以下等阶级的不幸为代价的——也因此，他们对这个社会群体既需要又害怕。

伊斯雷尔斯是所谓的海牙画派(Hague school)的

图18-19　约瑟夫·伊斯雷尔斯，《农民的用餐时间》，1889年，布面油画，1.3×1.5米，私人收藏。

图 18-20　安东·莫夫,《海滩上的渔船》,布面油画,1.15×1.72 米,市立博物馆,海牙。

元老之一。这个画派是一个人物和风景画家的松散群体,他们在北海边的荷兰海牙城及附近进行创作。这些画家从巴比松画派和荷兰 17 世纪风景画家那里汲取营养,形成了一种自然主义风景画的独特风格。和巴比松画派的艺术家一样(参见第 231 页),海牙画派强调外光画法的重要性。和荷兰风景画家一样,他们致力于捕捉大气的效果。为了准确表达光影间的微妙对比,他们弃色彩、用色调明暗,画出的风景呈现了不同层次的米黄和灰色,其他的颜色则仅有寥寥几笔。虽然色调画法让海牙画派得到了"灰色画派"这个不好听的别称,但是它用来表现阴天、下雨或起雾时平坦的低田和海滩这样的荷兰风景还是很合适的。

海牙画派的约十二名艺术家中包括安东·莫夫(Anton Mauve,1838—1888),他是梵高的远房亲戚,也曾教过他几个月的绘画。莫夫的《海滩上的渔船》(Fishing Boat on the Beach)画的是几队马匹把一艘沉重的木制渔船脱离大海、拉上沙丘(图 18-20)。这幅画代表了海牙画派的色调法风格。米黄、褐色、蓝灰是这幅画的主要颜色,和 19 世纪摄影作品在对亮调和暗调入微的呈现方面如出一辙。

俄国绘画

1889 年美术展览的批评家普遍对展出的俄国艺术感到失望,认为其劣于其他国家的展览。显然,问题不在于 1889 年不存在伟大的俄国艺术,而在于这样的艺术作品没有多少被送到了巴黎。俄国展上老一辈保守派艺术家占据了主要地位,而有前途的年轻画家仅能展出些小件作品。

在俄国和在西欧一样,一场反学院派的运动已在 19 世纪中叶形成。1863 年 13 位俄国艺术家退出学院,组成了一个叫做"巡回画派"(Peredvizhniki)的团体。这个名字表明他们放弃参与学院展览,而是在俄国的乡间组织巡回展览,以为社会大众服务。和法国的现实主义以及英国的拉斐尔前派运动一样,俄国的反抗运动也是既反学院派又反浪漫派的。巡回画派相信艺术应该反映真实生活,并对它作出评论。他们抵制老一辈"为艺术而艺术"的哲学,坚持艺术应该成为社会改革的动力。他们认为圣彼得堡学院领军人物所作的大型历史画和像瓦西里·彼罗夫这样的一些老画家所

画的感伤的俄国生活场景（参见图15-21）都是没有用处的。

伊利亚·列宾（Ilya Repin，1844—1930）是定期参与巡回画派展览的主要画家之一。在参加这个群体之前，列宾在学院展上初次亮相的作品就是一幅让人印象深刻的非学院派之作。这是一幅大型的油画，名为《伏尔加河上的纤夫》（Barge Haulers on the Volga，图18-21），展现了一队十个男人在静静的伏尔加河上拖曳一艘沉重的驳船。尽管画这幅画时农奴制在俄国已经废除了10年，但这件作品表明那道法令并没有真正改善俄国下层人民的命运。被用皮带、绳索和驳船绑缚在一起的船员们如牲口般付出着劳力。

列宾的作品不同于库尔贝和米勒这些法国现实主义画家的作品，因为这位俄国艺术家花了功夫去给每一位纤夫勾勒独立肖像，呈现了年纪各异、来自多个民族的一群人。法国现实主义画家为表现对象"去除个性"，以示粗重下贱的活儿是如何泯灭人性的，而列宾与之相反，展现了劳动对纤夫们的心理影响。有人看起来认命了，有人似乎想反抗，还有人态度冷漠，或者疲惫得没有了任何情绪。和米勒相同的是，列宾笔下的《伏尔加河上的纤夫》既是一幅苦难者的缩影，又是下层人民尊严和力量的范例。

俄国作家费奥多尔·陀思妥耶夫斯基（Fyodor Dostoevsky，1821—1881）在圣彼得堡学院1873年的展览上见到了《伏尔加河上的纤夫》一画，深受感动。如同许多俄国知识分子，陀思妥耶夫斯基和列宾一样视改变穷困大众的命运为己任，他在月刊《作家日记》（Writer's Diary）里写道："你一定会觉得自己真的是欠了人民大众的……你以后会梦到这群纤夫；哪怕15年过去了，你还是会记得他们！"

和许多1880年代的俄国艺术家一样，列宾逐渐舍弃了现实主义主题，而转向俄国历史题材。这个潮流和日渐高涨的俄国民族主义情绪紧密关联，俄国人也因此对于他们的历史和民俗越来越感兴趣。《1581年11月16日伊凡雷帝和他的儿子伊凡》（Ivan the Terrible and his Son Ivan on November 16, 1581，图18-22）就是列宾历史题材画作里最著名、最有戏剧性的一幅。它描绘的是俄国的第一任沙皇伊凡雷帝在盛怒之下杀死自己儿子、继承人的场景。此事件历史意义重大，因为它导致了"动乱时代"（Time of Troubles）。这个危机重重的时期最终以罗曼诺夫（Romanov）王朝的建立而告终，而罗曼诺夫王朝在19世纪仍然统治着俄国。但是列宾的画却和时事相关。1881年俄国沙皇亚历山大二世被革命恐怖分子谋杀，因而引发了政府报复性的血腥屠杀。为"不堪忍受的历史悲剧"所感，列宾画了《伊凡雷帝》一画，以示残杀亲人、同胞是多么愚蠢的行为。列宾的画格外出众，不仅仅因为环境和服饰描绘得惟妙惟肖，还因为他生动传达了两个人物的精神状态——生命正消逝的伊凡雷帝之子和怒气已消、意识到自己所为的伊凡雷帝本人。他的脸上和手上沾满了鲜血，怀抱着儿子无力的身体，面目狰狞扭曲，既懊悔又绝望。

列宾之外，巡回画派的另两位重要成员是瓦西

图18-21 伊利亚·列宾，《伏尔加河上的纤夫》，1870—1873年，布面油画，1.31×2.81米，俄罗斯博物馆，圣彼得堡。

图 18-22　伊利亚·列宾，《1581 年 11 月 16 日伊凡雷帝和他的儿子伊凡》，1885 年，布面油画，2×2.54 米，特雷提亚科夫（Tretyakov）美术馆，莫斯科。

里·苏里科夫（Vasili Surikov，1848—1916）和伊万·克拉姆斯柯依（Ivan Kramskoy，1837—1887）。苏里科夫以创作展现俄国重要历史事件的大幅群像历史画出名。他的《近卫军临刑的早晨》（The Morning of the Execution of the Streltsy，图 18-23）描绘了俄国历史上臭名昭著的一幕——彼得大帝下令处决几百名近卫军，即传统上为沙皇提供扈从的步兵部队。彼得大帝对近卫军的不信任源自他们过大的政治势力，因此彼得大帝计划用流放和处死等方式消灭他们的气焰。直至今天，到莫斯科的游客还会被带到红场上圣巴索教堂（St Basil's Church）前近卫军被处决的地方，可见这个事件在俄国人的历史记忆里刻下了深深的烙印。

苏里科夫的历史题材画作之所以能给人强烈的印象，得益于它们宏大的规模、多人物的构图，以及对环境和每个人物的精细描绘。他的画力求真实再现历史、构想恢宏，在这些方面可算是预示了 20 世纪一些电影大片的出现——马上会联想到的便是《战争与和平》（War and Peace）。

克拉姆斯柯依的《旷野中的基督》（Christ in the Wilderness，图 18-24）相较之下则是一幅简单的画。它代表了一次独特的尝试，想要创造一种现代的俄国宗教画。俄国宗教艺术一直以来都是延续圣像画传统。即使是在 19 世纪，圣像还是以渊源可追溯到中世纪的拜占庭风格画成。大多数圣像画家专攻这个题材，比如说列宾的启蒙老师伊凡·布纳科夫（Ivan Bunakov）。克拉姆斯柯依之所以想要创造一种现代的俄国基督图像和 19 世纪最后数十年俄国知识分子阶层中产生的对待宗教的新态度有关。作家列夫·托尔斯泰（Lev Tolstoy，1828—1910）对这种新态度表述得最为清楚，其主要特点是对东正教教会和相关神职人员的不信任，

图 18-23 瓦西里·苏里科夫,《近卫军临刑的早晨》,1881 年,布面油画,2.18×3.79m,特雷提亚科夫美术馆,莫斯科。

图 18-24 伊万·克拉姆斯柯依,《旷野中的基督》,1872 年,1.8×2.1 米,特雷提亚科夫美术馆,莫斯科。

以及对个人信念的强调。在这种新的信仰体系下，基督不再首先被看做三位一体的一员，而是一个有智慧和道德的人，一生做事有良知、爱其同胞。

克拉姆斯柯依的画展现的是沙漠中已经40昼夜没有进食的基督。据《圣经》，魔鬼来诱惑他，让他用自己的神力把石头变为面包。但是基督回答道："人活着，不是单靠食物，乃是靠神口里所出的一切话。"（《马太福音》4：4）克拉姆斯柯依的画着重强调的是正在考虑自己所有选择的基督所经历的心理斗争。他是该向饥饿屈服，变石头为面包呢？还是应该遵从他的使命，即按照上帝的旨意，在世间像人一样地生活呢？这里基督被描绘为一个身处荒郊野外的孤独人物，体现了克拉姆斯柯依对于现代人在世界上处境的看法：在精神荒漠里孤身一人，他也必须有良知，即便没有人在意或理睬。

1889年博览会回顾

自然主义和民族主义决定了1889年巴黎世博会上展出的大多数艺术的面貌。自然主义在1880年代晚期已经成为一种国际风格，给予了不同国家作品形式上的相似。而民族主义则带来了不同，特别是在内容和题材方面。它促使艺术家选择自认为可代表祖国的场景和表现对象。这些画经常反映在城市化和工业蚕食乡村的背景下逐渐消失的传统农村习俗。另外，民族主义使得一些艺术家——从巴斯蒂安-勒帕热（比如说他的《贞德》一作）开始，到冯·乌德、列宾、克拉姆斯柯依等——重返历史画和宗教画，试图为两种题材都注入既具沙文主义又具现代性的一种新精神。

第十九章

"美好年代"的法国

法国人称19世纪最后10年和20世纪最初10年为"美好年代"（La belle époque），一个因1914年第一次世界大战的爆发而骤然终结的时期。这确实是一个艺术、音乐、文学繁荣的辉煌时代，生活对于富人和富豪来说充满了各式各样的乐趣。

蜚声国际的女演员莎拉·伯恩哈特（Sarah Bernhardt，1844—1923）体现了这个时期的魅力。她从1860年代起就开始表演，但是直到1880年代饰演了维克多利恩·萨尔杜（Victorien Sardou，1831—1908）为她量身打造的一系列角色后才踏上星途。在这些剧里，她扮演"蛇蝎美人"（femme fatale），即漂亮却残酷的女人，爱情炽烈，摧毁亦狂。当时对蛇蝎美人的痴迷可以说是19世纪晚期一个重要的文化特征，它同时征示着对于美貌、财富和享乐的渴望，以及对于这些可能带来的危险所产生的强烈焦虑。

伯恩哈特是个时代传奇，而她能名噪一时在很大程度上要归功于捷克籍艺术家阿尔丰斯·穆夏（Alphonse Mucha，1860—1939）。从1890年代中期起，他为她设计服装和首饰，以及她主演戏剧的海报和宣传材料。图19-1展示了穆夏所作的伯恩哈特图像里

◀ 高更,《布道后的幻象（雅各布与天使搏斗）》, 1888 年（图 19-13 局部）。

图 19-1　阿尔丰斯·穆夏,《莎拉·伯恩哈特》（载《鹅毛笔》[La Plume]）, 1896 年, 彩色石版画, 69×50.8 厘米, 私人收藏。

图 19-2　泰奥菲尔-亚历山大·施泰因伦,《可怜的人》,《吉尔·布拉斯报》封面插图，1897 年 11 月 19 日，彩色照片，国家图书馆，巴黎。

最受欢迎的几幅之一，被重复使用于海报、杂志插图和明信片。这位女演员在这里是一个女王和女神的混合体，头戴宝冠（由穆夏设计），背后还有一个金色的光环。这个图像是美貌、权力、财富和成就的象征——这些特质让人们对她既敬佩又羡慕。

"美好年代"里并不是一切都那么美好。政治上，法国经历了一系列危机，第三共和国岌岌可危。其中最为严重的当属所谓的德雷福斯事件了。1894 年，一名犹太裔的军官阿尔弗雷德·德雷福斯（Alfred Dreyfus）受指控向德国人出卖军事情报并被定罪。他在魔鬼岛的流刑地服无期徒刑期间，有证据出现，表明他是被冤枉的。法国国内对此案的分歧很大。激进共和主义者和社会主义者坚信他无罪，而保守派则坚持他有罪。温和共和主义者起初想置身事外，但最终因此事而分裂。德雷福斯事件深化和激化了法国的政治分化，并唤起了潜在的反犹太主义。

法国的政治分化反映了严重的社会和经济不平衡，也是对这些不平衡的一种反应。"美好年代"对于有钱享受歌剧和戏剧、精致的餐厅、轮船和火车豪华游、昂贵的服装的人来说确实美好。但是在小部分人尽享奢华的同时，更多的人却在为生计挣扎，或生活在贫困线以下。泰奥菲尔-亚历山大·施泰因伦（Theophile-Alexandre Steinlen，1859—1923）是一位有社会主义甚至无政府主义倾向的插画家，在为左翼报纸所画的插图中对这些穷人表示关注。他为故事《可怜的人》（The Wretched Man）所画的插图（图 19-2）发表在《吉尔·布拉斯报》（Gil Blas）的封面上。描绘的是一个社会边缘人，怒视餐厅玻璃后一个正吃着大餐的肥胖食客。

在那些对于当时的政治分化和社会与经济上的严重不平等很敏感的人看来，1890 年代不太像一个"美好年代"，反而是一个衰落时期，预兆着西方文明末路的到来。很多人认为那时过度的奢华是道德败坏的一种表现。"世纪末"（fin de siècle）一词，也被用来形容这个时期，它反映了当时许多知识分子和艺术家都体会到的一种厌世、焦虑甚至绝望的感觉。这群人中很高的酗酒、疯癫和自杀率就是这个现象的一个标志。卡蜜儿·克劳黛尔（Camille Claudel，1864—1943）、保罗·高更、文森特·梵高、爱德华·蒙克（Edvard Munch，1863—1944）和亨利·德·图卢兹-劳特累克（1864—1901）就是无法与当时的压力抗衡的几个例子。

世纪末时期，精神病学迅速发展也就不是巧合了。1880 年代末、1890 年代初，神经学家-精神科医师让-马丁·夏尔科（Jean-Martin Charcot，1825—1893）在巴黎开的诊所是欧洲最出名的诊所之一，患者从欧洲各处慕名而来。夏尔科成为精神病学的奠基人，他的众多学生中包括维也纳人西格蒙德·弗洛伊德（Sigmund Freud，1856—1939）。弗洛伊德对于夏尔科用催眠术治疗癔病的方法很是着迷。他最终给同时代人的这种恐惧和焦虑起了个名字，叫做"神经官能症"（neurose）。他也为此发明了析梦和谈话疗法。

精神病治疗外，宗教也给为时代压力所迫的人提供了慰藉。1890 年代罗马天主教会和其他几个秘传的教派——比如玫瑰十字会（Rosicrucianism）——再度流行。这十年间新的生活哲学也有所发展，比如神智学（Theosophy），就提供了素食、冥想、裸体等不同的思考和生活方式。

图 19-3 保罗·阿巴迪等，圣心堂，1876—1914 年，巴黎。

灵魂与身体的通道：圣心堂与地铁

1890 年代的两项重要建筑工程反映了这个时期的矛盾。一项是建在外城区蒙马特的巨大教堂，这个新近形成的巴黎城区因其房租低而吸引了劳工阶层和年轻的艺术家、作家、演员到此居住。这座圣心堂（church of the Sacré Coeur）建于 1876 到 1914 年间（图 19-3），现今是仅次于埃菲尔铁塔的巴黎第二地标。圣心堂源自一群宗教保守派立下的誓言，以建造一座教堂的形式感谢上帝从普鲁士和巴黎公社的炮火中拯救了法国。提供原始设计图的是建筑师保罗·阿巴迪（Paul Abadie，1812—1884），他曾在维奥莱－勒－杜克（参见第 262 页）的督导下整修圣母院。和维奥莱－勒－杜克一样，阿巴迪对中世纪建筑很是着迷，不过他的兴趣主要在中世纪早期（罗马式）而非晚期（哥特式）建筑上。他设计圣心堂的灵感来源就是在从业初期曾经整修过的法国南部的罗马式教堂。

圣心堂代表了 19 世纪建筑复古潮流的辉煌尾声。从 18 世纪晚期开始，建筑师们已模仿过几种历史先例——古典、中世纪、巴洛克——或者直接借鉴（建筑历史主义 [architectural historicism]），或者混合不同风格和时代的元素（折衷主义）。圣心堂的新罗马式

图 19-4 赫克托·吉马德，地铁水城堡站入口，1899—1905 年，巴黎。

风格是19世纪主要的复古风格中的最后一个,之前依次出现的有新古典式、新哥特式、新文艺复兴式和新巴洛克式。新罗马式风格让人联想到中世纪的虔诚和精神性,在世纪之交适当响应了对于宗教狂喜甚至神秘主义的迫切需要。

圣心堂之外,19世纪末巴黎市内的第二大建筑工程是为地下铁道修建的一套隧道、候车厅、车站网络。伦敦已经在1860年建成了第一条地铁(tube),法国人学习他们,在1898年开始修建地铁(metro,即"城市铁路"的简称)。最初一段长约10公里,于1900年开通。

1896年举行了征集地铁入口设计方案的竞赛。虽然年轻建筑师赫克托·吉马德(Hector Guimard,1867—1942)并未获胜,他却得到委托,设计了好几个不同的入口。水城堡(Château d'eau)站的地铁入口(图19-4)代表了他的典型设计。楼梯周围由栏杆环绕,入口处上方是一个巨大的指示牌,由两旁高耸的灯照亮。即使是粗略一瞥也能觉察出吉马德的地铁入口开启了19世纪建筑的一股新风尚。这个设计不是基于历史先例,而是基于自然的形状。比如说那两盏灯看起来就好像两支即将开放的巨大百合花。花茎是由绿色的铸铁制成,而花蕾则是黄色的玻璃灯具。其不规则、有机的形状和入口处其他弯曲、不对称的线条相互呼应。

吉马德巴黎地铁入口的设计是法国人所称的"新艺术"(art nouveau)的一个代表。这种创新的设计方式摒弃复古主义和折衷主义,转而寻求灵感来源于植物、海洋生物和其他自然形状的新形状。这些迂回、不规则、复杂的形状之所以能够大规模制造,得益于新材料——尤其是铸铁和模制玻璃——的使用。另外,模块化的设计使短短几年间好几十个车站得以建成。

圣心堂和吉马德的地铁站一同概括了"世纪末"时期保守、反顾过去的态度以及现代、面向未来的态度。它们体现了一种矛盾的时代特征,一方面复兴炼金术、神秘论、唯心论等古老的习俗和信仰,一方面又见证了电气照明、汽车和留声机等的诞生。

图19-5 亨利·凡·德·维尔德和乔治·莱曼,为西格弗里德·宾设计的吸烟室,1895年,当时照片。

"新艺术"、西格弗里德·宾及装饰的概念

"新艺术"运动涉及艺术的各个门类,影响程度深浅不一,但在建筑和装饰艺术领域十分突出。虽然"新艺术"和"新风格"(style nouveau)这两个词至少在1880年代晚期就开始流传使用,但"新艺术"一词直到1890年代中期,随着一家叫做"新艺术之屋"(La Maison de l'Art Nouveau)的商店和展示厅的建立,才具有了较为明确的意义。新艺术之屋的创立者西格弗里德·宾(Siegfried Bing,1838—1905)是一个德国出生的艺术商人、批评家及企业家,他靠进口日本的艺术品和手工艺品赚了一笔钱,也对当代设计感兴趣。1894年他游历北美,对路易斯·康福特·蒂凡尼(Louis Comfort Tiffany,1848—1933)的艺术才能和商业头脑十分欣赏。一年后他在巴黎开了一家出售和陈列当代设计作品的店。他的目的是联合几个他欣赏的艺术家,让他们设计出一种新的装饰风格。于是宾便成为了设计改革中的领军人物,这个改革运动由法国的一个政府机构——装饰艺术中央同盟(Central Union of the Decorative Arts)——发起,但是靠宾的财力和精力才确保了它的成功。

自19世纪中叶以来,室内装饰总是对不同时期各种风格的物品的折衷堆砌。为了让风格更加统一,宾委托一至两个设计师去设计整个室内空间。新艺术之屋的首个展览包括了六间这样的屋子,它们因其风格统一、相对简洁而在当时显得与众不同。遗憾的是六间屋子没有一间得以保留,但是当时拍的一些照片还是可以让我们对它们的样貌有所了解。由比利时设计师亨利·凡·德·维尔德(Henri van de Velde,1863—1957)和乔治·莱曼(George Lemmen,1865—1916)设计的吸烟室(图19-5)展示了两位艺术家是如何将烟这个主题贯穿整间屋子的设计的。墙上嵌板呈波浪形,并内嵌窗户、镜子和架子,营造了一种舒适感,很适合绅士悠闲的饭后烟。

有些时候,宾会委托"纯"艺术家,而非室内设计师或者建筑师,来设计房间。他这样做是希望可以消除纯艺术和装饰艺术之间的界限。他认为所有的艺术家都应该关注如何创造出美丽的室内空间。宾的这个想法并非独树一帜,在1890年代人们普遍认为艺术家的首要任务是"装饰",即创造出可以让在外遭遇压力和丑陋的人们寻求慰藉的家居环境。

"新艺术"的来源

尽管"新艺术"一词让人觉得这种类型的艺术是全新的、史无前例的,但实际上这一风格有好几个来源。其中之一是19世纪下半叶的英国设计。早在1860年代,威廉·莫里斯就以自然形状为灵感来源(参见第353页),对它们的复杂性和不规则性赞叹不已。和宾一样,莫里斯也坚信纯艺术和装饰艺术应该结合起来。

"新艺术"的第二个来源是同样从自然形状中获取灵感的洛可可设计。"新艺术"迂回的线条、不对称的形状以及活泼的个性和18世纪上半叶的建筑与装饰艺术有不少共同之处。19世纪晚期爱德蒙·德·龚古尔(Edmond de Goncourt,1822—1896)和儒勒·德·龚古尔(Jules de Goncourt,1830—1870)两兄弟重新激发起人们对洛可可时期的兴趣。在他们的系列著作《18世纪的艺术》(Eighteenth-Century Art,1859—1875)

图19-6　埃米尔·加莱,蜻蜓桌,橡木,美术博物馆,兰斯(Reims)。

第十九章　"美好年代"的法国　**463**

和几本关于18世纪著名女性的书里，龚古尔兄弟将洛可可时期阐释为尽显优雅、想象和创造力。

19世纪末的艺术家视18世纪上半叶的艺术为榜样——并不是像早些年洛可可复古主义者那样的一味模仿——而是使之适应一种现代的审美情趣。著名的法国设计师埃米尔·加莱（Emile Gallé，1846—1904）所设计的一张便桌（guéridon）就是很好的例子（图19-6）。它呈弧线的桌腿和轮廓曲折的桌面类似于洛可可家具，但它的装饰更明显地取材于自然，特别是桌腿顶部的四只蜻蜓，桌子的名字就来源于此。

日本的版画和装饰艺术是"新艺术"的第三个重要灵感来源。自从1867年的世界博览会（参见第364页）上日本的手工艺品第一次被展出以来，日本艺术在欧洲风靡一时。在法国，宾本人在培养关于日本一切东西的兴趣方面发挥了重要作用。在1895年开办新艺术之屋以前，他曾开过一个出售日本工艺品的商店，还创办过一份月刊《艺术日本》（Le Japon Artistique）。即使在商店关闭后，他关于日本版画和陶瓷的个人收藏仍吸引了很多艺术家。

图19-8　铃木嘉幸，花瓶，1880年代早期，上色青铜，饰以黄金、红铜、银铜合金及铜，高27.2厘米，直径29.5厘米，维多利亚与阿尔伯特博物馆，伦敦。

在今天看来，对日本艺术的兴趣和对洛可可的追捧似乎是相互排斥的，但在19世纪情况并非如此。洛可可风格的主要推崇者龚古尔兄弟同时也热衷于收藏日本版画和工艺品。类似的，加莱等设计师既学习洛可可家具又学习日本艺术品，为自己的设计寻求灵感。加莱设计的饰有大量花卉图案的宝石玻璃花瓶（图19-7）让人联想到日本古代与当代的花瓶（不论材料是瓷、珐琅或者金属），两者的形状和纹饰都很相似（图19-8）。加莱并不是亦步亦趋地模仿日本艺术，而是将日本工艺美术的普遍特征，即以自然为灵感、不对称性及自由，融入自己的艺术。

图卢兹－劳特累克与"新艺术"海报

日本艺术的影响最为明显地表现在图画海报这种新式商业艺术上（参见下页"海报"）。海报要求图像既醒目又简单，在远处就能辨识。日本木刻版画简单流畅的轮廓线、明亮扁平（在色相和明暗上很均衡）的颜色、不同寻常的构图都是很好的范例，难怪许多海报艺术家从中受到启发。

对于亨利·德·图卢兹－劳特累克，这位称得上"世纪末"时期最杰出的海报设计师来说正是如此。图卢兹－劳特累克出身贵族，却离开父母亲位于法国南

图19-7　埃米尔·加莱，花瓶，约1900年，宝石玻璃，山姆·史华兹（Sam Schwartz）夫妇赠品，布鲁克林艺术博物馆，布鲁克林。

海 报

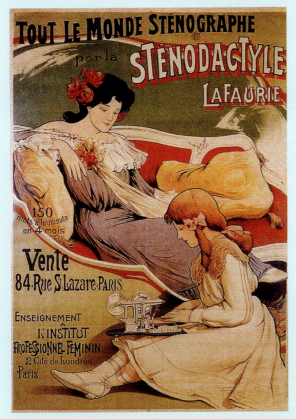

图 19.1-1　莱昂纳多·坎派罗,《菲利牌速记打字机》(*Stenodactyle La Faurie*),彩色石版印刷海报,73.7×66 厘米,国会图书馆,华盛顿哥伦比亚特区。

1870 年代图画海报的迅速发展有着多重原因。日益增长的消费品生产使广告愈来愈成为一种必需。之前宣传商品所用的小幅文字海报不再能满足制造商的要求。他们寻求一种更吸引人的图画式广告手段,而石版印刷的彩色海报正好满足了这个需求。

1870 年代末石版印刷术(参见第 205 页)得到了很大的改进,可以用来印刷有多种颜色的图像。另外,大型印刷机问世,可以用来印刷大幅的纸张。到 1880 年代中期,海报在城市建筑的墙上和街上行驶的车上随处可见。到 1889 年时它被视为十分独特的一个现代现象,因而在国际博览会的人文科学宫里还专门举办了一场海报展。同年,法国其他几个城市也举办了海报展览。

海报很快成为收藏家的新宠。早在 1891 年,一家商业画廊就为向感兴趣的买家出售海报组织了一场展览。很快海报制作就分成了两类,一类主要用于户外广告,而另一类专为收藏。后一类经常被用来宣传戏剧或音乐演出,可能会在室内挂上一小段时间,然后就马上进入画廊或者收藏者的公寓了。

莱昂纳多·坎派罗(Leonetto Cappiello, 1875－1942)为速记机设计的海报(图 19.1-1)属于上述的第一类。它宣传的是一台每分钟可打 150 个字的新式秘书工具。这张海报不仅展示了在使用中的机器,还包含了销售地址和学校的名称——女子职业学院——那里开设了教授如何使用这台机器的课程。这张海报既包含了丰富的信息又赏心悦目。

朱尔斯·谢雷特(Jules Chéret, 1836－1932)设计的海报则属于第二种类型。当时它们在收藏家圈内十分抢手。谢雷特为洛伊·富勒(Loie Fuller, 1862－1928)在著名的女神游乐厅内的表演所作的海报就基本上全是图像,只有很少的文字(图 19.1-2)。海报展示的是这位知名美国舞蹈家正在表演绝妙的"蛇"舞,她身着多褶的丝裙,在精心安排的灯光效果下尽情旋转。谢雷特的海报会用到大面积的单色——背景的绿色、面颊和手臂的肉色、腿部的浅绿。只有飘逸的丝绸展现出两到三个色相,以显示灯光在亮丝上的效果。这种对颜色和色相的简单处理当然是印刷媒介所致。但是这对于海报艺术恰恰合适,因为海报本来就是要让人从远处一眼看去立刻留下印象。

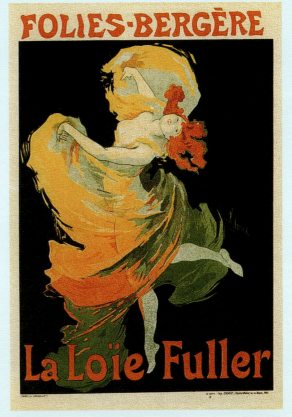

图 19.1-2　朱尔斯·谢雷特,《洛伊·富勒在女神游乐厅》,彩色石版印刷海报,124 × 88 厘米,国家图书馆,巴黎。

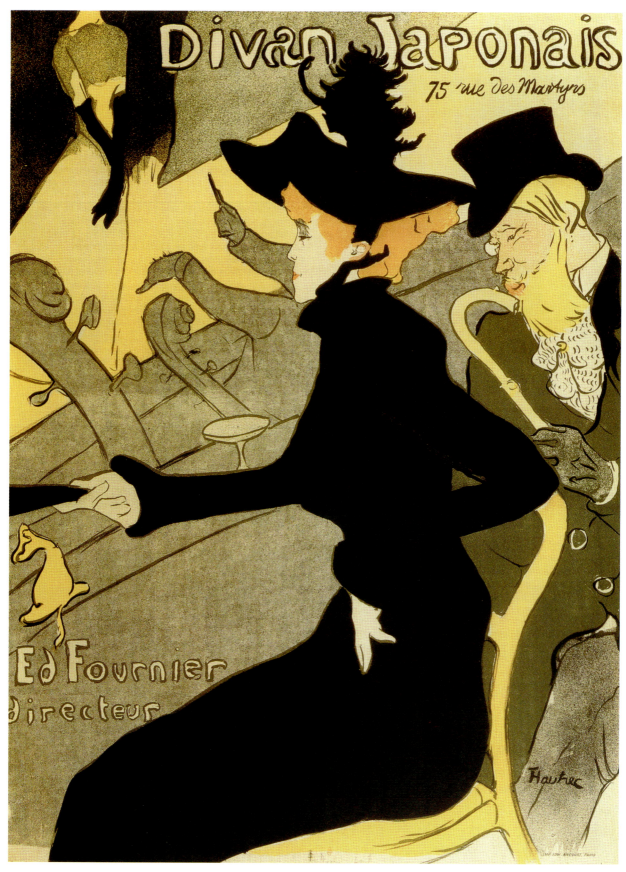

图 19-9　亨利·德·图卢兹-劳特累克,《日本座酒馆》,1892—1893 年,彩色石版印刷海报,80×60 厘米,国家图书馆,巴黎。

部的庄园,决心成为一名艺术家。学生时期,他着迷于正在修建圣心堂的蒙马特地区蓬勃发展的夜生活。在巴黎那一地区的夜总会、卡巴莱舞厅、妓院里,他不仅找到了艺术创作的题材,也找到了顾客——各种夜间游乐场所的主人会请他设计招揽生意的海报。

图卢兹-劳特累克为蒙马特的一间夜总会——日本座酒馆(Le Divan Japonais)——所设计的海报(图19-9)在构思和构图方面都很出众。与之前德加和修拉等艺术家对舞蹈和卡巴莱舞厅表演的表现不同(参见图16-34和图17-5),这里突出的不是表演者而是观众。这张海报展示了一位红发美女,身着紧身黑外套、头戴饰有鸵鸟毛的大黑帽。她身后的男伴是一位中年绅士,拄着拐杖、戴着单片眼镜。他身体向前倾,似乎要对她喃喃耳语。然而她的注意力却集中在台上,那里一个戴着黑色长手套、看不见头的女性表演者正在舞台前乐队的伴奏下歌唱。乐队指挥挥舞的双手和低音提琴的颈部构成了一道奇异、鬼魅的背景,衬托出主要人物。

图卢兹-劳特累克的同代人,至少那些熟悉蒙马特夜生活的人,应该可以马上意识到台上的歌手是伊薇特·吉尔伯特(Yvette Guilbert),一个因其生动的情歌表演而闻名的高瘦女歌手。他们还应该会意识到那名女性观众是珍妮·阿弗莉(Jane Avril),外号"麦宁炸药"(Melinite),自己本人也是一名成功的歌手和舞蹈家。海报的表现力来自其惊人的构图和形状的极度简化。珍妮·阿弗莉修长、性感身体的流线型黑色侧影马上吸引了观者的注意,把他们带入她和男伴所处的空间里。我们慢慢才逐渐意识到他们周遭的环境和海报的文字——提供了卡巴莱舞厅的名字、地址和指挥的名字。

把日本座酒馆的海报和喜多川歌麿的版画(参见图17-30)进行一番比较,我们不难发现这种把大面积的扁平色块并置的做法和日本版画直接相关。图卢兹-劳特累克惊人的构图也应该受到了日本艺术的影响。日本版画家葛饰北斋的著名版画系列《富岳三十六景》(*Thirty-Six Views of Mount Fuji*)中有一幅叫做《神奈川冲浪里》(*The Great Wave*,图19-10)。这幅版画里,富士山几乎隐藏在几波巨浪之后,而一艘渔船似乎陡然将山体劈开。在日本座酒馆海报里,情况类似,因为主要的景观——台上的歌者——被移至最后面,头脚

图 19-10 **葛饰北斋**,《神奈川冲浪里》,收入《富岳三十六景》,1831年,彩色木版画,约25×38厘米,个人收藏,伦敦。

第十九章 "美好年代"的法国 **467**

图 19-11 亨利·德·图卢兹－劳特累克,《梅·弥尔顿》,1895 年,彩色石版印刷海报,78.7×59.6 厘米,密尔沃基(Milwaukee)艺术博物馆。

都被遮掉,风头被前排的、地位本应次于表演者的观众占尽。

在图卢兹－劳特累克晚期的海报里,简洁化和捕捉表现对象本质的倾向被发挥到极致。他为宣传英国舞蹈家梅·弥尔顿(May Milton)的艺术而设计的海报(图 19-11)不过就是整整一块蓝色背景前的一大块浅黄色形状,仅由拼写舞蹈家名字的字母点缀。和同期谢雷特为舞蹈家洛伊·富勒设计的海报相比,图卢兹－劳特累克的海报风格极简。他使用的颜色是完全扁平的,没有任何显示深度或三维立体感的处理。轮廓取而代之占据了重要的地位。这种向抽象的转变(即远离现实)将受到 20 世纪初期的年轻艺术家的大力推崇。就连年轻的巴勃罗·毕加索(Pablo Picasso,1881—1973)都曾在他巴塞罗那的屋内挂过梅·弥尔顿的海报。图卢兹－劳特累克的海报和日本版画中那些大胆的作品颇为相似。

画家图卢兹－劳特累克

图卢兹－劳特累克的绘画和素描取材往往和他的海报类似——舞台上的表演者或者卡巴莱舞厅里的大

众。而妓院场景则是个例外，它们常常出现在他的绘画和素描里，但由于显然的理由，没有出现在海报设计里。图卢兹－劳特累克并不是在妓院里找寻到灵感的第一人。德加以及19世纪末的其他一些艺术家也曾经画过妓女，或行走于街道，或正等待嫖客，或休憩闲谈。但是图卢兹－劳特累克与众不同的是，他能够"从内部"画妓院。

他童年时的一场意外导致双腿停止发育，这一残疾使艺术家在自己的社交圈里总是觉得被女性怜悯。出于这个原因，他更喜欢和妓女来往，因为那"纯粹是买卖"。特别是在1890年代早期，他在妓院里流连忘返，对于那些女性和日常生活都十分熟悉。按照他的朋友塔迪·纳坦逊（Thadée Natanson）的说法，他最终"不再是一名客户，而成为了家庭一员"。对妓女的这种熟悉程度使他可以如实地且充满同情心地画她们。

1892年和1895年间，劳特累克完成了五十余幅描绘妓院场景的画，其中最为重要的当属《磨坊街妓院的沙龙里》（*In the Salon of the Brothel of the Rue des Moulins*，图19-12）。这幅画把观者带入巴黎最昂贵的一间妓院内艳丽的沙龙。在镜子和镀金柱间的红丝绒长沙发椅上，五个神情疲惫的妓女正坐着等待。第六个踱来踱去，不自觉地拉起裙摆。她们高高梳起的染红的头发和涂抹着白粉、胭脂和口红的脸庞让她们显得既怪诞又可悲。她们强颜欢笑，看上去就像戴着面具一般。图卢兹－劳特累克生动地传达出妓院里虚假的欢乐气氛，在这里爱并非随意给予，而是卖给那些在别处找寻不到爱的人。

《磨坊街妓院的沙龙里》展现出图卢兹－劳特累克

图19-12　亨利·德·图卢兹－劳特累克，《磨坊街妓院的沙龙里》，1894年，布面油画，1.11×1.32米，图卢兹－劳特累克博物馆，阿尔比。

第十九章　"美好年代"的法国

独一无二的风格和技法。艺术家常常用亮蓝或亮绿勾勒出人物的轮廓。他在作画过程中不去掩盖这些素描线条,反而让它们透过最终的层层颜料显现出来。涂颜料时用笔快速且随意,常常不能完全遮盖住打过底的(甚至未打底的)画布。另外,图卢兹-劳特累克还经常在颜料中添加大量的松脂,使得画面干后看起来如同色粉画一般。这些让他的作品,甚至像《磨坊街妓院的沙龙里》这样的完成之作,看起来像习作。

图卢兹-劳特累克的技法代表了许多年轻艺术家在印象派出现后感受到的艺术自由。如同修拉、塞尚、梵高一样(参见第十八章),他可以自由发展适合创作主题和自己禀性的技法。和他们一样,他觉得夸张或者扭曲现实中的形状是十分合理的,只要可以帮助达成他的艺术目的。

保罗·高更与埃米尔·伯纳德:分隔主义与综合主义

在图卢兹-劳特累克的画作里可见的创新技法和形式自由在保罗·高更(1848—1903)的作品里也得以反映。他出生在母亲的祖国秘鲁,7岁时搬到法国。17岁时他成了孤儿,监护人古斯塔夫·阿罗萨(Gustave Arosa)是一个富裕的金融家和艺术收藏家。他帮助高更得到了一份证券经纪人的工作,也让他接触到艺术。经济稳定的高更在1873年和一名年轻的丹麦女子梅特-苏菲·盖德(Mette-Sophie Gad)结婚,共同养育了5个孩子。

在1870年代里,高更对艺术的兴趣愈来愈浓,不仅仅收藏,还进行创作。刚开始只是一个兴趣,很快便成为了他生活的重心。和老师及精神导师卡米耶·毕沙罗(参见第386页)的相遇对于他画家生涯的发展至关重要。毕沙罗使高更进入印象派画家的圈子,并帮助他在印象派展览里展出一些早期的作品。

1882年的一场股灾让高更失去了银行的工作,他决定转行当艺术家。他的妻儿搬回丹麦的娘家,高更则独自苦苦为生计挣扎。为了找一个便宜的住所,他搬到了法国的布列塔尼省。这里的经济和文化都相对落后,是年轻艺术家的避难所,他们在小村庄里找到廉价的食宿,和一个不像巴黎那么紧张的环境。

1888年40岁的高更在第二次居留布列塔尼期间遇到了一名20岁的画家,名叫埃米尔·伯纳德(1868—1941)。伯纳德当时正在尝试一种新的画法,自称为"分隔主义"(Cloisonnism,直译为"景泰蓝主义")——

图 19-13 保罗·高更,《布道后的幻象(雅各布与天使搏斗)》,1888 年,布面油画,73×92 厘米,苏格兰国家画廊,爱丁堡。

图19-14 埃米尔·伯纳德，《牧场上的布列塔尼妇女》，1888年，布面油画，74×92厘米，私人收藏。

译注），由景泰蓝制作——用金银丝勾勒色彩鲜艳的釉胎区域的技术——而得名。分隔主义采取类似的原理，用深色的轮廓勾勒平涂的色块。和瓷釉、彩色玻璃窗或者日本版画一样，分隔主义绘画并不能呈现三维立体的错觉。通过形状和色彩，它们被用来表达现实中蕴涵的诗意和神秘。

高更对伯纳德的想法很感兴趣，并帮助他充实和发展这些想法。他画了一些以布列塔尼为主题的作品，代表了抽象（或者他自称的"风格"）的新趋势，即远离制造现实之错觉的自然主义，转向综合与表现的艺术。这些作品中最出名的当属1888年9月完成的《布道后的幻象（雅各布与天使搏斗）》(*Vision after the Sermon [Jacob Wrestling with the Angel]*，图19-13)。这是一幅革命性的作品，展现了一群头戴当地特有的白帽的布列塔尼农妇。她们在听完神父一场情绪激昂的布道后，看到了幻象。她们在树荫下跪成半个圆圈，"见证"雅各布和天使之间的搏斗，就像《创世记》里（32：24—32）所述一般。

这幅画在构图上别具一格：画面被红色背景下一段苹果树干的深色侧影给斜分开来。这种安排似乎把凡间和天界分割，为了强化这一点，农妇用暗色——白、深蓝、黑——而雅各布和天使则用群青、绿色、铬黄。显然，高更在这幅画里的目的不是制造错觉，而是通过形状和色彩表达他所体会到的布列塔尼农妇简单却坚定的信念。

埃米尔·伯纳德对高更在这场由他发起的新艺术运动中占据了领先地位心生不平，画了《牧场上的布列塔尼妇女》(*Breton Women in a Prairie*，图19-14)作为对《布道后的幻象》的回应。伯纳德作品的灵感来源是他近期在阿旺桥（Pont-Avon）镇经历的一场赦罪朝圣仪式（参见第443页）。用他自己的话说，他"特意画了由布列塔尼女帽和蓝黑的人群点缀的一片阳光明媚的草场"，和高更黑暗、神秘的场景形成鲜明对比。这里可以把两位艺术家形状简洁、用色明亮扁平的作品和达仰－布弗莱三年前所作的《布列塔尼赦罪朝圣仪式》（参见图18-7）做一个比较。把三幅画放在一起，我们可以很清楚地看出19世纪末艺术家走向的不同方向。从21世纪的视角，我们可以把达仰－布弗莱的《布列塔尼赦罪朝圣仪式》与高更和伯纳德所画的布列塔尼场景之间的差异简单归纳为传统和现代的差异。值得一提的是，达仰－布弗莱在世时并不被认为是一名反对变革者，而是一名具创新意识的艺术家，而

他确实也是。但是他的创新引导他走上了"摄影般写实"之路，和伯纳德及高更的抽象之路恰恰背道而驰。

达仰-布弗莱的《布列塔尼赦罪朝圣仪式》在1889年的世界博览会上（参见第437页）被褒奖为一幅现代杰作的同时，高更在展览附近的一家咖啡馆里展出了17幅主要是描绘布列塔尼场景的绘画。佛尔比尼（Volpini）咖啡馆的老板把墙壁"借给"高更以及其他7个志趣相投的艺术家，让他们可以组织一场精神上和库尔贝1855年与1867年展览类似的"抗议"展。佛尔比尼咖啡馆的展览叫做"印象主义和综合主义团体展览"（Exhibition of the Impressionist and Synthetist Group），"综合主义"一词也应运而生，被高更用来把自己的艺术和伯纳德的"分隔主义"加以区分。综合主义一词来自法语动词 synthétiser，即"综合"，指一项有三重不同却相互联系的目标的艺术尝试：向观者传递表现对象的真实面貌；表达艺术家所发觉的内部诗意；创作有"装饰性"的作品。用到"装饰性"一词，高更指的是一种形式（线条、色彩、形状）高于主题的绘画。对综合主义的精神作出最精辟阐释的是高更的展览伙伴，年轻的莫里斯·德尼（Maurice Denis，1870—1943），他在1890年曾写下著名的一句话："不妨记住，一幅画——在成为一匹战马、一名裸女或某段轶事之前——本质上是一个覆盖着按特定秩序组合的颜色的平面。"德尼提倡的这个想法，即一幅艺术作品的形式比其内容更重要，在20世纪将变得十分重要。

保罗·高更：对非西方文化的热情

在高更努力用艺术养活自己的时候，他得到了巴黎一位进步画商提奥·梵高的帮助。提奥·梵高把自己的哥哥文森特·梵高介绍给高更，并在1889年借钱

图 19-15　保罗·高更，《橄榄园中的基督》，1889年，布面油画，73×92厘米，诺顿艺术画廊，西棕榈滩（West Palm Beach），佛罗里达州。

图 19-16　保罗·高更，《沙滩上的塔希提岛女人》，1891 年，布面油画，69×91 厘米，奥赛博物馆，巴黎。

给高更让他去阿尔勒拜访文森特。两个艺术家一起度过了冲突迭起的几个月时间，最终发生了著名的文森特·梵高砍掉自己部分耳朵的事件。在漫长而激烈的讨论中，高更和梵高争辩是按照主题还是按照记忆画画比较好，艺术家是否应该只画他们见过的事物，还是可以依照想象进行创作。

在高更从阿尔勒回到布列塔尼不久，他就画了《橄榄园中的基督》（Christ in the Garden of Olives，图 19-15），表现在客西马尼（Gethsemane）的基督在苦难和死亡面前的短暂焦虑。这个主题埃米尔·伯纳德和文森特·梵高都画过，但是梵高两幅描绘这个《圣经》场景的习作都被他自己给销毁了。文森特写信告诉弟弟提奥说自己没有办法画画不用到模特。这样看来梵高谨遵现实主义和印象主义的训诫，认为艺术家只应该画他们的所见，高更和伯纳德却维护想象的重要地位。

三个艺术家对于"橄榄园中的基督"这个主题的兴趣是和当时视基督为道德勇气和精神独立典范的观点分不开的。历史学家厄内斯特·勒南（Ernest Renan）在《耶稣的一生》（The Life of Jesus，1863）一书里把橄榄园中的基督称为"一个为了宏大理想而牺牲平静的生活和生命的馈赠的人……（他）在死亡的景象第一次出现在眼前时经历了一刻悲哀的内省，并劝说自己一切都是徒劳"。这个耶稣让梵高、高更和伯纳德都产生共鸣。这也就难怪高更把基督画成自己的样子，也就是把自己作为一个不为人理解的天才的痛苦比作基督的受难。

高更在 1889 年的世界博览会上找到了逃离客西马尼蒙难地——也就是冷漠无情、物质化、"文明开化"的欧洲——的出路。看到太平洋文化的陈列展后，他开始考虑离开法国，去一个距他所知的文明越远越好的地方。最终他选择了波利尼西亚的塔希提岛，这个岛屿从 1842 年以来就是法国的受保护领地，而 1880 年更成为殖民地。他在给妻子的信中写道，他希望在那里寻找到充满"欣喜、宁静和艺术"的生活。在那

第十九章　"美好年代"的法国　473

个"远离欧洲为钱财的争夺"的地方，他希望与大自然和谐相处，就像亚当和夏娃曾经在伊甸园里的生活一样。

当高更乘坐轮船来到塔希提首府帕皮提（Papeete）时，他发现这里和他梦想中的乐园相去甚远。他在《诺阿诺阿》（*Noa Noa*，1897）这本记录他塔希提岛居留经历的半虚构著作里写道："这就是欧洲——我曾想要甩脱的欧洲——殖民主义的势利使之每况愈下，对我们文明里的习俗、时尚、罪恶、荒唐行径的模仿怪诞不经，甚至如同讽刺画。"他搬到塔希提岛的乡村，离自己的梦想稍近一点，可即使在那里还是不能避免以基督教、酗酒、性病等各种形式侵入的欧洲"文明"。但是高更决意要回到没有被污染的塔希提岛文化根源。就像一名做田野调查的人类学家一样，他尽可能地接近波利尼西亚原住民（甚至和年轻的塔希提岛女人同居），学习一些他们的语言，熟悉他们的物品。另外他还阅读了关于塔希提岛的现有文献，是由在殖民化改变这个岛屿之前到过这里的早期欧洲旅行家写的。这样一来，高更为自己营造了一种殖民化前塔希提岛的理想生活，这成为他绘画的主题。

《沙滩上的塔希提岛女人》（*Tahitian Women: On the Beach*，图 19-16）作于他刚到塔希提岛不久，比较直接地表现了一幅高更在居住的村庄里应该可以见到的场景。两个女人坐在一块黄色的厚木板上。左边一位的白色上衫束进具当地风情的印花布围裙里，右边一位则穿着一条粉色的"传教士裙"。本土的和西方的裙装在塔希提岛都可以见到，这让传教士们大为懊恼，他们觉得波利尼西亚本地的裙子太过暴露，希望可以将之禁止。裙子不是画面中唯一的西方化标志。右边的正在用棕榈叶做帽子的女人从事的是制造行业。这种帽子不仅本地人用，也出口到法国，而塔希提岛的女人们也因此把她们的劳作变为了一种小型家庭产业。

高更的画很符合现实，和同期由居住在岛屿上的其他殖民者拍摄的照片相似度很高。《制作草帽的塔希提岛年轻人》（*Young Tahitians Making Straw Hats*，图 19-17）这张照片就拍于高更画作完成后的几年里，摄影师亨利·勒马松（Henry Lemasson，1870—1956）是塔希提岛上的法国邮政局长。勒马松是一名业余摄影师和作家，他用闲暇时间写作关于塔希提岛的文章，这些文章和他拍摄的照片一起在 1900 年的万国博览会（World's Fair）和 1906 年的殖民展览会（Colonial Exhibition）上展出。勒马松的照片和高更的绘画在视觉上有着惊人的相似之处——都是刚到的殖民者为一些自愿的当地人精心摆设造型，创作出看似贴近真实的图像。很显然，高更和勒马松都惊讶于当地裙装和西式裙装的并置；他们也都有兴趣记录一项当地的手艺——用棕榈叶编制篮子和帽子——这项手艺常常被和塔希提岛以及泛化的"原始"文化联系起来。

高更后期的塔希提岛绘画，例如《海边》（*Fatata te miti*，图 19-18）更接近艺术家理想中的殖民化前的塔希提岛，是他梦想的人间天堂。这幅画里两个女人在海里洗澡。一位已经投身海浪中，而另一位正在解开印花布围裙。背景里一个男浴者站在波涛间。这里制造出一种此地文化中没有羞耻概念的印象，人们和大自然是如此的亲近，因此裸体也就是理所当然的事。

在《海边》一作里，前景所用的缤纷色彩似乎印证了这里是一片人间伊甸园。高更笔下的沙滩呈现粉色和紫色，上面覆盖着簇簇橙色和黄色的叶子，因一根

图 19-17 亨利·勒马松，《制作草帽的塔希提年轻人》，1896 年，照片，13.5×10 厘米，法国国家档案馆，普罗旺斯地区艾克斯。

图 19-18　保罗·高更，《海边》，1892 年，布面油画，68×92 厘米，国家美术馆，切斯特·戴尔（Chester Dale）收藏，华盛顿哥伦比亚特区。

树干的深色侧影与海水隔开。这里的风景不能被称为写实，因为色彩和线条似乎已经拥有了生命力。它们共同组成了有着不规则弯曲线条的丰富且抽象的图案，让人联想到"新艺术"的装饰。

对高更而言，这是他的绘画具有"音乐性"的部分，和背景里的"文字性"部分相互映衬。这种区分基于一个想法：有两个世界存在——视觉世界和精神世界——它们交相辉映。前景里的装饰性区域是表现精神世界的一种方法，这个世界对于高更来说最好是想象成音乐或者抽象的色彩图案。高更这些关于真实世界和精神世界之间互相联系的想法既不新颖也不独特。它们属于历史悠久的神秘主义思想传统，这一思想在 19 世纪里曾有几次复兴，对名为"象征主义"的艺术运动至关重要。（参见下文第 479 页）

对物质世界和精神世界的并置在《鬼魂在观望》（*Manao tupapau*，图 19-19）一作里表现得最为明显。这幅画被认为描绘的是高更的少女情人（vahine）蒂哈玛娜（Tehamana），夜晚她一个人在家时，感到自己被鬼魂们环绕，陷入惊恐之中。在《诺阿诺阿》一书里，高更记叙了启发他画这幅画的故事。刚刚结束帕皮提之旅的高更回到家，发现屋里漆黑一片。他点燃火柴，却发现"蒂呼拉（Tehura [蒂哈玛娜的小名]）一动不动，裸着身体，面朝下平躺在床上，瞪大的眼睛里充满了恐惧。她看着我，却没有认出我是谁……蒂呼拉的恐惧似乎可以传染。我产生了幻觉，觉得磷光从她目不转睛的眼睛里射出来"。

在《鬼魂在观望》里，精神世界化身为鬼魂，也就是蒂呼拉背后那个看似木雕的黑色小人。精神世界还通过由白色花朵点缀的粉紫色背景体现。这些意象一同表现了蒂呼拉所见的幻象，或者用医学术语来说就是幻觉。确实，高更对蒂呼拉所见幻象的表现，其灵感很可能来源于当时夏尔科等精神科医师对幻觉的兴趣。

《鬼魂在观望》是 19 世纪中后期艺术家对于斜倚

第十九章　"美好年代"的法国　　475

图 19-19 保罗·高更,《鬼魂在观望》,1892 年,布面油画,73×92 厘米,奥尔布莱特－诺克斯(Albright-Knox)美术馆,A. 康格尔·古德伊尔(A. Conger Goodyear)收藏,布法罗,纽约。

图19-21 皮埃尔·皮维·德·夏凡纳，《在艺术和自然之间》（Between Arts and Nature），1890年，布面油画，2.95×8.3米，鲁昂（Rouen）美术博物馆。

的裸体女像这个西方绘画里神圣的陈旧主题的又一次颠覆，甚至可以说是歪曲。和画《现代奥林匹亚》（参见图17-19）的塞尚一样，高更似乎在嘲弄马奈自己在《奥林匹亚》中对斜倚女性裸体这个传统主题的颠覆，以此达到超越马奈的目的。他比塞尚更进一步。画中的白种女性被黑种女性所替代，而黑人在当时被认为是"低劣"的种族。他还用一个年轻、尚未成人的少女来取代一个成熟的女人。最后，他画的这个人物趴着而非仰卧，因此她的乳房和生殖器都看不见。这样一来他便创造了一幅很容易引起歧义的图画，乍一看也许比《奥林匹亚》要纯洁，但实际上反而可能更加是个丑闻。

晚年的高更越来越喜欢把艺术当做表达他对生活和世界看法的手段。这在《我们从哪里来？我们是谁？我们往哪里去？》（Where Do We Come From? Where Are We? Where Are We Going?，图19-20）这幅大型画作里最为明显。这幅是高更对于这个世界的一种艺术与精神遗嘱，它作于1895到1901年高更在塔希提岛的第二次居留期间。这张壁画一样大的画布是艺术家关于人类生命和文明的哲学观的一种视觉表达。在写给朋友和批评家的好几封信里，高更都把这幅画和皮维·德·夏凡纳的寓言故事壁画进行比较，两者在宏大的规模，甚至构图的某些方面确实都存在相似之处（图19-21）。把自己和对方作比较时，高更却强调自己的作品与之不同，在很多方面都胜出一筹。皮维·德·夏凡纳的壁画总是精心构想、用尽草图，高更则承认自己的作品"粗野得可怕"。对他而言，这是一个优点。他的作品没有"模特、专业和所谓规矩的臭味"。相反的，它表现出精力、热情和苦难。"我竭尽所能在死之前注入全部精力，恶劣环境下的热情是如此的痛苦，视野是如此的清晰、不容更改，因此草率不见了，生命力洋溢出来。"

图19-20 保罗·高更，《我们从哪里来？我们是谁？我们往哪里去？》，1897年，布面油画，1.39×3.75米，波士顿美术馆。

高更还把他传达信息的方式和皮维·德·夏凡纳加以区分。他认为皮维运用的是标准的甚至陈腐的寓言图像，而他则发展出一套自己的象征符号，更难于理解，却愈发有想象力和诗意。确实，高更的象征符

图 19-22

保罗·高更，快乐之屋，原建于 1902 年，当代重建，门框为红杉木雕刻上色，右侧柱 159×39.7 厘米，左侧柱 200×39.7 厘米，右底座 205×39.7 厘米，阿图奥纳（Atuona），法属波利尼西亚。摄影：Rémi Jouan

号高度的个人化，因此很难完全理解他画作的方方面面，不过整体的含义还是清晰明了的。这幅画表达的是生命的周期，从生到死的一个旅程，也包括了其间的一些主要活动片段——劳作、相互照料、宗教崇拜。我们在右边看到出生，用由三个大人陪伴的婴儿表现。中部有一个人物从树上采摘下果实、一个孩子吃着果实，这表明人类在地球上的任务就是确保生存。左边一个深色的下蹲人物看起来和澳大利亚木乃伊很像（参见图 19-27），也许代表着死亡。后面一尊无法辨认的神灵雕像表示宗教和宗教崇拜在人们生活中占据重要地位。这些人物很多都无法分辨男女，他们被安置在一片富饶的风景中，也许这意味着他们生活在已失去的天堂中，这片乐土在邪恶和罪孽还未侵入前曾经存在世间。

1901 年高更搬到了偏远的希瓦瓦（Hivaoa）岛，在那里修建了他最后的家和画室，取名叫"快乐之屋"（Maison du Jouir）。他总是对居所怀有很大的兴趣，改建当地的住宅，或是按照当地建筑风格修建新的房屋。快乐之屋有两层，由木头和竹子搭建，地板是土质的。他的卧室在二楼，里面就是他的画室。卧室的上色木质门框雕刻精美（图 19-22）。门楣上，"快乐之屋"几个单词的旁边围绕着风格化的植物、禽鸟和人头。两个边框上各站着一个裸体的女性，身旁有植物和动物。底部两条刻着人头像的横向浮雕上有这样的对女性说的字句："保持神秘感"（soyez mystérieuses）和"爱情会让你快乐"（soyez amoureuses et vous serez heureuses）。

高更自艺术生涯的开端就在进行三维创作。从 1880 年起制作大理石雕塑和木雕，1880 年代中期起制作陶器和陶艺头像。还在法国时，他就基于书籍和杂志文章里看到的波利尼西亚和东南亚雕塑的摄影图片，制作过独立的浮雕作品。但是他为希瓦瓦这间房屋所作的精美的雕刻组件却是前所未有的。这些浮雕是包括建筑、雕塑，也许还有绘画在内的一个艺术环境的一

部分。高更对于一个完整的艺术环境的兴趣也许跟他对波利尼西亚和毛利（Maori）艺术的欣赏有关。他在短暂的新西兰之旅中曾经见过也画过由雕刻装饰的毛利人礼拜堂。但是他的兴趣或许也和当时西方对于创造整体化室内环境的兴趣息息相关，这种兴趣如前所述，是"新艺术"的典型特征（参见第463页）。这些木质浮雕上，植物图案环绕于文字、人物、动物之间，确实和"新艺术"有几分相似。但是刻意为之的体现民俗风情的天然粗犷感，又让它们和吉马德以及加莱设计的精良考究的消费品截然不同。

象征主义

高更的《我们从哪里来？我们是谁？我们往哪里去？》以及为希瓦瓦的房屋所造的浮雕，和他早期的印象主义作品甚至在布列塔尼时创作的综合主义作品都相去甚远。对于这些作品而言，出发点不再是对现实的观察，而是源自概念的世界。这个在高更一些早期作品里已经显现出来的变化，和19世纪末的一场文学与艺术运动联系紧密，也就是所谓的象征主义。

1886年希腊出生的法国诗人让·莫雷亚斯（Jean Moréas）在著名的法国报纸《费加罗报》上发表了一篇题为《象征主义》（Symbolism）的文章。这篇文章可以说是一场新的文学运动的宣言（即信条和目标的陈述文），而这个运动基于两个相互关联的信仰。第一个信仰是有形世界的物质现实隐藏了另一个更有意义的精神现实。第二个信仰则是那个不可见现实的本质只能够通过艺术来传达。象征主义认为艺术是表现和知识的最高形式。如莫雷亚斯所说，在象征主义艺术里，"所有的具体现象都不能自我显现；它们只是些表象，由那些注定被用来表现它们与原始概念之间奥妙关系的感官所察觉"。

莫雷亚斯在他的宣言里主要谈文学，但是他的想法被批评家阿尔伯特·奥里耶（Albert Aurier）延伸到视觉艺术领域。1892年奥里耶在杂志上发表的《象征派》（The Symbolists）一文中，他把象征主义定义为"关于概念的绘画"。早在1890年和1891年，他就分别把文森特·梵高和高更称为"印象派"，也就是作品像包含着概念的"密实、厚重、有形的信封"的艺术家。在奥里耶看来，那个概念是"作品至关重要的基底"。

象征主义与浪漫主义：
古斯塔夫·莫罗与奥蒂诺·雷东

象征主义摒弃物质主义和现实主义，强调精神性和想象力，让人联想到浪漫主义。因此并不意外地，在1880年代，几个过时的浪漫主义者突然被推到了象征主义先驱的位置上。乔里-卡尔·于斯曼（Joris-Karl Huysmans）1884年出版的一部很有影响力的早期象征主义小说《逆天》（A Rebours）里，主人公意志消沉、心情忧郁，把自己与世隔绝，关到个人的世界里，身边有古斯塔夫·莫罗（1826—1898）和奥蒂诺·雷东（1840—1916）的作品围绕。很大程度上由于于斯曼的小说，这两个在1880年代已经人过中年的艺术家突然名声大噪。莫罗的《在希律王前舞蹈的莎乐美》（Salome Dancing before Herod，图19-23）曾经在1876年沙龙上展出过，于斯曼认为这幅画不仅仅是对《圣经》故事的一个浪漫化的、富有想象力的处理。这幅画表现的是莎乐美，加利利王希律·安提帕（Herod Antipas）的继女，同意以施洗者约翰（John the Baptist）的头颅为交换条件为他跳舞（《马可福音》6：14—29和《马太福音》14：1—12）。对于于斯曼而言，她不"仅仅是通过挑逗性的身体扭动来勾起一个老男人色欲的舞女"。她实际上是"蛇蝎美人"的象征："一个容貌无人能及的美女的诅咒……一只可怕的启示录之兽，冷冰冰、不负责任、麻木不仁、贻害无穷。"

于斯曼在莫罗的画里所看到的象征主义当然和奥里耶在梵高和高更的作品里看到的象征主义不是一回事。莫罗的主要是一个文学上的象征——主要意义蕴涵在来自《圣经》或神话的题材里。但是莫罗成功地给予了他的主题（和学院派历史画家的一样）一种新的、前所未有的形式。正如埃米尔·左拉写道的："他的才能在于可以用新颖独特的方法重塑别的艺术家已经处理过的主题。"

在莫罗的画里，意义的传达不仅靠构图、人物姿态和面部表情，还靠色彩和明暗对比。整幅画面都被调动起来，表达莎乐美舞蹈的色情迷惑力，让希律王宫殿里的每一个人都为之神魂颠倒。

这种主题和形式之间的完美结合在莫罗的最后一件重要作品，也是他自认为的艺术宣言《朱庇特与塞墨勒》（Jupiter and Semele，图19-24）里表现得最为明

图 19-23 古斯塔夫·莫罗,《在希律王前舞蹈的莎乐美》,1876年,布面油画,1.45×1.04米,阿曼德·汉哈默(Armand Hammer)艺术博物馆与文化中心,阿曼德·哈默收藏,洛杉矶。

显。这幅画基于古典神话中主神朱庇特与美丽的塞墨勒之间的爱情故事。塞墨勒在朱庇特嫉妒的妻子朱诺的怂恿下,要求朱庇特现出全副华丽的神身与她交欢。朱庇特没有办法拒绝塞墨勒,只得遵从,即使他明白她禁不住他神身的光辉与闪电。

在《朱庇特与塞墨勒》一画中,莫罗探索着人与神的结合这个古老的梦,这种心醉神迷的结合必然引来死亡。这个神话被用来阐明基督教的一种信念,即死亡把虔诚者带上天堂,在那里他们与上帝结合。其他的宗教里也有相似的信念。莫罗为了解释这幅画,撰长文两篇,他写道:"不断被祈求的神展现出有所遮掩的光辉;塞墨勒被神气穿透,倒下死去,得到重生和净化……在这个咒语和神圣的驱邪仪式下,所有的一切都得以转变、净化、理想化。永生开始,神性弥漫。"

在莫罗的画里,塞墨勒的身体躺在朱庇特巨大的膝上,其姿态既表示投降与敬畏,又表示渴望与脆弱。这个身体苍白光滑,就像学院派笔下的裸体,和整幅画用浓郁、厚重的色彩画出的一大群人物和形状形成鲜明的对比。莫罗用形状、色彩和画面质地的海洋来淹没塞墨勒的小小身形,巧妙地唤出了人神结合这一概念。

莫罗在古典神话和《圣经》故事里寻求莫雷亚斯所说的"原始概念",而预示着五十多年后的超现实主义的奥蒂诺·雷东则是通过幻想和任意联想。于斯曼在《逆天》一书中重复使用"梦魇"和"梦境"这两个

图 19-24 古斯塔夫·莫罗,《朱庇特与塞墨勒》,1890—1895 年,布面油画,2.12×1.18 米,古斯塔夫·莫罗博物馆,巴黎。

词来称呼这位被他叫做"疯狂病态的天才"的艺术家所作的木炭画和石版画。但雷东可不是个疯子；他是位有着丰富想象力的艺术家，从文学以及广泛的视觉资源里汲取灵感，创造出一套全新的、高度个人化的图像。雷东进入公众艺术领域很晚，其事业直到1879年自己出资出版了一本作品集才开始。这本收藏了10张石版画的集子取名叫做《在梦里》（In the Dream）。这一系列中的第8张版画《视觉》（Vision，图19-25）代表了雷东作品的一贯风格，即描绘飘浮在空中的眼球或者截下的头颅。在这幅版画里，一个男人和一个女人穿过一个巨大的建筑空间，来到飘浮于两根柱子间的硕大眼球前面。这幅版画有趣之处在于它暗示了一系列越来越强的视觉体验，离本身不可见的"终极"视觉越来越接近。开始是看这幅版画的观者的视觉；然后是这对男女的视觉，他们显然被眼前的特异景象所震慑；最后是眼球的视觉，它朝向天空，瞥到一眼什么东西，这东西是那么的灿烂辉煌，让它发散出一道光环。雷东留给观者去想象这只眼睛究竟在看什么，但是显而易见他的版画是根源于基督教图像传统的，特别是巴洛克风格的有预知力的圣者画像里，当他们瞥到一点神迹时，眼睛常常瞪得很大。但同时，这个浮游的眼睛也可以联系到19世纪流行的插图，比如格兰维尔所作的《歌剧院的维纳斯》（参见图10-36）。雷东飘浮的眼睛和头颅还和当时人们对热气球的着迷以及天文学的流行有关，这些在家庭和儿童杂志上的不少插图文章里都可以找到证据。

图 19-25

奥蒂诺·雷东，《视觉》，《在梦里》第8张，1879年，石版画，27.6×19.9厘米，芝加哥美术学院。

图 19-26 奥蒂诺·雷东,《囚犯》,1881年,木炭画,53.3×37.2厘米,现代艺术博物馆,纽约。

后,我的头脑得到了刺激,让我想去创作、让我可以表现想象中的事物。"

象征主义的宗教崇拜团体: 玫瑰十字派与纳比派

既然梵高、高更、莫罗、雷东在他们的时代都可以被称为象征派,可见"象征主义"一词非常灵活。它可以被用来指梵高笔下那些基于现实观察,却多少有些"变形"的描绘人物、物体或风景的画。它可以被用来

图 19-27 斯米顿·蒂利(Smeeton Tilly),《树中发现的澳大利亚木乃伊》(*Australian Mummy Found in a Tree*,布里斯班,昆士兰),载《自然》杂志,1875年12月4日,第16页,根据阿尔伯特·蒂桑迪耶(Albert Tissandier)照片制作的木口木刻,芝加哥美术学院。

《在梦里》出版之后,雷东举办了几次木炭画的展览,进一步发展了他梦境一般的图像。随着他取材更为广泛,他的图像也愈发多变和奇幻。《囚犯》(*The Convict*,图 19-26)是一幅有他之前版画两倍大小的素描,展现的是一个蜷曲成胚胎状的铁窗后的人物。在他提起的膝盖和过大的脑袋之间,一只小手控诉般地指向观者。雷东的人物被联系到法国流行杂志《自然》(*La Nature*)里一幅表现在澳大利亚发现的毛利人木乃伊的插图(图 19-27)。雷东对这一类的插图很是着迷,而它们也把他和同样从流行的人类学插图里寻找灵感的高更联系起来。

之所以要寻求雷东艺术的多种多样的来源,不是为了说明这个艺术家自己没有想象力,而是因为这正表明了象征主义艺术的根本目标——寻找到有形世界的物质现实后隐藏的精神现实。雷东的作品正是这样的一种尝试,他常常强调他全部艺术的源泉是对现实的观察和临摹。"在尽力一丝不苟地临摹一块卵石、一片草叶、一只手、一个侧影、有机或无机的任何元素之

第十九章 "美好年代"的法国 483

图 19-28　保罗·塞吕西耶,《风景》,1888 年,木板油画(在烟盒盖上),27×22 厘米,德尼(Denis)家族收藏,圣日耳曼昂莱(St-Germain-en-Laye)。

指莫罗对文学(《圣经》、神话)主题进行富有想象力诠释的作品。它也可以被用来指高更的作品,对他而言,对现实的观察往往是创造半想象场景的起点。它还可以被用来指雷东的作品,他拿流行视觉文化作为自己梦魇般场景的素材。显然象征主义不是一种艺术风格,甚至不是一场艺术运动;也许我们可以把它定义为一种精神状态,欲于平凡中寻求意义,在灵魂深处寻求生命重大问题的答案。

把象征主义理解为一种精神状态,有助于我们理解这场运动在19世纪末常常带有的宗教崇拜色彩。在这个方面,有两个团体值得一提。一个是围绕着约瑟芬·佩拉当(Joséphin Péladan,1858—1918)的一群艺术家。佩拉当自称是先知,憎恶当时的物质主义,呼唤罗马天主教神秘主义的重生。他认为艺术是宗教启示的"引导仪式"。反过来,他觉得"当艺术靠近或者远离上帝时,它自身就得以提高或者走向衰败"。

为提倡他所设想的神秘主义天主教艺术,佩拉当组织了一系列展览,按照他帮助复兴的奥秘宗教团体玫瑰十字会命名为"玫瑰＋十字沙龙"(Salon of the Rose + Croix)。1892 至 1897 年之间,共举办了 5 次展览。展出作品多半显示了对传统宗教主题的创新性诠释,但是形式上却没有多少创新。确实,在佩拉当沙龙上展出作品的艺术家风格保守,来源于 19 世纪中叶的学院派绘画和自然主义。也难怪佩拉当沙龙吸引了许多非法国的艺术家,他们很高兴在巴黎可以有这个展示更为传统的艺术的机会(参见第二十章)。

约瑟芬·佩拉当的追随者之外,另一个艺术家宗教崇拜团体叫做"纳比派"(Nabis)。这个名称来自希伯来语的 nabi 一词,也就是"先知"的意思。他们这样称呼自己,也就是把自己视为一种深植于艺术家灵魂的高度主观艺术的发起者。高更实为这场运动的奠基人。他曾在 1888 年直接指导这场运动的创始人保罗·塞吕西耶(Paul Sérusier,1864—1927)创作了一幅成为运动之"符咒"的小型风景素描(图 19-28)。高更鼓励塞吕西耶用主观的方式接触自然。为了帮助他克制按照所知自然的样貌去描绘的欲望,高更告诉他不要调颜料以搭配自然的色调,而建议直接用从颜料管里挤出的颜色。完成的图画几乎看不出是一幅风景,由不规则的、对比强烈的扁平颜色区域构成。这件作品和高更的某些画有些相似(比如《海边》,参见图 19-18),但是总体上说来,比高更的作品更加抽象。

除了领导者塞吕西耶,纳比派有大约十二名画家,包括皮埃尔·博纳尔(Pierre Bonnard,1867—1947)、莫里斯·德尼和爱德华·维亚尔(Edouard Vuillard,1868—1940)。尽管这些艺术家的作品题材各异,它们在形式上却有相同之处。纳比派认为一幅画首先是线条和色彩的和谐组合。他们的画和高更的一样,有单种颜色或图案画成的区域,用粗实的轮廓一一隔开。但是这并不表示他们的作品看起来都是一样的。塞吕西耶曾写道:"构成和谐画面的一定数量的线条和色彩有无数种排列方式。"对于纳比派而言,每个艺术家的主观和个性正是通过线条和色彩的排列所表达出来的。

纳比派画家莫里斯·德尼是一个虔诚的罗马天主教徒,专画宗教画。他的《攀爬加略山》(Climbing Mount Calvary,图 19-29)非常个人化、十分感人,表现的是背负着十字架的基督,身后跟着一群哀悼和安慰他的修女。这幅画和高更《布道后的幻象》类似,表现了一群修女的充满狂喜的幻象,她们以为自己真的看到和触摸到了活着的基督。德尼巧妙地把这群地面

上深色的修女和亮色缥缈的基督进行对比，基督跪在一片传统上象征天堂的鲜花草地中。另外，这幅画大胆的倾斜构图也让人觉得灵魂努力朝上帝飘去。

与之相对，博纳尔和维亚尔的绘画和版画则描绘当代主题。和梵高一样，这两位艺术家在简单事物和日常场景中寻求真理和意义。他们两人被称为"家庭内景画家"（intimistes），可以解释为"对日常生活的私人场景感兴趣的艺术家"。但是"家庭内景画风格"（intimism）不仅仅只关涉创作题材的选择。在这些多反映家居室内的画里，博纳尔和维亚尔也表达居住者的内心活动。所以那些室内空间也就成为了里面人物"内在性"的比喻。

图 19-29 莫里斯·德尼，《攀爬加略山》，1889 年，布面油画，41×32.5 厘米，奥赛博物馆，巴黎。

图 19-30 爱德华·维亚尔，《带着孩子的蓝衣女子》，1899 年，布面油画，48.6×56.5 厘米，格拉斯哥艺术博物馆。

图 19-31　爱德华·维亚尔，《客厅里的蜜希亚·纳塔松，圣夫洛朗坦》（*Misia Natason in her Salon, rue Saint-Florentin*），约 1898 年，照片，8.9×8.9 厘米，所罗门档案馆，巴黎。

图 19-32　皮埃尔·博纳尔，《男人和女人》，1900 年，布面油画，115×72.5 厘米，奥赛博物馆，巴黎。

维亚尔的代表作《带着孩子的蓝衣女子》（*Woman in Blue with Child*，图 19-30）采用了其作品惯用的大胆并置不同图案——床单、墙纸、裙子、桌布、图画，等等——的做法。这些共同营造了一种惊人的像拼贴画的效果，初看时甚至让人有些迷惑。确实，观者需要花几秒钟去"解读"这幅画，欣赏这个母亲和孩子间欢乐的亲密场景。维亚尔的画对 19 世纪后期的室内装饰表现得十分准确（图 19-31），表达了 19 世纪后期妇女生活的双重性。一方面他画的室内散发出温馨和亲密感，另一方面它们也让人窒息——传达的信息是一个女人作为母亲和主妇的职责也可能让她感到约束。

博纳尔的《男人和女人》（*Man and Woman*，图 19-32）表达的则是另一种焦虑。这幅画展现的是一间卧室的内部，一个裸体的女人正坐在床上，前景里一个男人正穿上一件便袍。两个人物由一道屏风隔开。屏风左边的女人色彩明亮，而右边的男人则显得昏暗。室内充满着两性间的紧张对立。也许这一对刚吵了一架，或者像有些人提出的，这个男人因暂时的性无能而感到羞辱。不管情况如何，这个由屏风一隔为二的室内空间成为了画面里两个人物破裂关系的象征。

"世纪末"的雕塑

19 世纪最杰出的法国雕塑家奥古斯特·罗丹的作品有时被称为是象征主义的。确实，这名艺术家的一些作品，特别是世纪之交的作品，是象征主义的，因为它们似乎是他表达平凡中的精神性的一种尝试。但同时罗丹也可以被称为一名自然主义者，特别是在他事业的早期，那时他的作品十分逼真。

我们在第十六章已经了解到 1879 年时，罗丹是如何参加到修建普法战争纪念碑的公开竞赛中的。罗丹虽然输掉了那场竞赛，但那时已经小有名气。此前两年，他创作了一尊名为《青铜时代》（*The Age of Bronze*，图 19-33）的裸体男人石膏雕像，广受关注。为这件作品，罗丹没有使用职业模特，而是找来一名年轻的士兵，他对其身体细致的处理让人们控诉他是直接用活人铸模。就像一些自然主义画家（例如，法国的巴斯蒂安－勒帕热和德国的冯·乌德，参见第 378、449 页）画出极其写实的人体来表达历史或者《圣经》

图 19-33　奥古斯特·罗丹,《青铜时代》,1877 年,青铜,高 1.73 米,嘉士伯艺术博物馆(Ny Carlsberg Glyptotek),哥本哈根。

雕塑工艺

在 19 世纪,就和古希腊罗马时期与文艺复兴时期一样,雕塑大多是用大理石或青铜制成的。这两种材料要求不同的工艺和程序。制作一座大理石雕塑,艺术家要用槌和凿从一块精良的大理石上逐步片片除去,直至得到一个理想的形状(这是一个"减法"过程)。然后作品再被抛光,消除凿子的痕迹,制造出理想的表面质地。

制作一座青铜雕塑,雕塑家首先要用一团陶土或者一个铁丝架做出一个陶土模型(这是一个"加法"过程)。当陶土模型变硬和/或被烘干(赤陶)后,它被用来制作(凹)模,接下来以此铸造石膏正压件。石膏铸件不仅仅对艺术家本人有用,还经常被展出。青铜铸模非常贵,因此大多数艺术家宁愿等待愿意付钱的买主出现,而不想铸造好青铜像后却卖不出去。很多雕塑根本就没有铸造过青铜件,或者艺术家在世时没有。

当一名艺术家成名后,他或她可以从一个模子里铸造出多个青铜件分别出售。但是多数的艺术家会控制这个数量,以保证一种作品的稀有性和独特性。有些甚至还会要求在制成理想数量的铸件后销毁模子。如果他们没有这么要求,可能(也确实常常发生)不道德的艺术商人会从工作室或铸工手里买来模子,然后铸造出更多的副件。这样的事情曾经发生在许多雕塑家身上,包括罗丹。这些未经授权的副件,虽然与经过授权的铸件难辨真伪,在艺术市场上的价值却比较低。

值得指出的是青铜雕塑的制作并不需要艺术家的直接参与,因为铸造是在铸造厂里完成的。这和传统上由雕塑家本人完成的大理石雕塑有所不同。但是从 18 世纪末开始,雕塑家越来越多地雇用职业刻工,称作"制作者"(practicians),来雕刻他们的大理石人物。他们会提供一具陶土模型,制作者会如实地仿制,用三维网格、铅垂线以及锻尖机做到尽可能的精确。

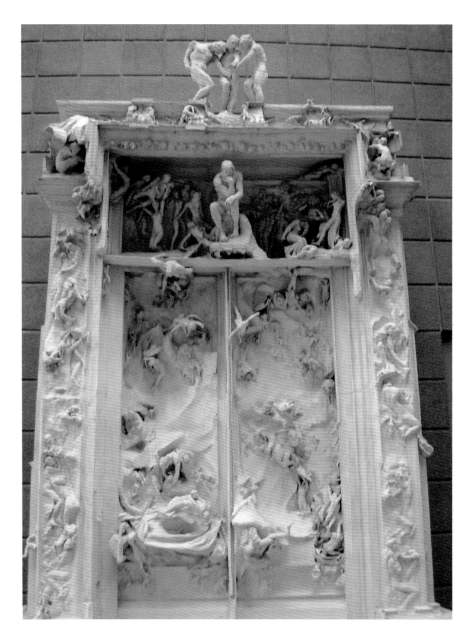

图 19-34　奥古斯特·罗丹，《地狱之门》，1880—1917 年，石膏，高浮雕，高 5.2 米，奥赛博物馆，巴黎。

场景，罗丹的人体也是作为一种寓言呈现出来。把它取名为《青铜时代》，罗丹指的是文明的开端，那时先人刚刚发明了青铜。

《青铜时代》毁誉参半，但是最终它被法国政府购买，还为罗丹赢得了一项重要的委托项目。1880 年政府请他为正在筹建中的装饰艺术博物馆设计一套青铜大门。他可以自由选择主题，于是决定选用意大利中世纪诗人但丁·阿利盖利（1265—1321）的《神曲》。在但丁的长诗中，一位普通人，或许是但丁本人，被允许去拜访地狱、炼狱和天堂里的魂灵。在这次奇幻之旅中，他有两名向导，一名是带领他走过地狱和炼狱的古罗马诗人维吉尔，一名是引领他进入天堂的美丽的贝雅特丽齐（Beatrice）。罗丹的门侧重诗中关于地狱的部分。在罗丹之后的艺术生涯里，在《地狱之门》（The Gates of Hell，图 19-34）的制作上花尽心思。1885 年他曾宣布可以给门铸模，但是他被告知博物馆的修建计划取消了。这让他有了继续修改的机会。1900 年罗丹和世界博览会同期举办了一场个人展览，向公众展示了大门的石膏模型。但是直到他死后，人们才依照罗丹最后的石膏模型铸造出几件青铜作品（参见第 487 页"雕塑工艺"）。其中有两件来到了美国，一件在费城的罗丹艺术馆，一件在加州的斯坦福大学。

《地狱之门》包含几十个人物，覆盖在门上，并延伸至门框（图 19-35）。构图方面，这件作品可以和西

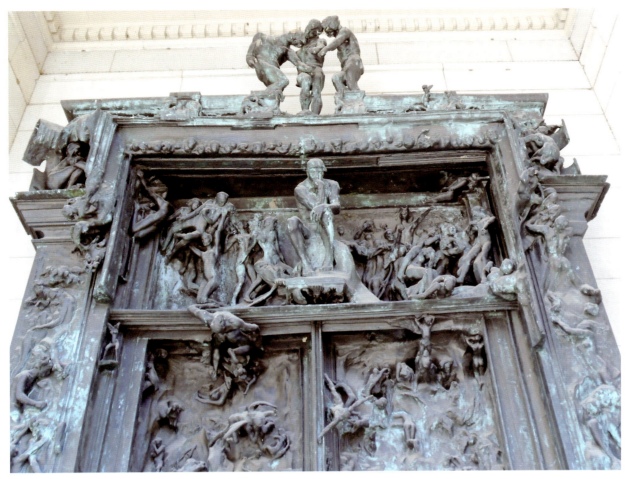

图 19-35 奥古斯特·罗丹，《地狱之门》局部，青铜，罗丹博物馆，费城，宾夕法尼亚州。

斯廷教堂里米开朗基罗的《最后的审判》和德拉克洛瓦的《萨达纳帕尔之死》（参见图 9-18）进行比较，它们展现的都是紧凑在一块儿的一群身体。在但丁的《地狱篇》里，地狱有好几层，分别由不同的罪人占据。罗丹对第二层特别感兴趣，在那里沉迷于性爱的色欲罪人为风暴所席卷。这让他有机会可以塑造一系列被甩到空中、激情拥抱的人物。和这些充满爱欲的人物相对应的是受难者，他们的姿态和手势都显示出他们正经受痛苦和悔恨。

罗丹几乎为《地狱之门》的所有人物都制作了模型，而其中许多最后被修改成为独立的雕塑。《逝去的爱》（*Fugit Amor*，图 19-36，图示为青铜铸件）就是一例。这座雕塑由大理石雕刻而成，是对让但丁最为感动的罪人保罗（Paolo）和弗朗西斯卡（Francesca）的几个不同诠释版本中的一个。弗朗西斯卡嫁给了残疾的吉昂乔托（Gianciotto），却和吉昂乔托英俊的弟弟保罗相爱。他们第一次亲吻时被吉昂乔托撞见，他把两人都刺死了。根据中世纪严格的道德标准，他们因其通奸的行为被判罚下地狱。在《逝去的爱》里，罗丹试图表达保罗和弗朗西斯卡无结果之爱的悲剧。雕塑展现了一男一女，他们躺卧的身体紧紧缠绕。她转过身去，他绝望地挽留，伸出手臂想要拥抱，却是徒劳一场。这座雕塑别具一格，不仅仅因为人物并非直立，而是被风吹起呈横卧状，而且因为身体的运动不同寻常。同样新颖的是人物和支座之间的关系。传统的全角度雕塑是完全独立的，和支座分离。这里弗朗西斯卡的身体似乎从那块作为两人支座的大理石中生出。这里我们被提示注意它的"雕塑性"，即这些人物的存在全归功于艺术家的才能，是他把他们从粗糙、顽固的大理石中拧扭出来。

虽然《地狱之门》的主题来自但丁，许多的罪人个体却是源于其他的文学作品。比如说《老娼妇》（*The Old Courtesan*），又名《她曾是制盔工人的美丽妻子》（*She Who Was Once the Helmet Maker's Beautiful Wife*，

图 19-36　奥古斯特·罗丹,《逝去的爱》,1887 年,青铜,高 38 厘米,洛杉矶艺术博物馆,加利福尼亚州。

图 19-37),就是受到著名的法国中世纪诗人弗朗索瓦·维庸(Francois Villon)诗歌的启发。在维庸的长诗《大遗言集》(*Grand Testament*)中,制盔工人曾经美丽的妻子哀叹岁月对她身体的摧残:

> 这就是人的美貌最终的模样,
> 臂短、手皱,还驼背,
> 乳房?也干瘪紧缩,
> 屁股和乳头一样⋯
> 至于大腿,
> 它们现在不是大腿而是干柴,
> 像腊肠一样布满斑点。

把这个人物放在《地狱篇》里,罗丹似乎想表示对于一个美丽女人最大的惩罚不是死亡而是衰老。《老娼妇》塑造的这个老妇人形象,懊悔地思度着她身体的破败。罗丹使用青铜,而非大理石,让他可以表现她身体不规则的表面,她凸出的骨头,以及布满皱纹的肉体。

罗丹《地狱之门》的设计包括了两扇门上的一块长方形区域。在这个和中世纪教堂入口上方的拱楣空

图 19-37　奥古斯特·罗丹,《老娼妇》,又名《她曾是制盔工人的美丽妻子》,1883 年,青铜,高 50.2 厘米,费城艺术博物馆,宾夕法尼亚州。

图 19-38　奥古斯特·罗丹,《思想者》,1910 年,青铜,高 70.2 厘米,加州荣誉军人纪念堂,旧金山,加利福尼亚州。

图 19-39　奥古斯特·罗丹,《奥诺雷·德·巴尔扎克像》,1892 年,青铜,高 2.82 米,纳西尔(Nasher)雕塑中心,达拉斯,得克萨斯州。

间(参见图 12.2-1)类似的区域里,著名的雕塑《思想者》(The Thinker,图 19-38)占据着主要地位。这个人物的含义是不确定的。他是否代表但丁本人,思考着他见到的一切?或者他是一个泛化的"正思考着的人",换言之,思想——包括创造力和道德心——的寓言?人们对思想者裸露的身体和强健的体格产生质疑,因为它们让他看起来更像一个运动健将,而不是一名智者。有没有可能罗丹通过赋予他的思想者这样一副优越的体格,意图表达思想是存在的最高形式?

除了《地狱之门》,罗丹还完成了另外一些公共纪念碑或者肖像的委托项目。其中最有趣的当属由一个法国的文学组织委托制作的《奥诺雷·德·巴尔扎克像》(Monument to Honore de Balzac,图 19-39)。奥诺雷·德·巴尔扎克(1799—1850)活跃于 19 世纪上半期,是法国文坛的一名巨匠。他写了大量的小说,被归

第十九章　"美好年代"的法国　491

纳整理为《人间喜剧》(La Comédie humaine),因为在这些小说里,他试图记录下当时人们生活中悲惨和滑稽的方方面面。

可是在罗丹的印象中,巴尔扎克又矮又胖,长着短腿和大肚腩。这样一来,想要制作一尊既威风凛凛又忠于现实的雕塑就成了一件难事。罗丹几次试验,甚至把巴尔扎克表现成颇为怪诞的裸体人物,之后他决定给这位作家加上他那件著名的写作时会穿的修道士长袍。罗丹没有让人物着上长袍、捆绑在便便大腹间,而是把它搭在他的肩上,让人觉得那是一件斗篷或者古罗马外袍。这样,他便赋予了人物一种不异于古代雕像(参见图2-13)的古典式庄严感。

在一次采访中,罗丹曾说他在《奥诺雷·德·巴尔扎克像》里试图"展现书房里的巴尔扎克,屏息凝神、头发凌乱、沉迷梦境。这个天才在他的小房间里,一点一滴拼凑出社会全貌,好向他的同代人和后代人呈现这社会的喧嚣"。也就是说,他的目的是通过塑造巴尔扎克这个人物,捕捉构思创作的那一刻。

巴尔扎克像的石膏件1898年在国家美术协会(Société Nationale des Beaux-Arts)的沙龙上展出,引发了一场欣赏它和憎恶它的两派之间的激烈争辩。憎恶它的人把这件作品叫做雪人、海豹、企鹅、胚胎、一袋面粉,等等。他们最终赢得了辩论,说服委托制作这件作品的文学组织不要接受它。罗丹被告知这件作品缺乏风格,对此雕塑家回应说风格就是生命本身。"我的原则是不仅仅模仿形状,还要模仿生命",他在1898年的一篇报纸文章里这样写道。对于他以及象征派而言,形状是包裹概念的信封。

卡蜜儿·克劳黛尔

在法国电影《罗丹的情人》(Camille Claudel,1890)里,罗丹被刻画成一个傲慢、狂热的创造者,一个只顾追求艺术、毫不顾及他人的人。电影的女主人公卡蜜儿·克劳黛尔(1864—1943)是罗丹的学生、模特和情人,成为被罗丹对艺术和爱的热情所消耗的多个牺牲品之一。这部电影暗示卡蜜儿的悲剧在于对于她这个女性艺术家,爱情排在艺术之前,而对于罗丹这个卓越的男性"天才",艺术必定高于爱情。

图19-40 卡蜜儿·克劳黛尔,《华尔兹》,1895年,青铜,高43.2厘米,罗丹博物馆,巴黎。

这当然是一个有趣的电影主题，但是却不完全符合事实。卡蜜儿·克劳黛尔是19世纪末不容忽视的一群女性艺术家中的一员，她们成功地摆脱女人应该首要是情人、妻子和主妇，然后才能是艺术家的社会期望。（正是这个期望使得传统上女人不得不成为业余艺术家。）虽然克劳黛尔没有办法上美术学校，但是她曾在克拉罗斯学院（Académie Colarossi，参见第518页）学习。后来，她师从雕塑家阿尔弗雷德·布歇（Alfred Boucher，1850—1934），布歇又把她介绍给了罗丹。作为罗丹众多年轻助手中的一名，她协助他完成了好几个重要的委托项目，同时也成为他的情人。但是这并没有妨碍她拥有自己的成功事业。她在沙龙上定期展出作品，获得了不少委托项目，几度参加艺术评审委员会，还屡获奖励，包括一枚十字荣誉勋章（1892）。她的作品有时和罗丹的接近，但是更多的时候有自己的特征。比如1895年的《华尔兹》（Waltz，图19-40）在主题上和罗丹的《逝去的爱》类似，都是表现热烈的拥抱（参见图19-36）。但是它的情绪却更为温柔，更少绝望。男人像是赤裸的，但是女人却穿着一条无形的长裙，遮盖住她的裸体。这个构思富有创意，把这两个人物融合在一起的过程，暗示着做爱的过程中两个人体的交合。

克劳黛尔代表了19世纪里女性艺术家实现的跃进。作为19世纪末的一名女性艺术家，她在表现媒介和题材选择方面不再受限。她不仅从事雕塑这项被视为阳刚的艺术，创作了许多大型的作品，还很自如地处理女性和男性裸体这个长久以来女艺术家的禁区。1864年她出生时，职业女性艺术家还很罕见，而在1943年她离世时，她们在欧洲的艺术界已经占有一席之地。

第二十章

1920年前后的国际潮流

当19世纪接近尾声的时候，一个以大众传媒和运输为特征的新时代隆重登场。1876年，苏格兰出生的美国人亚历山大·格雷厄姆·贝尔（Alexander Graham Bell，1847—1922）为一个通过导线传送声音的装置申请了专利。20年后，这个被我们叫做电话的装置在办公室以及富人住宅里被广为使用。几乎同期，意大利科学家古列尔莫·马可尼（Guglielmo Marconi，1874—1937）发明了另一种远距离通讯手段。1896年他为无线电报系统申请了专利，而广播也即将问世。

现代汽车的关键元件——内燃机诞生于19世纪中期。到1880年代晚期，德国的卡尔·本茨（Karl Benz，1844—1929）和戈特利布·戴姆勒（Gottlieb Daimler，1834—1900）、法国的阿尔芒·标致（Armand Peugeot，1849—1915）和雷诺兄弟（the Renault brothers）已经开始为一个新兴的市场生产机动车（字面意思为自动的、或"不用马"的车）。19世纪末时，也有人开始试验把内燃机安装到滑翔机上，以制作出可以飞翔的交通工具。1903年，来自俄亥俄州代顿市（Dayton）的自行车生产商威尔伯·莱特（Wilbur Wright，1867—1912）和奥维尔·莱特（Orville Wright，1871—1948）两兄弟在北卡罗来纳州基蒂霍克（Kitty Hawk）成功实现了第一次载人飞行。

1900年时，即使是对科技有着最坚定信念的人也无法想象20世纪里这些发明的发展速度和广度。他们也无法预料它们被用于军事的潜能。本茨和戴姆勒是否怀疑过机动车可以在战争中取代马匹，更快地运送更多的士兵？莱特兄弟是否想到过飞机可以被用来投射炸弹？但是如果没有这些新兴的科技，第一次世界大战（1914—1918）就不会是一场"结束所有战争的战争"。这些科学技术造成了战争史上最为惨重的生命和财产损失。人们对科技的看法到1918年时有了很大的转变也就不足为奇了。19世纪时普遍的热情退去，取而代之的是一种对科技和进步厌倦、怀疑的态度。

法国以外的新艺术

但是在1890年代，科技的不断飞跃还是让人们非常乐观积极，对进步充满了信心。抱着一个崭新的更美好时代就要到来的信念，整个西欧都在追求一种新的艺术。这一追求在艺术界各个领域都有表现，但在建筑和设计圈子里格外突出。与法国的"新艺术"相对应，比利时也有"新艺术"（art nouveau），而西班牙有"现代主义"（Modernisme），德国有"青年风格"（Jugendstil），意大利有"花样风格"（Stile Floreale），苏格兰有格拉斯哥风格（Glasgow Style），奥地利有分离派风格（Secession Style）。这些不同国家和地区的艺术运动迥

◀ 让·戴尔维尔，《撒旦的珍宝》，1895年（图20-10局部）。

然各异，但是它们却都渴求新的建筑和装饰形式——这些形式不再是对过去风格的模仿或者折衷借用和改编。此外，它们都试图在设计和建筑里融入新的材料和科技。最后，这些新的运动都坚称艺术的所有形式都有相同的根源，因而价值相等。这样一来，纯艺术和实用或装饰艺术之间的传统区别就愈发模糊了。

比利时的"新艺术"

在欧洲所有的"新艺术"运动中，和法国当时的发展（参见第463页）联系最紧密的运动发生在比利时。比利时的"新艺术"由两位建筑师主导——维克多·奥塔（Victor Horta，1861—1947）和亨利·凡·德·维尔德。奥塔年龄稍长，是欧洲建筑师中发展新式的、非历史、非折衷风格的先驱之一，甚至比巴黎的赫克托·吉马德还要早几年。事业早期，奥塔主要设计城市住宅。基于"新艺术"的哲学，这些房屋、它们的室内装饰以及全部家具都由奥塔设计，以实现一种风格上的统一，和前一个时期里折衷取材、兼容并蓄的室内布置形成鲜明对比。

奥塔家居设计的特点是他喜欢暴露结构金属，以及偏好来源于植物图案的曲线。现为布鲁塞尔的墨西哥大使馆的塔塞尔公馆（Tassel residence）就是他风格的典型代表。宏伟的开放式楼梯围绕门厅而建（图20-1）。设计的中心是一根金属柱，它延展为弯曲的金属支撑物，承载着天花板和楼梯平台。楼梯的金属栏杆呈植物卷须状，这个图案重复出现在地板的马赛克画和墙上以及天花板的装饰画里。

奥塔对于暴露建筑结构元素的兴趣在他最为先进的建筑设计——位于布鲁塞尔的社会党总部"人民之家"（Maison du Peuple，图20-2）——里表现得最为明显。这座建筑不幸已被毁坏，但是老照片很清楚地展现出它的设计和建筑极富现代感，融合使用玻璃和铁制品，类似伦敦的水晶宫和那时芝加哥由路易斯·沙利文（Louis Sullivan，1856—1924）设计的早期摩天大楼。奥塔利用人民之家形状不规则的地基进行设计，其蜿蜒曲折、角度多变的正立面几乎全用玻璃制成，镶

图20-1 **维克多·奥塔**，塔塞尔公馆楼梯（现墨西哥大使馆），1892—1893年，布鲁塞尔。

图 20-2　维克多·奥塔，人民之家，1897—1899 年，布鲁塞尔，已毁。

嵌在一个暴露在外的铁制框架里。这赋予大楼一种现代感，预示着 20 世纪建筑的发展方向。

亨利·凡·德·维尔德的建筑设计已经在第十九章里讨论过，因为这名艺术家曾受雇于西格弗里德·宾，在巴黎工作过一段时间。凡·德·维尔德是一名很全面的艺术家，既是建筑师也是画家，还是室内和平面设计师。他为比利时健康食品制造商绰朋（Tropon）设计的海报（图 20-3）是 19 世纪晚期平面设计中最有创意的作品之一。它们和大多数法国"新艺术"海报不同，使用高度风格化和抽象化的装饰图案。它并不邀请观者关注一幅推销产品的、可辨识的图画（参见第 465 页"海报"）。海报吸引人的是画面里向上延展的曲线，它们和花茎有几分相似，把观者的目光聚集到品牌"绰朋"上。凡·德·维尔德的海报比 20 世纪的非再现艺术还要早超过 10 年。且他把自然形状发展成抽象装饰的想法，和 1910 年左右俄国出生的艺术家瓦西里·康定斯基（Vasili Kandinsky，1866—1944）把风景转化为非具象构图的想法如出一辙。

安东尼·高迪与西班牙的"现代主义"

"新艺术"最活泼、别具一格的形式出现在西班牙。西班牙对"新艺术"的呼唤主要局限在加泰罗尼亚地区的巴塞罗那，并汇聚成称为"现代主义"的艺术运动。和法国与比利时的"新艺术"一样，西班牙的"现代主义"是在反抗于 19 世纪长期统治西班牙艺术和建筑的折衷主义的过程中发展起来的。安东尼·高迪（Antoni Gaudí，1852—1926）是"现代主义"最著名的（非典型）代表，他本人事业初期就是一个走折衷路线的建筑师。他早期的建筑设计博采众长，从历史上的西班牙中世纪和伊斯兰艺术风格里取材。1900 年左右，他摒弃了历史主义，转而向自然汲取灵感。他的目的不是模仿自然元素，而是通过创造力把它们转化为新的、具想象力的建筑形式。

高迪于 1905 至 1907 年间改建的位于巴塞罗那的巴特略公寓（Casa Battló，图 20-4）很明显地展现了他

图 20-3 亨利·凡·德·维尔德,为比利时健康食品制造商绰朋设计的海报,1899 年,101×76.2 厘米,私人收藏。

新风格的原创性。高迪为这个多层公寓楼设计的正立面线条柔和、呈波状,泼溅上去的水泥点鲜艳欲滴。第一层楼由五扇拱门构成,第二层上跨越整个楼面的看台突出向前。看台悬垂的边沿有着不规则的曲线,由骨架状的柱子支撑。再往上的楼层则每间房子都有独立的阳台。顶三层阳台弯曲的栏杆被镂空出大大的圆洞,看起来就像面具一样。整栋楼看起来诙谐诡诞,仿佛高迪特地想要营造一种快乐的居住环境。确实如此,据记载建筑师本人曾经说过,他希望建造出的楼房有"天堂般的模样"。

高迪的毕生之作是位于巴塞罗那的圣家族教堂(Sagrada Familia,图 20-5)。最初想修建这座教堂的是当地的一个宗教组织,他们早在 1866 年就开始为修建一座纪念圣约瑟夫和圣家族的赎罪礼拜堂而募款。当 1880 年代初真正破土动工时,设计已经达到一座大教堂的规模。当高迪 1883 年接手这项工程时,圣家族教堂的修建已经进行了一年多,但是仅仅只完成了圣堂部分而已。高迪直到 1926 年过世都在修建这座教堂,而随着他本人宗教信仰越来越虔诚,他的参与也越来越深入。

图 20-4 安东尼·高迪，巴特略公寓，1905—1907 年，巴塞罗那，西班牙。

图 20-5　安东尼·高迪等，圣家族教堂正立面，1893—1930 年，巴塞罗那，西班牙。

虽然刚开始时高迪是依照前任留下的新哥特式设计来工作，很快他便开始按自己的方式进行这个项目。他在建筑构架上覆以流畅的雕饰，让教堂看起来不像一个人造结构，而像一个有生命的有机体。所有的直线和棱角都被弧线和曲面给取代。这在有着信念、希望和爱这三扇门的"基督诞生"（Nativity）立面清楚可见。其高耸的新哥特式山形墙上雕饰丰富，看似一个钟乳石洞或者石化的森林。

入口上方耸立的尖塔有四座，数量是传统哥特式大教堂的两倍。它们分别用来纪念圣巴拿巴（Saint Barnabas）、圣西门（Saint Simon）、圣达太（Saint Thaddeus）和圣马太（Saint Matthew），高迪死后已有三座尖塔竣工。它们的底座呈方形，到达桥门顶部时变为管状，从那儿螺旋而上，顶端呈锥形。最上方精美的尖饰由高迪的一个继承者设计，风格是 1930 年代受立体派启发的"装饰艺术"（Art Deco）。

格拉斯哥的"新艺术"

在法国、比利时和西班牙,"新艺术"的主要特征是源于有机形状的不规则曲线,而在苏格兰,另一种"新艺术"也有所发展,不过它受到的限制更多,其灵感也更多来自日本设计,而非自然。

1893至1894年,格拉斯哥艺术学校的两名女学生和两名男学生联合发起了一场名为"四人组"(The Four)的运动。领导者是建筑师、室内设计师、画家查尔斯·雷尼·麦金托什(Charles Rennie Mackintosh,1868—1928)。麦金托什最出名的作品当属为当地餐饮业经营者凯瑟琳·克兰斯顿(Catherine Cranston)设计的4间格拉斯哥茶室。

茶室在世纪之交很流行,就像今天人们用来打发闲暇时光以及会见朋友的咖啡馆一样。因为其氛围很重要,茶室的老板,比如克兰斯顿,就会花心思请最好的设计师进行室内装潢。柳茶室(Willow Tearoom,图20-6)是麦金托什设计的4间中唯一保存完好的,里面的豪华沙龙(Salon de Luxe)展现了世纪之交极为重要的"整体一致"感。在麦金托什的设计里,法国和比利时"新艺术"中频繁出现的曲线被直线、直角,以及精心设计的纵横方向的平衡所取代。水平的桌面和竖直的高椅背之间的对比就是一例。麦金托什的风格在他为豪华沙龙设计的铅条镶嵌的彩色玻璃门上表现得最为明显(图20-7)。在这些门上,斜线和微曲线为基本的纵横格带来活力,小型椭圆的镶嵌物和两个作为麦金托什设计标志的不规则玫瑰形状也为之增色不少。较柔和色彩的使用,比如粉色、浅蓝、苔绿、淡紫,也是他设计的特色。

"新艺术"与象征主义

"新艺术"一词——也包括它在不同地区的变体,比如格拉斯哥派和"现代主义"——主要是指19世纪末建筑和设计领域的创新,但是这些运动和当时的绘画以及雕塑也有着千丝万缕的联系。这一时期的许多

图20-6　查尔斯·雷尼·麦金托什,柳茶室,1904年,格拉斯哥。

图20-7　查尔斯·雷尼·麦金托什，柳茶室通向豪华沙龙的门，1904年，格拉斯哥。梁舒涵据照片作水彩。

高更的《海边》（参见图19-18）一画前景里抽象的形状很容易让人联想到当时的"新艺术"。它们和赫克托·吉马德的建筑设计，以及埃米尔·加莱设计的花瓶上不规则的曲线都有相似之处（参见图19-4和图19-7）。但是，我们把高更的后期艺术归入"象征主义"，因为当时的批评家感兴趣的是它们的内容而非形式，觉得其最突出的特点在于它们是"关于概念的绘画"。总而言之，"新艺术"和象征主义是两个紧密联系、界限不甚分明的艺术潮流。

今天"国际象征主义"（International Symbolism）一词被用来指世纪之交欧洲大部分的绘画和雕塑。但是在那个时候，在欧洲各处形成的前卫艺术家组织并不觉得他们参与了某一个国际运动。他们只是觉得自己是某地区或某国内前卫组织的成员。但值得一提的是，这些组织很多都是相互关联的，因为它们组织的展览越来越趋于国际化。

玫瑰+十字沙龙

艺术家既是设计师又是画家或者雕塑家，"新艺术"的特征——不对称、流畅的曲线、不规则的有机形状——在他们全部的艺术创作中都有迹可循。尽管如此，"新艺术"一词基本上不用在绘画和雕塑领域。这些再现性（representational）而非装饰性的艺术形式，通常更多地与"象征主义"相联系（参见第479页）。

我们在第十九章已经看到约瑟芬·佩拉当组织的"玫瑰+十字沙龙"是如何吸引到一大群有国际背景的参展者的。他们的作品大多数在题材上很惊人，但是在形式上却相对保守。因为很多的玫瑰+十字艺术家关注奇幻甚至恐怖的事物，他们可以被称为"新浪漫派"。但是从风格上来看，他们的艺术和真正的浪漫主义艺术家，比如德拉克洛瓦，相去甚远，反而和19世纪晚期的学院派绘画很是相似。佩拉当及其追随者在其他方面也很保守。他们对19世纪末日益高涨的妇女

图20-8　费尔南德·赫诺普夫，《爱抚》，1896年，布面油画，49.8×150厘米，比利时皇家美术学院，布鲁塞尔。

502　十九世纪欧洲艺术史

图20-9 让-奥古斯特-多米尼克·安格尔,《俄狄浦斯与斯芬克斯》,1808年,重作于1827年,布面油画,1.89×1.44米,卢浮宫博物馆,巴黎。

解放运动持怀疑态度,对于女性的看法比较负面。他们认为"新女性"勾引男人,让男人误入歧途,并最终走向灭亡。

在"玫瑰＋十字沙龙"上,比利时艺术占了很重的分量。比利时艺术家费尔南德·赫诺普夫(Fernand Khnopff,1858—1921)是佩拉当最赞赏的艺术家之一。他的《爱抚》(Caresses,图20-8)展现了一只呈卧姿的长有女人头的豹子和一个站立着的年轻男子面颊相贴。这幅画很显然取材自俄狄浦斯解开斯芬克斯谜语的神话,以前好几个艺术家都以此为主题进行过创作,包括安格尔(图20-9)。安格尔画里的俄狄浦斯显然是人类智慧和道德力量的象征,他战胜了邪恶势力。可是在赫诺普夫的画里,年轻人似乎被豹子咄咄逼人的求爱所诱惑,头脑也混乱了。确实,这里男人和女妖的地位显然对调了,豹女象征着"蛇蝎美人",也就是最终会用她兽性的爱欲摧毁单纯年轻人的致命女人。赫诺普夫的画暗示了伴随着男性性觉醒的种种恐惧,后来弗洛伊德在书中探讨了这个问题。弗洛伊德的理论认为男性的阉割焦虑是在小男孩见到女性生殖器的第一眼时产生的。这在画里通过年轻人不安的神色和豹女似乎正伸向他胯部的爪子得到了体现。

赫诺普夫的画在风格上传承安格尔,安氏画风在19世纪的绝大部分时间里都是学院派绘画的典范。和前辈大师截然不同的是赫诺普夫对豹女头部肖像般的写实描绘。赫诺普夫请他的妹妹做模特,她独特的个人脸部特征赋予了这幅本来充满想象空间、理想化的作品一种奇怪的、令人不安的特质。

比利时艺术家让·戴尔维尔(Jean Delville,1867—

第二十章 1920年前后的国际潮流 503

图 20-10　让·戴尔维尔，《撒旦的珍宝》，1895 年，布面油画，2.58×2.68 米，比利时皇家美术学院，布鲁塞尔。

1953）是佩拉当沙龙的又一位主要参展者。《撒旦的珍宝》（*The Treasures of Satan*，图 20-10）是他较为骇人的作品中的一件。画里撒旦是一个长着火红的头发和章鱼触手的健壮男性形象。他跃居一堆睡眠（或者死亡）的人物之上——他们大部分是女性，诱人的裸体被珠串松松地捆绑在一起。这个场景被设置在水下，周围奇异的石块和珊瑚层中居住着许多古怪的海洋生物。撒旦发散出来的火光照亮了整幅画面，显得神秘而恐怖。

今天我们多半会把这幅画解读成一场精致的性幻想，但是对于戴尔维尔而言，它集合了他为自己设定的艺术理想：精神美、塑形美和技法美。画作的精神美在于对纵欲的谴责（通过呈现魔鬼本身），塑形美在于对身体的理想化表现，而技法美则在于艺术家对水下效果以及身体阴森怪异光亮的展现方法。

"二十人团"

"玫瑰＋十字沙龙"主要展出风格较为保守的画家和雕塑家的作品，而在比利时由"二十人团"（Les XX）组织的展览则吸引了对更新艺术形式感兴趣的象征派艺术家。"二十人团"是一个成立于 1883 年的前卫展览团体——这个团体的目标是为其成员和嘉宾举办展览。和巴黎 1870 年代与 1880 年代的印象派展览一样，"二十人团"的展览是对由比利时学院控制的布

鲁塞尔沙龙的一种有进步意义的抗衡。

在1884到1893年间，"二十人团"共为其成员和特邀艺术家举办了9场年度展览。很多受邀请者是外国人，因为"二十人团"热衷于把他们的展览办得富有国际性。但是参与"二十人团"展览的艺术家中最有原创性的却是团体的创建者之一、比利时艺术家詹姆斯·恩索尔（James Ensor，1860—1949）。恩索尔早期是一名现实主义画家，但是当他参与到"二十人团"时，他已经放弃了写实，转而画想象的题材，在风格和技法上也具有更多的实验性。

1888年，恩索尔创作了他最重要的作品《基督进入布鲁塞尔》（The Entry of Christ into Brussels，图20-11）。这幅画是对基督进入耶路撒冷这一传统《圣经》主题的改造（参见图10-9），把场景转移到了恩索尔生活的年代里的布鲁塞尔。在恩索尔的作品里，这个事件被描绘成了一次政治集会，画面上有游行乐队、横幅（"社会主义国家万岁"）和看台上的官员。基督本人被淹没在人群中。他骑着毛驴、跟在游行乐队之后，欢迎他的一群人兽合体的生物长着动物的头，就像比利时狂欢节时人们戴的纸面具（图20-12）。当然他们不是画面中唯一怪诞的人物。所有的男男女女似乎都藏在面具之后，通过挖空的眼洞窥探这个世界。

恩索尔把《圣经》事件转移到他本人同时代的布鲁塞尔的这个做法，可以追溯到比利时艺术史上的重要人物之一、16世纪的画家彼得·勃鲁盖尔（Pieter Brueghel，约1525—1569）。勃鲁盖尔的《背负十字架的基督》（Christ Carrying the Cross，图20-13）同样是把一个《圣经》场景安置到艺术家自己所处的时间和地点。和恩索尔的《基督进入布鲁塞尔》一样，勃鲁盖尔画里的基督也被人潮淹没，而其中的人物也是个个和恩索尔笔下的一样怪诞。恩索尔的画与勃鲁盖尔的相仿，或许也有一个教育目的——提醒我们不要太忙于在世界上"扬名"，而忽视了生命中真正重要的东西，或者口惠而实不至。不过《基督进入布鲁塞尔》很明显还有一层政治意义。恩索尔和当时的其他几个艺术家都对工人运动表示同情。比利时工人党在他开始作画前不到三年成立，这个信仰社会主义的反对党的目标便是反抗罗马天主教和自由派政党的保守统治。

反讽的是，恩索尔从来没有展出过这幅他最大、最具公众性的作品，也许是怕它遭到误解。因此，在他的同代人中，他以画工作室内景和静物的私密作品出名。恩索尔拿在他母亲的纪念品商店出售的物品或者在他的画室里找到的道具——比如骷髅、画笔、调色盘——布置出一些奇幻的组合，再照其进行绘画创作。对于

图20-11　詹姆斯·恩索尔，《基督进入布鲁塞尔》，1888年，布面油画，2.57×3.78米，J.保罗·盖蒂（J. Paul Getty）博物馆，洛杉矶。

图 20-12　詹姆斯·恩索尔,《基督进入布鲁塞尔》局部,1888 年。

图 20-13　彼得·勃鲁盖尔,《背负十字架的基督》,1564 年,木板油画,1.23×1.69 米,艺术史博物馆,维也纳。

图20-14 詹姆斯·恩索尔,《取暖的骷髅》,1889年,布面油画,75×60厘米,沃斯堡（Fort Worth）金伯莉（Kimbell）艺术博物馆,得克萨斯。

恩索尔来说，画这些组合可以让他逃离不友好的世界，进入他所谓的"充满打趣欢乐的孤独园地"。《取暖的骷髅》（Skeletons Trying to Get Warm，图20-14）就是这种类型作品的一个代表。这幅画展现的是一群骷髅围炉取暖，就像艺术家和模特们在绘画结束时会做的一样。尽管题材本身是病态的，骷髅们鲜艳的衣服和个个脸上都可见的笑容却给予了画面一种"欢乐感"。的确，恩索尔作品的一个突出特征就是它的模棱两可。这幅画可以被同时解读为一个死亡笑话或者一个严肃之作，提醒观者世间万物皆空，甚至包括艺术。

维也纳分离派

维也纳"分离派"（Sezession）是比利时的"二十人团"在中欧的对应团体。1897年在维也纳，19名艺术家——画家、设计师、建筑师——从既有的（占主导地位的）维也纳艺术家组织中"分离"出去，形成他们自己的展览团体，叫做"分离派"。他们的首次展览是租用的场地，因为大获成功，分离派决定修建自己的展览场馆。他们还开始出版一本名为《神圣之春》（Ver Sacrum，取自拉丁语）的杂志，这个题目表明他们意图为奥地利的艺术带来一次重生。

1898到1905年间，共有23次展览在新建的分离派展览馆举行。和"二十人团"一样，分离派试图培养大众对新的"现代"艺术的兴趣。他们的目标之一是向维也纳引进外国艺术，把奥地利艺术从其死气沉沉的地方主义中唤醒。在第一期《神圣之春》的社论中，他们宣称："我们把外国艺术引进维也纳，不仅仅是为了艺术家、学者、收藏家，也是为了培养出一大群有艺术感受力的民众，唤醒蛰伏于每个人心中对美和对思想与情感自由的渴望。"

分离派为其成员和外国艺术家定期举办团体展。许多外国艺术家被称为"通讯员"，在展览中受到大力推崇，比如说分离派第八次展览（1900）就专门为麦金托什安排了一整间展室。他们还组织了一些特别回顾展，着重介绍近期的一名艺术家或一场运动。1903年的法国印象派回顾展就是其中一例。最后，他们还组织了一些特殊"主题"展览。1902年为纪念作曲家贝多芬逝世七十五周年而举行的著名的贝多芬展包括了几名分离派艺术家的作品，使它成为一件包含绘画、雕塑、设计和音乐的"总体艺术作品"（Gesamtkunstwerk）。

古斯塔夫·克里姆特

和分离派展览联系最紧密的艺术家当属维也纳画家古斯塔夫·克里姆特（Gustav Klimt，1862－1918），他是分离派的创始人之一，也是它的第一任会长。克里姆特受维也纳大学委托制作的3幅大型绘画掀起了一阵不小的波澜。这3幅画是为气势恢宏的大学礼堂大厅的天顶而作，分别是哲学、医学和法学的寓言化再现。

《医学》（Medicine，图20-15）展现的是希腊健康女神海吉亚（Hygeia，底部中央）的形象。缠绕她右臂的一条金蛇正从她左手上的一只玻璃盘中饮水。她威严的仪态示征着她所代表的医学疗效。她身后有一长串密密麻麻堆积的裸体，有男有女，有老有少。他们闭合的眼睛和不寻常的姿势说明他们正在睡觉。一个年轻的女人似乎逃离了这一"堆"人。她仿佛飘在半空中，和其余的人分离（除了一个向她伸出手的男人外）。

图 20-15 古斯塔夫·克里姆特,《医学》(为维也纳大学礼堂天顶而作),1901年,布面油画,4.3×3 米,已毁。

克里姆特的大学画在安装前于 1900 年、1901 年和 1903 年展出,受到了严厉的批判,特别是《医学》一作。人们谴责它们"异常"、"像怪物似的",并批评克里姆特描绘人体的非理想化方式。很显然,他没有遵从表现裸体的传统规则。男人体或女人体上出现毛发在世纪之交时都是让人蹙眉的,表现怀孕的裸体(就像《医学》里的那一个)也是不妥的。对这些作品的抨击十分恶毒猛烈,使得克里姆特不得不放弃了委托项目。3 幅画被他的朋友购得,但是其中两幅,《医学》和《哲学》(*Philosophy*),在第二次世界大战时被毁。

尽管克里姆特的《医学》在表现裸体时异常写实,但是它在形式上却趋于保守。我们在这幅作品里找不到任何在伯纳德或者高更作品里可见的综合、扁平、表现性色彩等现代特征,也找不到梵高或者恩索尔作品里可见的以表现为目的的怪诞扭曲。作品的原创性来自艺术家对委托项目的主题不同寻常的见解。也许克里姆特的作品可以和玫瑰+十字派的作品相提并论,因为它们都是侧重惊人的主题而非创新的形式。

并不是所有克里姆特的作品都是如此的形式保守。他为分离派 1902 年的贝多芬特展画的《贝多芬》

（Beethoven）檐壁饰带就是一件截然不同的作品，艺术家在这里更感兴趣于作品的装饰性，以及线条、色彩、图案的表现可能性。贝多芬展览的中心是一尊德国艺术家马克斯·克林格尔（Max Klinger，1857—1920）为这位作曲家创作的雕像。克里姆特的"饰带"——长度达两面墙的狭长壁画——被构想为对启发贝多芬创作第九交响曲最后一个乐章的席勒《欢乐颂》（Ode to Joy）一诗的一种视觉阐释。其中的最后一个部分，受到诗句"让我拥抱你，万民啊！/这个吻属于全世界！"的启发，展现了在一群女子合唱队的背景下紧紧拥抱的一对伴侣（图20-16）。日月见证下，他们的身体周围有一圈泡状的光环。这对伴侣象征着狂喜，即灵魂似乎暂时脱离身体时的那种喜悦的最高形式。

和大学画相比，《贝多芬》饰带由简单、风格化的人物构成，丝毫没有明暗对比。这幅画里强调图案——不管是歌者长袍上的点和曲线的图案，还是她们所站立的草地上花朵的图案。在由这些不同图案拼凑而成的背景映衬下，这对伴侣显得特别突出。他们的身体用几笔简洁的线条勾勒，涂上最浅的肉色，几乎呈现透明状态，暗示了狂喜所带来的失重和缥缈感。

在《贝多芬》饰带中第一次用到的亲吻这一主题在接下来的几年里成为克里姆特作品的主旨（leitmotiv）。他的著名作品《吻》（The Kiss，图20-17）对这一主旨做了最后一次阐释。画面里，一对男女身着图案精美的长袍，跪在一片花园中，紧紧拥抱着彼此。克里姆特为了达到不同的效果，精心地以不同的方法使用金叶，让人联想到拜占庭的圣像画和中世纪的圣坛画。通过强调这个纵情场景和传统宗教绘画之间的类同，艺术家似乎希望指出性爱狂喜和宗教狂喜之间的相似之处。

费迪南德·霍德勒

另一个借由分离派展览出名的艺术家是费迪南德·霍德勒（Ferdinand Hodler，1853—1918）。霍德勒

图20-16　古斯塔夫·克里姆特，《贝多芬》饰带中的《天使唱诗队》（Choir of Heavenly Angels），1902年，酪蛋白颜料画于石灰板上，并采用木炭笔、铅笔、色粉笔，嵌入灰泥、金、亚宝石作为装饰，高4.72米，整个饰带长30米，奥地利美术馆，维也纳。

是瑞士人，而不是奥地利人，所以他是分离派的"通讯员"，而非成员。包括克里姆特在内的奥地利年轻艺术家对他的作品大为赞赏，所以经常邀请他参加分离派的展览。

霍德勒出生于伯尔尼（Bern），在日内瓦接受艺术教育，在他艺术生涯的前15年里主要画自然主义的风景画、肖像画和风俗画。但是在1890年左右，他对于如实地表现周围世界心生厌倦，并越来越感兴趣于把艺术作为表现存在主义真理的一种方法。展出于1892年玫瑰＋十字派第一次展览的大型作品《夜》（*Night*，图20-18）是他事业的一个转折点。它不仅仅标志着霍德勒从自然主义到象征主义的转型，还帮助他获得了作为新晋的、有创新精神的艺术家的国际声望。对霍德勒自身而言，这件作品让他"用新的角度"揭示自我。

《夜》表现的是石地上，七个男女或单独或成双地睡着。画面中央，一个男人——霍德勒本人——从睡梦中惊醒，发现一个裹着黑色寿衣的人物跨坐在他的裸体上。在一张手写的附言中，霍德勒是这样解释这幅画的：

图20-17　**古斯塔夫·克里姆特**，《吻》，1908年，布面油画，1.8×1.8米，奥地利美术馆，维也纳。

图 20-18　费迪南德·霍德勒，《夜》，布面油画，1890 年，1.16×2.99 米，艺术博物馆，伯尔尼。

这不是某个特定的夜晚，而是对夜晚的整体印象。死亡的幽灵……是一种最强烈的夜晚现象。用色是有象征意义的；睡眠的人身着黑色；光线和傍晚日落后的效果类似，是夜晚前的效果。但是最惊人的是死亡的幽灵。这种表现幽灵的方式——既和谐又阴险——是对不可知、不可见的一种展望。

霍德勒的《夜》被拿来和 19 世纪早期瑞士画家亨利·弗塞利同样展示了露骨色情的《梦魇》（参见图 3-7）作比较。在弗塞利的作品里，梦魇蹲伏在一名年轻女子的胸部，而在霍德勒的《夜》里，死亡的幽灵似乎降临到艺术家的生殖器上。在这两幅画中，"攻击者"似乎都代表了被西格蒙德·弗洛伊德视为人类心理主要驱动力量的两项相互对立的驱力——"生本能"（eros，追求生命延续的性欲本能）和"死本能"（thanatos，追求结束生命压力和紧张的死亡本能）。

《夜》之后，霍德勒又创作了另一些象征主义的寓言作品，涉及信仰、生命、真理、爱等存在主义的话题。艺术家应该是想把它们作为一个系列，因为它们都采用横向的格式，而且画的都是以风景为背景的真人大小的人物。1904 年的分离派第十九次展览展出了不少这类寓言作品。在那次展览上，霍德勒展出的画作不下 31 件，他从此声名大噪。

除了大型的寓言作品外，霍德勒还创作了许多风景画。在他的学徒生涯里，他协助老师画了不少针对旅游市场的阿尔卑斯山风景画。后来他重温了很多相同的景色，画了一系列感情强烈的原创风景画。霍德勒的自然观深受德国浪漫主义影响。和德国诗人歌德和席勒一样，他坚信对大自然的冥思可以让观者更进一步理解生命的奥秘。霍德勒一幅早期风景画的预备素描（图 20-19）里可见一个和大自然"相交融"的女人，与卡斯帕尔·大卫·弗里德里希《落日前的女子》（参见图 7-13）里的女性形象类似。在最终完成的风景画《秋天的傍晚》（Autumn Evening，图 20-20）里，霍德勒去除了那个女人，让观者直视这片风景，邀请他或她在不借助画出的中间人的情况下直接和大自然交融。霍德勒对透视的处理很富戏剧性，观者的目光被拉进风景的纵深处，直至看到地平线上落日的余晖。类似《夜》，《秋天的傍晚》似乎是对死亡的另一种思考。这幅画让人联想到失去和腐败，也让人想到和平与永恒。

《秋天的傍晚》对称的构图和它有限的用色是霍德勒晚期风景画——比如《席尔瓦普拉纳湖》（Lake Silvaplana，图 20-21）——的一个前兆。霍德勒创作这幅画时正待在瑞士的恩加丁（Engadin）地区，在那里他着迷于在湖的一边看到的这片阿尔卑斯山景色。在这幅画里，由树木和皑皑白雪点缀的红褐色山脉在镜子一般的湖面上投下倒影。霍德勒沿着纵轴和横轴，强调了这幅风景的双重对称。细节从简，用色也简单。通过这些方法，霍德勒给予了自然一种秩序，让我们可以去欣赏体会它的基本结构。十年前，他曾经表示过以"表达自然的永恒元素……呈现出自然的本质美"为"己任"。他认为艺术家应该歌颂自然，展现"一个

图 20-19　费迪南德·霍德勒,《秋天的傍晚》习作,1892 年,铅笔、水彩、水粉于米黄色纸上,40.2×64.5 厘米,美术历史博物馆,日内瓦。

图 20-20　**费迪南德·霍德勒**,《秋天的傍晚》,1892 年,布面油画,1×1.3 米,艺术史博物馆,纳夏泰尔(Neuchâtel)。

图 20-21 费迪南德·霍德勒，《席尔瓦普拉纳湖》，1907 年，布面油画，71.1×92.4 厘米，苏黎世美术馆，苏黎世。

美化过的自然，一个简化的、去除了一切不必要细节的自然"。显而易见，霍德勒提倡的理想主义新形式具有柏拉图式的色彩（参见第二章）。确实，他的宣言里引用了柏拉图："艺术是美的姿态。柏拉图'美是真理的辉煌'的定义表明我们必须睁开双眼仔细看自然。"

柏林分离派

维也纳分离派是 19 世纪末席卷中欧的一系列分离运动中的一个。在柏林、慕尼黑、德累斯顿、莱比锡、布拉格、克拉科夫（Kraków）等一些主要城市，很多年轻艺术家都从学院或者其他霸权性的艺术组织中分离出去，发展他们自己的展览团体。引发分离运动的原因多是成功的年长艺术家和年轻艺术家之间的矛盾：年长的艺术家控制着官方展览的政策；而年轻的艺术家因为作品常常不被展出，没有办法打入艺术市场。

维也纳分离派之后，德语世界里第二个重要的分离运动发生在柏林。柏林分离派形成于 1898 年，是年轻艺术家的展览项目受学院阻挠的一系列事件后的产物。在 1892 年，和维也纳分离派一样，柏林分离派最开始是一个展览团体。它每年组织两次"沙龙"——春季的绘画展和秋季的素描与版画展。

爱德华·蒙克

和维也纳分离派的展览相比，柏林分离派的展览较为保守。在马克思·利伯曼（参见第 449 页）的领导下，柏林分离派主要推崇德国自然主义和印象主义，虽然它也向柏林大众介绍更前卫、主要是非德国的艺术。也许分离派早年举办的展览中最大胆的要数 1902 年的春季展，展出了爱德华·蒙克（1863—1944）一系列的 22 件作品。

蒙克出生在挪威，在克里斯蒂安尼亚（Christiania），也就是今天的奥斯陆，接受早期的艺术教育。23 岁时，他获得去巴黎学习的奖学金，恰好赶上 1889 年的世界博览会。在巴黎期间，蒙克的父亲过世，让他很是悲伤。他因此对死亡及其对立——生命和爱——非常痴迷。这些议题成了他之后所有作品的主题。在 1890 年代里，蒙克多数时间待在柏林；1892 年他在那里举办了一场有争议的展览，之后小有名气。在这十年间，他准备了构成《生命的饰带》（The Frieze of Life）——这一他直至当时最富雄心的艺术宣言——的多幅画作。这一系列的 22 幅画在其初期阶段被称为《爱》（Love），由同一风景背景和同一主题统一起来，在 1902 年的柏林分离派展览上展出。

第二十章　1920 年前后的国际潮流　513

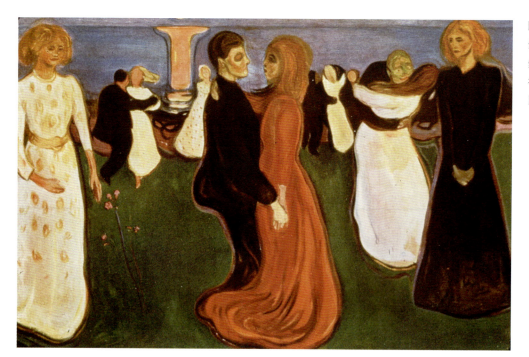

图 20-22

爱德华·蒙克,《生命之舞》,1899—1900 年,布面油画,1.25×1.9 米,国立美术馆,奥斯陆。

这组画中的一件重要作品《生命之舞》(*The Dance of Life*,图 20-22)表现了蒙克对性行为——爱和生殖的行为——作为对人类死亡的终极抗衡的信念。五对男女在草坪上跳舞。他们的身后,太阳正徐徐沉入一片深蓝色的大海。前景里两个独立的女人站在一对舞伴的两侧,一个身着有花的白裙,另一个穿黑裙。跳舞的女人身上艳红的裙子似乎象征着热情,就像左边女人的白裙象征着单纯,而右边女人的黑裙象征着阅历。这三个女人可以一起被解读为生命的三个阶段——青春、成熟、老年——而舞蹈本身代表着抵挡死亡的性欲。蒙克简化的形状和法国综合派风格类似,强迫观者注意画作的意义,而不要迷失在图画细节里。

《生命之舞》这样的作品试图回答生与死的本质与意义这样的存在主义问题,除此之外,蒙克也创作了一些画表达这些问题所引发的焦虑。1893 年的《呐喊》(*The Scream*,图 20-23)就是表达存在主义焦虑情绪——茫茫大自然前的原始恐惧——的一幅有力作品。这幅画基于一次个人经历,被艺术家用自传性散文诗的形式记录下来:

> 我和两个朋友沿路前行。太阳正在下落。我感到一阵忧郁——突然天空变得血红。我停下脚步,倚靠着栏杆,死一般的疲倦——放眼望去,燃烧的云朵像血和剑一样,悬挂在蓝黑色的峡湾和城镇之上。我的朋友继续往前——我站在那里,恐惧地颤抖着。然后我觉察到一声巨大的呐喊划破天际。

蒙克的画和这段文字很吻合,不过看起来画中人物不仅仅是"觉察到"而是在发出呐喊。广阔天地间声音的回响由长长的、弯曲的笔触表达,让人联想到"新艺术"装饰和当时声波的科学图片。

蒙克是真正对版画制作感兴趣的几个象征派艺术家之一。高更、伯纳德和纳比派的艺术家也都制作版画。版画比油画更好卖,因为它们容易复制,艺术家可以把价格定低。另外,版画制作让艺术家有机会尝试不同的技法和材料,以实现有独创性的视觉效果。象征派对木面木刻情有独钟。自从它 14 世纪问世以来,这种技术的使用被局限在民俗和大众艺术领域。但是在 19 世纪末,它重新受到艺术家和平面设计师的青睐。对木面木刻重燃的兴趣和当时日本木版画的风行不无关系,另外的因素是这种媒介的表现可能性,以及将它视为一种"大众"艺术形式的观点。

蒙克的《吻》(*The Kiss*,图 20-24)和他的油画《呐喊》一样,成为今天流行文化的符号。这幅版画是对他之前曾画过的一个主题的图像阐释。和克里姆特一样,蒙克对拥抱这个主题很着迷,曾用油画、素描、蚀刻版画进行过表现。这里看到的这幅版画把这

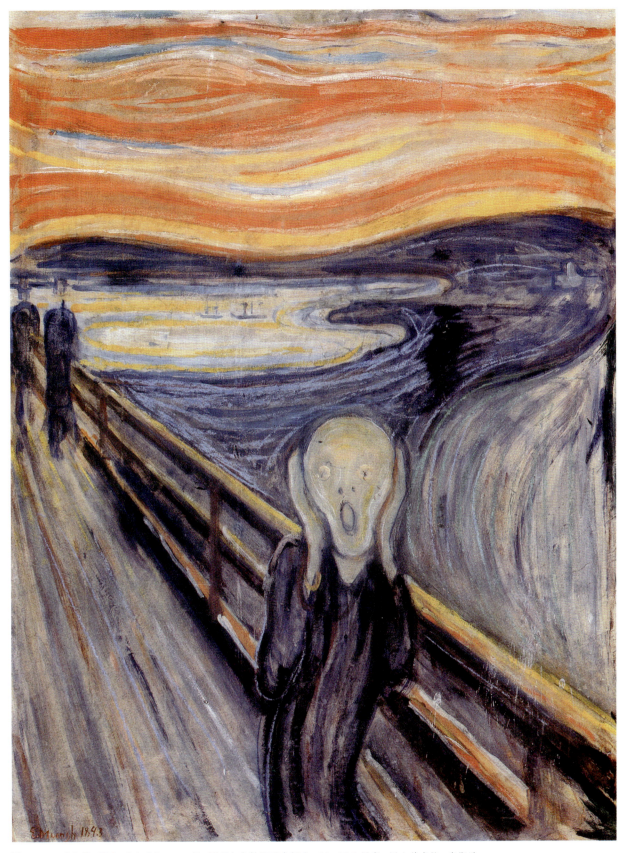

图 20-23　爱德华·蒙克,《呐喊》,1893 年,蛋彩与色粉画于木板上,91×73.5 厘米,国立美术馆,奥斯陆。

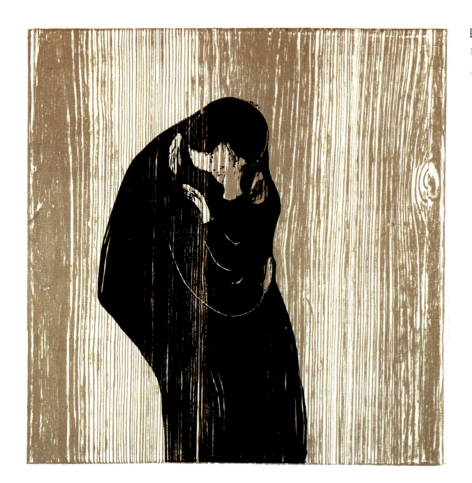

图 20-24　爱德华·蒙克,《吻》,彩色木版印刷,47×47.3厘米,私人收藏。

图 20-25　电气宫,巴黎世博会,1900年,明信片,私人收藏。

个主题精简到其最基本的要素。一对正拥抱着的恋人的侧影由灰色的背景衬托,背景中的线状图案是通过压印木板块上的纹路获得的。恋人的身体和脸庞合一,形成一个高度简化的形状,几乎呈胚胎状。只有手和臂膀表现得很清楚,让我们得以"分辨出"这幅版画的主题。蒙克用了一种和克里姆特不一样的方式,同样表现了两个相爱的人的融合,即性的结合中的短暂一瞬间两人合二为一。在蒙克的事业初期,他曾经把拥抱这一主题形容为"神圣的",在它面前人们就像"在教堂一样脱帽"。对他而言,拥抱联系着生命、希望、未来和永生。"那个男人和那个女人……不是他们本人;他们……[组成]联结一代又一代的长链中的一环。"

1900年巴黎世界博览会

和拥有两面、可以同时看向过去与未来的罗马神雅努斯(Janus)一样,1900年的巴黎世界博览会是一场继往开来的盛事。在开幕词中,法国总统埃米尔·卢贝(Emile Loubet)称这次展览是"卓越的"19世纪的总结,

图20-26 塞西莉娅·博斯，《母与子》，1896年，布面油画，1.45×1.02米，阿蒙·卡特（Amon Carter）博物馆，得克萨斯州。

也是"对进步抱有的持续、充满活力的信念"的展示。按照卢贝的说法，这次展览的主要目的是"为国家间的相互理解作出重大贡献"。

超过40个国家以及它们的殖民地参加了展览，展览面积覆盖塞纳河两岸约1.12平方千米土地。为1889年博览会修建的埃菲尔铁塔也纳入了新的展览，但它的周围已经盖起新建筑，它也不再是唯一的旅游胜地。其他的科技奇观，比如说晚上由5700只白炽灯泡点亮的幻影般的电气宫（Palace of Electricity，图20-25）以及移动的人行道，吸引了公众主要的注意力。巴黎崭新的地铁系统及其由赫克托·吉马德设计的"新艺术"风格的入口也给游客留下了深刻印象（参见图19-4）。

关于艺术的主要展览有三场，在新建的小皇宫（Petit Palais）和大皇宫（Grand Palais）举行。小皇宫里举行的是从中世纪到1800年的法国艺术回顾展。在大皇宫里举行的百年展呈现了从1800年以来法国艺术家的作品。十年展则是展出1890到1900年间作品的一个国际展览。包括法国在内的28个国家参加了这个展

图 20-27 亨利·奥赛瓦·丹拿，《圣告图》，1898 年，布面油画，1.45×1.81 米，费城艺术博物馆，W. P. 威尔斯塔奇（W. P. Wilstach）收藏。

览，内容涵盖绘画、雕塑、纸上作品和建筑图。和以往的展览一样，各国的参展作品由该国的评委会选出。

虽然白人男性艺术家在十年展上依旧占据主导地位，但仍有一小部分展品是女性的作品。在19世纪的最后几十年里，女权团体为取得国际展览的席位艰苦斗争。在1876年的费城"美国独立百年博览会"和1892年的芝加哥"哥伦布纪念博览会"上，美国女性成功地争取到一个特别的"妇女馆"，展现女性在纯艺术、装饰艺术、人文、科学等各个领域的成就。在欧洲，妇女馆要成为世博会的一部分还得等到1908年。

但是在那之前，女性已经在获得美术展览机会方面有了缓慢却持续的进步。女性艺术家不仅仅可以展出作品，她们还获得奖项。在1900年的展览上，美国画家塞西莉娅·博斯（Cecilia Beaux，1855－1942）因为她的3幅大型肖像参展作品获得金奖，其中包括作于1896年的《母与子》（Mother and Son，图20-26）。博斯跟其他许多参展的女性艺术家一样，曾在巴黎的朱利安学院和克拉罗斯学院接受艺术教育。

十年展还包括了一些非白人艺术家的作品。在美国区，参观者可以欣赏美国非洲裔画家亨利·奥赛瓦·丹拿（Henry Ossawa Tanner，1859－1937）的《狮穴里的丹尼尔》（Daniel in the Lions' Den）一作。丹拿和许多这一时期其他的美国艺术家一样，旅居海外，在巴黎获得更好的事业发展。他和塞西莉娅·博斯一样，受训于朱利安学院，其作品除个别外，无异于法国同仁的创作。他的《狮穴里的丹尼尔》现已遗失，但是同期的一幅《圣告图》（The Annunciation，图20-27）表明丹拿的作品类似几个转向宗教题材的自然主义画家的作品（法国的巴斯蒂安－勒帕热，德国的冯·乌德）以及英国拉斐尔前派的作品。

图20-28　汤浅一郎,《傍晚晚归的渔夫》,1898年,布面油画,1.39×2米,东京艺术大学。

图20-29　华金·索罗拉亚·巴斯蒂达,《补帆》,1896年,布面油画,2.2×3.02米,国际现代艺术博物馆,威尼斯。

第二十章　1920年前后的国际潮流

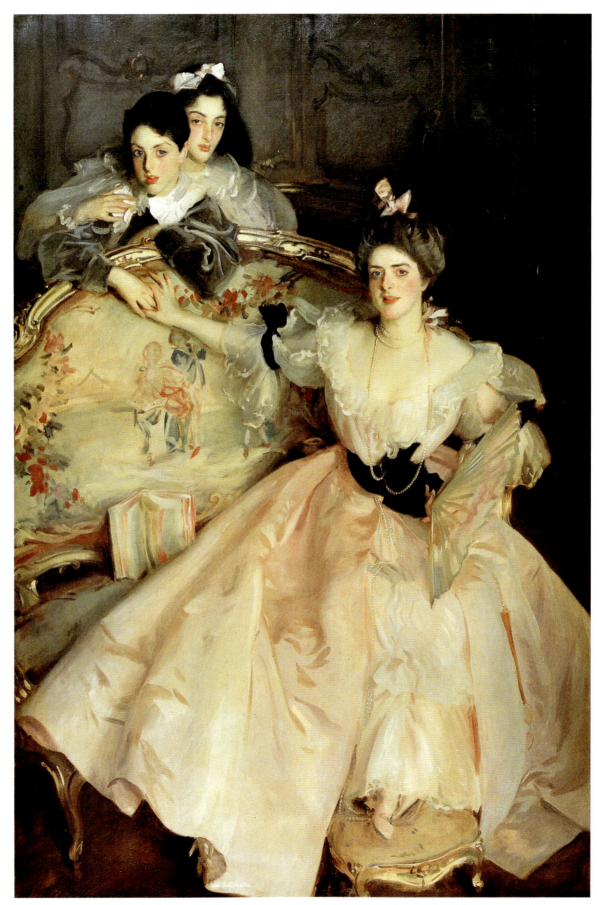

图 20-30　约翰·辛格·萨金特,《卡尔·迈耶夫人和孩子像》,1895 年,布面油画,2.02×1.36 米,私人收藏。

大多数参加 1900 年展览的非白人艺术家来自日本。日本在十年展中的比重很高，参展作品数量排名第五（含 174 名艺术家的 269 件绘画和雕塑作品）。参展的大多数日本画都是纸本或绢本水墨画，以传统的"日本画"（Nihonga）风格完成。少量的作品为最近才被日本接纳的新"西画"（Yoga）风格的油画。其中一些艺术家在巴黎学习过，其他的则在东京美术学校（Tokyo School of Fine Arts）的"西画部"受训。汤浅一郎（Ichiro Yuasa）的《傍晚晚归的渔夫》（*Fishermen Returning Late in the Evening*，图 20-28）可以作为参展的"西画"风格作品的一个例子。这个对日本下层生活场景的自然主义的表现，在风格和主题上都可以和欧美的自然主义作品相比较。

和 1889 年世界博览会时的情况一样，1900 年的展览并没有对艺术中的现代流派敞开大门。甚至连在 1900 年时已经名利双收的印象派作品都没有被列入十年展中（不过有一些可以在百年展里见到）。后印象派和象征派艺术家完全被排除在外，除了个别画风保守的象征派画家，比如让·戴尔维尔和费尔南德·赫诺普夫。

在 1889 年时，自然主义当道，特别是利伯曼和佐恩引领的受印象派影响的自然主义（参见图 18-15 和图 18-13）。展览上的明星之一是获得一等奖的西班牙画家华金·索罗拉亚·巴斯蒂达（Joaquin Sorolla y Bastida，1863—1923），他是 1900 年左右盛行的外光派自然主义的杰出代表之一。索罗拉亚的《补帆》（*Sewing the Sail*，图 20-29）展现了地中海之滨的一条走廊。两排开花的绿植之间，五个女人和两个男人正忙着修补一张巨大的船帆，帆布的一边系在两根杆子间，其余的则堆在地上。帆布的大褶吸收和反射着明亮的夏季阳光，而阳光因其周围的环境也染上了蓝绿的色调。索罗拉亚因此把无生命力、笨重的帆布转变为流动、闪烁的一团，成为这个明亮场景的中心。

旅居欧洲的美国画家约翰·辛格·萨金特（John Singer Sargent，1856—1925）是这种艳丽明亮的自然主义的又一代表。他的《卡尔·迈耶夫人和孩子像》（*Portrait of Mrs Carl Meyer and her Children*，图 20-30）中，对于迈耶夫人一泻而下的粉色绸缎裙子上光线的处理很是让人赞叹。此画很容易让人联想到洛可可风格。确实，洛可可风格所影响的不仅是"新艺术"设计中的弯曲形状，还有世纪之交的绘画和雕塑。

当我们把萨金特的作品和年轻的西班牙画家巴勃罗·毕加索（Pablo Picasso，1881—1973）几乎同期的《佩德罗·马纳奇像》（*Portrait of Pedro Mañach*）一作进行对比时，不难发现到 1900 年时，流行艺术和前卫艺术之间的差距有多大。毕加索参观了 1900 年的巴黎世界博览会，他自己的一幅更为传统（现已毁）的画作也在那里展出。那次旅行后不久，他便在巴塞罗那的画室里完成了《佩德罗·马纳奇像》。此画简化的形状、大胆的轮廓、饱和的原色，说明毕加索很熟悉法国绘画的最新潮流——分隔主义、综合主义及象征主义。

如果说萨金特的肖像是 19 世纪自然主义的集大成之作，毕加索的肖像则为 20 世纪的抽象艺术奠定了基调。不久，毕加索就会和其他一些 20 世纪初的艺术家一起，主张艺术家改造自然甚至创造他或她个人的现实的权力。虽然这较 19 世纪强调的艺术"对应"现实来说是一个很大的转变，但这当然不是一个全新的现象。事实上，抽象艺术的根源可追溯至 19 世纪——安格尔《大宫女》中对身体的扭曲，马奈《奥林匹亚》中扁平的形状，或更近的后印象派的简化或者夸张的形状，以及象征派的视觉幻想。"不妨记住，一幅画——在成为一匹战马、一名裸女或某段轶事之前——本质上是一个覆盖着按特定秩序组合的颜色的平面。"莫里斯·德尼在 1890 年曾经这样写道。二十多年后，一些画家，比如俄国的瓦西里·康定斯基、捷克的弗兰提斯克·库普卡（Frantisek Kupka，1871—1957）、法国的罗伯特·德劳内（Robert Delaunay，1885—1941），据这一观念进行了合乎逻辑的推论，画出的作品和日常生活的现实不再有任何相似之处。

大事年表　1750—1900

	历史事件	科学技术
1751—1760	1756　"七年战争"开始，这也是法国大革命之前的最后一次战争，所有欧洲主要国家都卷入其中。 1759　西班牙卡洛斯三世（也称查理，1759—1788 年在位）登基。 1760　英国乔治三世（1760—1820 年在位）登基。	1753　卡尔·冯·林奈（Carl von Linné，原名 Carl Linnaeus）的《植物种志》（*Species Plantarum*）出版。
1761—1770	1762　俄国凯瑟琳大帝（1762—1796 年在位）登基。 1763　《巴黎条约》的签订标志着"七年战争"结束。 1763　法印战争结束。	1769　詹姆斯·瓦特获得第一个有效的蒸汽机专利。
1771—1780	1772　俄国、普鲁士和奥地利第一次瓜分波兰。 1773　波士顿倾茶事件。 1774　路易十五去世；路易十六和皇后玛丽·安托瓦内特开始统治。 1776　美国发表《独立宣言》。	1769　弗朗兹·安东·麦斯麦（Franz Anton Mesmer）首次运用"动物磁流学说"（animal magnetism），这是早期的催眠方式，用于精神疗法。
1781—1790	1784　《巴黎条约》签订，美国独立战争结束。 1784　俄国将克里米亚半岛纳入版图。 1788　西班牙卡洛斯四世（1788—1808 年在位）登基。 1789　法国大革命开始于 7 月 14 日攻占巴士底狱，随后 8 月颁布《人权和公民权宣言》（简称《人权宣言》）。	1783　孟戈菲（Montgolfier）兄弟发明第一个成功升天的热气球。
1791—1800	1793　路易十五和王后玛丽·安托瓦内特被处决。 1794　雅各宾派领袖罗伯斯庇尔被处决。 1798　拿破仑远征埃及。 1799　拿破仑成为法国第一共和国第一执政。 1800　拿破仑的军队征服意大利。	1794　法国巴黎综合理工学院（École Polytechnique）建立，该学院是现代第一所高级科技学院。 1794　伊莱·惠特尼（Eli Whitey）获得轧棉机的专利，该机器用于梳理籽棉并从中分离出棉籽。 1798　爱德华·詹纳（Edward Jenner）研制出对抗天花的疫苗。 1799　罗塞塔石碑（Rosetta Stone）的发现开启揭秘古埃及象形文字之门。
1801—1810	1801　拿破仑与教皇庇护七世签订《教务专约》，明确了天主教与法国之间的关系。 1801　俄国沙皇亚历山大一世登基。 1803　美国向法国购买路易斯安那地区。 1804　拿破仑自我加冕为皇帝。 1806　弗朗西斯二世退位，神圣罗马帝国终结。 1808　西班牙起义反抗法国统治。	1801　卡尔·弗里德里希·高斯（Karl Friedrich Gass），《算术研究》（*Disquisitiones Arithmeticae*，近代数学的奠基之作）。
1811—1820	1812　拿破仑入侵俄国。 1813　莱比锡会战中联合军队迫使拿破仑撤退。 1816　法国舰船"梅杜萨号"沉没。	

哲学、文学、音乐	艺术与建筑事件	艺术与建筑作品
1751 在作曲家巴赫去世一年之后，其著作《赋格的艺术》（Art of the Fugue）出版。 1758 伏尔泰，《老实人》（Candide）。	1754 哥本哈根艺术学院成立。 1755 约翰·温克尔曼，《关于在绘画和雕刻中模仿希腊作品的一些意见》。 1757 圣彼得堡艺术学院成立。 1757 埃德蒙·柏克，《关于崇高与优美之观念起源的哲学探讨》。 1759 位于伦敦的大英博物馆开放。	1754 威斯教堂（Wieskirche）完工。 1754 弗朗索瓦·布歇，《遭到伏尔甘惊吓的马尔斯与维纳斯》。 1755 康坦·德·拉图尔，《蓬巴杜夫人肖像》。 1760—1761 安东·拉斐尔·门斯，《帕耳那索斯山》。
1762 卢梭，《社会契约论》。 1762—1763 苏格兰诗人詹姆斯·麦克菲森假托我相发表两部史诗《芬戈尔》和《帖木拉》。 1764 霍勒斯·沃波尔，《奥特兰托堡》。	1762 斯图亚特与里维特，《雅典古迹》。 1765 狄德罗，《论绘画》（1796年出版）。 1766 戈特霍尔德·埃夫莱姆·莱辛，《拉奥孔：论诗与画的界限》。 1768 英国皇家美术学院成立。	1763 约瑟夫－玛丽·维安，《卖丘比特的人》。 1765 皮拉内西出版《论罗马人的伟大及其建筑》。 1768 本杰明·威斯特，《阿格丽皮娜带着日耳曼尼库斯的骨灰抵达布伦迪西姆》。
1774 约翰·沃尔夫冈·冯·歌德，《少年维特之烦恼》。 1776 爱德华·吉本（David Gibbon），《罗马帝国衰亡史》（History of the Decline and Fall of the Roman Empire）第一卷。 1779 大卫·休谟（Daavid Hume），《自然宗教对话录》（Dialogues Concerning Natural Religion）。 1780 《百科全书》系列出齐。	1772 庇奥·克莱门提诺（Pio-Clementino）博物馆古物部开展，现已成为梵蒂冈博物馆的一部分。 1773 歌德，《论德国建筑》。 1775—1778 约翰·卡斯帕·拉瓦特，《面相学》。	1771 本杰明·威斯特，《沃尔夫将军之死》。 1771—1773 让·奥诺雷·弗拉戈纳尔，《爱的进程》系列。 1779—1781 约翰·辛格尔顿·科普利，《查塔姆伯爵之死》。
1782 肖戴洛·德·拉克洛（Choderlos de Laclos），《危险关系》（Dange）。 1782—1789 卢梭，《忏悔录》。 1786 威廉·托马斯·贝克福德，《瓦塞克》（Vathek）。 1787 沃尔夫冈·阿玛多伊斯·莫扎特，《唐璜》（Don Giovanni）。 1789 杰里米·边沁（Jeremy Bentham），《论道德与立法的原则》（An Introduction to the Principles of Morals and Legislation）。	1785 西班牙马德里普拉多（Prado）博物馆开馆。 1790 伊曼努尔·康德（Immanuel Kant），《判断力批判》（Critique of Aesthetic Judgement）。	1781 亨利·弗塞利，《梦魇》。 1781—1783 安东尼奥·卡诺瓦，《忒修斯和米诺陶诺斯》。 1782 艾蒂安－莫里斯·法尔科内，《青铜骑士像》开创帝王骑马像样式。 1785 雅克·路易·大卫，《贺拉斯兄弟的宣誓》 1789 大卫，《扈从给布鲁图斯带回他儿子的尸体》。 1789 威廉·布莱克，《天真之歌》。 1790—1791 大卫，《网球场宣誓》。
1791 萨德侯爵（Marquis de Sade），《瑞斯丁娜》（Justine）又称《美德的不幸》（The Misfortunes of Virtue）。 1791 莫扎特，《魔笛》（The Magic Flute）。 1791 詹姆斯·鲍斯威尔（James Boswell），《约翰生传》（Life of Samual Johnson）。 1798 托马斯·罗伯特·马尔萨斯（Thomas Robert Malthus），《人口原理》（Essay on the Principle of Population）。 1800 弗里德里希·席勒，《玛利亚·斯图亚特》（Maria Stuart）。	1793 巴黎卢浮宫对外开放。 1797 乔舒亚·雷诺兹的《艺术讲演录》出版（收录了雷诺兹于1769年至1790年在皇家美术学院做的演讲）。 1797 沃恩海姆·海因里希·瓦肯罗德，《一位热爱艺术的修道士的衷情倾诉》。 1799 泽内费尔德获石板印刷术专利。 1798—1800 施莱格尔兄弟发行刊物《雅典娜神殿》（Athenäum），成为早期浪漫主义的主要宣传刊物。	1793 安－路易·吉罗代展出《沉睡中的恩底弥翁》。 1793 大卫，《马拉之死》。 1799 弗朗西斯科·戈雅，《狂想曲》。 1799 大卫，《萨宾妇女》。 1800—1801 戈雅，《卡洛斯四世一家》。
1801 弗朗索瓦－勒内·德·夏多布里昂，《阿达拉》。 1801 弗朗兹·约瑟夫·海顿（Franz Joseph Haydn），《四季》（The Seasons）。 1804 路德维希·凡·贝多芬，《英雄交响曲》（Eroica Symphony）。 1810 斯塔尔夫人，《论德国》。	1802 维旺·德农，《上下埃及游记》（Travels in Lower and Upper Egypt）。 1805 不列颠艺术促进会（British Institution for the Promotion of Arts）成立。 1810 歌德，《色彩学》（Farbenlehre）。	1804 安东尼－让·格罗，《拿破仑视察雅法鼠疫病院》。 1804—1808 卡诺瓦，《扮成获胜维纳斯的保利娜·博盖塞肖像》。 1805—1806 菲利普·奥托·龙格，《逃往埃及途中的休息》。 1806 安格尔，《王座上的拿破仑一世》。 1807—1808 卡斯帕尔·大卫·弗里德里希，《山上十字架》。 1806—1811 建旺多姆柱。 1808 大卫《拿破仑一世加冕大典》在沙龙展出。
1812 格林兄弟的《童话》首版。 1813 简·奥斯汀，《傲慢与偏见》（Pride and Prejudice）。 1816 吉奥阿基诺·罗西尼（Gioacchino Rossini），《塞维利亚的理发师》（The Barber of Seville）。 1818 玛丽·雪莱，《弗兰肯斯坦》。 1820 沃尔特·司各特，《艾凡赫》。	1816 埃尔金伯爵将帕特农神庙上的大理石卖给英国。	1811 弗朗茨·普福尔，《书拉密女与玛利亚》。 1812 J.M.W.透纳，《暴风雪——汉尼拔翻越阿尔卑斯山》。 1812—1815 戈雅，《战争的灾难》。 1814 葛饰北斋《漫画》第一卷出版。 1814 戈雅，《1808年5月3日的枪杀》。 1814 安格尔，《大宫女》。 1817 威斯特，《灰色马上的死亡》。 1819 泰奥尔多·席里柯，《梅杜萨之筏》。

	历史事件	科学技术
1821—1830	1821 反抗奥斯曼土耳其帝国统治的希腊独立战争开始。 1821 英国乔治四世加冕。 1822 巴西宣布脱离葡萄牙独立。 1824 法国查理十世成为国王。 1830 法国七月革命后奥尔良公爵路易-菲利普成为国王。 1830 法国开始对北非的殖民统治。	1820年代 改进的煤气灯燃烧得更有效率并且更安全。 1826—1827 约瑟夫·尼塞弗尔·尼埃普斯在法国拍摄出世界上第一张照片。
1831—1840	1831 意大利复兴运动（Risorgimento）兴起，旨在建立统一的民族国家，创造新生活。 1833 英国殖民地废除奴隶制。 1837 维多利亚女王（1837—1901）加冕。 1839 英国发动对中国的第一次鸦片战争。 1840 维多利亚女王和阿尔伯特亲王大婚。	1833 沃尔特·亨特（Walt Hunt）发明缝纫机。 1835 塞缪尔·柯尔特（Samuel Colt）在英国和法国获左轮手枪的发明专利。 1839 路易-雅克-曼德·达盖尔在法国科学院宣布发明了新的摄影术（达盖尔银版法）。 1839 固特异（Goddyear）研制橡胶硫化的工艺。 1839 柯克帕特里克·麦克米伦（Kirkpatrick Macmillan）制造第一辆自行车。
1841—1850	1845 爱尔兰爆发马铃薯饥荒。 1848 革命席卷欧洲；路易-拿破仑被选举为法兰西第二共和国总统。 1848 卡尔·马克思，《共产党宣言》。	1841 威廉·塔尔博特获碘化银纸照相术专利。 1844 塞缪尔·F. B. 莫尔斯（Samuel F. B. Morse）发明电报。 1850 迈克尔·法拉第（Michael Faraday）发表其电磁理论。
1851—1860	1852 法兰西第二帝国宣布建立；路易-拿破仑更名为拿破仑三世。 1853—1856 克里米亚战争。 1853 美国海军准将佩里迫使日本对西方开埠。 1858 法国入侵越南，八年后在交趾支那（Cochinchina）建立殖民地。	1851 水晶宫博览会展出约14000件展品，包括最新的产品和加工制造工艺。 1856 赫尔曼·冯·亥姆霍兹出版第一部《生理光学手册》，此书改变了人们对视觉的理解。 1856 发现尼安德特（Neanderthal）人的遗迹。 1859 查尔斯·达尔文，《物种起源》。 1860 弗洛伦斯·南丁格尔（Florence Nightingale）在伦敦创建第一所护士学校。
1861—1870	1861 俄国废除农奴制。 1861 维托里奥·埃马努埃莱二世（Victor Emmauel II，1861—1878年在位）治下宣告意大利王国建立。 1861 美国内战爆发。 1864 第一国际（First International）在伦敦成立。 1867 实行二元君主制的奥匈帝国建立。 1870 普法战争爆发。	1863 伦敦建成第一条城市轨道交通。 1865 格雷戈尔·孟德尔（Gregor Mendal）发表遗传学的研究。 1869 海因里希·施里曼（Heinrich Schliemann）开始其对古特洛伊的考古发掘。 1869 苏伊士运河（Suez Canal）通航。

哲学、文学、音乐	艺术与建筑事件	艺术与建筑作品
1821 拜伦,《萨达纳帕尔》。	1824 约翰·朱利叶斯·安格斯坦(John Julius Angerstein)创建英国国家美术馆。	1821 约翰·康斯太勃尔,《干草车》。
1824 贝多芬完成《第九交响曲》。		1822 欧仁·德拉克洛瓦,《但丁与维吉尔》。
1826 詹姆斯·费尼莫尔·库珀(James Fenimore Cooper),《最后的莫希干人》(The Last of the Mohicans)。		1824 德拉克洛瓦,《希俄斯岛的屠杀》。
1828 弗朗茨·舒伯特,"未完成交响曲"。		1824 安格尔,《路易十三的誓约》。
1830 司汤达,《红与黑》(Le Rouge et le noir, 后来成为作者最有名的小说)。		1827 德拉克洛瓦,《萨达纳帕尔之死》。
1830 维克多·雨果,《欧那尼》(Hernani)。		
1830 艾克托尔·柏辽兹(Hector Berlioz),《幻想交响曲》(Symphonie Fantastique)。	1836 慕尼黑老绘画陈列馆建成。	1831 德拉克洛瓦,《自由领导人民》。
1831 雨果,《巴黎圣母院》(The Hunchback of Notre Dame)。	1839 米歇尔·欧仁·谢弗勒尔(Michel Eugène Chevreul),《论色彩的并存对比法则》(De la loi du contraste simulané des couleurs)。	1831 奥诺雷·杜米埃,《高康大》。
1831 亚历山大·谢尔盖耶维奇·普希金,《鲍里斯·戈都诺夫》(Boris Gudonov)。		1833 埃德温·兰西尔,《被猎杀的牡鹿》。
1831 温琴佐·贝利尼(Vincenzo Bellini),《诺尔玛》(Norma)。		1834 杜米埃,《1834年4月15日特朗斯诺奈》。
1832 黑格尔,《历史哲学》(The Philosophy of History, 在其逝世后出版)。	1840 约翰·兰德(John Rand)发明金属颜料管。	1835 让–巴蒂斯特–卡米耶·柯罗,《荒野中的夏甲》。
1834 奥诺雷·巴尔扎克构思《人间喜剧》。		1840 透纳,《奴隶船》。
1835 H. C. 安徒生第一部童话出版。		
1838 查尔斯·狄更斯,《雾都孤儿》。		
1841 埃德加·爱伦·坡,《莫格街谋杀案》(The Murders in the Rue Morgue)。		1844 透纳,《雨、蒸汽、速度》。
1842 奥古斯特·孔德(Auguste Comte),《实证主义哲学》(Course of Positive Philosophy)。		1847 托马·库蒂尔,《堕落的罗马人》。
1842 菲利克斯·门德尔松(Felix Mendelssohn),《仲夏夜之梦》。		1848 安格尔,《海中升起的维纳斯》。
1845 亚历山大·大仲马(Alexandre Dumas),《基督山伯爵》(The Court of Monte Cristo)。		1849—1850 古斯塔夫·库尔贝,《奥南的葬礼》。
1846 乔治·桑,《魔沼》(La Mare au diable)。		1849—1850 约翰·埃弗里特·米莱斯,《木匠作坊里的基督》。
1847 夏洛蒂·勃朗特,《简·爱》(Jane Eyre)。		1849—1850 但丁·加布里埃尔·罗塞蒂,《圣母领报》。
1847 艾米莉·勃朗特,《呼啸山庄》(Wuthering Heights)。		
1851 赫尔曼·梅尔维尔(Herman Melville),《白鲸》(Moby Dick)。	1852 俄罗斯圣彼得堡艾尔米塔什博物馆(Hermitage Museum)对外开放。	1851—1853 威廉·霍尔曼·亨特,《世界之光》。
1851—1853 约翰·拉斯金,《威尼斯之石》。	1852 伦敦维多利亚和阿尔伯特博物馆建成。	1852 福特·马多克斯·布朗,《劳动》。
1852 哈里特·比彻·斯托(Harriet Beecher Stowe),《汤姆叔叔的小屋》(Uncle Tom's Cabin)。	1852 奥斯曼男爵任塞纳–马恩省省长并开始重建巴黎。	1852 阿道夫·门采尔,《无忧宫中腓特烈大帝的长笛演奏会》。
1853 朱塞佩·威尔第,《茶花女》(La Traviata)。	1855 巴黎举行世界博览会,并首次将国际艺术展纳入其中。	1853 罗莎·博纳尔,《马市》。
1855 沃尔特·惠特曼(Walt Whitman),《草叶集》(Leaves)。		1855 库尔贝,《画室》。
1857 夏尔·波德莱尔,《恶之花》(Flowers of Evil)。		1855 卡尔·皮洛提,《华伦斯坦遗体旁的塞尼》。
1857 居斯塔夫·福楼拜(Gustave Flaubert),《包法利夫人》(Madame Bovary)。		1857 让–弗朗索瓦·米勒,《拾穗者》。
		1859 米勒,《晚祷》。
1862 雨果,《悲惨世界》。	1861 莫里斯、马歇尔和福克纳公司成立。	1863 亚历山大·卡巴内尔,《维纳斯的诞生》。
1863 厄内斯特·勒南(Ernest Renan),《耶稣传》(Life of Jesus)。	1863 落选者沙龙。	1863 爱德华·马奈,《草地上的午餐》。
1863 约翰·斯图亚特·密尔,《功利主义》(Utilitarianism)。		1865 马奈,《奥林匹亚》。
1865 刘易斯·卡罗尔,《爱丽丝梦游仙境》。		1866 瓦西里·彼乐夫,《三套车》。
1866 费奥多尔·陀思妥耶夫斯基,《罪与罚》(Crime and Punishment)。		1866—1867 莫奈,《花园中的女性》。
1867 马克思《资本论》(Das Kapital)第一卷出版。		1870—1873 伊利亚·列宾,《伏尔加河上的纤夫》。
1868 理查德·瓦格纳,《纽伦堡的名歌手》(Die Meistersinger von Nürnberg)。		
1869 列夫·托尔斯泰,《战争与和平》。		

	历史事件	科学技术
1871—1880	1871　3月巴黎公社建立，5月被政府军镇压。 1871　普鲁士威廉一世国王治下宣布德意志帝国建立。 1877　维多利亚女王成为印度女皇。 1877—1878　俄土战争。	1871　亨利·莫顿·斯坦利（Henry Morton Stanley）在非洲乌吉吉（Ujiji）的坦噶尼喀湖（Lake Tanganyika）找到大卫·利文斯通（David Livingstone）。 1871　达尔文，《人类的由来及性选择》（*The Descent of Man Selection in Relation to Sex*）。 1871　德米特里·门捷列夫（Dmitry Mendeleev）发表最终版本的元素周期表。 1876　亚历山大·格雷厄姆·贝尔获电话专利。 1877　托马斯·阿尔瓦·爱迪生获留声机专利权。 1879　爱迪生发明电灯泡。
1881—1890	1881　布尔战争（Boer War）爆发。 1881　沙皇亚历山大二世遭暗杀。 1883　马克思主义政党在俄罗斯创立。 1884—1885　在柏林西非会议（Berlin West Africa Conference）上，欧洲诸国决定刚果盆地（Congo River Basin）的未来。	1881—1889　对巴拿马运河（Panama Canal）的首次开凿失败。 1883　戈特利布·戴姆勒获燃油发动机专利。 1885　路易·巴斯德（Louis Pasteur）发现对抗狂犬病的疫苗。 1888　乔治·伊斯曼推出柯达手提方盒式照相机。 1889　埃菲尔铁塔落建成。
1891—1900	1892　法国德雷福斯事件开始。 1893　法俄同盟。 1894　尼古拉斯二世成为俄国沙皇。	1896　亨利·福特发明第一辆汽油动力车，即"福特四轮车"。

哲学、文学、音乐	艺术与建筑事件	艺术与建筑作品
1871 乔治·艾略特,《米德尔马契》(Middlemarch)。	1871 旺多姆柱被推倒;库尔贝参与其中。	1872 莫奈,《日出·印象》。
1871 威尔第,《阿依达》(Aïda)。	1873 沃尔特·佩特,《文艺复兴研究》(Studies in the History of the Renaissance)。	1872 贝尔特·莫里索,《摇篮》。
1872 弗里德里希·尼采 (Friedrich Nietzsche),《悲剧的诞生》(The Birth of Tragedy)。		1872 伊万·克拉姆斯科依,《荒野中的基督》。
1873 儒勒·凡尔纳 (Jules Verne),《八十天环游地球》(Around the World in Eighty Days)。	1874 首次印象派画展举行。	1872—1875 门采尔,《轧钢厂》。
1874 威尔第,《安魂弥撒》(Requiem)。	1875 龚古尔兄弟,《18世纪的艺术》。	1875 巴黎歌剧院建成。
1874 瓦格纳完成《尼伯龙根的指环》(Der Ring des Nibelungen by Wagner)。	1878 巴黎世界博览会。	1875 詹姆斯·阿博特·麦克尼尔·惠斯勒,《黑色和金色的夜曲》。
1875 马克·吐温 (Mark Twain),《汤姆·索亚历险记》(The Adventures of Tom Sawyer)。	1880 伊波利特·丹纳 (Hippolyte Taine),《艺术哲学》(Philosophy of Art)。	1876 皮埃尔-奥古斯特·雷诺阿,《煎饼磨坊的舞会》。
1875 乔治·比才 (George Bizet),《卡门》(Carmen)。		1876 古斯塔夫·莫罗,《在希律王前舞蹈的莎乐美》。
1877 托尔斯泰,《安娜·卡列尼娜》(Anna Karenina)。		1877 居斯塔夫·卡耶博特,《巴黎的街道,雨天》。
1878 亨利·詹姆斯 (Henry James),《欧洲人》(The Europeans)。		1877 奥古斯特·罗丹,《青铜时代》。
1879 约瑟夫·约阿希姆 (Joseph Joachim) 首演勃拉姆斯 (Brahms) 的小提琴协奏曲。		1879 朱尔·巴斯蒂安-勒帕热,《聆听圣音的圣女贞德》。
1880 陀思妥耶夫斯基,《卡拉马佐夫兄弟》(The Brothers Karamazov)。		1880 罗丹接受创作《地狱之门》的委托。
1880 埃米尔·左拉 (Zola Germinal),《娜娜》(Nana)。		
1882 彼得·伊里奇·柴可夫斯基 (Piotr Ilyich Tchaikovsky),《1812序曲》("1812 Overture")。	1884 乔里-卡尔·于斯曼,《逆天》。	1881 爱德加·德加,《十四岁的小舞者》。
1883 罗伯特·路易斯·史蒂文森 (Robert Louis Stevenson),《金银岛》(Treasure Island)。	1886 左拉,《杰作》(L'Oeuvre)。	1881—1882 马奈,《女神游乐厅的吧台》。
1884 马克·吐温,《哈克贝利·费恩历险记》(The Adventures of Huckleberry Finn)。	1886 第八届也是最后一次印象派展览。	1884 朱尔·布雷东,《云雀之歌》。
1885 左拉,《萌芽》。	1886 让·莫雷亚斯在《费加罗报》上发表《象征主义宣言》。	1885 文森特·梵高,《吃土豆的人》。
1890 加布里埃尔·福雷 (Gabriel Fauré),《安魂曲》(Requiem)。	1889 巴黎世界博览会。	1886 费雷德里克-奥古斯特·巴尔托尔迪创作的《自由女神像》落成。
	1890 奥斯卡·王尔德,《道林·格雷的画像》(The Picture of Dorian Gray)。	1886 乔治·修拉,《大碗岛星期日的下午》。
		1886 德加,《浴盆》。
		1887 雷诺阿,《大浴女》。
		1888 保罗·高更,《布道后的幻象》。
		1888 詹姆斯·恩索尔,《耶稣进入布鲁塞尔》。
		1889 朱尔斯·达鲁,《共和国的胜利》。
		1889 梵高,《星夜》。
		1890 费迪南德·霍德勒,《夜》。
		1890 高迪被任命为圣家族教堂总建筑师。
1891—1894 阿瑟·柯南·道尔 (Arthur Conan Doyle),夏洛克·福尔摩斯 (Sherlock Holmes) 系列的24个故事。	1900 巴黎世界博览会。	1890—1895 莫罗,《朱庇特与塞墨勒》。
1892 柴可夫斯基,《胡桃夹子》(The Nutcracker)。		1892 高更,《鬼魂在观望》。
1894 克劳德·德彪西 (Claude Debussy),《牧神午后》(L'Après-midi d'un faune)。		1893 爱德华·蒙克,《呐喊》。
1895 弗里德里希·尼采 (Friedrich),《反基督》(The Anti-Christ)。		1893 罗丹,《奥诺雷·德·巴尔扎克像》。
1896 贾科莫·普契尼,《波西米亚人》。		1894 图卢兹-劳特累克,《磨坊街妓院的沙龙里》。
1897 安东·契诃夫 (Anton Chekhov),《万尼亚舅舅》(Uncle Vanya)。		1895 卡蜜儿·克劳黛尔,《华尔兹》。
1897 爱德蒙·罗斯坦德 (Edmond Rostand),《伯吉拉克的赛拉诺》(Cyrano de Bergerac)。		1897 高更,《我们从哪里来?我们是谁?我们往哪里去?》。
1900 西格蒙德·弗洛伊德,《梦的解析》(The Interpretation of Dreams)。		1899—1900 蒙克,《生命之舞》。
1900 普契尼,《托斯卡》(Tosca)。		

术语表

抽象（Abstract） 来自拉丁语动词 abstrabere，意为拉走。在艺术领域，"抽象"意味着在绘画或雕刻中艺术家脱离了对于观察到的现实的如实再现。"抽象"艺术并不逼真地再现现实，而是对其进行简化或扭曲。抽象的最极端形式是"非具象"或者"非再现"，也就是说这样的艺术与现实并没有一种视觉上的对应关系。

学院（Academy） 指一种学校。这个词也指一群被推选出的学者和艺术家，他们并不教学，但其成就让他们成为相关领域的导师。美术学院指教授基本的绘画和雕塑技法的学校。第一批欧洲的美术学院建立于 16 和 17 世纪。学生们在这样的学院里接受的训练有别于传统行会中通行的师徒相授，后者强调的是技巧和实践，前者强调的是理论与美学。

早期最有影响力的欧洲学院之一是路易十四于 1648 年在巴黎建立的皇家绘画与雕塑学院。这所学院由一群推选出的专业艺术家组成，他们也承担教学的任务。这里的学生遵守一套以表现人体为主的严格教学体系，他们首先对着古典雕塑的石膏件画素描，然后对着模特画素描。以线条和**明暗对比**为中心的素描被视为学院艺术的基本功。油画的效果源自色彩，因而被认为是诉诸感官的装饰，直到 1863 年才被纳入巴黎的教学体系。除了素描训练，学院也教授解剖、历史、透视及几何等其他课程。法国学院还为其成员提供展览作品的机会，后来也展览经过挑选的学院外艺术家的作品（参见**沙龙**）。大多数欧美 17、18 和 19 世纪的学院都是按照法国的先例建立的。

学院派（Academic） 指在学院接受训练（特别是巴黎的学院），并且按照在那里学到的原则进行创作的艺术家。因为学院最重视历史题材，因此"学院派"的绘画与雕塑一般会描绘《圣经》、古代历史或者古典神话中的场景。人物往往按照古典雕刻的理想化范例来塑造。学院派绘画更是以轮廓清晰的造型和光滑的绘画表面为特征。

美学（Aesthetic） 这个词由德国哲学家亚历山大·戈特利布·鲍姆嘉通（Alexander Gottlieb Baumgarten，1714—1762）创于 18 世纪中叶。鲍氏认为，有两种认知的形式，即感性的和理智的，他提出要建立一种新的关于感性知觉的科学，他称之为美学（来自希腊语 aesthesis，意为感知或者感觉），这种科学类似于已经存在的理智的科学，即逻辑。美学是哲学的一个分支，探讨美和丑的问题，就像伦理学专注于善与恶的问题一样。

寓言（Allegory） 在文学领域，寓言（往往）是一个说明道德真理的虚构故事。一幅寓言画也可以描绘一个这样的故事。在绘画中，特别是雕塑中，寓言形象是人，大多数时候是将自由、公正、真理和虚荣等抽象的概念进行人格化的女性形象。寓言形象的含义是通过他们的特征物（即他们拿着的东西）或者衣着体现出来的。例如，公正的寓言形象往往是蒙着眼睛拿着秤的人，真理的寓言形象一般是裸体，虚荣的寓言形象则拿着镜子，等等。

雌雄同体（Androgynous） 集男性与女性的身体特征为一体的人。

轶事（Anecdotal） 指对一个场景的描绘暗示了一个故事，通常是个人化的、琐碎的（轶事绘画、轶事细节）。

影响的焦虑（Anxiety of influence） 这个术语由美国批评家哈罗德·布鲁姆（Harold Bloom，生于 1930 年）于 1973 年提出，指诗人在面对著名前辈的作品时感到的不安。就像儿子反抗父亲一样（关于这一点，弗洛伊德提出了最有说服力的理论），诗人通过蓄意地误读和重新改写艺术前辈的作品对其进行反抗。布鲁姆的理论改变了文学研究者考虑"艺术的影响"的方式，并且被成功地运用于美术领域。

阿拉伯式花纹（Arabesque） 由几何形图案、人物、动物形象构成的相互交织或编结的图案。

圣母升天（Assumption） 圣母玛利亚的身体和灵魂升入天堂。尽管在《新约》中没有提到这一点，但圣母升天是罗马天主教和东正教教义的一部分。

特征物（Attribute） 绘画或者雕塑作品中人物拿着的识别性物体。在对圣人（例如圣彼得的钥匙）和神话人物（例如维纳斯的苹果）的表现，以及寓意画中，这种特征物尤为常见。参见**寓言**。

前卫（Avant-Garde） 法语，指前锋部队。在 1910 年这个词第一次作为文化领域的术语被使用，指活跃在文学或者艺术领域前沿的作家和艺术家。今天，这个词也用来指当年那些活跃在同代人"前面"的艺术家或艺术家群体。

美术风格建筑（Beaux-Arts Architecture） 19 世纪末 20 世纪初的一种建筑风格，多出现在法国和美国，这种风格受到巴黎的美术学校的学院派教学的极大影响。美术风格建筑的特点是强调对形式的规划，采用古典元素和大量装饰。

图样（Cartoon） 为壁画或挂毯而作的完整尺寸的预备图稿。

明暗对比（Chiaroscuro） 绘画或素描中明与暗之间的对比。其主要目的是暗示三维立体效果。但是，明暗对比也可以强化作品的整体效果，给画面增添一种戏剧效果或神秘气氛。

补色（Colors, complementary） 色环上位于相对的两端的色彩。一种原色的补色总是另外两种原色的混合。因此，红的补色是绿，黄的补色是紫，蓝的补色是橙。补色提供了最适宜的色彩对比。

固有色（Colors, local） 一个物体在自然天光，并且没有阴影的情况下的基本色彩。固有色就是我们所"知道"事物的颜色，比如草是绿的，土是黑或褐的，等等。

原色（Colors, primary） 无法通过调和得到的颜色：红、蓝、黄。

间色（Colors, secondary） 通过原色间的相互调和得到的颜色（紫、绿和橙）。

（教堂）地下室（Crypt） 部分或全部在地下的房间或厅。在教堂中，地下室往往位于唱诗区下方，可能安置有圣徒或统治者的遗体。

装饰性（Decorative） 来自拉丁语decus，表示装饰或者美化。运用于艺术领域时，这个词往往具有贬义，指缺乏思想的绘画或雕刻，既不能给观者带来启发，也不能给触动他们。而在19世纪末，这个词一度获得了一些褒义色彩，因为在当时，增加人们所处的公共或私人空间的美感被认为是艺术的最高目标。

双联画（Diptych） 指由两块画板用合页拼接组成的绘画。这是中世纪信徒供奉的宗教绘画所用的形式，在19世纪由一些艺术家复兴。

折衷主义（Eclecticism） 在各种教条、方法或风格之中选取最优的艺术方法。折衷主义的理论基础来自法国哲学家维克多·库辛（Victor Cousin，1792—1867）。"（历史）折衷主义"这个词往往用于描述在19世纪的建筑和装饰艺术中各种历史风格的复兴。

美术学校（École des Beaux-Arts） 法语的"美术学校"。1793年，巴黎皇家绘画与雕刻学院被拆分为一个行政机构艺术学院（Académie des Beaux-Arts）和一个教学机构，即美术学校。学院聘请老师，督导包括**罗马大奖**在内的各种竞赛，组成沙龙的评委会，还检查学生由罗马寄来的年度寄件作业。1863年，政府接管了美术学校和罗马的法兰西学院，对绘画、雕塑和建筑的技能训练也开始纳入课程。美术学校对于艺术训练标准的影响在19世纪末减弱。

徽章（Emblem） 特定形状或形象，用作身份识别的标志。例如，法国王室的徽章是风格化的百合图案（fleur-de-lis），而拿破仑的是蜜蜂。

年度寄件作业（Envoi） 在罗马的法兰西学院的学生每年寄回巴黎的学院的艺术作业，以示其学习方面的进步。

男青年（Ephebe） 在古希腊时期指从18到20岁的男青年。

爱神（Eros） 希腊神话中的爱之神，相当于罗马神话的丘比特。在艺术领域，爱神往往被表现为一个长着翅膀的男青年。

骑马像（Equestrian statue） 一个人物骑在马上的雕像。

美德典范（Exemplum virtutis） 字面上指美德的一个范例。在新古典主义时期，艺术的主要目的是教化和启发。绘画和雕塑往往再现一些历史人物，其美德善行被树立为公众的榜样。

赎罪礼拜堂（Expiatory chapel） 为了赎某个人或某个群体的罪恶而修建的礼拜堂。

表现（Expression） 来自拉丁语动词exprimere，意为挤压或者挤出。"表现"指用词汇、行动或者身体语言进行的有关内在状态的交流。在艺术领域，这个词意味着艺术家通过艺术作品表现他的感受。另外，这个词也指艺术品所再现人物的面部或者身体语言。它也可以指一件作品唤起观众情感的能力。因此这是一个复杂且容易混淆的词，使用时需谨慎。

正立面（Façade） 建筑的正面或者入口所在的面。对于城市建筑，通常指临街的一面。

手法（Facture） 法语词语，指绘画中的用笔。

束棒（Fascis，复数为fasces） 古罗马执政官的扈从们拿的用带子绑起来的一束棒子。因此束棒代表权威，但它们也象征统一。在20世纪初束棒被贝尼托·墨索里尼（Benito Mussolini，1883—1945）用作党徽之前，它并无贬义。

扁平化色彩（Flat color） 具有均一色相和明暗的色彩。

短缩法（Foreshortening） 指绘画中的一种透视方法：将人物或其他事物的形状缩短，以暗示这个物体垂直于画面。

湿壁画（Fresco） 参见壁画（Mural）。

友谊之作（Friendship picture） 绘画或素描，往往是肖像，用于艺术家之间的互赠，以表示对方的钦佩和友善。

类型（Genre） 法语词语，字面意义上是种类或类别。在艺术领域，指绘画的主题分类。参见**类型的等级**。

风俗画（Genre painting） 表现日常生活场景的绘画。

总体艺术作品（Gesamtkunstwerk） 德国作曲家理查德·瓦格纳（1813—1883）在1849年提出，以描述他的一个理念：在舞台呈现中，艺术、音乐、文学和建筑共同作用，表达一个单一的强有力的观念。如今，这个词具有了更为宽泛的含义，表示由多个艺术形式组合以达到某种统一效果的艺术项目。

大梁（Girder） 结实的水平横梁，通常由铁或者钢制成，对桥梁或建筑起到主要支撑作用。

大型装置（Grande machine） 艺术家的俚语，表示为沙龙而作的大型历史画。

类型的等级（Hierarchy of genres） 学院内有不同的绘画**类型**——历史画、风景画、肖像画、**风俗画**和静物画——按重要程度进行排序。历史画总是位于这个等级之首，静物画则在最末，而中间的三个类型常调换顺序。

神圣风格（Hieratic） 在艺术史上，指对人物的高度风格化的正式呈现，常见于宗教艺术。

历史风俗画（Historic genre painting） 对于想象中的过去日常生活场景的再现。

术语表 529

色相（Hue） 基于加入白色的量而产生的色彩渐变。饱和色就是没有加入白色的颜色，它展现出颜色的最纯状态。

圣像（Icon, iconic） 来自希腊语 eikon，指图像。在传统意义上，圣像指神圣人物的图像，如基督、圣母或圣徒。这类图像往往采用神圣风格，并且呈现静止的状态——没有动作也缺乏表情。圣像绘画或者雕塑具有非情节性、静态、非表现性特征。例如安格尔给拿破仑绘制的肖像（图 5-17）即一幅圣像式肖像。

图像志、图像学（Iconography, iconology） 艺术史的任务之一，旨在研究艺术作品中的题材和主题。严格地说，图像志专注于题材和主题的分类，而图像学则致力于对它们的阐释。在实际应用中，图像志一词兼具二者的含义。

理想主义（Idealism） 在艺术再现中，指"提升"现实以达到一种在实际中不存在的完美状态。

错觉（Illusionist[ic]） 创造一种近似现实的强烈错觉的再现形式。

厚涂（Impasto） 将颜色厚厚地涂抹在画布或木板上，呈现浮雕效果，保留笔触或者油画刀处理的痕迹。

格子（Lattice） 用金属或者木条编织成的十字交叉图案，当中留有空间。

主旨（Leitmotiv） 字面意思指主导母题。音乐中这一术语指乐曲中不断出现的乐句。在艺术领域，这一般指艺术家的作品中反复出现的题材、人物或者形式母题。

固有色（Local color） 参见 Color, local。

宣言（Manifesto） 关于政策或者目的的声明，往往出现在政治领域，例如马克思的《共产党宣言》(1848)。作为声明艺术目的的宣言，这个词第一次出现在 20 世纪。今天，对于这个词的用法偶尔存在时代误置，指 19 世纪的艺术家或者艺术家团体的声明。

陵墓（Mausoleum） 大型坟墓。这个词来自波斯帝国总督摩索拉斯（Mausolus，公元前 377/376 年至公元前 353 年统治）的大型陵墓，它被称为世界七大奇迹之一。

标准化建造（Modular construction） 用预制的标准化模块建构整体的建筑方式。

独块巨石（Monolithic） 由一整块石头构成。

壁画（Mural [painting]） 在墙面上绘制的图画。壁画分为在干燥的灰泥墙上绘制的干壁画（secco），以及在湿的灰泥墙上趁干燥之前绘制的湿壁画（fresco）。后者具有更持久的稳定性，因为湿壁画的颜料与灰泥一同进行干燥，但这种形式对技巧的要求更高。19 世纪的画家有时候将壁画画在画布上，然后再装裱到墙上 [即贴画法（marouflage）]。

叙事性（Narrative） 如果一件作品是叙事性的，就是说它在"讲故事"。叙事性绘画所讲述的故事往往来自文献，例如《圣经》、古典神话、历史书写，或虚构作品。

自然主义（Naturalism） 这个词指按照事物在现实中的形态进行再现的所有艺术形式。自然主义有多种形式，其中最重要的是**理想主义和现实主义**。特别需要指出的是，自然主义也指 19 世纪晚期追求照相式的逼真的一次艺术运动。

宫女（Odalisque） 来自土耳其语 odalik，指（奥斯曼土耳其）后宫闺阁中的妾或女奴。

东方主义（Orientalism） 在艺术史中，东方主义指西方艺术家对于东方主题的再现，东方所指的范围很大，既指近东也指北非沿海地区。爱德华·萨义德（Edward Said）在他著名的《东方主义》（Orientalism）一书中提出，东方在很大意义上是西方所建构的，其核心是西方对于"他者"和异国情调的迷恋。

全部作品（Oeuvre） 法语"作品"之意，在艺术领域，指一个艺术家的所有作品。

调色板（Palette） 一块木板，通常为椭圆形，有一个拇指可穿过的孔，艺术家在调色板上调配颜料。引申为艺术家经常使用的颜色，或特定艺术家标志性的颜色。

调色刀（Palette knife） 用来刮掉**调色板**上的颜色的工具，有时候艺术家也用这种工具进行**厚涂**。

全景画（Panorama） 字面意义上指"完整的视野"。在视觉艺术领域，指裱在环形墙面上的长条风景画或叙事性作品，这样观者就被包围其中了。有时，全景画并不裱在墙面上，而是在观者面前徐徐展开，也就是所谓的圆形画景（cyclorama）。这两种形式在 18 世纪末和 19 世纪颇为流行，几乎每座主要城市都有一座专门为这样的作品设立的建筑。

感情误置（Pathetic fallacy） 英国批评家约翰·拉斯金在《现代画家》(1856) 中提出的概念，用来批评诗人将人的情感附会于自然的习惯（如愤怒的风暴、哀伤的雨）。与文学上的情况类似，画家往往展示人物的精神状态和自然环境之间的一种平行对应。在浪漫主义艺术中尤为如此。

成对作品（Pendant） 与另一件作品配成一对的作品，例如丈夫和妻子的肖像。

透视（Perspective） 来自拉丁语 perspicere，意为看穿。用来表现绘画中的三维立体效果。正确地使用透视法可以制造一种错觉，让观者觉得所见的不是一个涂满色彩的表面，而是视线可以穿透的一个三维空间，其中的人与物都具有质量和体积。

弗里吉亚帽（Phrygian cap） 古罗马时期被释放的奴隶所戴的红色圆顶软帽，在法国大革命中这种帽子成为自由的象征，也被称为红帽子（bonnet rouge）。

外光画（Plein-air painting） 在户外而非画室内完成的绘画。

彩饰（Polychromy） 用颜料或不同颜色的材料给雕塑或建筑添加色彩。

流行文化（Popular culture） 多个社会阶层（但往往不是所有阶层）所共享的文化。所有阶层共享的文化一般被称为"大众文化"（mass culture）。

原色（Primary colors） 参见 colors, primary。

原始主义（Primitivism） 在艺术领域，指一种将艺术带回其源头的潮流。原始主义源自一种回到起点重新出发、忘掉此前艺术史的冲动，试图借此重新接触那些理解、创作艺术的基本方式。

侧面像（Profile） 在肖像画中，指人物面部的侧面（区别于正面或者四分之三侧面）。

小天使（Putto，复数为 putti） 有或者没有翅膀的裸体男孩，表现异教神祇（例如爱神或丘比特）或天使。

浮雕（Relief） 雕塑中，指人或物较周围的平面凸出。浅浮雕指人物稍稍高于周围平面的雕塑（例如，25 美分硬币上的乔治·华盛顿的头像）。高浮雕中的人物比浅浮雕更为凸出。

前景反衬（Repoussoir） 风景画家使用的一种构图模式，用前景中的树或建筑等元素框出画面，以暗示后方风景的纵深感。

罗马大奖（Rome Prize） 巴黎的学院颁发的大奖，获奖者可以全额免费去罗马的法兰西学院学习三到五年。激烈的竞争包括三个环节：关于特定主题的油画习作、男性人体写生，以及历史画（所有学生都根据同一个题材进行创作）。在第三个环节中，最后的十位竞争者被分别封闭在小画室里 72 天以完成画作，其间不能借助模特、道具和素描稿。获胜者到罗马后要学习古代和文艺复兴时期大师的艺术作品，并要每年寄回**年度寄件作业**。返回巴黎时，获奖者实际上得到了事业成功的保证。

背面人物（Rückenfigur） 以背面出现在画中的人物。这类人物在卡斯帕尔·大卫·弗里德里希（1774—1840）的艺术中尤为常见。

石棺（Sarcophagus） 通常用石料制成的大型棺椁，在教堂或礼拜堂中置于高出地面的位置，而非埋在地下墓葬中。

讽刺作品（Satire） 以嘲弄和蔑视的态度表现人的愚蠢和丑恶的艺术或文学作品。根据讽刺的重点不同，讽刺作品可以是政治性的或者社会性的。在艺术领域，版画形式的讽刺作品尤为常见。

粪便作品（Scatology） 文学或艺术中，对肉体机能，尤其是排尿或者排便的描写和处理。

晕涂法（Sfumato） 来自意大利语 sfumare，意为烟雾。使用这种技法的绘画中，物象有着烟雾般模糊的、界线不甚清晰的轮廓。

静物画（Still life） 以一组自然或人造物体为表现对象的绘画。静物画有很多种类，包括花卉、食物静物画和虚空派（vanitas）静物画（后者用物品象征死亡）。

风格化（Stylized） 在艺术中，风格化指追随某种样式或风格的再现模式，而非对自然的模仿。

象征（Symbol） 用特定事物（往往是实体的）代表另一事物（往往是抽象的）。例如，面包和酒是耶稣的肉和血的象征，狗是忠诚的象征。

象征现实主义（Symbolic realism） 用于描述拉斐尔前派的艺术。拉斐尔前派认为，现实主义和象征主义是不可分割的，且作品的每一个细节都具有意义。

画面（Tableau） 法语中的绘画。在 19 世纪，tableau 意为一幅完成的用于展览的绘画，与指习作的 esquisse 不同。

真人布景（Tableaux vivants） 字面意义为"真人的绘画"。这是 19 世纪流行的一种室内游戏。人们分成小组，穿着特定的服装，摆出造型，将一幅现有的或想象的绘画作品表演出来。

质感（Tactile） 指艺术，特别是绘画中能用触觉感知的特质。质感既可以描述作品的物质表面，也可以描述艺术家在绘画中所表现的不同质地的表面，如绸缎、木料、银等。

蛋彩画（Tempera） 蛋彩是色料经过调和或借助某种粘合剂获得了一定浓稠度之后与水调和而得到的颜料。最常用的粘合剂是蛋黄，但也可采用树胶和蜡等媒介。蛋彩画是中世纪晚期和文艺复兴早期艺术家们常用的一种绘画形式。但 15 世纪逐渐被油画所取代。在 19 世纪，威廉·布莱克（1757—1827）等艺术家曾试图复兴蛋彩画技法。

色调画（Tonal painting） 色彩服从于色调的绘画。灰和棕色往往是色调画的主旋律。色调画更注重表现事物的明暗效果，而非再现它们的固有色。在 19 世纪，色调画的主要创作者是风景画家，如法国的卡米耶·柯罗（1796—1875），以及尼德兰的海牙画派的画家。

三联画（Triptych） 通常用合页连接起来的三块独立的画板所构成的绘画。尽管三联画是中世纪晚期宗教绘画常用的形式，但在 19 世纪末得到复兴。

开幕日（Varnishing day） 展览开幕的日子，画家在这一天给自己的作品最后罩上一层光漆。法语为 vernissage。

逼真（Verisimilitude） 用于形容似真的外观。

翻版（Version） 一幅画或一件雕塑的复制件或修改版，由艺术家自己制作。在 19 世纪，艺术家时常会画或者雕刻同一件作品的好几个翻版，以满足数位雇主的需求。有时候，艺术家在同一件作品的不同翻版中会寻求新的可能性，这些翻版会显得略有不同。

时代精神（Zeitgeist） 时代的精神。这个词源于德国历史哲学家格奥尔格·威廉·弗里德里希·黑格尔（1770—1831），他在《美学讲演录》（*Lectures on Aesthetics*）中指出，每一种艺术形式都是弥散在整个文化中的特定时代精神的表现。因此，不同风格的转化总是涉及文化各个层面的更大历史转变的症候。

参考资料

综述性文献

BLÜHM, ANDREAS, and LOUISE LIPPINCOTT. *Light: The Industrial Age, 1750—1900.* London: Thames and Hudson, 2001.

EISENMAN, STEPHEN. *Nineteenth-Century Art: A Critical History.* New York: Thames and Hudson, 1994.

EITNER, LORENZ. *An Outline of 19th-Century European Painting: From David to Cézanne.* 2 vols. New York: Harper & Row, 1987.

FRASCINA, FRANCIS, and CHARLES HARRISON, eds. *Modern Art and Modernism: A Critical Anthology.* New York: Harper & Row, 1982.

HAUSER, ARNOLD. *A Social History of Art.* Vols. 3 and 4. New York: Routledge, 1999.

JANSON, H. W. *19th-Century Sculpture.* New York: Harry N. Abrams, 1985.

ROSENBLUM, ROBERT, and H. W. JANSON. *Art of the Nineteenth Century: Painting and Sculpture.* London: Thames and Hudson, 1984.

SCHWARTZ, VANESSA R. and JEANNENE M. PRZYBLYSKI. *The Nineteenth-Century Visual Culture Reader.* London: Routledge, 2004.

TAYLOR, J. C. *Nineteenth-Century Theories of Art.* Berkeley, Los Angeles, and London: University of California Press, 1987.

TOMLINSON, JANIS. *Readings in Nineteenth-Century Art.* Upper Saddle River, New Jersey: Prentice Hall, 1996.

VAUCHAN, WILLIAM, ed. *Arts of the Nineteenth Century.* 2 vols. New York: Abrams, 1998—9.

YELDHAM, CHARLOTTE. *Women Artists in Nineteenth-Century France and England.* 2 vols. New York: Garland, 1984.

主要文献

HARRISON, CHARLES, PAUL WOOD, and JASON GAIGER, eds. *Art in Theory, 1815—1900: An Anthology of Changing Ideas.* Malden, Massachusetts: Blackwell, 1998.

Art in Theory, 1648—1815: An Anthology of Changing Ideas. Malden, Massachusetts: Blackwell, 2001.

HOLT, ELIZABETH GILMORE, ed. *From the Classicists to the Impressionists.* New Haven: Yale University Press, 1986.

导 言

BLANNING, T. C. W., ed. *The Nineteenth Century: Europe 1789—1914 [Short Oxford History of Europe].* New York: Oxford University Press, 2000.

CALINESCU, MATEI. *Five Faces of Modernity.* Durham: Duke University Press, 1987.

GAY, PETER. *The Bourgeois Experience: Victoria to Freud. 4 vols: Education of the Senses, The Tender Passion, The Cultivation of Hatred, The Naked Heart.* New York: Oxford University Press, 1984—95.

HOBSBAWM, ERIC J. *Birth of the Industrial Revolution.* Edited by Chris Wrigley. New York: New Press, 1999.

KOLCHIN, PETER. *Unfree Labor: American Slavery and Russian Serfdom.* Cambridge, Massachusetts: Belknap Press of Harvard University Press, 1987.

LOUBERE, LEO A. *Nineteenth-Century Europe: The Revolution of life.* Englewood Cliffs: Prentice Hall, 1993.

SCHAMA, SIMON. *Citizens: A Chronicle of the French Revolution.* New York: Knopf, 1989.

第一章

BAILEY, COLIN. *The Loves of the Gods: Mythological Painting from Watteau to David.* Exhibition catalog. New York: Rizzoli, 1992.

BARKER-BENFIELD, G. J. *The Culture of Sensibility: Sex and Society in Eighteenth-Century Britain.* Chicago and London: University of Chicago Press, 1992.

BOIME, ALBERT. *Art in the Age of Revolution, 1750—1800.* Chicago and London: University of Chicago Press, 1987.

BRAHAM, ALLEN. *The Architecture of the French Enlightenment.* Berkeley: University of California Press, 1980.

BRYSON, NORMAN. *Word and Image: French Painting of the "Ancien Régime."* Cambridge, Massachusetts: Harvard University Press, 1981.

CONISBEE, PHILIP. *Painting in Eighteenth-Century France.* Oxford, 1981. Ithaca, NY: Cornell University Press. 1981.

CRASKE, MATTHEW. *Art in Europe, 1700—1830.* New York: Oxford University Press, 1997.

CROOK, J. MORDAUNT. *The Greek Revival: Neo-classical Attitudes in British Architecture, 1760—1870.* 1972. Rev. ed., London: John Murray, 1995.

CROW, THOMAS. *Painters and Public Life in Eighteenth-Century Paris.* New Haven: Yale University Press, 1985.

FRIED, MICHAEL. *Absorption and Theatricality: Painting and the Beholder in the Age of Diderot.* Berkeley: University of California Press, 1980.

GAY, PETER. *The Enlightenment: An Interpretation.* 2 vols. New York: Knopf, 1966—9.

Age of Enlightenment: A Comprehensive Anthology. New York: Simon & Schuster, 1973.

McClellan, Andrew. *Inventing the Louvre: Art, Politics, and the Origins of the Modern Museum in Eighteenth-Century Paris.* Berkeley, London, and Los Angeles: University of California Press, 1994.

Micale, Mark S., and Robert L. Dietle. *Enlightenment, Passion, Modernity: Historical Essays in European Thought and Culture.* Stanford, California: Stanford University Press, 2000.

Perry, Gillian, and Colin Cunningham, eds. *Academies, Museums and Canons of Art.* New Haven: Yale University Press, 1999.

Porter, Roy, and MikuláS Teich, eds. *The Enlightenment in National Context.* New York: Cambridge University Press, 1981.

Solkin, David H. *Painting for Money: The Visual Arts and the Public Sphere in Eighteenth Century England.* New Haven: Yale University Press, 1993.

Wakefield, David. *French Eighteenth-Century Painting.* London: Gordon Fraser, 1984.

Watkin, David, and Tilman Mellinchoff. *German Architects and the Classical Ideal, 1740—1840.* Cambridge: MIT Press, 1987.

Woloch, Isser. *Eighteenth Century Europe: Tradition and Progress, 1715—1789.* New York: Norton, 1982.

主要文献

Diderot, Denis. *Salons (1759—81).* Edited by Jean Adhémar and Jean Seznec. 4 vols. Oxford: Clarendon Press, 1957—67. Rev. ed. 1983. *Selected Writings on Art and Literature.* Translated and introduction by Geoffrey Bremmer. London: Penguin, 1994.

Eitner, Lorenz. *Neoclassicism and Romanticism 1750—1850*, vol. 1: *Enlightenment and Revolution.* Englewood Cliffs: Prentice Hall, 1970.

Goodman, J., and Thomas Crow, eds. *Diderot on Art.* 2 vols. New Haven: Yale University Press, 1995.

Reynolds, Sir Joshua. *Discourses on Art.* London, 1778. Edited by Pat Rogers, New York: Penguin, 1992. Edited by Robert Wark, New Haven: Yale University Press, 1997.

专论与图录

布歇（Boucher）：

Brunel, Georges. *François Boucher* London: Trefoil Books, 1986.

夏尔丹（Chardin）：

Conisbee, Philip. *Chardin.* Lewisburg, Pennsylvania: Bucknell University Press, 1985.

Rosenberg, Pierre. *Chardin.* Exhibition catalog. New Haven: Yale University Press, 2000.

法尔科内（Falconet）：

Levitine, George. *The Sculpture of Falconet.* Greenwich, Connecticut: New York Graphic Society, 1972.

弗拉戈纳尔（Fragonard）：

Cuzin, Jean-Pierre. *Jean-Honoré Fragonard: Life and Work.* New York: Abrams, 1988.

Sheriff, Mary D. *Fragonard: Art and Eroticism.* Chicago: University of Chicago Press, 1990.

庚斯博罗（Gainsborough）：

Bermincham, Ann. *Landscape and Ideology: The English Rustic Tradition, 1740—1860.* Berkeley, Los Angeles, and London: University of California Press, 1986.

Hayes, John T. *The Landscape Paintings of Thomas Gainsborough.* 2 vols. Ithaca, New York: Cornell University Press, 1982.

格勒兹（Greuze）：

Barker, Emma. *Greuze and the Painting of Sentiment.* Cambridge and New York: Cambridge University Press, 2005.

Brookner, Anita. *Greuze: The Rise and Fall of an Eighteenth-Century Phenomenon.* Greenwich, Connecticut: New York Graphic Society, 1972.

Munhall, Edgar. *Jean-Baptiste Greuze, 1725—1805.* Exhibition catalog. Hartford: Wadsworth Atheneum, 1976.

荷加斯（Hogarth）：

Bindman, David, and Scott Wilcox, eds. *" Among the Whores and Thieves": William Hogarth and The Beggar's Opera.* Exhibition catalog. New Haven: Yale Center for British Art, The Lewis Walpole Library, 1997.

Einberg, Elizabeth. *Manners and Morals: Hogarth and British Painting, 1700—1760.* Exhibition catalog. London: Tate Gallery, 1987.

Paulson, Ronald. *Hogarth.* 3 vols. New Brunswick and Cambridge: Rutgers University Press, 1991—3.

乌东（Houdon）：

Arnason, H. Harvard. *The Sculptures of Houdon.* New York: Oxford University Press, 1975.

Poulet, Anne L. *Jean-Antoine Houdon: Sculptor of the Enlightenment.* Exhibition catalog. Chicago: University of Chicago Press, 2003.

康坦·德·拉图尔（Quentin de la Tour）：

Bury, Adrian. *Maurice Quentin de la Tour: The Greatest Pastel Portraitist.* London: Skilton, 1971.

雷诺兹（Reynolds）：

Pestle, Martin. *Sir Joshua Reynolds: The Subject Pictures.* New York: Cambridge University Press, 1995.

Waterhoel, Ellis K. *Reynolds.* London: Phaidon, 1973.

Wendorf, Richard. *Sir Joshua Reynolds: The Painter in Society.* Cambridge, Massachusetts: Harvard University Press, 1996.

圣多班（Saint-Aubin）：

Prints and Drawings by Gabriel de Saint-Aubin, 1724—1780. Exhibition catalog. Middletown, Connecticut: Davison Art Center, Wesleyan University, 1975.

提埃坡罗（Tiepolo）：

Alpers, Svetlana and Michael Baxandall. *Tiepolo and the Pictorial Intelligence.* New Haven: Yale University Press, 1994.

Levey, Michael. *Giambattista Tiepolo: His Life and Art.* New Haven: Yale University Press, 1986.

CHRISTIANSEN, KEITH. *Giambattista Tiepolo.* Exhibition catalog. New York: Metropolitan Museum of Art, 1996.

MORASSI, ANTONIO. *A Complete Catalog of the Paintings of G. B. Tiepolo.* London: Phaidon, 1962.

齐默尔曼（**Zimmermann**）：

HITCHCOCK, HENRY RUSSELL. *The German Rococo: The Zimmermann Brothers.* Baltimore: Penguin, 1968.

影视资料

"An Age of Reason, an Age of Passion." *Art of the Western World.* Videocassette. Santa Barbara, California: Intellimation, 1989 (30 分钟).

Classical Sculpture and the Enlightenment. Dir. Robert Philip. Videocassette. Ho-Ho-Kus, New Jersey: The Roland Collection, 1995 (25 分钟).

Dangerous Liaisons. Dir. Stephen Frears. Perf. Glenn Close, John Malkovich, Michelle Pfeiffer, Uma Thurman. Videocassette. Burbank, California: Warner Home Video, 1988 (119 分钟). 基于肖戴洛·德·拉克洛（Choderlos de Laclos）的小说《危险关系》(*Dangerous Liaisons*, 1782)。

Hogarth's Marriage-á-la-Mode. Narrated by Alan Bennett. Videocassette. Chicago: Home Vision, 1997 (40 分钟).

Hogarth's Progress. Videocassette. Chicago: Home Vision, 1997 (50 分钟).

Valmont. Dir. Milos Forman. Perf. Annette Bening, Colin Firth, Meg Tilly. Videocassette. New York: Orion Home Video. 1989 (130 分钟). 基于肖戴洛·德·拉克洛的小说《危险关系》(1782)。

引文出处

第 14 页：杜波斯（Dubos）的引文引自他的 *Réflexions critiques sur la poésie et sur la peinture*。此书首版于 1719 年，并多次再版；译为英语、德语等数种语言。

第 23 页：拉·封特（La Font）的公开信为 *Lettre de l'auteur des Réflexions sur la peinture...* (Paris, 1747)。

第 24 页：狄德罗的引文引自 Diderot 1983，*passim*。

第 26 页：雷诺兹的引文参见 Reynolds 1992, p.112。

第二章

综述性文献

The Age of Neoclassicism. Exhibition catalog. London: Royal Academy and Victoria and Albert Museum, 1972.

ANTAL, FREDERICK. *Neoclassicism and Romanticism.* New York: Basic Books, 1966.

BURGESS, ANTHONY, and FRANCIS HASKELL. *The Age of the Grand Tour* New York: Crown, 1967.

CONNELLY, FRANCES S. *The Sleep of Reason: Primitivism in Modern Art and Aesthetics, 1725—1907.* University Park, PA: Penn State University Press, 1995.

CROOK, J. MORDAUNT. *The Greek Revival: Neo-classical Attitudes in British Architecture, 1760—1870.* London: John Murray, 1995.

HASKELL, FRANCIS, and NICHOLAS PENNY. *Taste and the Antique: The Lure of Classical Sculpture, 1500—1900.* New Haven: Yale University Press, 1981.

HONOUR, HUGH. *Neo-Classicism.* New York: Penguin, 1968.

IRWIN, DAVID. *English Neoclassical Art: Studies in Inspiration and Taste.* London: Faber and Faber, 1966. *Neoclassicism.* London: Phaidon, 1997.

LEITH, JAMES A. *The Idea of Art as Propaganda in France, 1750—1799: A Study in the History of Ideas.* Toronto: Toronto University Press, 1965.

MIDDLETON, ROBIN, and DAVID WATKIN. *Neo-classical and 19th-Century Architecture.* New York: Abrams, 1980.

POTTS, ALEX, *Flesh and the Ideal. Winckelmann and the Origins of Art History.* New Haven: Yale University Press, 1994.

PRAZ, MARIO. *On Neoclassicism.* Translated by Angus Davidson. Evanston: Northwestern University Press, 1969.

ROSENBERG, PIERRE. *The Age of Louis XV: French Painting, 1740—1774.* Exhibition catalog. Toledo: Toledo Museum of Art, 1975.

ROSENBLUM, ROBERT. *Transformations in Late Eighteenth-Century Art.* Princeton: Princeton University Press, 1967.

STILLMAN, DAMIE. *English Neo-classical Architecture.* 2 vols. New York: Sotheby's, 1988.

主要文献

EITNER, LORENZ. *Neoclassicism and Romanticism, 1750—1850,* vol. 1: *Enlightenment and Revolution.* Englewood Cliffs: Prentice Hall, 1970.

HOLT, ELIZABETH GILMORE, ed. *The Triumph of Art for the Public: The Emerging Role of Exhibitions and Critics.* Washington: Decatur House Press, 1980.

HUGUES D'HANCARVILLE, PIERRE-FRANCOIS, *The Complete Collection of Anticjuities from the Cabinet of Sir William Hamilton.* Ed. Sebastian Schutze and Madelaine Gisler-Huwiler. Cologne: Taschen Verlag, 2004.

KANT, IMMANUEL. *Observations on the Feeling of the Beautiful and Sublime.* Translated by John T. Goldthwait. Berkeley: University of California Press, 1960.

WINCKELMANN, JOHANN JOACHIM. *Writings on Art.* Edited by David Irwin. London: Phaidon, 1972. *Reflections on the Imitation of Greek Works in Painting and Sculpture.* Translated and edited by Elfriede Heyer and Roger C. Norton. La Salle, IL: Open Court, c. 1987.

专论与图录

亚当（**Adam**）：

BRYANT, J. *Robert Adam 1728—92: Architect of Genius.* London: English Heritage in association with the National Library of Scotland, 1992.

KING, DAVID N. *The Complete Works of Robert and James Adam.* Oxford: Butterworth Architecture, 1991.

PARISSIEN, STEVEN. *Adam Style.* London: Phaidon, 1992.

巴托尼（**Batoni**）：

CLARK, ANTHONY M. *Pompeo Batoni: A Complete Catalog of his Works with an Introductory Text.* Edited by E. P. Bowron. New York: New York University Press, 1985.

卡诺瓦（**Canova**）：

JOHNS, CHRISTOPHER M. S. *Antonio Canova and the Politics of Patronage in Revolutionary and Napoleonic Europe.* Berkeley: University of California Press, 1998.

LIGHT, FRED. *Canova.* New York: Abbeville Press, 1983.

PAVANELLO, GIUSEPPE, and GIANDOMENICO ROMANELLI, eds. *Canova.* Exhibition catalog. Translated by David Bryant et al. New York: Rizzoli, 1992.

大卫（**David**）：

BROOKNER, ANITA. *Jacques-Louis David.* London: Thames and Hudson, 1980.

JOHNSON, DOROTHY. *Jacques-Louis David: Art in Metamorphosis.* Princeton: Princeton University Press, 1993.

MONNERET, SOPHIE. *David and Neo-Classicism.* Translated by Chris Miller and Robert Snowdon. Paris: Terrail, 1999.

弗拉克斯曼（**Flaxman**）：

BINDMAN, DAVID. *John Flaxman.* London: Thames and Hudson, 1979.

IRWIN, DAVID G. *John Flaxman, 1755—1826; Sculptor, Illustrator, Designer.* New York: Rizzoli, and London: Christie's, 1979.

SYMMONS, SARAH. *Flaxman and Europe: The Outline Illustrations and their Influence.* New York: Garland, 1984.

考夫曼（**Kauffman**）：

HARTCUP, ADELINE. *Angelica: The Portrait of an Eighteenth-Century Artist.* London: W. Heinemann, 1954.

MANNERS, LADY VICTORIA, and G. C. WILLIAMSON. *Angelica Kauffmann, RA: Her Life and Works.* 1924. New York: Hacker Art Books, 1976.

ROWORTH, WENDY WASSYNG, ed. *Angelica Kauffman: A Continental Artist in Georgian England.* Exhibition catalog. Seattle: University of Washington Press, 1992.

门斯（**Mengs**）：

PELZEL, THOMAS O. *Anton Raphael Mengs and Neoclassicism: His Art, his Influence and his Reputation.* Dissertation. Princeton University, 1968. Ann Arbor: UMI, 1981.

ROETTGEN, STEFFI; *Anton Raphael Mengs 1728—1779 and his Britiih Patrons.* London: Zwemmer, 1993.

皮拉内西（**Piranesi**）：

WILTON-ELY, JOHN. *Piranesi as Architect and Designer.* New Haven: Yale University Press, 1993.

斯图亚特与里维特（**Stuart and Revett**）：

SYKES, CHRISTOPHER SIMON. *Private Palaces: Life in the Great London Houses.* London: Chatto and Windus, 1985.

WATKIN, DAVID. *Athenian Stuart, Pioneer of the Greek Revival.* Boston and London: Allen and Unwin, 1982.

威斯特（**West**）：

ERFFA, HELMUT VON, and ALLEN STALEY. *The Paintings of Benjamin West.* New Haven: Yale University Press, 1986.

STALEY, ALLEN. *Benjamin West: American Painter at the English Court.* Exhibition catalog. Baltimore: Baltimore Museum of Art, 1989.

德比的奈特（**Wright of Derby**）：

DANIELS, STEPHEN. *Joseph Wright.* London: Tate Gallery, 1999.

EGERTON, JUDY. *Wright of Derby.* Exhibition catalog. London: Tate Gallery, 1990.

影视资料

Neoclassicism and Romanticism and Realism. Videocassette. Glenview, Illinois: Crystal Productions, 1987（44 分钟）。

引文出处

第 32 页：温克尔曼（Winckelmann）的引文引自 Winckelmann 1987，*passim*。

第 32 页：门斯（Mengs）的引文引自他的 *Gedanken über die Schönheit und üher den Geschmack in der Malerei* (1762；英文版 Honour 1968，105)。

第 32 页：雷诺兹（Reynolds）的引文参见 Reynolds 1992，107。

第 34 页：汉密尔顿（Hamilton）的图录为 *The Collection of Etruscan, Greek and Roman Antiquities from the Cabinet of the Honble Wm Hamilton* (4 vols., 1766—77) 和 *Collection of Engravings from Ancient Vases Mostly of Pure Greek Workmanship Discovered in Sepulchres in the Kingdom of the Two Sicilies* (3 vols., Naples, 1791—95)。

第 36 页：温克尔曼对《眺望楼的阿波罗》（*Apollo Belvedere*）的著名描述的英文译文引自 Eitner 1970，18—19。

第 41 页：对维安（Vien）的《卖丘比特的人》（*The Seller of Cupids*）的正面评论转引自一本作者不详的出版物 *Description des Tableaux exposés au Sallon* [sic] *du Louvre*（Paris 1763，58—59；英文版 Rosenblum 1967，5）。狄德罗对维安画作的批评引自 *Diderot Salons*（Jean Seznec and Jean Adhemar，eds. Oxford：Oxford University Press，1957），vol. 1，210，本书作者译为英文。

第 43 页：对考夫曼（Kauffman）的艺术的评语出自一篇评论，载于 *London Chronicle*（1777），转引自 Roworth 1992，86。

第 44 页：大卫关于古物的声明转引自 Antoine Schnapper，*Jacques-Louis David, 1748—1825*（Paris：Réunion des musées nationaux，1989），41，本书作者译为英文。

第 45 页：蒂施拜因（Tischbein）对大卫（David）《贺拉斯兄弟的宣誓》（*Oath of the Horatii*）的评论的英文翻译转引自 Holt 1980，16—24。

第 49 页：出自狄德罗 *De la poésie dramatique* 的引文的英文翻译转引自 Brookner 1980，84。

第三章

综述性文献

ALDRICH, MEGAN. *Gothic Revival*. London: Phaidon, 1994.
CLARK, KENNETH. *The Gothic Revival: An Essay in the History of Taste*. 3rd ed. London: John Murray, 1995.
DAVIS, TERENCE. *The Gothick Taste*. Rutherford, New Jersey: Fairleigh Dickinson University Press, 1975.
FRIEDMAN, WINIFRED H. *Boydell's Shakespeare Gallery*. New York: Garland, 1976.
KLINCENDER, FRANCIS D. *Art and Industrial Revolution*. London: N. Carrington, 1947 (reprint published by Academy Chicago Publishers, April, 1981).
MACAULAY, JAMES. *The Gothic Revival, 1745—1845*. Glasgow: Blackie, 1975.
McCARTHY, M. *The Origins of the Gothic Revival*. New Haven: Yale University Press, 1987.
POINTON, MARCIA. *Strategies for Showing: Women, Possession and Representation in English Visual Culture 1665—1800*. New York: Oxford University Press, 1997.

主要文献

BUKE, WILLIAM. *The Complete Writings of William Blake*. Edited by Geoffrey Keynes. New York: Random House, 1957.
 The Letters of William Blake. Edited by Geoffrey Keynes. 3rd ed. Oxford: Clarendon Press, 1980.
 The Complete Poetry and Prose of William Blake. Edited by David V. Erdman. 2nd ed. Berkeley: University of California Press, 1982.
 Blake's Illuminated Books. 6 vols. London: Tate Gallery, William Blake Trust; Princeton: Princeton University Press, 1991—5.
BURKE, EDMOND. *A Philosophical Enquiry into the Origin of our Ideas of the Sublime and Beautiful*. Edited by Adam Philips. Oxford and New York: Oxford University Press, 1990.
EASTLAKE, CHARLES L. *A History of the Gothic Revival*. 1872. Edited by J. Mordaunt Crook, New York: Humanities Press, 1970.
McPHERSON, JAMES. *Ossian's Fingal*. 1792. New York: Woodstock Books, 1996.
SHELLEY, MARY WOLLSTONECRAFT. *Frankenstein*. Boston: Bedford and St Martin: 2000.
WALPOLE, HORACE. *The Yale Edition of Horace Walpole's Correspondence*. Edited by W. S. Lewis. 48 vols. New Haven: Yale University Press, 1937—83.
 The Castle of Otranto: A Gothic Story. Edited by W. S. Lewis. New York: Oxford University Press, 1996.

专论与图录

巴里（**Barry**）：
PRESSLY, WILLIAM L. *The Life and Art of James Barry*. New Haven: Yale University Press, 1981.
 James Barry: The Artist as Hero. Exhibition catalog. London: Tate Gallery, 1983.

贝克福德（**Beckford**）：
OSTERGARD, DEREK E. *William Beckford, 1760—1844: An Eye for the Magnificent*. New Haven: Yale University Press, 2001.

布莱克（**Blake**）：
BINDMAN, DAVID. *Blake as an Artist*. New York: E. P Dutton, 1977.
DAMON, SAMUEL FORSTER. *A Blake Dictionary: The Ideas and Symbols of William Blake*. Providence, RI: Brown University Press, 1988.
ERDMAN, DAVID V., ed. *The Illuminated Blake: William Blake's Complete Illuminated Works with a Plate-by-Plate Commentary*. New York: Dover, 1992.
HAMLYN, ROBIN, and MICHAEL PHILUPS. *William Blake*. Exhibition catalog. New York: Metropolitan Museum of Art, 2001.
MITCHELL, W. J. T. *Blake's Composite Art*. Princeton: Princeton University Press, 1978.
VAUGHAN, WILUAM. *William Blake*. Princeton: Princeton University Press, 1999.

科普利（**Copley**）：
FLEXNER, JAMES THOMAS. *John Singleton Copley*. New York: Fordham University Press, 1993.
NEFF, EMILY BALLEW. *John Singleton Copley in England*. Exhibition catalog. Houston: Museum of Fine Arts, 1995.

弗塞利（**Fuseli**）：
MYRONE, PARTIN. *Henry Fuseli*. Princeton: Princeton University Press, 2001.
TOMORY, PETER. *The Life and Art of Henry Fuseli*. New York: Praeger, 1972.

劳伦斯（**Lawrence**）：
GARLICK, KENNETH. *Sir Thomas Lawrence: A Complete Catalog of the Oil Paintings*. Oxford: Phaidon, 1989.

沃波尔（**Walpole**）：
FOTHERGILL, BRIAN. *The Strawberry Hill Set: Horace Walpole and his Circle*. Boston: Faber and Faber, 1983.
SABOR, PETER. *Horace Walpole: A Reference Guide*. Boston: G. K. Hall, 1984.

影视资料

Frankenstein. Dir. James Whale. Perf. Boris Karloff, Colin Clive. Videocassette. Universal City, California: MCA Home Video. 1991（70 分钟）。1931 年的胶片整理后重新发行。
Frankenstein. Dir. David Wickes. Perf. Randy Quaid, Patrick Bergin. Videocassette. Atlanta, Georgia: Turner Home Entertainment. 1993（117 分钟）。基于玛丽·雪莱 (Mary Shelley) 的小说《弗兰肯斯坦》(*Frankenstein*, 1818)。
William Blake. Videocassette. Botsford, Connecticut: Filmic Archives. 1998（30 分钟）。

引文出处

第 62 页：柏克（Burke）关于崇高的论述引自 Burke 1990, 36, 71, 83。
第 67 页：雷诺兹的引文引自他的 Sixth Discourse (Reynolds 1992,

168）。

第 67 页：威斯特（West）的《灰色马上的死亡》（*Death on the Pale Horse*）所依据的《圣经》文字引自 Revelation 6：8。

第 72—76 页：布莱克（Blake）图录中的文字引自 Blake 1957，565。

第 78 页：乔治三世（George III）对威斯特《沃尔夫将军之死》（*Death of General Wolfe*）的批评和艺术家的自我辩护都转引自 Erffa and Staley 1986，213。

第四章

综述性文献

Boime, Albert. *Art in an Age of Revolution, 1750—1800.* Chicago: University of Chicago Press, 1987.

Crow, Thomas. *Emulation: Making Artists for Revolutionary France.* New Haven: Yale University Press, 1995.

French Caricature and the French Revolution. Exhibition catalog. Chicago: Chicago University Press, 1988.

Friedländer, Walter. *David to Delacroix.* Translated by Robert Goldwater. Cambridge: Harvard University Press, 1966.

Gamboni, Dario. *The Destruction of Art: Iconoclasm and Vandalism since the French Revolution.* London: Reaktion, 1997.

Leith, James, and Andrea Joyce. *Face à Face: French and English Caricatures of the French Revolution and its Aftermath.* Exhibition catalog. Toronto: Art Gallery of Ontario, 1989.

Ozouf, Mona. *Festivals and the French Revolution.* Translated by Alan Sheridan. Cambridge, Massachusetts: Harvard University Press, 1988.

Roberts, Warren. *Jacques-Louis David and Jean-Louis Prieur, Revolutionary Artists: The Public, the Populace and Images of the French Revolution.* Albany: State University of New York Press, 2000.

Warner, Marina. *Monuments and Maidens: The Allegory of the Female Form.* New York: Atheneum, 1985.

主要文献

Berkin, Carol R., and Clara M. Lovett, eds. *Women, War and Revolution.* New York: Holmes & Meier, 1980.

Vicee-Lebrun, Elisabeth. *Memoirs of Elisabeth Vigée-Le Brun.* Translated by Lionel Strachey. New York: George Braziller, 1989.

专论与图录

大卫（David）：

Herbert, Robert. *David, Voltaire, Brutus and the French Revolution: An Essay in Art and Politics.* New York: Viking Press, 1972.

Lajer-Burcharth, Ewa. *Necklines: The Art of Jacques-Louis David after the Terror* New Haven: Yale University Press, 1999.

Monneret, Sophie. *David and Neo-classicism.* Translated by Chris Miller and Peter Snowden. Paris: Terrail, 1999.

Roberts, Warren E. *Jacques-Louis David: Revolutionary Artist: Art, Politics and the French Revolution.* Chapel Hill: University of North Carolina Press, 1989.

Vaughan, William, and Helen Weston, eds. *Jacques-Louis David's Marat.* New York: Cambridge University Press, 2000.

普鲁东（Prud'hon）：

Elderfield, John. *The Language of the Body: Drawings by Pierre Paul Prud'hon.* New York: Harry Abrams, 1996.

Laveissiere, Sylvain. *Pierre Paul Prud'hon.* Exhibition catalog. New York: Metropolitan Museum of Art, 1998.

夸特梅尔·德·昆西（Quatremère de Quincy）：

Lavin, Sylvia. *Quatremère de Quincy and the Invention of a Modern Language of Architecture.* Cambridge: MIT Press, 1992.

罗伯特（Robert）：

Carlson, Victor. *Hubert Robert. Drawings and Watercolours.* Exhibition catalog. Washington, DC: National Gallery of Art, 1978.

Radisich, Paula Rea. *Hubert Robert: Painted Spaces of the Enlightenment.* New York: Cambridge University Press, 1998.

维热–勒布伦（Vigée-Lebrun）：

Baillio, Joseph. *Elisabeth Louise Vigée-Le Brun, 1755—1842.* Exhibition catalog. Fort Worth: Kimbell Art Museum, 1982.

Sheriff, Mary D. *The Exceptional Woman: Elisabeth Vigée-Lebrun and the Culture Politics of Art.* Chicago: Chicago University Press, 1996.

影视资料

Danton. Dir. Andrzej Wajda. Perf. Gerard Depardieu. Videocassette. Culver City, California: Columbia Tristar Home Video. 1982.（法语配英文字幕，138 分钟）. 主题：乔治–雅克·丹东（Georges-Jacques Danton，1759—1794），马克西米连·罗伯斯庇尔（Maximilien Robespierre，1758—1794），"恐怖统治"。

Jefferson in Paris. Dir. James Ivory. Perf. Nick Nolte, Greta Scacchi, Thandie Newton, Gwyneth Paltrow. Videocassette. Buena Vista Home Entertainment, 1995 (139 分钟). 剧情片 / 浪漫爱情片，关于法国大革命前夜杰斐逊（Jefferson）作为大使在法国的经历，涉及他与艺术家玛丽亚·科斯韦（Maria Cosway）的友谊，以及他与自己 15 岁的奴隶萨利·赫明斯（Sally Hemings）之间的关系。

"The French Revolution: Impacts and Sources." *An Introduction to the Humanities.* Videocassette. Ho-Ho-Kus, NJ: The Roland Collection (24 分钟).

"The Passing Show: Jacques-Louis David." *Portrait of an Artist.* Dir. Leslie Megahey. Videocassette. Chicago: Home Vision, 1986 (50 分钟).

引文出处

第 86 页：柏克（Burke）的引文引自 Edmund Burke, *Reflections on the Revolution in France.* Edited by J. C. D. Clark (Stanford：Stanford University Press，2001）。

第 88 页：普鲁塔克（Plutarch）的引文参见 *Plutarch's Lives,* translated by Bernadotte Perrin (Cambridge：Harvard University

Press, 1914), vol. 1, 515 ("Life of Publicola")。
第 89 页：1791 年对大卫《布鲁图斯》(Brutus) 的评论参见 Herbert 1972, 129—30。
第 91 页：大卫关于马拉 (Marat) 的回忆转引自 Monneret 1999, 111。

第五章

综述性文献

The Age of Neoclassicism. Exhibition catalog. London: Royal Academy and Victoria and Albert Museum, 1972.

Boime, Albert. *Art in the Age of Bonapartism, 1800—1815.* Chicago: Chicago University Press, 1990.

French Painting, 1778—1830: The Age of Revolution. Exhibition catalog. New York: Metropolitan Museum of Art, 1974.

Hargrove, June. *The Statues of Paris: An open Air Pantheon.* New York: Rizzoli, 1989.

Levitine, George. *The Dawn of Bohemianism: The Barbu Rebellion and Primitivism in Neoclassical France.* University Park, Pennsylvania: Pennsylvania State University Press, 1978.

Porterfield, Todd. *The Allure of Empire: Art in the Service of French Imperialism, 1798—1836.* Princeton: Princeton University Press, 1998.

Prendergast, Christopher. *Napoleon and History Painting.* New York: Oxford University Press, 1997.

Tscherny, Nadia, and Guy Stair Sainty. *Romance and Chivalry: History and Literature Reflected in Nineteenth-Century French Painting.* New York: Stair Sainty Mattiesen, 1996.

Wilson-Smith, Timothy. *Napoleon and his Artists.* London: Constable, 1996.

主要文献

Meneval, Baron Claude-François, Proctor Jones, and Charles-Otto Zieseniss. *Napoleon: An Intimate Account of the Years of Supremacy, 1800—1814.* New York: Random House, 1992.

专论与图录

大卫 (David) 晚期作品：

Bordes, Philippe. *Jacques-Louis David: Empire to Exile.* Exhibition catalog. Williamstown: Clark Art Institute, 2005.

吉罗代 (Girodet)：

Levitine, George. *Girodet-Trioson: An Iconographical Study.* New York: Garland, 1978.

格罗 (Gros)：

Baron Antoine-Jean Gros, 1771—1835: Painter of Battles, the First Romantic Painter. Exhibition catalog. New York: Jacques Seligmann, 1955.

O'Brien, David. *After the Revolution: Antoine Gros, Painting and Propaganda under Napoleon Bonaparte.* University Park: Pennsylvania State University Press, 2004.

Prendergast, Christopher. *Napoleon and History Painting: Antoine-Jean Gros's La Bataille d'Eylau.* New York: Oxford University Press, 1997.

安格尔 (Ingres)：

Condon, Patricia, Marjorie B. Cohn, and Agnes Moncan. *In Pursuit of Perfection: The Art of J.-A.-D. Ingres.* Ed. by Debra Edelstein. Exhibition catalog. Louisville: J. B. Speed Museum, Bloomington: Indiana University Press, 1983.

Ockman, Carol. *Ingres' Eroticized Bodies: Retracing the Serpentine Line.* New Haven: Yale University Press, 1995.

Rosenblum, Robert. *Jean-August-Dominique Ingres.* 1967. New York: Harry N. Abrams, 1985.

Vicne, Georges. *Ingres.* Trans. by John Goodman. New York: Abbeville Press, 1995.

瓦朗谢讷 (Valenciennes)：

Radisich, Paula Rea. *Eighteenth-Century Landscape Theory and the Work of Pierre Henri de Valenciennes.* Dissertation. University of California Los Angeles, 1977. Ann Arbor: UMI, 1979.

影视资料

Desirée. Dir. Henry Koster. Perf. Marlon Brando, Merle Oberon, Jean Simmons. Videocassette. Beverly Hills, California: CBS/Fox Video Image Entertainment. 1954 (110 分钟)。关于拿破仑·波拿巴 (Napoleon Bonaparte) 的剧情片/浪漫爱情片。特别提到雅克-路易·大卫 (Jacques-Louis David) 的《拿破仑一世加冕大典》(Coronation of Napoleon)。

"Ingres: Slaves of Fashion." *Portrait of an Artist.* Videocassette. Chicago: Home Vision, 1982 (52 分钟)。

Napoléon. Dir. Abel Gance. Perf. Paul Amiot, Antonin Artaud. Videocassette. Universal City, California: MCA Home Video, 1981 (235 分钟)。1927 年一部生动默片的修复版。

Napoleon. Videocassette. Wynnewood, Pennsylvania: Library Video Co. 1997 (61 分钟)。

Portraits by Ingres. Videocassette. Chicago: Home Vision, 1999 (25 分钟)。

引文出处

第 108 页：拿破仑 (Napoleon) 对大卫 (David) 的指示转引自 Monneret 1999, 158。

第 120 页：吉罗代 (Girodet) 写给他的监护人伯努瓦-弗拉索瓦·特里奥森 (Benoît-François Trioson) 的信转引自 Crow 1995, 134。

第六章

综述性文献

Helston, Michael. *Painting in Spain during the Later 18th Century.* Exhibition catalog. London: National Gallery, 1989.

Kasl, Ronda, and Suzanne L. Stratton. *Painting in Spain in the Age of Enlightenment: Goya and his Contemporaries.* Exhibition catalog. Indianapolis: Indianapolis Museum of Art; New York: Spanish Institute, 1997.

Sanchez, Alfonso Perez, and Eleanor A. Sayre. *Goya and the Spirit of Enlightenment.* Exhibition catalog. Boston: Museum of Fine Arts, Boston: Little, Brown, 1989.

主要文献

Goya, Francisco. *Letters of love and Friendship in Translation.* Lewiston: Edwin Mellen Press, c. 1997.

专论与图录

戈雅（Goya）:

Gassier, Pierre. *The Life and Complete Work of Francisco Goya.* New York: Harrison House, 1981.

Hofmann, Werner. *Goya.* London: Thames and Hudson, 2003.

Hughes, Robert. *Goya.* New York: Knopf, 2003.

Light, Fred. *Goya.* New York: Abbeville, 2001.

Lopez-Rey, Jose. *Goya's Caprichos: Beauty, Reason and Caricature.* 2 vols. Princeton: Princeton University Press, 1953.

Tomlinson, Janis A. *Goya in the Twilight of Enlightenment.* New Haven: Yale University Press, 1992.

Francisco Goya y Lucientes. London: Phaidon, 1994.

影视资料

Etching. Dir. Gavin Nettleton. Videocassette. Ho-Ho-Kus, New Jersey: The Roland Collection, 1992 (40 分钟).

"Goya." *Museum Without Walls.* Videocassette. Greenwich, Connecticut: Arts America, 1970 (54 分钟).

"Goya." *Art Awareness Collection.* Videocassette. Long Beach, California: Pioneer Entertainment. 1975 (7 分钟).

Goya en su tiempo [Goya, His Life and Art]. Dir. Jesus Fernandez Santos. Videocassette. Princeton: Films for the Humanities, 1981. In English (45 分钟).

The Naked Maja. Dir Henry Kosten Perf. Ava Gardner, Anthony Franciosa. Videocassette. Santa Monica, California: MGM Home Entertainment, 1959 (111 分钟). 关于弗朗西斯科·戈雅 (Francisco Goya) 与西班牙公爵夫人的浪漫爱情片。

"Romantics and Realists: Goya." *The Great Artists.* Videocassette. West Long Branch, New Jersey: Kultur Films, 2000 (50 分钟).

引文出处

第 141－142 页：戈雅 (Goya) 关于《狂想曲》(*Los Caprichos*) 的广告的英文翻译转引自 Lopez-Rey 1953，78－79。

第七章

Andrews, Keith. *The Nazarenes: A Brotherhood of German Painters in Rome.* Oxford: Oxford University Press, 1964. New York: Hacker Art Books, 1988.

Blqhm, Andreas, ed. *Philipp Otto Runge, Caspar David Friedrich: The Passage of Time.* Translated by Rachel Esner. Amsterdam: Van Gogh Museum; Zwolle: Uitgeverij Waanders bv, 1996.

Brown, David Blayney. *Romanticism.* London: Phaidon, 2001.

German Masters of the Nineteenth Century: Paintings and Drawings from the Federal Republic of Germany. New York: Metropolitan Museum of Art, 1981.

Hartley, Keith, et al, eds. *The Romantic Spirit in German Art, 1790－1890.* Exhibition catalog. London: Thames and Hudson, 1994.

Mitchell, Timothy. *Philipp Otto Runge and Caspar David Friedrich: A Comparison of their Art and Theory.* Bloomington: Indiana University Press, 1977.

Art and Science in German landscape Painting, 1770－1840. New York: Oxford University Press, 1993.

Rosenblum, Robert. *Modern Painting and the Northern Romantic Tradition.* New York: Harper & Row, 1975.

The Romantic Child: From Runge to Sendak. New York: Thames and Hudson, 1988.

Vaughan, William. *German Romantic Painting.* New Haven: Yale University Press, 1980.

主要文献

Goethe, Johann Wolfgang von. *Goethe on Art.* Edited and translated by John Gage. London: Scolar Press, 1980.

Schiff, Gert, ed. *German Essays on Art History.* New York: Continuum Publishing, 1988. [See essays by Schlegel, Goethe, Wackenroder.]

Wagkenroder, Wilhelm Heinrich, and Ludwig Tiegk. *Confessions and Phantasies.* Translations by Mary Hurst Schubert of *Herzensergiessungen eines kuntsliebenden Klosterhruders* and *Phantasien über die Kunst, für Freunde der Kunst.* University Park: Pennsylvania University Press, 1971.

专论与图录

弗里德里希（Friedrich）:

Borsgh-Supan, Helmut. *Caspar David Friedrich.* Translated by Sarah Twohig. New York: George Braziller, 1974.

Koerner, Joseph Leo. *Caspar David Friedrich and the Subject of Landscape.* New Haven: Yale University Press, 1990.

Schmied, Wieland. *Caspar David Friedrich.* New York: Harry N. Abrams, 1995.

龙格（Runge）:

Bisanz, Rudolf M. *German Romanticism and Philipp Otto Runge: A Study in Nineteenth-Century Art Theory and Iconography.* Dekalb: Northern Illinois University Press, 1970.

影视资料

Caspar David Friedrich. Presented by William Vaughan. Videocassette. Ho-Ho-Kus, New Jersey: The Roland Collection, 1992 (25 分钟).

Caspar David Friedrich: Landscape as Language. Dir. Walter Koch. Videocassette. Ho-Ho-Kus, New Jersey: The Roland Collection, 1977 (18 分钟).

"Romantics and Realists: Friedrich." *The Great Artists.* Videocassette. West Long Branch, New Jersey: Kultur Films, 2000 (50 分钟).

引文出处

第 153 页：施莱格尔（Schlegel）对浪漫主义诗歌的定义见他和哥哥 August Wilhelm 在 1798 年共同创办的文学期刊 *Athenäum* 创刊号上的一系列警句。英文翻译引自 Kuno Francke, ed. *The German Classics* (New York：German Publication Society，1913), vol. 4, 177—78。

第 153 页：瓦肯罗德尔（Wackenroder）的引文引自 Wackenroder 1971, 108。

第 154 页：奥维尔贝克（Overbeck）的信的英文翻译转引自 *German Masters of the Nineteenth Century*, 1981, 176。

第 153、154 页：普福尔（Pforr）对 16 世纪德国艺术的概括转引自 Vaughan 1980, 170。

第 160 页：博姆（Böhme）的引文引自 Jacob Böhme, *The Way to Christ,* translated by Peter Erb (New York, Ramsey, and Toronto：Paulist Press, 1978), 213。

第 167 页：科泽加滕（Kosegarten）布道的英文翻译转引自 Koerner 1990, 78。

第 168 页：弗里德里希（Friedrich）对《山上十字架》(*Cross in the Mountains*) 的解说以及这幅画在画室中展出的细节引自 Koerner 1990, 48。

第 168 页：拉姆多尔（Ramdohr）评论的英文翻译转引自 Holt 1980, 152—65。

第 168 页：弗里德里希对拉姆多尔批评的反驳转引自 Sigrid Hinz, ed. *Caspar David Friedrich in Briefen und Bekenntnissen* (Berlin：Henschelverlag, 1984), 156—57, 本书作者译为英文。

第八章

综述性文献

BAETJER, KATHARINE. *Glorious Nature: British Landscape Painting, 1750—1850.* Exhibition catalog. Denver: Denver Art Museum, New York: Hudson Hills Press, 1993.

BARRELL, JOHN. *The Dark Side of the Landscape: The Rural Poor in English Painting, 1730—1840.* Cambridge: Cambridge University Press, 1980.

BERMINGHAM, ANN. *Landscape and Ideology: The English Rustic Tradition, 1740—1860.* Berkeley: University of California Press, 1986.

COFFIN, DAVID R. *The English Garden: Meditation and Memorial.* Princeton: Princeton University Press, 1994.

COPLEY, STEPHEN, and PETER GARSIDE, eds. *The Politics of the Picturesque: Literature, Landscape and Aesthetics since 1770.* New York: Cambridge University Press, 1994.

DANIELS, STEPHEN. *Fields of Vision: Landscape, Imagery and National Identity in England and the United States.* Cambridge: Polity Press, 1993.

HUNT, JOHN DIXON. *Gardens and the Picturesque: Studies in the History of Landscape Architecture.* Cambridge, Massachusetts, and London: MIT Press, 1992.

KUNGENDER, FRANCIS. *Art and the Industrial Revolution.* London: Carrington, 1947, 72.

PAULSON, RONALD. *Literary Landscape: Turner and Constable.* New Haven: Yale University Press, 1982.

ROSENTHAL, MICHAEL. *British Landscape Painting.* Ithaca: Cornell University Press, 1982.

主要文献

CONSTABLE, JOHN. *Correspondence.* Edited and introduction by R. B. Beckett. 6 vols. Great Britain: Royal Commission on Historical Manuscripts, Suffolk Records Society; London: HM Stationery Office, 1962—68.

John Constable's Discourses. Edited by R. B. Beckett. Ipswich: Suffolk Records Society, 1970.

GILPIN, WILLIAM. *Three Essays: On Picturesque Beauty, On Picturesque Travel, and On Sketching Landscape: To Which is Added a Poem on Landscape Painting.* Reprint of 1794 edition. Farnborough: Gregg, 1972.

TURNER, J. M. W. (JOHN MALLORD WILLIAM). *The Sunset Ship: The Poems of J. M. W. Turner.* Edited by Jack Lindsay. Lowestoft: Scorpion Press; London: Evelyn, 1966.

The Collected Correspondence of J.M. W. Turner. Edited by John Gage. New York: Oxford University Press, 1980.

WORDSWORTH, WILUAM. *Selections.* Edited by Stephen C. Gill. Oxford and New York: Oxford University Press, 1984.

专论与图录

康斯太勃尔（Constable）：

CORMAOC, MALCOLM. *Constable.* Oxford: Phaidon, 1986.

PARKINSON, RONALD, *John Constable: The Man and his Art.* London: V&A Publications, 1998.

ROSENTHAL, MICHAEL. *Constable: The Painter and his Landscape.* 2nd ed. New Haven: Yale University Press, 1986.

Constable. London: Thames and Hudson, 1987.

科特曼（Cotman）：

HOLCOMB, ADELE M. *John Sell Cotman.* London: British Museum Publications, 1978.

RAJNAI, MIKLOS, ed. *John Sell Cotman, 1782—1842.* London: Herbert Press, 1982.

吉尔丁（Girtin）：

GIRTIN, THOMAS, and DAVID LOSHAK. *The Art of Thomas Girtin.* London: A. and C. Black, 1954.

MORRIS, SUSAN. *Thomas Girtin, 1775—1802.* Exhibition catalog. New Haven: Yale Center for British Art, 1986.

透纳（Turner）：

BAILEY, ANTHONY. *Standing in the Sun: A Life of J. M. W. Turner.* New

York: Harper Collins, 1997.

GAGE, JOHN. *J. M. W. Turner:" A Wonderful Range of Mind."* New Haven: Yale University Press, 1987.

HAMILTON, JAMES. *Turner: A Life.* London: Hodder and Stoughton, 1997.

LINDSAY, JACK. *Turner: The Man and his Art.* New York: Granada, 1986.

RODNER, WILLIAM S. *J. M. W. Turner: Romantic Painter of the Industrial Revolution.* Berkeley: University of California Press, 1997.

WILTON, ANDREW. *Turner in his Time.* London: Thames and Hudson, 1987.

影视资料

Constable: The Changing Face of Nature. Presented by Leslie Parris. Videocassette. Chicago: Home Vision, 1991 (25 分钟).

"Joseph Mallord William Turner." *Art Awareness Collection.* Long Beach, California: Pioneer Entertainment. 1975 (7 分钟).

Turner. Dir. Anthony Roland. Videocassette. Ho-Ho-Kus, NJ: The Roland Collection. 1964 (12 分钟).

"The Worship of Nature." *Civilization.* Prod. Michael Gill and Peter Montagnon. Narr. Kenneth Clark. Videocassette. Chicago: Home Vision, 1993 (50 分钟). 涉及透纳 (Turner)、康斯太勃尔 (Constable)、歌德 (Goethe)、卢梭 (Rousseau)。

引文出处

第 171 页：布莱克 (Blake) 的著名诗句出自其 *Milton* (1808) 前言中的一首诗，引自 Blake 1957，480—81。

第 171 页：西沃德 (Seward) 的诗句转引自 Klingender 1947，72。

第 172 页：华兹华斯 (Wordsworth) 的引文出自他著名的诗 "Lines"，完整诗文参见 Wordsworth 1984，54—55。

第 175 页：布朗 (Brown) 给斯卡布罗 (Scarborough) 公爵的信转引自 Hunt 1992，128。

第 175 页：华兹华斯的诗《兄弟们》(*The Brothers*) 引自 Wordsworth 1984，155。

第 188 页：康斯太勃尔 (Constable) 使用的"自然绘画"(natural painture) 一词出自他 1802 年 5 月 29 日给朋友 John Dunthorne 的信，转引自 Bermingham 1986，117。

第九章

ATHANASSOCLOU-KALLMYER, NINA M. *French Images from the Greek War of Independence, 1821—1830: Art and Politics under the Restoration.* New Haven: Yale University Press, 1989.

BOIME, ALBERT. *The Academy and French Painting in the Nineteenth Century.* London: Phaidon, 1971.

French Painting 1774—1830: The Age of Revolution. Exhibition catalog. New York: Metropolitan Museum of Art, 1975.

WRIGHT, BETH SEGAL. *Painting and History during the French Restoration: Abandoned by the Past.* New York: Cambridge University Press, 1997.

主要文献

DELACROIX, EUGÈNE. *The Journal of Eugène Delacroix.* Translated by Walter Pach. New York: Viking Press, 1972. (Earlier editions by Crown Publishers.)

The Journal of Eugène Delacroix. Translated by Lucy Norton. Edited by Hubert Wellington. Ithaca, New York: Cornell University Press, 1980. (Earlier and later editions published by Phaidon.)

ELTNER, LORENZ. *Neoclassicism and Romanticism 1750—1850*, vol. 2: *Restoration/Twilight of Humanism.* Englewood Cliffs: Prentice Hall, 1970.

WAKEFIELD, DAVID, ed. *Stendhal and the Arts.* London: Phaidon, 1973.

专论与图录

德拉克洛瓦（Delacroix）：

ERASER, ELISABETH A. *Delacroix, Art, and Patrimony in Post-Revolutionary France.* Cambridge and New York: Cambridge University Press, 2004.

JOBERT, BARTHÉLÉMY. *Delacroix.* Translated by Terry Grabar and Alexandra Bonfante-Warren. Princeton: Princeton University Press, 1998.

JOHNSON, LEE. *The Paintings of Eugène Delacroix: A Critical Catalog.* 6 vols. New York: Oxford University Press, 1981—9.

SPECTER, JACK. *Delacroix: The Death of Sardanapalus.* New York: Viking Press, 1974.

席里柯（Géricault）：

ELTNER, LORENZ. *Géricault's* Raft of the Medusa. London: Phaidon, 1982.

Géricault: His Life and Work. London: Orbis, 1983.

FLTNER, LORENZ. *Géricault: His Life and Work.* London: Orbis, 1983.

影视资料

Delacroix. Dir. Anthony Roland. Videocassette. Ho-Ho-Kus, New Jersey: The Roland Collection, 1962 (13 分钟).

"The Fallacies of Hope." *Civilization.* Prod. Michael Gill and Peter Montagonon. Narr. Kenneth Clark. Videocassette. Chicago: Home Vision, 1993 (50 分钟). 涉及拿破仑 (Napoleon)、浪漫主义、德拉克洛瓦 (Delacroix)、拜伦 (Byron)、罗丹 (Rodin)。

Géricault: The Raft of the" Medusa." Dir. Adrien Touboul. Videocassette. Ho-Ho-Kus, New Jersey: The Roland Collection, 1968 (21 分钟).

The Glorious Romantics. Dir. Richard M. Russell, Marshall Jamison. Videocassette. Thousand Oaks, California: Monterey Home Video, 1993 (90 分钟). 涉及拜伦、济慈 (Keats)、雪莱 (Shelley) 的诗。

Impromptu. Dir. James Lapine. Writer: Sarah Kernochan. Perf. Julia Davis, Hugh Grant, Emma Thompson, Julian Sands. Videocassette, St Paul, Minnesota: Videocatalog Movies Unlimited. 1991 (108 分钟). 以 1830 年代的法国为背景的浪漫爱情喜剧；关于钢琴家、作曲家弗雷德里克·肖邦 (Frédéric Chopin) 和乔治·桑 (George Sand)。

"The Restless Eye: Eugène Delacroix." *Portrait of an Artist.* Dir. Colin Nears. Videocassette. Chicago: Home Vision, 1980（65 分钟）.

"Romantics and Realists: Delacroix." *The Great Artists.* Videocassette. West Long Branch, New Jersey: Kultur Films, 2000（50 分钟）.

引文出处

第 197 页：斯塔尔（Staël）夫人的引文引自 Germaine de Staël, *De L'Allemagne*（Paris：Gamier, 1968）, 214, 本书作者译成英文。

第 198 页：司汤达（Stendhal）的所有引文都引自 Wakefield 1973, pp.101, 120。

第 207, 209, 213 页：德拉克洛瓦（Delacroix）的引文引自 Delacroix 1980, 338, 397, 356。

第 209 页：司汤达对德拉克洛瓦《希俄斯岛的屠杀》（*Massacres at Chios*）的评论转引自 Wakefield 1973, 107。

第 210—211 页：德拉克洛瓦为《萨达纳帕尔之死》（*Death of Sardanapalus*）写的"故事脚本"的英文翻译转引自 Specter 1974, 67—68。

第 212 页：安格尔（Ingres）关于素描的言论转引自 Henri Delaborde, *Ingres: Sa vie, ses travaux, sa doctrine*（Paris：Henri Plon, 1870）, 123, 本书作者译成英文。

第 213 页：司汤达对《路易十三的誓约》（*The Vow of Louis XIII*）的批评转引自 Wakefield 1973, 114。

第十章

综述性文献

The Art of the July Monarchy, France 1830—1848. Exhibition catalog. Columbia, Missouri: Museum of Art and Archaeology, University of Missouri, 1989.

BOURET, JEAN. *The Barbizon School and 19th-Century French Landscape Painting.* Greenwich, Connecticut: New York Graphic Society 1973.

CHU, PETRA TEN-DOESSCHATE, and GABRIEL WEISBERG, eds. *The Popularization of Images: Visual Culture under the July Monarchy.* Princeton: Princeton University Press, 1994.

FARWELL, BEATRICE. *The Charged Image: French Lithographic Caricature, 1816—1848.* Exhibition catalog. Santa Barbara, California: Santa Barbara Museum of Art, 1989.

GERNSHEIM, HELMUT *The Origins of Photography.* London: Thames and Hudson, 1982.

JANSON, H. W., and PETER FUSCO, eds. *The Romantics to Rodin.* Exhibition catalog. Los Angeles: Los Angeles County Museum of Art; New York: George Braziller, 1980.

LEMAGNY, JEAN-CLAUDE, and ANDRÉ ROUILLÉ, eds. *A History of Photography: Social and Cultural Perspectives.* Translated by Janet Lloyd. New York: Cambridge University Press, 1987.

MARRINAN, MICHAEL *Painting Politics for Louis-Philippe: Art and Ideology in Orléanist France, 1830—1848.* New Haven: Yale University Press, 1988.

NEWHALL, BEAUMONT. *The History of Photography from 1839 to the Present. 5th ed.* New York: Museum of Modern Art, 1982.

ROSENBLUM, NAOMI. *A World History of Photography.* 2nd ed. New York: Abbeville Press, 1989.

WECHSLER, JUDITH. *A Human Comedy: Physiognomy and Caricature in Nineteenth-Century Paris.* Chicago: University of Chicago Press, 1982.

主要文献

BAUDELAIRE, CHARLES. *The Mirror of Art: Critical Studies by Charles Baudelaire.* Edited and translated by Jonathan Mayne. Garden City, New York: Doubleday, 1956.

Art in Paris, 1845—1862. Edited and translated by Jonathan Mayne. London: Phaidon, 1965.

专论与图录

柯罗（**Corot**）：

CONISBEE, PHILIP, SARAH FAUNCE, and JEREMY STRICK. *In the Light of Italy: Corot and Early Open-air Painting.* Exhibition catalog. Washington, DC: National Gallery of Art; New Haven: Yale University Press, 1996.

GALASSI, P. *Corot in Italy.* New Haven; Yale University Press, 1991.

TINTEROW, GARY, Michael Pantazzi, and Vincent Pomarède. *Corot.* Exhibition catalog. New York: Metropolitan Museum of Art, 1996.

达盖尔（**Daguerre**）：

GERNSHEIM, ALISON, and HELMUT GERNSHEIM. *L. J. M. Daguerre: The History of the Diorama and Daguerreotype.* London: Seckler and Warburg, 1956. Rev. 1968. *L. J. M. Daguerre (1787—1851); The World's First Photographer.* Cleveland: World Publishing, 1956.

昂热的大卫（**D'Angers**）：

DE GASO, JACQUES. *David d'Angers: Sculptural Communication in the Age of Romanticism.* Translated by Dorothy Johnson and Jacques de Gaso. Princeton: Princeton University Press, 1992.

杜米埃（**Daumier**）：

LAUGHTON, BRUCE. *The Drawings of Daumier and Millet.* New Haven: Yale University Press, 1991.

Honoré Daumier. New Haven: Yale University Press, 1996.

LOYRETTE, HENRI, ET AL. *Honoré Daumier.* Exhibition catalog. Washington, DC: The Phillips Collection; Paris: Reunion des musées nationaux, 1999.

REY, ROBERT. *Honoré Daumier.* Translated by Norbert Guterman. New York: Harry N. Abrams, 1985.

TOCQUEVILLE, ALEXIS DE. *The Old Regime and the Revolution. 1856.* Edited by Francoise Mélonio and François Furet. Translated by Alan S. Kahan. Chicago: Chicago University Press, 1998.

德拉罗什（**Delaroche**）：

BANN, STEPHEN. *Paul Delaroche: History Painted.* Princeton: Princeton University Press, 1997.

Ziff, Norman D. *Paul Delaroche: A Study in French Nineteenth-Century History Painting.* New York: Garland Publishing, 1977.

杜普雷（Dupré）：

Milkovich, Michael. *Jules Dupré, 1811—1889.* Exhibition catalog. Memphis, Tennessee: The Gallery, 1979.

加瓦尔尼（Gavarni）：

Stamm, Therese Dolan. *Gavarni and the Critics.* Ann Arbor: UMI Research Press, 1981.

卢梭（Rousseau）：

Thomas, Greg M. *Art and Ecology in Nineteenth-Century France: The Landscapes of Théodore Rousseau.* Princeton: Princeton University Press, 2000.

维斯孔蒂（Visconti）：

Driskel, Michael Paul. *As Befits a Legend: Building a Tomb for Napoleon, 1840—1861.* Kent, Ohio: Kent State University Press, 1993.

影视资料

Corot. Dir. Roger Leenhardt. Videocassette. Ho-Ho-Kus, NJ: The Roland Collection, 1968. (18 分钟).

Daumier Dir. Roger Leenhardt, Henry Sarrade. Ho-Ho-Kus, NJ: The Roland Collection, 1968 (15 分钟).

Ivanhoe. Dir. Richard Thorpe. Perf. Robert Taylor, Elizabeth Taylor, Joan Fontaine. Videocassette. Santa Monica, California: MGM Home Entertainment, 1952 (107 分钟) 基于沃尔特·司各特爵士 (Sir Walter Scott) 的小说。

Ivanhoe. Dir. Douglas Camfield. Perf. James Mason, Anthony Andrews, Sam Neill. Videocassette. Culver City, California: Columbia Tristar Home Video, 1982 (142 分钟) 基于沃尔特·司各特爵士的小说；1952 年电影的重排版。

Les Misérables. Dir. Richard Boleslawski. Perf. Fredric March, Charles Laughton. Videocassette. Beverly Hills, California: CBS/Fox Video, 1935 (108 分钟). 基于维克多·雨果 (Victor Hugo) 的小说。

Les Misérables. Dir Perf. Liam Neeson, Uma Thurman. Videocassette. Culver City, California: Columbia Tristar Home Video, 1997 (159 分钟). 基于维克多·雨果的小说。

Lithography. Dir Gavin Nettleton. Videocassette. Ho-Ho-Kus, New Jersey: The Roland Collection, 1994 (39 分钟).

引文出处

第 215 页：关于德拉克洛瓦（Delacroix）的画作展现了一种"崭新的寓言化语言"的评论出自著名批评家狄奥菲尔·托雷（Théophile Thoré），英文翻译转引自 Jobert 1997, 12。

第 223 页：德拉克洛瓦对弗朗德兰（Flandrin）壁画的评论引自 Delacroix 1972, 266。

第 228 页：对柯罗（Corot）画作的赞扬出自批评家 Charles Lenormant，英文翻译转引自 Tmterow et al. 1996, 156。

第 231 页：托雷对 1844 年沙龙的评论发表于 *L'Artiste*，英文版以"给卢梭的信"（*Letter to Rousseau*）为题，转引自 Harrison et al 1998, 221—24。

第十一章

Clark, T. J. *The Absolute Bourgeois: Artists and Politics in France, 1848—51.* Princeton: Princeton University Press, 1982 (reprint of 1973 edition published by New York Graphic Society).

McWilliam, Neil. *Dreams of Happiness: Social Art and the French Left.* Princeton: Princeton University Press, 1993.

Needham, Gerald. *19th-Century Realist Art.* New York: Harper & Row, 1988.

Nochlin, Linda. *Realism.* New York: Penguin, 1971.

Rosen, Charles, and Henri Zerner. *Romanticism and Realism: The Mythology of Nineteenth-Century Art.* New York: Viking Press, 1984.

Thompson, James. *The Peasant in French 19th-Century Art.* Exhibition catalog. Dublin: Douglas Hyde Gallery, Trinity College, 1980.

Weinberg, Bernard. *French Realism: The Critical Reaction, 1830—1870.* New York: Modern Language Association of America, 1937.

Weisberg, Gabriel P. and Petra Ten-Doesschate Chu, *The Realist Tradition: French Painting and Drawing, 1830—1900.* Exhibition catalog. Cleveland, Ohio: Cleveland Museum of Art, 1980.

主要文献

Courbet, Gustave. *The Letters of Gustave Courbet.* Edited and translated by Petra ten-Doesschate Chu. Chicago and London: University of Chicago Press, 1992.

Nochun, Linda, ed. *Realism and Tradition in Art, 1848—1900: Sources and Documents.* Englewood Cliffs: Prentice Hall, 1966.

专论与图录

库尔贝（Courbet）：

Chu, Petra Ten-Doesschate, ed. *Courbet in Perspective.* New York: Prentice Hall, 1977.

Clark, T. J. *Image of the People: Gustave Courbet and the 1848 Revolution.* London: Thames and Hudson, 1973.

Faunce, Sarah. *Gustave Courbet.* New York: Abrams, 1993.

Fried, Michael. *Courbet's Realism.* Chicago: Chicago University Press, 1990.

Rubin, James H. *Gustave Courbet.* London: Phaidon, 1997.

Gustave Courbet: Realist and Visionary. London: Phaidon, 1995.

库蒂尔（Couture）：

Boime, Albert. *Thomas Couture and the Eclectic Vision.* New Haven: Yale University Press, 1980.

梅索尼埃（Meissonier）：

Gotlieb, Marc. *The Plight of Emulation: Ernest Meissonier and French Salon Painting.* Princeton: Princeton University Press, 1996.

Huncerford, Constance. *Ernest Meissonier and Art for the French Bourgeoisie.* New York: Cambridge University Press, 1995.

Ernest Meissonier: Master in his Genre. New York: Cambridge University Press, 1999.

米勒（Millet）：

Murphy, Alexandra R. *Jean-François Millet.* Exhibition catalog. Boston: Boston Museum of Fine Art, 1984.

Murphy, Alexandra R., et al. *Jean-François Millet: Drawn into the light.* Exhibition catalog. Williamstown, Massachusetts: Sterling and Francine Clark Institute; New Haven: Yale University Press, 1999.

影视资料

"Romantics and Realists: Courbet." *The Great Artists.* Videocassette. West Long Branch, New Jersey: Kultur Films, 2000 (50 分钟)。

引文出处

第 248 页：梅索尼埃（Meissonier）对 1848 年革命的回忆转引自 Clark 1982，27。

第 248，250 页：波德莱尔（Baudelaire）对 1846 年沙龙的评论，特别是"论现代社会中的英雄主义"（*On the Heroism of Modern Life*）一章引自 Baudelaire 1965，116—19。

第 251 页：库尔贝（Courbet）关于艺术的言论引自 Courbet 1992，203—04。

第 252 页：库尔贝关于《石工》（*The Stonehreakers*）的评论引自 Courbet 1992，88。

第十二章

Adams, Steven. *The Barbizon School and the Origins of Impressionism.* London: Phaidon, 1994.

Clark, T. J. *The Painting of Modern Life: Paris in the Art of Manet and his Followers.* Princeton: Princeton University Press, 1984.

Drexler, Arthur, ed. *The Architecture of the École des Beaux-Arts.* Exhibition catalog. New York: Museum of Modern Art, Cambridge: MIT Press, 1977.

Hughes, Peter. *Eighteenth-Century France and the East.* London: Trustees of the Wallace Collection, 1981.

Jordan, David P. *Transforming Paris: The Life and Labors of Baron Haussmann.* Chicago: University of Chicago Press, 1996.

Juluan, Philippe. *The Orientalists: European Painters of Eastern Scenes.* Translated by Helga and Dinah Harrison. Oxford: Phaidon, 1977.

Louer, François. *Paris Nineteenth Century: Architecture and Urbanism.* Translated by Charles Lynn Clark. New York: Abbeville Press, 1988.

Mainardi, Patricia. *Art and Politics of the Second Empire: The Universal Expositions of 1855 and 1867.* New Haven: Yale University Press, 1987.

Mcpherson, Heather. *The Modern Portrait in Nineteenth-Century France.* New York: Cambridge University Press, 2001.

Mlddleton, Robin, ed. *The Beaux-Arts and 19th-Century French Architecture.* Cambridge: MIT Press, 1982.

Olsen, Donald J. *The City as a Work of Art: London, Paris, Vienna.* New Haven: Yale University Press, 1986.

Pinckney, David H. *Napoleon III and the Rebuilding of Paris.* Princeton: Princeton University Press, 1958.

Rocs, Jane Mayo. *Early Impressionism and the French State (1866—1874).* New York: Cambridge University Press, 1996.

Rosen, Charles, and Henri Zerner. *Romanticism and Realism: The Mythology of Nineteenth-Century Art.* New York: Viking Press, 1984.

Rosenthal, Donald A. *Orientalism: The Near East in French Painting, 1800—1880.* Exhibition catalog. Rochester, New York: Memorial Art Gallery of the University of Rochester, 1982.

Rubin, James H. *Impressionism.* London: Phaidon, 1999.

Saalman, Howard. *Haussmann: Paris Transformed.* New York: George Brazilier, 1971.

Said, Edward. *Orientalism.* New York: Penguin, 1995.

The Second Empire 1852—1870; Art in France under Napoleon III. Exhibition catalog. Philadelphia: Philadelphia Museum of Art, 1978.

Thornton, Lynne. *The Orientalists: Painter-Travelers, 1828—1908.* Paris: ACR, 1983.

Van Zanten, David. *Building Paris: Architectural Institutions and the Transformation of the French Capital, 1830—1870.* Cambridge, Massachusetts: Harvard University Press, 1994.

Verrier, Michelle. *The Orientalists.* New York: Rizzoli, 1979.

Weisberg, Gabriel P., ed. *The Realist Tradition.* Exhibition catalog. Cleveland, Ohio: Cleveland Museum of Art, 1980.

主要文献

Baudelaire, Charles. *The Painter of Modern Life and Other Essays.* Edited and translated by Jonathan Mayne. London: Phaidon; Greenwich, Connecticut: New York Graphic Society, 1964.

Goncourt, Edmond and Jules De. *The Goncourt Journals 1851—1870.* Edited and translated by Lewis Galentiere. New York: Doubleday Anchor, 1958.

Klumpke, Anna. *Rosa Bonheur: The Artist's (Auto)biography.* Translated by Gretchen van Slyke. Ann Arbor: University of Michigan, 1997.

专论与图录

博纳尔（Bonheur）：

Ashton, Dore, and D. Brown Hare. *Rosa Bonheur: A Life and a Legend.* New York: Viking, 1981.

Rosa Bonheur: All Nature's Children. Exhibition catalog. New York: Dahesh Museum, 1998.

布雷东（Breton）：

Sturces, Hollister. *Jules Breton and the French Rural Tradition.* Exhibition catalog. Omaha: Joslyn Art Museum; New York: Arts Publisher, 1982.

卡尔波（Carpeaux）：

Wagner, Anne Middleton. *Jean-Baptiste Carpeaux: Sculptor of the Second Empire.* New Haven: Yale University Press, 1986.

加尼耶（Carnier）：

Mead, Christopher. *Charles Garnier's Paris Opéra: Architectural*

Empathy and the Renaissance of French Classicism. New York: New York Architectural History Foundation; Cambridge: MIT Press, 1991.

热罗姆（Gérome）：

ACKERMAN, GERALD M. *The Life and Work of Jean-Léon Gérôme.* New York: Sotheby's, 1986.

Gérome and Goupil Art and Enterprise. Exhibition catalog. Translated by Isabel Ollivier. New York: Dahesh Museum of Art, 2000.

勒格雷（Le Gray）：

AUBENAS, SYLVIE, ET AL. *Gustave Le Gray, 1820—1884.* Exhibition catalog. Malibu: J. Paul Getty Museum, 2002.

JANIS, EUGENIA PARRIS. *The Photography of Gustave Le Gray.* Chicago: University of Chicago Press, 1987.

马奈（Manet）：

ADLER, KATHLEEN. *Manet.* Oxford: Phaidon, 1986.

BROMBERT, BETH ARCHER. *Edouard Manet: Rebel in a Frock Coat.* Chicago: University of Chicago Press, 1997.

FARWELL, BEATRICE. *Manet and the Nude: A Study of Iconography in the Second Empire.* New York: Garland, 1981.

HANSON, ANNE COFFIN. *Manet and the Modern Tradition.* New Haven: Yale University Press, 1977.

REED, ARDEN. *Manet, Flaubert, and the Emergence of Modernism.* Cambridge and NewYork: Cambridge University Press, 2003.

TUCKER, PAUL HAYES, ed. *Manet's Le Déjeuner sur l'herbe.* Cambridge and New York: Cambridge University Press, 1998.

纳达尔（Nadar）：

GOSLING, NIGEL. *Nadar.* London: Seeker and Warburg, 1976.

HAMBURG, MARIA MORRIS, ET AL. *Nadar.* Exhibition catalog. New York: Metropolitan Museum of Art; New York; Harry N. Abrams, 1995.

影视资料

Art in the Making: Impressionism. Prod. Jacquie Footer Videocassette. Ho-Ho-Kus, New Jersey: The Roland Collection, 1992 (22 分钟). 涉及雷诺阿 (Renoir), 莫奈 (Monet), 毕沙罗 (Pissarro)。

Edouard Manet: Painter of Modern Life. Dir. Judith Wechsler. Videocassette. Chicago: Home Vision, 1983 (27 分钟).

"A Fresh View: impressionism and Post-Impressionism." *Art of the Western World.* Videocassette. Santa Barbara, California: Intellimation, 1989 (30 分钟).

Impressionism: Painting Quickly in France 1860—1890. Narrated by Kathleen Adler. Videocassette. Chicago: Home Vision, 1999 (25 分钟).

Juárez. Dir. William Dieterle. Perf. Paul Muni, Bette Davis. Videocassette. Santa Monica, California: MGM Home Entertainment, 1939 (132 分钟). 关于墨西哥政治家贝尼托·巴布罗·华雷斯 (Benito Pablo Juárez), 墨西哥皇帝马克西米连 (Maximilien, 1864—67 年在位), 及哈布斯堡家族 (the Habsburgs)。

The Life of Emile Zola. Dir. William Dieterle. Perf. Paul Muni. Culver City, California: MGM/UA Home Video, 1989; Warner Brothers Pictures, 1937 (116 分钟).

Madame Bovary. Dir. Vincente Minelli. Perf. James Mason, Jennifer Jones. Videocassette. Culver City, California: MGM/UA Home Video, 1949 (115 分钟). 基于居斯塔夫·福楼拜 (Gustave Flaubert) 1857 年的小说。

"Manet" *Modern Art and Modernism: Manet to Pollock.* Prod. Nick Levinson. Videocassette. Ho-Ho-Kus, New Jersey: The Roland Collection, 1982 (25 分钟).

引文出处

第 259 页：边沁 (Bentham) 的著名论调成为功利主义的基石, 引自 *An Introduction to the Principles of Morals and Legislation* (1789)。

第 261 页：马克思 (Marx) 的评论出自 *Civil War in France* (1871), 转引自 Jordan 1996, 345。

第 267 页：对卡尔波 (Carpeaux)《舞蹈》(*Dance*) 的批评转引自 Wagner 1986, 238；当时针对此雕塑的漫画也引自此书 p.234, fig. 234。

第 268 页：波德莱尔 (Baudelaire) 对梅索尼埃 (Meissonnier) 的评论引自 Baudelaire, *Oeuvres complétes* (Paris: Gallimard, 1961), 951, 本书作者译成英文。

第 272 页：马克西姆·杜坎 (Maxime Du Camp) 的摄影集于 1852—54 年在巴黎出版: *Egypte, Nubie, Palestine et Syrie: Dessins photographiques recueillis pendant les années 1849, 1850, 1851, accompagnés d'un texte explicatif et précédés d'une introduction*。

第 288 页：安托南·普鲁斯特 (Antonin Proust) 的回忆录转引自 Tucker 1998, 12。

第 291 页：左拉 (Zola) 对马奈 (Manet) 评论的节选转引自 Harrison et al. 1998, 555, 560。

第十三章

综述性文献

HIMMELHEBER, GEORG. *Biedermeier 1815—1835; Architecture, Painting, Sculpture, Decorative Arts, Fashion.* Munich: Prestel, 1989.

LENMAN, ROBIN. *Artists and Society in Germany, 1850—1914.* New York: Manchester University Press, 1997.

NORMAN, GERALDINE. *Biedermeier Painting, 1815—1848; Reality Observed in Genre, Portrait, and Landscape.* London: Thames and Hudson, 1987.

NOVOTNY, FRITZ. *Painting and Sculpture in Europe, 1780—1880.* Baltimore: Penguin, 1960.

Spirit of an Age: Nineteenth-Century Paintings from the Nationalgalerie, Berlin. Exhibition catalog. London: National Gallery, 2001.

专论与图录

克布克（Kφbke）：

Schwartz, Sanford. *Christen Kφbke.* New York: Timken, 1992.

莱布尔（**Leibl**）：

West, Richard V. *Munich and American Realism in the 19th Century.* Exhibition catalog. Sacramento, California: E. B. Crocker Art Gallery, 1978.

门采尔（**Menzel**）：

Fried, Michael. *Menzel's Realism: Art and Embodiment in Nineteenth-Century Berlin.* New Haven: Yale University Press, 2002.

Keisch, Claude, and Marie Ursula Riemann-Reyher, eds. *Adolph Menzel 1815—1905: Between Romanticism and Impressionism.* Translated by Michael Cunningham et al. Exhibition catalog. Washington, DC: National Gallery of Art; New Haven: Yale University Press, 1996.

引文出处

第 298 页：歌德（Goethe）小说主人公维特（Werther）的话引自 Johann Wolfgang von Goethe，*The Sorrows of Young Werther*，translated by Catherine Hutter (New York：Penguin, 1962), 65。

第十四章

Bendiner, Kenneth. *An Introduction to Victorian Painting.* New Haven: Yale University Press, 1985.

Dixon, Roger, and Stefan Muthesius. *Victorian Architecture.* New York: Oxford University Press, 1978.

Dyos, H. J., and Michael Wolff, eds. *The Victorian City: Images and Realities.* 2 vols. London and Boston: Routledge & Kegan Paul, 1973.

Errington, Lindsay. *Social and Religious Themes in English Art: 1840—1860.* New York: Garland, 1984.

Lambourne, Lionel. *Victorian Painting.* London: Phaidon, 1999.

Maas, Jeremy. *Victorian Painters.* New York: Abbeville Press, 1984.

Macleod, Dianne Sachko. *Art and the Victorian Middle Class.* New York: Cambridge University Press, 1997.

Parris, Leslie, ed. *The Pre-Raphaelites.* London: Tate Gallery Publications, 1984.

Prettejohn, Elizabeth. *The Art of the Pre-Raphaelites.* Princeton: Princeton University Press, 2000.

Read, Benedict. *Victorian Sculpture.* New Haven: Yale University Press, 1982.

Staley, Allen. *The Pre-Raphaelite Landscape.* 2nd ed. New Haven: Yale University Press, 2001.

Treuherz, Julian. *Hard Times: Social Realism in Victorian Art.* Exhibition catalog. Manchester: Manchester City Art Galleries, 1987.

Victorian Painting. London and New York: Thames and Hudson, 1993.

Vaughan, William. *German Romanticism and English Art.* New Haven: Yale University Press, 1979.

Wood, Christopher. *The Pre-Raphaelites.* New York: Viking Press, 1981.

主要文献

Brown, Ford Madox. *The Diary of Ford Madox: Brown.* Edited by Virginia Surtees. New Haven: Yale University Press, 1981.

Burne-Jones, Sir Edward. *Letters to Katie from Edward Bume-Jones.* Introduction by John Christian. London: British Museum Publications, 1988.

The Germ: Thoughts Towards Nature in Poetry, Literature, and Art. 1850. Introduction by William Michael Rossetti. New York: AMS Press, 1965.

Pater, Walter. *Three Major Texts.* Edited by William E. Buckler New York and London: New York University Press, 1986.

Rossetti, Dante Gabriel. *The Essential Rossetti.* Edited by John Hollander. New York: Ecco Press, 1990.

Ruskin, John. *Stones of Venice.* Edited and introduction by Jan Morris. Boston: Little, Brown, 1981.

Modern Painters. Edited by David Barrie. New York: Alfred Knopf, 1987.

Seven Lamps of Architecture. New York: Dover, 1989.

Lectures on Art. Introduction by Bill Beckley. New York: Allworth Press; School of Visual Arts, 1996.

The Genius of John Ruskin: Selections from his Writings. Edited by John D. Rosenberg. Charlottesville, Virginia: University Press of Virginia, 1997.

Whistler, James McNeill. *The Gentle Art of Making Enemies.* Introduction by Alfred Werner. New York: Dover, 1967.

Whistler on Art: Selected Letters and Writings of James McNeill Whistler Edited by Nigel Thorp. Washington: Smithsonian Institution Press, 1994.

专论与图录

阿尔玛 - 塔德玛（**Alma-Tadema**）

Barrow, Rosemary. *Lawrence Alma-Tadema.* London: Phaidon, 2001.

Swanson, Vern G. *The Biography and Catalogue Raisonné of the Paintings of Sir Lawrence Alma-Tadema.* London: Carton and Scolar, 1990.

布朗（**Brown**）：

Bendiner, Kenneth. *The Art of Ford Madox Brown.* University Park: Pennsylvania State University Press, 1998.

Newman, Teresa, and Ray Watkinson. *Ford Madox Brown and the Pre-Raphaelite Circle.* London: Chatto and Windus, 1991.

伯恩 - 琼斯（**Burne-Jones**）：

Harrison, Martin, and Bill Waters. *Burne-Jones.* 2nd ed. London: Barrie and Jenkins, 1989.

Wildman, Stephen, and John Christian. *Edward Bume-Jones: Victorian Artist-Dreamer* Exhibition catalog. New York: Metropolitan Museum of Art; New York: Harry N. Abrams, 1998.

Wood, Christopher. *Burne-Jones: The Life and Works of Sir Edward Burne-Jones (1833—1898).* London: Weidenfeld and Nicolson, 1998.

卡梅伦（**Cameron**）：

Ford, Colin. *Julia Margaret Cameron: A Critical Biography.* Los Angeles, CA: J. Paul Getty Museum, 2003.

Lukitsh, Joanne. *Cameron: Her Work and Career* Exhibition catalog. Rochester, New York: International Museum of Photography at George Eastman House, 1986.

Weaver, Mike. *Whisper of the Muse: The Overstone Album and Other Photographs by Julia Margaret Cameron.* Exhibition catalog. Malibu: J. Paul Getty Museum, 1986.

达德（**Dadd**）：

Allderidce, Patricia. *The Late Richard Dadd, 1817—1886.* Exhibition catalog. London: Tate Gallery Publications, 1974.

Greysmith, David. *Richard Dadd: The Rock and Castle of Seclusion.* London: Studio Vista, 1973.

多雷（**Doré**）：

Gosling, Nigel. *Gustave Doré.* New York: Praeger, 1973.

Malan, Dan. *Gustave Doré: Adrift on Dreams of Splendor* St Louis, Missouri: Malan Classical Enterprises, 1995.

戴斯（**Dyce**）：

Pointon, Marcia. *William Dyce, 1806—1864: A Critical Biography.* New York: Oxford University Press, 1979.

弗斯（**Frith**）：

Noakes, Aubrey. *William Frith, Extraordinary Victorian Painter: A Biographical and Critical Essay.* London: Jupiter, 1978.

亨特（**Hunt**）：

Landow, George P. *William Holman Hunt and Typological Symbolism.* New Haven: Yale University Press, 1979.

兰西尔（**Landseer**）：

Batty, J., ed. *Landseer's Animal Illustrations.* Alton, Hampshire: Nimrod Press, 1990.

Ormond, Richard. *Sir Edwin Landseer* Exhibition catalog. New York: Rizzoli, Philadelphia, Pennsylvania: Philadelphia Museum of Art, 1981.

莱顿（**Leighton**）：

Barrincer, T. J., and Elizabeth Prettejohn. *Frédéric Leighton: Antiquity, Renaissance, Modernity.* New Haven and London: Yale University Press, 1999.

马丁（**Martin**）：

Feaver, William. *The Art of John Martin.* Oxford: Clarendon Press, 1975.

米莱斯（**Millais**）：

Ash, Russell. *Sir John Everett Millais.* London: Pavilion Books, 1996.

Millals, Geoffrey. *Sir John Everett Millais.* New York: Rizzoli, 1979.

佩顿（**Paton**）：

Irwin, Francina, ed. *Noël-Paton, 1821—1901.* Edinburgh: Ramsay Head, 1990.

普金和巴里（**Pugin and Barry**）：

Atterbury, Paul, and Clive Wainwright, eds. *Pugin: A Gothic Passion.* Exhibition catalog. London: Victoria and Albert Museum; New Haven: Yale University Press, 1994.

雷德格雷夫（**Redgrave**）：

Casteras, Susan P, and Ronald Parkinson, eds. *Richard Redgrave 1804—88.* Exhibition catalog. London: Victoria and Albert Museum, New Haven: Yale University Press, 1988.

雷兰德（**Rejlander**）：

Spencer, Stephanie. *O. G. Rejlander-Art Photographer* Ann Arbor, UMl Research Press, 1985.

罗宾逊（**Robinson**）：

Handy, Ellen. *Pictorial Effect, Naturalistic Vision: The Photographs and Theories of Henry Peach Robinson and Peter Henry Emerson.* Exhibition catalog. Norfolk, Virginia: Chrysler Museum, 1994.

Harker, Margaret F. *Henry Peach Robinson: Master of Photographic Art, 1830—1901.* New York: B. Blackwell, 1988.

罗塞蒂（**Rossetti**）：

Becker, Edwin, et al. *Dante Gabriel Rossetti.* Exhibition catalog. London: Thames and Hudson, 2003.

Grieve, Alistair Ian. *The Art of Dante Gabriel Rossetti.* 3 vols. Hingham and Norwich: Real World Publishing, 1973—8.

Marsh, Jan. *Dante Gabriel Rossetti: Painter and Poet.* London: Weidenfeld and Nicolson, 1999.

塔尔博特（**Talbot**）：

Schaaf, Larry J. *The Photographic Art of William Henry Fox Talbot.* Princeton: Princeton University Press, 2003.

惠斯勒（**Whistler**）：

Anderson, Ronald, and Anne Koval. *James McNeill Whistler: Beyond the Myth.* London: J. Murray, 1994.

Dorment, Richard, and Margaret F. MacDonald. *James McNeill Whistler.* Exhibition catalog. London: Tate Gallery, New York: Harry N. Abrams, 1994.

Koval, Anne. *Whistler in his Time.* Exhibition catalog. London: Tate Gallery, 1994.

Merrill, Linda. *A Pot of Paint: Aesthetics on Trial in Whistler v Ruskin.* Washington: Smithsonian Institution Press, 1992.

威尔基（**Wilkie**）：

Errincton, Lindsay. *David Wilkie, 1785—1841.* Edinburgh, Scodand: National Galleries of Scotland, 1988.

Sir David Wilkie of Scotland (1785—1841). Exhibition catalog. Raleigh: North Carolina Museum of Art, 1987.

影视资料

Dantés Inferno: The Life of Dante Gabriel Rossetti. Dir. Ken Russell. Perf. Oliver Reed, Derek Boshier, Clive Goodwin. Videocassette. Valencia, California: Tapeworm Video Distributors, 1969 (90分钟).

"Romantics and Realists: Rossetti." *The Great Artists.* Videocassette.

West Long Branch, New Jersey: Kultur Films, 2000 (50 分钟).

"Romantics and Realists: Whistler" *The Great Artists*. Videocassette. West Long Branch, New Jersey: Kultur Films, 2000 (50 分钟).

Victorian Painting: Country Life and Landscape. Dir. Edwin Mickleburgh. Hosted by Christopher Wood. Videocassette. Ho-Ho-Kus, New Jersey: The Roland Collection, 1993 (26 分钟).

Victorian Painting: Esthetes and Dreamers. Dir. Edwin Mickleburgh. Hosted by Christopher Wood. Videocassette. Ho-Ho-Kus, New Jersey: The Roland Collection (26 分钟). 涉及阿尔玛-塔德玛 (Alma-Tadema), 摩尔 (Moore), 瓦兹 (F. E. Watts)。

Victorian Painting: High and Low Life. Dir. Edwin Mickleburgh. Hosted by Christopher Wood. Videocassette. Ho-Ho-Kus, New Jersey: The Roland Collection (26 分钟).

Victorian Painting: Modern Life. Dir. Edwin Mickleburgh. Hosted by Christopher Wood. Videocassette. Ho-Ho-Kus, New Jersey: The Roland Collection (26 分钟).

引文出处

第 315 页：亨利·詹姆斯 (Henry James) 对维多利亚 (Victoria) 的评论，转引自 Leon Edel, *Henry James* (New York: Avon Books, 1972), vol. 5, 87。

第 326 页：希尔 (Hill) 的引文转引自 Newhall 1964, 37。

第 330 页：拉斯金 (Ruskin) 对学院派趣味的大众的嘲弄引自 Ruskin 1987, 3。

第 331 页：狄更斯 (Dickens) 对米莱斯 (Millais)《木匠作坊里的基督》(*Christ in the Carpenter's Shop*) 的尖刻批评出自 *Household Words*，他于 1850—1859 年间出版的一本流行期刊，转引自 Wood 1981, 17。

第 332 页：亨特 (Hunt) 发表了一个小册子，题为 "An apology for the symbolism introduced into the picture called *The Light of the World*"，解释了他的画，部分收入 Parris 1984, 119；米莱斯 (Millais) 给亨特的信也转引自此书。

第 339 页：佩特 (Pater) 的论文收入 *The Renaissance: Studies in Art and Poetry* (3rd ed., 1888)，再版时收入 Pater 1986，引用的片段见 pp.156—58。

第 341 页：惠斯勒 (Whisder) 对批评的回应引自 Whistler 1967, 44—45。

第十五章

ALLWOOD, JOHN. *The Great Exhibitions.* London: Cassell and Collier MacMillan, 1977.

FINDLING, JOHN E., ed. *Historical Dictionary of World's Fairs and Expositions, 1851—1988.* New York: Greenwood Press, 1990.

GERE, CHARLOTTE, and MICHAEL WHITEWAY, *Nineteenth-Century Design from Pugin to Mackintosh.* New York: Harry N. Abrams, 1994.

GIEDION, SIEGFRIED. *Space, Time and Architecture: The Growth of a New Tradition.* Cambridge, Massachusetts: Harvard University Press, 1967.

CREENHALGH, PAUL. *Ephemeral Vistas: The Expositions Universelles, Great Exhibitions and World's Fairs, 1851—1939.* New York: St Martin's Press, 1988.

MAINARDI, PATRICIA. *Art and Politics of the Second Empire: The Universal Expositions of 1855 and 1867.* New Haven: Yale University Press, 1987.

MATTIE, ERIK. *World's Fairs.* New York: Princeton Architectural Press, 1998.

NEUBERG, HANS. *Conceptions of International Exhibitions.* Translated by Margery J. Scharer-Wynne. Zurich: ABC, 1969.

主要文献

The Crystal Palace Exhibition: Illustrated Catalog, London 1851. An unabridged republication of the *Art-Journal* special issue, intro. by John Gloag. New York: Dover, 1970.

HOLT, ELIZABETH GILMORE, ed. *The Art of All Nations 1850—1873: The Emerging Role of Exhibitions and Critics.* Garden City, New York: Anchor-Doubleday, 1981.

JONES, OWEN. *The Grammar of Ornament.* CD Rom. Octavo Corporation, 1998.

MORRIS, WILLIAM. *William Morris on Art and Design.* Edited by Christine Poulson. Sheffield: Sheffield Academic, 1996.

专论与图录

戈德温 (Godwin):

E. W. Godwin: Aesthetic Movement Architect and Designer. Exhibition catalog. New York: Bard Graduate Center for Studies in the Decorative Arts. New Haven: Yale University Press, 1999.

葛饰北斋 (Hokusai):

CALZA, GIAN CARLO. *Hokusai.* London: Phaidon, 2004.

FORRER, MATTHI. *Hokusai.* New York: Rizzoli, 1988.

HILLIER, JACK RONALD. *Hokusai: Paintings, Drawings, and Woodcuts.* 3rd ed. New York: Dutton, 1978.

The Art of Hokusai in Book Illustration. Berkeley: University of California Press, 1980.

莫里斯 (Morris):

BORIS, EILEEN. *Art and Labor: Ruskin, Morris and the Craftsman Ideal in America.* Philadelphia: Temple University Press, 1986.

HARVEY, CHARLES, and JON PRESS. *William Morris: Design and Enterprise in Victorian Britain.* New York: New York University Press, 1991.

Art, Enterprise and Ethics: The Life and Works of William Morris. Portland, Oregon: Frank Cass, 1996.

MACCARTHY, FIONA. *William Morris.* London: Faber and Faber, 1994.

NAYLOR, GILLIAN, ed. *William Morris by Himself: Designs and Writings.* London: MacDonald Orbis, 1988.

PARRY, LINDA, ed. *William Morris.* Exhibition catalog. New York: Harry N. Abrams, 1996.

STANSKY, PETER. *Redesigning the World: William Morris, the 1880s, and the Arts and Crafts.* Princeton: Princeton University Press, 1985.

帕克斯顿 (Paxton):

MCKEAN, JOHN. *Crystal Palace: Joseph Paxton and Charles Fox.* London: Phaidon, 1994.

韦伯（**Webb**）：

Lethaby, W. R. *Phillip Webb and his Work.* London: Raven Oak Press, 1979.

引文出处

第 348 页：柯尔（Cole）的引文引自《设计与制造杂志》(*Journal of Design and Manufacture*) 第一期。

第 350 页：布赫（Bucher）的引文转引自 Giedion 1967，252。

第 351 页：沃纳姆（Wornum）的引文引自 *The Crystal Palace Exhibition* 1970, v and XXII。

第 355 页：伯吉斯（Burges）的评论转引自 Gere and Whiteway 1994，126。

第 359 页：库尔贝（Courbet）关于《画室》(*The Painter's Atelier*) 的引文引自 Courbet 1992，131。

第 363 页：俄语 troika 一词字面意思为"三重"或"三倍"，常常指由三匹马拉的马车。

第 364 页：约翰·雷顿（John Leighton）的评论出自散文 "On Japanese Art: Illustrated by Native Examples"，收入 *Notices of the Proceedings of the Meeting of the Members of the Royal Institution of Great Britain* 4（1862—63）：99—108。

第十六章

Boime, Albert. *Art and the French Commune: Imagining Paris after War and Revolution.* Princeton: Princeton University Press, 1995.

Callen, Anthea. *Techniques of the Impressionists.* London: Orbis, 1982.

Clark, T. J. *The Painting of Modern Life: Paris in the Art of Manet and his Followers.* Princeton: Princeton University Press, 1984.

Clayson, Hollis. *Painted Love: Prostitution in French Art of the Impressionist Era.* New Haven: Yale University Press, 1991. *Paris in Despair: Art and Everyday Life under Siege (1870—1874).* Chicago: University of Chicago Press, 2005.

Clement, Russell T, Annick Houze, and Christiane Erbolato-Ramsey. *The Women Impressionists: A Sourcebook.* Westport, Connecticut: Greenwood Press, 2000.

Denvir, Bernard, ed. *The Impressionists at First Hand.* London: Thames and Hudson, 1987.

Herbert, Robert L. *Impressionism: Art, Leisure and Parisian Society.* New Haven: Yale University Press, 1988.

Levin, Miriam R. *Republican Art and Ideology in Late Nineteenth-Century France.* Ann Arbor: University Microfilms International Research Press, 1986.

Loyrette, Henri, and Gary Tinterow. *Origins of Impressionism.* Exhibition catalog. New York: Metropolitan Museum of Art, 1994.

Mainardi, Patricia. *The End of the Salon.* New York: Cambridge University Press, 1993.

Milner, John. *The Studios of Paris: The Capital of Art in the Late Nineteenth Century.* New Haven: Yale University Press, 1988.

Moreno, Barry. *The Statue of Liberty Encyclopedia.* New York: Simon and Schuster, 2000.

Rewald, John. *Studies in Impressionism.* Edited by Irene Gordon and Frances Weitzenhofer. New York: Harry N. Abrams, 1986.

Roos, Jane Mayo. *Early Impressionism and the French State (1866—1874).* Cambridge and New York: Cambridge University Press, 1996.

Schapiro, Meyer. *Impressionism: Reflections and Perceptions.* New York: George Braziller, 1997.

White, Cynthia, and Harrison White. *Canvases and Careers: Institutional Change in the French Painting World.* New York: Wiley 1965.

主要文献

Berson, Ruth. *The New Painting: Impressionism 1874—1886.* 2 vols. Seattle: University of Washington Press, 1996.

Cassatt, Mary. *Cassatt and her Circle: Selected Letters.* Edited by Nancy Mowll Mathews. New York: Abbeville Press, 1984.

Cassatt: A Retrospective. Edited by Nancy Mowll Mathews. New York: H. L. Levin Associates, 1996.

Cézanne, Paul. *Letters.* Edited by John Rewald. New York: Da Capo Press, 1995.

Degas, Edgar. *Letters.* Oxford: B. Cassirer, 1947. *The Notebooks of Edgar Degas: A Catalog of the 38 Notebooks in the Bihliothèque Nationale and Other Collections.* Edited by Theodore Reff. Oxford: Clarendon Press, 1976.

Holt, Elizabeth Gilmore, ed. *Universal Expositions and State-Sponsored Fine Arts,* part 1 of *The Expanding World of Art, 1874—1902.* New Haven: Yale University Press, 1988.

Monet, Claude. *Monet: A Retrospective.* Edited by Charles Stuckey. New York: Hugh L. Levin Associates, 1985.

Morisot, Berthe. *Berthe Morisot: The Correspondence with her Family and Friends, Manet, Puvis de Chavannes, Degas, Monet, Renoir and Mallarmé.* Mount Kisco: MoyerBell, 1987.

Pissarro, Camille. *Letters to his Son Lucien.* Edited by John Rewald. Mamroneck, New York: P. P. Appel, 1972.

专论与图录

巴齐耶（**Bazille**）：

Champa, Kermit. *Monet and Bazille: A Collaboration.* New York: Harry N. Abrams, 1999.

Frédéric Bazille and Early Impressionism. Exhibition catalog. Chicago: The Institute, 1978.

Jourdan, Aleth, et al. *Frédéric Bazille: Prophet of Impressionism.* Exhibition catalog. Translated by John Goodman. Brooklyn, New York: Brooklyn Museum of Art, 1992.

Pitman, Dianne. *Bazille: Purity, Pose, and Painting in the 1860s.* University Park, Pennsylvania: Pennsylvania State University, 1998.

布丹（**Boudin**）：

Hamilton, Vivien. *Boudin at Trouville.* Exhibition catalog. London: John Murray, 1992.

Selz, Jean. E. *Boudin.* Translated by Shirley Jennings. New York: Crown, 1982.

Sutton, Peter C. *Boudin: Impressionist Marine Paintings.* Exhibition catalog. Salem, Massachusetts: Peabody Museum of Salem, 1991.

布格罗（Bouguereau）:

Isaacson, Robert *William Adolphe Bouguereau.* Exhibition catalog. New York: The Center, 1975.

William Adolphe Bouguereau, 1825－1905. Exhibition catalog. Montreal: Montreal Museum of Arts, 1984.

Wissman, Fronia E. *Bouguereau.* San Francisco: Pomegranate Artbooks, 1996.

卡耶博特（Caillebotte）:

Distel, Anne, et al. *Gustave Caillebotte: Urban Impressionist.* Exhibition catalog. Chicago: Art institute; New York: Abbeville Press, 1995.

Varnedoe, Kirk. *Gustave Caillebotte.* New Haven: Yale University Press, 1987.

卡萨特（Cassatt）:

Mathews, Nancy Mowll. *Mary Cassatt: A Life.* New York: Villard Books, 1994.

Pollock, Griselda. *Mary Cassatt: Painter of Modern Women.* New York: Thames and Hudson, 1998.

达鲁（Dalou）:

Hunisak, John M. *The Sculptor Jules Dalou: Studies in his Style and Imagery.* New York: Garland, 1977.

德加（Degas）:

Armstrong, Carol. *Odd Man Out: Readings of the Work and Reputation of Edgar Degas.* Chicago: Chicago University Press, 1991.

Bocgs, Jean Sutherland, et al. *Degas.* Exhibition catalog. New York: Metropolitan Museum of Art, 1989.

Reff, Theodore. *Degas: The Artist's Mind.* New York: Metropolitan Museum of Art, 1976.

Sutton, Denys. *Edgar Degas: Life and Work.* New York: Rizzoli, 1986.

马奈（Manet）1870 年代到 1880 年代的作品:

Bareau, Juliet Wilson. *Manet, Monet, and the Gare Saint-Lazare.* New Haven: Yale University Press, 1998.

Collins, Bradford R. *12 Views of Manet's Bar.* Princeton: Princeton University Press, 1996.

Rand, Harry. *Manet's Contemplation at the Gare Saint-Lazare.* Berkeley: University of California Press, 1987.

莫奈（Monet）:

House, John. Monet: *Nature into Art.* New Haven: Yale University Press, 1986.

Spate, Virginia. *Claude Monet: Life and Work.* New York: Rizzoli, 1992.

Tucker, Paul Hayes. *Claude Monet: Life and Art.* New Haven: Yale University Press, 1995.

Wildenstein, Daniel. *Monet.* Cologne: Taschen, 1996.

莫里索（Morisot）:

Adler, Kathleen, and Tamar Garb. *Berthe Morisot.* London: Phaidon, 1987.

Hiconnet, Anne. *Berthe Morisot's Images of Women.* Cambridge: Harvard University Press, 1993.

Shennan, Margaret. *Berthe Morisot: The First Lady of Impressionism.* Thrupp (UK): Sutton Publishing, 1996.

毕沙罗（Pissarro）:

Adler, Kathleen. *Camille Pissarro: A Biography.* New York: St Martin's Press, 1977.

Lloyd, Christopher. *Camille Pissarro.* Geneva: Skira; New York: Rizzoli, 1981.

ed. *Studies on Camille Pissarro.* New York: Routledge, 1986.

皮维·德·夏凡纳（Puvis de Chavannes）:

Petrie, Brian. *Puvis de Chavannes.* London: Ashgate, 1997.

Shaw, Jennifer Laurie. *Dream States: Puvis de Chavannes, Modernism, and the Fantasy of France.* New Haven: Yale University Press, 2002.

雷诺阿（Renoir）:

Bailey, Colin. *Renoir's Portraits: Impressions of an Age.* Exhibition catalog. New Haven: Yale University Press, 1997.

Joannides, Paul. *Renoir: Life and Works.* London: Cassell, 2000.

Renoir. Exhibition catalog. New York: Abrams, 1985.

White, Barbara Ehrlich. *Renoir: His Life, Art and Letters.* New York: Abrams, 1984.

西斯莱（Sisley）:

Shone, Richard. *Sisley.* London: Phaidon, 1992.

Stevens, MaryAnne, ed. *Alfred Sisley.* Exhibition catalog. New Haven: Yale University Press, 1992.

影视资料

Berthe Morisot: An Interview with Kathleen Adler Prod. Nick Levinson. Videocassette. Ho-Ho-Kus, New Jersey: The Roland Collection, 1992 (25 分钟).

Berthe Morisot: The Forgotten Impressionist. Videocassette. Amherst, Massachusetts: Electronic Filed Production Services (32 分钟).

Degas. Videocassette. Long Beach, California: Pioneer Entertainment. 1988 (58 分钟).

"Degas." *Art Awareness Collection.* Videocassette. Long Beach, California: Pioneer Entertainment (7 分钟).

Degas' Dancers. Dir Anthony Roland. Videocassette. Ho-Ho-Kus, New Jersey: The Roland Collection, 1964 (13 分钟).

"Gustave Caillebotte, or the Adventures of the Gaze." *Portrait of an Artist.* Dir. Alain Jaubert. Videocassette. Chicago: Home Vision, 1994 (59 分钟).

Impressionism. Prod. Wayne Thiebaud. Videocassette. St Louis, Missouri: Phoenix/Coronet/BFA Films & Video, 1957 (7 分钟).

Impressionism: Shimmering Visions. Videocassette. Morris Plains, New Jersey: Lucerne Media, 1998 (23 分钟).

Impressionism on the Seine. Dir Jackson Frost. Videocassette. Chicago: Home Vision, 1997 (30 分钟).

"Mary Cassatt: Impressionist from Philadelphia." *Portrait of an*

Artist. Din Perry Miller Adato. Videocassette. Chicago: Home Vision, 1977 (30 分钟).

Monet. Dir. Tony Coe. Presented by Dr. Anthea Callen. Videocassette. Ho-Ho-Kus, New Jersey: The Roland Collection, 1993 (25 分钟).

Monet: Legacy of Light. Prod. Museum of Fine Arts, Boston. Videocassette. Chicago: Home Vision Cinema, 1990. (27 分钟).

Paris, Spectacle of Modernity. Dir Nick Levinson. Presented by Francis Frascina, Tim Benton, and Hollis Clayson. Videocassette. Ho-Ho-Kus, New Jersey: The Roland Collection, 1995 (25 分钟).

Pissarro. Dir. Nick Levinson. Presented by T. J. Clark. Videocassette. Ho-Ho-Kus, New Jersey: The Roland Collection, 1993 (25 分钟).

Portrait of Gustave Caillebotte in the Country. Dir. Emmanuel Laurent. Videocassette. Glenview, IL: Crystal Productions, 1994 (25 分钟).

"*Renoir.*" *Art Awareness Collection.* Videocassette. Long Beach, California: Pioneer Entertainment (7 分钟).

Renoir. Narrated by Sir Anthony Quayle. Videocassette. Ho-Ho-Kus, New Jersey: The Roland Collection, 1994 (28 分钟).

Rodin. Prod. Nick Levinson. Videocassette. Ho-Ho-Kus, New Jersey: The Roland Collection, 1991 (25 分钟).

引文出处

第 372 页：切纳文斯（Chennevieres）的引文转引自 Petrie 1997，94。

第 376 页：夏尔·勃朗（Charles Blanc）和雷诺阿（Renoir）对沙龙的评论转引自 Mainardi 1993，85。

第 381 页：对马奈（Manet）《铁路》（*Railroad*）的评论，转引自 Rand 1987，12。

第 383 页：勒鲁瓦（Leroy）对印象派的评论转引自 Berson 1996，1，25，本书作者译成英文。

第 388，390 页：莫奈（Monet）给莉拉·卡伯特·佩里（Lilla Cabot Perry）的忠告引自 Monet 1985，183。

第 390 页：亥姆霍兹（Helmholtz）的引文转引自 Paul C. Vitz and Arnold B. Glimcher, *Modern Art and Modern Science* (New York: Praeger, 1984), 73。

第 392 页：塞尚（Cézanne）给左拉（Zola）的信引自 Cézanne 1995，112—13。左拉对巴齐耶（Bazille）的评论转引自 Pitman 1998，83。

第 397 页：罗兰（Rolland）的评论转引自 Berson 1996，1，238，本书作者译成英文。

第 402 页：莫里索（Morisot）老师的引文转引自 Shennan 1996，151—52。

第 404 页：莫里索的引文转引自 Higonnet 1993，146。

第十七章

HALPERIN, JOAN UNGERSMA. *Félix Fénéon: Aesthete and Anarchist in Fin-de-siècle Paris.* New Haven and London: Yale University Press, 1988.

HERBERT, ROBERT L. *Neo-Impressionism.* Exhibition catalog. New York: Solomon R. Guggenheim Foundation, 1968.

Post-Impressionism: Cross-currents in European Painting. Exhibition catalog. London: Royal Academy, 1979.

REWALD, JOHN. *Post-Impressionism: From van Gogh to Gauguin.* 3rd ed. New York: Museum of Modern Art; New York: New York Graphic Society, 1978.

SHIFF, RICHARD. *Cézanne and the End of Impressionism: A Study of the Theory, Technique, and Critical Evaluation of Modern Art.* Chicago: University of Chicago Press, 1984.

SUTTER, JEAN. *The Neo-Impressionists.* Translated by Chantal Deliss. Greenwich, Connecticut: New York Graphic Society, 1970.

WEISBERG, GABRIEL, ET AL. *Japonisme: Japanese Influence on French Art 1854—1910.* Exhibition catalog. Cleveland: Cleveland Museum of Art, 1975.

WICHMANN, SIEGFRIED. *Japonisme: The Japanese Influence on Western Art in the 19th and 20th Centuries.* Translated by Mary Whittall et al. New York: Harmony Books, 1981.

主要文献

CÉZANNE, PAUL. *Letters.* Edited by John Rewald. 4th ed. New York: Hacker Art Books, 1976.

Conversations with Cézanne. Edited by Michael Doran and translated by Julie Lawrence Cochran. Berkeley, Los Angeles, and London. University of California Press, 2001.

HOLT, ELIZABETH GILMORE, ed. *The Expanding World of Art, 1874—1902: Universal Expositions and State-Sponsored Fine Arts Exhibitions.* New Haven: Yale University Press, 1988.

NOCHLIN, LINDA. *Impressionism and Post-Impressionism, 1874—1904: Sources and Documents.* Englewood Cliffs: Prentice Hall, 1966.

VAN GOGH, VINCENT. *The Complete Letters of Vincent van Gogh: With Reproductions of All the Drawings in the Correspondence.* 3 vols. Greenwich, Connecticut; New York Graphic Society, 1958.

专论与图录

塞尚（Cézanne）：

ATHANASSOGLOU-KALLMYER, NINA M. *Cézanne and the Provence: The Painter and his Culture.* Chicago: University of Chicago Press, 2003.

CACHIN, FRANÇOISE, ET AL. *Cézanne.* Exhibition catalog. New York: Harry N. Abrams, Philadelphia Museum of Art, 1996.

LEWIS, MARY TOMKINS. *Cézanne.* London: Phaidon, 2000.

SCHAPIRO, MEYER. *Paul Cézanne.* New York: Harry N. Abrams, 1988.

德加（Degas）：

KENDALL, RIGHARD, ed. *Degas and the Little Dancer* New Haven: Yale University Press, 2001.

修拉（Seurat）：

HERBERT, ROBERT. *Seurat: Drawings and Paintings.* New Haven: Yale University Press, 2001.

HOMER, WILLIAM INNES. *Seurat and the Science of Painting.* Rev ed. Cambridge; MIT Press, 1978.

REWALD, JOHN. *Seurat: A Biography.* New York: Harry N. Abrams, 1990.

SMITH, PAUL. *Seurat and the Avant-Garde.* New Haven: Yale

University Press, 1997.

ZIMMERMANN, MICHAEL F. *Seurat and the Art Theory of his Time.* Antwerp: Fonds Mercator, 1991.

西涅克（Signac）：

BOGQUILLON-FERRETTI, MARINA, ET AL. *Paul Signac.* Exhibition catalog. New York: Metropolitan Museum of Art, 2001.

CACHIN, FRANÇOISE. *Paul Signac.* Paris: Bibliothèque des arts, 1971.

RATLIFF, FLOYD. *Paul Signac and Color in Neo-Impressionism.* New York: Rockefeller University Press, 1992. (Includes translation of Signac's *D'Eugène Delacroix au néo-impressionisme*)

梵高（Van Gogh）：

PICKVANGE, RONALD. *Van Gogh in Arles.* Exhibition catalog. New York: Metropolitan Museum of Art, 1984.

Van Gogh in Saint-Rémy and Auvers. Exhibition catalog. New York: Metropolitan Museum of Art, 1986.

SILVERMAN, DEBORA. *Van Gogh and Gauguin: The Search for Sacred Art.* New York: Farrar, Straus and Giroux, 2000.

TILBORCH, LOUIS VAN, and MARIJE VELLEKOOP. *Vincent van Gogh Paintings.* Amsterdam: Van Gogh Museum; London; Lund Humphries Publishers, 1999.

WALTHER, INGO F. *Van Gogh: The Complete Paintings.* Cologne and New York: Taschen, 2001.

ZEMEL, CAROL. *Van Gogh's Progress.* Berkeley, Los Angeles, and London: University of California Press, 1997.

影视资料

In a Brilliant Light Light: Van Gogh in Aries. Prod. Metropolitan Museum of Art. Videocassette. Greenwich, Connecticut: Arts America, Knowledge Unlimited, Home Vision Cinema, 1987 (57 分钟).

Japonism, Part One Dir. Guido De Bruyn. Videocassette. Ho-Ho-Kus, New Jersey; The Roland Collection, 1996 (30 分钟).

Lust for Life. Dir. Vincente Minnelli. Perf. Kirk Douglas. Videocassette. Culver City, California; MGM/UA Home Video, 1989 (122 分钟). 关于文森特·梵高 (Vincent van Gogh) 人生经历的剧情片。

"Point Counterpoint; The Life and Work of Georges Seurat." *Portrait of an Artist.* Prod. Ann Turner. Videocassette. Chicago: Home Vision, 1979 (75 分钟).

"Seurat." *Modern Art and Modernism: Manet to Pollock.* Prod. Tony Coe. Videocassette. Ho-Ho-Kus, New Jersey; The Roland Collection, 1982 (24 分钟).

Seurat and the Bathers. Videocassette. London; National Gallery, Chicago: Home Vision, 1997 (30 分钟).

Van Gogh's Van Goghs. Dir. Jackson Frost. Videocassette. Chicago: Home Vision, 1999 (57 分钟).

Vincent & Theo. Dir. Robert Altman. Perf. Tim Roth, Paul Rhys. Videocassette. St Paul, Minnesota: Video catalog, 1990 (138 分钟). 关于文森特·梵高人生经历的剧情片。

引文出处

第 408 页：修拉（Seurat）对皮维·德·夏凡纳（Puvis de Chavannes）的赞美转引自 Smith 1997，13。

第 409 页：对费内翁（Fénéon）文章的讨论参见 Halperin 1988，81—85。

第 409—410 页：对谢弗勒（Chevreul）理论的简单讨论参见 Homer 1964，20ff。

第 410 页：关于修拉想重做泛雅典娜游行檐壁雕带的引文转引自 Smith 168。

第 414 页：西涅克（Signac）谈及《克里希的储气罐》（*Gasholders at Clichy*）的引文引自无政府主义的期刊 *La Révolte*。

第 417 页：关于"专注性"（absorption）和"戏剧性"（theatricality），参见 Fried 1980。

第 419 页：针对德加（Degas）《十四岁的小舞者》（*Little Dancer*）的批评参见 Kendall 1998；于斯曼（Huysmans）的评论转引自 Harrison et al. 1998。

第 420 页：关于雷诺阿（Renoir）在意大利旅行的引文转引自 White 1984，114；雷诺阿和沃拉德（Vollard）的谈话转引自 *Renoir* 1984 [Ehrlich 1984]，114。

第 420 页：关于"影响的焦虑"（anxiety of influence），参见 Harold Bloom, *The Anxiety of Influence: A Theory of Poetry* (New York; Oxford University Press, 1973)。

第 424 页：关于塞尚（Cézanne）想更新自己艺术的引文转引自 Cachin 1996，17。

第 426 页：对 1877 年印象派展览上塞尚作品的批评转引自 Berson 1996, vol. 1, 123ff, 本书作者译成英文。

第 427 页：塞尚关于"艺术是可以和自然媲美的一种和谐"（Art is a harmony parallel to nature）的引文转引自 Cachin 1996, 18。

第 428 页：塞尚关于莫奈（Monet）的著名评论出自画商 Ambroise Vollard 出版于 1914 年的塞尚传记；塞尚给年轻艺术家的信转引自 Cachin 1996, 18。

第 428 页：梵高（Van Gogh）关于《吃土豆的人》（*Potato Eaters*）的引文引自 Van Gogh 1958, 2, 370。

第 431 页：梵高关于葛饰北斋的引文引自 Van Gogh 1968, vol. 3, 29。

第 433 页：关于《夜间咖啡馆》（*The Night Café*）的引文转引自 Van Gogh 1986, vol. 3, 29—33。

第十八章

综述性文献

ÇELIK, ZEYNEP. *Displaying the Orient: Architecture of Islam at Nineteenth-Century World's Fairs.* Berkeley, California: University of California Press, 1992.

LEVIN, MIRIAM R. *When the Eiffel Tower was New: French Visions of Progress at the Centennial of the Revolution.* Amherst, Massachusetts: University of Massachusetts Press, 1989.

Tretyakov Gallery Guidebook. Moscow: State Tretyakov Gallery, 2000.

VALKENIER, ELIZABETH KRIDL. *Russian Realist Art: The State and Society: The Peredvizhniki and their Tradition.* Ann Arbor: Ardis, 1977 (reissued New York: Columbia University Press, 1989).

WEISBERG, GABRIEL P. *Beyond Impressionism: The Natural Impulse.* New York: Harry N. Abrams, 1992.

主要文献

TOLSTOY, LEO. *What Is Art?* Translated by Larissa Volokhonsky. Harmondsworth: Penguin, 1996.

专论与图录

达仰 – 布弗莱（Dagnan-Bouveret）：

WEISBERG, GABRIEL P. *Against the Modern: Dagnan-Bouveret and the Transformation of the Academic Tradition.* New Brunswick: Rutgers University Press, 2002.

列宾（Repin）：

PARKER, FAN. *Russia on Canvas: Ilya Repin.* University Park: Pennsylvania State University Press, 1980.

VALKENIER, ELIZABETH KRIDL. *Ilya Repin and the World of Russian Art.* New York: Columbia University Press, 1990.

苏里科夫（Surikov）：

KEMENOV, VLADIMIR. *Vasili Surikov: 1848—1916.* Bournemouth: Parkstone, c. 1997.

佐恩（Zorn）：

BOETHIUS, GERTA. *Anders Zorn, an International Swedish Artist: His Life and Work.* Stockholm: Nordisk rotogravyr, 1954.

HARBERT, MARGUERITE J. *Zorn: Paintings, Graphics, and Sculpture.* Exhibition catalog. Birmingham, Alabama; Birmingham Museum of Art, 1986.

引文出处

第 437 页：本章标题借用自 1989 年于 Mount Holyoke College Art Museum 举办的一次展览的图录，参见 Levin 1989。

第 437 页：洛克罗伊（Lockroy）的引文转引自 Levin 1989，22。

第 439 页：关于"居住历史街"（History of Habitation street），参见 Çelik 1992，70。

第 443 页：批评家 André Michel 对达仰 – 布弗莱（Dagnan-Bouveret）作品的评论概述了 Fromentin 的观点，转引自 Weisberg 1992，436。

第 454 页：陀思妥耶夫斯基（Dostoevsky）对列宾（Repin）《伏尔加河上的纤夫》（*Barge Haulers*）的评论引自 Fyodor Dostoevsky, *A Writer's Diary*（Evanston, IL：Northwestern University Press, 1993）, vol. 1, 213。

第十九章

ARWAS, VICTOR. *Belle Epoque Posters and Graphics.* New York: Rizzoli, 1978.

GERHARDUS, MALY, and DIETFRIED GERHARDUS. *Symbolism and Art Nouveau: Sense of Impending Crisis, Refinement of Sensibility, and Life Reborn in Beauty.* Translated by Alan Bailey. Oxford; Phaidon, 1979.

MATTHEWS, PATRICIA. *Passionate Discontent: Creativity, Gender, and French Symbolist Art.* Chicago: Chicago University Press, 1999.

MAUNER, GEORGE. *The Nabis: Their History and their Art, 1888—1896.* New York, 1978.

SILVERMAN, DEBORA. *Art Nouveau in Fin-de-siècle France:. Politics, Psychology, and Style.* Berkeley: University of California Press, 1992.

SIMPSON, JULIET. *Aurier, Symbolism, and the Visual Arts.* Bern: Peter Lange, 1999.

WEISBERG, GABRIEL P. *Art Nouveau Bing: Paris Style 1900.* New York: Abrams, 1986.

WEISBERG, GABRIEL P., EDWIN BECKER and EVELYNE POSSEME. *The Origins of L'Art Nouveau:. The Bing Empire.* Exhibition catalog. Amsterdam: Van Gogh Museum, 2004.

主要文献

DORRA, HENRI. *Symbolist Art Theories.* Berkeley: University of California Press, 1994.

GAUGUIN, PAUL. *Paul Gauguin: Letters to his Wife and Friends.* Ed. by Maurice Malingue. Translated by Henry J. Stenning. Cleveland: World Publishing, 1949.

———. *The Writings of a Savage.* Edited by Daniel Guerin. Translated by Eleanor Levieux. New York: Da Capo Press, 1996.

GAUGUIN, PAUL. *Noa Noa.* Translated by O. F. Theis. San Francisco: Chronicle Books, 1994.

HUYSMANS, J. K. *Against the Grain.* New York: Random House, 1956.

MURRAY, GALE B. *Toulouse-Lautrec: A Retrospective.* New York: Macmillan, 1992.

专论与图录

伯纳德（Bernard）：

STEVENS, MARYANNE. *Emile Bernard, 1868—1941: APioneer of Modern Art.* Exhibition catalog. Translated by Connie Homburg et al. Zwolle: Waanders Publishers, 1990.

博纳尔（Bonnard）：

FERMIGIER, ANTOINE. *Pierre Bonnard.* London: Thames and Hudson, 1987.

谢雷特（Chéret）：

BROIDO, LUCY. *The Posters of Jules Chéret.* 2nd ed. New York: Dover, 1992.

克劳黛尔（Claudel）：

PARIS, REINE-MARIE. *Camille: The Life of Camille Claudel, Rodin's Muse and Mistress.* Translated by Liliane Emery Tuck. New York: Seaver Books, 1988.

RIVIERE, ANNE, BRUNO GAUDICHON, and DANIELLE GHANASSIA. *Camille Claudel Catalog raisonné.* Paris: Adam Biro, 1996.

加莱（Gallé）：

DUNCAN, ALISTAIR, and GEORGES DE BARTHA. *Glass by Gallé.* New York: Harry N. Abrams, 1984.

GARNER, PHILIPPE. *Fmile Gallé.* London: Academy Editions, 1990.

高更（Gauguin）：

Brettell, Richard, et al. *The Art of Paul Gauguin.* Exhibition catalog. Washington, DC, National Gallery of Art, 1988.

Hogg, Michel. *Paul Gauguin: Life and Work.* New York: Rizzoli, 1987.

吉马德（Guimard）：

Cantacuzino, S. "Hector Guimard," *The Anti-Rationalists,* Edited by J. M. Richards and Nikolaus Pevsner London: Architectural Press, 1973.

Graham, F Lanier. Hector *Guimard.* Exhibition catalog. New York: Museum of Modern Art, 1970.

Naylor, Gillian, and Yvonne Brunhammer. *Hector Guimard.* New York: Rizzoli, 1978.

莫罗（Moreau）：

Lacambre, Geneviève, et al. *Gustave Moreau: Between Epic and Dream.* Exhibition catalog. Chicago: Art Institute; Princeton: Princeton University Press, 1999.

Mathieu, Pierre-Louis. *Gustave Moreau.* Boston: New York Graphic Society, 1976.

Gustave Moreau. Translated by Tamara Blondel, Louise Guiney, Mark Hutchinson. New York: Flammarion, 1995.

穆夏（Mucha）：

Arwas, Victor, et al. *Alphonse Mucha: The spirit of Art Nouveau.* New Haven: Yale University Press, 1998.

Ellridge, Arthur. *Mucha: The Triumph of Art Nouveau.* Paris: Terrail, 1994.

Mucha, Jiri. *Alphonse Maria Mucha: His Life and Art.* New York: Rizzoli, 1989.

雷东（Redon）：

Druick, Douglas W., ed. *Odilon Redon: Prince of Dreams, 1840—1916.* Exhibition catalog. Chicago: Chicago Art Institute; New York: Harry N. Abrams, 1994.

Elsenman, Stephen. *The Temptation of Saint Redon: Biography, Ideology and Style in the Noirs of Odilon Redon.* Chicago: Chicago University Press, 1992.

罗丹（Rodin）：

Butler, Ruth. *The Shape of Genius.* New Haven: Yale University Press, 1993.

Elsen, Albert E. *The Gates of Hell by Auguste Rodin.* Stanford: Stanford University Press, 1985.

Grunfeld, Frédéric V. *Rodin: A Biography.* New York: Holt, 1987.

Rodin and Balzac. Exhibition cataloge, Stanford University Art Museum, 1973.

塞吕西耶（Sérusier）：

Boyle-Turner, Caroline. *Paul Sérusier.* Ann Arbor: UMI Research Press, 1983.

施泰因伦（Steinlen）：

Gate, Phillip Dennis, and Susan Gill. *Theophile- Alexandre Steinlen.* Salt Lake City: G. M. Smith, 1982.

图卢兹－劳特累克（Toulouse-Lautrec）：

Denvir, Bernard. *Toulouse-Lautrec.* New York: Thames and Hudson, 1991.

Frey, Julia Bloch. *Toulouse-Lautrec: A Life.* New York: Viking, 1994.

Thomson, Richard, et al. *Toulouse-Lautrec.* Exhibition catalog. New Haven: Yale University Press, 1991.

维亚尔（Vuillard）：

Cogeval, Guy, et al. *Edouard Vuillard.* Exhibition catalog. New Haven: Yale University Press, 2003.

Groom, Gloria. *Edouard. Vuillard: Painter-Decorator, Patrons and Projects, 1892—1912.* New Haven: Yale University Press, 1993.

Salomon, Antoine, and Guy Cogeval. *Edouard Vuillard: Catalogue Raisonné.* Paris: Wildenstein, 2003.

Thomson, Beunda. *Vuillard.* Oxford: Phaidon, 1988.

影视资料

Camille Claudel. Dir. Perf. Isabelle Adjani and Gérard Depardieu. Dir. Bruno Nutten. Videocassette. Orion Home Video, 1989. In French with English subtitles (159 分钟).

"In Search of Pure Color: Pierre Bonnard." *Portrait of an Artist.* Dir Didier Baussy. Videocassette. Chicago: Home Vision, 1984 (55 分钟).

La Belle Epoque 1890—1914. Narrated by Douglas Fairbanks, Jr. Videocassette. Chicago: Home Vision, 1983 (63 分钟).

Moon and Sixpence. Dir. Albert Lewin. Perf. George Sanders, Herbert Marshall. Videocassette. Santa Monica, California: MGM Home Entertainment, 1943 (89 分钟). 基于萨默塞特·毛姆(Somerset Maugham) 受高更 (Gauguin) 的经历启发创作的同名小说。

Moulin Rouge. Dir. John Huston. Perf. Jose Ferrer, Zsa Zsa Gabon. Videocassette. Culver City, California: MGM/UA Home Video, 1952 (119 分钟). 虚构的图卢兹－劳特累克 (Toulouse-Lautrec) 的经历。

Mr. Bing and L'Art Nouveau. Dir. Françoise Levie. Videocassette. Chicago: Facets Multimedia, 2005 (52 分钟).

Paul Gauguin: The Savage Dream. Dir. Michael Gill. Videocassette. Greenwich, Connecticut: Arts America, Home Vision Cinema, 1988 (45 分钟).

Rodin. Dir Nick Levinson. Videocassette. Ho-Ho-Kus, New Jersey: The Roland Collection, 1995 (25 分钟).

Toulouse-Lautrec. Dir. Jacques Berthier. Videocassette. Ho-Ho-Kus, New Jersey: The Roland Collection, 1968 (14 分钟).

Wolf at the Door Dir. Henning Carlsen. Perf. Donald Sutherland, Jean Yanne. Videocassette. Beverly Hills, California: CBS/Fox Video, 1987 (94 分钟). 高更中年的故事。

引文出处

第 469 页：纳坦逊 (Natanson) 关于图卢兹－劳特累克 (Toulouse-Lautrec) 与妓女们的关系的引文转引自 Murray 1992，178。

第 471 页：伯纳德 (Bernard) 关于《牧场上的布列塔尼妇女》(*Breton Women in a Prairie*) 的引文转引自 Brettell et al., 103。

第 472 页：莫里斯·德尼 (Maurice Denis) 的名句转引自 Dorra 1994，235。

第473—474页：高更（Gauguin）对塔希提岛的乌托邦幻想和现实感受清楚地记录于 Gauguin 1994。

第475页：高更对蒂呼拉（Tehura）的描述引自 Gauguin 1994，73。

第477页：高更与《我们从哪里来？》(*Where Do We Come From?*) 相关的许多想法出自他给朋友 Daniel de Monfreid 的信，英文翻译转引自 Guerin 1978，159—60。

第479页：对莫罗（Moréas）和奥里耶（Aurier）文章的部分翻译转引自 Dorra 1994，223。

第479页：于斯曼（Huysmans）的引文引自 Huysmans 1956，59。

第480页：莫罗关于《朱庇特与塞墨勒》(*Jupiter and Semele*) 的文章转引自 Mathieu 1976。

第482页：于斯曼对雷东（Redon）的评论引自 Huysmans 1956，68。

第483页：雷东关于观察的引文出自他的日记 *A Soi-même*，转引自 Dorra 1994，54。

第484页：佩拉当（Péladan）的引文转引自 Dorra 1994，264。

第484页：塞吕西耶（Sérusier）的引文转引自 Dorra 1994，237。

第490页：维庸（Villon）诗的英文版转引自 Galway Kinnell, translated and edited. *The Poems of François Villon* (Boston: Houghton Mifflin, 1977)，59。

第492页：对罗丹（Rodin）的采访转引自 *Rodin and Balzac* 1973，13。

第二十章

ESCRITT, STEPHEN. *Art Nouveau.* London: Phaidon, 2000.

GARB, TAMAR. *Sisters of the Brush: Women's Artistic Culture in Late Nineteenth-Century Paris.* New Haven: Yale University Press, 1994.

GERE, CHARLOTTE, and MICHAEL WHITEWAY. *Nineteenth-Century Design from Pugin to Mackintosh.* New York: Harry N. Abrams, 1993.

HASLAM, MALCOLM, *In the Nouveau Style.* Boston: Little, Brown, 1989.

HOWARD, JEREMY. *Art Nouveau: International and National Styles in Europe.* Manchester and New York: Manchester University Press, 1996.

LUCIE-SMITH, EDWARD. *Symbolist Art.* New York: Oxford University Press, 1972.

ROSENBLUM, ROBERT, MARYANNE STEVENS, and ANN DUMAS. *1900: Art at the Crossroads.* Exhibition catalog. London: Royal Academy of Arts, 2000.

TROY, NANCY J. *Modernism and the Decorative Arts in France.* New Haven: Yale University Press, 1991.

VERGO, PETER. *Art in Vienna: 1898—1918.* Ithaca: Cornell University Press, 1981.

WEBER, EUGEN. *France: Fin-de-siècle.* Cambridge, Massachusetts; Belknap Press, 1986.

WEISBERG, GABRIEL R, and JANE R. BECKER, *Overcoming All Obstacles: Women of the Académie Julian.* New Brunswick: Rutgers University Press, 2000.

主要文献

BEAUX, CECILIA. *Background with Figures.* Boston: Houghton Mifflin, 1930.

专论与图录

博斯（Beaux）：

Cecilia Beaux: Portrait of an Artist. Exhibition catalog. Philadelphia: Pennsylvania Academy of Fine Arts, 1974.

TAPPERT, TARA LEIGH. *Cecilia Beaux and the Art of Portraiture.* Exhibition catalog. Washington, DC: Smithsonian Institution Press, 1995.

恩索尔（Ensor）：

BERMAN, PATRICIA. *James Ensor: Christ's Entry into Brussels in 1889.* Santa Monica: J. Paul Getty Trust Publications, 2002.

LESKO, DIANE. *James Ensor: The Creative Years.* Princeton: Princeton University Press, 1985.

TRICOT, XAVIER. *James Ensor: Catalog Raisonné of the Paintings.* New York: Rizzoli, 1992.

VAN GINDERTAEL, ROGER. *Ensor.* Boston: New York Graphic Society, 1975.

高迪（Gaudí）：

BERGÓS, JUAN. *Gaudí: The Man and his Work.* Translated by Gerardo Denis. Boston: Little, Brown, 1999.

NONELL, JUAN BASSEGODA. *Antonio Gaudí: Master Architect.* New York: Abbeville Press, 2000.

MASINI, LARA VINCA. *Gaitdí.* London: Hamlyn, n. d.

霍德勒（Hodler）：

HIRSH, SHARON L. *Ferdinand Hodler* New York: Braziller, 1982.

奥塔（Horta）：

BORSI, FRANCO, and PAOLO PROTOCHESI. *Victor Horta.* Translated by Marie-Hélène Agüeros. London: Academy Editions, 1991.

LOYER, FRANÇOIS, and JEAN DELHAYE. *Victor Hôrta: Hôtel Tassel, 1893—1895.* Translated by Susan Day. Brussels: Archives d'architecture moderne, 1996.

克里姆特（Klimt）：

FLIEDL, GOTTFRIED. *Gustav Klimt, 1862—1918: The World in Female Form.* New York: Taschen, 1998.

NEBEHAY, CHRISTIAN M. *Gustav Klimt: From Drawing to Painting.* Translated by Renée Nebehay-King. London: Thames and Hudson, 1994.

VERCO, PETER. *Art in Vienna, 1898—1918: Klimt, Kokoschka, Schele and their Contemporaries.* London: Phaidon, 1993.

WHITFORD, FRANK. *Gustav Klimt.* London: Collins & Brown, 1993.

麦金托什（Mackintosh）：

CRAWFORD, AUN. *Charles Rennie Mackintosh.* London: Thames and Hudson, 1995.

蒙克（Munch）：

HELLER, REINHOLD. *Edvard Munch: The Scream.* New York: Viking, 1972.

Munch: His Life and Work. Chicago: Chicago University Press, 1984.

PRELINCER, ELIZABETH. *After the Scream: The Late Paintings of Edvard*

Munch. New Haven: Yale University Press, 2002.

Prideaux, Sue. *Edvard Munch: Behind the Scream.* New Haven: Yale University Press, 2005.

萨金特（Sargent）：

Fairbrother, Trevor J. *John Singer Sargent.* New York: Abrams, 1994.

Ormond, Richard, and Elaine Kilmurray. *John Singer Sargent: Complete Paintings.* New Haven: Yale University Press, 1998.

Ratcliff, Carter. *John Singer Sargent.* New York: Abbeville Press, 1982.

Simpson, Marc, Rich Ormond, and H. Barbara Weinberg. *Uncanny Spectacle: The Public Career of the Young John Singer Sargent.* New Haven: Yale University Press, 1997.

索罗拉亚·巴斯蒂达（Sorolla y Bastida）：

Peel, Edmund, ed. *The Painter, Joaquín Sorolla y Bastida.* Exhibition catalog. San Diego, California: San Diego Museum of Art, 1989.

丹拿（Tanner）：

Mathews, Marcia M. *Henry Ossawa Tanner: American Artist.* Chicago: University of Chicago Press, 1969.

Mosby, Dewey F. *Across Continents and Cultures: The Art and Life of Henry Ossawa Tanner* Exhibition catalog. Kansas City, Missouri: Nelson-Atkins Museum of Art, 1995.

影视资料

Art Nouveau. Dir. Maurice Rheims, Monique Lepeuve. Videocassette. Ho-Ho-Kus, New Jersey: The Roland Collection, 1987 (14 分钟).

Art Nouveau. Dir. Folco Quilici. Videocassette. Ho-Ho-Kus, NJ: The Roland Collection, 1996 (60 分钟).

Art Nouveau: 1890—1914. Dir. Carroll Moore. Videocassette. Chicago: Home Vision, 2000 (30 分钟).

Charles Rennie Mackintosh. Dir. W. Thomson. Videocassette. Ho-Ho-Kus, NJ; The Roland Collection, 1968 (22 分钟).

Edvard Munch. Dir. Peter Watkins. Perf. Geir Westby, Gro Fraas. Videocassette. New York; New Yorker Video, 1974. In Norwegian with English subtitles (167 分钟).

Edvard Munch. Prod. Deutsche Welle. Videocassette. Princeton: Films for Humanities and Science, 1998 (30 分钟).

Edvard Munch: The Frieze of Life. Dir. Jonathan Wright Miller. Videocassette. Ho-Ho-Kus, New Jersey: The Roland Collection, 1993 (24 分钟).

The Enlightened Bourgeois. Dir. Folco Quilici. Videocassette. Ho-Ho-Kus, New Jersey: The Roland Collection, 1996 (60 分钟). 涉及奥塔 (Horta), Hoffmann, Ohlbrich, 克里姆特 (Klimt), Schiele, 凡·德·维尔德 (van der Velde)。

The Fall and Rise of Mackintosh. Dir. Murray Grigor. Videocassette. Ho-Ho-Kus, New Jersey: The Roland Collection, 1993 (52 分钟).

Gaudí. Videocassette. New York: Academic Entertainment, 1992 (25 分钟).

Henry Ossawa Tanner (1859—1937). Dir. Casey King. Prod. Philadelphia Museum of Art. Tanner Film Group, 1991 (16 分钟).

"*I'm Mad, I'm Foolish, I'm Nasty*": Dir. Luc de Heush. Videocassette. Ho-Ho-Kus, New Jersey: The Roland Collection, 1995 (55 分钟). 涉及詹姆斯·恩索尔 (James Ensor) 的自画像。

John Singer Sargent: Outside the Frame. Dir. Jackson Frost. Chicago: Home Vision, 2000 (57 分钟).

Modernism in Barcelona. Dir. Joan Mallarach. Videocassette. Ho-Ho-Kus, New Jersey: The Roland Collection, 1993 (25 分钟). 对西班牙 *fin-de-siècle* 的概述。

Munch and Ensor: Fathers of Expressionism. Videocassette. Olathe, Kansas: RMl Productions, 1994 (21 分钟).

The Universal International Exhibition, Paris 1900. Dir. Nick Levinson. Videocassette. Ho-Ho-Kus, New Jersey; The Roland Collection, 1975 (25 分钟).

Vienna 1900. Videocassette. Ho-Ho-Kus, New Jersey: The Roland Collection, 1993 (18 分钟). 涉及古斯塔夫·克里姆特 (Gustave Klimt)。

引文出处

第 498 页：高迪 (Gaudí) 的引文转引自 Masini n. d., 40。

第 505 页：恩索尔 (Ensor) 的引文转引自 Van Gindertael 1975, 111。

第 507 页：《神圣之春》(*Ver Sacrum*) 第一期 (1898) 的编辑情况参见 Vergo 1981, 26。

第 509 页：贝多芬 (Beethoven)《欢乐颂》(*Ode of Joy*) 的歌词，是对弗里德里希·冯·席勒 (Friedrich von Schiller) 1785 年诗作的重新组织，参见 http://www.scholacantorum.org/9803ninth.html。

第 510—511 页：霍德勒 (Hodler) 关于《夜》(*Night*) 的附言转引自 Hirsh 1982, 74。

第 511 页：霍德勒关于艺术家的职责的引文转引自 Dorra 1994, 247。

第 514 页：蒙克 (Munch) 对创作《呐喊》(*The Scream*) 的经历的描述转引自 Heller 1972, 107。

第 516 页：蒙克论及拥抱这一主题的引文转引自 Dorra 1994, 244。

译后记

曲培醇教授的这本《十九世纪欧洲艺术史》中译本终于付梓在即了。

记得两年前，大约也是在这个初冬时节，我的导师丁宁教授将英文版的复印本和电子本译稿发给我，委我以校对统稿之任。本书的翻译工作由他牵头，吴瑶、刘鹏为主要译者；此外，邹建林、夏芸、孙莹水亦对翻译有贡献。由于译者众多，初稿存在的问题确实不少。例如，对于同一个词往往会出现好几种译法，我需将其一一摘出进行统一，难度自现。幸逢曲教授2013年来北京大学讲学，我就翻译留下的一些疑难问题，与她本人一一进行了讨论并作了订正。特别要提到的是，有少量图片出于版权原因需要替换，曲教授花费许多时间重新选图，并重写图说及相关正文，这也是中文版独特的地方。

北京大学出版社的黄敏劼编辑对本书一丝不苟的编辑，使译稿增色不少。

译事非易，望读者指正。

<div style="text-align:right">梁舒涵识于2013年冬</div>